国家社科基金
GUOJIA SHEKE JIJIN HOUQI ZIZHU XIANGMU
后期资助项目

南畫

十六觀

Sixteen Views on Chinese Literati Paintings

朱良志◎著

北京大学出版社
PEKING UNIVERSITY PRESS

图书在版编目（CIP）数据

南画十六观 ／ 朱良志著.—北京：北京大学出版社，2013.7
ISBN 978-7-301-21915-7

Ⅰ.①南⋯ Ⅱ.①朱⋯ Ⅲ.① 文人画－绘画评论－中国－
Ⅳ.①J212.05

中国版本图书馆CIP数据核字（2013）第002374号

书　　　名：	**南画十六观**
著作责任者：	朱良志　著
责 任 编 辑：	艾　英
标 准 书 号：	ISBN 978-7-301-21915-7
出 版 发 行：	北京大学出版社
地　　　址：	北京市海淀区成府路205号　　100871
网　　　址：	http://www.pup.cn　　新浪官方微博：@ 北京大学出版社
电 子 邮 箱：	编辑部 wsz@pup.cn　　总编室 zpup@pup.cn
电　　　话：	邮购部 62752015　发行部 62750672　编辑部 62756467　出版部 62754962
印 刷 者：	北京雅昌艺术印刷有限公司
经 销 者：	新华书店

720毫米×1020毫米　16开本　43.5印张　690千字
2013年7月第1版　　2024年6月第10次印刷

定　　价：198.00元

国家社科基金后期资助项目
出版说明

后期资助项目是国家社科基金设立的一类重要项目，旨在鼓励广大社科研究者潜心治学，支持基础研究多出优秀成果。它是经过严格评审，从接近完成的科研成果中遴选立项的。为扩大后期资助项目的影响，更好地推动学术发展，促进成果转化，全国哲学社会科学规划办公室按照"统一设计、统一标识、统一版式、形成系列"的总体要求，组织出版国家社科基金后期资助项目成果。

全国哲学社会科学规划办公室

中宣部、中央电视台、中国图书评论学会"2013中国好书"

第五届中华优秀出版物奖图书奖

第九届中国文联文艺评论著作特等奖

《南方都市报》2013年度艺术好书

中央电视台读书栏目、国家图书馆文津讲堂、凤凰网读书会推荐

目　录

Contents

图版目录

三　观

四　观

五　观

六　观

七 观

八 观

九 观

十　观

十一观

十二观

十三　观

十四观

十五观

十六观

南畫

十六觀

Nanhua Shiliu Guan

序 言

文人画的真性问题

开宗明义，先说书名。"南画十六观"，所观者为何？观画之真性也。此所谓南画者，特指中国传统文人画[1]。所以本书的研究重心定在：文人画的真性问题。

昔读陈老莲《隐居十六观》，感其取意之深。十六幅画，十六个观照点，依次为：访庄、酿桃、浇书、醒石、喷墨、味象、漱句、杖菊、浣砚、寒沽、问月、谱泉、囊幽、孤往、缥香和品梵。这十六幅画，是他晚年隐居生活的写照，是他此期精神追求的缩影，也是他有关人生诸种问题之"图像答案"。所以言"观"者，即在观生命之真实。

老莲此画之名来自佛经。《观无量寿经》有十六观之门。该经说一个念佛的行者愿生西方极乐世界，请佛说修行的方法，佛给他说十六种观法，也即往西方极乐世界的十六种门径，分别是：日想观、水想观、地想观、宝树观、八功德水想观、总想观、华座想观、像想观、佛真身想观、观世音想观、大势至想观、普想观、杂想观、上辈上生观、中辈中生观和下辈下生观。每一观都示以具体的修行办法。如水想观，见水澄净，想到它的不分散，想到它会变成冰，由冰想到琉璃，总之，就是要心灵如明镜，内外澄澈。

观，非视觉之观察，乃观心以进净土，进真实之门。我所以取十六观之名，非依佛经而立本书之意，也非专对老莲《隐居十六观》的讨论，而是由此引出一种观照真实的思想[2]。因为，在我看来，推动传统文人画发展的根本因素，就是一个"真"的问题。宋元以来的文人画家尝试从各种不同的途径，来进入这个"真实之门"。

文人画发展的初始阶段，"真"的问题就被提出。荆浩那篇天才论文《笔法记》，

[1] 本书所说的南画，即指文人画。南画这个概念，在近代中国才有使用，本自"南宗画"，概指自唐代以后兴起至明清达到高潮的中国文人画。近代中国画史专家不少使用过这个概念。郑逸梅先生于 1946 年第 3 期《沪卫月刊》中发表《南画丛谈》一文，其中以"南画"称中国文人画。童书业先生研究中国文人画的作品名《南画研究》，他说："所谓南画，大体说来，就是中国的'文人画'。"（《南画研究》新序，《上海师范大学学报》1982 年第 1 期）日本以南画称中国，德川中期中国水墨画传入日本，日本称之为"南宗画"或"南画"，主要指的是文人画。在中国文人画影响下产生的日本水墨画，被称为日本南画。

[2] 《观无量寿经》十六观法的"往生净土"模式，其实是一种理想境界模式，它对中国艺术的理想世界追求产生重要影响，如元顾阿瑛著《制曲十六观》、明冷谦著《琴声十六法》（其实就是观法）、明陈继儒作《读书十六观》、明陈鉴作《操觚十六观》、明闵景贤作《游山十六观》等，其中包含着中国艺术独特的超越精神。

讨论唐代以来画界出现的水墨这一新形式，他从"真"的角度，为水墨的存在寻找理由，提出"度物象而取其真"的观点。度者，审度也。绘画须造型，造型须有物，画有其物，就是真的吗？水墨渲淡，和鲜活的色相世界有如此大的差异，能说是真实吗？文章从绘画的基本特性谈起，通过问答的形式，推出两种观点，一是"画者，华也"。这是传统画学的主流观点，即绘画是运用丹青妙色图绘天地万物的造型艺术，绘画被称为"丹青"就含有这个意思。荆浩认为，"华"，只能是"苟似"，只具表面的相似性。一是"画者，画也"。"画"是"图真"，表现世界的"元真气象"，展示出"物象之原"。后来北宋人托名王维《山水诀》所说的"肇自然之性，成造化之功"，也是这个意思。画者画也，这种同字诠释，所强调的是"依世界的原样而呈现"的思想。

这里存在着两种真实，一是外在形象的真实（可称科学真实），一是生命的真实。荆浩认为，绘画作为表现人的灵性之术（接近于今人所说的"艺术"），必须要反映生命的真实，故外在形象的描摹被他排除出"真"（生命真实）的范围。水墨

陈洪绶
橅古双册之一
克里夫兰美术馆藏

画因符合追求生命真实的倾向，被他推为具有未来意义的形式。

北宋以后，文人画理论的建立在很大程度上是围绕"真"的问题而展开的。有一则关于苏轼的故事写道："东坡在试院以硃笔画竹，见者曰：'世岂有朱竹耶？'坡曰：'世岂有墨竹耶？'善鉴者固当赏于骊黄之外。"[1]苏轼的反问，是中国文人画史上的惊天一问，它所突显的就是绘画的真实问题。你难道见过世界上有黑色的竹子吗？[2]黑竹、红竹，都不是现实存在中的绿色竹子，画家为什么有悖常理，画一种非现实的存在？东坡等认为，形似的描摹，徒呈物象，并非真实，文人画与一般绘画的根本不同，就是要到"骊黄牝牡之外"寻找真实，画家作画，是为自己心灵留影。文人画家所追寻的这种超越形似的真实，只能说是一种"生命的真实"。

元代以来，关于绘画真实问题的讨论愈加热烈。倪云林在一首回忆他学画经历的诗中写道："我初学挥染，见物皆画似。郊行及城游，物物归画笥。为问方崖师，孰假孰为真？墨池搵涴滴，寓我无边春。"[3]他开始学画，模仿外物，觉得一切都是真的，后来他悟出，他所描绘的外在色相世界纵然再真切，也是假的，是没有意义的，他认为，生命真实才是他作画所要真正追求的，这是一种寓含着生命"春意"的真实。"孰假孰为真"，在云林看来是显而易见的。

徐渭从幻化的角度来表达他对真实的思考。他有《旧偶画鱼作此》诗，从云林的画写起："元镇作墨竹，随意将墨涂。凭谁呼画里？或芦或呼麻。我昔画尺鳞，人问此何鱼？我亦不能答，张颠狂草书。迩来养鱼者，水晶杂玻璃，玟瑁及海犀，紫贝联车渠。数之可盈百，池沼千万余。迩者一鱼而二尾，三尾四尾不知几。问鱼此鱼是何名？鳟鲂鳣鲤鲵与鲸。笑矣哉，天地造化旧复新，竹许芦麻倪云林！"[4]云林画中的竹，画得像芦苇，又像是麻，他自己画中的鱼，是鱼，又不像鱼，在他看来，"天地造化旧复新"，物的形态并没有一个确定，一切都是虚幻的。如果停留在物象的模仿上，就会离真实越来越远。

白阳评沈周说："图画物外事，好尚嗤吾人。山水作正艰，变幻初无形。闭户觅真意，展转复失真。"[5]他认为，绘画要画"物外"之"事"，而不是山水花鸟形式本身。他作画，每为外在物象所缚，失落了"真"意。他在沈周画中得到了寻找"真"

〔1〕此据戴熙《习苦斋画絮》卷八所引，清光绪十九年刻本。
〔2〕从植物学角度看，是有红竹和黑竹，但比较稀有。苏轼这里的讨论基点是奠定在人们习惯所见的绿竹基础之上的。
〔3〕《为方崖画山就题》，《清閟阁集》卷二，《文渊阁四库全书》本。
〔4〕《徐渭集》卷五《徐文长三集》之五，中华书局，1983年，第159页。
〔5〕《书石田图上》，见《陈白阳集》（不分卷），《四库存目丛书》本。

意的启发。

围绕此一问题，文人画史上产生了一系列很有价值的理论命题，如八大山人的"画者东西影"，就是一个重要的观点。画必有其形，画的是"东西"，但如果停留在画"东西"上，这样的画便无足观。画要画出"东西"的影子，不是虚无飘渺的形相，而是超越形本身，表达深沉的生命感觉。他还提出"涉事而真"的观念，借佛教"真即实"的思想，阐述文人画的生命真实观。又如恽南田反复道及"不失元真气象"的问题，他认为绘画要画出"元真气象"，所谓"元真"，即性上的真实。元者，初也，本也，性也，他强调归复生命的本明。

金农有一则题画跋说："茫茫宇宙，何处投人？"在无限的时间和空间中，何处是人自立的地方，他的突兀一问，真像高更在他生命的净土塔希提岛上创作《我们从哪来？我们是谁？我们将向何方？》油画的询问一样，是关乎人生命存在价值和意义的追寻。本书所说的"生命真实"中的"生命"，不是"活着"的生命体，或者支撑生命体的内在动力因素，而是指人的生命"存在"之逻辑。生命真实，所追寻的是人生命存在的价值和意义，所回答的正是金农提出的问题。

本书讨论文人画的真性（生命真实）问题，并非停留在画论的观点上。在我看来，画者的根本还是画，他的画就是他的语言，是他思想的结穴。本书的研究，采

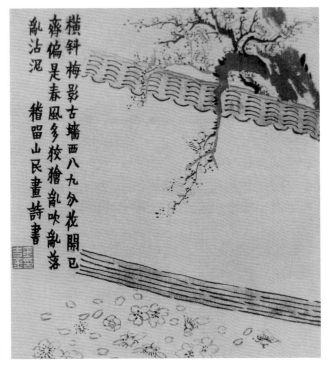

金农
花果图册之一
私人收藏
33×30cm

用画论研究之外的另外一种方法，即在理论推阐的基础上，通过作品来呈现他们关于真实的看法。文人画家是通过他们的形象语言来参悟真实的。就中国文人画的存在状态看，惟有通过此一途径，才能看清文人画在真性方面的追求。

生命真实是通过中国艺术的独特追求——"境界"来实现的。境界，在一定的意义上，可以称为"显现生命真实的世界"。境界不是风格，它是人在当下妙悟中所创造的一个价值世界，其中包含艺术家独特的生命感觉和人生智慧。所以，它是一个"显现生命真实的价值世界"。在文人画的发展中，不少代表性画家在境界的创造上，形成了自己独特的特点。本书的重点便由这"显现生命真实的价值世界"入手，来展现他们关于文人画真性问题的思考。

本书选择了十六位画家，自元代开始到清代的乾隆时期，这个阶段是文人画获得突出发展的时期，也即从十六个不同的角度，来"观"生命真实的问题。虽然所讨论的这些画家的艺术皆从五代两宋大师中转出，但又有自己的独特创造，他们都有一套属于自己的特别"语言"，以此注释对文人画真性问题的理解。

本书在元代选择了三位画家。论黄公望，以明清以来人们评论他常提到的"浑"的境界为重点，分析这一境界中所含蕴的浑全真一之道。论吴镇，重点分析他的渔父艺术，结合自唐代以来出现的"水禅"，品读他对终极价值的看法，落脚点在"别无归处是吾归"的智慧。论倪云林，突出他的山水幽绝的境界，认为他的寂寥的山水，其实含纳着对真性的追求。元代诸贤对文人画真谛的理解，开启了明清绘画的智慧里程。

在明代选择了七位画家，主要是以吴门画派为主，并延及此一画派的余脉。论沈周，从其"平和"之道入手，探讨其平和中见真实的内涵。论文徵明，拈出一个"浅"字，论他的"真赏"，是赏物，也是赏心。论唐寅，选出吴门画派最为重视的"视觉典故"问题，透析其作品中所含有的独特历史感。论陈道复，以"幻"为基点，说他关于真幻之间的冥想。论徐渭，说文人画的一个重要观念"墨戏"，辨析其中"戏而非戏"的内涵。论文人画理论发明的集大成者董其昌，从一个"空"字入手，说他画中体现的"无相法门"。论陈洪绶，通过高古格调的突出，说其中所包括的追求时空超越的永恒内涵。明代中期以后艺术空前繁荣，与这个时代文人画所提供的智慧滋养密不可分。

在清代选择了六位画家，以清初为主，并伸展到乾隆中期的余绪。论龚贤，重点分析他的"荒原意识"，分析他通过荒寒历落的"荒原"意象创造追求生命真性的思想。论八大山人，重点分析他的"涉事"概念，分析他如何将佛学触物即真的

思想运用到图像建构上的思想。论吴历，以钱牧斋对其"思清格老"的评论为基点，分析其老格中所包含的千年不变的真实。论恽格，说一个对传统文人画产生重要影响的"乱"字，他于寒江乱柳中见元真气象，给我们很大启发，读他的画如同听一首绝妙的音乐。论石涛，重点研究他的绘画所给人"躁"的感觉的问题，这位表面上并不符合文人画规范的伟大画家，其实其艺术有与文人画传统的深层勾连，他的"躁"包含着生命真实的大问题。最后一篇研究金农，从他至为喜好的金石气入手，分析他追求金石一样的永恒生命价值。

这其中涉及的种种境界，都不为所举画家所独有，如黄公望的"浑"反映了中国文人画对浑厚华滋境界的追求，甚至影响到近代黄宾虹的创作。石涛的"躁"也不为其所独有，如他同时代的石溪、程邃也有类似的表现。因此，这十六个观照点，是对某个特别画家追求真性的观照点，也是从总体上透视文人画基本追求的有机组成部分。我甚至企图由这十六个观照点，来看传统文人画追求真性问题的整体轮廓。因此，本书所选的画家，并不是根据他在绘画史上的地位和成就来确定，而是看他的艺术思考与文人画发展这一中心问题的相关度。本书不是关于文人画的"艺术史"研究，而是有关文人画的艺术哲学思考：文人画及其理论中所包含的哲学思考；从文人画中抽绎出的哲学思考。

文人画的哲学思考是它的人文价值显现的基础。重要的不是艺术家留下的画迹，而是伴着这些曾经出现的画迹所包含的创作者和接受者的生命省思。艺术最值得人们记取的不是作为艺术品的物，而是它给人的生命启发。即使有些作品已经不存，但通过语言文献中存留的若干信息，仍然可以帮助我们分享其中的智慧。所以本书的重点不在鉴赏实存艺术，不在"看图"——这被有些艺术史家强调为接触艺术的唯一方式（甚至有这样的观点：衡量造型艺术研究的价值，就看它处理图像和文字资料二者的比例，以图为中心者为上），通过图像与文字文献的互勘，来寻觅这种精神性因素的痕迹。

明李日华说："凡状物者，得其形者，不若得其势；得其势者，不若得其韵；得其韵者，不若得其性。"[1] 由这段话，可以帮助我们划分中国绘画发展的三个不同的时期，即：由"得势"到"得韵"再到"得性"的三个阶段。中国早期绘画有一个漫长的追求形似动势的阶段，如汉代在书法理论的影响下，绘画就有此特性。自六朝到北宋，在以形写神、气韵生动理论影响之下，又出现了对画外神韵的追求，画

[1] 李日华《六砚斋笔记》评马远《水图》语，民国中央书店，1925 年。

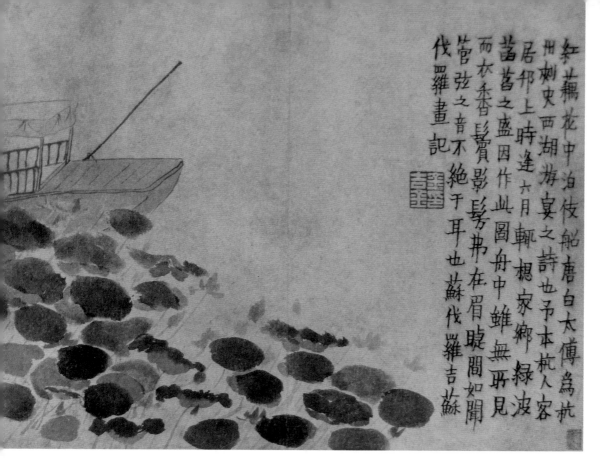

紅藕花中泊伎船唐白太傅為杭
州刺史西湖游宴之詩也予本杭人客
居邗上時逢六月輒想家鄉綠波
舊菖之盛因作此圖舟中雖無所見
而衣香鬢影在眉睫間如聞
管弦之音不絕于耳也蘇伐羅吉蘇
伐羅畫記

金农　山水人物册之八　上海博物馆藏　26.1×34.9cm　1759年

要有象外之意、韵外之致，从顾恺之的"传神写照"到北宋画人对活泼"生意"的追求，都反映了其内在的义脉。但自北宋之后，在文人画理论的影响下，由于对绘画真实观讨论的深入，绘画中出现了一种新质，就是对"性"的追求，即李日华所说的"得其韵不如得其性"。性，本也，李日华说："性者，物自然之天。"此时绘画的重点过渡到对生命本真气象的追求。从元代到清乾隆时期的文人画发展，从总体上可以归入这"得性"阶段[1]。

　　我们很容易发现不同时期其绘画表现的不同。如比较范宽的《溪山行旅图》和云林的《容膝斋图》，前者属于"得韵"阶段的作品，后者属于"得性"阶段的作品。二者有明显的差异。虽然云林山水脱胎于宋人，但与宋画有本质的差异。前者是外在的、写实性的山水，而后者则淡化写实性，所重不在外在山水，而在内在体验。前者重在表现人活动的场景，而后者则热衷于创造一个"无人之境"——一个抽去

〔1〕 这三个阶段的划分，是就总体趋势而言。因为在中国绘画发展的义脉上，并不存在一种划然中分的界限，往往只是趋势性的变动。同时，在此处所说的三个不同的阶段中，其呈现特点也只是一种大致的倾向，并不存在不同阶段中绘画特点绝对的相异性。

人活动形式的空间。前者是一种典型的气化山水，重在表现宇宙大化之生机；而云林此类画毫无生气可言，从生机活泼上完全无法理解这样的画，这里蕴藏着佛教和道教全真教的"无生"智慧，与范宽作品追求的"生生之气"的感觉是完全不同的。

明清以来文人画无不出入宋元，然正如龚贤所说"以倪黄为游戏，以董巨为本根"，宋元之基本特点又各有别。宋是始基，始基不立，则画无以成；元是变体，无此游戏通变之法，则风神难生。故画中高手，以元之灵变穷宋之奥府，以得画之真性。

"得其性"，就是以生命的真实作为最高的追求，这在元代以来的文人画中得到突出发展，也是本书写作始自元代的根本原因。

<center>二</center>

文人画，又称"士夫画"，它并非指特定的身份（如限定为有知识的文人所画的画），而是具有"文人气"（或"士夫气"）的画。"文人气"，即今人所谓"文人意识"。文人意识，大率指具有一定的思想性、丰富的人文关怀、特别的生命感觉的意识，一种远离政治或道德从属而归于生命真实的意识。所以在一定意义上可以说，文人画，就是"人文画"——具有人文价值追求的绘画，绘画不是涂抹形象的工具，而是表达追求生命意义的体验。因此，文人画的根本特点，就是它的价值性。

文人画发展的初始可以追溯到中唐时期，在道禅哲学影响下出现了新的艺术思潮，一种重视人的内在体验的自省式艺术跃上历史的台面。两宋以来，文人画发展又融进了理学心学的思想，成为一种具有深厚哲学背景的文化现象。或者说，文人画是中国哲学发展的逻辑产物。元代是文人画发展的重要转折期，并直接影响到明清时期的绘画传统。文人画发展到清代康乾时期达到极盛。此后随着国力的孱弱、文化的衰竭，文人画的思潮也几近消歇。

文人画先是在山水画中获得发展，但文人画并非独得于山水。文人画的发展中，文人意识渐渐影响到花鸟画，像青藤和白阳的花鸟画，显然带有浓厚的文人意味，八大山人妙绝时伦的花鸟之作，是中国传统文人画的突出代表。人物画中文人意识的流布在南宋以后获得突出发展，像陈老莲的人物画，利用人物来表现深沉的生命思考，为人物画的发展开辟了新章。甚至佛教艺术中也渗入了文人意

识，我们在南宋以来许多《罗汉图》中都可看到文人画的影响，如周季常和林庭珪的《五百罗汉图》。

从狭义的角度看，在中国画的发展中，并不存在纯粹的文人画家。只能说，中国绘画史上有的画家有些画体现出文人意识的特性。一个画家创造的作品并不一定都可归入文人画的领域，如沈周的很多花鸟画并不属于文人画。即使一个可以称为文人画家的艺术家，他的艺术在不同的历史时期，也有不同的倾向性，如八大山人早年于佛门中的绘画，并不具有鲜明的文人画特性。

文人画，是灵魂的功课，带有鲜明的智慧性的特点。中国道禅哲学有不立文字之思想，人的智性在语言（知识理性）中容易陷入困境。而视觉艺术在宋元以来的发展中，在某些方面却解脱了语言的困境。文人画既可表达人们所"思"，又可以克服知识理性的障碍，成为人们重视的一种方式。

陈衡恪论文人画，认为其重要特性"是性灵者也，思想者也，活动者也"，他用"思"来概括文人画的基本特性[1]，这是非常有眼光的观点。清戴熙说，画不仅要"可感"，更要"可思"。"可感"，强调画要传达生命的感觉，但必由此生命感觉上升到"可思"，也就是可以打动人的智慧。他评论朋友《寒塘鸟影图》时说："随意点染，一种荒寒境象，可思可思。"[2]所谓"可思可思"，就是给人生命的启发。南田说得更有意思："秋令人悲，又能令人思。写秋者必得可悲可思之意，而后能为之。不然，不若听寒蝉与蟋蟀鸣也。"看一幅《秋声赋图》，如果不能给人以智慧的启发，不如去听寒蝉鸣叫。他也强调了智慧的重要性。

现在有一种倾向，认为研究艺术的精神、气质或者内在的智慧、思想，这些都是虚的，不如研究艺术史文献、艺术家活动的事实、艺术风格来得实在。但这样的倾向对于研究像中国文人画传统这样的对象并非有利。喜龙仁说，中国艺术总是和哲学宗教联系在一起，没有哲学的了解根本无法了解中国艺术。中国艺术尤其是文人画反映的是一种价值的东西，而不是形式。喜龙仁的看法是非常有见地的。[3]

在绘画界，还有这样的说法，说一幅画，其实画家画它并不表达什么，但评论家常常会说它象征什么、隐喻什么，这都是瞎说，他们所知道的还不如一个孩子。

〔1〕陈师曾《中国文人画之研究》，天津古籍出版社，1982年，第3页。
〔2〕《习苦斋画絮》卷三。
〔3〕Osvald Sirén, *The Chinese on the Art of Painting: Texts by the Painter-Critics, from the Han through the Ch'ing Dynasties*, Dover Publication, 1936, pp.2-5.

编造出三岁孩子的欣赏力超过大名鼎鼎的评论家的故事，是一些人的拿手好戏。在当今，你要是说这幅画有这样的含义，可能要面临讥笑，你也不是画家本人，你怎么知道它有这样的含义！人们给热衷于阐释绘画意义的行为送了一个词汇，叫"过度阐释"。

这样的观点在某种程度上是有一定的道理，尤其对于当代艺术中那些随意涂鸦的画作来说。但对于中国文人画的传统来说，这样的看法却又明显不合。因为文人画家公开表白，他们的画是求于"骊黄牝牡之外"，不是形似，止于图像形式本身来看他的画，等于灭没了他们作品的生命。你没听苏轼这样说，"论画以形似，见于儿童邻"——你要是论画只知道从形似上去看，这跟小孩子的水平差不多。更重要的是，中国文人画家作画，往往将自己整个生命融入其中，像徐渭所说的"半生落魄已成翁，独立书斋啸晚风。笔底明珠无处卖，闲抛闲掷野藤中"，我们不能面对他的画，只说徐渭是一位画葡萄的好手，或者加上一句，他的笔墨还不错。这样理解，离真正的徐渭远甚。更重要的是，中国文人画有普遍的担当意识，不是道统式的担当、道德式的担当，而是生命的觉解。徐渭这样说他自己的画："百年枉作千年调。"唐寅也有类似的观点："得一日闲无量福，做千年调笑人痴。"——人的生命不过百年，但在这短暂的栖居中，真正的生命觉醒者，要作千年之调，艺术家的画是在作生命永恒的思考。绘画所记录的是人生命的觉解，文人画有一种强烈的"先觉意识"——觉人所未觉、启人所觉者，正与此有关。比如八大山人，如果我们说他的花鸟只是画得传神，栩栩如生，他的书法水平高，他的笔墨功夫好，这样的观点完全没有触及八大山人花鸟画的核心。在我看来，从严格意义上说，八大山人都不能称为一个花鸟画家，因为他并不是画一朵花就止于一朵花、画一只鸟就止于一只鸟的画家，他画中的很多鸟，几乎和鸟没有任何关系，他的画真可以说是花非花、鸟非鸟、山非山、水非水，他有另外的表达，有他关于生命真境的追求。他的画表达的是对这混乱人世的思考，一个生命体独临萧瑟西风的深沉感受。停留在"图像"表层看八大，真是全无巴鼻处。

文人画的智慧表达毕竟不同于哲学论文，它不是概念的推理，更不是某种思想的强行贯彻。它是一个情意世界，一种在体验中涌起的关于生命的沉思。文人画的智慧与其说是某种观点的敷衍，倒不如说是建立一种立足于沉思的生命呈现方式，一种融进灵魂觉性活动的独特心理形式。文人画的智慧表达，不是结论，而是过程；不是观念，而是生命；不是定性定义的传递，而是非确定性的呈现。非确定性是文人画的重要特点，它将绘画从前此的确定性中解脱出来。这样就避开了中国哲学所

恽南田
牵牛花图
22.9×27.3cm

警惕的"语言的困境"（如老子的"言无言"、庄子的"天地有大美而不言"、慧能的"不立文字"）。

　　明汪砢玉引一位托名"有芒氏"的论画语说："得形体不如得笔法，得笔法不如得气象。"[1]龚贤说："画家四要：笔法、墨气、丘壑、气韵。先言笔法，再论墨气，更讲丘壑，气韵不可不说，三者得则气韵生矣。"四要中笔和墨，也就是"有芒氏"所说的"笔法"，二人的意思大体相近，强调文人画是通过笔墨创造丘壑（或花鸟等形式），由丘壑体现出独特的气象。笔墨的形式，丘壑的意象，飘忽的气韵，三者是相融为一体的。因此，我们说文人画表达生命的感觉和智慧，其实正是通过这"气象"传达出来的。所谓"气象"，与唐代以来艺术理论中的"境界"含义大体相当，

[1]《有芒氏墨两碎金》语，见《珊瑚网》卷二十三下。有芒氏是传说中的伏羲之臣。这段话在清代书画界影响很大，或以为南田所说。

义人画的关键是境界的创造。元代文人画变图像世界为诗意空间——体现宇宙和个体生命精神的境界，创造了一种可以称之为"境界绘画"的传统。文人画以笔墨——丘壑——气象——智慧的模式，展现其独特的魅力。

本书重视境界的分析，主要因为境界乃是达于思想之途径。画家不是满足于创造一种诗意的氛围，让人们去欣赏外在世界的美，而是在淡尽风烟的世界中，去思考生命之价值。文人画不以美的鉴赏为目点，而以价值意义的追求为根本。智慧的表达是其价值性实现的重要标志。

三

文人画在形式之外追求意境的传达，但并不意味着文人画中的形式只是一种表达人情意世界的媒介，它不是一种工具。文人画发展的重要特点，就是将笔墨、丘壑（代指文人画中的具象性因素）、气象三者融为一体。形式（包括笔墨和丘壑）即意义本身。正因此，文人画有一种超越形式的思考，变形似的追求为生命呈现的功夫。文人画的根本努力，主要在于形式的"纯化"。因此，文人画的研究中心，在"表达什么"与"如何表达"二者之间，以后者更为重要。在中国哲学"言无言"、"不立文字"的整体哲学背景之下，如何建立一种超越于形式本身的语言，成了文人画的关键。本书对所谓老格、乱趣、荒意、浅境、躁动感、金石气等等的分析，不是分析一种美的境界或者某种思想形态的东西，而是希望抓住笔墨、丘壑和气象的密合点，勾画出文人画核心精神的内在流动，勾画出精神意趣和纯化形式之间的张力。本书的重点在于论述一些有创造性的画家如何建立自己的"新语言"。

文人画理论的核心不是"形似"与否的问题，苏轼等的反形似理论，指引了文人画的发展方向，也引起人们的误解，甚至带来理论上的混乱，以为文人画就是像还是不像的问题、具象还是抽象的问题，甚至造成很大的理论缠绕（如台北故宫博物院所举行的所谓变形画家展，就是一种误读。又如当今北京798有大量的所谓"抽象"、"新抽象"的展出，也与此误解有关）。文人画的核心是超越"形式"，而不是反对"形似"。在似与不似、不似之似似之不似的"似"上打圈圈，终难入文人画的门径。文人画也不是所谓"纯形式"之艺术，"纯形式"的理解就抽去了它生命呈现的内核。

文人画是一种超越形式的绘画，程式化、非视觉性、非时间性是它所崇奉的几个重要原则。

文人画的发展具有鲜明的程式化的特点。程式化是文人画的"文法"。文人画作为表达生命智慧的绘画，是通过这种程式化的语言而达到的。没有程式化，也就不可能形成意境上的可表达性。文人画的思想追求是为了交流的，它是重视性灵传达的文人画家间的"游戏"，当龚贤画一套山水册页，这册页表达的是他的感觉和思想，而不是创造一个表面的美的世界。这种传达性的要求，必然使得文人画家之间有可以"交谈"的"语言"。

这套语言，大体可以分为三个层次，一是题材语言。一山一水就是他们的语言，具体说来，寒林、枯木、远山、近水、空亭、溪桥，就是他们的语言。莽莽的历史中蕴藏的无限的人和事（典故）也成为他们的语言（如唐寅活化典故为自己的图像

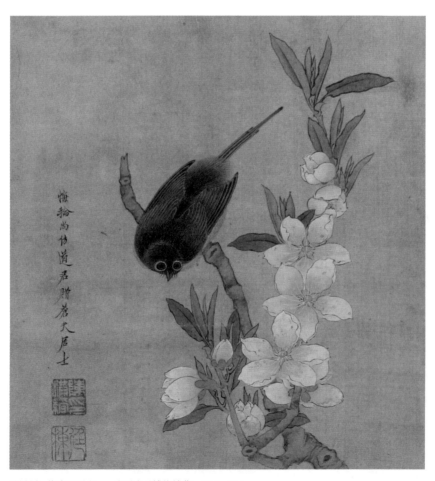

陈洪绶　橅古双册之一　克里夫兰博物馆藏　24.6×22.6cm

世界）。二是笔墨的程式化。如董源模式，是一套裹孕着披麻皴、江南山水特征、空灵的世界等内容的传统模式；米家山又是以水晕墨染、体现空朦迷离视觉效果的一套模式。三是境界的程式化。如荒寒画境，自北宋以来便成为文人画着力表现的气韵特点，云林的寂寞也成为明清画人追慕的程式。

文人画越来越明显的程式化特点，并非文人画家技穷之表现，也非出于题材的局限性，以简单的复古论来概括它也不恰当。文人画家利用这样的程式语言来传达自己的思想，表达自己的生命智慧。当沈周悉心摹仿黄鹤山樵之时（如他模仿其《鹤听琴图》），并非是他的能力匮乏，也不是为了向前代大师献上一份崇敬，而是要在这程式化的语言中，开掘出新的表现可能性，表达自己的感觉和智慧。他通过自己的心灵来解读大师的作品，也通过解读作品来解读自己的生命。

程式化，是决定中国文人画发展的命脉。其突出特点就是虚拟性。程式化使画面呈现的物象特点虚化：它将绘画形式中的实用性特点（物）虚淡化，作为具体存在（形）的特点也虚淡化。程式化不代表固定重复，也不是几个固定物象的不同组合，那种几何组合式的联想完全不适合解释这样的艺术。文人画中的程式化，就如京剧中永远的一桌二椅一样，其中的关键不在组合，而在于画家在这程式中的活的"表演"。当董其昌模仿云林萧散的溪亭山色，表面的相似性中注入了完全不同的体验，即他自己独特的生命感受[1]。

文人画存在着一种"非视觉性"的特点。正如龚贤所说："惟恐有画，是谓能画。"画到无画处，方为真画，绘画是要实现对绘画本身的"绘画性"的超越。这是文人画的重要追求。

造型艺术是通过视觉而实现的，如何理解文人画的"非视觉性"，其实也涉及对文人画基本特性的理解。就文人画的总体发展来看，它不是对"目"的，而是对"心"的。也就是说，它不是画给你看的，而是画给你体验的，让你融入其中而获得生命的感悟。文人画所创造的不是简单的视觉空间。仅仅从视觉的角度，是无法接近这样的绘画的。就像八大山人那幅著名的《孤鸟图》，一只孤独的鸟落在枯枝的最尖端，颤颤巍巍，但鸟儿的眼神却充满了平宁。我们不能停留在视觉上来看这幅画，如果那样，就会将有丰厚蕴涵的作品看作一幅活鸟图。正是在这个意义上，需要对视觉的超越。

〔1〕如中国古代画家常以异体字的"橅"来表示模古的"模"（如陈洪绶的《橅古双册》）。橅，从手无声，无亦表意，意含以"无"的态度来对待前代大师的作品；橅，与"抚"为同源字，又有以抚琴的心态来创造的意思。

这样的思想，可以追溯到老子的"为腹不为目"——不是为了用眼睛去看，眼睛乃至其他感官所把握的世界是一种色相世界，是不真实的；而要"为腹"，就是以整体生命去体验，像庄子所说的"圣人怀之"。中国哲学长期以来保持着对视觉的警惕性，佛教传入中国以后，其色空观念更加重了这样的哲学倾向。文人画的发展受到这一思想的影响。

在文人画看来，停留于视觉的空间意识，是与真实世界的展现相背离的。将人所见所历的实际场景搬到纸绢上，这样的绘画难以超越具体的事实。同时，视觉性又使人容易停留在具体的图像世界上，尽管这个视觉世界可以有象征、比喻的功能，但其本身并没有意义，也就是说它在完成象征、比喻功能之时，也相应地消解了自身的生命意义，它只是一种图像存在，而不是生命存在。这与文人画所主张的境界创造、生命呈现的观点是不合的。再者，视觉性的空间容易启发人由具体事象引起的想象活动，容易使人受到情理世界的裹挟。这也与文人画追求的超越境界不合。文人画的非视觉性，并非导向抽象，或者一定导向变形，通过形式的变异来表达意义的道路，并不合文人画的基本旨趣。抽象或变形的形式，虽然不是形似的、具象的，但它还是一个"物象"，一个与我相对的对象，只不过它们表现得比较怪异和反常而已。文人画的根本并不在抽象与具象之间，文人画始终没有走入抽象化也正是这个原因。

文人画致力于创造一种"生命空间"，"生命空间"是一种绝对空间形式，是"不与众缘作对"的。我们知道，任何事物的存在都是关系性的存在，但关系性存在所反映的是一种物质关系。而文人画的真性要呈现的不是一种物质关系，而是一种生命境界。在文人画的发展史上，元人即在努力解除这样的关系性，像倪家的寒山瘦水与北宋李郭山水有形之似，但又有本质的差异，就是它对联系性的超越。董其昌将此思想发展到一个新的高度。他的"绝对之山水"，不以物象存在关系的显现为追求，画家的根本任务在于淡化具体的空间性，创造一个无言独化、非具体存在的绝对空间形式，这可以说是一种非空间的空间创造。

这是元代以来文人画发展出现的一个重要现象。"惟恐有画，是谓能画"就是对空间性的超越。物理学上也有"绝对空间"的概念，与"相对空间"相对，但"绝对空间"仍然是一种具体空间形式，只不过是一种永恒存在的、处处均匀、永不移动的空间。这与本书所说的不与众缘作对的"绝对山水"是根本不同的。文人画的根本旨归在于脱略具体空间，它也有联系性，但不是物象存在之间的联系，反映的是内在生命的逻辑。

文人画在很大范围内存在的"非时间性"（timeless）特点，是由文人画追求真性的思想所决定的。为了追求永恒的真实，对时间性的超越是其必然路径。如唐寅是从幻的角度、金农是从金石气的角度谈不变，南田从地老天荒谈不变，云林的幽绝之处也在追求绝对的不变，老莲是从高古的角度谈无时无空，等等，都体现出这样的非时间性。

非时间性，并不代表对历史的忽略，正相反，文人画有一种强烈的"历史感"，那种超越历史表相的深沉历史感受。文人画从总体气质上说，可以说是"怀古一何深"。文人画推重的"无画史纵横气息"，就是强调绘画的根本在创造，而不在记录。文人画家要到历史表相的背后去发现真实，发现真正的"历史"——也就是本书反

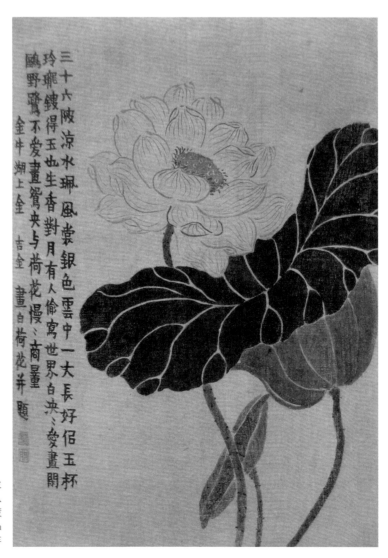

金农
山水人物册之八
上海博物馆藏
26.1 × 34.9cm
1759年

复道及的"历史感"。本书论及的元代以来的每一位大师都是重视传统的人，他们都重视"仿"，即使像老莲那样戛戛独造的艺术家，在他晚年所作的《橅古双册》（今藏美国克里夫兰美术馆）的二十开册页中，在仿的基础上，也在突出一种历史感，不是对传统延续性的强调，而是具有非历史的历史感。文人画家常常将个人的生命体验、生活经验放到宏阔的历史中，变个人之叙述为人类之叙述，变生活之叙述为生命之叙述，变历史之故事为永恒之纵深，说一个地老天荒的故事，说一个在变动的世界中永恒的故事，说一个在表面的感伤中永远寂寞的故事。

非时间性，也意味对人在某个时间中某个场景下的具体活动的淡化。文人画中的"非人间性"特点由此而体现。倪云林对"无人世界"的迷恋，董其昌对"无人之境"的讨论，都是在这一整体背景下展开的。这种"非人间性"，不是淡化人间关怀意识，正相反，他们要跳脱顺之则喜逆之则嗔的欲望展现，追求一种"恒物之大情"——那种普遍的生命关怀精神。

总之，文人画建立了新的"文法"。它不是主词或宾词，而是一个由程式化的形式所构成的意绪流动世界。在程式化意象叠加的模式中，没有主宾的分别，没有主谓之发动者对被动者的强行控制，没有虚词的界定，它的整个目的，就是解除其"词性"。文人画在一定程度上是对绘画的"绘画性"的解除，从而创造"纯化"的形式，呈现生命的境界。文人画所重在"见"（读 xiàn, 呈现），而不在"见"（读 jiàn, 看见）。"见"有二读，恰可以比喻文人画的内在轮转。文人画的发展，从总体上看，就是在做淡化"见"（看见）而强化"见"（呈现）的努力。荆浩摈弃"画者，华也"的形式描摹、推宗"画者，画也"的呈现方式，就反映了这样的理论坚持。

四

中国传统顶尖大师的文人画，有一种无法以语言表现的纯粹的美。在这个世界上，或许只有宁静高贵的希腊雕塑、深沉阔大的欧洲古典音乐能与之相比，她们所散发的"纯美"给我们短暂而脆弱的人生增加了意义。日本京都学派创始人之一、博学的内藤湖南在上世纪初就说，中国的文人画（他以"南画"称之）是一种非常高雅的艺术，是一种能够代表中国这一世界灿烂文明的文化精神的艺术，必将在未

来的人类文明进程中发挥更大的作用。[1]研味中国传统文人画，的确能感受到在她简澹的形式背后，藏着含玩生命的优游不迫的情怀、独标真性的沉着痛快的精神。

本书所论的内容，真可以"乞儿唱莲花落"一句禅语来概括。禅宗将追求真实的人，称为"乞儿"——托钵行乞天下，一钵千家饭，孤身万里游。只有那些不为表面事实所遮蔽的人，才会如乞儿一样追寻。追寻真实的人，就是乞者。

禅宗中有这样的对话，有僧问老师："莲花落了吗？"老师回答说："莲花并没有落。"花开花落，只是表象，而真实的莲花是永远不会凋谢的。

禅宗以乞儿唱莲花落，比喻对佛性、对永恒的生命真性的追求。

这就像白居易那首著名的《大林寺桃花》所说的："人间四月芳菲尽，山寺桃花始盛开。长恨春归无觅处，不知转入此中来。"我的这本书，在一定程度上，可以说就是为了演绎白居易这首小诗。

文人画发展到元代，发生了很大变化，艺术家更关心现象世界背后的真实。陈洪绶曾画过《乞士图》（今藏北京故宫博物院），强调在极端的生命困境中，也不放弃对真实生命价值的追求。在他看来，一个艺术家，即如一个漂泊在天涯的命运乞儿，他的心中有永远不落的莲花，这是他生命的真正安顿。

王世贞曾以"乞儿唱莲花落"来评价唐寅诗。表面看来，此言对唐寅的放荡生活略含讽喻，对他诗歌中的寒伧气略有微词，但深究其意，还包含着一种命运的隐

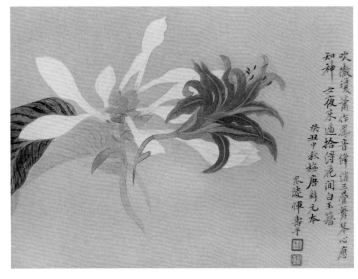

恽南田
模古册之一
台北故宫博物院藏
26.2×33.3cm

〔1〕内藤湖南《中国绘画史》，栾殿武译，中华书局，2008年，第173—182页。

喻，一种对唐寅乃至中国无数诗人艺术家生命追求的怜惜。唐寅正像一个追索生命意义的"乞儿"，他寻找漫天虹霓，寻找永远碧波荡漾的清池，他期望虹霓下、碧波里有永远不败的莲花，但他看到的是尊贵的莲花在枯萎、凋零，狂风摧折中，他听到莲花的无声呻吟。然而，这尊贵的莲花，是被命运抛弃的"乞儿"的永远希望，面对着满池萍碎、紫陌香销，他不能停止心中的呼唤，乞儿永远唱着莲花落，他的歌回响在这红衰翠减的池塘，他的心意伴着那纷纷飘落的莲花，畅饮着凄恻，也品味着生命。他的心中有永远不落的莲花。

本书其实就是在说一个莲花不落的故事。

一 观

黄公望的"浑"

黄公望（子久）是文人画发展的一个高标[1]。明清以来，绘画界曾出现过"家家子久，户户大痴"的情况，"元四家"是明清绘画的楷模，而黄公望几乎毫无争议地被推为四家之冠，甚至有人将他比作书坛王羲之，他的代表作品《富春山居图》被视为画道《兰亭》[2]。倪黄模式，是明清以来文人山水的最高典范，得失在痴迂之间，成为文人画中的一种潮流。他们的艺术风范包含着文人画后期发展的关键性因素。

　　前人评子久画，多注意到一个"浑"字。其好友张伯雨说他"峰峦浑厚，草木华滋"；石谷别"元四家"家法，以"子久之苍浑，云林之淡寂，仲圭之渊劲，叔明之深秀"而申其说[3]；南田说，子久"以潇洒之笔，发苍浑之气"，神明变化而使人难测其端倪；麓台则认为，子久画具有"浑厚之意，华滋之气"，可称天机活泼；张庚论子久，也以"浑沦雄厚"属之；而近人黄宾虹更径以"浑厚华滋"誉称子久。

　　石涛曾说："墨海里立定精神……混沌里放出光明。"看子久的画，正如浑沌的世界里放出的大光明。子久本人也是通过浑厚华滋的创造，来演绎中国传统哲学的微妙意旨。

　　如何理解子久的"浑"？学界有论者从形式入手，认为子久绘画层次丰富，浑然一体。这样的理解似也可通，但并没有突出子久的特色，因为我们几乎可用这样的话评价宋元以来任何一位大师。有论者受西方哲学整体与部分相关性学说的影响，给子久的"浑"以一个"现代性"解释，认为他的画反映了以整体统摄部分的特点。但这样的解释由于没有考虑中国哲学和艺术观念的特别思路，其结论并不令人信服。

　　浑，是文人画的理想境界，也是文人画理论中有关生命真实问题的重要概念之一。《二十四诗品》第一品为"雄浑"，描述一种天人之间浑然不分的境界，以显示"返虚入浑，积健为雄"的创造途径。文人画追求浑然元真气象，"浑"的问题，也就是"真"的问题。这有深刻的哲学因缘。

〔1〕黄公望（1269—1354），字子久（又有说其初姓陆，名坚，因过继给永嘉黄氏而改姓名），号一峰，入全真教，又号大痴。擅山水，画继两宋，开一家门径。

〔2〕邹之麟题《富春山居图》："黄子久，画之圣者也。书中之右军，至若《富春山图》，笔端变化鼓舞，又右军之《兰亭》也，圣而神也。"（临本子明卷，藏台北故宫博物院）《归石轩画谈》卷二引吴历谈子久《浮峦暖翠图》的散佚时说："呜呼，昔之《兰亭》，今之《浮峦暖翠》，伤哉，惜哉！"

〔3〕董其昌题大痴《陡壑密林图》所引，此图今为王季迁所藏。

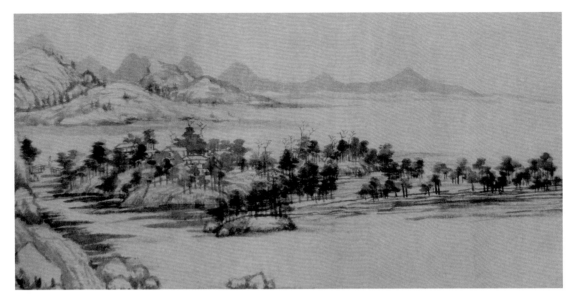

图1-1 黄公望 富春山居图卷局部之一 台北故宫博物院藏

《庄子》内七篇最后一篇为《应帝王》，此篇最后一段讲一个关于浑沌的故事：南海之帝叫儵，北海之帝叫忽，中央之帝叫浑沌，儵与忽到浑沌那里，浑沌对他们很好，儵与忽就商量报答浑沌，二人都觉得人有七窍，很好，就想为浑沌凿，日凿一孔，七日浑沌死。这个简单的故事居内篇之末，带有总摄《庄子》哲学的用意。庄子哲学在一定程度上，就是发扬老子"大制不割"的浑沦素朴之道，强调通过纯粹体验，由知识的分别归于浑一不分之境界。道家的无为哲学在一定程度上说，就是"浑"的哲学。

浑全素朴之道是道家哲学的基础思想，也是子久所服膺的全真教的核心思想。张雨曾这样评价他："全真家数，禅和口鼓，贫子骨头，吏员脏腑。"[1]全真教是宋元时期产生的以道家思想为基础、融合儒佛二家思想特点的道教派别，元代是它发展的全盛期。元代艺术打上全真教的深深烙印。"元四家"乃至曹知白、杨维桢、方从义等名称一时的大家，都受全真教影响。甚至可以说，没有

[1]《戏题黄大痴小像》，见元陶宗仪《南村辍耕录》卷二十八。禅和口鼓，乃禅家对以口说禅的称呼。宋大慧宗杲说："只有禅一般，我也要知，我也要会。自无辨邪正底眼，蓦地撞着一枚，杜撰禅和，被他狐媚，如三家村里传口令，口耳传授，谓之过头禅，亦谓之口鼓子禅。把他古人糟粕，递相印证，一句来一句去，末后我多得一句时，便唤作赢得禅了也。"（《大慧普觉禅师法说》卷二十一）元耶律楚材《湛然居士集》卷十四《忧道》："不肯参禅不读书，徒喧口鼓说真如。未能即色明真色，只道无余已有余。"这里张雨戏说子久好禅，但长于辩，不似禅家口如扁担。

全真教，也就没有元代绘画的传统。反映道禅浑全哲学的全真教是子久绘画的思想基础。

元代绘画标志着中国绘画尤其是山水画真正步入"思想之时期"。如果说元人是以绘画来思考，来清谈，一点也不为过。黄公望、倪云林、杨维桢、张雨、吴镇、方从义等，都是思想家，绘画是他们清谈智慧的一种方式，像沈周所说的子久"其博学惜为画所掩，所至三教之人，杂然问难，翁论辩其间，风神疏逸，口如悬河"的场面[1]，真使人想到慧远、陶渊明、陆修静的虎溪一笑，想到

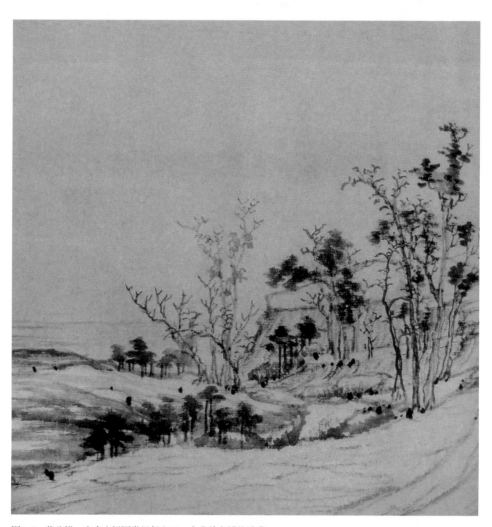

图1-2 黄公望 富春山居图卷局部之二 台北故宫博物院藏

〔1〕吴升《大观录》元贤四大家名画卷十七引，民国九年武进李氏圣译楼本。

支道林的清谈。

古代围棋有一个别号，叫"手谈"，轻手落子，谈心中之机微。子久的山水，可以说是"画谈"（很多文人画家所谓"以画说法"正是这个意思），通过他的浑厚华滋的绘画，来说对浑然全真哲学的理解。

一、序：神性与理序

子久的浑，体现在形式语言上，是关于绘画秩序的建立。浑，是一种无分别的境界，子久的艺术理想是要追求浑然一体、无迹可求的秩序。这里谈两个问题，一是神性的问题，一是理序的问题。

苏立文（Michael Sullivan）说："我们欣赏中国山水画，就像欣赏音乐所带来的愉悦：它的特有气质和韵味，它的书法性线条所显示出的节奏运动，艺术家笔底所流淌出的感触，还有，我们一点点打开山水画的长卷，所显示出的时间性过程——所有这一切，就像音乐引起我们的反应一样。"[1]

读子久的画，如同听巴赫的作品，高严独步，又微茫难测。巴赫将黯淡世纪中德国人心灵的苦难凝结成深沉阔大的声音，在神圣的光芒中与上帝对话。而子久的绘画也如此，它的严整的秩序，它的丝丝入扣的内在逻辑，它的照彻天人的神秘，如同一部反映时代命运和人生忧伤的壮丽交响乐。这里有无法用语言表达的深沉思虑，有难以触摸的心灵细语，有飘渺的天国驰思，有凄楚的人间回旋。他的无以伦比的《富春山居图》，他的《九峰雪霁图》、《剡溪访戴图》、《天池石壁图》、《丹崖玉树图》等无上妙品，数百年来，很多人读之不禁发出"吾师乎，吾师乎"（董其昌）[2]、于子久"当为之敛衽矣"（唐子华）[3]、"吾于子久，无间然矣"（姜绍书）的感慨[4]。

研究子久的艺术，不能忽视它的神性因素。子久的绘画神秘又庄严，带有提升

[1] Michael Sullivan, *Symbols of Eternity: The Art of Landscape Painting in China*, University of California Press, 1979, p.2.
[2] 董其昌题《富春山居图》感叹道："吾师乎，吾师乎，一丘一壑，都具是矣。"
[3] 唐棣题子久《铁崖图》："一峰道人晚年学画山水，便自精到，数年来笔力又觉超绝，与众史不侔矣。今铁崖先生出示此图，披玩不已。当为之敛衽矣。"
[4] 姜绍书《韵石斋笔谈》（清浙江鲍士恭家刻本）："若夫取象于笔墨之外，脱衔勒而抒性灵，为文人建画苑之旗帜，吾于子久，无间然矣。"

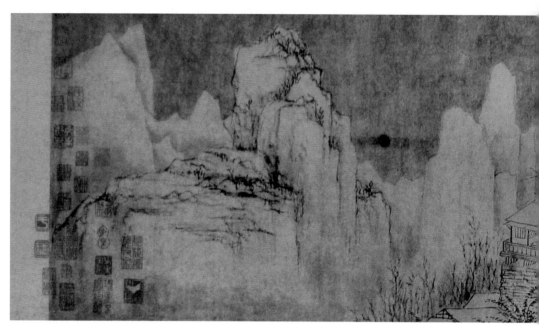

图1-3　黄公望　快雪时晴图卷　北京故宫博物院藏　29.7×104.6cm

人的性灵、超越人的文化困境的意义。[1]就像早期中国一些无名工匠创造的绘画作品，多是为神的荣耀而作。[2]读子久《九峰雪霁图》、《富春山居图》、《天池石壁图》、《丹崖玉树图》、《溪山暖翠图》之类的画，也有这种感受，有一种光从画中透出的感觉，他的手下真是"扑扑有仙气"（前人评子久语），庄严的神性弥漫在他的作品中。当然，他的画与早期无名工匠的神性创作有根本不同，其中传达的不是宗教体验，而是生命体验。神性因素的渗入，只是在某种程度上强化了他绘画中的生命崇高感。（图1-3）

　　神性因素的影响，使子久绘画具有浑穆而又神秘的特点。这一点受到历代评论者的渲染。前人读子久画，常叹其不可学。[3]王时敏说："子久神明变化，不拘拘守

[1]　潘诺夫斯基说，文艺复兴之时，人文（humanities）思想开始时具有两个层面，一是源于古典时代人性与兽性或蛮性对立的复苏，一是基于中世纪里人性和神性相互对照的遗绪。前者反映的是人的一种优越，后者反映的是人的一种局限。神性的流布在一定情况下，带有克服人的局限、提升人的精神的意思，所以，"神性"也具有人本的内涵。见潘诺夫斯基《造型艺术的意义》之导言《谈艺术史为一门人文学科》，李元春译，台湾远流出版公司，1996年，第1—5页。

[2]　James Cahill, "The reaction against the idea of fine arts,the belief that Medieval art and Asian art have a great deal in common, the argument that good art is made by anonymous craftsmen who were working for the glory of God, not for individual expression." Jason C. Kuo ed., *Discovering Chinese Painting*, Kendall / Hunt Publishing Company, 1970, p.35.

[3]　如王麓台说子久画"荒率苍莽，不可学而至"，南田说子久"用意入微，不可说，不可学"。

其师法。每见其布景用笔，于浑厚中仍饶遒峭，苍莽中转见娟妍，纤细而气益闳，填塞而境愈阔，意味无穷，故学者罕睹其津涉。"[1]面对子久绘画而茫然无绪的感受，是很多明清以来艺术家所描绘的体验。清金石学家李佐贤评子久《富春大岭图》说："其声希味淡，羚羊挂角，无迹可求者也。"[2]明代一位号为维摩居士的文士题子久《溪山暖翠图》说："大痴写木石，如棒喝禅宗，语默尽是生机。解者见了了，不可于慧业文人中求也。此卷又其权实兼行，色空并说，具法眼者当望而下拜。"[3]他们的论述都在强调子久画微妙难测的一面。所谓不可"于慧业文人中"学之，也就是不能以知识去求索，只能通过生命去体验。

有关他的山水画有种种传说，有人称他为"黄石公"（道教传说中的神人）[4]，有人说他"尝于月夜棹孤舟，出西郭门，循山而行，山尽抵湖桥，以长绳系酒瓶于

〔1〕《西庐画跋》，此见秦祖永《画学心印》本。
〔2〕李佐贤（1807—1876），清著名金石学家，收藏家。《富春大岭图》曾为其所藏，今藏南京博物院。
〔3〕《溪山暖翠图》今藏台北故宫博物院。
〔4〕《式古堂书画汇考》卷四十八画十八著录子久山水，有张梦辰诗云："井西道人壶中仙，拔足昔走江南天。一丘一壑写高古，三江三泖来盘旋。芦子渡头小茅屋，野田堆畔灵芝仙。能令寸笔涵万化，谷城黄石同其传。"董其昌题子久《天池石壁图》："画家初以古人为师，后以造物为师，向见黄子久《天池》为赝本，昨年游吴中上，策筇石壁下，快心洞目，狂呼曰'黄石公，黄石公'，同游者不测。余曰：'今日遇吾师耳。'观此以追忆书之。"《天池石壁图》今藏北京故宫博物院。

船尾，返舟行于齐女墓下，率绳取瓶，绳断，抚掌大笑，声震山谷，人望之以为神仙云"[1]。李日华记载："黄子久终日只在荒山乱石、丛木深筱中坐，意态忽忽，人莫测其所为，又每往泖中通海处，看激流轰浪，虽风雨骤至，水怪悲诧，亦不顾。"[2]这些描写都在强化一种观念，就是子久为人为艺都带有一种神仙气。杨维桢说：

> 予往年与大痴道人扁舟东西泖间，或乘兴涉海，抵小金山，道人出所制小铁笛，令余吹洞庭曲，道人自歌小海和之。不知风作水横、舟楫挥舞、鱼龙悲啸也。道人已仙去，余犹坠风尘，鸿洞中便如此，竟与世相隔，今将尽弃人间事，追随洞庭，倘老人歌紫蘪若道人者，出笛怀里……[3]

清诗人厉鹗"欲借大痴哥铁笛，一声飞入水云宽"的诗句[4]，说的就是这件事。此中境界足可比王徽之和桓伊的听笛故事。子久有真力弥满的生命状态，有豪宕一世的情怀，故能一往情深，意入飞云。子久《西湖竹枝集》写道："水仙祠前湖水深，岳王坟上有猿吟。湖船女子唱歌去，月落沧波无处寻。"[5]他的画也像这月落沧波一样，飘渺而难测。

子久绘画浑穆神秘的特性，体现在形式秩序上，使他的画显示出浑然无迹的特征：画中迷离的笔墨形式，笔墨所创造的华丽空间结构，此空间结构中所隐含的节奏，此节奏所传递出的天国逸响——韵律，还有整个形式所蕴涵的深沉生命感觉，所有这一切，都使子久的很多画，像一部有着复杂秩序的音乐作品，浑然难分，任何局限于形式的技术分析，都无法接触它的妙韵。

北京故宫博物院所藏《九峰雪霁图》（图1-4），正如一件神秘而庄严的音乐作品，流连其中，有一种说不出的感动。此画绢本墨笔，作于他80岁时，笔墨老辣中见温柔。"九峰"者，多峰也。山峰一一矗立，如苍茫天际中绽放的洁白莲花。山如冰棱倒悬，装点着一个玉乾坤。雪卧群山，雪后初霁。画家没有画透亮的光影在琉璃世界中的闪烁，那样可能过于跳跃而外露，并不合子久的风味，而是画山峰

〔1〕见清鱼翼《海虞画苑略》（此书正编一卷，补遗一卷），乾隆《小仓山房丛书》刻本。
〔2〕见秦祖永《画学心印》卷二引，光绪朱墨套印本。
〔3〕《东维子集》卷二十八，《跋君山吹笛图》，《文渊阁四库全书》本。
〔4〕厉鹗《樊榭山房集》卷六，《四部备要》本。
〔5〕此为和杨维桢《西湖竹枝集》而作，当有多首作品，今仅见一首。见钱谦益《列朝诗集·明诗》甲集前编第七之下，中华书局，2007年。

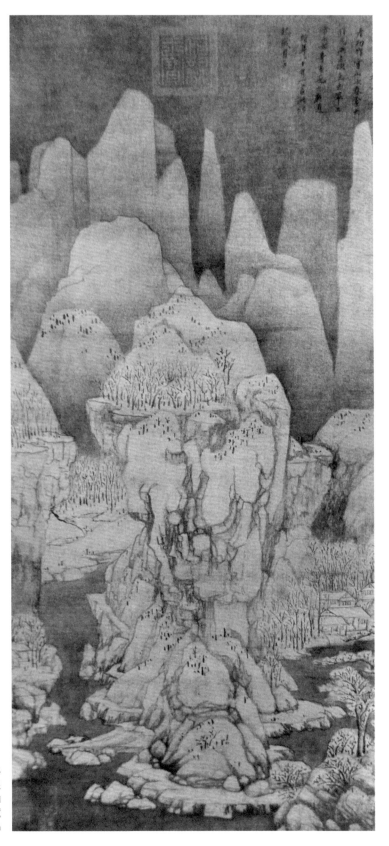

图1-4
黄公望
九峰雪霁图轴
北京故宫博物院藏
117.2×55.3cm

沐浴在雪的怀抱中，色调微茫，气象庄严而静穆。山峦以墨线空勾，天空和水体以淡墨烘出，以稍浓之墨快速地勾点出参差的小树，山峰下的树枝如玉蕊摇曳，笔势斩截，毫无拖泥带水之嫌。这雪后静卧的群山，可以说不高，不远，不深，不亮，也不冷，通体透彻，玉洁冰清，不似凡间所有，却又不失亲切。而这通体透灵的琉璃世界，居然是用水墨画出，真是不可思议。

像这样的作品，突出的"神性"反而强化了它的审美意趣，使人读之，有超越凡常、仰望天宇的"垂直相度经验"，带着人的性灵飞升，产生如顾恺之《画云台山记》描写的道教式的飞腾体验。

子久浑然无迹的艺术特点，还体现在作品的"理序"上。

他论画重"理"，《写山水诀》说："作画只是个'理'字最紧要。吴融诗云：'良工善得丹青理。'"元人开文人画之新风，相形之下，理论则显得较为寂寞[1]，因而子久的"理"常被一些论者当作最能代表元画理论成就的观点。

现存文献并没有他关于"理"的解释，人们自然会将这一理论和宋代理学思想联系起来。不少研究认为子久受到理学的影响，要通过绘画来发现"天理流行之妙"。[2]喜龙仁（Osvald Sirén）就认为，子久的"理"，是物存在的道理和规律，如同苏轼的"常形常理"，他以"理"为画道关键，是要突破形似、强调表现山水内在规律性的东西。[3]

子久是虔诚的全真信徒，全真派融合儒佛道，作为新儒家的理学思想对他有影响也是自然的。但子久的"理"，并不同于理学中的这个概念，它所讨论的是关于绘画秩序的问题，与石涛的"法"很相似。张伯雨说："以画法论，大痴非痴，岂精进头陀、而以释巨然为师者邪？"[4]在"元四家"中，子久格法的严整是最突出的。转录子久《写山水诀》的陶宗仪就说："其所作《写山水诀》，亦有理致。迩来初学

[1] 与两宋以及之后的明代相比，元代时间短暂，绘画理论著作较少，只有汤垕《画鉴》、饶自然《绘宗十二忌》、李衎《竹谱》等少数作品，真正有影响的绘画观点也不多，像赵子昂的"古意"说、倪云林关于绘画真实的论述，多为零星的观点。

[2] 宋代理学家认为天下万物无一物无理，宇宙间所有秘密都凝固在一个"理"字上。"理"是一种形而上的存在，是万物存在所以然的根本。朱熹说："盖凡一物有一理"；"天下之物，无一物不具天理"。格物而穷理乃是人当然之心。宋代画学也深受此影响。郑昶说："宋人善画，因以'理'字为主，是殆受理学之暗示，惟其讲理，故尚真，惟其尚真，故重活。而气韵生动，机趣活泼之说，遂视为图画之玉律，卒以形成宋代讲神趣而不失物理之画风。"（郑昶《中国画学全史》，中国社会科学出版社，2009年，第269页）绘画常常被当作"借物以明道"的工具，当作体会"天理流行发见之妙"的进阶。

[3] Osvald Sirén, *The Chinese on the Art of Painting*, pp.112-113.

[4] 见董其昌题黄公望《陡壑密林图》所引，此图为王季迁所藏。

小生多效之，但未有得其仿佛者，正所谓画虎刻鹄之不成也。"他理解的"理致"，就是作画的条理，包括技法、修养等因素，是绘画实用之理，所以叫"写山水诀"，乃学画之津梁。明张丑评子久《九峰雪霁图》时说："笔法超古，理趣无穷。"所谓"理趣"，也侧重在技术性因素。董其昌评四家画说："吴仲圭大有神气，黄子久特妙风格，王叔明奄有前规，而三家皆有纵横习气，独倪云林古淡天然，米痴后一人而已。"这里所说的"风格"，意思是风度格法，也是说子久法度严谨。文徵明曾批评子久有些作品"庄重有余，逸韵或减"[1]，便与此有关。

《写山水诀》三十多则文字[2]，当由子久课徒话语辑录而成，辑录者应非子久本人。可能辑录者考虑具体指导作画之需，所录文字比较注意形式法则（如笔墨、主题、构图，像石分三面、山有三远等等），多叙述"高低向背之理"。[3]如近人余绍宋所说："文虽不多，而山水画法之秘要，殆尽于是。"[4]《写山水诀》中的"画法"，多为撮录前人成说，如果依此来厘定子久的绘画成就，将其作为子久画学思想的全面反映，那子久应该是一位平庸的艺术家，他对后代产生巨大的影响便无从谈起。

如果依《写山水诀》，我们会得出一个错误印象：子久属于元代绘画的"格法派"。那么，吴镇以"高深见渺茫"论其画、云林以"逸迈不群"衡其艺的观点便无从落实，这也与子久绘画的具体面貌、其他文献中所反映的子久论画观念以及子久的哲学倾向不符。《画山水诀》说："皮袋中置描笔在内，或于好景处，见树有怪异，便当模写、记之，分外有发生之意。登楼望空阔处气韵，看云彩，即是山头景物。李成、郭熙皆用此法。郭熙画石如云，古人云'天开图画'者是也。"这简直类似于西方油画的写生了。董其昌就曾据此认为子久重视写真山水。对此，陈传席则指出："子久的画并不像董其昌所说的'转画海虞山'。他很少以真山真水作模特，他到处游荡，时时将自然界中山水融于胸中，重新铸造，其画大都是他胸中的山水。"[5]他的质疑是有道理的，子久存世山水无一是真山水的描摹，他并非山水中的写真派、法度派。

〔1〕此为文徵明跋黄公望《洞庭奇峰图》语，见张丑《清河书画舫》卷八下引。

〔2〕《写山水诀》文字诸家征引有短长之别。

〔3〕清顾文彬《过云楼书画记》载曾得"一峰道人手书《画理册》"，言为明末孙克弘旧藏，后不知落于何方。今人谢巍考证认为，《画理册》断非黄公望手书，乃后人所托之作。见《中国画学著作考录》，上海书画出版社，1998年，第239—240页。

〔4〕余绍宋《书画书录解题》，北京图书馆出版社，2003年。

〔5〕陈传席《中国山水画史》，江苏美术出版社，1988年，第475页。

正像我们讨论石涛，要注意他的"法"，更要注意他的"法无定法"一样，对子久也应如此。前人评子久"如老将用兵，不立队伍，而颐指气使，无不如意"[1]。"不立队伍"一句，真说出了子久画的形式特点。他的画，出入于有序与无序之间。重格法是他的立画之基，但他又有超越格法、绝不死于章句之下的一面。他晚年有《仿古二十册》，自题曰："晋唐两宋名人遗笔，虽有巨细精粗之不同，而妙思精心，各成极致，余见之不忍释手。迨忘寝食，间有临摹必再始已，此学问之吃紧也。……非景物不足以发胸襟，非遗笔不足以成规范，是二者，未始不相须也。"没有景物不能成为山水画，但自然丘壑又必经胸中盘郁而出，绘画不能斤斤物象；没有古法便无笔墨之资、规范之据，但有规范又要"遗"规范，故能成其规范。这正是禅家所谓"法无定，定无法"、"我说法，即非法，是为法"的要义。就像子久认为绘画必佐之以"学问"（董其昌的"读万卷书，行万里路"其实就来自子久[2]），但据此就认为他"以学问为画"、重视写生，那就是误解了。明汪砢玉说："水纹风皱，花影月翻，此不染画事也。观大痴画不当于笔墨中求之。"[3]说得很有道理。

子久的"不立队伍"体现在很多方面：

其一，既有严整的一面，又有萧散的一面。就严整言，子久的一笔一画，似都有来历，端正阔大，严密整饬。不仅层次谨然，如《天池石壁图》（图1-5），层层山岭，密密涧瀑，又繁而不乱，笔墨意趣也很丰富。如张庚评《九峰雪霁图》："分五层写，起处平坡林屋数间，略以淡墨作介字点，极稀疏有致，此为第一层。其上以一笔略穹起，横亘如大阜，竖点小山二十余笔，为第二层。又上座两小峰相并，左峰平分三笔，上点小杉五六，右峰只一笔，此为第三层。又上作大小两峰相并，小峰亦平分三笔，无杉，大峰亦只一笔，上点小杉一二，为第四层。峰皆陡峭，其收顶又有一笔穹起亘于上，以应第二层之大阜……"[4]就萧散言，元人重萧散之趣，后人以"萧散"二字评元人画，其中子久、云林、云西等是其中的卓荦者。南田说："梅花庵主与一峰老人同学董、巨，然吴尚沉郁，黄贵潇散，两家神趣不同，而各尽其妙。"而王烟客所说的"浑厚中仍饶逋峭"，"逋峭"亦即萧散。如子久《沙碛

〔1〕见明张泰阶《宝绘录》所载，托为吴镇题子久《复为危太朴画》之语。《宝绘录》所录前代名家画作，多系伪托，故此话亦非吴镇所言。但这几句评价倒是很有眼光。
〔2〕画史上就有这样的说法："古人云，不读万卷书，不知道理之渊博，不行万里路，不知天地之广大，彼绘事家，特见井底之天耳。"（清谢堃《书画所见录》引黄公望语，见清扫叶山房刻本）
〔3〕《珊瑚网》卷三十三名画题跋九。
〔4〕张庚《图画精意识》，《丛书集成续编》本。

图》，平沙碎石，出一二丛小树，萧散之至。子久逍遥于严整和萧散之间，以萧散而活其风韵，凭严整而生其气象。吴镇说他"咫尺分浓淡，高深见渺茫"[1]，就触及这一点。

其二，既有浑成的一面，又有细碎的一面。下笔无疑，是子久绘画的重要特点，他的成熟作品，虽然历时数月、数年，都能一以贯之，统之有元，如七宝楼台，灿烂光辉，无法分拆。他的《富春山居图》便是如此。其画似有天外来手，将零散的世界糅为一个整体。然而子久细碎的一面多不为人所重，甚至被当作他的缺点。董其昌说："黄子久画以余所见不下三十幅，要之《浮峦暖翠》为第一，恨景碎耳。"南田力辨其非，他说："子久《浮峦暖翠》，董云间犹以细碎少之。然层林叠嶂，凝晖郁积，苍翠晶然，夺人目精。愈多愈细碎，愈得佳耳。小帧学子久，略得大意，细碎云讥，正未敢以解云间者自解也。"[2]南田认为香光没有看到子久细碎之笔背后的脉络，没有窥见其潜在的秩序。南田真是目光如炬，子久往往于细碎中求浑成，正是越细碎越浑成。子久乃至传统文人画所强调的浑成，并非

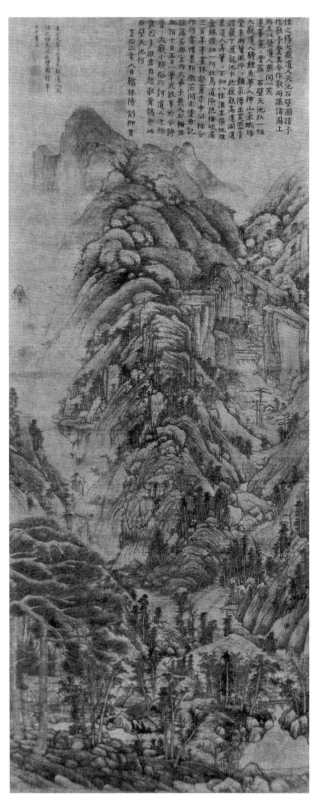

图1-5　黄公望　天池石壁图轴　北京故宫博物院藏
139.3×57.2cm

[1] 顾嗣立《元诗选》二集卷十四，《文渊阁四库全书》本。
[2]《南田画跋》，《瓯香馆集》卷十四。

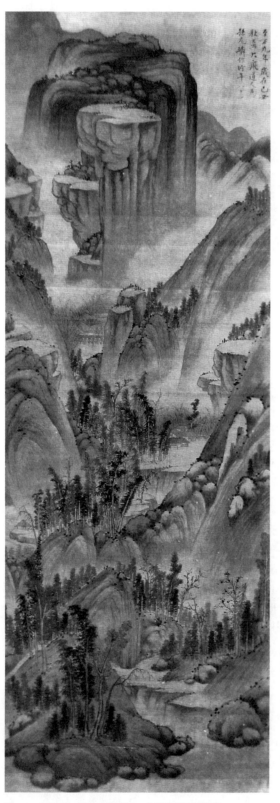

图1-6 黄公望 岩壑幽居图轴 台北故宫博物院藏
122.6×44.2cm

是一种无法拆解的结构，而是于细碎与浑成的相对中，超越形式的执着，直达画之内蕴层。王烟客所说的"纤细而气益闳，填塞而境愈阔"，正是就此而言。

其三，既有实际的一面，又有虚灵的一面。子久的山水既有董巨等前人山水范式，又有富春灵地、海虞胜境、天池奇观等现实的"山水之助"，所以他将"丘壑内融"，笔笔如有现实之资，笔笔皆有辉煌来历，他就像一位音乐演奏的圣手，琴弦一拨，什么荆关啊，董巨啊，富春啊，海虞啊，都飘渺不存，惟有一位琴手在诉说着内心的衷曲，然而此时过往大师作品中的山水、他经验中的山水并没有彻底消失，它们就潜藏在当下演奏的琴手的心灵中，融为创造力的元素，由丝丝琴弦传出。所以子久山水又有虚灵的一面。姜绍书评子久所言"深远中见潇洒"，潇洒说的就是虚灵。南田说："一峰老人为胜国诸贤之冠，后惟沈启南得其苍浑，董云间得其秀润。"钱杜评其《浮峦暖翠图》："沉秀苍浑，真能笼罩一代矣。"所谓"秀润"、"沉秀"，就是潇洒。子久有《岩壑幽居图》（图1-6），81岁时为友人孙元璘作（子久曾为孙作画多幅），李日华说："大痴老人为孙元琳（志按：当为璘）作，时年八十有二（志按：当为一），此幅山作屏障，下多石台，体格俱方，以笔腮拖下，取刷丝飞白之势，而以淡墨笼之，乃子久稍变荆关方而为之者，他人无是也。然亦由石壁峻峭者，其棱脉粗壮，正可三四笔取之，若稍繁絮，即失势矣。今人用以写斜坡圆峦，岂能

得妙？"[1]他的稍变荆关之法，正在其虚灵处。

子久为艺有一种豪逸之气。王逢说"大痴真是人中豪"[2]，麓台说"倪迂秀洁大痴豪"[3]。子久的豪，不是性情的豪宕，而是他的艺术中所体现的超迈腾踔的气质。就像《二十四诗品·雄浑》所描绘的："大用外腓，真体内充。反虚入浑，积健为雄。具备万物，横绝太空。"子久画铁画银钩，精力弥满，有一种雄健超拔、包裹天地的气势。

他以这豪逸之气来控驭其绘画秩序，纵横吞吐，无往而非佳绪。他的画，既非真实，也非虚构，既非过去，又非当今，既非眼之所观，又非心中虚构，不在物，又不在心。子久在他的宏大叙述中，建立起严整的秩序，但又处处淡化这个秩序。读子久的画，就如同读中国古诗，几乎没有连词和介词，如"枯藤老树昏鸦，小桥流水人家。古道西风瘦马，夕阳西下，断肠人在天涯"，像一个个意象叠加而成，保持松散的逻辑性，因为逻辑性的限定，限性限意的表达，固定了结构，会造成对象外之意的剥夺。绘画也是如此。以子久为代表的中国文人画，尽可能淡化形式上的限性限意，以内在的秩序取代外在的秩序，以活的逻辑取代僵硬的界定。子久出入于有序与无序之间，奉行的是一种生命逻辑。

子久绘画创造了一种特别的节奏感，对明清绘画影响很大，沈周得其苍浑，董其昌得其秀润。然而就理论影响来说，直接引发理论创造的，突出者要推清初王麓台和恽南田二人。有趣的是，麓台重子久之法度，南田重子久之散淡，麓台多得于子久有序之启发，南田多得于子久无序之节奏。合二家观之，方得子久绘画之大概。（图1-7）

一生以"所学者大痴也，所传者大痴也"为己任的麓台，虽然说"大痴画则结构中别有空灵，渲染中别有脱洒，所以得平淡天真之妙"，不当以形式工巧看子久，但他论画重秩序，重节奏，强调理气趣兼到，此"理"直接来自子久，所重视的就是子久的秩序。他的龙脉说，也是一个侧重探讨绘画内部节奏的学说。他认为，龙脉要与开合起伏相伴，是绘画形式内部永不中断的流，"龙脉为画中气势源头，有斜有正、有浑有碎、有断有续、有隐有现，谓之体也"，开合起伏言其动势，所谓"开合从高至下，宾主历然，有时结聚，有时澹荡，峰回路转、云合水分，俱从此

[1] 据《六研斋笔记》，民国中央书店，1925年。此段题跋俞剑华《中国画论类编》本选录。
[2] 王逢《梧溪集》卷四下，清知不足斋本。
[3] 见顾文彬《过云楼书画记》卷六载，清光绪刻本。

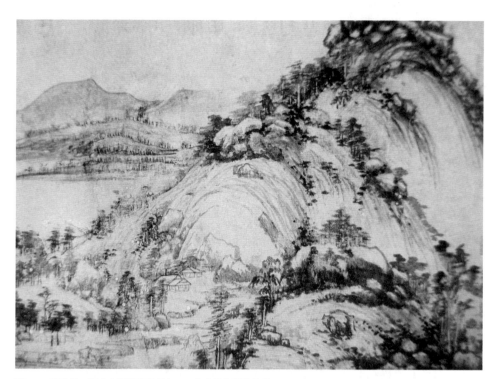

图1-7　黄公望　富春山居图卷局部之三　台北故宫博物院藏

出。起伏由近及远，向背分明，有时高耸，有时平修，欹侧照应，山头、山腹、山足，铢两悉称者，谓之用也"[1]，龙脉与开合起伏相参，便得画中重要理路。麓台说，他的这一思想就导源于子久。

而南田视子久为不祧之祖，其所得于子久者，又多在法度之外的神气、严整之外的风度。他说："子久神情于散落处作生活，其笔意于不经意处作凑理，其用古也全以己意而化之。"其中说子久在"散落处"追求生香活态，真抓住了子久绘画的关键。他认为子久的妙处不在法度严整处，而在控制这理路的独特"活法"。南田说："子久以意为权衡，皴染相兼，用意入微。不可说，不可学。太白云：'落叶聚还散，寒鸦栖复惊。'差可拟其象。"南田以太白"落叶聚还散，寒鸦栖复惊"来评子久画，如落叶飘零，似落而非落，有恍惚幽眇之致；又如寒鸦栖林，惊恐而逡巡，似栖而未栖，得流光逸影之妙。在他看来，由实处求子久，还不如虚处去求；自法中寻子久，还不如活中会子久。对子久，与南田同时代的吴历和龚贤也有类似观点。

〔1〕王原祁《雨窗漫笔》（不分卷），清光绪《翠琅玕馆丛书》本。

吴历一生爱子久《陡壑密林图》，说其"画法如草篆奇籀"[1]，极尽苍茫。龚贤评元画，以云林妙在简，大痴妙在"松"。这个"松"正是南田所说的"散落处"。

二、真：莫把做山水看

从绘画追求的最高目的来说，子久的浑，还在于荡去虚妄，去除分别，直求本真。浑，从中国哲学与艺术论的观点看，意味着体现"元真气象"的浑然真朴境界。

元代绘画有这样一种观念，普通人通过知识去看世界，但真正懂艺术的人是通过觉悟去体会真实，绘画是呈现世界真实的工具，而不是知识的图像化。子久深谙此理。

子久生平对五代画家荆浩很推崇，危素曾得到荆浩的《楚山秋晚图》，子久一见而大喜，认为其"骨体夐绝，思致高深"，"非南宋人所得梦见"，并作诗评道："天高气肃万峰青，茌苒云烟满户庭。径僻忽惊黄叶下，树荒犹听午鸡鸣。山翁有约谈真诀，野客无心任醉醒。最是一窗秋色好，当年洪谷旧知名。"[2]

荆浩《笔法记》是围绕"真"的问题而展开的，子久诗中所说的"山翁有约谈真诀"就指此。元代文人画家如云林、梅花道人、黄鹤山樵、云西老人、方壶道人等等，都在谈这个"真诀"。荆浩提出的问题，成了元代绘画理论关注的中心问题之一。

《笔法记》强调"度物象而取其真"，要超越物象，直呈本来面目。后来苏轼提倡"士夫气"，反对形似，要原天地之心达万物之理，也是对"真"的问题的延伸讨论。元文人山水的突出发展，伴随着追求"真山水"的过程。本书序言中提到的倪云林《为方崖画山就题》诗中所说的"为问方崖师，孰假孰为真"，可以说是一个时代绘画的问题。

子久对这一问题的看法与全真教有关。全真教是寻求"真"的宗教，"全真"的意思就是"去除虚妄，独全其真"。子久《题莫月鼎像》赞说："道以为体，法以为用。金鼎玉蟾，混合空洞。风雷雨电，飞行鼓从。被褐怀玉，从事酣梦。形蝶成光，真成戏弄。噫！孰有能知师动中之静、静中之动者乎？"[3]觑破梦蝶光影的幻象，追求生

[1] 据《归石轩画谈》卷二引墨井云："大痴晚年归富阳，写富春山卷，笔法游戏如草篆。"
[2] 见顾嗣立《元诗选》二集卷十四，《文渊阁四库全书》本。
[3] 《秘殿珠林》卷十九，《文渊阁四库全书》本。

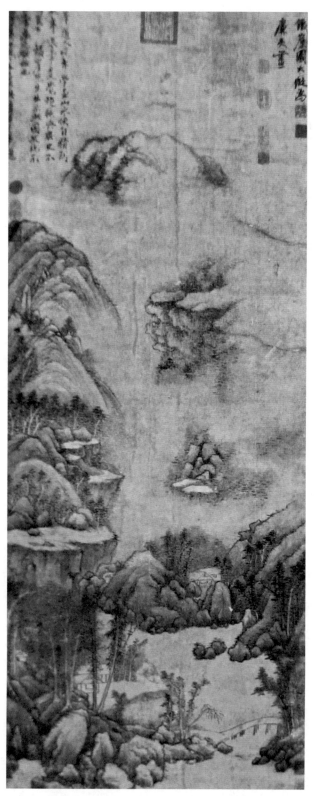

图1-8 黄公望 铁崖图轴 台北故宫博物院藏
157.5×64.9cm

命的真实，这则对先师的赞词，就隐含着"真"的思想。研究界熟知的子久与陈存甫论性命之理的记载，其实也是有关"真"的问题的辩论。[1]

其《山水诀》说："画不过意思而已。"如果说子久论画有理论纲领的话，这可能就是他的理论纲领，这个纲领就落实在寻取"真山水"上。

子久《铁崖图》（图1-8），今藏台北故宫博物院。这幅纸本墨笔之作，为赠杨维桢所作。元人赵奕题曰："铁崖道人吹铁笛，一声吹破云烟色。却将写入画图中，云散青天明月白。"元画家唐子华也说："一峰道人晚年学画山水，便自精到，数年来笔力又觉超绝，与众史不侔矣。今铁崖先生出示此图，披玩不已。当为之敛衽矣。"子久与铁崖都是当世著名艺术家，二人都深通音乐。这幅画作于子久82岁时，是一巨幅立轴，乃他生平精心之作。起首处，画小桥、溪涧，流水

[1] 明孙道易《东园客谈》（明钞书集本）说："游钱塘，与钱塘陈存甫论性命之理，先生云：'性由自悟，命假师传。'陈云：'性则由悟，不假师传。命则从传，必由理悟。'先生服其言。"陈存甫（1260？—1330后），名以仁，三山（今属福建）人，寓居杭州。《录鬼簿》说："杭州人，以家务雍容，不求闻达，日与南北士大夫交游。僮仆辈以菜汤酒果为厌，公未尝有难色。然其名因是而愈重。能博古，善讴歌。其乐章间出一二，俱有骈俪之句。"《录鬼簿》吊词云："钱塘风物尽飘零，赖有斯人尚老成。"

潺潺，左右疏林廓落，似在微风中摇曳，傍溪桥，村舍俨然，掩映于丛林中。山石荦确，壁立峻峭，山头作方台，可能与隐括"铁崖"意有关。画中由山腰而上，大半部分都在青云浮荡中，以至群山都在莽莽沧海中浮沉，就像有一种仙灵之气在氤氲。这个仙灵世界，不是仙山楼阁，而是糅进了笛声的飘渺，糅进了这位令人倾倒的艺术家的活泼精神。这就是他所说的"意思"，也是他所求的"真山水"之精神。

他的"真山水"，体现出一种超越形似、脱略自我、体现普遍生命价值的绘画精神，也就是王麓台评他所说的"在微茫些子间隐跃欲出"的"一点精神"。

他的山水画不是"具体之山水"。

"画不过意思而已"，就是说，看山水画的关键并不在山水中，而在"意思"中。没有"意思"的山水画，便不是"真"的山水。子久的山水画从形式上规避对外在具体山水的描绘，在本质上将山水画导向一种"非山水"之艺术。正像元陈基在题子久《西涧诗意图》中所说："澄观无声趣，默听宁有迹。"[1]或者引一则题子久《丹崖玉树图》的跋语中所说："早去同寻瑶草，莫把做图画看。""莫把做图画看"，或者叫做"莫把做山水看"，是子久画学的基本立足点。[2]

子久继承苏轼以来文人画超越形似的传统，在理解上又有了新的推进。他题云林《江山胜揽图》说："余生平嗜懒成痴，寄心于山水，然未得画家三昧，为游戏而已。今为好事者征画甚迫，此债偿之不胜为累也。余友云林，亦能绘事，伸此纸索画，久滞箧中，余每遇闲窗兴至，辄为点染，迄今十有年余，以成长卷，为江山胜揽，颇有佳趣，惟云林能赏其处为知己。嗟夫，若此百世之后，有能具只眼者，以为何如耶？"[3]他视绘画为性灵的"游戏"，在游戏中体现生命的"意思"，那种能启发人生命意趣的东西，自以为这样的东西能穿透历史，或为百世后人所分享。

他题吴镇《墨菜诗卷》说：

> 其甲可食，即老而查。其子可膏，未实而葩。色本翠而忽幽，根则槁乎弗芽。是知达人游戏于万物之表，岂形似之徒夸！或者寓兴于此，其有所谓而然耶。[4]

〔1〕陈基《夷白斋稿》卷四，《四部丛刊三编》影明钞本。
〔2〕全真教倡真空之说，孙道易《东园客谈》记载："(子久)见月岩老师，金君师云：'汝何人耶？'先生云：'黄子久也。'先生云：'汝非黄子久也，通身不是，汝惟有此声是汝。'先生于言下有悟。"
〔3〕引自温肇桐《黄公望史料》，上海人民美术出版社，1963年，第29页。
〔4〕此作于至正九年（1349年），《赵氏铁网珊瑚》卷十四，《文渊阁四库全书》本。

达人游戏于物之外，而不为物所困。凡物皆有形，就像这棵平常的菜，由一粒种子发芽，而长大，而开花，葱葱绿绿，忽而之间又枯朽，颜色由鲜嫩变而为枯黄，物在变化中，没有恒定性；通常的物与人是利用关系，或为我盘中之餐，或为我眼中尤物，有其用者为我所重，无所用者为我所抛。以此衡物，非物之自在，乃我之物也。物并无尊卑，尊卑是人所赋予。子久由梅道人画中一棵蔬菜大发议论，其要旨就在破形式尊卑之论，超越绘画的"物性"，即"游戏于万物之表"。他认为，"非景物不足以发胸臆"，但又必须超于物，画家作画，不在于画什么，而在于"有所谓而然"。

"有所谓而然"和"不过意思而已"意思很相近，都强调绘画要超出形式之外。子久的山水画，不是一种"山水之画"，或者说是一种"虽是山水又不在山水、不在山水又必托于山水"的山水画。他的山水画不是"关于山水的绘画"，而是"关于意思的绘画"。就像仲圭的墨菜，不是描绘一棵普通的蔬菜，而是性灵的独白。子久的题跋中贯串着三位大师对绘画艺术的理解。在此我们能感到，与北宋董巨李郭等山水大家的态度颇有异趣，"生命的游戏"成为元代有影响力的绘画大师们的基本坚持，宋元的不同方向于此得显。龚贤的以倪黄为游戏去融通董巨，正与此倾向有关。

子久的山水，不是具体、个别或特殊的物象呈现，所呈现的是体验中的生命真实，或者说是"意思"，具有"非确定性"特征：既像他所经历，又非其经历；既像世上已有之存在，又非人间所见之存在。他为张雨作仙山图、为杨维桢作铁崖图、为天池石壁留影等等，都非真山水之图写。正如苏立文所说："在形式上越是抽象，具有非实在性，它们就越靠近真实。"[1]子久的画确有此倾向性。

子久的山水不是具体的，不是画家在一个特定的时刻、由一个特别的角度所观察到的一个特别的世界，他所关心的重点不在透视、光影、焦点、色彩、体量等形式构成因素，而在传达自己的生命感觉。它表述的不是一种物质关系，而是画家所赋予的生命联系。

子久的山水也不是特殊的，通过体悟所创造的这一世界是独一无二的，但绝不是一般的概括形式。中国山水画中出现的题材重复、大师作品不断被复制，就与此有关，文人山水不在描写一个有别于他人的具体风物，而在创造一个有别于他人而体现出自我生命的宇宙。（图1-9）

子久山水所师法的主要是董巨传统，除此之外，他对唐代的大小李、王维以及

〔1〕 Michael Sullivan, "the more abstract and unparticalarized, the pictorial form the nearer they approach the true form." *The Brith of Landscape Painting in China*, University of California Press, 1962, p.5.

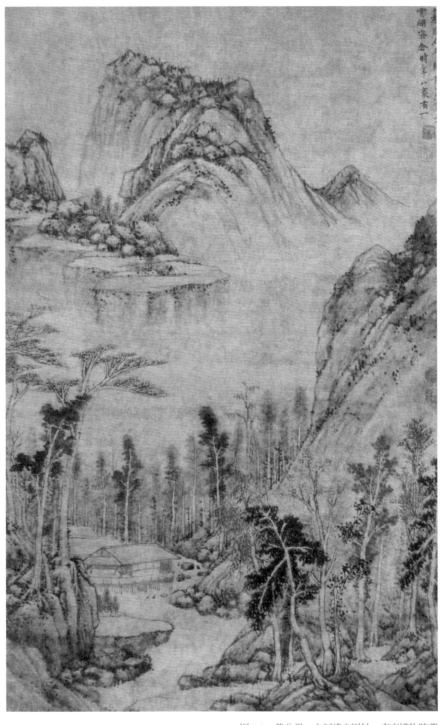

图1-9　黄公望　水阁清幽图轴　南京博物院藏
104.7×67cm

北宋以来的大师之作多有揣摩，甚至包括南宋的马夏传统。但是，子久与前代大师任何一家都有距离，即使简单对比也可发现，与子久相比，范宽也是具体的，《溪山行旅图》的宏大叙述是奠定在具体"行旅"的描摹基础上的；董源也是具体的，《潇湘图》的近水远山包裹的是一个鲜活的生活场景；被苏轼视为士夫画集大成者的李公麟也是具体的，他的《山庄图》所表现的隐逸情趣，是实实在在的山居风景；而马夏更是具体的，他们所截取的一段山水之景，则是一个特别场景……子久之非具体之山水，是对中国山水画语言的一次重构。

同时，他的山水画也不是"表现之山水"。

从形态上说，子久的绘画不是特殊山水，那是否意味着是一般山水？从表现方法上说，他的画不在形似，不在具象，那是不是就在抽象？从表现的内容上说，子久的绘画不在对象性诉说，不在物质性把握，那是不是要表现永恒的"道"呢？

苏立文就认为，中国山水画尤其是文人山水画之特点，就在于它的抽象性，在于通过山水来表现抽象的"道"，"道"是永恒的真实。他的越是非具体山水就越靠近道的观点也即指此。在对中国诗、画等的研究中，研究界常有这样的观点，认为中国诗、画等对"真"、"道"或者永恒感兴趣，总是有一种"sub specie aeternitatis"的观点[1]，习惯从永恒的角度着眼，从特殊的东西中导出一般。中国绘画史的确存在着与此相关的现象，绘画理论中长期存在着一种载道的传统（政治性指谓），又有一种体道的传统（抽象哲学之指谓）。宋代以来的文人画，即由载道传统向体道传统的转化，更强调宇宙精神之传达。

但文人画的发展显然与这样的思想有区别。它的目的是归复"性"，而不是为了表达玄奥之"道"。因为文人画如果仅仅回归于体道的途径，强调绘画表现抽象绝对的真理、玄深的道，山水等形式是道的载体，就不可能带来文人画的新的气象，只不过是"山水以形媚道"说的另一种翻版，山水语言本身所具有的特别意义被灭没了。我们知道，五代两宋以来文人意识中的山水语言与六朝时有根本差别。这就像董其昌曾经提出的质疑："东坡先生有偈曰：'溪声尽是广长舌，山色岂非清净身。'有老衲反之曰：'溪若是声山是色，无山无水好愁人。'"[2]又如石涛所提出的"一画"之说，他所强调的是发自根性的生命创造力，而不是回归老子之道。[3]因为，

〔1〕 James T. Y. Liu, *Major Lyricists of the Northern Song*, Princeton University Press, 1974, p.107. 文中所引拉丁文的意思是"从永恒的观点看"。
〔2〕 本书董其昌一章对此有具体讨论。
〔3〕 拙著《石涛研究》第一章《"一画"新诠》对此有具体讨论，北京大学出版社，2005年。

一种艺术，如果变成生吞活剥某种抽象的观念，那就不可能有感人的魅力，也不会获得真正的发展。

文人画不是形似之画，是否就意味着是表现（express）之画呢？西方中国艺术史界有一个影响较广的中国绘画分期说，是由西方中国绘画史研究前驱罗樾（Max Loehr）先生提出的。他认为，唐代之前是中国绘画的前再现时期（pre-representation），或者说是形式准备阶段；唐宋绘画是再现期（representation），此时期重形似；元画是中国绘画发展的"表现"（express）时期，此时期重个人情感的表达。黄公望乃是这一表现期的代表人物。

这样的分期说，与文人画的发展情况多有不合，与子久绘画的具体情况也不合。他所创造的不是一种表现性山水。倪云林《次韵题黄子久画》诗云："白鸥飞处碧山明，思入云松第几层。能画大痴黄老子，与人无爱亦无憎。"[1]淡去情感，不染一尘，不爱不憎，与世无忤，这是子久所服膺的全真教的基本坚持。全真教推崇不来不去、无生无灭的思想，大乘佛学的无生法忍被融入了道教哲学之中，原始道教的追求长生、期望个人生命的绵延，在这里也被淡去。丘处机说："吾宗所以不言长生者，非不长生，超之也。此无上大道，非区区延年小术。"[2]马丹阳问祖师王重阳如何是长生不老，王说："是这真性不乱，万缘不挂，不去不来，此是长生不死也。"[3]子久深得全真教不生不灭、无朽无坏哲学之旨趣，极力排斥绘画中的情感性因素，一念不生，万法如如，诸情不染，乾坤清澈。看他的《九峰雪霁图》等，的确给人这样的感觉。后人评子久山水，多谈及一个"淡"字，也与子久不生不死的寂寥哲学有关。

不是具体之山水，不是表现之山水，子久所创造的，或者说"呈现"的，是独特的"生命宇宙"。

子久的山水既不在具体的物，又不在抽象的道和具体的情感，这样的画到底立足于何处呢？其实，子久所要创造的是一种生命宇宙，呈现由生命体验而发现的活泼泼的世界。此即它的"真"世界。关键在于，子久的山水是"境界之山水"，而不是具体山水的绘画。

子久所创造的是中国绘画从唐代中期以来渐渐获得发展的"境界之宇宙"，或

〔1〕《倪云林诗集》卷六，《四部丛刊》本。
〔2〕见《长春祖师语录》，《道藏》第34册，第576页。
〔3〕《重阳真人授丹阳二十四诀》，《道藏》第25册。

者叫做"生命之宇宙"。这是中国哲学和艺术发展大势所决定的。他的山水是一个活泼泼的完整世界，一个浑然难分的生命体。于此生命体中存在的不是具体的物，而是本着一种生命逻辑相互联系的生命单元。子久的山水世界，不是具体、特殊之山水，不是"这一个"，但由山水林木所构成的"生命宇宙"则是独特的，来自于艺术家独特的生命创造，是绝对的"这一个"；子久的绘画所体现的不是抽象的绝对的精神，它是非表现性的，但子久的"有所谓而然"、"画不过意思而已"，在一定的程度上又可以说是表现，只不过表现的不是具体的知识、情感和欲望，而是一种纯粹的生命体验。

子久所创造的生命宇宙，既不在物外，又不在心内。在物外，就落于物的思维中；在心内，又堕入我的迷妄里。但不在物外，又不离物，非物无以见我；不在心内，又不脱于心，因为没有个体独特的生命体验，艺术便毫无价值。子久的思路，正是"即物即真"。他所创造的山水世界，是"非给予性"的，是"构成性"的。被摄入一幅山水画中的山水林木溪涧等元素，具有物的形态，但画家以自己的生命去照耀，剥去了它原来的关系性（其时空存在特点），而使之成为在画家生命宇宙中呈现的存在。出现在这生命宇宙中的山水语汇失落了本来"被给予"的属性（如名称、属性、功用），甚至包括它们的形态（因为形态在此也得到了改变，摄入画中的山水进入一种"虚拟"的状态）。这种"构成性"的生命宇宙正是子久所要表现的"意思"的落实。在这里，山水是呈现，不是记录。

由此我们来看子久的"画不过意思而已"、"有所谓而然"，联系子久其他表述和他的作品，主要包括以下内涵：山水画不是关于山水的绘画，而是写心的，写我之心；山水画写心不是表现抽象的概念和具体的情感，而是"意思"，即生命体验；此生命体验是自我当下此在的发现，超越当下与他时，也即瞬间和永恒的时间相对性，超越此在与他在的空间性的分别，进入一种不受时空关系制约的纯粹体验中。此体验虽是当下成就，但并非是偶然的直觉发现，读万卷书行万里路是必需的。此体验虽排斥喜怒哀乐的个人得失之情感，但并不排斥人的生命关怀、生命觉悟，由"个人之情感"上升到"人类之情感"，他的"意思"带有强烈的普遍性情感的色彩，由个人生存状态的叙述，转为对人类生存的关怀、对人类困境的呈现。

我们看他的浅绛山水《剡溪访戴图》[1]（图1-10），画的是一个美妙的故事，但子久并非在记述事件之原由，而重在传达"乘兴而来，兴尽而返"的精神，那种令

[1] 今藏云南省博物馆，作于子久81岁，是他晚年的绘画珍品。

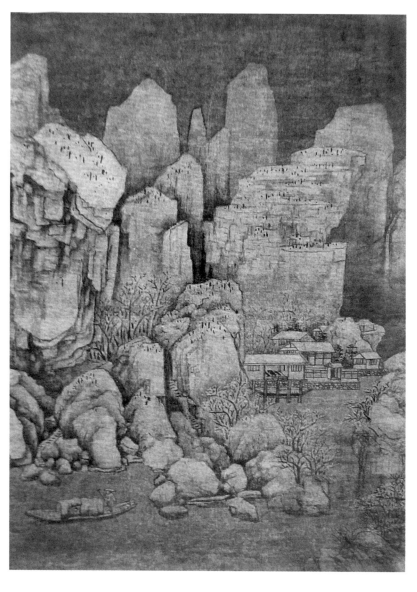

图1-10
黄公望
剡溪访戴图轴
云南省博物馆藏
76.6×55.3cm

天地都为之寂寞的真实的生命感动。子久创造了类似于《九峰雪霁图》那样冰清玉洁的世界。画面给人的感觉神秘而幽深，山体直立，天地远阔，小舟在清溪中泛着月光前行，格调极为浪漫。作品不是表达抽象概念，而是表达自己的生命体验，虽是一己所会，却又契合人类普遍之情感。这就是他的"意思"。

而《九品莲花图卷》也蕴涵着这样的"意思"（图1-11）。这幅画是他82岁的作品，图作烟云浮荡中，群峰如莲花般浮出，山峰耸立，略写大概，极尽庄严之态。此图表达的是佛经中的思想，所谓"愿生西方净土中，九品莲花为父母。花开见佛悟无生，不退菩萨为伴侣"。大乘佛典《观无量寿经》对此有详细说解。悟有

图1-11 黄公望 九品莲花图卷 台北故宫博物院藏 29.4×147cm

九品，一一如莲花开放。其最高之悟者，脚下有七宝莲花与佛一一放大光明，得不生不死之无生智慧。此图就是要表现这和融欣喜的境界，山水脱去了物质存在的特性，而变成无边庄严世界中的新的语言。它传达的不是宗教体验，而是一种生命的欣喜。

他创造的生命宇宙，是一个意义世界，具有突出的价值性。子久的画多是宏大的叙述，有大开大合的气势。像《富春山居图》就是其中的典范。同样值得注意的是，子久虽然技巧纯熟，曾随赵子昂学画，是"松雪斋中小学生"[1]，但他不像老师作品有多样面目（如人物、鞍马、竹石等，山水只是其画中一种），而是独钟山水，不是他不能画其他内容，相比而言，似乎博大的山川气势更适合表现他的"意思"。他不像北宋范宽、郭熙等通过雄阔的山川来表现宇宙生生之化机，他笔下的山水更加"内观化"，成为托起他生命关切的符号。

〔1〕子久与子昂交往多有文献可证。子久《天池石壁图》上有柳贯题跋："吴兴室内大弟子，几人斫轮无血指。"子久跋子昂千字文诗云："当年亲见公挥洒，松雪斋中小学生。"子久自题《夏山图》说："董北苑《夏山图》，曩在文敏公所，时时见之……"《大观录》卷十六载子昂《古木幽禽图》，上有子久跋："尝记曩时松雪翁为王元章作幽禽竹石，甚为合作，屈指三十年，今复见之，恍若梦觉。"

三、全：在山满山在水满水的境界

从绘画的创造过程看，子久的浑，还包括浑全的生命体验思想，这是对真性的发现。

全真教的重要思想特点是三教合一，这是子久的思想基础。张雨所说的子久"全真家数，禅和口鼓"也指此。《图绘宝鉴》卷五说他："幼习神童科，通三教。"沈周《富春山居图》题跋说他"其博学惜为画所掩，所至三教之人，杂然问难，翁论辩其间，风神疏逸，口若悬河"。历史上还有子久建三教堂的说法[1]。他有两段关于前代画家三教图的题跋，清晰地表达了他的主张。一段是《题马远三教图卷》："昔在周姬时，养得三个儿。不论上中下，各各弄儿嬉。胡为后世人，彼此互瑕疵。犹如笼舌头，三峡而一岐。我不分彼我，只作如是辞。"[2]另一段是1341年的《题李龙眠三教图卷》："右三教图一卷，李伯时画，忠定公赞，宋高宗札，许先生跋。其超凡入神之笔，驱今迈古之文，龙飞凤翥之字，辟邪伟正之心，萃在斯卷矣。愚小

〔1〕　李日华《紫桃轩又缀》(据凤凰出版社2010年新刊本)说："黄公望初居杭之筲箕泉，往来三吴，开三教堂于苏之文德桥。"
〔2〕　见卞永誉《式古堂书画汇考》卷四十四画十四。

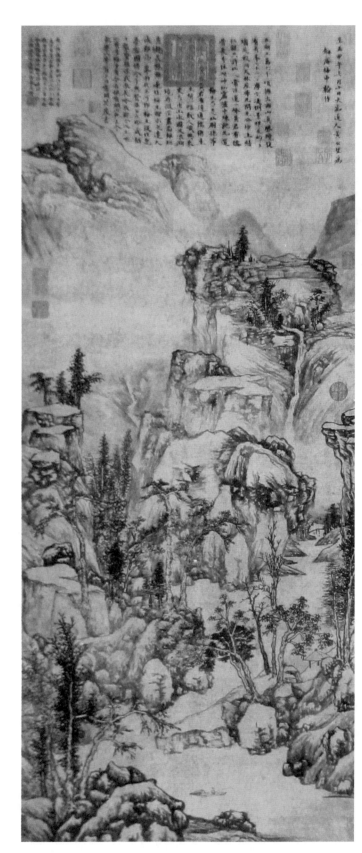

图1-12
黄公望
洞庭奇峰图轴
台北故宫博物院藏
120.7×51.4cm

子敢肆言哉？"[1]（图 1–12）

全真教在三教合一的基础之上，拈出一个"全"字。所谓全真教，就是"全其真"也。[2]儒家重养性，禅宗强调明心见性，而道家哲学强调彻悟自然之性，三家学说都落实于心性，此心性即是真。真乃性之本，须从全中得。所谓"全"，就是透彻的悟性。马丹阳将真性称为金丹，这颗金丹是由"全"中得来的。有人问："道家常论金丹，如何即是？"他回答说："本来真性是也。以其快利刚明，变化溶液，故曰金。曾经锻炼，圆成具足，万劫不坏，故曰丹。体若虚空，表里莹彻，不牵不挂，万尘不染，辉辉晃晃，照应万方。"[3]

元全真教大家郝大通有《念奴娇·无俗念》词云："十年学道，遇明师，指破神仙真诀。一句便知天外事，万载千年凝绝。见色明心，闻声悟道，此理难言说。玄关斡运，心生无限欢悦。放开匝地清风，迷云散尽，露出清霄月。万里乾坤似明水，一色寒光皎洁。玉户摊开，珠帘高卷，坐对千岩雪。人念不见，悟个不生不灭。"[4]词中所说的"见色明心，闻声悟道，此理难言说"，反映出全真教吸收禅宗思想所形成的重要思维倾向，不是去声色明心悟道，而是即声色即悟道。（图 1–13）

子久之画，最重这全然之悟。不在古，不在今，不在物，不在理，而在灵心独悟，没有悟，也就没有子久之艺术。李日华说："予见子久细画，未尝无营丘、河阳与伯骕、伯驹兄弟用意处，特其机迅手辣，一击辄碎鸟兔之脑，无复盘旋态耳。正如江西马驹踏杀天下，何曾不自拈花微笑中来？昔年于江都见子久《桐山图》乃了此意。"[5]画史上所谓子久之"不可学"，也与他的悟性有关。

子久立身处世，就具有这种大全思想。历史上存留的有关他的文献很少，但从一些零星记载中也可发现，就像禅宗所说的，他是一个"懵懂人"，用一双醉眼看世界，浑然忘物忘我，与物无忤。元末贡性之题子久画说："此老风流世所知，诗中有画画中诗。晴窗笑看淋漓墨，赢得人呼作大痴。"[6]他号大痴，对艺术和自然有一往痴情，所谓"援笔于烟霞出没之际，微吟于昏旦变幻之余"[7]，对知识、对欲望又

〔1〕《式古堂书画汇考》卷四十二画十二。

〔2〕元李道纯说："全真者，全其本真也。全精、全气、全神，方谓之全真。才有欠缺，便不全也，才有点污，便不真也。"（见其《中和集》，明《正统道藏》洞真部方法类）

〔3〕《盘山录》，明《正统道藏》太玄部卑字号。

〔4〕见唐圭璋编《全金元词》，中华书局，1979 年，第 123 页。

〔5〕《竹嬾画滕》卷一《题画扇与丘伯畏》。

〔6〕《南湖集》卷下，《文渊阁四库全书》本。

〔7〕《一峰道人遗集序》，见《虞山黄氏五集》之《大痴道人集》之前语，藏常熟图书馆。又见温肇桐《黄公望史料》，上海人民美术出版社，1963 年，第 67 页。

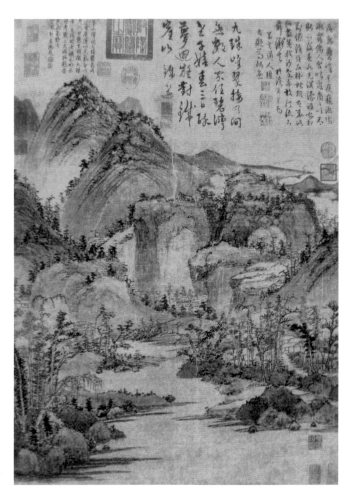

图1-13
黄公望
九峰珠翠图轴
台北故宫博物院藏
79.6×58.5cm

痴然无动于衷。这正是老子渊静哲学之本旨。他与云林同为全真教中人，都有脱略世俗之志。但由于个性不同，也显示出不同的特点。云林是清高的，始终是个清醒人，他的艺术有出落凡尘、荡尽人间烟火的风味；而子久是沉醉的，他的艺术带有从容潇洒、融通一体的特点。云林于静寂中高飞远骞，子久却于渊静中含容万有。

子久"全"的境界，乃由悟中所得。他通过艺术要"悟个不生不灭"——瞬间永恒的道理，悟不是抽离世界，而是会万物为己，放下"分别见"；一切人我之别、高下之见、凡圣垢净区隔，都是知识的见解，都是一种"人念"，都容易惑乱人的真性，悟即是返归人的真性。"全"是对"性"的归复。

子久《题自画雨岩仙观图》诗说："积雨紫山深，楼阁结沉阴。道书摊未读，坐看鸟争林。"[1]全真教吸收南宗禅莫读经、莫坐禅的思想，所谓"圆成沉识海，流转

[1] 温肇桐《黄公望史料》，第26页。

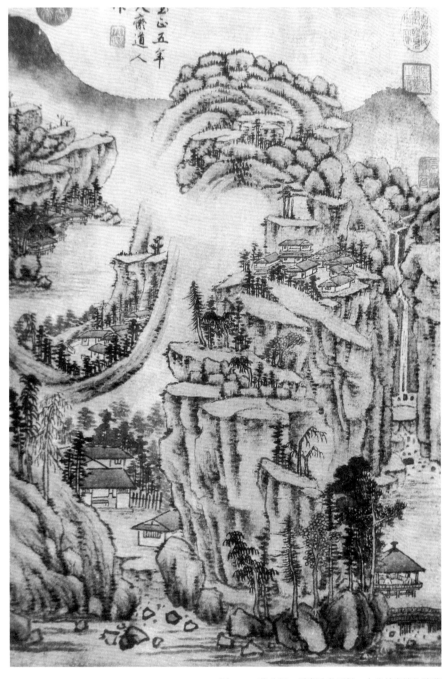

图1-14　黄公望　溪亭秋色图轴　台北故宫博物院藏
59.7×40.2cm

若飘蓬"。依于经书，即死于句下。不是藐视经典，而是挣脱一切束缚，进入纯粹体验之中，任自由之"性"去印认万物。子久的艺术深受这种思想的影响。1338年，子久作《秋山招隐图》，并题《秋山招隐》诗："结茅离市廛，幽心幸有托。开门尽松桧，到枕皆邱壑。山色晴阴好，林光早晚各。景固四时佳，于秋更勿略。坐纶磻石竿，意岂在鱼跃？行忘溪桥远，奚顾穿草屦。兹癖吾侪久，入来当不约。莫似桃源渔，重寻路即借。"并志云："此富春山之别径也，予向构一堂于其间，每春秋时焚香煮茗，游焉息焉，当晨岚夕照，月户两窗，或登眺，或凭栏，不知身世在尘寰矣。"[1]此中佳绪也在妙悟中。（图1-14）

子久早年随赵子昂学画，其艺术深受赵子昂影响，然师生艺术态度有很大区别。子昂论艺重"古意"，他说："作画贵有古意，若无古意，虽工无益。今人但知用笔纤细，敷色浓艳，便自以为能手，殊不知意既亏，百病横生，岂可观也。吾作画似乎简率，然识者知其近古，故以为佳。此可为知者道，不为不知者说也。"[2]"近古"，就是以古人为楷范。（图1-15）但子久论画，则重视悟机。子久由妙悟之法，演化出一种圆满俱足的思想。这一思想也与他服膺的全真教有密切关系。

全真人喜以"圆"、"一"来说"全"的道理，以圆满言其教。王重阳说："明月孤轮照玉岑，方知水里金。"又说："常处如虚空月，逍遥自在。"彻悟之道，圆通三教，没有欠缺，没有遗憾。全真教的"全"就是"一"，教中有"识得一，万事毕"的说法。有人问盘山派的马丹阳："抱元守一，则一者是甚？"马丹阳说："乃混成之性，无分别之时也。"[3]盘山派以无分别来解释全真教的"全"的道理，甚得大乘佛学的道理。全真教的"全"，不是完整的握有，而是瞬间永恒的彻悟境界。

元全真教还有这样的观点："浑沦圆周，无所玷缺，在山满山，在河满河，道之会也。极六合之内外，尽万物之洪纤，虽神变无方，莫非实理，道之真也。"[4]全真教吸收了禅宗的溪山尽是广长舌的思想，强调一悟之后，诸佛圆满，落花随水去，修竹引风来，在在都是圆满，所谓一了百了。因此，彻悟的圆满俱足并非落于冥思，而是归于活泼泼的世界。全真教所说的在山满山、在河满河、无所玷污、无所欠缺的浑沦圆满境界，正落脚于此，此谓"道之会"也。

〔1〕图今不存，文见温肇桐《黄公望史料》，第31页。
〔2〕张丑《清河水画舫》酉部，《文渊阁四库全书》本。
〔3〕此段对话也见《盘山录》。
〔4〕徒单公履《冲和真人潘公神道碑》，见李道谦编《甘水仙源录》卷五，《正统道藏》洞神部记传类。

图1-15　黄公望　跋赵子昂临黄庭经卷　北京故宫博物院藏

　　这与禅宗哲学的月印万川、处处皆圆的圆满俱足思想正相契合[1]。道禅哲学所说的"大全"，是通过妙悟所达到的即物即真境界。第一，它不是模糊不清，那种认为浑沌思想就是模糊美学的说法是没有根据的。第二，大全，不是大而全，任何从体量上的理解，都不合于这一哲学的要义。第三，它不是以小见大，不是以一朵小花去概括世界，不是在部分中体现全体、特殊中见出一般，那种秉持西方哲学知识论的思想，是无法获得对此问题的真确理解的。第四，它不是以残缺为圆满，大全世界的圆满俱足，其实就是没有圆满，没有残缺。如老子"大成若缺"哲学所强调的，任何一种"成"（圆满），都是一种残缺，圆满和残缺是知识的见解，真正的

〔1〕中国思想有"一花一世界，一草一天国"的说法。这不是以小见大的思路，一朵小花如何去概括世界，而是强调一朵小花就是一个圆满的世界。从人的角度看，一朵小花是微不足道的。但小花可不这样"看"，她自在开放，圆满俱足，无所缺憾，就是一个"大全"世界，一个有意义的生命世界。小花如何"看"？小花当然不能像人那样去看，她只是自在开放。这一思想的核心，就是人放下控制世界、解释世界的欲望，由世界的对岸回到世界中，将小花从人情感的、知识的束缚中解脱出来，任小花自在兴现，这样才能称之为圆满。因此，中国哲学所说的大全世界，是让人放弃为世界立法的欲望，回到无分别的浑然状态，保持"大制不割"的浑沌，还世界的意义于世界本身。这一思想成熟的标志是南宗禅的产生，南宗禅所说的"青山自青山，白云自白云"的境界，就是这种浑然大全的世界。南宗禅以道家大制不割的浑然哲学为基础，结合大乘佛学"不二法门"的无分别哲学，丰富了这一独特的哲学思想。

"成"（或者说是"大成"）、"全"，就是对圆满和残缺分别知识的超越。

读子久有关绘画的题跋文字和一些零星的文献记载，有一非常突出的思想，就是仙灵世界和凡俗世界的合一，所谓"即尘境即蓬莱"，其中包含很有价值的因素。

《春林远岫图》是倪云林生平的重要作品，1342年，作为"老师"的黄公望曾仿此图，并题云："至正二年十二月廿一日，明叔持元镇《春林远岫》，并示此纸，索拙笔以毗之。老眼昏甚，手不应心，聊塞来意，并题一绝云：'春林远岫云林画，意态萧然物外情。老眼堪怜似张籍，看花玄圃欠分明。'大痴道人七十四画。"〔1〕

子久与云林都追求超然物外之情，但与云林不同的是，子久更注意当下此在的人生体验。一句"看花玄圃欠分明"隐含子久的重要思想：即尘世即蓬莱。云林是高风绝尘，子久是即尘即真。玄圃，传说中的仙国的花圃，子久说自己老眼昏花，不大看得清这仙境的花草了，其实戏语中隐藏着有意模糊仙凡、融仙凡为一的思想，此一思想与全真教深有关涉，值得我们细细把玩。

南宋心学家陆象山有《玉芝歌》，歌颂玉芝"灵华分英英，芝质分兰形"之特性，并有序称："淳熙戊申，余居是山，夏初与二三子相羊瀑流间，得芝草三偶，相比如卦画，成华如兰，玉明冰洁，洞彻照眼，乃悟芝、兰者非二物也。"〔2〕子久感于此意，特作《芝兰铭》和《芝兰室图》以赠友人〔3〕，时在1342年。其铭云："善士尚友，尚论古今，诵诗读书，如炙如亲。与善人居，如入芝室。久而不闻，俱化而一。之子好友，珍闷简书，以禠以袭，庋之室庐。有扁其颜，譬诸芬苾，玉朗冰壶，知非二物。鹿鸣呦呦，停云蔼蔼。匪今斯今，友道之在。"并书象山《玉芝歌序》，以会其意。灵芝为仙物，道教认为食之可不老长生，然象山特别拈出灵芝具有芝质而兰形——兰虽为文人所宝爱，但究竟为凡常之花卉，象山此意，古来少有人知。子久可以说独具慧心，领略其芝兰同体、凡圣同在之秘意，由此敷衍其无凡无圣、非佛非俗、不垢不净之思想。

作为一位道教徒，子久作山水多画仙境。文献中就载有他不少失传的仙境图，他存世作品中也有此类作品，如《仙山图》、《九珠峰翠图》、《丹崖玉树图》、《天池石壁图》等，都沾染着一种仙气。

如其为张伯雨作《仙山图》（图1-16），上有倪云林1359年题跋："东望蓬莱弱

〔1〕《清河书画舫》卷十一上，《文渊阁四库全书》本。
〔2〕《陆九渊集》卷二十五，中华书局，1980年，第304页。
〔3〕见《南画大成》第十四卷著录，广陵书店影印本。

水长，方壶宫阙锁芝房。谁怜误落尘寰久，曾嗽飞霞咽帝舼。玉观仙台紫雾高，背骑丹凤恣游遨。双成不唤吹笙怨，阆苑春深醉碧桃。至正己亥四月十七日，过张外史山居，观《仙山图》，遂题二绝于大痴画，懒瓒。"云林题此画时，子久已过世。然子久此画并非蓬莱弱水，也无阆苑春深，就是一个平凡的山林，寒林枯木，小桥流水，山坳烟雾飘渺处，特意画出星星点点的人家，仙居变成了村景，天阙转成了人家。

道教企望修炼成仙、长生不老，向往蓬莱三岛之仙灵世界。全真教受内丹学说影响，强调解脱束缚，返归真性，不求外在蓬莱的丹霞飘举，而求内在世界的一点丹霞光芒。而且大乘佛学的无凡无圣、无垢无净的无分别见对其深有影响。正像李白诗所云："乃知蓬莱水，复作清浅流。"蓬莱是人们想象中的神仙世界，但蓬莱湾不是渺然难寻的圣水，就在我的身边，清浅如许。子久对此有深刻的体认。

中国山水画发展中有一种"仙山"模式。如唐代李思训好"海外山"，喜画"湍濑潺湲、烟霞缥缈难写之状"，追求神仙境界，即使叙述人间之事的《明皇幸蜀图》（此画为后人摹本）也带有仙灵之气。北宋大师的作品有很多是"山在虚无飘渺间"，如属于苏轼文人集团的王诜的《烟江叠嶂图》，是一片蓬莱仙岛，追求"飘渺风尘之外"（《画继》评语）的韵致。而像子久的前辈画家钱选，也明显有这一传统的特色，如他的《浮玉山居图》、《秋江待渡图》等，

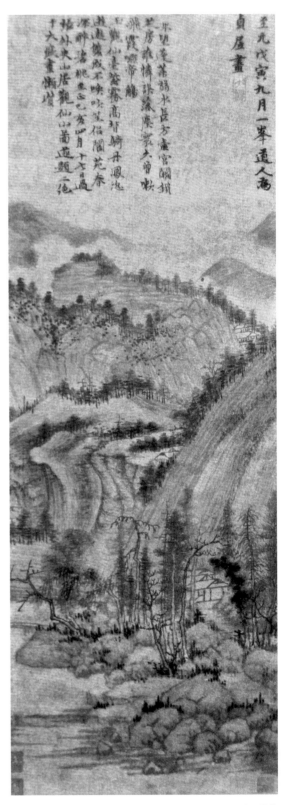

图1-16　黄公望　仙山图　上海博物馆藏
74.9×27.5cm

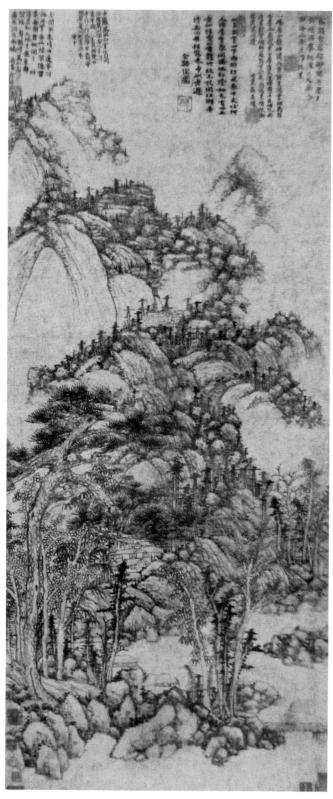

图1-17 黄公望 丹崖玉树图轴 北京故宫博物院藏
101.3×43.8cm

若隐若现的仙山在浮岚中嵸嶻飘渺，一如蓬莱弱水。

子久是道教中人，画这些灵屿瑶岛是题中应有之义，但他却将仙山拉向人间。他题李思训《员峤秋云图》曰："蓬山半为白云遮，琼树都成绮树花。闻说至人求道远，丹砂原不在天涯。"员峤为传说中的仙山[1]，子久在大李将军这幅《仙山图》中看到的是人间境界。在这首诗中，子久以儒家"道不远人"的学说和禅宗"西方就在目前、当下即可成佛"的思想来诠释传统画学中的问题。蓬莱、员峤不在遥远的渺不可及的天国，就在近前，就在村后岭上的烟云缭绕中。

唐代泼墨画家王洽的《云山图》，今已不存，子久曾见过此图，并题诗曰："石桥遥与赤城连，云锁重楼满树烟。不用飙车凌弱水，人间自有地行仙。"弱水是传说中的神河[2]，传西王母就居于此。如同禅宗强调不要去追求高高的须弥山（又称妙高山），芥子

〔1〕《列子·汤问》："渤海之东不知几亿万里，有大壑焉……其中有五山焉：一曰岱舆，二曰员峤，三曰方壶，四曰瀛洲，五曰蓬莱。"
〔2〕《山海经·大荒西经》："西海之南，流沙之滨，赤水之后，黑水之前，有大山，名曰昆仑之丘……其下有弱水之渊环之。"

可纳须弥，子久的题跋正在敷衍这一思想，所谓"不用飙车凌弱水，人间自有地行仙"，可以说是"西方即在目前、当下即可妙悟"的道教版。（图1-17、1-18）

子久有《题郭忠恕仙峰春色图》四首诗，诗中传达出重要的思想：

闻道仙家有玉楼，翠崖丹壁绕芳洲。
寻春拟约商岩叟，一度花开十度游。

仙人原自爱蓬莱，瑶草金芝次第开。
欸乃棹歌青雀舫，逍遥乡㕨凤凰台。

春泉汩汩流青玉，晚岫层层障碧云。
习静仙居忘日月，不知谁是紫阳君。

碌碌黄尘奔竞涂，何如画里转生孤。
恕先原是蓬山客，一段深情世却无。[1]

全真教南宗始祖张伯端，道号"紫阳真人"，即此诗中所言"紫阳君"。诗中所云"习静仙居忘日月，不知谁是紫阳君"，真使人联系到呵佛骂祖的南宗禅。禅宗说：说一个佛字都要漱漱口，不是对佛的不敬，而是秉持大乘佛学的要旨："佛告诉你，没有佛。"而子久的意思也是如此，就是要超越凡圣、垢净之差别，归于无分别之境界。这里所说的"欸乃棹歌青雀舫，逍遥乡㕨凤凰台"值得玩味，青雀舫、凤凰台都是仙境，而乡村的逍遥轻步、欸乃一声天地宽的樵歌，却是当下的具体感受，仙国和尘世、帝乡和阡陌、遥

〔1〕见顾嗣立《元诗选》二集卷十四。

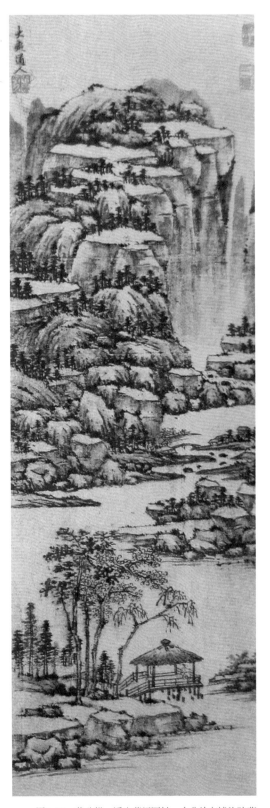

图1-18 黄公望 溪山草阁图轴 台北故宫博物院藏
121.6×33cm

远的天国梦幻和当下直接的生命感受，就这样连通为一体。在他看来，一悟之中，没有仙国，没有尘世，荡涤心灵的尘埃，不是远尘绝俗、高蹈远骞，就在当下的生命体悟中感受超越之趣。此所谓即心即佛、即尘世即蓬莱。

结　语

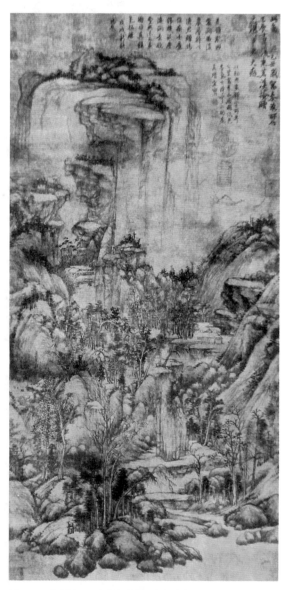

从以上对子久绘画的分析可以看出，传统文人画所追求的浑厚华滋、浑然一体、浑朴自然等境界，绝不能简单理解为形式上的浑然不可分，它由中国传统哲学中的浑朴思想转来，以艺术的形式来注释中国思想智慧中的"无分别境界"，是传统文人画追求真性理想的一种表现形式，反映出文人画重视体验、反对技巧上的条分缕析的创作倾向。（图1-19）

子久的浑境，就是无分别境。它是元代以来中国文人画的最高理想境界，深刻地影响着明清文人画的发展方向。明清以来文人画有得失在痴迂之间的说法，不是在图像创造方式上，而是在总体格局和气质上，黄和倪成为文人画的风标。

图1-19　黄公望　层峦曲径图轴　台北故宫博物院藏
95.7×48.3cm

二 观

梅花道人的"水禅"

在文人画发展史上，梅花道人吴镇可以说是一个传奇[1]，他被说成是一个能洞破世相的法外仙人[2]。王麓台说："梅花道人墨精神，七十年来未用真。"[3]他认为，梅道人笔墨中所寄托的情趣需要细细参取，任何停留在形式上的领会，都可能落于皮相。"吴门画派"前驱刘完庵、沈石田毕生服膺梅道人，甚至有"梅道人为吴门之祖"的说法。石田说："梅花庵里客，端的是吾师。"[4]语句中含有无限的崇敬。清初特立独行的吴历视梅道人画为不可逾越的圣品，说他的画"苍苍茫茫，有雄迈之致"。而石涛的笔情墨趣中也分明可以看出梅道人的灵气。

前人说"梅沙弥以画说法"[5]，他的画总有覃思深虑，充满人生的解悟感。他的画形象活泼，有盎然的笔情墨趣，但其流连处并不在外在的形式，就像倪黄等一样，他作画，是为了说他的"法"，说他对生命的觉解。

本章选取吴镇绘画中的一个主题——"渔父"，来讨论他关于绘画真性的看法。在文人画史上，吴镇是一位创作过大量渔父图和渔父词的艺术家（本章将渔父图与渔父词合称为"渔父艺术"），他继承张志和、荆浩、许道宁等开创的渔父艺术的传统，将它发展到一个新的阶段。中国山水画的发展由北到南，五代以来，南方山水画获得突出的发展，水乡泽国所滋育出的山水画带有特有的"水性"，在这水性中，产生出独特的生命智慧，我将这智慧称为"水禅"。这是中国文人画传统中颇为别致的一章。（图 2-1）

[1] 吴镇（1280—1354），字仲圭，号梅花道人，浙江嘉兴人。绘画史上有"元四家"的说法，吴镇是其中之一。元代著名的书法家、画家，生平好道禅和易学，绘画多哲思。

[2] 孙承泽《庚子销夏录》卷二梅花道人《鸳湖图》孙按："梅花道人品地绝高，不专志于画，故传世者多简略，而愈增其韵致。予初仅见其墨竹，嗣乃得其《鸳湖图》。道人嘉禾人，鸳湖乃嘉禾胜境也。笔法秀远，得董巨之妙，而此画尤其合作。文三桥彭官嘉禾时题一诗于上，乱后已入佗夫家。予以赵子昂《芭蕉美人图》易得之。世传仲圭少好剑术，偶读《易》，乃一意韬晦，隐武塘卖卜。又厌而潜迹委巷中，绕屋植梅，日哦其间，因号梅道人。后预治圹，自题为梅花和尚墓，及兵乱，诸墓被伐，而独以和尚墓获免。盖元之高隐，后世乃以画掩之也。"

[3] 引见杨翰《归石轩画谈》卷二引，清同治十二年刻本。

[4] 李日华《味水轩日记》卷四载沈周仿梅道人山水，有诗云："梅沙弥，梅沙弥，水墨真传世有谁？越水吴山开惨淡，墟烟云墅生淋漓。淋漓水无功，惨淡墨胡为？沙弥窃取造化功，游戏三昧手不知。"崇拜之情溢于言表。

[5] 《归石轩画谈》卷四。

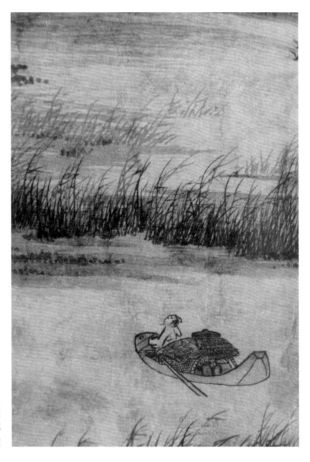

[图2-1
吴镇
芦花寒雁图局部
北京故宫博物院藏

一、"渔父"的话题

渔父，是中国古代哲学和艺术中的一个老话题。楚辞和《庄子》都有《渔父》篇。楚辞《渔父》中的屈原洁身自好，所谓"举世皆浊我独清，众人皆醉我独醒"，不愿与俗世同流合污；而渔父则认为，君子不应凝滞于物，应该与世推移，任运而行。《庄子》杂篇中的《渔父》，通过孔子与渔父的对话，讽刺儒家欲以仁义来教化天下的积极用世观，而渔父则是庄学的化身，提倡顺化一切。这两段对话中的渔父形象，都突出任运自然的思想。

其后，渔父几乎成了"渔隐"的代表，但到了唐代却发生了变化。以张志和为代表的渔父艺术由于受禅宗思想影响，渐渐由隐者之歌转向禅者之歌。张志和自号"烟波钓徒"，他的《渔歌子》（又称《渔父词》）存世五首：

西塞山前白鹭飞，桃花流水鳜鱼肥。青箬笠，绿蓑衣，斜风细雨不须归。

钓台渔父褐为裘，两两三三舴艋舟。能纵棹，惯乘流，长江白浪不曾忧。

云溪湾里钓鱼翁，舴艋为家西复东。江上雪，浦边风，笑著荷衣不叹穷。

松江蟹舍主人欢，菰饭莼羹亦共餐。枫叶落，荻花干，醉宿渔舟不觉寒。

青草湖中月正圆，巴陵渔父棹歌连。钓车子，橛头船，乐在风波不用仙。[1]

《渔父词》表达了泛浪江湖、优游性海的思想，所谓芦中鼓枻、竹里煎茶，极尽优游。张志和与陆羽、裴休为友，志和隐居不出，二位问与何人往来，志和答称："太虚作室而共居，夜月为灯以同照，与四海诸公未尝离别，何有往来？"[2]志和的不来不去、乐在风波的精神，具有明显的禅者风范，与隐者态度明显有别。志和是一位画家，其所作《渔父图》有多本，但至今无一得存。[3]后张志和六十余年而出的南宗禅僧船子德诚，对志和思想多有发展，在中国哲学和艺术领域具有广泛影响的"水禅"于此得以建立。

船子是药山惟俨的弟子，侍奉药山三十余年，药山圆寂后，他飘然一舟，泛于华亭、吴江、朱泾之间，在小舟上随缘接化四方往来之人，世称船子和尚。他的"讨小船子水面上游戏"的方式[4]，开创了禅宗山林禅之外的又一天地，受到禅门内外的重视。

船子在"打篙底打篙、摇橹底摇橹"的生活中，悟得他的"水禅"。他的禅法尽在其存世的三十九首《拨棹歌》中[5]。《拨棹歌》的体式有明显仿张志和《渔父词》的痕迹。它是禅者之歌，船子将艰深的大乘空宗的哲学通过渔父的咏唱表达出来，以诗的意象传达抽象的佛理，悟禅者被化为一个特别的渔父，一个意不在钓的

[1] 此五首词附于唐人《李德裕集》之后，《全唐诗》也有收录。张志和也是画家，《历代名画记》卷十："张志和，字子同，会稽人。性高迈，不拘捡，自称烟波钓徒。著《玄真子》十卷，书迹狂逸，自为渔歌，便画之，甚有逸思。"《唐朝名画记》将其与王墨、灵省三人同列为逸品，云："张志和，或号曰烟波子，常渔钓于洞庭湖。初颜鲁公宦吴兴，知其高节，以渔歌五首赠之。张乃为卷轴，随句赋象，人物、舟船、鸟兽、烟波、风月皆依其文，曲尽其妙，为世之雅律，深得其态。"

[2] 颜真卿《浪迹先生元真子张志和碑铭》，《全唐文》卷三四〇。

[3] 明张丑《清河书画舫》言及志和《渔父图》曾为南宋贾似道收藏，元初落于赵与勤手，后不见传世。

[4] 《祖堂集》卷五，中华书局，2007年。

[5] 此书宋代吕益柔刻石于枫径海会寺，后于1322年（至治壬戌），由元释坦（法忍寺院住持）辑，名《机缘集》，二卷，前有《华亭朱泾船子和尚机缘》，言其生平事迹，后有《船子和尚拨棹歌》三十九首。

南画十六观

62

钓者。如"别人只看采芙蓉，香气长粘绕指风。两岸映，一船红，何曾解染得虚空"，短短几句诗，表现了丰富的思想。

梅道人的艺术，可以说是张志和、船子为代表的"水禅"的直接承继者，没有这样的"水禅"，也就没有他的渔父艺术。

前人不少题跋、方志、家谱将吴镇描绘成有大智慧的人，说他会算命，晓机微，说他晚年就凭这本事吃饭，还说他生前就为自己预建墓地，并命名为梅花和尚墓，及兵乱，诸墓被伐，而独此和尚墓获免。其实，于《易》和道佛二教都有精深造诣的梅道人，哪里是鬼谷子之类的先知先觉者，他是一位思想者，渔父艺术只是表现他思考的外在形式，泛泛沧波，与群鸥往来、烟云上下的渔者生活，是他人生境界的象征，他由此体会生命的智慧。

梅道人平生好画竹、画梅，但影响最大者还是他的渔父图。有关其渔父类的绘画，明清画史著录不下数十本，至今收藏于世界各大博物馆的此类图作也有数件。今藏于北京故宫的梅道人《渔父图轴》（图2-2），是他现存时间最早的渔父图，作于1336年，他时年57岁。款云"至元二年秋八月梅花道人戏作《渔父》四幅并题"，北京本是四幅渔父立轴中的第四幅。存世的这幅作品题有《渔父词》一首："目断烟波青有无。霜凋枫叶锦模糊。千尺浪，四腮鲈。诗筒相对酒葫芦。"此作曾为吴荣光《辛丑销夏记》卷四著录，言其曾为王铎所藏，王铎认为此画"淡秀古雅，鲜有其俪"，并谈到他的弟弟护

图2-2　吴镇　渔父图　北京故宫博物院藏
84.7×29.7cm

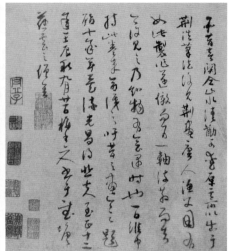

图2-3（1） 吴镇 渔父图（22）
华盛顿弗利尔美术馆藏

图2-3（2） 吴镇 渔父图（23）
华盛顿弗利尔美术馆藏

持此画的经过。

　　藏于华盛顿弗利尔美术馆的渔父图长卷，又名《仿荆浩渔父图》（图2-3），学界一般认为是真品[1]。吴镇逝世前两年曾重题，上有《渔父词》十六首。跋云："余昔喜关全山水清劲可爱，原其所以出于荆浩笔法，后见荆浩画，唐人渔父图有如此之制作，遂仿而为一轴，流散而去，今复见之，乃知物有会遇时也。一日维中持此来命识之。吁！昔之画今之题殆十余年矣，流光易迈，悲夫！至正十二年壬辰九月廿一日，梅花道人书于武塘慈云之僧舍。"[2]此图本由明初大画家姚绶收藏，与其大

<hr />

〔1〕 徐小虎教授曾力辨此作乃伪作，见其《被遗忘的真迹：吴镇书画重鉴》第337—397页的考证，徐智远译，台湾典藏艺术家庭股份有限公司，2011年（英文原著 *Old Masters Repainted, Wu Zhen: Prime Objects and Accretions*，香港大学出版社，1995年）。他提出了一些怀疑此作为伪作的重要线索，值得重视。我在弗利尔美术馆曾细观此作，发现此作有很高的笔墨水平。在没有新的证据出现之前，可以此作为梅道人真迹。

〔2〕 李日华《六砚斋三笔》卷一著录梅道人《渔父图》，并有跋称："梅道人仿荆浩，写渔舫十五，中段树石一丛，前后山屿，远近出没四五叠。余两见临本，至今壬申三月始见真者，气象焕如也。"其中录《渔父词》十五首。有梅道人跋云："余最喜关全山水，清劲可爱，观其笔法，出自荆浩。后见浩画唐人《渔父图》，有如此制作，遂制为一轴，为人求去，今复见之，不意物之有遇时也。一日准仲持此卷来命识之，时昔之画今之题，殆十余年矣。流光易谢，悲夫，至正十二年七月十日道人书于武塘慈云之僧舍。"李日华所见此卷与弗本显然是双胞，从此卷中透露的行迹看，当为模本。《式古堂书画汇考》卷四十九画十九载梅道人仿荆浩渔父图，绢本，前半卷画渔舟五段，题五词，后半卷画竹树山居。款云："余喜关全山水清道可爱，原其所以出于荆浩笔法，后见荆浩画唐人《渔父图》，有如此之制作，后遂仿而为一轴，流散而去，今复见之，乃知物有会遇时也。一日维中持此来命识之。吁，昔之画今之题殆十余年矣。流光易谢，悲夫，至正十二年壬辰九月廿一日，梅花道人书于武塘慈云之僧舍。"此也非梅道人真迹。

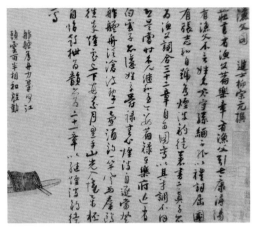

图2-4（1） 吴镇　渔父图引首题词　上海博物馆藏
33×651.6cm

图2-4（2） 吴镇　渔父图长卷之一　上海博物馆藏

致同时代的周鼎、张宁和卞荣有题跋[1]，周鼎题词中有："此梅花庵所画，词亦其所填。"[2]其后又有李日华、董其昌、陈继儒的题跋。卞永誉《式古堂书画汇考》画卷、庞莱臣《虚斋名画录》等著录此画。1935 年此画被影印收入日本《南画大成》第十六卷。

上海博物馆藏梅道人四段《渔父图》[3]（图 2-4），作于元至正五年乙酉（1345），前梅道人书"渔父图，进士柳宗元撰"数字，后有：

> 庄书有《渔父篇》，乐章有《渔父引》，太康洵阳有渔父，不言姓名，太守孙缅不能以礼词屈。国有张志和，自号为烟波钓徒，著书《玄真子》，亦为《渔父词》，合三十二章，自为图写。以其才调不同，恐是当时名人继和。至今数篇录在乐府。近有白云子，亦隐姓字，爵禄无心，烟波自逐，当登舴艋，舟泛沧波，挈一壶酒，钓一竿风，与群鸥往来，烟云上下，每素月盈手、山光入怀，举杯自怡，鼓枻为韵，亦为二十一章，以继

[1] 清端方《壬寅销夏录》说："张宁，字靖之，号方洲，海盐人，景泰甲戌进士，官至给事中，《明史》有传。卞荣，字华伯，江阴人，户部郎中。周鼎，字伯器，嘉兴人，博极群书，修《杭州志》。"
[2] 而董其昌说："梅花道人吴仲圭，画师巨然，多以船子和尚川拨棹诗题之。"（明郁逢庆《书画题跋记》卷八）从今流传梅道人《渔父图》上的题诗看，与船子《拨棹歌》三十九首还是有区别的。但二者之间的渊源关系非常清晰，梅道人的渔父词乃仿张志和、船子等而成。
[3] 徐小虎教授也以此作为伪作，然尚未能说明后有吴瓘题跋的问题。但她提出的上海此卷与弗卷的相似性，的确是值得重视的问题。

烟波钓徒焉。[1]

长卷上题有渔父词十六首，与弗利尔本文字偶有差异，基本相同，但排列顺序有所不同。拖尾有吴瓘等的跋文及所题二首渔父词。吴瓘是梅道人之侄，字莹之，号竹庄老人，同住于魏塘。[2]吴瓘有《渔父词》云："波平如砥小舟轻，托得竿纶寄此身。忘世恋，乐平生，不识公侯有姓名。"[3]此人以父荫为晋陵县尉，后退官不仕。故今人有以梅道人此作为赠莹之之作。明初黄颙有较长跋文，给予很高评价。

台北故宫藏有吴镇一幅《渔父图轴》（图2-5），作于1342年。款"至正二年春二月为子敬戏作渔父意，梅花道人书"。上题有两首渔父词："西风潇潇下木叶，江上青山愁万叠。长年悠优乐竿线，蓑笠儿番风雨歇。渔童鼓枻忘西东，放歌荡漾芦花风。玉壶声长曲未终，举头明月磨青铜。夜深船尾鱼拨刺，云散天空烟水阔。"台北故宫另有一《仿唐人荆浩渔父图卷》，见《台北故宫书画录》卷八著录，一般认为这是后人的仿作。

元末以来，题名"吴镇渔父图"者甚多，如卞永誉《式古堂书画汇考》卷四十九画十九就录有款吴镇的《仿荆浩渔父图》长卷，上题有五首渔父词。

除此之外，吴镇还画过大量以渔父为题材的作品，如渔乐、渔隐、渔家傲之类，虽然这些作品没有题名"渔父"，有的并未题渔父词，但也可归入渔父类作品。

如历史上流传甚多而今不见藏本的《渔乐图》，董其昌说："又老米《云山》、倪云林《渔庄秋霁》、梅道人《渔家乐》手卷、李成《云林卷》，皆希代宝也。"[4]董氏向来不轻许于人，给梅道人《渔乐图》如此高的评价，可见他的倾心。吴其贞《书画记》卷二载吴镇《江山渔乐图》手卷，自云于唐荆川（顺之）后人处见之，他所见为秋景，但题识在冬景上，秋景上只有题诗，诗未录。由此言之，此《渔乐图》当有四幅。康熙时成书的《十百斋书画录》上函戊卷也录梅道人《江山渔乐图》，不知是否与《书画记》所记为同样的作品。吴升《大观录》卷十七还载有吴镇《着色江村渔乐图》，此图今又不见。上有自题诗一首，款"梅花道人戏墨，至正四年

〔1〕柳宗元此段文字不见于其别集。吴升说："白纸本，高一尺一寸，长丈余，卷中有《渔父篇》，款署'进士柳宗元撰'。遍考《柳州集》并无此篇，岂刑逸耶！不知仲圭何曾写入。然仲圭竟亦不自载名姓，可异也！岂梅翁自撰，托名狡狯耶？"（《大观录》卷十七）
〔2〕见《义门吴氏谱》之记载。此卷傅熹年认为："双胞案，此件书画均弱，无款印，疑是摹本。"然徐邦达说："非摹，为真迹，笔墨模糊，自不可能假。"（均见《中国古代书画图目》第二册）此图《大观录》卷十七著录。按：此本虽有疑问，但从书法来说，似为吴镇真迹。
〔3〕见录于《虚斋名画录》卷七。
〔4〕《画禅室随笔》卷三。

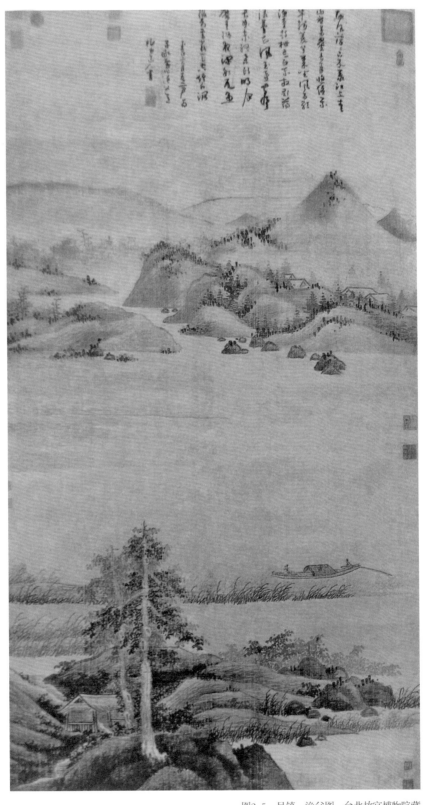

图2-5　吴镇　渔父图　台北故宫博物院藏
176.1×95.6cm

秋八月三日也"。

李日华《味水轩日记》卷五还录有"梅花道人画《渔家傲》八段",这也当是渔父图的另外一种表达,所谓"渔家傲"者,乃因其上所题渔父词而得名。李日华记云:

> 梅花道人画《渔家傲》八段,俱作篷栊方舫。垂钓者,或幅巾,或唐帽,知是元真、鲁望之流。江面苍山,起伏遮断,大入意象,词亦率真有天趣:
>
> 绿杨初睡暖风微,万顷澄波浸落晖。鼓棹去,唱歌归,惊起沙鸥扑鹿飞。
>
> 几年情况属鱼船[1],人在船中酒在前。山兀兀,水涓涓,一曲清歌山月边。
>
> 风景长江浪拍空,轻舟荡漾夕阳红。归别浦,系长松,知在风恬浪息中。
>
> 一个轻舟力几多,江湖随处载鱼蓑。撑明月,下长波,半夜风生不奈何。
>
> 残霞反照四山明,云起云收阴复晴。风脚动,浪头生,听取虚窗夜雨声。
>
> 白头垂钓曲江浔,忆得前生是姓任。随去住,任浮沉,鱼少鱼多不用心。
>
> 钓掷萍波绿自开,锦鳞队队逐钓来。消岁月,寄幽怀,恰似严光坐钓台。
>
> 桃花水暖五湖春,一个轻舟寄此身。时醉酒,或垂纶,江北江南适意人。

吴镇存世作品中,有不少属于渔隐类的作品。如藏于台北故宫博物院的《洞庭渔隐图轴》(图2-6)[2],款"至正元年秋九月",画于1341年,吴镇时年62岁。此图曾经项子京收藏。上有一首渔父词:"洞庭湖上晚风生,风揽湖心一叶横。兰棹稳,草衣轻,只钓鲈鱼不钓名。"图写太湖岸边景色。画依左侧构图,右侧空阔一片,起手处为数棵古松,向上画茫茫的江面,一小舟泛泛江上,若隐若现,远处山峦起伏,坡势作披麻皴,线条婉转,与挺直的松干形成对比,水面如琉璃,突出静绝尘氛的气象。安仪周《墨缘汇观》卷三录梅道人《钓隐图》,图上有渔父词一首(即"洞庭湖上晚风生"那首)。北京故宫所藏《芦花寒雁图轴》,是一件有感染力的作品,也是吴镇的代表作之一。上自题渔父词云:"点点青山照水光,飞飞寒雁背人忙。冲小浦,转横塘,芦花两岸一朝霜。"未署年,曾经李日华《紫桃轩杂缀》、安仪周《墨

〔1〕"几年情况属渔船",或作"年来情况属渔船"。
〔2〕徐小虎教授认为此作为明初的仿作,具有盛懋风格。见其《被遗忘的真迹:吴镇书画重鉴》,第368—389页。

缘汇观名画续录》以及庞莱臣《虚斋名画录》卷七等著录。藏于台北故宫的《秋江渔隐图轴》（图 2-7），《石渠宝笈》重华宫著录，也未署年，其上自题云："江上秋光薄，枫林霜叶稀。斜阳随树转，去雁背人飞。云影连江浒，渔家并翠微。沙鸥如有约，相伴钓船归。梅花道人戏墨。"

清初大收藏家吴其贞生平极重吴镇，其《书画记》多有记载，除了上面所言《渔乐图》之外，卷一还录有梅道人《夏江泛棹图》，被列为神品。卷二又载梅道人《清溪钓艇图》，谓其"效董源之法"。此卷又列其《横塘泛艇图》，画远山，无近坡石，惟中央有一小艇，少许芦草，别无他物。梅道人自题云："点点青山照水光，飞飞寒雁背人忙。冲小浦，转横塘。芦花两岸一朝霜。梅花道人，至正十年正月望。"此画类似于北京故宫所藏《芦花寒雁》，但又有不同，为署年之作。《书画记》卷二还载有梅道人《洞庭钓艇图》，作于至正元年，"画法柔软，有异于常"。

汪砢玉《珊瑚网》名画题跋卷

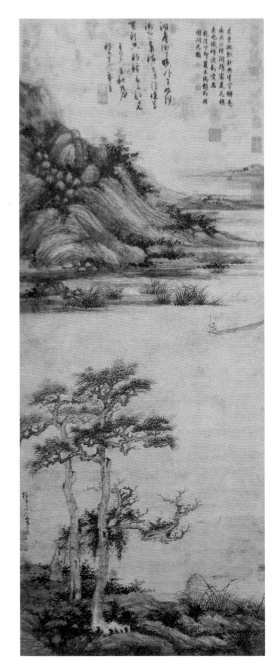

图2-6　吴镇　洞庭渔隐图轴　台北故宫博物院藏
146.4×58.6cm　1341年

九载吴镇《秋江独钓图》，并有明初文人倪辅（良弼）、沈周等题跋。其中倪辅的题诗云："空堂灌木参天长，野水溪桥一径开。独把钓竿箕踞坐，白云飞去复飞来。"李东阳题诗云："秋落寒潭水更清，钓竿袅袅一丝轻。斜风细雨谁相问，破帽青鞋却有情。"沈周题诗云："枫叶落花送晚晴，三江秋气逼青冥。相看自信鲈鱼美，不

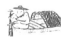

图2-7　吴镇　秋江渔隐图轴　台北故宫博物院藏
189.1×88.5cm

为羊裘是客星。"台北兰千山馆藏有吴镇《独钓图》，铃木敬《中国绘画总合图录》卷二著录，画溪流中一人独钓。美国大都会博物馆藏有吴镇《芦滩钓艇图》，上题有渔父词一首："红叶村西夕照余，黄芦滩畔月痕初。轻拨棹，且归与，挂起渔竿不钓鱼。"款"梅老戏墨"。如此等等。

总之，梅道人以渔父类的图写和吟咏，成就了他在文人画史上的高名，将中国传统的渔父艺术发展到一个新的阶段。元代渔父艺术非常发达，元曲中有大量渔父类的咏歌。如胡祗遹的《沉醉东风》："渔得鱼心满愿足，樵得樵眼笑眉舒。一个罢了钓竿，一个收了斤斧，林泉下偶然相遇。是两个不识字渔樵士大夫，他两个笑加加的谈古论今。"白朴同名曲云："黄芦岸白苹渡口，绿杨堤红蓼滩头。虽无刎颈交，却有忘机友。点秋江白鹭沙鸥。傲杀范围万户侯，不识字烟波钓叟。"都借渔父来咏叹隐逸的情怀。元代绘画中也有大量的渔父类作品，如赵子昂和管仲姬夫妇就有不少。

图2-8　吴镇　墨竹谱册之二十二　台北故宫博物院藏　40.3×52cm

赵子昂曾有两首《渔父词》题画作。管仲姬也有此类作品，她著名的《渔父词》云："人生贵极是王侯，浮利浮名不自由。争得似，一扁舟，弄月吟风归去休。"但这些都不及梅道人的渔父艺术影响大，梅道人的渔父艺术以其独特的思想构成和形式技巧，成为垂范画史的佳构。（图 2-8）

二、超越"隐者"的思路

　　渔民生活与山居不同，常常伴着凶险，没有山林中的宁静，渔父生活在一个"江湖"中。"江湖"在中国是险恶的代名词，江湖中浊浪排天，充满着格杀和掠夺，充满着功利和占有。渔父或捕、或钓，总在"风波"中生活，出入风雨，卷舒波浪，是渔父生活的常态。君看一叶舟，出没风波里，看起来悠然，但也伴着江湖的危险。"渔父者，虐杀也。"董其昌题《渔乐国》图有此语。将此虐杀之地，变为渔乐之国，不是远离江湖，远离风波，而是就在江湖的风波中成就性灵的优游，所谓：到有风波处寻无波，最危险处即平宁处。吴镇等的渔父艺术从"风波"中正窥

71

图2-9　吴镇　渔父图中段　上海博物馆藏

出这一生命智慧。

　　渔父艺术与山居之类艺术不同的是，它不是为精神造一个隐遁之所，而是迎着风浪，于凶险中寻觅解脱，在江湖中追求平宁。唐代以来渔父艺术不在突出人与凶险环境搏击的张力，而更强调险恶江湖中心灵的超越。张志和的渔父词就突出了这种"乐在风波"的精神。如："钓台渔父褐为裘，两两三三舴艋舟。能纵棹，惯乘流，长江白浪不曾忧。"伴着激流险滩，顶着长江白浪，在漩涡中生活，以淡定的情怀面对江湖的凶险。又如："钓车子，橛头船，乐在风波不用仙。"这位烟波钓叟，推崇的不是隐士精神，而是险处即安处的性灵超脱。颜真卿曾与之交，羡其人品，见其小船很破，命手下人为之更换，志和说："倘惠渔舟，愿以为浮家泛宅，沿溯江湖之上，往来苕霅之间，野夫之幸矣！"[1]他要泛浪江湖，做一个"野夫"。（图2-9）

　　这是渔父艺术与山林隐遁艺术的最大不同，一为艰危中的性灵超越，一为逃遁中的心性自适。在渔肆腥俗中绸缪的梅道人利用他的渔父艺术，表达出独特的乐在风波的智慧：

　　第一，无露无藏。

　　张志和"乐在风波"的渔父精神，深受道禅哲学影响。佛教有所谓即烦恼即菩提的思想，《维摩经》强调"一切烦恼为佛所种"，清洁的莲花从污泥中跃出，根性不染，所在皆可成佛。这样的思想在船子和尚《拨棹歌》和张志和的渔父词中都有

[1]　颜真卿《浪迹先生元真子张志和碑铭》，《全唐文》卷三四〇。

体现。

　　船子说他毕生所悟，关键在一个"藏"字。弟子夹山善会将远行，来向他告别。船子说："汝向去，直须藏身处没踪迹，没踪迹处莫藏身，吾三十年在药山，只明斯事。"船子这里讨论的藏身，是心灵的安顿，而不是身体的显藏。"直须藏身处没踪迹"，说的是般若空观的意思，也就是船子歌中所说的"满船空载月明归"。不是外在的隐没踪迹，而是无住无相，即他所说的"浮定有无之意"、"语带玄而无路，舌头谈而不谈"。"直须藏身处没踪迹"说的是"不有"；而"没踪迹处莫藏身"说的是"不无"，不是在空处无处求身之所"藏"。既在"不有"，又在"不无"，即《信心铭》所谓"从空背空，遣有没有"，体现出中观不落两边思想之要义。

　　《祖堂集》卷五记载船子叮嘱夹山："师再嘱曰：子以后藏身处没迹，没迹处藏身。不住两处，实是吾教。"所谓"不住两处"，就是不落两边。从这个意义上说，船子的藏，就是不藏，身无所藏，心无所系。船子有关于"藏身"的颂语说："藏身没迹师亲嘱，没迹藏身自可知。昔日时时逢剑客，今朝往往过痴儿。"[1]船子将一味追求遁迹江湖的隐者视为"痴儿"，这和传统的隐者风范完全不同。（图2-10）

　　与玄真子"乐在风波"思想相应，船子突出"混迹尘寰"的观点。他说："吾自无心无事间，此心只有水云关。携钓竹，混尘寰，喧静都来离又闲。"不是没迹天下，而是混迹尘寰，在风波中，在海涛中，立定精神。有透脱之悟者，无垢无净，凡圣

图2-10（1）　吴镇　渔父图（1）　华盛顿弗利尔美术馆藏
长9尺　高8寸

图2-10（2）　吴镇　渔父图卷局部
上海博物馆藏

〔1〕　此条资料亦见《祖堂集》卷五。

均等，没有分别。一念心清净，喧处即是静处，险处即是平处。唐代的一位遇贤禅师云："扬子江头浪最深，行人到此尽沉吟。他时若到无波处，还似有波时用心。"[1]混迹尘寰，就是最根本的藏。大藏者，不藏也。

在中国哲学中，庄子思想中就透露出与禅宗颇为相似的无露无藏的思想。《庄子·达生》中讲了这样一个故事，鲁国有一个人叫单豹，是个隐士，他隐居于深山之中，七十多岁，养得面如婴儿之色，一天在山上不幸遇到一只饿虎，一口就将他吃了。还有一个人叫张毅，功利心非常重，整天出入于达官显贵之家，还不到四十岁，就得了内热病死了。这两个人，一个得了冷病，一个得了热病，皆不善其身。所以庄子说，要有"燕子的智慧"——山林里的鸟都被猎者打得差不多了，独独燕子存身，为什么，燕子就在人家的梁上。因此，庄子自然无为的哲学，不能说成是隐士的哲学，它在一定程度上与南禅的观点是相通的。像船子所开拓的境界或多或少受到庄子思想的影响，只是加入了大乘空宗不有不无的思想。

《庄子》的《渔父》篇中那场对话的结尾深有寓意，我以为正与这一思想有关。谈话结束，渔父"刺船而去，延缘苇间"，飘渺于江湖之间。而孔子和弟子屏息不语，"待水波宁定，方敢前行"。后来倪瓒有诗云："此生寄迹遵雁渚，何处穷源渔刺船"，写的就是这个结尾。渔父率然而去，凌万顷之波涛。此开后来张志和"乐在风波"说之先声。

历史上有很多文献记载都突出吴镇的隐逸思想。明陈继儒是吴镇的崇拜者，他在《梅花庵记》中说："当元末腥秽，中华贤者几远志，非独远避兵革，且欲引而逃于弓旌征避之外。倪元镇隐梁溪，杨廉夫隐干将，陶南村隐泗泾，张伯雨隐句曲，黄子久隐琴川，金粟道人顾仲瑛隐于醉李，先生隐于乡。生则渔钓咏歌书画以为乐，垂殁则自为墓，以附于古之达生知命者，如仲圭先生盖其一也。"[2]他完全将吴镇看成一位严光之类的隐士，渔父的思想被简化为"渔隐"的主题。清钱玭《梅道人遗墨》序云："古高隐之士，若传记所载，投渊选耳疵俗激清类，皆不得志于时，后胸有所感，奋然后托而逃焉，以放于无何有之乡，鸟入林，鱼沉壑，宁独天性然哉！畏缯缴之及也。若乃不讳曲俗，不治高名，澹然无闷，声光所溢，千载犹馨，此非得者不能耳。吴仲圭先生真其人也，先生生于元季，感时稠浊，隐居不仕。"[3]其思

〔1〕《五灯会元》卷八。
〔2〕《晚香堂集》卷七。
〔3〕《梅道人遗墨》，《美术丛书》三集第四辑。

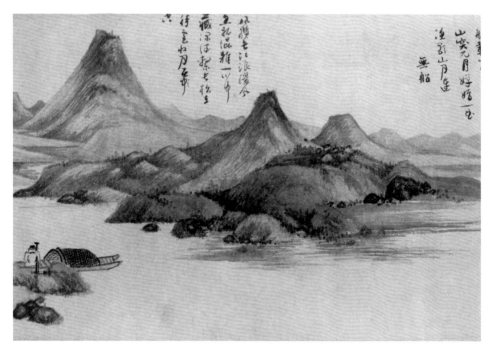

图2-11　吴镇　渔父图（9）华盛顿弗利尔美术馆藏

想也与陈继儒类似。

　　这样的思想至今仍然是我们解读吴镇的角度，吴镇的渔父艺术在一定程度上被看作是"渔隐"艺术。但深入到吴镇的艺术世界中即可看出，"隐"只是表面，于无藏处藏才是他的基本追求。我们在其中隐约可看出道禅哲学思想影响的痕迹。

　　吴镇在一叶随风飘万里的江湖中画他的感觉。其《渔父词》有云："风搅长江浪搅风。鱼龙混杂一川中。藏深浦，系长松。直待云收月在空。"（图2-11）他性灵的小船，是在风卷浪翻的环境中，在鱼龙混杂的危险中，没有对风波的躲避，只有性灵的超越。张志和的"乐在风波"、船子的"混迹尘寰"，在吴镇这里变成了"入海乘潮"，他说："醉倚渔舟独钓鳌，等闲入海即乘潮，从浪摆，任风飘，束手怀中放却桡。""残霞返照四山明。云起云收阴复晴。风脚动，浪头生，听取虚篷夜雨声。"（图2-12）不入虎穴，焉得虎子；不渡沧海，何能钓鳌。他心灵的小船总在风浪中、夜雨中行进。

　　梅道人的《渔父图》相关作品，没有渔歌唱晚的祥和，没有可以依赖的宁静港湾，也很少画风平浪静的画面，总在激浪排空中，总在西方萧瑟处，多是暮色苍茫、夜色沉沉时，以一叶之微，横江海之上。渔父们都是"乘潮"人，他们从浪摆，任风飘，感受性灵的纵肆和潇洒，他们在辽阔江天中置意，但见得云触岸边，浪卷

75

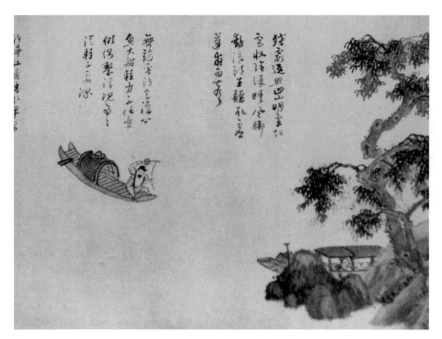

图2-12　吴镇　渔父图（14）　华盛顿弗利尔美术馆藏

沙际，青草郁郁，烟雾深深，他们所在是一个实在的"江湖"，是一个"鱼龙混杂"的世界，但他们不是去搏击，而是以心中的平和淡荡去融会外在的波涛，以性灵的平宁收摄江湖的险恶。所以，梅道人的《渔父图》表现的是内在的平宁，而不是外在身体的躲避。

元末明初贝琼《应天长·吴仲圭〈秋江独钓图〉》词写道：

> 澄江日落，渺一叶归航，渡口初泊。垂钓何人，不管中流风恶。西山青似削旷，千里楚乡萧瑟，问甚处，更有桃源。　　看花如昨，往事总成错。羡范蠡风流，古迹依约。微利虚名，何啻蝇头蜗角，官袍无意着。但消得绿蓑清蒻。鲈堪斫，明月当天，酒醒还酌。[1]

这首词中就提到了梅道人"不管中流风恶"的情怀。吴镇《渔父词》有云："无端垂钓空潭心，鱼大船轻力不任。忧倾倒，系浮沉，事事从轻不要深。"（图 2-13）他毕生师法巨然，但很少像巨然那样画深山隐居。在巨然，如藏于台北故宫的《雪图》，

〔1〕《清江贝先生诗集》卷一，《文渊阁四库全书》本。

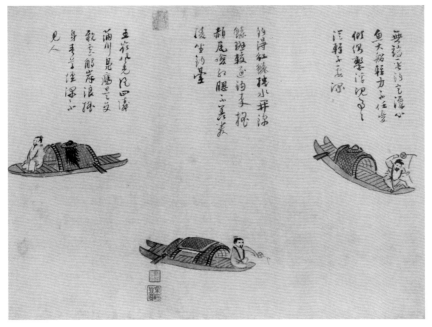

图2-13　吴镇　渔父图（15）　华盛顿弗利尔博物馆藏

画一若有若无的寺院深藏于茂密的山林之中，其意在藏。而在吴镇，却将其放到最显明的地方，化为凌厉的古松、江中的钓者，其意在露。在吴镇看来，真正的藏就是不藏。像他诗中所说的"事事从轻不要深"，就反映了这种倾向。那种"忧倾倒、系浮沉"的心理，正是没有悟出大化妙理的表现，对一切分别见解的超越，则可成为精神上的"有大力者"，由此可以负载天下，任运自成。

吴镇曾画《墨菜图》，自题云：

> 菘根脱地翠毛湿，雪花翻匙玉肪泣。芜蒌金谷暗尘土，美人壮士何颜色。山人久刮龟毛毡，囊空不贮揶揄钱。屠门大嚼知流涎，淡中滋味吾所便。元修元修今几年，一笑不直东坡前。[1]

倪瓒题此图曰："游戏入三昧，披图我所娱。"黄公望题此图云："是知达人游戏于万物之表，岂形似之徒夸，或者寓意于此，其有所谓而然耶？"[2]在禅宗中，有菜根禅、芋头禅等说法。三两禅和煮菜根，寓意禅家平常心即道的思想。不是对人生处

〔1〕《梅花道人遗墨》卷上。
〔2〕此见《式古堂书画汇考》卷四十九画十九。

境的躲避，修清净之心，并非就在清净之地，而就在这一种平怀中。吴镇的墨菜以及相关的作品，所突出的就是这种思想。这一思想，后来八大、石涛等都有涉及。

第二，大钓不钓。

卞永誉《式古堂书画汇考》著录吴镇《渔父图》十六首题词后有明初艺术家周鼎的题跋，云：

> 唐帽者六人，一坦腹伸一足坐，手抚柁而不钓，一立而望家欲归，一横置柁，手据船，坐而回顾，一俯睡仓口而身在内，一睡方起，出半体篷下，一坐钓而丫角者操柁在尾，冠者五六人，坦而仰视忘所事者，卧而高枕篷窗洞开者，不钓而袖手坐者，坐而钓或钓而跪者，帻头而力不胜鱼，撑两足掀髯收钓者一人，危坐而柁欲急归者一人，露髻而抱柁，坐睡待月而后归者一人，笠而柁且髯须者一人，人自为舟，独一舟为操者焉……

此卷又有明洪熙元年（1425）黄颛的题跋：

> 昔唐末荆浩尝作《渔父图》拓本传于世，仲圭得其本遂作此卷，笔力清奇，风神潇洒，有幽远闲散之情，若放傲形骸之外者。观其云山缥缈，波涛渺茫，树木扶疏，楼阁盘郁，渔父操舟往来其间，或舣舟荒滨寂徼，或依泊远渚清湾，或鼓楫烟波深处，或刺船岩石溪边，或得鱼收纶，或虚篷听雨，或浩歌月明，或醉卧斜阳，态千状万，无不自适，要皆仲圭胸中丘壑，发而为幽逸疏散之情，自非高人清士窥其岁月，未悉其意也。

此二跋生动地描绘了吴镇长卷的构图形式。从吴镇独特的视觉语言和文学家的描绘中，我们很容易得出这幅长卷是描绘打鱼人生活的画面，描写了渔民的各种动作，是借渔夫钓鱼、捕鱼、放舟、归舟、舣舟等动作的萧散，来表达艺术家"幽逸疏散"的情怀。

但这样的理解，远没有穷尽渔父艺术的要义。因为唐代以来的渔父艺术并非在陈述捕鱼人生活的事实，这里我们可从一个"钓"字入手，来看其中的深意。

苏立文说，中国绘画中的"渔父"是佯作（pretending）垂钓，并不真心钓鱼[1]，

〔1〕 Michael Sullivan, *Symbols of Eternity*, Stanford University Press, 1979, p.1.

南畫十六觀

这一判断是对的。但这样理解似乎还不够。唐代以来中国艺术中出现如此繁盛的渔父艺术，在一定程度上正与这个"钓"字有关。这里深寓着两层意思，一是钓者意不在钓，二是大钓者意不离钓。意不在钓，强调的是"不有"；钓不离钓，强调的是"不无"。得不有不无之心，就钓出了深渊中的万尺锦鳞，钓出了任用不二的性灵清明。所以，在这个意义上说，吴镇等的渔父艺术突出了禅家应无所住的意思，突出了南宗禅随波逐浪的大法。

就意不在钓而言，渔父艺术不是描绘打鱼人的现实生活，而重目的性的解除。打鱼人，不是江中的行客，也不是渡口中的船家，打鱼人以获鱼为生计，他们或钓鱼，或捕鱼，都是为了获取鱼的，渔得鱼而笑，其行为带有很强的目的性。而中国传统生命超越的哲学思想，特别强调对目的性的超越。唐代以来渔父艺术之所以如此发达，在一定程度上正是看中了于"钓"中不"钓"的意思。柳宗元的"孤舟蓑笠翁，独钓寒江雪"、张志和的"随意取适，垂钓去饵，不在得鱼"[1]、船子和尚的直钩钓鱼[2]，等等都是如此，于"钓"中下一转语，表达的是超越功利、欲望、知识等一切束缚的思想。这也是中国古代渔父图发达的重要原因。

梅道人的渔父艺术显然受此思想影响。他的渔父图也以"不钓"为根本特点。在他看来，孜孜于求取，荒荒兮奔波，一心在功利之取，最终钓者必然为自己放下之钩所钓。吴镇的艺术与云林、青藤、老莲乃至冬心等一样，都带有"自觉觉他"的特点，这也是元代以来文人艺术发展的重要特点。文人绘画强调"生命觉悟"。在吴镇，他要做一位生命醒觉人。读他的一首《沁园春》（题画骷髅）词就可知其思想落脚处：

　　漏泄元阳，爹娘搬贩，至今未休。吐百种乡谈，千般扭扮，一生人我，几许机谋。有限光阴，无穷活计，急急忙忙作马牛。何时了，觉来枕上，试听更筹。　　古今多少风流。想蝇利蜗名几到头。看昨日他非，今朝我是，三回拜相，两度封侯。采菊篱边，种瓜圃内，都只到邙山一土丘。惺惺汉，皮囊扯破，便是骷髅。[3]

〔1〕颜真卿《浪迹先生元真子张志和碑铭》，《全唐文》卷三四〇。
〔2〕有弟子问："每日直钩钓鱼，此意如何？"船子说："垂丝千丈，意在深潭。浮定有无，离句三寸。"又说"千尺丝纶直下垂"、"钓头曾未曲些些"。此见《祖堂集》记载。
〔3〕明郁逢庆《书画题跋记》卷六，《文渊阁四库全书》本。

读此词，简直使人感到是庄子再世。这世界到处可见"吐百种乡谈，千般扭扮，一生人我，几许机谋……昨日他非，今朝我是"之景况（"百种乡谈"，说反认他乡为故乡，丢失自己的家园。"千般扭扮"，说世人为了获得利益，多忸怩作态，如弄猢狲。"一牛人我"，说太为我执法执所限，树立与他人之高墙），其本质都是"钓"，钓者反被鱼所钓，都是在"钓"中挣扎。

　　吴镇的渔父艺术是性灵解放的自由讴歌。这是中国传统文人艺术重渔父的重要因缘。他们的理想境界也可以这样来描绘："登舴艋舟，泛沧波，挈一壶酒，钓一竿风，与群鸥往来，烟云上下，每素月盈手、山光入怀，举杯自怡，鼓枻为韵。"吴镇《渔父词》云："桃花波起五湖春。一叶随风万里身。钓丝细，香饵均。元来不是取鱼人。"[1]（图2-14）"红叶村西夕照余，黄芦滩畔月痕初。轻拨棹，且归与，挂起渔竿不钓鱼。"[2]这就像船子《拨棹歌》所吟咏的那样："独倚兰桡入远滩，江花漠漠水漫漫。空钓线，没腥膻，那得凡鱼总上竿。""鱼"不是钓来的，而是悟得的。吴升《大观录》卷十七载吴镇着色《江村渔乐图》，自题云："青山窅窅攒修眉，下浸万顷青玻璃。斜风细雨蓑笠古，茅屋两两枫林低。扁舟欲留去还止，水心扑鹿惊鸥

图2-14　吴镇　渔父图（18）　华盛顿弗利尔美术馆藏

〔1〕见《珊瑚网》卷三十三名画题跋九。
〔2〕此渔父词为《梅花道人遗墨》中所收。

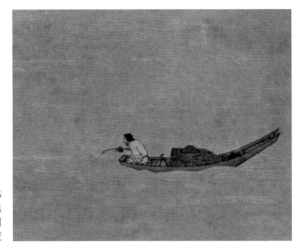

图2-15
马远
寒江独钓图
东京国立博物馆藏

起。渔兮渔兮不汝期，渔中之乐那能知。此渔此景定何处，长啸一声出门去。”对“钓”者的心境真有出神入化的刻画。

意不在钓，钓不在鱼，渔兮渔兮不汝期，挂着渔竿不钓鱼，为何又有钓的行为，为何又这样执意于钓？看马远的《寒江独钓图》（图 2-15），画的是夜钓，月色溶溶，湖水淡淡，空空荡荡的江面上有一叶孤舟静横，小舟上一人把竿，身体略略前倾，凝神专注于水面。小舟的尾部微翘，更突出钓者的注意中心。画面将注意力都集中到钓者手上那根线上，“钓”是这幅画要表达的关键。马远借寒江夜月，表达的还是不为世羁的情性。但画的主旨与对“钓”的强调似乎形成了矛盾。这也就是本文讨论的第二层意思：大钓者不离钓。

对此，船子《拨棹歌》说得很清楚：“大钓何曾离钓求，抛竿卷线却成愁？法卓卓，乐悠悠，自是迟疑不下钩。”可以说，大钓者不钓，又可以说，大钓就在钓中，禅宗透彻之悟强调的是对“钓”的超越，没有钓与不钓，没有有和无的分别，如果心中“迟疑”，不敢“下钩”，面对茫茫世海，满心存有怕沾滞的愁虑，“离钓”的思想充斥心灵，这样的心理还是一种分别，一种执着，还是对“法”（外相、由外相引起的概念、对外相迷恋所产生的欲望等）的臣服，是一种“我执”（一味追求挣脱外在束缚的快乐，所谓“乐悠悠”，就是一种我执）。禅宗的渔父不是对钓的行为的回避，而就在钓中，就在贪婪的波涛中，就在欲望的边际，放下生命体验的钓线，由此实现超越。

梅道人的渔父艺术中也有类似的思想（图 2-16），他的《渔父词》说：

如何小小作丝纶，只向湖中养一身。任公子，龙伯人。枉钓如山截海鳞。

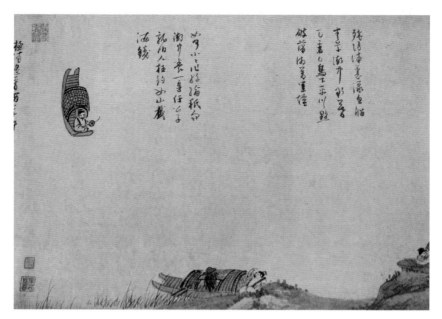

图2-16　吴镇　渔父图（3）　华盛顿弗利尔美术馆藏

梅道人要做一个"枉钓"者，所谓枉钓，就是意不在钓，钓不在鱼。但这个"枉钓"者又不离钓，还是日日作丝纶，于湖中养身。一如他的《渔父图》等所展示的那些快乐的垂钓。

这里所说的要钓"如山截海鳞"，与其《渔父词》其他篇章中所说的"醉倚渔舟独钓鳌"、"无端垂钓空潭心，鱼大船轻力不任"意思相同，表现的是透彻之悟的思想。这来自禅宗，禅宗以"透网之鳞"为透彻之悟。船子《拨棹歌》第一首就说："有一鱼兮伟莫裁，混虚包纳信奇哉。能变化，吐风雷，下线何曾钓得来。"这一条鱼，或者以禅家言，这一条"金鳞"，就是透彻之悟，去除一切遮蔽，使自性彰显，一无沾系，自在澄明。梅道人的"如山截海鳞"强调的正是这个意思。

这条金鳞藏在沧海的深处，这是深心中的妙悟。船子说是"千尺丝纶直下垂"，这是一条直钩，所下的是千尺的丝线，如黄山谷《诉衷情》词所云："一波才动万波随，蓑笠一钓丝。金鳞正在深处，千尺也须垂。 吞又吐，信还疑，上钩迟。水寒江静，满目青山，载月明归。"[1]这条如山截海之鳞，浑沦天下，彻上彻下，只是"这一个"。这里含有禅家所谓一即一切、一切即一的意思。当下即是圆满，真正的悟者是"满船"，所谓"满船空载月明归"，此其意也。

〔1〕宋胡仔《苕溪渔隐丛话前集》卷五十七，《船子和尚》条引，清乾隆刻本。

第三，做"任公子"。

这样的彻悟之人，就是梅道人所说的"任公子"，一位超越一切分别的独立自在人。所谓"任公子，龙伯人"，说的就是这种超越。龙伯人，神话传说中钓鳌的巨人。唐杨炯《盈川集》《杨盈川集》卷五《少室山少姨庙碑》云："龙伯人钓溟海之三山。"北宋秦观《秋怀》十首之一云："渤海有巨鳌，其颠冠嵯峨。宿昔尝小抃，八弦相荡靡。忽遭龙伯人，一举空潮波。取皮煎作胶，清此昆仑河。"从一个"急急忙忙作马牛"的人，变成一个独任江海的"主人"。这就是他所说的"任公子"。

《庄子·外物》篇中说："公子为大钩巨缁，五十犗以为饵，蹲乎会稽，投竿东海，旦旦而钓，期年不得鱼。已而大鱼食之，牵巨钩锱，没而下骛，扬而奋鬐，白波若山，海水震荡，声侔鬼神，惮赫千里。任公子得若鱼，离而腊之，自制河以东，苍梧已北，莫不厌若鱼者。"

梅道人的"任公子"显然来自《庄子》。渔父艺术总是与波浪有关，而这位彻悟的"任公子"总是"从浪摆，随风摇"，随意东西，随波逐浪，也就是船子所说的"身放荡，性灵空，何妨南北与西东"。台北故宫所藏梅道人《渔父图》，作于1342年，诗写道：

> 西风潇潇下木叶，江上青山愁万叠。长年悠优乐竿线，蓑笠几番风雨歇。
>
> 渔童鼓枻忘西东，放歌荡漾芦花风。玉壶声长曲未终，举头明月磨青铜。夜深船尾鱼拨剌，云散天空烟水阔。

随波逐浪，为禅宗语，也是理解渔父艺术的关键之一。此一语有两面，一指在欲望、知识的瀚海中随波逐浪之境，凡尘历历，波翻浪涌，裹挟着人，这是为法所限而造成的结果。佛教将见色闻声、流转三界的人，称为随波逐浪之人。二指彻悟之境，不是人随浪转，心随波动，而是一无挂碍，后来云门宗的三境（截断众流、函盖乾坤、随波逐浪）的"随波逐浪"就指此一层意思。

在梅道人这里，这两层意思又是相互关联的，就在随波逐流的混迹中，得到随波逐流的从容，此方为大智慧。

梅道人将此称为"无端垂钓空潭心"。所谓"无端"，指的是无念心法。心无所住，一无沾系，不是除去心念、离形绝相，而是"法法俱在，头头俱足"，无处不有风波，在波而无波，于念而不念。如他的渔父词说："白头垂钓碧江深，忆得前身

是姓任。随去住，任浮沉，鱼少鱼多不用心。"不用心"是其根本。他有《无碍泉》诗云："瓶研水月先春焙，鼎煮云林无碍泉。将谓苏州贤太守，老僧还解觅诗篇。"[1]他的《骷髅偈》说："身外求身，梦中求梦，不是骷髅，却是古董。万里神归，一点春动。依旧活来，拽开鼻孔。"[2]《古藤》诗云："古藤阴阴抱寒玉，时向明窗伴我独。青青不改四时容，绝胜凌霄倚凡木。"都强调无念心法，所谓不改四时容，乃永恒不变也。身外求身，梦外求梦，不仅超越身，也超越梦，超越一切执着，做一个自由透脱人。（图2-17、2-18）

梅道人作有《题大士》偈，他说："大定光中现自在相，杨柳瓶中，陁罗石上。心如止水，水如心，稽首大观世音。"[3]"心如止水"，是说其不执于一点，于念而不念，也就是渔父艺术的意不在钓。而"水如心"，说的是一波才动万波随。禅家应无所住的思想，正包含这两方面。心如止水，说的是非有；水如心，说的是非无。既不能执于有，又不能执于无。执着于有，心为物系，便无自在相；执着于无，就会淹没于"空"中，如静坐、洗心等，都是有意的心理隔离，有一个感觉有无分别

图2-17 吴镇 渔父图（19） 华盛顿弗利尔美术馆藏

〔1〕《梅花道人遗墨》卷上。
〔2〕同上。
〔3〕《梅花道人遗墨》卷下。

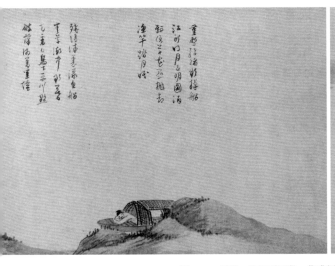
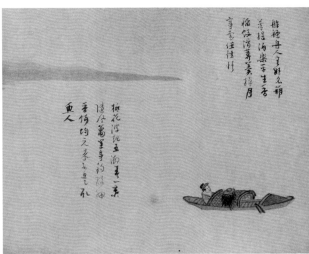

图2-18　吴镇　渔父图两段　华盛顿弗利尔美术馆藏

的心念在，又有一个去除这种执着的心念在，这样的空，还是无自在相。吴镇对南禅不有不无的核心思想理解得很细致。心如止水，人多言之；而水如心，却少有人知。这位被许窥破几微的梅道人，真是个洞察生命真性的人。他的思想的超脱和深邃，在文人画家群体中是不多见的。

综上言之，梅道人渔父艺术所包含的这一"乐在风波"的思想，是道禅智慧在其艺术中的凝聚，他以诗画形式，传达自己对中国哲学这一微妙思想的理解，超越"隐者"的思维，强调内在心性的修养，所表达的不是儒家文行出处的选择。这样的思想在文人画史上具有独特的意义。由此我们也可以看出如陈继儒等以隐者的思维来理解梅道人的局限性。

三、破除"终极"的价值

在哲学中，有一种关于终极存在的讨论。所谓终极存在，是指超越现实的绝对的、最高的存在，像孔子所说的"朝闻道，夕死可矣"、老子的"道生一，一生二"的"道"，柏拉图所说的"理念"世界，都是一种终极存在。而宗教中的至高无上的神灵也是一种终极存在。终极存在，是一个意义世界，所以又有终极价值的说法。终极存在为一切价值之根本。它与现实存在相对而言，现实存在的意义是由终极存

在所给予、所决定的。在哲学上，终极存在是绝对的真理，是一切意义世界的依归。而在宗教中，终极存在是神的世界，对其不可议论，只能保持信心。对终极存在的关切，一般称为终极关怀。

在中国，儒道两家哲学都强调终极意义，以宗教面目出现的佛教哲学更以突出的宗教关怀特性，深刻影响中国哲学的发展。但是，酝酿于六朝、成熟于隋唐时期的禅宗（尤其是南宗禅）的出现，却改变了此一格局。从中国哲学的发展看，南宗禅的出现最重要的意义，在我看来，就是对终极意义的质疑，它的不守经典、直指人心的宗旨，不读经、不看静的教法，它的呵佛骂祖、说一个"佛"字都要漱漱口的极端表述，不是对佛祖的不敬，而是由仰望权威（神）转向自心证验。在世界宗教史上，很少有宗教有如此极端的观点。这也是南禅的大师们参悟人乘佛学的空宗理论，结合中国的庄子哲学等形成的一种富有独创性的思想。它虽然以宗教的面目出现，却在哲学上带来一场深刻的变革，影响着中国人的日常行为和审美生活。

由禅宗一脉而出的梅道人的"水禅"，以它独特的方式回答着终极价值的问题。

梅道人说："只向湖中养一身。"这里的"湖中"是与"家中"相对而言。一般而言，湖是漂泊的、无定的，而岸是确定的，岸边的家则是生命的里居。但在禅看来，这样的确定性是虚幻不实的，也是对人真性的背离。所以选择在"湖中"，到处江山是为家，无家处即为家，变一个"漂泊者"（寻归人，有寻归的欲望，才会有漂泊的感觉）为"放荡者"（不归）。如船子所言："乾坤为舸月为篷，一屏云山一舴风。身放荡，性灵空，何妨南北与西东！"彻悟者，就是滔滔江海一舟人。（图2-19、2-20）

梅道人等的渔父艺术包含着一种有关"家"的问题的思考。这一思考在有关张志和的传说中就已经被触及。张志和乐在风波不归家，朝廷急命画志和像，遍寻江湖，而不见其踪影。志和兄松龄和弟《渔父词》写道："乐在风波钓是闲，草堂松径已胜攀。太湖水，洞庭山，狂风浪起且须还。"[1]意思是江湖多险境，劝他赶快回家。黄山谷的一首《渔歌子》也写志和归家事："青箬笠，绿蓑衣。斜风细雨不须归。人间底是无波处，一日风波十二时。"[2]他的意思是人世多险恶，还不如湖海间。这个传说涉及一个"归"的问题，唐代以来的渔父艺术多

〔1〕 宋计有功《唐诗纪事》（《四部丛刊》影明嘉靖本）卷四十六云："宪宗时，画玄真子像，访之江湖，不可得，因令集其诗上之。玄真之兄张松龄惧其放浪而不返也，和答其渔父云：'乐在风波钓是闲，草堂松径已胜攀。太湖水，洞庭山。狂风浪起且须还。'"
〔2〕 黄庭坚《山谷琴趣外篇》卷三，《四部丛刊》三编影宋本。

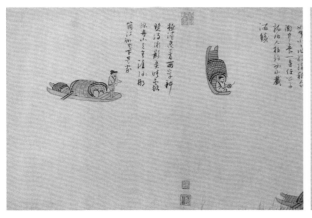

图 2-19　吴镇　渔父图（4）
华盛顿弗利尔美术馆藏

图 2-20　吴镇　渔父图（5）
华盛顿弗利尔美术馆藏

与这个问题有关。

江湖险恶，不如归家，人世险恶，不若江湖，这都不是渔父艺术所要表现的重要思想。渔父艺术中的"归"的问题，是一个如何对待终极存在和终极价值的问题。张志和的不归，最主要的原因是并无归处。

其实，人的脆弱的生命尽在漂泊中，生命就是一个漂泊的里程。人在生活中漂泊，在精神中漂泊，在理性的世界中漂泊。家，是漂泊者永远的梦幻，漂泊者总有"归"家的愿望，因为那是一个绝对的生存依靠（如故乡、故园、故国，此就情感层面而言），一个终极的精神依归（如宗教中的神灵世界，此就信仰层面而言），一个知识的绝对的"岸"（如孔子所说的"朝闻道，夕死可矣"的"道"，此就知识层面而言）。"日暮乡关何处是，烟波江上使人愁"，"家"就是夜行者心中那盏永不灭的灯光。人需要一个生命的"岸"，不然浪迹的小舟无由得返，流荡天涯，情何以堪！诗人那样喜欢杜鹃啼血，因为它有"归儿"的叫声；画家为何那样喜欢画暮鸦（有学者认为是不祥的鸟，表现悲伤的心情，这是误解），因为它是一种在特别时分归去的鸟……

中国有如此发达的渔父艺术，就是通过风波中飘荡的渔父生涯，来写人生际遇，写对"漂泊感"的超越。这是一种值得注意的新思想。

浪迹江湖的渔父，想回到生命的岸，回到那个熟悉的港湾，那个栖息的渡口。但是不是真有这样的岸，有这样一个外在的安顿之所？船子的回答是："苍苔滑净坐忘机，截眼寒云叶叶飞。戴箬笠，挂蓑衣，别无归处是吾归。"没有永远的港湾，没有绝对的依归，心性的澄明，当下的证会，才是真正的归处，这是一种没有归处

的归处。它要表达的思想是，心灵的宁定是唯一的真实，没有一个外在的可以容纳自己、隐藏自己的拯救者。它的核心思想就是"即心即佛"，所谓：佛在心中莫浪求，灵山只在汝心头。人人有个灵山塔，只向灵山塔下修。

传船子的一首偈语说："本是钓鱼船上客，偶除须发着袈裟。佛祖位中留不住，夜中依旧宿芦花。"[1]禅者的妙悟不是留在佛祖的"位中"，没有一个终极的决定者，自己既是一个渡者，又是一个拯救者，即心即佛，当下即成。在悟者看来，每一个人都是江中船上人，人的生命没有真正的岸，"夜中依旧宿芦花"是人的宿命，也是顿悟后的真正解脱。

《拨棹歌》对"家"作了浪漫的诠释："一任孤舟正又斜，乾坤何路指生涯？抛岁月，卧烟霞，在处江山便是家。"任凭孤舟时正时斜，不是努力让其不偏离航道，因为在禅者看来，并没有这个航道，所以无正无斜。禅者的生涯，独立天地之间，眼前并没有路。路，是通向某个目的地的里程，在禅者看来，没有目的地，便没有指向性的路。抛岁月，是超越时间，无古无今，超越一切有形的存在。卧烟霞，就是"会万物为己"，心物一体，这是船子的宗祖石头希迁的当家禅法。故而是是处处都是"家"，当下此在就是"家"，一个禅者就是"抛家别舍"，无"家"处即是"家"。此即别无归处是吾归。（图2-21）

我很喜欢明末祁彪佳日记中的一句话："此身是天地间一物，勿认作自己。"[2]他曾与禅师多次讨论此一问题。其实父母将你带到世间，此身并不为你所有，你是暂时的看管者，融于这个世界，归入这个世界，方是大道。所以在这个意义上说，寻觅归处，无处不是归，天地则是大归，托体同山阿，就是大归。生命归于此，心灵归于此，其实任何东西都不属于你。

梅道人的渔父艺术，所表现的就是一个乐在风波、志在飘荡、不求归途的自在优游者，这江心，这船上，就是他的"家"，他的"家"正在无家处。他的渔父艺术在一定程度上就是对"家"的解构。

两宋以来渔父艺术渐渐形成几个关键词，一个是独钓，如托名南唐李后主的《渔父词》二首云：

[1] 此四句诗，《宗鉴法林》卷五十三以为是雪峰弟子玄沙所作，又有以为是船子和尚所作，史上有《船子和尚四偈》流传。明杨慎《升庵集》卷七十三亦载。
[2]《祁忠敏公日记》之《山居拙录》（1637），杭州古旧书店，1982年。

闾苑有意千重雪，桃李无言一对春。一壶酒，一竿鳞，快活如侬有几人。
一棹春风一叶舟，一纶茧丝一轻钓。花满渚，酒盈瓶，万顷波中得自由。[1]

一个是寒江，不是春江的温暖，而是深秋或者干脆就是雪中的垂钓者。寒江独钓的
画图多出于南宋以来南方文人画家之手，任何一个有经验的南方渔夫都会告诉你，
江南的冬日雪中，根本就不是捕鱼和垂钓的好季节。一个是月下，冷月孤独地挂在
天上，夜深人静之时，冷月孤悬，一只小船被推到远离岸的江心。船子的"夜静水
寒鱼不食"表现的就是这样的境界。曾经有艺术史研究者提出疑问，为什么中国的
渔父类作品喜欢画夜晚捕鱼、垂钓，难道中国河里的鱼最喜欢夜间上钩，难道渔父
们的收获时分是在深夜月明之时？这当然是误解。这寒江独钓、冷月孤悬的境界，
其实正是梅道人的渔父艺术所取资的精神。

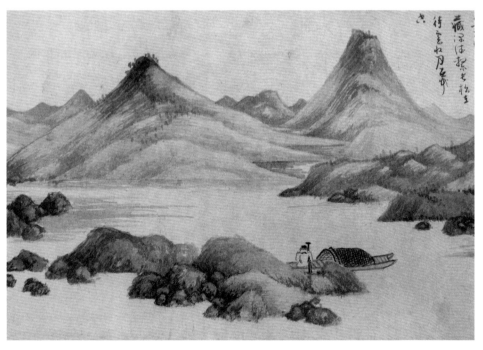

图2-21　吴镇　渔父图（10）华盛顿弗利尔美术馆藏

〔1〕传李煜题卫贤《春江钓叟图》词。王国维辑本《南唐二主词》校勘记云："右二阕见《全唐诗》、
　　《历代诗馀》，笔意凡近，疑非李后主作也。彭文勤《五代史》注引《翰府名谈》张文懿家有《春
　　江钓叟图》，卫贤画，上有李后主《渔父词》二首云云。此即《全唐诗》、《历代诗馀》之所本，
　　但字句小有不同，兹从《五代史》注所引改正。"（《南唐二主词》一卷《附补遗》一卷《校勘
　　记》一卷，1909 年刊本）

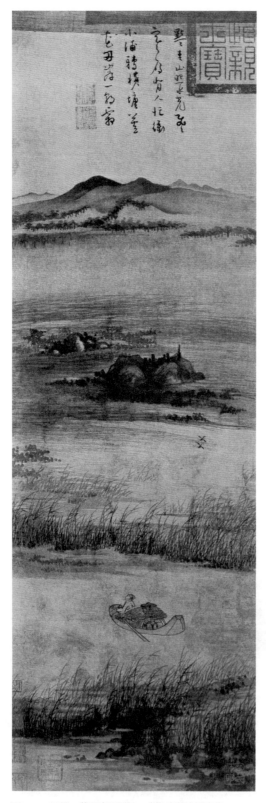

北宋以来流行的潇湘八景中有"渔村夕照"一境，写渔父在晚霞中归来的境界，夕阳西下时，正是归来时分，所以古人又称此为"归暮"，如苏轼词有云："渔父，渔父，江上微风细雨。清蓑黄箬裳衣，红酒白鱼暮归。归暮，归暮，长笛一声何处。"[1]

但梅道人的渔父图中却没有这样的景致，没有摇向归路的描写，没有泊于苇岸的依靠。北京故宫藏梅道人《芦花寒雁图轴》（图2-22），此图尽显其阔远之势，山绵延，水长长，又是秋高气爽时，芦苇萧瑟，水落石出，沙净天明，而小舟正在水中央，一人正在小舟上，不钓鱼，不摇桨，船前无风，船后无浪，渔父抬头远望，不在寻归途，只在悠闲荡。又画寒雁两只，相与戏弄，与芦苇戏弄，与舟者戏弄——一个透脱快活的世界。上题有一首渔父词：

> 点点青山照水光，
> 飞飞寒雁背人忙。冲小
> 浦，转横塘，芦花两岸
> 一朝霜。

图2-22　吴镇　芦花寒雁图轴　北京故宫博物院藏
83×29.8cm

〔1〕清沈辰恒《历代诗馀》卷二，《文渊阁四库全书》本。

禅宗曾以"芦花两岸雪，江水一天秋"来比喻禅悟的境界，吴镇的"芦花两岸一朝霜"的境界正类此。这幅画隐藏着一个关于"家"的话题。归飞的大雁忘记了归家的事，在中国艺术中，有暮鸦宾鸿的说法，诗画中出现的鸿飞点点，往往表达的是"归"的思想。这里的鸿鸟却不是归飞何急，而是避人匆匆，在萧散的天地中自由自在。而在芦花丛中闲荡的小舟，没有急急归家的欲望，只在这个天地里优游闲荡。

吴镇的渔父艺术，其实就是无家者的歌。对于这样的诗意（图2-23、2-24），他再三致意：

> 绿杨湾里夕阳微，万里霞光浸落晖。击楫去，未能归。惊起沙鸥扑鹿飞。

> 极浦遥看两岸斜。碧波微影弄晴霞。孤舟小，去无涯。那个汀洲不是家。

暮色将近，晚风又起，路上多是急归者，江上少了钓鱼人，此时正是归去之时，连山林中的鸟也要栖息。正像倪云林《溪亭山色图》的题诗云："烧灯过了客思家，独立衡门数暝鸦。燕子未归梅落尽，小窗明日属梨花。"[1]诗人数着暮鸦，也

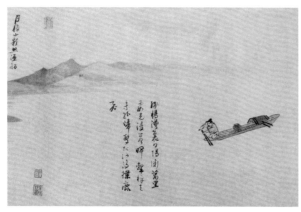

图2-23　吴镇　渔父图（7）
华盛顿弗利尔博物馆藏

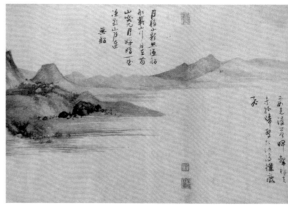

图2-24　吴镇　渔父图（8）
华盛顿弗利尔博物馆藏

[1] 据《十百斋书画录》寅卷著录。

思念着自己的止泊之所。但是，吴镇等的渔父艺术所表达的却多是暮色中的"未归"者、深夜月光下的垂钓人，还有那伴着月光、裹着酒意与沙鸥共眠、与岸花缠绻的陶醉人。正像秦观《满庭芳》词所描绘的境界："红蓼花繁，黄芦叶乱，夜深玉露初零。霁天空阔，云淡楚江清。独棹孤篷小艇，悠悠过，烟渚沙汀。金钩细，丝纶慢卷，牵动一潭星。　　时时横短笛，清风皓月，相与忘形。任人笑生涯，泛梗飘萍。饮罢不妨醉卧，尘劳事，有耳谁听。江风静，日高未起，枕上酒微醒。"[1]

梅道人的渔父艺术极力创造一种远离"岸"的艺术世界，没有一个底定处，没有绝对的依归和终极的依靠，"家"的灯光转换为熹微的夜月，岸的锚点更易为江中的闲荡。没有了村前，没有了江边，也不知岸在何处，只有一个无定的飘荡过程，只有一个绵绵无尽、没有边际的"天涯"。吴镇们的渔父艺术所要表达的是，这没有岸的天涯漂流人，不是天地之"客"，而是世界之"主"，时时处处都是"家"。它突出人心境的平宁，没有获得后的欣喜，没有赶路人的急迫，没有江湖艰险的恐怖。（图2-25、2-26）它所充满的是没有"旅途"感的平宁。

中国传统文化有"人在旅途中"的感叹，以吴镇为代表的渔父艺术是对这种旅途感的解构。中国传统哲学有"人生如寄"的说法，渔父类的艺术也是对这种观念的解构。渔父艺术之落脚点在"无寄"，正像后人评船子和尚为"一舸飘然身无寄"[2]。都说人生如寄，其实并无所寄，并无依归处。

结　语

梅道人不是洞破世相的先知先觉者，却是一个对人的生命价值意义有重要发现的智者，他的渔父艺术书写出中国文人画传统最为灿烂的篇章之一。于此章结末我想说的是，梅道人艺术的长处并不仅仅在他高超的笔墨技巧、卓越的造型能力上，而更多体现在他对中国传统生命哲学的理解处。其实，对于一个学梅道人的画者来说，没有他那样的学养和灵性，要掌握他的画之精神，何其难矣！

〔1〕《淮海长短句》卷上，明嘉靖小字本。
〔2〕雪崖诗，见《续机缘集》下卷，清刻本。

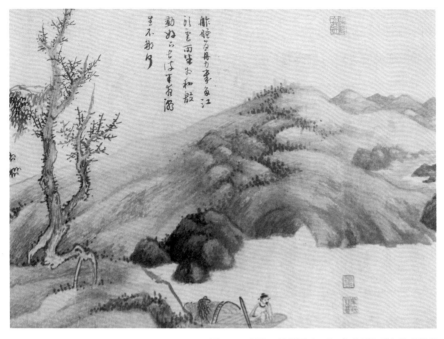

图2-25　吴镇　渔父图（12）　华盛顿弗利尔美术馆藏

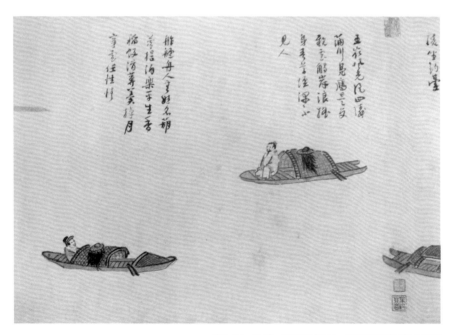

图2-26　吴镇　渔父图（16）　华盛顿弗利尔美术馆藏

由吴镇的创造，也可看出文人画传统的重要精神价值。他虽"乐在江湖"，并没有染上浓厚的"江湖气"，那种野逸放达的粗鄙之气，这多半有赖于具有深邃人文内涵的文人画传统的影响之功。他将野逸和温雅相结合，吟出了中国文人画传统中至为细微的音乐。

三 观

云林幽绝处

在中国绘画史乃至中国艺术史上，元代艺术家倪瓒（云林）[1]是一位特殊人物，他是宋元境界的集大成者，又是中国绘画风气转换的关键人物。他的名字几乎就是风雅的代名词。在明清以来的绘画乃至其他一些文人艺术中，存在着一个"倪云林模式"。但对于明清很多艺术家来说，倪云林几乎是个谜，人人说云林，仿云林，但很少有人能真正接近云林。[2]

在我看来，云林的高妙之处，在于其艺术背后所潜藏的思想和智慧。其中有两点值得注意：第一，他的艺术有很高的人文价值；第二，这种价值具有某种普遍性。正因此，云林的画具有安顿人心和启迪人生的功能。

读云林的画，犹如读一本传世经典，虽文词简约，却义理渊奥。云林是一位"以图像来思考"的艺术家。这位据于儒依于道逃于禅的思者，画，只是他表达思想的一种手段。他说自己作画是逸笔草草不求形似惟表达胸中逸气而已，但这逸气绝不能作感觉和情绪渲染来解会，惜墨如金、笔意迟迟的云林，每每由"感"上升为"思"，以他精纯的笔墨来敷陈他的思想。对于这样的对象，观者如果迷恋外在的形式，不可能真正接近，就像我们读《老子》，只是流连于文词，也是永远不可能接近这位哲人之心的。云林的难懂，在于其深厚的内涵。明末画家恽香山说："迂老而出笔，无一非意之所之也……取其人以见惨淡，而我见以为深沉也。"[3]这是很有道理的。

董其昌说，云林的精髓，只在"幽淡"二字，这是他能超越赵子昂等一代大师的根本原因。此章文字，乃是读云林"这部经典"的笔记。我尝试从前人评论中屡屡谈及的"幽"字出发[4]，分幽深、幽寂、幽远、幽秀四个方面，来解

[1] 倪瓒（1301—1374），字元镇，初名珽，号云林，又号荆蛮民、幻霞子等，无锡人。元诗人、书画家，擅画山水、林木，画史上所谓"元四家"之一。兄倪昭奎，字文光，为元代道教的重要人物，云林受道教思想影响与其兄有关。云林家资富有，有清閟阁，晚年尽散其家产，浮游江湖之上。

[2] 清书家梁同书语，见方梦园《梦园书画录》卷七。明清两代很少有人怀疑云林的艺术成就，但对很多艺术家来说，倪云林是一个谜，既难以接近，又很难弄懂。画史上载，沈周年轻时学云林，老师在旁连连呵斥："过了，过了。"董其昌说，他年轻的时候，项子京曾对他说，黄公望、王蒙的画还能临摹，倪云林的画是不能仿的，"一笔之误，不复可改"，当时他不明白这位收藏界前辈的意思，到了晚年，他才恍有所悟："云林山水无画史习气，时一仿之，十指欲仙。"优游在倪的世界中，竟然手下扑扑有仙气，真是不可思议。

[3] 《仿倪画自识》，见《虚斋名画录》卷十三引，清宣统乌程庞氏上海刻本。

[4] 元马治说云林"幽绝清远可尚"，强调他是难以企及的风标。元韩奕题云林画说："旧迹空看遗墨在，娟娟寒玉想幽姿"（《韩山人诗集》诗续集七绝，清钞本），认为云林画有一种特别的"幽姿"。安岐评云林《古木丛石图》说："老树一株，疏叶疏枝，丛筱石坡，各有幽致。"（《墨缘汇观录》卷四名画下，清粤雅堂丛书本）董其昌、莫是龙等又以"幽淡"二字评云林，强调他平淡幽深的风味。

读云林艺术世界中所包含的独特思想和智慧，来描绘我心中的"云林幽绝处"。

如果用一句话来表达云林绘画中所潜藏的思想主旨，那就是：呈现生命的困境并追求困境的解脱。正如查士标诗所说："亭子净无尘，松花落葛巾。云林遗法在，仿佛见天真。"云林以图像展现他对绘画"真性"的回答。请容我由这一主线来展开论述。

一、幽深

云林幽绝处，首先体现在幽深的寄托上。

在中国绘画史上，云林山水画的程式化倾向非常突出[1]：其一，其构图有相对固定的形式，如学界所说的"一河两岸"；其二，其画中表现的意象经过"纯化"，也有大体稳定的面目，如总有疏树怪石空亭等等；其三，其画的幽冷静寂的气氛也是相对固定的。

从风格上说，云林得法于古人，其树木似营丘，寒林山石轮廓似关仝，皴法多取资北苑。他的绘画的程式化或多或少可以看出前代大师的影子，但格局则为其一家所有，其程式化是云林一家之面目。

这一程式化的特点，正是云林敷陈思想所采用的手段。这里仅取亭子的构置和寂寞的气氛两点，来看他幽深的生命寄托。

（一）空亭

亭子是云林山水的重要道具，它的地位简直可与京剧舞台上那永远的一桌两椅相比。云林山水中一般都有一个孤亭，空空荡荡，中无人迹，总是在萧疏寒林下，处于一幅立轴的起手之处，那个非常显眼的位置。如果说亭子是云林山水的画眼，是一幅画之魂，恐怕也不为过。

亭子成为云林山水的一种程式化的符号，经过了一个"纯化"的过程。现存云

〔1〕 当然不是说云林的视觉图式是固定不变的，而是说他的艺术生涯中形成了具有强烈个人风格、又相对稳定的创作图式。

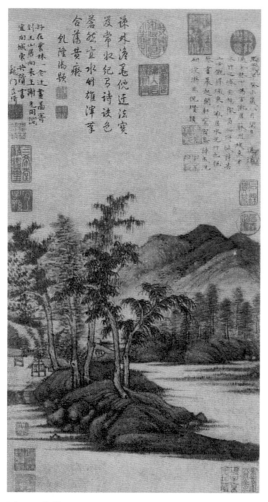

图3-1 倪瓒 水竹居图轴局部 中国国家博物馆藏
48×28cm

林最早的作品《水竹居图》（图3-1），有明显的仿五代北宋大师（如董巨）的痕迹，个人风格还不明显，山腰里着草屋数间，颇有写实风味，与后来的独亭完全不同。台北故宫藏有董其昌所摹云林《东冈草亭图》，云林原画作于1338年，他时年32岁。此图今不存，据张丑记载，"右画草亭，中作人物二"[1]，不同于他后来的无人孤亭。标志他个人风格成熟的《六君子图》（1345），并没有亭子。而作于1354年的《松林亭子图》（图3-2），已具晚年亭子面目，但与晚年固定小亭仍有不同。这说明到此时，云林的亭子图式还没有确定下来。1355年所作《溪山亭子图》，今不存，从吴升《大观录》元贤四大家名画卷十七的描绘（"柯叶扶疏，豁亭爽敞，流泉萦拂，坡碛意象超迈，迂翁诸品中之大有力量者"）中可以看出，似已具晚年孤亭特征。

1360年后，云林画中亭的形式开始固定化，他围绕亭子安排画面、表达思考的痕迹也日渐清晰。1361年所作《疏林亭子图》，云林题有诗云："溪声虢虢流寒玉，山色依依列翠屏。地僻人闲车马寂，疏林落日草玄亭。"已然是云林亭子的典型面目，正有明文嘉《仿倪元镇山水》诗中描绘的"高天爽气澄，落日横烟冷。寂寞草云亭，孤云乱小影"[2]的意思。今存云林1363年所作《江亭望山图》也具这样的风貌，交樾下小亭，溪涧环绕，寂然的气氛，打上明显的云林记号。云林晚年的很多作品，

〔1〕《清河书画舫》卷十一下。
〔2〕《休承仿倪元镇山水》，《珊瑚网》卷四十二。

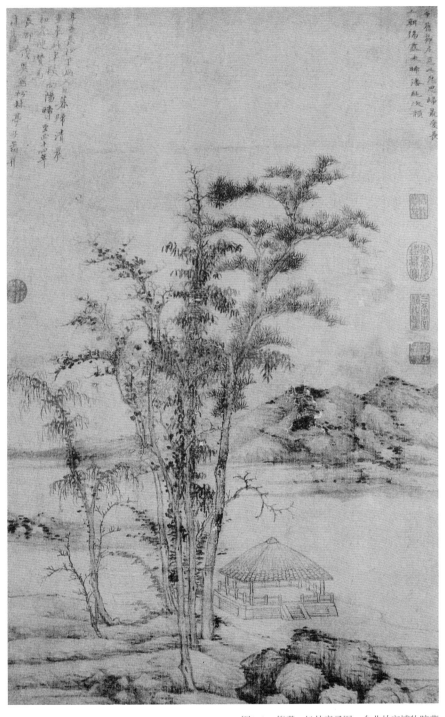

图3-2　倪瓒　松林亭子图　台北故宫博物院藏
83.4×52.9cm　1354年

像《江亭望山图》、《容膝斋图》、《清闷阁图》、《枫林亭子图》、《优钵昙花图》、《林亭远岫图》、《松亭山色图》、《安素斋图》等，都在江边树下画一个寂寞孤独的草亭。

大抵在暮秋季节、黄昏时分，暮霭将起，远山渐次模糊，小亭兀然而立，正所谓一带远山衔落日，草亭秋影淡无人，昭示着人的心境。云林兀然的小亭多为一画之主，他有诗云："云开见山高，木落知风劲。亭子不逢人，夕阳淡秋影。""旷远苍苍天气清，空山人静昼冥冥。长风忽度枫林杪，时送秋声到野亭。"小亭成了他的心灵寄托，也成为其艺术的一个标记。[1]

云林的亭子，就是屋。但在中国古代，亭和屋是有区别的。亭者，停也，是供人休息之处，但不是居所。亭或建于园中，或置于路旁，体量一般

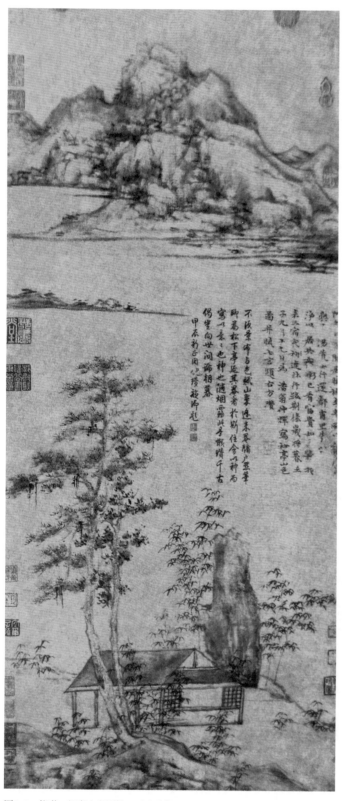

图3-3　倪瓒　松亭山色图轴　王己千藏
101.6×43.8cm

〔1〕黄公望赠云林诗云："荒山白云带古木，个中仍置子云亭。"明四明书法家沈明臣题云林画云："略约写山水，老树空亭子。残山青欲无，当从白云逝。"明松江书法家莫昊题云林画云："倪老风流无处问，野亭留得藓苔斑。"明莆阳艺术家吴希贤题云林画亦云："此翁老去云林在，枯树荒亭几夕阳。"人们都注意到这寂寞的空亭。

较小，只有顶部，无四面墙壁，是"空"的，与屋宇不同。云林中晚期画中所画的斋（安素斋、容膝斋）、庐（蘧庐）、阁（清闷阁）、居（雅宜山居）等，都是人的住所，云林将这些斋居凝固成孤独的小亭，以亭代屋，有意混淆亭与屋的差别，反映了其深长用思。[1]（图3-3、3-4）

一则关于蘧庐的作画笔记透露出他这方面的思考[2]。1370年冬，漂泊中的云林访问一位隐者蔡质（子贤），蔡在江滨建有一个幽寂的茅屋，名蘧庐，云林有《蘧庐诗并序》记其思考：

> 有逸人居长洲东，荒寒寂寞之滨结茅以偃息其中，名之曰蘧庐。且曰：人世等过客，天地一蘧庐耳。吾观昔之富贵利达者，其绮衣玉食、朱户翠箔转瞬化为荒烟荡为冷风，其骨未寒其子若孙已号寒啼饥于涂矣。生死穷达之境，利衰毁誉之场，自其拘者观之，盖有不胜悲者；自其达者观之，殆不直

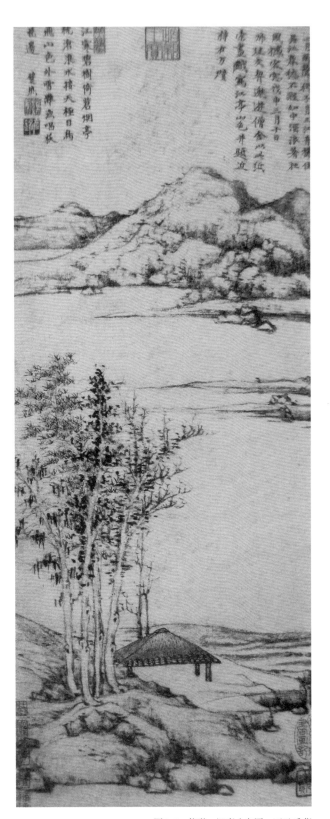

图3-4　倪瓒　江亭山色图　王己千藏
81.6×33.9cm　1368年

[1] 颇为可疑的《画谱册》有云："若要茅屋，任意于空隙处写一椽，不可多写，多则不见清逸耳。"

[2] 云林的画之所以可解，就因为他作画，除了图像语言之外，一般都会有题诗，在诗的前后，又会有一段文字的交代，说明作画的因缘以及画面处理的考虑，这样理解他的画就容易多了。

一笑也。何则？此身亦非吾之所有，况身外事哉？庄周氏之达生死齐物我，是游乎物之外者，岂以一芥蒂于胸中？庄周，我师也，宁为喜昼悲夜贪荣恶衰哉？予尝友其人，而今闻其言如此，盖可嘉也。庚戌岁冬，予凡一宿蘧庐赋赠：

> 天地一蘧庐，生死犹旦暮。奈何世中人，逐逐不返顾。此身非我有，易晞等朝露。世短谋则长，嗟哉劳调度。彼云财斯聚，我以道为富。坐知天下旷，视我不出户。荣公且行歌，带索何必恶。[1]

蘧庐，出自《庄子·天运》篇，此篇载孔子问道于老子，言寻道而不可得，老子开导他，其中有"先王之蘧庐也，止可以一宿而不可久处"语，强调通过仁义是无法治理天下的，必须顺应自然之道，相忘于江湖才是寻道之根本。在庄子看来，"蘧庐"是人生命的居所，人居住在"仁义的蘧庐"里则落入困境，而居于"自然之蘧庐"则会优游自在。云林因顺庄子之义，又别有所思，有两点值得注意：

一是"人世等过客"。他画这个草亭，其实是在画人的命运。[2]云林将人的居所凝固成江边一个寂寥的空亭，以此说明，人是匆匆的过客，并无固定的居所，漂泊的生命没有固定的锚点。云林由几间茅舍变而为一座孤亭，以显示尘世中并无真正的安顿，就像这孤亭，独临空荡荡的世界，无所凭依。云林的江滨小亭还是一个凄冷的世界，不是人对世界的冷漠，而是脱略一切知识情感的缠绕，还生命以真实。这空的、孤的、冷的小亭，可以说是道地的倪家风味。

云林的孤亭笼上一层淡淡的落寞意，包含他的生命忧伤。元人的统治，家道的中落，世俗中的蝇营狗苟，的确影响到他的思想，也是他思考生命意义的直接动因。但我们不能将他的生命思考与其生活处境简单地联系起来。像宋元以来很多中国艺术家一样，云林艺术所显示的生命思考，并非个人利益得失之叹，而主要是关于人作为类存在物的生命之叹。简单社会学的解释无法接近这样的艺术。云林关注日见生死忙、人生多牵系的处境，关心人暂寄暂居的宿命。一座小亭孤零零地立在

[1] 见《清閟阁遗稿》卷三，题下自注："蘧庐子，蔡质子贤也。"
[2] 云林的思想，与儒佛道三家都有不同。他有诗云："此生寄迹遵雁渚，何处穷源渔刺船？"人的生命是偶然的，倏然而来，倏然而逝，世界就是人短暂的居所，人是世界匆匆的过客。这和佛家的因缘论是不同的。人生不过百年，人的肉体生命无法延长，像道教那样炼丹吃药，以求长生，是无济于事的。这又和道教思想拉出了距离。人的生命价值在于自己独立之意义，仁义善行等当然很重要，群体性是人得以存在的重要基础，但人恰恰又容易在群体性中失落自我的价值，个体生命在无穷的秩序束缚中呻吟。云林画独立的孤亭其实正是想挣脱这样的秩序，在无所沾系中安顿性灵。这也显示出与儒家哲学的区别。

那里，前不见古人，后不见来者，无依无靠，在萧瑟的秋风中，在寂寥的暮色里，在幽冷的清江上，回旋的是人类渴望解脱、又无法真正解脱的命运。

云林通过他的视觉语言，斩却脉脉的寒流，截断天上的流云，斥退八面的来风，削去一切事件，将时间抽去，将人活动的区域抽去，还一个宁静的天地，一个绝对的时空，从而将人赤裸裸、活脱脱、无依靠的灵魂突出出来，在荒天古木下的孤亭里，与荒穹碧落对话。

云林图式的悄悄变化——由朋友间的对话（书斋茅屋是其画常有的安排，但并无后来沈周书斋清谈的画面），转而为人与宇宙的对话，在河汉无声风露凄寒间的对话。读他的画，似乎感到对话正在进行，悄无声息中有灵魂的嘶喊，有奋力的分辩，有未得到真正回答的怅惘！云林的画在形式上是迟缓的、凝滞的，但却有将意绪在天地中抖动的大开合。（图3-5）

二是"天地一蓬庐"。在构图上，云林没有采用传统绘画山居图的形式，让茅屋若隐若现于山林中，突出其幽居的特点，也不着意渲染田园牧歌的气氛（像玉涧《渔村夕照图》所展示的归家的祥和），而是将山村移到江滨，将屋舍变成孤亭，隐居之所被"请"到画面的核心，孤亭被放到一湾瘦水和渺渺远山之间，放到旷远的天地之间，突然间，人的"小"和天地的"大"就这样直接照面了。如他诗中所说："小亭溪上立，古木落扶疏。一段云林景，依稀在梦中。"[1]

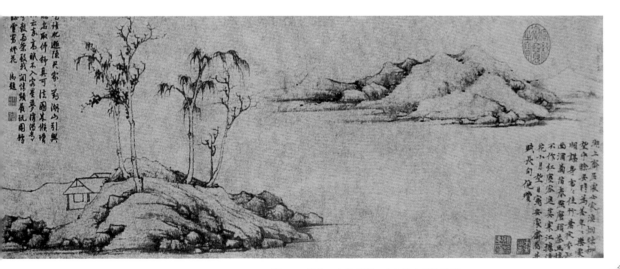

图3-5　倪瓒　安处斋图　台北故宫博物院藏　25.5×71.7cm

[1]《十百斋书画录》上函丙卷，《远岫图》自题诗，画作于至正三年。

云林这样的空间安排，表面上是突出人地位的渺小。在空间上，相对于广袤的世界，人的生命就像一粒尘土；在时间上，相对于缅邈的历史，人的存在也只是短暂的一瞬。时空的渺小，是人天然的宿命。如苏轼诗云："人生何者非蘧庐，故山鹤怨秋猿孤。"[1]然而，云林在突出人"小"的同时，更强调从"小"中逃遁。

"作小山水，如高房山"，这是云林至友顾阿瑛评云林山水的话[2]，戏语中有深意。云林的画是"小"的，历史上不少论者曾为此而困惑，所谓"倪颠老去无人问，只有云林小画图"[3]。云林为什么不画大幅？其传世作品中没有一幅全景式山水，没有长卷和大立轴。这并非物质条件所限，而是包含他对"小"的独特思考。云林曾为朋友安素作《懒游窝图》，上题《懒游窝记》云："善行无辙迹，盖神由用无方，非拘拘于区域，逐逐困于车尘马足之间。"懒游窝虽然是局促的，但局促是外在的。从物质角度看，谁人不"小"，相对于天地来说，居于什么样的空间也是局促的。云林在"小"中，表现心灵的腾挪。"长风忽度枫林杪，时送秋声到野亭"，一隅中有性灵的回环。一位诗人这样评云林画："手弄云霞五彩笔，写出相如《大人赋》。"[4]云林的"小"天地中，正有包括宇宙、囊括古今的"大人"精神。

如他的著名作品《容膝斋图》（图3-6），取陶渊明"审容膝之易安"的诗意[5]，画的是苍天古木中间一个空亭。容膝斋取容膝之意，人在世界上，即使他的房子再大也是容膝斋。无限的宇宙、绵延的时间，人占有的时空是有限的，人生就是一个点，所居只是无限乾坤中间一个草亭，荒天古木中间的一角，所在只是无限时间中的一个黄昏片刻，如此而已。云林将高渺的宇宙和狭小的草亭、外在的容膝和内在的优游放到一起，局促中有大腾挪。这正是其"天地一蘧庐"中包含的深长用思。杨维桢有诗赠云林道："万里乾坤秋似水，一窗灯火夜千年。"[6]前一句说空间，一个暮秋季节的萧瑟亭庐，含有万里乾坤的韵味；后一句说时间，蜗居窗下不眠的夜晚里，思索的是"千年"之事，是关乎人生命的大问题。

杜甫曾有"身世双蓬鬓，乾坤一草亭"的名句，此境受到后代艺术家的重视。

[1]《东坡诗集注》卷十七，《四部丛刊》影宋本。
[2]《草堂雅集》卷九。
[3] 陶宗仪《题倪云林枯木竹石小景》，见《明诗纪事》第一册，第468页。
[4] 周砥寄云林，见顾瑛《草堂雅集》卷十，《四库全书珍本》四集。
[5] 此图为无锡的一位医生朋友仁仲所作，容膝斋是仁仲居所之名，但云林并非是写其实景，它与蘧庐、清閟、懒游窝等形制基本一样，都简化为一个空亭。高居翰（James Cahill）在"Types of Artist-Patorn Transactions in Chinese Painting"一文中，特别举云林此画，认为这是云林写实之创造，是"图"（picture）和"画"（painting）兼有之典型。见 *Artists and Patrons: Some Social and Economic Aspects of Chinese Painting*, Seattle, University of Washington Press, 1989, p.9。
[6]《铁崖逸编》卷七。

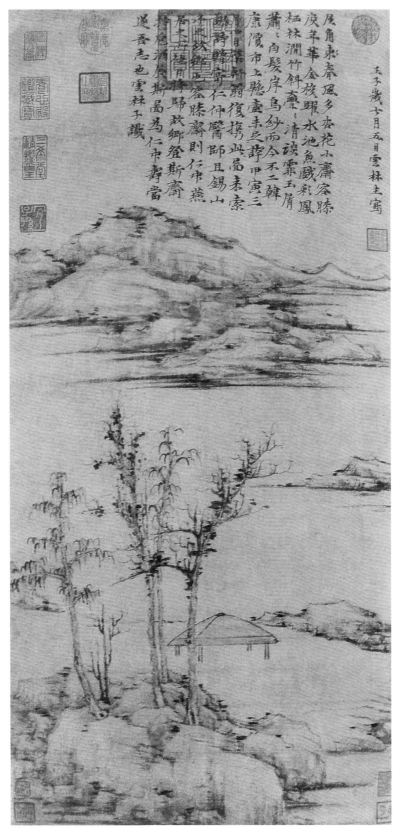

屋角春风多杏花，小斋容膝
庾革华金核跃水池鱼戏彩凤
栖林涧竹斜篑，清谈霏玉屑
萧萧白发岸乌纱而今不二韩
康滨市上听壶未旦谇甲寅三
自瞻叙寄仁仲医师且锡山
谷膝斋则仁仲燕
翘复携此居素索
归故乡登斯斋
高大五德月博届为仁仲寿当
退吾志也云林子识

壬子岁七月五日云林生写

图3-6
倪瓒
容膝斋图
台北故宫博物院藏
74.7×35.5cm
1372年

南宋末年周密就有"山青青，水泠泠，养得风烟数亩成，乾坤一草亭"的词[1]，道教中也有"天地四方宇，乾坤一草亭"的思想。云林"天地一蘧庐"表达的思想与此相似。明华幼武以"万里乾坤一草亭"评云林画[2]，正抓住其空亭的核心意义。渐江山水册中有"乾坤一草亭"一图[3]，也受到云林的影响。八大山人有《乾坤一草亭图轴》，是他晚年的作品。画苍莽高山上，古松孑然而立，松下有一草亭，空空落落，杳无人迹。这也是典型的云林范式。

以上由《蘧庐诗并序》讨论云林空亭的两层意思又是相互关联的。"人生等寄客"是说人的生命困境，"天地一蘧庐"是说从这一困境中的超越。云林的艺术徘徊于这两极之间，散发出寂寥中回荡的独特韵味。

与亭子相关的还有一个"无人之境"的问题。云林66岁时曾题画卷云："元溪王容溪先生尝赋《如梦令》云：'林上一溪春水，林下数峰岚翠。中有隐居人，茅屋数间而已。无事无事，石上坐看云起。'……余戏用其意为图。"[4]但从存世的云林中晚期作品看，"隐居人"并没有出现，亭子无一例外地都是空空如也，别无一人。云林早期画中的亭子也曾画过人，如上举《东冈草亭图》，其中就画了二人对谈。为何云林在中晚年作品中省去了人，乃至山水中不画人？这一现象引起了艺术界的注意。[5]张雨题云林画说："望见龙山第一峰，一峰一面水如弓。水边亭子无人到，独有前时蹙履踪。"[6]云林有《林亭远岫图》，图上有多人题跋[7]，都注意到空亭的特点。历史上曾有人从反元思想入手，认为空斋表现的是云林对元人的愤怒。[8]这样的政治性解读并不得云林用心，就像画史中有人说八大山人画中鱼鸟奇怪的眼神表现的是对清人的愤怒一样，这样理解，实际上等于否定艺术家的成就，将其丰富的思想内涵简化为一种政治性的诉说。

[1] 周密《吴山青词》，《蘋洲渔笛谱疏证》卷二，清乾隆刻本。

[2] 元华幼武《为吴子道题云林画》，《黄杨集》卷下，明万历四十六年华五伦刻本。

[3]《十百斋书画录》上函戊卷。

[4]《清闷阁遗稿》卷十一，明万历刻本。

[5] 云林的无人之境并非是构图上的考虑，他曾为友人作山水，有题云："乾坤何处少红尘，行遍天涯绝比邻。归来独坐茆檐下，画出空山不见人。"（《十百斋书画录》上函甲卷）空山不见人，有他特别的构思。

[6]《贞居补遗》卷上，《云林画》，光绪丁酉刻本。

[7] 卞同跋云："云开见山高，木落知风劲。亭下不逢人，斜阳淡秋影。"徐贲跋云："远上有飞云，近山见归鸟。秋风满空亭，日落人来少。"俞贞木跋云："寂寂小亭人不见，夕阳云影共依依。"见《式古堂书画汇考》卷五十画二十。

[8] 如孙宏注云："云林山水不画人，所兰画兰不画土，两公宜并祠一堂。"（《过倪云林祠》，《清诗别裁集》卷二十八，清乾隆刻本）邓实《谈艺录》引沈谦礼云："世称云林画不作人物，询之则曰：世之安有人乎？"

无人之境，在北宋画坛就受到注意，黄庭坚曾赞扬惠崇的小景体现出一种无人之境的高妙[1]。但云林刻意表现的空亭却有更深的追求。从一般意义上说，云林将空亭作为清洁精神的象征。云林一生清洁为人，脱俗、远尘是他始终的坚守，"轻舟短棹向何处，只傍清波不染埃"，其艺术打上此一思想深深的烙印。他说："萧然不作人间梦，老鹤眠秋万里心。"[2]"鸿飞不与人间事，山自白云江自东。"[3]他要"不作人间梦"、"不与人间事"，与尘世保持距离。

从纵深的意义看，云林的无人之境是为了化一般的生活记述为人与宇宙的对话，破"画史纵横气息"，避免人具体事件（如饮茶、会友、赏景、对诗等）的叙述，将对话或活动的人从画面中省略，抽去时空关系，直面天地宇宙，突出他的人生困境和解脱的总体思路。这一安排也契合中国哲学以空纳有的思想，所谓惟有亭中无一物，坐观天地得景全。与云林大致同时的艺术家张宣（藻仲）评云林画说："石滑岩前雨，泉香树杪风。江山无限景，都聚一亭中。"[4]就注意到云林空灵中解脱的思想。

（二）寂寞

寂寞境界也是云林绘画程式化的重要特点之一。这在他早期的山水中就已初露面目，标志其绘画成熟的作品《六君子图》，已具寂寞之特点。

初看云林的画，似乎永远是萧瑟的秋景。他的《幽涧寒松图》（图3-7），是"秋暑"中送一位远行的朋友，那是一个燥热的初秋，但云林却将其处理得寒气瑟瑟。他的代表作《渔庄秋霁图》也是画秋景的（图3-8），自题诗有"秋山翠冉冉，湖水玉汪汪"句，但画面中完全没有成熟灿烂的秋意，惟有疏树五株，木叶几乎脱尽，一湾瘦水，一痕远山，真是繁华落尽，灿烂翻为萧瑟，躁动归于静寂。"倪郎作画若斫冰"（云林之友郑元祐语），云林举着一把冰斧，将热流驱了，将躁气除了，将火气退了，将一切伸展的欲望、纵横的念头都砍削掉。徐渭说得更形象："一幅淡烟光，云林笔有霜"——他的笔头似乎"有霜"，热烈的现实、葱茏的世界，一到这

[1] 高居翰曾论及云林有一种"no one there to see"的绘画表现，他将这称为"absence of any viewer"（*The Lyric Journey: Poetic Painting in China and Japan*, Harvard University Press, 1996, p.9）。
[2]《题良夫遂幽轩》，《清閟阁遗稿》卷七。
[3] 见倪云林《清閟阁集》卷八。
[4]《珊瑚网》卷三十四名画题跋十。

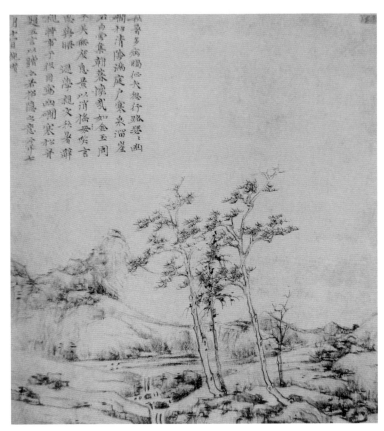

图3-7
倪瓒
幽涧寒松图轴
北京故宫博物院藏
59.7×50.2cm

里，就会淹没在清冷寂寥的气氛中。

寂寞，不是云林画中偶尔显示的气氛，也不是作为时令特征、景物特征的外在氛围，甚至也不是云林落寞情绪的表象，而是他的"思想之语汇"，是展现云林独特生命智慧的境界语汇。寂寞，成为云林画境的典型表征。文徵明仿云林画自题云："逢山过雨翠微茫，疏树离离挂夕阳。飞尽晚霞人寂寂，虚亭无赖领秋光。"[1]

我们可以听听云林对"寂寞"二字的理解。《隔江山色图》，是他56岁时的作品，为好友张经（字德常）所作。云林自识云：

> 至正辛丑十二月廿四日，德常明公自吴城将还嘉定，道出甫里，挟柁相就语。俯仰十霜，恍若隔世，为留信宿，"夜阑更秉烛，相对如梦寐"者，甚似为仆发也。明日微雪作寒，户无来迹，独与明公逍遥渚际，隔江遥望

[1]《戊午四月既望效云林子》，《珊瑚网》卷三十九名画题跋十五。

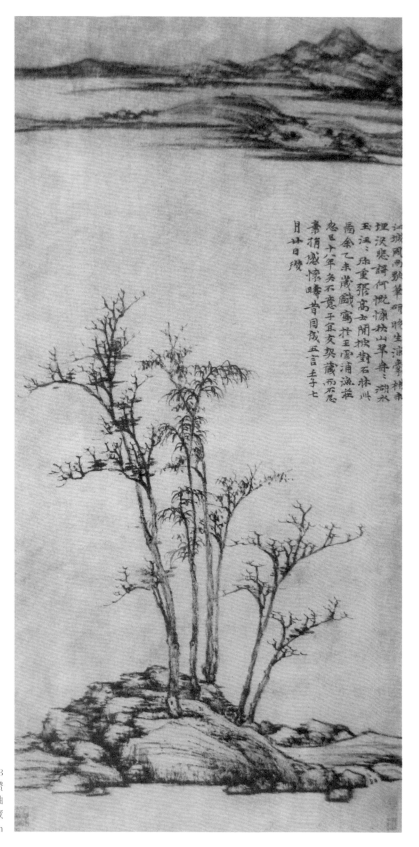

江城风雨歇笔研
砚生凉囍乘
兴写幽篁
俚沈恶语何恍惚怀怅挽松山草舟六湖水
玉江沈孙重张高士开披对石床水川
禺余乙未岁戏寓於玉霜浦渔庄
忽已十八年矣不意子宜友契藏而不忘
豪捐感慨唏昔因成五言壬子七
月廿日璜

图3-8
倪瓒
渔庄秋霁图轴
上海博物馆藏
96.1×46.9cm

天平、灵岩诸山，在荒烟远霭中，浓纤出没，依约如画。渚上疏林枯柳，似我容发，萧萧可怜，生不能满百，其所以异于草木者，独情好耳。年逾五十，日觉生死忙，能不为抚旧事而纵远情乎？明公复命画江滨寂寞之意，并书相与乖离感慨之情愫……[1]

这段识语耐人寻味，说明他的寂寞图式有特别考虑。朋友十年相别一朝相见，别离之情，人生之叹，尤其是老之将至，"日觉生死忙"——人生最大的生死问题裹挟着尘世的风烟，都在这相逢的当顷盘旋。然而，在这"户无来迹"、静绝尘氛的世界里，当他和友人放眼远山暮霭的空阔时，这些尘世的风烟渐渐淡去了，剩下的是一个"江滨寂寞"的世界。云林将"隔江"的"山色"过滤为一个静止的空间，一个释然的世界，在静止中拒绝外在的喧闹，在寂寞中淡化原有的冲动。万法本闲，而人自闹。此时"闹"止而心"闲"。正像云林所说："生死穷达之境，利衰毁誉之场，自其拘者观之，盖有不胜悲者；自其达者观之，殆不直一笑也。何则？此身亦非吾之所有，况身外事哉！"（《蓬庐诗序》）心中风烟常起，那是因为有搅动风烟的心魔。

次年，他与好友陈惟寅在笠泽的蜗牛居中长谈，此次长谈触动他心中的隐微，他以一幅寒汀寂寞的清景来表现其中的思考：

> 十二月九日夜，与惟寅友契篝灯清话，而门外北风号寒，霜月满地，窗户阒寂，树影零乱，吾二人或语或默，寤寐千载，世间荣辱悠悠之语不以污吾齿舌也。人言我迂谬，今固自若，素履本如此，岂以人言易吾操哉。……陈君有古道，夜话赴幽期。翳翳灯吐焰，寥寥月入帏。冰澌醲酒味，霜气斫琴丝。明日吴门道，寒汀独尔思。（《清閟阁遗稿》卷三）

这场夜话，其实包含对人生真谛的悟觉，二人或言语辨析，或默然体验，所触皆人生之问题，世间荣辱悠悠之语，在寤寐千载的洞悉中，一一解除，云林再次肯认自己的素履冰操。惟寅、惟允兄弟都是善鼓琴的音乐家，云林觉得他和惟寅思虑所及的天地就像伴着琴声在天地间回旋。[2]云林不是喜欢冷寂，而是他在北风号寒、霜月满地、窗户阒寂、树影零乱的寂寞中，体会到生命的真实。这里的"明

〔1〕《清閟阁遗稿》卷九《题画》。
〔2〕云林此画已失传。

口吴门道，寒汀独尔思"二句值得注意，云林是给予自己生命以嘉赏：明日里滔滔的吴门道、滔滔的欲望天下，还是不能俘获我，因为我有生命的"寒汀"，这是一个独立的"寒汀"，是贮积我生命思虑的"寒汀"。（图3-9）

云林的寂寞世界其实是一个"信心的世界"，小小的画图包含着他对宇宙人生的沉重问题轻安拈出的豪气。如今寂寞空山里，且伴松泉问素心。他的寂寞清景，不是凄然可怜，而有隐隐可辨的"内骨"，你看他的疏林，虽木叶几尽脱落，但没有虬曲，没有病姿，傲立寒汀，耿耿清思，令人难忘；你看他那方正的亭，倔强的石，就连折带皴勾出的山的轮廓，也有刚硬凛然之气。这正是云林微妙用心处。

熊十力先生虽不研究画学，但每论画则有卓见。他反对画家只是描绘"现实世界"，说："何谓现实世界？即吾人在实际生活中一切执着的心相是已。如说窗前有一棵树，这一棵树在人意计中，是与其他底东西互相分离而固定的。这样分离而固定的东西绝不是事物底本相，乃吾人意计中一种执着的心相是已。"[1]我们说文人画的山非山、水非水、花非花、鸟非鸟，其实就是突破人的"意计"。

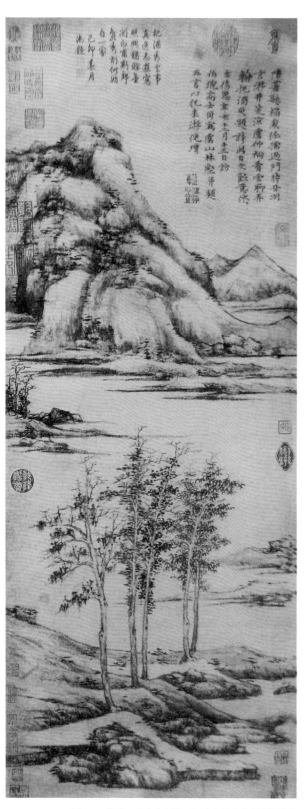

图3-9　倪瓒　虞山林壑图　纽约大都会艺术博物馆藏
94.6×34.9cm　1371年

[1]《十力语要》卷一，《新万有文库》，辽宁教育出版社，1997年，第6—7页。

云林画反映了中国文人画的重要特点之一，就是纯化和净化，它在做老子所说的损之又损的"损"的功夫，其目的是将人的思维限制在简洁的画面中，与一般艺术追求丰富的想象性正相反，它尽量不引发人围绕着有限的物作无限的联想，而是荡尽人们的联想、经验和情绪体验等，在纯化和净化的世界中，寄托自己的灵魂。他的性灵腾挪，不是想象中的扩大，而是限制中、收摄中的超越。

二、幽远

云林幽绝处，还在幽远的企望中。

"一河两岸"的构图是云林山水画主要的结构方式，是反映云林绘画风格的重要符号。他的很多重要作品，如《六君子图》、《渔庄秋霁图》、《容膝斋图》、《隔江山色图》、台北故宫和王己千所藏《江亭山色图》（两幅同名作品）、《江岸望山图》、《虞山林壑图》、《紫芝山房图》、《秋庭嘉树图》、《枫落吴江图》、《松亭山色图》、《空斋风雨图》、《溪山图》等等，都是这样的构图。云林从40多岁时所作《六君子图》（1345）（图3-10）开始直到晚年，一直延续这样的构图方式，虽然其间略有变化，但在总体上基本保持这样的格局。这也是其绘画程式化的重要体现。

这样的构图显然受到传统"三远"说的影响。依"三远"之分类，云林的图式应为平远，但它与传统的平远图式又有不同，北宋以来山水画的平远构图并没有固定的三段式格

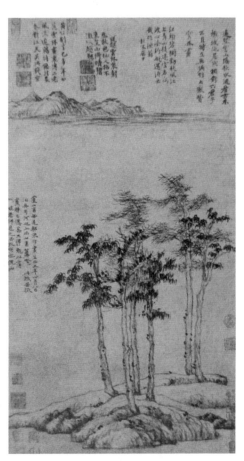

图3-10　倪瓒　六君子图轴　上海博物馆藏
64.3×46.6cm

局，而三段式则是云林山水的基本面貌。如以上所举云林存世作品，总可以分成近景、中景、远景三部分。这样的结构可能受到易学中的天地人三才说的影响。周易一卦六爻，上两爻为天位，下两爻为地位，中间两爻为人位，而云林山水也有相似的处理，底部近手处为地位，上面顶部为天位，中间的扩展部分，包括林下之亭和一湾瘦水，则可以说是人位——人活动的世界。属于这中间扩展世界的水体则不着一笔，一片空白，这在前此的绘画构图中也是闻所未闻的。这样的构图特点，就是将人放到缅邈的宇宙中来思量其位置和价值。

柯律格讨论中国园林时所区分的"place"（地方）和"space"（空间）对我很有启发。place 是某物存在的地方，而 space 则是人进入一个世界。space 突出两点，一是"seeing"，一是"going"。如你的卧室在我的卧室的旁边，这是地方（place）；而你上楼梯右转就可以进入我的卧室，这就是空间（space）了。空间是人视觉流动中的存在。但柯律格同时指出，园林游记中的很多内容所记为地方（place），其实是空间（space）。[1] 对于中国画也是如此，如云林的山水画，所呈现的表面上是物的存在，是一个地方（place），其实是一个空间（space）。但柯律格没有触及的层面是，如云林的山水画，还不是一个视觉流动中的空间，而是一个心灵体味的世界。云林等的努力，超越"地方"这样的物质性描述（物），也超越作为"空间"性存在

[1] Craig Clunas, *Fruitful Sites: Garden Culture in Ming Dynasty China*, Reaktion Books Ltd., 1996, pp.140-141.

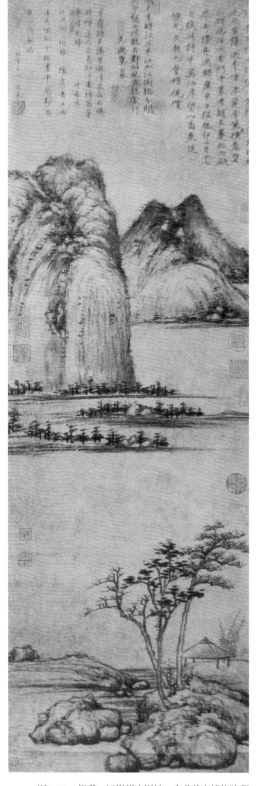

图3-11　倪瓒　江岸望山图轴　台北故宫博物院藏
111.3×33.2cm

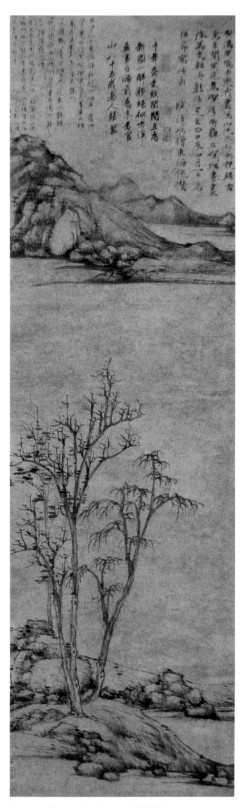

图3-12　倪瓒　溪山图　上海博物馆藏
1165×35.7cm

的视觉事实（象），是一个体验中的生命实在。为了强调其"生命存在"的特点，他几乎是以写实性的笔法画出山石、枯树等等（在中国水墨山水中，这可能就是最写实的了），让人触及它的物质性层面；同时，又突出其空间性存在的特点，他几乎是以焦点透视的方法，画出江边有树，树下有亭，亭边有水，水之远处有迢迢远山。从物质事实、视觉事实到生命实在的转换，正是云林此类作品寄寓的世界。似物非物（物是功用性的对象）、似象非象（象是空间存在性对象），只有体验中的生命实在，才可挣脱这样的束缚，臻于性灵的自由。（图3-11、3-12）

我们在云林"远"的境界中，看到的是生命的腾挪。云林的画面虽然不大，但"远"的特点非常突出，他的画总给人水宽山隐隐、野旷云飘飘的感觉。李日华说他的《松坡平远图》"极消闲疏旷之趣"[1]，安岐评其《清闷草堂图》"短卷作溪山清远，茂树遥岑，丛竹茅屋，坡坨沙碛，皆得淡远之妙"[2]。但仅限于笔墨形式的淡远、平远等，还不足以尽云林山水之"远"趣，云林的"远"有比这更复杂的内涵，以"幽远"来称呼，庶几近之。[3]

一河两岸，以近景为中心，在近景中又多以空亭为中心，空亭寓意人居之所、人观照世界之主体，不是用目视，而是用心灵去吞吐。在心灵的俯仰吞吐中，层层向远方推去，推到广远的世界，又将广远的世界拉向近前，拉向小亭，拉向人的心

〔1〕《味水轩日记》卷二评云林《松坂平远图》。
〔2〕《墨缘汇观录》卷三名画上。
〔3〕北宋末年韩拙在《山水纯全集》中提出新的"三远（幽远、迷远、渺远）说"，其中就有幽远一说，它与云林的幽远追求意有相合之处，但又有不同。

中。画的中部一般是别无一物的水体，那是一个心灵回旋的世界。如上举顾阿瑛所说，他是要在"小山水"中，有"高房山"（戏以山水画家高克恭之名，比喻高严的绘画境界）。中国传统山水画多是为了表达画家的山林之趣，所谓韵人纵目、云客宅心。但云林的独特性在于，他试图超越这种模式，他的画不是表现爱山水、爱隐逸、爱清净的诗意，而是要表达对人生的思考。就像《六君子图》，图名由黄公望题诗中"居然相对六君子"而得，但云林的意思并不在儒家的比德模式中，也不同于一般枯木寒林山水画的追求，他以写实的方法画出六棵不同的萧疏树木，昂然挺立，风清骨峻，在远山之间，在高旷的宇宙之间，划出它们的痕迹，他于此有更深的用思。

云林的"一河两岸"突出一个"隔"字（正像他的"隔江山色"画名所标示的那样）。一河两岸，隔出了近景和远山，也隔出了此岸和彼岸、浊世和净界。人的生命困境其实正是被"隔"在此岸而造成的——人来到世界，就像是被"掷"入一个陌生的角落，孤独踟蹰。云林有诗云："亭子清溪上，疏林落照中。怀人隔秋水，无往问幽踪。"[1]云林在被"隔"的此岸世界中，向往理想的"幽踪"。

因为隔，就有望。云林的一河两岸几乎就是为眺望而设计的。云林有一幅画叫"江亭望山"，其实他的画正有这无尽的"望"意。那没有照面的画家，就是画中的了望者。他有诗云："望里孤烟香积饭，声来远岸竹林钟。"[2]为什么要眺望遥远的世界，因为那里有他的众香界。清初黄云有诗评云林道："白发云林老画师，一生辛苦竟谁知。何须更上峰头望，满目清秋满目诗。"[3]他似乎窥出了云林望的秘意。1373年，暮年的云林为友人子素作《疏林远岫图》，诗云："南游阻绝伤多垒，北望艰危折寸心。家在吴淞江水上，清猿啼处有枫林。"[4]云林的艺术有这永远眺望的"艰危"之"寸心"。云林那无情的笔，画出几于逼真的近景，连山石、溪涧、杂树等都分出阴阳，显示出三维性，如《虞山林壑图》，那五棵杂树下的坡坨近于实景，或许是为了突出人不可避免的现实性处境。而画隔水一方的山景，又尽可能虚淡其笔，使山体渐渐消失在天际之中，正所谓"一痕山影淡若无"（李日华评云林语）。他画远景，以有力的折带皴，从两侧向中间侧笔勾画，再用干笔皴擦，疏松灵秀、似有若无的远山便浮然而出。这样虚化的处理，就是将人们的视觉带向远方。他的

〔1〕《松亭山色图》题识，《珊瑚网》卷三十四名画题跋十。
〔2〕云林《简村图》题识，《式古堂书画汇考》卷五十画二十。
〔3〕《式古堂书画汇考》卷五十画二十。
〔4〕《清閟阁遗稿》卷五。

"望"感动了后代很多画家，如明李流芳诗云："每爱疏林平远山，倪迂笔墨落人间。幽人近卜城南住，为写东风水一湾。"[1]

望，既是一种理想的牵引，也是一种等待。看云林的画，总觉得有一个影影绰绰的待渡人，在树下，在亭中，在沙际，引颈遥望。在中国艺术中，空亭就是等待的象征。如云林推崇的元代画家曹云西的"远山淡含烟，万影弄秋色。幽人期不来，空亭倚萝薜"，就是一个等待的艺术世界。云林的空亭，虚而待人，似乎四面都在呼唤，呼唤他的幽人前来。但是只有呼唤，没有回音，没有对谈者，没有温暖的气息，只有永远的寂寞。这真是一种绝望的等待，如他《题清溪亭子图》诗所说："数里清溪带远堤，夕阳芳草乱莺啼。欲将亭子教捶碎，多少离愁到此迷。"[2]决绝的心，甚至要碾半等待的亭。云林的画，就其总体而言，可以说就是暮色中的寂寞等待，有秋水伊人的怅惘，有"帝子降兮北渚，目渺渺兮愁予"的楚辞式的寂寥。正如元贡师泰诗所云："高松半为槎，细竹乱为棘。峰峦远近见，惨淡带古色。幽居在林下，可望不可即。"[3]观其画，很容易起"可望不可即"的怅惘。

清代艺术家恽南田并不是一位仿倪高手，但对云林的体会却出神入化。他说云林的高妙在"寂寞无可奈何"之处，此一语真可谓泄露了云林的"天机"。南田评云林画："秋夜烟光，山腰如带，幽篁古槎相间，溪流激波，又淡淡之，所谓伊人于此盘游，渺若云汉，虽欲不思，乌得不思。"一河两岸，彼岸世界渺如云汉，但眺望者就是不愿意放弃心中的求索。南田认为，云林画中有一种欲罢不能的意味，这是很有眼光的。云林一河阻隔中的两岸，构成了巨大的内在张力世界，正如郑元祐所说："云林子，外生死……若有人兮在空谷，招之不来兮，云惨瘁兮令人愁。"[4]云林之画表现出永不放弃的等待精神。云林有诗云："残生已薄崦嵫景，犹护余光似晓灯。"[5]"望崦嵫而勿迫，恐鹈鴂以先鸣"，理想在回望中，无可实现，却不愿放弃，他还要汲取这生命的余光照亮前行的路程。云林达观天下、洁净为人，仍难掩其深层的忧患，似解脱未解脱，似超越而没有超越，仍然是那幽涧寒松，荒天中的几棵古木在萧瑟——此即南田所说之寂寞无可奈何意。(图3–13)

这种欲罢不能的情感根源于云林"怀乡者的冲动"，一河两岸式的世界不断被

〔1〕《为孙山人题画》，《檀园集》卷六，《文渊阁四库全书》本。
〔2〕《珊瑚网》卷三十四名画题跋十。
〔3〕《题倪元镇小景》，见其《玩斋集》，《文渊阁四库全书》本。
〔4〕《倪元镇古木竹石》，《侨吾集》卷三，明弘治九年张司刻本。
〔5〕《清闷阁遗稿》卷七。

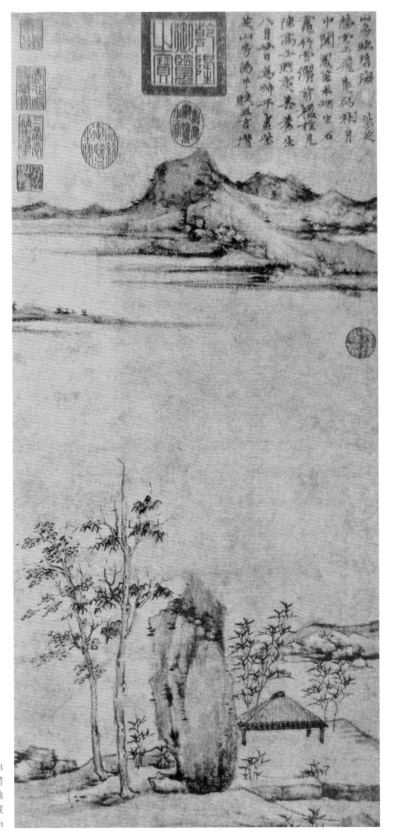

图3-13
倪瓒
紫芝山房图轴
台北故宫博物院藏
80.5×34.8cm

强化，是他生命漂泊遭际的写照。没有这漂泊感，也就没有云林的艺术。

何惠鉴说，元人山水带有"书斋山水"的特点[1]，云林可以说是一个典范。云林的艺术伴着他的思考"居"、寻求"居"的过程。他一生喜欢画斋居之景，存世画作多与斋居有关。云林一生对漂泊体验极深，生当元末、处于家道沉沦中的他，大半生都是一个漂泊者。他大概自47、48岁左右开始，因避乱而离开无锡，放弃了家中的财富，离开他精心构造的清闷阁。一直到他生命结束的二十多年中，除了偶尔回无锡之外，一直在松江、浙北等地漂泊，最后客死他乡。他在笠泽有室名蜗牛居，清闷阁的主人变成了蜗牛居的漂泊者，其辛酸可想而知。63岁后，因为战乱，笠泽也不是安居之所，他又漂泊于九峰三泖之间，常常在小舟中，过着船底流渐微淅淅、苇间初日已团团的生活。他随着小船荡漾，曾有诗写道："携家又作它乡梦，归棹还随落叶风。"[2]——归棹只能摇向他的梦中家园，他实在的生命小船不知伊于胡底！云林的晚年历尽老境侵寻、亲朋沦落、漂泊天涯之苦，其绘画极思虑之深，正与他的现实遭际有关。今所见其传世作品，大都作于漂泊时期，他的画可以说是漂泊者的歌。

云林的艺术充满刻骨铭心的思乡之情。他有诗云："蓬蓬栩栩天涯梦，楚水湘云叫鹧鸪。"[3]他有做不醒的天涯梦、听不厌的杜鹃声，"归儿，归儿"的声音似乎总在他的耳边回响。他在笠泽有诗云："吴松江水似清湘，烟雨幅蓬道路长。写出无声断肠句，鹧鸪啼处竹苍苍。"[4]1365年的清明，他有诗云："春多风雨少曾晴，愁眼看花泪欲倾。抱膝长吟酬短世，伤心上巳复清明。乱离漂泊竟终老，去住彼此难为情。孤生吊影吾与我，远水沧浪堪濯缨。"他作于1369年的一首诗写道："久客怀归思惘然，松间茅屋女萝牵。他乡未及还乡乐，绿树年年叫杜鹃。"（《清闷阁遗稿》卷三）他有一首《蝶恋花》词写漂泊之思，深永有味："夜永愁人偏起早，容鬓萧萧，镜里看枯槁，雨叶铺庭风为扫，闭门寂寞生秋草。 行路难行悲远道，说着客行，真个令人恼。久客还家贫亦好，无家漫自伤怀抱。"[5]

正因此，晚年他绘画中的一河两岸，也渗入了思乡的情缘，注入了"无家"人思家的呼唤。1369年岁末，他为好友张元度作诗作画，有识云："十二月十四日，

〔1〕何惠鉴《元代文人画叙说》，《新亚学术季刊》中国艺术专号，香港新亚学院，1983年，第243—257页。
〔2〕《清闷阁遗稿》卷七。
〔3〕同上。
〔4〕《四朝诗》元诗卷卷七十六，《文渊阁四库全书》本。
〔5〕《清闷阁遗稿》卷八。

侍乃翁访仆江渚，相与话旧蹰躇，深动故园之感，因想象乔木佳石鬐没于荒筼草蔓之上，遂写此意并赋诗以赠。"他的画中融入了"故园之感"。1371 年，漂泊中的他作有《清溪亭子图》，并题诗云："数里清溪带远堤，夕阳茅草乱莺啼。欲将亭子都捶碎，多少离愁到此迷。"[1]亭子成了离愁的象征，亭子所寄寓的居所和眺望的意思非常明显。著名的《容膝斋图》，也与他的漂泊感受相关。1374 年清明前后，也是他生命的最后一年，他重题此图时说："甲寅三月四日，蘖仙翁复携此图来索谬诗，赠寄仁仲医师，且锡山予之故乡也，容膝斋则仁仲燕居之所，他日将返归故乡，登斯楼，持卮酒，展斯图，为仁仲寿，当遂吾志也。"但他的这个愿望并没有实现。台北故宫所藏他作于 1372 年的《江亭山色图》，融入了如水一样的思乡之情，其上有题识云："我去松陵自子月，忽惊归雁鸣江干。风吹归心如乱丝，不能奋飞身羽翰。身羽翰，度春水，蝴蝶忽然梦千里。"[2]显然，他的江亭山色，不是欣赏山色，而是眺望故园。历史上有不少论者已注意到云林绘画的特别形式与他漂泊遭际的关联，如《草堂雅集》卷三载剡韵题云林画说："断露生春树，微茫隔远江。梁溪新月上，照见惠山青。"就点出了思乡的意思。（图 3-14）

"旅思凄凄非中酒，人情落落似残棋"，这是云林羁旅中的诗。要说云林的空间意识，真可以此一联诗来概括——他面对一盘人世的残棋，来观照永恒的宇宙流。他将个人的现实漂泊，上升为人作为类存在物的生命漂泊。从云林所说的"人生等寄客"的特性看，生命就是漂泊的过程，没有绝对的彼岸，

〔1〕《珊瑚网》卷四十四名画题跋十。
〔2〕《题江亭山色》，见《石渠宝笈》卷十七。

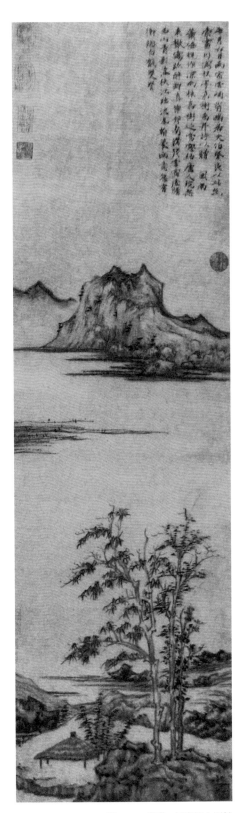

图3-14　倪瓒　江岸望山图轴
台北故宫博物院藏　111.3 × 33.2cm

图3-15　倪瓒　诗稿集册　王己千藏　24×15cm　　图3-16　倪瓒　诗稿集册之二　王己千藏　24×15cm

没有永远的江乡，人注定为天涯之游子。云林艺术令人感动的，是他始终不放弃寻找本原生命、寻找生命"江乡"的努力。云林忍受不了"漫认他乡是故乡"（云林诗语）的苟合。晚年的他曾作有一首清明诗，令人不忍卒读："野棠花落过清明，春事匆匆梦里惊。倚棹幽吟沙际路，半江烟雨暮潮生。"（《清閟阁遗稿》卷八）梦里惊心，沙际清吟，都是在寻找还乡之路。他的雪泥鸿爪之叹、生命故乡之思，以及对真实故乡的眺望，汇聚在一起，成为一个永远没有赴约的等待，他永远是一个"倚棹人"。云林曾在赠一位僧人的诗中写道："此身已悟幻泡影，净性元如日月灯。衣

里系珠非外得，波间有筏引人登。"（《清閟阁遗稿》卷七）他怀揣着归乡的急切愿望，盼望渺渺波浪间出现一只筏子渡他到彼岸，但这只筏子并没有出现。他赠一位知己的诗说："举世何人到彼岸，独君知我是虚舟。"他的艺术就是"虚舟"，这是极为重要的思想。不是表现停泊彼岸的欣喜，而是表现始终在这"虚舟"中急渡的动态过程。（图 3–15、3–16）

云林受道教影响很深，他的哥哥就是一位著名的道长。他为什么不到吃药成仙升天中寻求解脱，他的画中为什么没有出现道教中的仙乡（如蓬莱三岛）？其实，这正是云林艺术的精微之处。在他这里，没有蓬莱，没有仙岛，没有对三山的渴望，云林多次以"蓬莱水清浅"来表现他这方面的思考。《懒游窝图卷》题识云："王方平尝与麻姑言，比不来人间五百年，蓬莱作清浅流，海中行复扬尘耳。"又有诗云："奎章阁下掌丝纶，清浅蓬莱又几尘。三十六宫秋寂寂，金盘零露泣仙人。"[1]蓬莱湾不是渺然难寻的圣水，它就在我的身边，清浅如许。云林是要在他寂寞的世界中创造蓬莱。

三、幽静

云林幽绝处，还在其于永恒的寂静中体现的生命平衡感。

这里所说的"幽静"，不是相对于喧嚣的安静，而是一种永恒的宁静，一种绝对的平衡。

读云林的画，扑面而来的是一股静穆的气息，这是一个"寂然"的世界，它将观者从现实世界中拉出，拉到一个陌生的所在，那是人们久久渴望却很难寻觅的幽静处所，人们要在那里获得心灵平衡。[2]云林艺术所透出的平衡感，不是此岸和彼岸之间的平衡术，而是使人们离却污秽（现实的欲望蠢动）、烦恼（生命的脆弱感叹）所获得的深心平衡。人在世界上太难有这样的平衡，人们常常被抛入逼窄的人生道路中，还没有展开就走到了尽头；盲目地躁动，疲于奔命，但不知去路何方；

〔1〕"蓬莱水清浅"一语出自李白《古风》："乃知蓬莱水，复作清浅流。"
〔2〕如查士标说："疏树寒山澹远姿，明知自不合时宜。迂翁笔墨予家宝，岁岁焚香供作师。"（见其《种书堂遗稿》，清刻本）

急切的人生旅程充满了焦躁和恐惧的行色，眼见得两岸风光远去，却难以去欣赏流连，等等。云林的世界是这样的"慢"节奏、"硬"格调、"清"精神、"疏"风范、"大"开合，给性灵干渴者奉上一碗慧泉！

云林的幽静包含着不古不今、不生不灭、不爱不嗔、不粘不滞的"八不"思想。

第一，不古不今。

云林的艺术有一种非时间性特点。云林的画很多与时间有关，或白天或夜晚，或暮春或深秋，或风华绰约或萧瑟凋零，他在题识中一般会有所交代（如《渔庄秋霁图》画的是初秋的景致）。但无论是暮春、盛夏还是阳秋等等，云林都将其处理为清冷的世界，他的作品中似乎只有寒色：树树皆寒林，汀渚多冷水，远山总萧瑟。

他的题识中特别标明时间，而他的画面中却有意抽去时间。庄子曾认为，体道的最高境界就是无古无今的境界。禅宗的大师所说的瞬间永恒境界，就是将时间性因素抽去——如唐代赵州大师所说："诸人被十二时辰使，老僧使得十二时辰。"不为时间左右，这是中国超越哲学的重要思想，云林的画正是要在时间之外来寻找生命的真实。

荒天古木，是云林画的一个象征。前人评云林画说："此翁老去云林在，枯树荒亭几夕阳。"[1]云林的荒天古木，就是一个时间被抽出的寂寞世界。云林对这样的处理极有自信，他有诗云："笠泽依稀雪意寒，澄怀轩里酒杯干。篝灯染笔三更后，远岫疏林亦耐看。"他要在荒天古木中追求真实。这是一种"无时间的真实"（timeless truth）[2]。恽南田说："群必求同，同群必相叫，相叫必于荒天古木，此画中所谓意也。"[3]他体会云林绘画的最高命意，如在荒天古木的世界里，一人奔跑其中，对着苍天狂叫，真是前不见古人，后不见来者，在无时间感中突出历史的真实。

云林说"阅世千年如一日"[4]，他要穿透时间的藩篱，脱略有形的世界。云林不画历史故事，不画当下的人的活动场景，"无画史纵横习气"，将时间的因素完全抽出。因为，在他看来，"画史"是叙述，而他的艺术则在于发现真实。

他的画抽去了具体特别的时间，在超时间的永恒境界中表达历史沉思。其《江

〔1〕清陈田《明诗纪事》丙笺卷四，吴希贤《题倪元镇画》。
〔2〕Richard Edwards 在分析沈周的《夜坐图》时，将此种超越时间的追求称为 timeless truth，我觉得这个提法很好。见 *The World around the Chinese Artist: Aspects of Realism in Chinese Painting*, Center for Chinese Studies ,The University of Michigan, Ann Arbor, 1989, p.71。
〔3〕恽南田曾作《万卷书楼画》，其上有题识云："此即云林清闷阁也。香光居士题云：'倪迂画若缓散而神趣油然见之，不觉绕屋狂叫。'戏模其意，幻霞标致可想也。"（《十百斋书画录》上函庚卷）
〔4〕《题钱舜举〈浮玉山居图〉》，见《珊瑚网》卷三十一。

南春词》就表现了这方面的思考。他的一首题画诗云:"湖边窗户倚青红,此日应非旧日同。太守与宾行乐地,断碑荒藓卧秋风。"[1]这里就有强烈的历史沉思,超越虚幻的现象界,思考时间背后的真实。《十百斋书画录》上函戊卷载其山水画,云林题云:"霜木棱棱瘦,风筠冉冉青。古藤云叶净,怪石藓痕浸。处士身逃俗,移文谁泐铭。荆榛荒旧宅,莫访子云亭。"这当是夜坐沉思后的作品,他在古藤云叶净、怪石藓痕浸中思考生命的价值。

第二,不生不灭。

清初云林的追随者戴本孝有诗云:"爱君如对秋山静,画我应同老树寒。"[2]云林的艺术不仅有荒天古木老树寒,还有西风萧瑟秋山静。云林的艺术深得大乘佛学"无生法忍"的智慧,以表现不生不灭感作为其重要方向。他有诗云:"欲觅懒翁安乐法,无生话子说团栾。"赞顾安画:"狮子林中古佛心,允矣无生亦无减。"[3]"无生",是云林山水追求的大境界。

云林的山水,几乎不让一片云儿飘动,不让一朵花儿缱绻,没有一片绿叶闪烁。看他的画,似乎一切都静止了。如他的代表作《容膝斋图》,树上没有绿叶,山中没有飞鸟,路上绝了人迹,水中没有帆影,这是一个没有"生命感"的世界。

云林不仅有一支"斫冰"之笔,还有一支"去动"之笔,将一切"动"的因素除去。他生平很少画花。56岁时作《优钵昙花图》,昙花,一种被佛门崇奉的花。他有诗题云:"十竹已安居,忍穷如铁石。写赠一枝花,清供无人摘。"上有多人题跋,其中款为"杏林主人"的题跋云:"云林刻画如神手,不写人间万卉花。窃得一枝天上种,懒涂红白自清华。"[4]云林花卉之作,仅此一幅。他真到了不写人间花、不图人间春色的地步了。王蒙在题云林49岁所作《云林春霁图》时说:"五株烟树空坡上,便是云林春霁图。……此日武陵溪上路,桃花流出世间无。"[5]他的春色图中没有春色。他号为"云林",却有"林"而无"云",没有飘渺,只有静寂。元人钱惟善评他的画说得好:"上有长松下有苔,幽人镇日此徘徊。山云不许闲来到,只怕红尘逐事来。"[6]

禅宗有个"青山元不动"的话头,不是说外在世界是不动的,而是强调人无心

〔1〕《清閟阁遗稿》卷八《追和苏文忠墨迹中诗韵》。
〔2〕《十百斋书画录》下函酉卷。
〔3〕《清閟阁集》卷八。
〔4〕据《真迹日记》卷一记载。
〔5〕《珊瑚网》卷三十四名画题跋十。
〔6〕《江月松风集》补遗,《文渊阁四库全书》本。

于万物，不随物而迁。云林的视觉世界对此有出神入化的体现。后人评其画说"尘影不动，清思不绝"[1]。清布颜图说得好："高士倪瓒师法关全，绵绵一派，虽无层峦叠嶂，茂树丛林，而冰痕雪影，一片空灵，剩山残水，全无烟火，足成一代逸品。"（《画学心法问答》）云林用一片空灵创造了一个不为物所迁的境界。

历史上对云林这一创造性发明有两个误解。首先，他的画看起来是死寂的，是不是在死寂中隐括活泼？或者是在生命的最低点中形成张力，从而更好地表现活力？元李孝光《题元镇画古木寒林》说："物理终不许，上天谅何言。春风一朝至，清阴被万轩。"[2]他从剥尽复至、阴阳互荡的哲学思路来解云林，这种理学家的思路与云林相去甚远。当代也有论者曾触及此问题，如杜维明说："以禅宗的观点来看，艺术是自知和自证。艺术不应意味着停滞和死亡的静态结构，它只会是一种动态的，获得有序转化的'势'的过程。岩石、树木、群山、河川、云雾和飞禽走兽，它们都是作为生命力（气）的外形而存在于这个过程中。"[3]班宗华（Richard Barnhart）在对中国山水画中枯木寒林的研究中，也谈到了类似的观点，认为这类表现是人格的象征，以枯象征力量，喻含新生。[4]这种以静追动、动静相宜的思路，与云林的思想是相违背的。

其次，气韵生动为中国绘画不刊之鸿教，如何从气韵生动的角度来理解云林，便成了一个问题。其实，云林的艺术已经超越了气韵生动的传统观念。我们可以从明代著名收藏家张丑对云林的评论来看这个问题。云林44岁时曾作《春山岚霭图》，为仿二米之作，张丑说："历观云林画迹，求其气韵生动者，当以《春山岚霭》为冠，其拍塞满幅不必言，而烘锁泼染犹异，世以清逸见赏，何足以尽倪君哉？"[5]他评云林56岁时所作的《吴松山色图》说："秀润精美，层叠无穷，而翁极笔也。"[6]又评云林60岁所作的《雅宜山斋图》说："巨幅妙绝，层累无穷，非晚年减笔可比。"[7]在他看来，云林的画画得气韵生动、层叠无穷就好，而那些减笔萧疏之作则是云林的遗憾之处。这显然是对云林的误解。云林创造了中国艺术的新风标，气韵生动第

[1] 他在39岁时作山水小轴时就说："悄然群物寂，高阁似阴岑。方以元默处，岂为名迹侵。法妙不知归，独此抱冲襟。"此为评此幅山水之语。
[2] 《五峰集》卷六，引自黄苗子等编《倪瓒年谱》，人民美术出版社，2009年，第161页。
[3] 见杜维明《创造转化中自我的源泉——董其昌美学的反思》，邵峰译，《董其昌研究文集》，上海书画出版社，1998年，第395页。
[4] Richard Barnhart, *Wintry Forests, Old Trees – Some Landscape Themes in Chinese Painting*, Exhibition Catalogue, New York: China Institute in America, 1972, p.14.
[5] 《清河书画舫》卷下。
[6] 张丑《真迹日记》卷一，《文渊阁四库全书》本。
[7] 见沈世良《倪高士年谱》卷下，清宣统元年刻本。

一的思想在他这里出现了转向。在他这里，绘画的理想不是以生动活泼为第一，艺术更重要的是表现生命思考，而不是创造活泼的形式美感，所谓观万物之生意、表现宇宙之活力的思想与这样的艺术追求是不相契合的。[1]

第三，不爱不嗔。

云林的艺术有一种强烈的"非情感倾向"，他强调不爱不嗔，与传统美学的"心物感应论"完全不同。云林的枯木寒林，给人一种冷漠的感觉。过去的研究多从元人统治的角度来理解这一问题，这样的观点是值得商榷的。[2]云林对此有他特别的理解。

云林致力于创造一个"无情的世界"。他将道禅的"无情观"引入他的艺术世界。宋代文人画就带有某种"排斥情感因素"[3]，到云林更形成思想上的自觉。云林将陶渊明"纵浪大化中，不喜亦不惧"的哲学落实到他的视觉世界中。

云林奉道禅哲学的不爱不嗔观为圭臬。他有诗道："身似梅花树下僧，茶叶轻扬鬓鬑鬈。神情恰似孤山鹤，瘦身伶仃绝爱憎。"[4]认为绝去爱憎，才能恢复性灵的清明。他说："戚欣从妄起，心寂合自然。当识太虚体，心随形影迁。"[5]戚欣——人们的高兴和哀痛的心情都是由"妄"念而引起的。他特别欣赏黄公望的境界："白鸥飞处碧山阴，思入云松第几层。能画大痴黄老子，与人无爱亦无憎。"[6]他要追求"我行域中，求理胜最。遗其爱憎，出乎内外"[7]的境界。

他要求感情的纯粹性，强调非对象性、非物质化、非欲望化，真实只有在纯粹观照中才能照面。他的无爱嗔的哲学正是奠定于此。所以他的寂寞山水，没有一丝

[1] 六朝时艺术中讲气韵生动，主要是针对人物画，北宋时候讲气韵生动，是讲山水的体态，比如全景式山水表现的脉动，实际受那个时代理学思潮的影响。董迪的《广川画跋》就讲要追求"生意"，《宣和画谱》讲"性"之自然或"理"之自然，都是讲外在的气韵生动。两宋绘画可以称为中国绘画的"宇宙论时期"，强调的是生生不息、气韵流荡。到了元代倪瓒、吴镇等这里，可以称为"生存论时期"，他们更强调人的存在，强调人生命的价值。这时候也讲气韵生动，但却是一种强调人生存价值的气韵生动论，出现了由表现"自然之情性"向表现"性情之自然"思想的转变。

[2] 元人统治下对文化的摧残以及云林人生的漂泊，决定了他不可能站在元代统治者的立场来考虑问题，但要说到他有赵孟坚那样的情怀，则与他的思想是不合的。从他对仕元者赵子昂的态度就可见出一些端倪，他的《跋赵松雪诗稿》说："赵荣禄高情散朗，殆似晋宋间人。故其文章翰墨，如珊瑚玉树，自足映照清时……此无他，故在人品何如耳。"认为仕元的赵子昂胸次高朗。

[3] 罗樾在《中国绘画的时段和内容》（见 *Proceedings of the International Symposium on Chinese Painting*, Taipei: Palace Museum, 1972, p.291）一文中讨论董其昌的绘画时，强调董的画有明显的"排斥情感"因素，这对我很有启发，其实这是南宗画的重要思想。

[4] 倪云林《清闷阁集》卷八《江渚茅屋杂兴四首》之一。

[5] 倪云林《清闷阁集》卷二。

[6] 倪云林《清闷阁集》卷八，评黄公望之作。

[7] 《倪云林先生诗集》卷一，《四部丛刊》本。

波痕的表现，不生不灭，他的山水是在纯粹体验中照面之山水。

云林的绘画在后代被当作"萧散"风格的代表，他的构图、笔墨，甚至他的书法，都在强调这种"不应"的特点。正像张羽评其58岁所作《林亭远岫图》所说的："洒扫空斋坐，浑忘应世情。"看云林的画，有一种孤零零的感觉。他要做一个"空寂室中无待者，萧条云外不羁人"（《清閟阁遗稿》卷七）。所谓"无待者"，是"绝于对待的"，是绝于联系的存有。云林的构图空空落落，树石山水分列在一些大体固定的地方，几乎没有什么联系性。他的古木寒林虽然受李郭画派影响，但他很少画曲折之枝，很少画树叶，总是几株枯树兀然而立，树上没有李郭画中常见的藤蔓。他画水，一派冷水无波模样，怕翻起一丝波澜。当然，我们不能说云林的山水树石没有任何联系，因为任何在空间中的存在都是关系性的存在，云林的图式之间也是相互关联的。但云林是尽量淡化这样的联系性，目的是要回避外在的拘牵，强调独立无依。我们不能从气脉流动、阴阳互动或者一笔书一笔画等思路上寻找云林的旨趣，那样是适得其反的。

当然，正如明李日华所说："倪处士狂狷不情，殆不可一世，然所作小景，辄缀长句短言，豪宕自恣，譬之陶咏荆卿、嵇叹广武，非忘情者。"[1]云林的无情，是去世俗功利、去知识拘牵、去是非争斗，强调无羁绊的心灵状态，而不是去除人间关怀。相反，他要在更高的层次上谈生命的关怀。

第四，不粘不滞。

"身同孤飞鹤，心若不系舟"，云林的山水，推崇这不粘不滞的境界。绘画是造型艺术，造型艺术必然有其"形"。与"形"相比，云林更愿意用"迹"来表现他对空间形式的把握。笔墨落于绢素都是一种"迹"，但处理上又有不同，可以实写其"迹"，也可以虚化其"迹"。云林追求的若有若无的"迹"，就是为了尽量虚化、幻化外在的形式。他说他的画是"踏雪飞鸿迹渺茫"，飞鸿灭没是他属意的美感。

道家哲学强调"静能了群动，空能纳万境"，禅宗重视一念不起的心法，这样的思想正合云林淡逸、出世的旨趣。他的艺术追求幽静的平衡感，是要安顿一颗不粘不滞的心，一粘滞，即被缚，即无自由，以此为艺，即是虚假。他以飞鸿灭没为最高的美学追求，是为了表达"鸿飞不于人间事，山自白云江自东"（云林诗）的心灵自由。他的画如梦如幻，随影而迁，不可执实。正像一位评论者评他的画所说，"鸿飞冥冥，不丽于罗网者也"——这是一只挣脱尘世罗网的飞鸿。云林说自己是

[1]《竹嬾画媵》卷一，《竹嬾说部》本。

"息影汀鸿","乱鸿沙洲烟中少，黄叶江村雨外秋"，便是云林刻意创造的艺术世界。

与此相关的一个关键字，是云林对"影"的重视。云林的画几乎可以称为"影之画"。一如他的《苔痕树影图》（今藏无锡市博物馆），雨过苔痕滑，竹阴树影深，他要画出"一痕山影淡若无"的妙处。他有浓厚的佛老空幻思想。其诗云："身世一逆旅，成兮分疾徐。反身内自观，此心同太虚。"他的画也有这空幻的意味，似色非色，似形非形，一痕，一影，无言地诉说着宁静而超越的世界。他笔下的山水，疏林特立，淡水平和，遥岑远岫，淡岚轻施，一切似乎都在不经意中。他用淡墨侧锋，轻轻地敷过，飘忽而潇洒，既不凝滞，又不飞动，笔势疏松而灵秀；他的皴法苔点，控笔而行，划过纸素，似落非落，如鸟迹点高空。南田以"落叶聚还散，寒鸦栖复惊"（李白诗句）来评黄公望的画，其实移以评云林也适合。将栖未栖，将聚还散，他的笔墨似落非落，他的心灵也似往非往。云林的山水是道禅梦幻空花哲学高妙的视象。

云林将他的视觉世界视为"无痕"的"迹"。他说，自己作画是"醉后挥毫写山色，岚霏云气淡无痕"，他醉心于这飘渺无痕的表达。现藏于台北故宫博物院的《江亭山色图》（图3-17），如写一个依稀的梦境。一河两岸的构图有空茫感，一痕山影在远处绵延，将鉴赏者导入一个悠远的世界，疏林阑珊，逸兴高飞，山在溪中，溪围山在，山水都无痕，没有一个定在，似乎那树、那亭，都随着水流荡着。画家以疏松之笔触，轻轻地划过绢素，如飞鸿轻点水面，没有一丝一毫的执着。明代以来，仿照云林的人太多了，但很少能将云林写影的妙处学到手，即使是像沈周、渐江这样的高手，对云林的仿作也稍隔一尘，他们的处理多比较实，缺少云林飘渺天际的韵味。南田说："迂老（志按：指云林）幽澹之笔，余研思之久，而犹未得也。香山翁云：予少而习之，至老尚不得其无心凑泊处。世乃轻言迂老乎？"这个无心凑泊处，正是其蹑影的功夫。

四、幽秀

最后，云林幽绝处，更在于枯拙萧散处见秀逸，寒山瘦水里有虹霓。这是云林艺术至为浪漫之处。

恽南田对云林画有这样的评论：

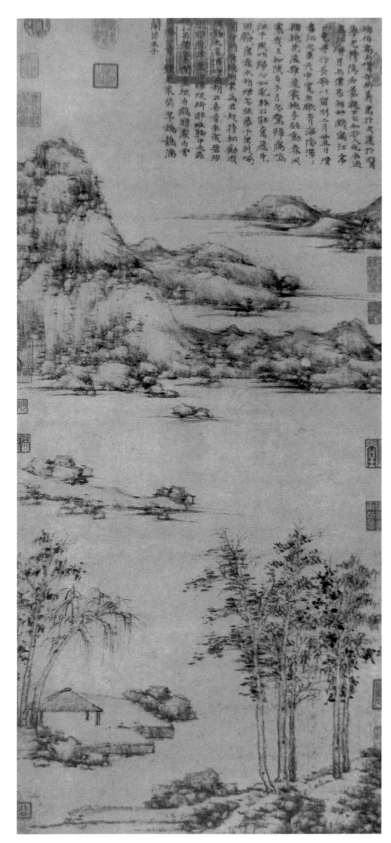

图3-17
倪瓚
江亭山色图轴
台北故宫博物院藏
94.7×43.7cm

元人幽秀之笔，如燕舞飞
花，揣摸不得，又如美人横波
微睇，光彩四射，观者神惊意
丧，不知其所以然也。

元人幽淡之笔，予研思之
久，而犹未得也。香山翁云：予
少而习之，至老尚不得其无心
凑泊处。世乃轻言迂老乎？

元人幽亭秀木，自在化工
之外一种灵气，惟其品若天际
冥鸿，故出笔便如哀弦急管，
声情并集，非大地欢乐场中可
得而拟议者也。

董其昌评云林《幽亭秀木图》说："亭
下无俗物，谓之幽。木不臃肿，经
霜变红黄叶者，谓之秀。"[1]此说稍
显皮相。云林的墨笔山水有一种秀
逸之气，但这"秀"不是一般的华
丽优雅，而是一种超凡脱俗的气息。
他的幽淡小笔，有一种发自灵心的

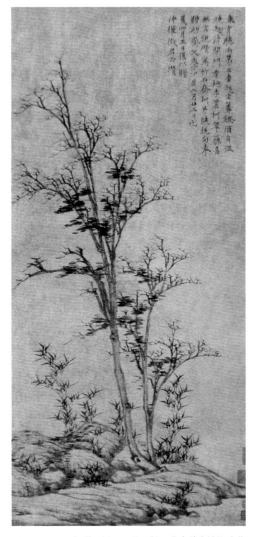

图3-18（1）　倪瓒　树石幽篁图轴　北京故宫博物院藏
61×29.3cm

浪漫。南田用"幽秀"二字评之，非常合适。正像南田此中所言，云林山水有绝美之
景，如"燕舞飞花"；又有绝世之音，所谓"哀弦急管，声情并集"。但看云林山水当
家面目，燕舞飞花也看不出，哀弦急管也听不见，声情并集也不得知，这是一个无声
色的世界。禅宗哲学强调，无一物中无尽藏，有花有月有楼台，云林的艺术正是无声
而具音乐之绮靡，无色而有春花之烂漫。云林的画是"幽"中见"秀"，"非大地欢乐
场中"所可见，而是性灵的霞想云思。浪漫是云林艺术最重要的特点之一。（图3-18）
明程敏政评云林山水卷说："若夫脱胎换骨，断绝烟火，至于声臭俱泯者，则非

[1]《画禅室随笔》卷二《幽亭秀木图》。

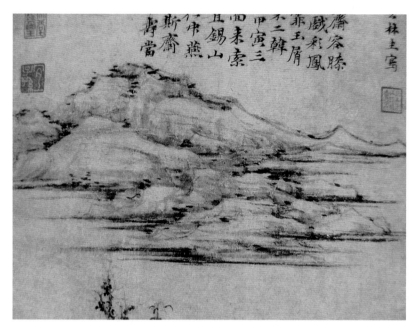

图3-18（2） 倪瓒　容膝斋图局部　台北故宫博物院藏

倪迂不能臻也。"[1]用声臭俱泯、烟火断绝来评云林，可谓得云林。云林的艺术着意在"无"，但又不离"有"（没有视觉表象，何以成画！），这个"似有若无处"，是理解云林的当然进路。他的江面不着一笔，无波也无舟，但又给人波痕历历、远帆点点的驰想。他画天空，无风也无云，又似有微风淡荡，云卷云舒。他画暮色，虽然没有一丝渲染暮色的物，但观者似乎看到归飞的暮鸦点点。

云林的凝滞迟迟的形式，藏着一种内在的烂漫。文徵明《飞云石图》跋写道：

> 正德初，海虞钱氏斋中获觌此石，上镂"飞云"二字，笔法流动，虽
> 爱之，未知所自。会石田先生适至，云："此为倪元镇所宝，久在清閟阁中，
> 元镇游吴时，犹携以自随。后以赠所知，遂为钱氏所有。"吾乡毛九畴，
> 博雅好古，乃从钱氏购归，复索余作图，以便展对云。[2]

揆之云林整个艺术，似可有此联想，他的幽涩小笔中，蕴藏着"飞云"的梦幻。读云林者，知其迟滞，而不知其燕舞飞花、意遏飞云，则不得云林也。（图3-19）

[1]《十百斋书画录》下函子卷。
[2]《珊瑚网》名画题跋卷十五。

云林晚年有"幻霞"之号，他的艺术正追求这样的境界：没有霞光的霞光[1]，没有暮鸦的暮鸦，没有白云的白云，没有远帆的远帆……

《十百斋书画录》上函寅卷载云林《溪亭山色图》，此系1365年他在笠泽的蜗牛居为一位僧人所作，其中录自作诗数首，颇有韵致，中有一首云："烧灯过了客思家，独立衡门数瞑鸦。燕子未归梅落尽，小窗明月属梨花。"小窗明月属梨花，这种幽淡中的纤秀、虚无中的绮丽，正是云林喜爱的意味。云林的画不画山花野卉，但无处不花，无处非香，幽幽的香意在月色下浮动。云林题画诗说："源上桃花无处无。"[2]他画桃花源，画中并无桃花，但他却要于无桃花处见桃花，一树桃花在心中盛开。他有《烟鹤轩图》诗云："枫落吴江烟雨空，戛然鸣鹤紫烟中。坐看云影横江去，明灭寒流夕照红。"他的画中并没有寒流明灭夕照红，只有一片静寂。（图3-20）

有关云林遗事的记载不少属于假语村言，但也不能完全否定其存在的可能性，如说他洗桐、掇花等等，反映出他爱清洁的生活习惯，表现出他重视精神清洁的思想。同时，也可见出云林对理想世界的企慕。那香气四溢、四壁诗书、

[1] 王穉登《清閟阁遗稿序》说其"皎然不污，抗迹霞外者矣"，甚得其意。
[2] 题《云林春霁图》，见《清閟阁集》卷九。

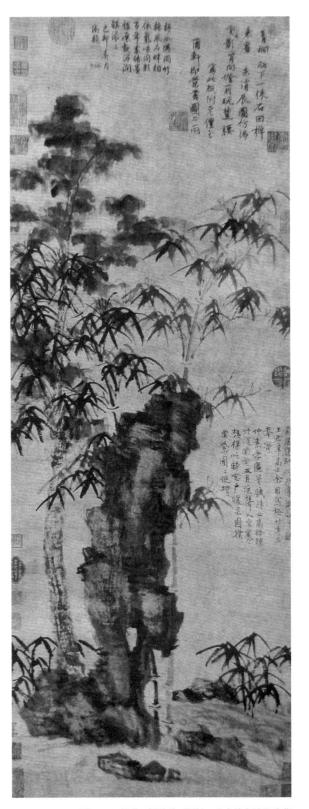

图3-19　倪瓒　梧竹秀石图轴　北京故宫博物院藏
95.8×35.5cm

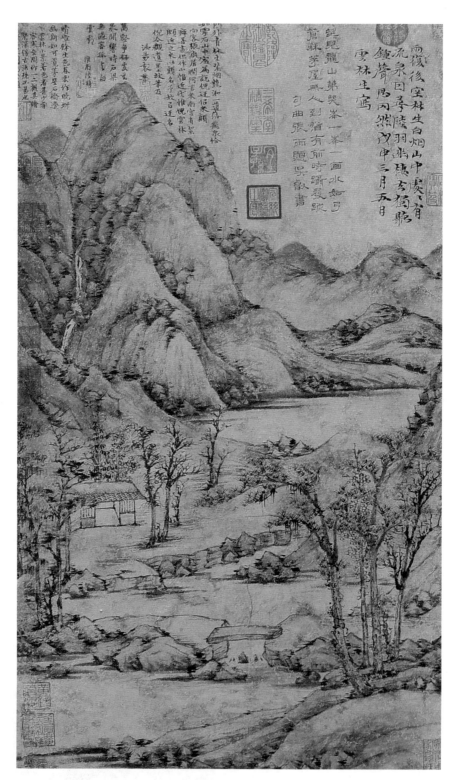

图3-20　倪瓒　雨后空林图轴　台北故宫博物院藏
63.5×37.6cm

清桐环绕、花溪潺潺的世界，就是他理想中的乐国。云林刻意创造寒山瘦水、疏林空亭，并不是为了渲染空无、枯荒、干瘪的感觉，而是要荡涤外在声色的迷思，让生命自在地呈露。云林的艺术不是干枯，而是充满了生命的细润、温雅和馨香。云林创造了一个重要的范式——荡涤外在色相，让生命自在呈现的模式。

云林枯涩的意象世界，有极为丰富的内涵。后有人题其画云："千年石上苔痕裂，落日溪回树影深。"[1]这真是对云林艺术出神入化的概括。石是永恒之物，人有须臾之生，人面对石头就像一瞬之对永恒，在一个黄昏，落日的余晖照入山林，照在山林中清澈的小溪上，小溪旁布满青苔的石头说明时间的绵长，夕阳就在幽静的山林中，在石隙间、青苔上嬉戏，将当下的鲜活糅入历史的幽深之中。夕阳将要落去，但它不是最后的阳光，待到明日鸟起晨曦微露时，她又要光顾这个世界。正所谓青山不老，绿水长流，人在这样的"境"中忽然间与永恒照面。云林的艺术体现出的人生感、历史感和宇宙感，就是他寂寞世界的"秀"。读他的画，如同看一盘烂柯山的永恒棋局，世事变幻任尔去，围棋坐隐落花风。（图3-21）

云林的幽秀，还在于其中含有的天音。这是很多艺术家谈到的体会，看他的画，如同听一首悠扬而又有些淡淡忧伤的琴曲。云林于音乐有很深的造诣，他与很多音乐家有交往（其中包括陈惟寅、惟允兄弟）[2]，他的很多画往往是在琴曲的激荡下画出的。读云林的画，从音乐角度入手，或许能获得更深的理解。

云林的艺术有一种舒缓的节奏，溪水潺潺，轻云慢度，疏叶随风飘摇，微荇共水潆洄，差可比拟其象。这里没有黄钟大吕，只有生命的微吟。云林艺术的特点，往往在一个"迟"字，笔多干枯，墨多微淡，握管在手，如鸟迹点高空，长控而不下，他惜墨如金，忍笔而行，似乎不敢轻易地让笔墨落于纸素。他曾与友人作五湖三泖之游，行前为其作《幽亭古木图》，自题诗云："隐隐寒山欲雪，萧萧古木凝烟。得句恍惚空际，置身如坐空亭。"[3]其中充满了凝滞的意味。他的书法多得魏晋遗韵，筋骨微露，既无开张之势，又无收缩之力，笔无粘连，意有深属。他的绘画以似有若无之笔墨，写似像非像之物色，表微妙玲珑之用心。他的诗也是如此，节奏舒缓，甚至有些凝滞不舒。写到快意处，甚至连形式上的因素都不考虑（如对仗、压

[1] 胡宁跋云林《山郭幽居图》，《珊瑚网》卷三十四名画题跋十。以前我以此联为云林作，系误记，经同道谷红岩君指出，得以改之，特志此以谢。
[2] 如听袁矩鼓琴，悠然心会而作《林亭春霭图》。听吴国良吹箫，感动而作《荆溪清远图》。又曾在荆溪舟中望远山而作画，时有人在旁对弈，吴国良吹箫，他作成《春溪放舟图》。
[3] 《梦园书画录》卷七。

图3-21
倪瓒
筼石乔柯图轴
王己千藏
67.3×36.8cm

韵、避免重复等），一任己心徘徊。他的诗虽无杜甫之精工，却有杜甫之深蕴。像"喟然点也宜吾与，不利虞兮奈若何"这样的诗句，绝非那些雕章琢句者所能梦见。他的诗书画皆无快节奏，没有形式上的大开合。一如寿阳公主的梅花妆，云林的艺术就是心灵的梅花轻轻飘落的杰作。在他生命的最后一年，他为友人作《古木幽篁图》，其上自题诗云："何逊来时梅似雪，小山竹树写幽情。东风吹上毗陵道，为报相思梦亦清。"这样的诗画连绵的感觉，是真正的天音。品味云林的艺术，常常觉得自己要屏住呼吸，忍去急躁，不敢细看深想，不敢轻易分辨，生怕打扰了这个宁静而又神秘的世界，生怕惊破了其中所隐藏的千年之梦。

四 观

沈周的"平和"

儒道禅哲学都重视一个"和"字，侧重点又有不同。禅宗推重的是"平和"，它的"平常心是道"的哲学，如大海一样不增不减，按照马祖的解释，叫做"无造作，无是非，无取舍，无断常，无凡无圣"[1]，其实就是平等法门的另外一种表达，超越分别，以"一种平怀"去面对世界。道家哲学推崇"天和"，齐物哲学的本旨，就是强调超越差别，齐同物我，心与天游，达到天地与我并生而万物与我为一的境界。而儒家哲学以"中和"为最高理想，强调通过心性的修养，解除人与世界的冲突，放下心来与万物一例看，达到浑然与天地同体的境界。三家哲学虽然思路有别，但总体旨趣总在人心灵的平和，总在提升人的心灵境界。

这一思想是唐代以后中国艺术发展的基本背景。就文人画来讲，受此一思想影响极深，因为文人画家本来就将绘画当作陶淑心性的工具，画家赖绘画表达自己的生命感觉和人生智慧，也由此安顿自己的灵魂。就宋元以来文人画发展的总体格局看，吴门画派受此一思想影响最深。吴门画派开拓出"天人相合式"的山水，其直接动因，就是这样的哲学影响。

作为吴门画派的领袖，沈周的艺术不啻为这一哲学在绘画表现上的标本[2]。平和之道是沈周绘画的最高审美理想，沈周的绘画真性观也是围绕它而得以展现的。

一、落花下的感伤

沈周画中的平和，注入的是他生命的忧伤。没有忧伤，就没有沈周的平和。

并非因他性格和易，他的画风就平和起来；并非他的身世无大波澜，他的画也因此云淡风轻。[3]沈周以平和为绘画的最高理想境界，是因为他感到脆弱的人生太

〔1〕《江西马祖道一禅师语录》，见《卍续藏》第118册。

〔2〕沈周（1427—1509），字启南，号石田，又号白石翁，长洲（今江苏苏州）人。一生隐居林泉，吟诗作画，为明代吴门画派的领袖。

〔3〕沈周的生活道路少有大起大落的冲撞，他的家境虽谈不上富有，但也勉强可以生存，一生未官，性情恬淡，避免了江湖中的浮沉所带来的冲击。他的日子过得很顺，画风也就和顺起来。如果这样理解沈周的平和，那就不是平和，而是"闲适"了，他的画成了闲来无事的随意涂抹。这不符合沈周艺术的特点。

南画十六观

———

136

不平和。

在中国文人画史上，沈周是个特别的人，他以一介平民，成为吴中风雅的代表，衣被后人，洵为文人之懿范。其绘画地位在明代中期以后堪与"元四家"相比，甚至有人将其与大痴并列（如钱牧斋）。[1]沈周的创造力量，主要源于他在儒道禅哲学影响下培植的深厚修养和生命智慧。在沈周身上体现出中国历史后期发展中士人所崇尚的一些精神气质：轻视物质，重视人间温情，亲和世界，以及于一草一木，强调人与自然的和谐，在典雅细腻的生活中感受世界的美。沈周是具有独特"人文精神"的艺术家。

文人画家一般都重视萧然物外之趣，而在沈周身上却彰显出文人画的另外一面：亲和生活。

读沈周的诗文集，使我大为吃惊的是，他的文字好像是被泪水浸泡过的，这里有无尽的忧伤，大多不是由具体的人事变化所带来，而多是一些"莫名的忧伤"——一个脆弱的生命偶然被推向人间、独临西风萧瑟的悲伤。这位悠然的艺术家，其实是一位感伤的诗人。友人说他"和易近物"，但在平和的外表下，却有激烈的情感冲荡；其艺术悠然的调子里，常常杂入沉重的色彩。他吟道："盛时忽忽到衰时，——芳枝变丑枝。感旧最关前度客，怆亡休唱后庭词。春如不谢春无度，天使长开天亦私。莫怪留连三十咏，老夫伤处少人知。"[2]他的不为人知的"伤处"，是其艺术的发动机，也是他平和艺术哲学的内在支撑力。

《落花图》长卷（图4-1），作于1506年，今藏于台北故宫博物院，是沈周晚年一件重要作品，沈周题《落花诗》于其上，文徵明有跋文说明此中原由。画面清新雅净，境界开阔，风格细腻，以淡淡的色彩渲染出凄迷的气氛，如说一个暮春季节溪畔的寻常故事。落花如雨，一人静坐水边，目对纷纷落花、潺潺流水，神情忧伤。远处桥那边有一仆人携琴将至。这一切都为了突出主人的心境：琴未张，主人的心弦已随着落花轻拨；落红满地，脉脉流水，都在突出主人心中的缠绵。在温和的格调中，有一种凄迷悱恻的忧愁在。

这件作品表达了眷恋生命的主题。文徵明常说："吾先生非人间人也，神仙人

〔1〕何良俊曾记载有关他的一事："吴匏庵为吏部侍郎时，苏州有一太守到京朝觐。往见匏庵，匏庵首问太守曰：'沈石田先生近来何如？'此太守元不知苏州有个沈石田，茫无所对。匏庵大不悦曰：'太守一郡之主，郡中有贤者尚不能知，余何足问？'"（《四友斋丛说》卷十，中华书局，1997年）
〔2〕《落花诗五十首》，《石田诗选》卷九，《文渊阁四库全书》本。

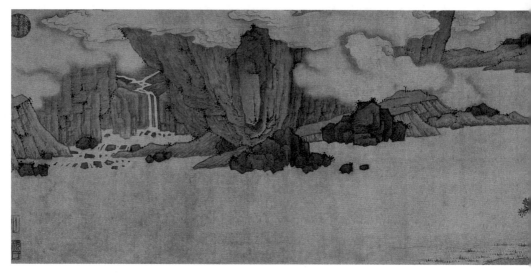

图4-1 沈周 落花图 台北故宫博物院藏

也。"[1] 有文献记载,沈周晚年飘然长须,宛若仙人,但文徵明此般感叹当不是指此,而是指老师洞察幽微的智慧。据文献记载,沈周曾登黄鹤楼,题诗云:"昔闻崔颢题诗处,今日始登黄鹤楼。黄鹤已随人去远,楚江依旧水东流。照人惟有古今月,极目深悲天地秋。借问回仙旧时笛,不知吹破几番愁?"大书于壁,客见此诗,惊道:"此必仙也,何不凡如此!"[2] 这就像闻一多称唐代诗人刘希夷的"古人无复洛城东,今人还对落花风。年年岁岁花相似,岁岁年年人不同"为"泄露了天机"一样,沈周的落花诗图,他与弟子们相与吟咏的《江南春词》,还有他在诗画中透露出的生命脆弱的感叹等等,似乎也是"泄露了天机"——道出了人内心深处微妙的感叹。在一个为蜗角功名奔波的时代,沈周能漠然自处,这来自他生命深层的力量,来自他对人生价值意义的深刻认识。

〔1〕 明蒋一葵《尧山堂外纪》(明刻本)卷九十一:"文待诏称为先生,每谓人:吾先生非人间人也,神仙人也。"
〔2〕《尧山堂外纪》卷九十一:"沈石田尝寓杭之天竺寺,人无知之者,因题一绝于竹云:'买书卖画出春城,着破青衫白发生。四海固无知我者,空教啼杀树头莺。'又武昌登黄鹤楼,适有数客饮其上,石田云:'昔闻崔颢题诗处,今日始登黄鹤楼。黄鹤已随人去远,楚江依旧水东流。照人惟有古今月,极目深悲天地秋。借问四仙旧时笛,不知吹破几番愁?'诗成,大书于壁而去。客见其诗惊谓众曰:'此必仙也,何不凡如此!'寻物色之,乃知为石田云。"考沈周生平,他一生并未去过武昌,但事不必其事,诗不必其诗,此则传说中所透露出的消息,倒是很像他所为。

　　沈周的艺术回旋于感伤和超然两极之间。读他的诗和画，觉得他太敏感，太脆弱，好像一片落花、几声鸟鸣，都使他无法自已。另一方面，沈周又具有突出的超然情怀，不恋浮华、脱然世外。平常的生活，安宁的心态，赋予他比常人更敏感的灵觉，使他能窥破世界的表相，超越常人的迷思。沈周的超然是奠定在感伤基础上的。虽然他深受佛家哲学影响，但绝非心如止水，而是柔情似水，这柔情似水就是强烈的人间关怀意识。儒家的生命关怀精神深植其心中，他的艺术总是充满了人间温情，一只不忍离去的鸟儿都使他清泪满面[1]。

　　沈周的忧伤，主要是由人的存在命运所引发的，不是"个人的"，而是"人类的"。他有诗云："今日残花昨日开，为思年少坐成呆。一头白发催将去，万两黄金买不回。有药驻颜都是妄，无绳系日重堪哀。此情莫与儿曹说，直待儿曹自老来。"[2]他的艺术深获人的共鸣，因为他的"伤处"虽是个人体验，却又关乎每一个人的存在。在中国古代伟大画家群体中，很少有人像他那样，面对岁月流逝而引起那么强

〔1〕　如沈周有一幅《慈乌图》，图写两白头乌栖于枯枝上，枝为白雪覆盖，寒冷中二禽鸟相互依傍，互相温暖着对方。右上角作者题有一诗："君家好乔木，其上巢三乌。一乌冲云去，两乌亦不孤。出处各自保，友爱相于他。"大自然的生意、爱意、跃然纸上。慈乌是一种孝鸟，古诗有"慈乌复慈乌，鸟中之曾参"的说法。白居易《慈乌夜啼》诗云："慈乌失其母，哑哑吐哀音。昼夜不飞去，经年守故林。"沈周所表达的正是爱的思想。
〔2〕　明姜南《半村野人闲谈》，《蓉塘杂著》卷一，明嘉靖二十六年刻本。

烈的内在情感回旋，在《石田诗》中，我们能听到这方面绵绵不绝的声音——

沈周不到40岁，就早生华发。他的艺术成长之路伴着其身体的衰朽里程。他用诗和画不厌其烦地记载这样的体验。1471年，45岁的沈周重修先人留下的有竹庄，《葺竹居》诗写道："行年四十五，两鬓半苍苍。感兹白傅言，蹇予适相当。老态一何逼，流光一何长。坐懒百事堕，澹然与世忘。黾勉旧田庐，今兹始葺荒。买竹十数栽，初种未过墙。把酒时对之，疏阴度微凉。再歌荣木篇，为乐殊未央。"时光荏苒，衰年相逼，陶然林水，以解衰肠。1476年，他50岁时，有《丙申岁旦》诗云："不才犹昨日，忽半百年期。万事茫然过，一非无所知。识丁聊自足，中圣复何疑。富贵非吾梦，人生各有时。"一副看破红尘的感觉。此年他作有著名的《苏武慢》词两首，感叹岁月流逝，其中"可奈落花啼鸟。十分春色，知消多少，何暇为他烦恼。且追随、流水行云，有个自然之妙"[1]，当时就腾播人口。1479年除夕，他有诗道："五十三回送岁除，世情初熟鬓应疏。事能容忍终无悔，心绝安排便自如……"（《除夜》）1481年，他55岁时，作有《初度二首》，其中有云："百岁今过五十五，余生望满亦茫然。已多去日少来日，却误添年是减年……"1486年，60岁的他又吟道："长生只在唇舌上，六十瞥眼风中花。江湖漂萍本无蒂，一囊书画东西家。"1496年，70岁的他作有《悯日杂言》："日既去，日复来。来如赴，去如颓。来是谁约？去是谁推？一来一去，彼此自禅续……慨岁月之玩人，同今古而一雷。我无长绳系日住，亦无长戈挥日回。亦不知学仙能久视，亦不知托佛能轮回。而今而后，去之日付一杯，来之日付一杯，不忧罄其瓶，耻其罍。春暖秋凉，山边水隈，访黄菊，寻白梅。秋月自与吾虑净，春云自与吾怀开。昼游之地吾蓬莱，夕息之处吾夜台。以殇视我吾老大，以彭视我吾婴孩。信寿夭，吾何以外。请享此见在，不乐胡为哉！"[2]……

《落花诗》和《江南春词》是他晚年感叹生命最重要的两组诗。

据文徵明记载："仆往岁见石田翁《落花诗》，心窃爱慕之，遂为倡和。然读启

〔1〕 两首词的原文为："细数流年，今年五十，华发满头如缕。岁月峥嵘，吾生老矣，寿夭一从天与。可否朋侪，浮沉乡里，亦不庸心于此。漫酣时，高卧高歌，管甚饥鸢腐鼠。况自有、数卷残书，三间茅宇，门外竹阴无暑。牧子谁何，耕夫尔汝，此意浑然如古。山佳处，抹月批风，有信凭多取。人休问、前头往事，梦里几番风雨。""伯玉是非，买臣富贵，到我全然莫晓。苴褐芒鞋，藜羹粝饭，落得一生温饱。凤叔鸾骖，碧城瑶岛，岂是沧洲吾道。数篇诗、乘壶之酒，亦可长生不老。镇日地、小小岩崖，萦萦石径，尽有松风来扫。午睡曹腾，余醒尚在，可奈落花啼鸟。十分春色，知消多少，何暇为他烦恼。且追随、流水行云，有个自然之妙。"（见《石田先生诗钞》卷八《诗余》，明崇祯刻本。
〔2〕《石田诗钞》卷四。

南原作，殊为抱愧。今春阴雨连绵，掩关无事，颇念炉花风雨，滴沥阶除，殊觉困人。"[1]《落花诗》和《江南春词》的主题就是慨叹人的生命。落花就是他的生命之树。含玩江南春色，那稍纵即逝的绮丽梦幻，就是为了抚慰生命。(图4-2)

在《落花诗》中，沈周的思绪随着落红而飘飞：

> 阵阵纷飞看不真，霎时芳树灭精神。黄金莫铸长生带，红泪空啼短命春。草上苟存留寓迹，陌头终化冶游尘。大家准备明年酒，惭愧重开是老人。

> 一园桃李只须臾，白白朱朱彻树无。亭归草玄加旧白，窗嫌点易乱新朱。无方漂泊关游子，如此衰残类老夫。来岁重开还自好，小篇聊复记荣枯。

> 扰扰纷纷纵复横，那堪薄薄更轻轻，沾泥寡老无狂相，留物坡翁有过名（自注：东坡三咏落梅云：留连一物，吾过矣）。送雨送春长寿寺，飞来

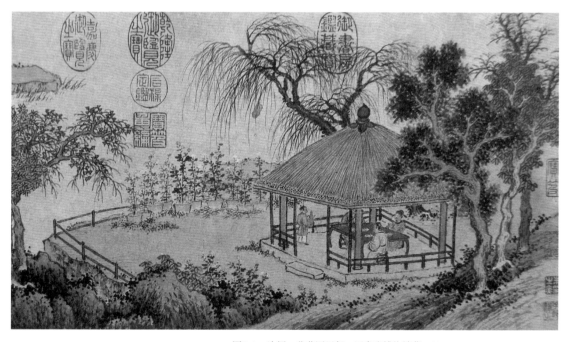

图4-2　沈周　盆菊图局部　辽宁省博物馆藏　23.4×86cm

[1]《壮陶阁书画录》卷九，学苑出版社，2006年。

飞去洛阳城。莫将风雨埋冤杀，造化从来要忌盈。

　　芳花别我漫匆匆，已信难留留亦空。万物死生宁离土，一场恩怨本同风。株连晓树成愁绿，波及烟江有幸红，漠漠香魂无点断，数声啼鸟夕阳中。

　　生年不永，命运不可把握，哪里有永恒的长寿寺，哪里有真正的不老亭，哪里有永远的芳树，哪里有不灭的香魂？花儿再灿烂也只是短暂的开放，容颜再美好也只是倏然的闪现，人生就如同眼前的落红飘飞、红消香断，注定是短暂的栖居，注定是匆匆的漂泊，注定是痕迹难留，注定是灰飞烟灭。"漠漠香魂无点断，数声啼鸟夕阳中"，其中包含着多少惆怅和无奈！

　　《落花诗》充满乌衣王谢之历史感叹，由个人的命运，上升到缅邈的历史，在历史的风烟中追寻那曾经有过的"洛阳城"。这在《江南春词》中也有集中表现。倪云林有《江南春》诗及画，曾在江南流传，沈周和云林江南春词，其后吴门唐寅、文徵明、王宠、陆治、仇英、祝枝山、钱谷、文嘉、文彭、王穉登等纷纷和之，沈周开启了吴门画派重视生命吟咏的先河。沈周是在一次酒后，应朋友之请，醉中吟出这组词的，共四首。[1]词中有道："春来迟，春去急。柳绵欲吹愁雨湿，黄鹂留春春不及，王孙千里为谁碧，故苑长洲改新邑，阿嫱一倾国何立？茫茫往迹流蓬萍，翔乌走兔空营营。"这真像刘禹锡的"山围故国周遭在，潮打空城寂寞回。淮水东边旧时月，夜深还过女墙来"，是一个旷古的寂寞，一个包含着无尽悲伤的历史回声，"茫茫往迹流蓬萍，翔乌走兔空营营"，沈周以感伤的情怀来抚摩这陈迹。

　　沈周的《落花诗》、《江南春词》等还由个人、历史的感叹，上升为宇宙永恒的哲思。艺术家似乎在低声安慰自己，风吹沙平，水落石出，世界中的一切，有生处，就有灭出，有起处，就有落处，有张扬处，就有寂寞处，有春的灿烂，就有冬的沉寂，这是宇宙的定则，这是生命的节奏。《落花诗》写道："香车宝马少追陪，红白纷纷又一回。昨日不知今日异，开时便有落时催。只从个里观生灭，再转年头证去来。老子与渠忘未得，残红收入掌中杯。"[2]生生灭灭，来来去去，流连往还，天道

〔1〕 沈周书《江南春词》，并有跋云："国用爱云林二词之妙，强予尝一和。兹于酒次，复从史继之。被酒之乱，不觉又三和。明日再咏倪篇，不胜自愧，始信虽何多为也。"（见吴荣光《辛丑销夏录》卷五，清道光刻本）
〔2〕《石田诗选》卷九。

如斯。他自解自叹，春如不谢春无度，天使长开天亦私，天下哪里有不散的宴席，只有永远璀璨的企慕。不是造化戏弄人，如果不理解生灭去来的道理，就是被自己的愚蠢戏弄了。

沈周正是从这荣枯变灭中悟出超越的智慧，不是"留恋"外物、"留恋"生命——谁人没有这样的"留恋"意，但这样的"留恋"又有何用？沈周要荡涤对物欲的"留恋"，如东坡所说"留连一物，吾过矣"，而张扬他的"流连"于世界的哲学。他要在落花如雨中，与世界相优游、同流转。

沈周所说的"老子与渠忘未得，残红收入掌中杯"，就表达了与万物同流、与世界共成一天的思想。既然一切不可挽留，那又何必泥泥长叹、处处沾滞。既然生灭无常，何必去追求这样的虚空。还不如"收拾"残红，且尽杯酒，卒然高蹈，成就率意人生。我很喜欢《落花诗》中这样的篇什："十分颜色尽堪夸，只奈风情不恋家。惯把无尝玩成败，别因容易惜繁华。两姬先损伤吴队，千艳丛埋怨汉斜。消遣一枝闲拄杖，小池新锦看跳蛙。"所谓只有道人心似水，花开花落总如闲，真是透彻之说。当下是上天赐与人的唯一的盛餐。好胜招致失败，繁华不可永得，十分的颜色一瞬而过，无边的风情也会随风飘去。想当年吴王宫中两个爱妃以为有吴王可恃、不听孙武军令最后惨被斩首，而那美貌无双才华绝世的王昭君最后也无法得到元帝的保护而命丧大漠。此诗最后两句意味深长，"消遣一枝闲拄杖，小池新锦看跳蛙"，沈周要表达的意思是，一切的功名欲望等都是过眼烟云，还不如重视当下此在的快乐。沈周晚年有诫子诗说："银灯剔尽谩咨嗟，富贵荣华有几家。白日难消头上雪，黄金都是眼前花。时来一似风行草，运退真如浪卷沙。说与吾儿须努力，大家寻个好生涯。"[1]这个"好生涯"，不是功名富贵，而是真实的生命体验。

沈周将他的艺术生涯，他的画与诗，都当作记录这当下直接体验的工具。沈周负天纵之才，"其诗溪风渚月，谷霭岫云，形迹若空，姿态倏变，玩之而愈佳，揽之而无尽"[2]，在他的艺术世界中，闪烁着绮丽的生命波澜。《落花诗》中有云："打失郊原富与荣，群芳力莫与时争。将春托命春何在，恃色倾城色早倾。物不可长知堕幻，势因无赖到轻生。闲窗戏把丹青笔，描写人间懊恼情。"他的丹青笔，所描绘的正是这"人间懊恼情"。（图4-3）

〔1〕陆楫（1515—1552）《蒹葭堂杂著摘抄》引，《丛书集成初编》本。
〔2〕吴宽评沈周语，《家藏集》瓠翁卷卷四十三。

图4-3　沈周　青园图局部　大连博物馆藏

二、当下即成的感兴

　　沈周是在平和里，去寻觅"好生涯"，寻找自己的心灵安慰。平和，不是淡然无味的平淡，它包含着冲突，是一种将冲突化解后的心灵平衡。沈周平和的艺术风格，释放出的是一种人生态度，那种淡去历史风烟重视当下体验的态度，脱略尘世烦恼惟求性灵平衡的态度。沈周艺术的淡淡风情，从生命的感伤中透出。

　　先从他的两幅送别图谈起。作于1491年的《京江送别图》（图4-4），是一次送叙州府太守吴愈赴任的记录，将一个送别的场面画得非常细致温馨。远行人在船上一顾三回首，岸上的送行者挥手，眷恋之意宛然而在。两处的离愁一如画面中的流水脉脉，令人难忘。

　　作于1507年的《京口送别图》（今藏上海博物馆），是送老友吴宽的，侧重于抒发人生的感叹。此时沈周已年过80，二人都是垂暮之年，老年远别是这幅画要表

达的情感氛围，离别的眷恋和岁月的感叹交织在一起。这幅画画得很干净，也很宁静，景物的安排、书法、题诗都很克制。画面的布置很空，江面空阔，波平天高，木叶萧疏，送行人也来到船上，款款相别。题诗中有"重逢日远知年老，恋别情长与路增"的句子，正是画中放得高、扯得远的空间形式要强调的，内在的冲突和画面中的克制形成鲜明对比，外在是秋的萧瑟，内在是心的萧瑟。

这真是温情的江岸，记录的是当下此在的感觉。沈周重视"即兴式的绘画"，这在中国绘画史上可谓奇峰突起的创造。他说："山水之胜，得之目，寓诸心，而形于笔墨之间者，无非兴而已矣。是卷于灯窗下为之，盖亦乘兴也。"[1] 又说："然画本予漫兴，文亦漫兴，天下事专志于精，岂以漫浪能致人之重乎？并当号予为漫叟可矣。"[2] 他为朋友朱存理仿云林之作，感叹云林的画实在太难仿，但又自我开解道：

〔1〕《石田自题画卷》，《珊瑚网》卷三十八名画题跋十四。
〔2〕《跋杨君谦所题拙画》，见《石田先生文钞》，《四库全书存目丛书》影印明崇祯刻本。

图4-4　沈周　京江送别图卷局部　北京故宫博物院藏

"性甫谓为云林亦得，谓为沈周亦得，皆不必较，在寄兴云尔。"（图4-5、4-6）

一个"兴"字，是沈周绘画的关键，也是整个吴门画派最重要的理论坚持。

云林有云林之兴，沈周有沈周之兴，只要画出自己的直接感受即可，兴到即着笔涂染，哪里在乎具体形象与云林的相似。在当时有关沈周的争论中，极力维护沈周的李东阳说："石田寄意林壑，博涉古今图籍，以毫素自名，笔势横绝，夐出蹊径，片楮匹练，流传遍天下。情兴所到，或形为歌诗，互以相发。"[1]他看出了沈周的画重感兴的重要特点。

中国诗学有一种重视"兴"的传统，王夫之论诗认为，作诗的关键惟在一个"兴"字，写自己直接的经验、鲜活的体会、自然的妙悟。所以好诗有一种"语语都在目前"的妙处——活灵活现的展示，唤起人直接的生命体验。即目即景，心物交感，当下起兴，发而为诗。所以中国诗人有"即景作诗"的传统。古代诗学将此称为"寓目辄书"，南朝时钟嵘《诗品》说："'思君如流水'，既是即目，'高台多悲风'，亦惟所见。"

自唐代开始，就有诗画一体的观念，诗是无形画，画是有形诗，在绘画创作中引入诗的精神，从而为一种提倡心灵表达、重视境界创造的美学思想提供了基础。

〔1〕《怀麓堂稿》卷七十四文后稿十四。

图4-5　沈周　东庄图局部之一　南京博物院藏　28.6×33cm

图4-6　沈周　东庄图局部之二　南京博物院藏　28.6×33cm

但诗画的结合，一般停留于画中体现出诗境、以古人之诗意作画或在画中题诗等形式。北宋以来，中国诗画结合的传统基本是沿此而发展的。但绘画的创作方式，由于受到表达的影响，究竟不能像诗那样直接吟成，难免会受到创作场景、工具等的约束（中国古代还没有像西方绘画那样的真正的速写形式，即使是所谓"粉本"，也只是记录一个底稿，究竟不是直接成画），所以绘画还是要经过"得之以目"到"寓之于心"、"久则化之"的过程。南朝王微在《叙画》中所说的"盘纡纠纷，咸纪心目"正是这个意思。当代有学者称这种方式为"背拟作画"，以此与所谓"即目吟诗"相区别。[1]

"即兴之作，当下妙悟，石田善为之"，这是何良俊评沈周诗之语，沈周的画也是如此。他的画引入诗学中的"兴"，强调绘画创造的主要目的是"寄兴"，表现心中的真实感受；强调绘画创作过程重在"漫兴"，直接面对真实生活，在随意感发中提升心灵境界；强调绘画表达的重要原则在"乘兴"，以直接的生命体验作为先导，主宰题材选择、构图、色彩等形式创造方式。[2]中国美学的比兴传统对文人画深有影响，吴门画派是将此思想化为创作智慧的特出者，沈周肇其始，其后衡山、六如、白阳诸家祖述之，形成了吴门重"兴"的独特绘画传统。

沈周即兴式的绘画观突出"语语都在目前"的特点。在绘画题材上，除了一些仿作之外，沈周多画自己的现实际遇，如记游、雅集、送别等，都是他具体生活的记录。寻常景观，当下感受，诗意的提升，成就在"目前"。李日华评沈周《泛湖小景》说："渺弥之景，如在目前。"[3]这个"如在目前"，说到了沈周绘画创作的关键。吴宽认为沈周之长在于"随物赋形，各极其趣"。文徵明也说乃师"然其缘情随事，因物赋形，开阖变化，纵横百出"[4]。随物赋形，成了沈周的家风。

沈周为诗重视语语都在目前，满心而发，肆口而成，不忸怩作态，大都写平常景平常事。他就像农家老者，虽非躬耕，但心总在大地中、山水中、凡常之事中。所谓"人来问我农家，短墙斜撩鸥沙。老矣疏茅破屋，闭门高卧，外边撩乱杨花"，他乐在这具体的生活中。史载其"间为诗，亦如与儿女子语耕稼织衽事，没俚甚，

〔1〕肖驰《中国诗歌美学》，北京大学出版社，1986年，第194—201页。即目吟诗，指诗歌写作可以直目所见，当下写就。背拟作画，是说绘画与诗歌相比，一般是将眼中所观，记录于心，然后根据记忆重新构造图像。
〔2〕此为何良俊转述，其《四友斋丛说》云："余至姑苏，在衡山斋中，论及石田之诗，曰：先生诗但不经意写出，意象新新，可谓妙绝，一经改削，便不能佳。"
〔3〕《味水轩日记》卷八。
〔4〕文徵明《莆田集》之《沈先生行状》。类似的论述很多，如《四库全书总目提要》说他："晚年画境弥高，颓然天放，方圆自出，惟意所如。诗亦挥洒林淋漓，自写天趣……"

图4-7（1）　沈周　卧游图册之二　北京故宫博物院藏　27.8×31.3cm

而颇切于人情"[1]。儿女情长，家务琐事，这些都充实着他的生命。

上海博物馆藏沈周《耕读图卷》，画的是寻常人家事，人在读书，牛在耕地，水地秧苗，一人扛着锄头，田畴与屋舍，远山和近村，院落里的狗，篱笆墙，几间茅屋，前山的瀑布，葱郁的树林，都画得很细腻。有题诗云："两角黄牛一卷书，树根开读晚耕余。凭君莫话功名事，手掩残编赋子虚。"（图4-7）

他的《老树二乌图》，藏台北故宫博物院，作于1504年，时年78岁。此画画二乌栖枯树上，有题诗云："陆郎无母不怀橘，见画慈乌双泪滴。枣林夜寒霜出白，有乌哺母方垂翼。鸣声哑哑故巢侧，孝子在下乌在树。触目触心当不得，何须古木世动人。陆郎为乌悲所亲。"画为一位陆郎所作，陆郎刚经失母之痛，石田画此图，安慰他，反而打动了看画人，其中对情感的把握很细致。上海博物馆所藏《雪树双鸦图轴》（图4-8），所表现的也是相类似的感觉。

《卧游图册》十七开是沈周晚年的杰作，也是他生平的代表作品，藏于北京故

图4-7（2） 沈周　耕读图局部　上海博物馆藏

宫博物院。这套册页就画他在凡常生活中的体验，显露出他的智慧。如其中一幅《鸡雏图》（图4-9），题诗道："茸茸毛色半含黄，何独啾啾去母傍？白日千年万年事，待渠催晓日应长。"茸茸的小鸡，目光朦胧，迈着蹒跚之步，可爱极了。画的是一种懵懂未开的感觉。其中贮藏着一种忘却天涯事、山静日自长的哲学。这是最平常之物，沈周写来，却别有周章。有一幅画江中钓鱼人，静远的青山中，碧波荡漾，两船并行向前，江中垂钓人边放钓并交谈（图4-10）。这是沈周所在苏州的寻常之景，他画来却寓有深意。有诗题道："满地纶竿处处缘，百人同业不同船。江风江水无凭准，相并相开总偶然。"这幅作品将友爱于于的哲学非常鲜活地呈现出来，其形象正是从江南寻常水景中提炼而得。

　　将绘画变成实在情景的记录——不是记录具体生活经验，而是写当下生命体验，这是沈周对中国画的重要贡献。中国绘画史上，在他之前还没有人像他那样，将具体的生活作为绘画的主要表现形式。无论是两宋的大家还是元人的绘画，皆不如此。李公麟的世界也多是想象的世界。沈周这里是无所不可入画，他的画并非所谓山水、花鸟、人物等通常的画科分类所能概括，在题材上突破了文人画传统，一山一水，一草一木，一段闲暇时光，一场送别的场面，都津津有味地写来。

　　沈周艺术的写实性，与北宋末年画院中的写实之风是不同的，那样的写实主要是对具体物象的真实描摹，以追求形似为根本目标。沈周不是实录具体的生活场景，更不是以形似为追求目标，他画的是自己由具体生活所引发的生命体验。

　　沈周以诗来作画，一切现实场景都在他诗意的情怀中得到过滤，他所表达的是

一种诗意的现实——当下此在的生命感觉。在中国绘画史上，很少有他那样每画必题诗的，而且一般来说，诗都专为特别的画所作。[1] 在他的艺术中，有时绘画的视觉形式反过来是为了表现诗而存在的。沈周的诗画结合，与两宋诗画结合潮流相比，相同点是都追求盎然的诗意，不同的是，沈周多是自作诗，并倚诗作画，而两宋之时多画前人之诗，如杜甫、王维等的著名诗句每每成为画家表现的对象。沈周有《苦画自题》诗说："清哦兼漫笔，日日应酬同。忙出闲情里，画存诗意中。江山落吾手，草木伴衰翁。闭户自鸿鹄，冥冥万里风。"台北故宫博物院藏其《诗思落扁舟图轴》，别有风味，取倪家构图，画一小舟于江上，船上一人寂寞中。上有诗云："秋水碧于玉，远山翠欲浮。高人谢城郭，诗思落扁舟。"这样的自作诗，丰富了绘画的内涵。正所谓画存诗意里，诗在图画中，都由当下直接的感觉来主宰。

沈周的画重天趣，神完气足，内力深厚。方薰说："石田老人，笔墨似其为人，浩浩落落，自得于中，无假乎外。凡有所作，实力虚神，浑然有余。故仆以谓，学石田先须养其气。"[2] 他有《听泉图》长卷，今藏北京故宫博物院，是晚年作品。其上有诗云："山水自天趣，谬笔何刻画？"天趣者，自然而然，不忸怩，不造作。《四库全书总目提要》在比较沈周和文徵明诗时说："徵明与沈周皆以书画名，亦并能诗。

[1]《尧山堂外纪》卷九十一记载："石田作画，皆先成一诗，就诗意描写，间有画毕后题者，百中一二。"
[2] 方薰《山静居论画》卷下，《美术丛书》三集第三辑。

周诗挥洒淋漓，但自写其天趣，如云容水态，不可限以方圆。徵明诗则雅饬之中，时饶逸韵。"说得很有道理。他的画虽是平常景致，但极有感染力。脱略红尘，追求流水行云之妙，是其生活态度，也是其艺术态度。

沈周的艺术重视当下生活，是要在"当下"中，"挤"去外在的干扰，以自由之心直面世界。他的《江阁看山图》题诗云："避俗耽幽僻，逃名学古狂。深松无六月，江阁用余凉。策杖诗将就，看山意自长。何须寻绝岛，此地即仙乡。"其《幽居秋意图》题诗云："梵香净扫地，隐几细开编。取足一生内，泛观千古前。风疏黄叶径，霞发夕阳天。物理终消歇，幽居觉自妍。"[1]这种当下超越的思想令人印象深刻。

沈周这一创作方法，在当时曾产生过争论。王世贞评沈周诗说："沈启南如老农老圃，无非实际，但多俚辞。"其实石田之画在当时也被看作"多俚辞"——没有宏大的叙述，没有华丽的场景，没有深邃的历史故实，这样的东西在一个追求典雅沉厚的美学传统中，往往不大容易被人理解。如李开先评沈周画说："沈石田如山林老僧，枯淡之外，别无所有。"

但沈周自有他的主张。1486年，他作《西山纪游图》，题跋有云："所愧笔墨

图4-8　沈周　雪树双鸦图轴　上海博物馆藏
132.6×36.3cm

[1] 卞永誉《式古堂书画汇考》卷五十四画二十五。

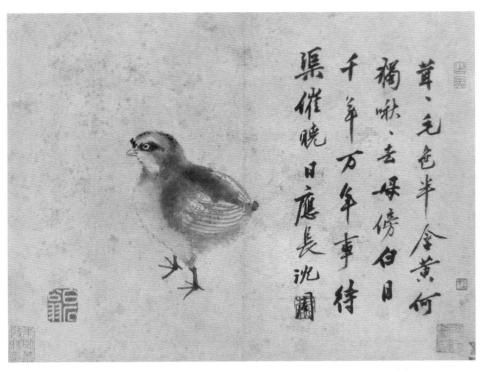

渠催曉日應長 沈周
千年万年事待
禄啾、去母傍白日
茸、毛色半金黄何

图4-9　沈周　卧游图册之三　北京故宫博物院藏　27.8×31.3cm

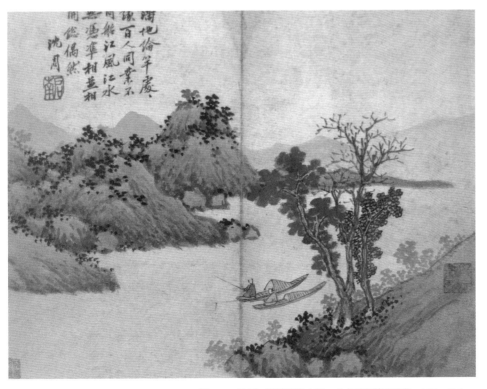

渴地偷竿慶
镶百人同業不
同船江風江水
無憑準相蓋相
開能偶然
沈周

图4-10　沈周　卧游图册之四　北京故宫博物院藏　27.8×31.3cm

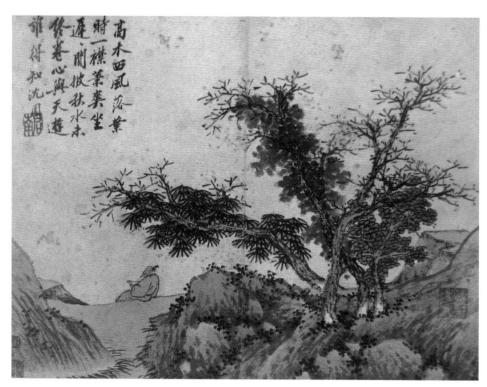

图4-11　沈周　卧游图册之一　北京故宫博物院藏　27.8×31.3cm

生涩，运置浅逼，无古人幽远层叠之意，大方家当以消矣。"他陶然自己的"运置浅逼"中，虽无古人"幽远层叠之意"，也不觉得遗憾。因为他知道，中国艺术有一种观念，就是"隐处即秀处"——最浅显的地方，也是最深邃的地方。语语如在目前，并不代表浅浅而无深意。好的"浅"，正是一种"秀出"，是一种富有内涵的"秀出"。方薰说得好："点簇花果，石田每用复笔，青藤一笔出之。石田多蕴蓄之致，青藤擅跌荡之趣。"[1]（图4-11）

　　笔墨蕴藉，是沈周的一大特点。他的画中锋运笔，斩截有力，但又优柔其中，多用退笔，富逸荡之趣，笔锋凝滞，无移滑，非常耐看。他的画重寄托。清赵慎畛记载云："过宝轴斋，见石田翁画木槿一本，旁立一牡鹅。题句云：'秋日斜明木槿红，雌鹅何处趁孤雄。微鸣缓步江南岸，不受山阴道士笼。'寄托深远，真迹也。"[2] 前所举《卧游图册》中有一幅石榴图，题诗道："石榴谁擘破，群琲露人看。不是无藏

〔1〕方薰《山静居画论》卷下，见《美术丛书》三集第三辑。
〔2〕《榆巢杂识》下卷，《历代笔记小说丛刊》本，中华书局，2005年。

蕴，平生想怕瞒。"小小的一颗石榴，他却借之表达自己的人生态度。他的画正像这饱孕内核的石榴，虽为平凡之物，却灿然有文章。

沈周的艺术重视当下直接的生命体验，与他的家学渊源有关。他的伯父贞吉和父亲恒吉都是画家，他们的精神气质深深影响着沈周。贞吉有《鹊桥仙》词云："一竿风月，一蓑烟雨，家傍钓台西住。卖鱼生怕近城门，况肯到、红尘深处。潮生解缆，潮平鼓枻，潮落放歌归去。时人错认是严光，自是个、无名渔父。"[1] 恒吉自题小影云："此老粗疏一钓徒，服也非儒，状也非儒。年来只为酒糊涂，朝也村酤，暮也村酤。　胸中文墨半些无，名也何图，利也何图。烟波染就白髭须，出也江湖，处也江湖。"张丑曾说恒吉虚和潇洒，不在宋元诸贤下。石田所继承的正是这种家风。

这一思想也深受儒学影响。1484 年 58 岁时，沈周题自画像云："有何聪明，有何才谞，儒中兀兀，儒服楚楚，大识不过一个丁字，大读曾无半部《论语》。自视无乃草木之徒，自望之将金玉乎汝。"他的诗"天地大藏疾，何所不包容。峰峦皆养晦，草木未发蒙。芙蓉不敢巧，反朴鸿蒙中"[2]，也表露出这一思想倾向。自元代以来，苏州一带有重《易》学的传统，沈周也受到这一乡风的影响。[3] 他将《易》学和画学联系起来[4]，造端于夫妇至于天地的活泼泼的儒学精神，成了他艺术哲学的基础。

他重视直接生活感兴的观念，也受禅宗"平常心即道"思想的影响。《惜抱轩诗文集·诗后集》云："欲识禅宗无学处，画家证取石田翁。"虽然沈周没有进入佛门，但他有很深的佛学修养[5]，他的诗画在明清被视为文字禅、图像禅。读沈周画的确使人有这样的感觉。

〔1〕卞永誉《式古堂书画汇考》卷五十四画二十五著录。

〔2〕《己亥三月六日因雨宿西山白马涧早兴湿云如墨诸山然在吞吐间东坡所谓雨亦奇正此景也因以诗画记尝见耳》，见《列朝诗集》丙集第八。

〔3〕其好友吴宽说："维皇明以经取士，士之明于经者或专于一邑，若莆田之《书》、常熟之《诗》、安福之《春秋》、余姚之《礼记》，皆号称天下者。《易》则吾苏而已。"

〔4〕据《明史·沈周传》载，在沈周 30 岁时，苏州郡守汪浒对他十分赏识，举他为"贤良方正"，沈周卜筮《易》得"遁之九五，曰嘉遁贞吉"，于是便隐居不仕。不论这一记载是否属实，沈周沉迷于《易》是有案可稽的。如《石田诗选》卷一载《五月十五夜见月映树有作》："了了太极圈，谁与虚中画？"卷九《梅花二首》之二："道体不彰存白贲，心仁有造属黄中。"所拈均是《易》的话头。大连博物馆藏沈周《青园图卷》，其上有诗云："修身以立业，修德以润身。左右不违矩，谦恭肯忤人。择交求益己，致养务丰余。乡里推高誉，兰馨遍四时。"图画山水，山水有一居所，中有一人捧读，画儒者之修为。

〔5〕其存世文字中多有关于禅宗思想的议论。如 1495 年所作《蜀葵白合图》，自题云："风雨葵花小院前，老夫留此学安禅。家中尽有家中事，客里聊修客里缘。"1485 年，他作《仿倪山水》，自题云："阃闱自禅诵，白石与心寂。"1481 年，他 55 岁时所作《初度》诗中，有"对客桑麻是俗语，安心香茗在家禅"句。这些都表露出他对禅宗思想的服膺。他有诗云："夕阳在树人下山，老僧关门啼杜宇。"禅家云，夕阳在山云在水，高歌人醉杏花天，石田的话也是禅家话头。

三、心与天游的自得

今藏台北故宫博物院的《夜坐图》（图4-12），沈周于上录有长篇题识《夜坐记》，此关乎他的重要思想：

> 寒夜寝甚甘，夜分而寤。神度爽然，弗能复寐，乃披衣起坐。一灯荧然相对，案上书数帙，漫取一编读之，稍倦，置书束手危坐。久雨新霁，月色淡淡映窗户，四听阒然。盖觉清耿之久，渐有所闻。闻风声撼竹木，号号鸣，使人起特立不回之志，闻犬声狺狺而苦，使人起闲邪御寇之志；闻小大鼓声，小者薄而远者渊渊不绝，起幽忧不平之思；官鼓甚近，由三挝以至四至五，渐急以趋晓；俄东北声钟，钟得雨霁，音极清越，闻之又有待旦兴作之思，不能已焉。余性喜夜坐，每摊书灯下，反复之，迨二更方已为常。然人喧未息而又心在文字间，未尝得外静而内定。于今夕者，凡诸声色，盖以定静得之，故足以澄人心神情而发其志意如此。且他时非无是声色也，非不接于人耳目中也，然形为物役而心趣随之，聪隐于铿訇，明隐于文华，是故物之益于人者寡而损人者多。有若今之声色不异于彼，而一触耳目，犁然与我妙合，则其为铿訇文华者，未使不为吾进修之资。而物足以役人也，已声绝色泯，而吾之志冲然特存，则所谓志者果内乎外乎？其有于物乎？得因物以发乎？是必有以辨矣。于乎！吾于是而辨焉，夜坐之力宏矣哉，嗣当斋心孤坐，于更长明烛之下，因以求事物之理，心体之妙，以为修己应物之地，将必有所得也。

夜深人静，一灯荧然，由外在静到内在世界的静，在静中如听造化之声音，体味至深至静的宇宙，由此臻于声绝色泯、无内无外、物我合一的境界。沈周认为，这样的境界，既得心体之妙，又得事物之理，物理和心体相融相即，此谓"自得之境"。

致力于物我相合自得境界的创造，是沈周在艺术体验和内在修养中发现的重要思想。我们可通过他对庄子齐物哲学的体会来看这一点。

《卧游图册》有一开山水，画秋风萧瑟中，一人在岸边树下，临秋水而读书，其上有诗云："高木西风落叶时，一襟萧爽坐迟迟。闲披秋水未终卷，心与天游谁得知。"诗画相映，意思也颇明晰，在水净沙明的秋水边，读《庄子》的《秋水》篇，

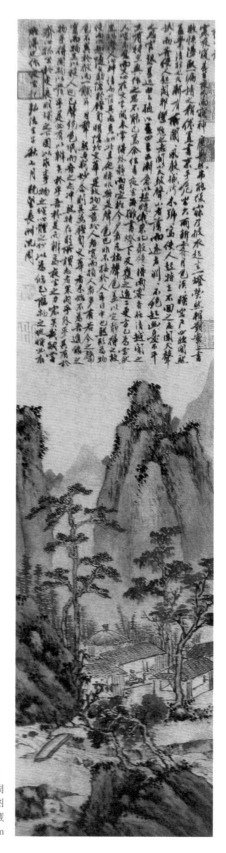

图4-12（1）
沈周
夜坐图
台北故宫博物院藏
84.8×21.8cm

图4-12（2） 沈周　夜坐图自跋

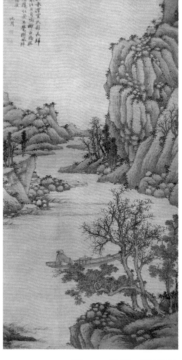

图4-13　沈周　秋林静钓图轴
纽约大都会艺术博物馆藏　152.4×62.9cm

图4-14　沈周　秋泛图轴
沈阳故宫博物院藏　145×73.5cm

由此体味"秋水精神",颇见巧思。《秋水》篇通过河神和海神的对话,超越人大小多少、高下尊卑的知识执着,集中表现了庄子天地与我并生而万物与我为一的齐物哲学,也就是沈周这里所说的"心与天游"。(图 4-13、4-14)

沈周曾题方方壶《云林钟秀图》云:"此图方壶先生所作,用米氏之法,将化而入神矣。观之正不知何为笔何为墨,必也心与天游者,始能诣此。"[1]也拈出心与天游的自得意。他有山水图,并题有一诗:"江上扁舟斜日,亭中浅水微波。自把《南华》高读,人人错认渔歌。"庄子的哲学和渔歌融为一体,物我合一,是谓天成。他的《秋景图》表现的也是类似的思想,其题诗云:"净怜秋水明人目,乱压垂杨杂鬓丝。一个石台斜日里,消闲时阅《大宗师》。"

沈周不是哲学家,他并不是要探讨"心体"和"物理"相合的内在义理,而是为了"修己"。正像前文所说的,他是带着人生的问题来为艺的。1484年他作有泛湖小景,笔极疏简,而渺弥之势,如在目前。有题句:"归程迤逦出城东,春

〔1〕见《石渠宝笈》三编。

水澄湖渺渺中。双眼尽明无物碍，一舟故在觉天空。鸟边山阁将西日，棹尾波推向北风。喜得许询同此快，笑凭杯酒吸云虹。"[1]他的画常常表达这忘怀一切、融入宇宙的境界。

沈周晚年以大量的诗作和绘画诠释了中国哲学心与物游的思想，他如醉如痴地沉迷于这样的世界中，追求性灵的平衡，追求生命的拯救。汪砢玉《珊瑚网》卷三十八名画题跋十四录沈周的一组七绝诗：

> 秋风扫地叶俱无，一个藤杖借步趋。满眼吟情吟不尽，夕阳归去满平湖。（题《秋景》）
>
> 水回山绕小亭开，旋把青钱买竹栽，喜得碧梧清荫在，共看月色上阶来。（题《秋亭话月图》）
>
> 平生结好惟鸥鸟，彼此能闲两不猜。信我忘机来复下，扁舟载酒夕阳开。（题《白鸥图》）
>
> 看云疑是青山动，谁道云忙山自闲。我看云山亦忘我，闲来洗砚写云山。
>
> 侵晓溪山半是云，草堂亦许白云分。故人到此云相接，欲去还须云送君。（题《云山图》二首）
>
> 野服翩翩紫色裁，临风触笔涧花开。浮云不碍青山路，一杖行吟任去来。
>
> 空堂灌木参天长，野水溪桥一径开。独把钓竿箕踞坐，白云飞去又飞来。（题《山水图》二首）

沈周的诗中常常出现"来"、"去"等字眼，因为我来了，青山也来相迎，白鸟也悠悠来下，夕阳似乎在和我招呼，明月也在和我对吟，云也飘荡，水也缠绵。我使世界"活"了，也可以说是世界使我"活"了。我融到了世界中，在与世界的相与优游中忘却世虑，因为"我看云山亦忘我"，获得了性灵的自由。既可以说是我照亮了万物，使世界"一时明亮起来"，也可以说世界照亮了我。我由世界的对岸回到世界中，云卷云舒，花开花落，一切都自在兴现。这里的"去""来"，不是对外在世界流动感的描绘，而是对心灵与世界优游舒卷的描绘。"白云飞去又飞来"，说白

[1] 此见李日华《味水轩日记》卷八。

云，也是说自己的心灵，说的是一个情境。

禅宗有"青山不碍白云飞"的境界，强调空山无人，水自流，花自开，风自动，叶自飘。不是人退去，而是人执着的心退去。灵云志勤禅师说："青山元不动，浮云飞去来。"有人问凤凰从琛禅师："如何是凤凰境？"从琛说："雪夜观明月。"天堂道悟学道于石头希迁，问："如何是佛法大意？"石头以"长空不碍白云飞"作答。沈周的"浮云不碍青山路，一杖行吟任去来"、"双眼尽明无物碍，一舟故在觉天空"等，展示了如禅宗一样活泼泼的世界。

卞永誉《式古堂书画汇考》卷三十五画五载有沈周一诗画册页，所题五言绝句清新可玩：

虚亭不碍秋，落叶直入座。可人招不来，幽事如何作。

独行殊寂寂，秋尽过桥时。忽被风吹袖，山花亦不知。

石丈有芳姿，此君无俗气。其中佳趣多，容我自来去。

扁舟不可泊，任意随水流。东西与南北，人物两悠悠。

山木半落叶，西风方满林。无人到此地，野意自萧瑟。

溪静风不过，深处啼鸟知。山人未来处，云气入茅茨。

青山闲碧溪，人净秋亦净。虚亭藏白云，野鹤度幽径。

独过溪桥去，闲寻佳句行。山亭虚白日，客思与秋清。

绿树迷昏雾，青山生晓云。自天为此乐，平与画家分。

钓平七尺玉，夕阳千叠山。山容恰好晚，正及鸟飞还。

野树脱红叶，回塘交碧流。无人伴归路，独自放扁舟。

这组小诗荡尽了人间风烟，一任心灵随世界优游盘桓，将中国哲学平和淡荡的思想发挥到了极致。因为人心净，秋也净，天也净；因为无心，所以山花自烂漫，野意自萧瑟。没有外在于世界的人，没有被征服的物，物与人都从对象化、互为奴役化的境地中解脱出来，在自由的境界存在。无心随去鸟，有意从水流，世界中的一切，

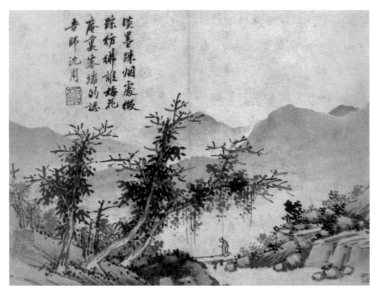

图4-15
沈周
卧游图册之六
北京故宫博物院藏
27.8×31.3cm

就像一叶扁舟，在水中闲度，像一朵小花，在山间自由开放。"东西与南北，人物
两悠悠"，这联诗最是传神地写出了他的感觉。

沈周《夜坐记》说："而物足以役人也，已声绝色泯，而吾之志冲然特存，则所
谓志者果内乎外乎，其有于物乎？得因物以发乎？"其实，沈周所提出的问题就是
禅门讨论的"物在心内还是心外"的问题。（图4-15）

《禅林僧宝传》卷四记载法眼文益与其老师地藏桂琛的一段对话：

> （文益）业已成行，琛送之，问曰："上座寻常说三界唯心"，乃指庭下
> 石曰："此石在心内、在心外？"益曰："在心内。"琛笑曰："行脚人著甚来
> 由，安块石在心头耶？"益无以对之，乃俱求决择。

在桂琛看来，石不在心里，石自寂，心自空，心境都无，何来石，何来心？所以桂
琛反问文益："从哪里安块石头在心里？"因为此时心物相融，物我合一，没有观物
的主体，物也不是被观的对象。这段对话的核心，就是人从对象性的窠臼中走出来，
由世界的对岸回到世界中，与山红涧碧相游戏。沈周诗中说："我来亭上已春深，渐
见飞花换绿阴。犹有啼莺相慰藉，数声春赋惜春吟。"[1]人融入了世界，没有了世界

[1]《卧游图册》题诗。

决定者的角色，一切都自在兴现，物获得了意义，物变成了非"物"，人与物的能所关系随之解体。

文人艺术所追求的至静至深的永恒感，就在沈周平凡的参取中轻安拈出。他的一杖行吟无来去的境界，其实就是永恒的境界。他有《天池亭月图》，自题诗云："天池有此亭，万古有此月。一月照天池，万物辉光发。不特为此亭，月亦无所私。缘有佳主人，人物两相宜……"此诗简直有李白的风范。他有《有竹庄赏月图》诗，极有思致：

> 少时不辨中秋月，视与常上无各别。老人偏与月相恋，恋月还应恋佳节。老人能得几中秋，信是流光不可留。古就换人不换月，旧月新人风马牛。壶中有酒且为乐，杯巡到手莫推却，月圆还似古时圆，故人散去如月落。眼中渐觉少故人，乘月夜游谁我嗔？高歌太白问月句，自诧白发惊青春。青春白发固不及，豪卷酒波连月吸。老夫老及六十年，更向中秋赊四十。[1]

此中的永恒不是抽象绝对的精神，而是永恒的生命安顿。就像前文所举《卧游图册》中那只茸茸的小鸡，置于画的中央，没有任何背景，诗中所说的"茸茸毛色半含黄，何独啾啾去母傍？白日千年万年事，待渠催晓日应长"，一只小鸡，懵懵懂懂，所要表达的是永恒之思。山静似太古，日长如小年，没有时空的执着，没有这"白日"里千年万年的事情。[2]沈周喜欢画芭蕉，其《绿蕉图》诗云："老去山农白发饶，深帘晴日坐无聊。荣枯过眼无根蒂，戏写庭前一树蕉。"荣枯过眼，物态流荡，一切虚无，窥破这变幻莫测的世界，归于永恒的生命止息。

四、倪和沈：寂寞的江滨和温暖的溪岸

比较沈周和云林，是一饶有兴味的话题，也可以使我们更清晰地看出沈周绘画

〔1〕 此见孙承泽《庚子销夏录》卷三。
〔2〕 徐襄阳《西园杂记》卷下曾举石田一首诗："忙忙展枕遂鸡栖，碌碌梳头鸡又啼。傀儡不曾知自假，髑髅方始笑人迷。昨朝清鬓今朝雪，满眼黄金转眼泥。输我一尊酬见在，有诗还向醉时题。"

"平和之道"的特点。

明清以来画史中，曾有不少论者提出过石田仿云林的问题。王世贞谈到沈周模仿前代大师时说："于诸体无不擅场，独倪云林觉笔力太过。"[1]董其昌《容台集》有一段记载："沈石田每作迂翁画，其师赵同鲁见辄呼之曰：又过矣，又过矣！"[2]2001年北京嘉德秋拍出现董其昌的仿云林山水，作于1623年，也谈到类似的问题："沈启南之画师赵同鲁，闻启南作元镇山水，赵望见即连呵数声曰：'火候过矣，过矣。'盖学师能过，近于出蓝，反以为短。即非学所能到也。"[3]董其昌的说法很有影响，明末清初的姜绍书在《无声诗史》卷六中也提到这件事。《明画录》卷三说沈周"工山水，宋元诸家皆能变化出入，而独于董北苑、巨然、李营丘尤得心印。惟仿倪元镇不似，盖老笔过之也"。近人黄宾虹也说："沈石田师法元人，其学倪迂格格不入，明画枯硬，而幽淡天真终有不逮。"

在明代诸绘画大家中，沈周是一位善于"仿"的大家，一生遍临宋元大师作品，于董、巨、李成、"元四家"等用力最深，而在这些模仿对象中，倪云林可以说是他用心最多的艺术家。现存沈周画迹中，标明"仿"倪的作品最多。从早年初学画，一直持续到他生命的最后时光，他都在琢磨云林难懂的艺术世界。明代初年以来，倪云林在江南书画界和收藏界具有极高名望，江南以有无云林为清俗。沈周大量仿倪之作，一方面是他个人的趣味所致，也受到他的老师杜琼、亦师亦友的画家刘珏的影响（这两位明初中期的画家也是仿倪的高手），但更重要的是为当时的艺术风潮所趋动——他的大量仿倪之作主要是应友人之请而作就说明了这一点。（图4-16）

他对云林的艺术有很高的评价："云林在胜国时，人品高逸，书法王子敬，诗有陶韦风致，画步骤关全，笔简思清，至今儒者，一纸百金。后虽有王舍人孟端学为之，力不能就简，而致繁劲，亦自可爱。云林之画品要自成家矣。"[4]他有《仿云林》

〔1〕见《石渠宝笈》卷四十一所引。

〔2〕《容台集》别集卷四，崇祯三年董庭刻本。

〔3〕此图上香光有两段题识："倪云林画出于关全，尝自题曰：'得荆关遗意，非王蒙辈所能梦见。'张雨题云：'云林画脱去画史纵横习气。'皆非漫语也。此图欲仿之。玄宰。癸亥正月之晦舟行大江中识。""四十年前嘉禾项子京家藏名画，余尝索观殆尽，唯倪元镇迹独少。子京谓余曰：'黄子久、王叔明临仿之次，虽有差池，易为容受，惟为元镇，一笔之误，不复可改。'当时犹愦愦，今渐有味其语，殆真具眼人也。沈启南之画师赵同鲁，闻启南作元镇山水，赵望见，即连呵数声曰：'火候过矣，过矣。'盖学师能过，近于出蓝，反以为短。即非学所能到也。玄宰。癸亥子月十六日重题。"关于沈周与其师赵同鲁事，今人陈正宏《沈周年谱》(复旦大学出版社，1993年）考证指出，赵同鲁当不是沈周老师，同鲁长沈周5岁，沈周诗文中涉及同鲁之处甚多，无一处称其为师。其实前人已经发现董其昌等记载之误，如《清诗别裁集》卷十四："石田翁仿云林画，其师杜琼从旁观之，曰：'又过矣，又过矣。'"

〔4〕这是他为友人朱性甫仿云林墨法作溪山长卷的题识，《石渠宝笈》卷六载。

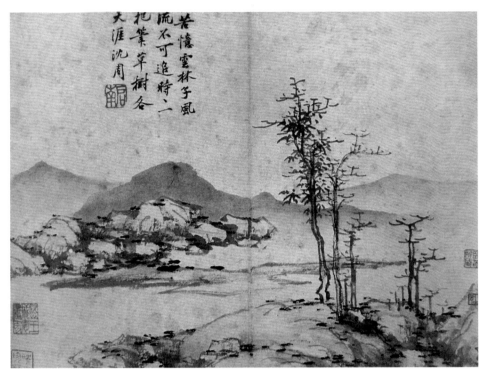

图4-16　沈周　卧游图册之五　北京故宫博物院藏　27.8×31.3cm

诗道："知迁的是荆关手，聊复从迁写素秋。莫道西山无爽气，我于东野合低头。林墟坠叶吹高帽，沙水飞鸥掠远舟。一个小亭消遣得，尽将吾道付沧洲。"[1]上海博物馆藏有他作于1490年的仿云林之作，其上有诗云："不见倪迂二百年，风流文雅至今传，偶然把笔山窗下，古树苍润在眼前。"在前代画家中，很少有画家像云林这样赢得石田如此的倾心。

　　但他自己也承认，他对云林的模仿并不成功，他说："山水只如故，倪迂邈难寻。"[2]1484年所作《溪山秋色图》，乃仿云林之作，有题云："陶庵世父命周溪山秋色赠汝高先生，笔拙墨涩，不足入目……"他觉得云林的笔墨难以捉摸，有诗云："倪迂标致令人思，步托邯郸转缪迷。笔踪要是存苍润，墨法还须入有无。"更觉得云林身上所具有的气质实在是难以模仿。台北故宫藏有沈周《仿倪瓒笔意轴》，上书一诗云："迂叟秋风客，晚年江海家。致仙当化鹤，净语已沧霞。南国天宜放，西湖月可赊。而今清閟中，谁与一浇茶？"他有《古木幽篁图》，为仿倪之作，其上

〔1〕《石田诗钞》卷六。
〔2〕见李日华《味水轩日记》卷二所著录沈周《仿云林溪山图》。

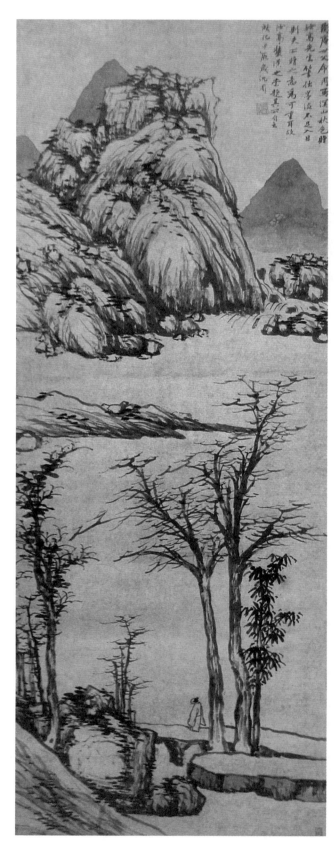

图4-17
沈周
溪山秋色图轴
北京故宫博物院藏
152×51cm

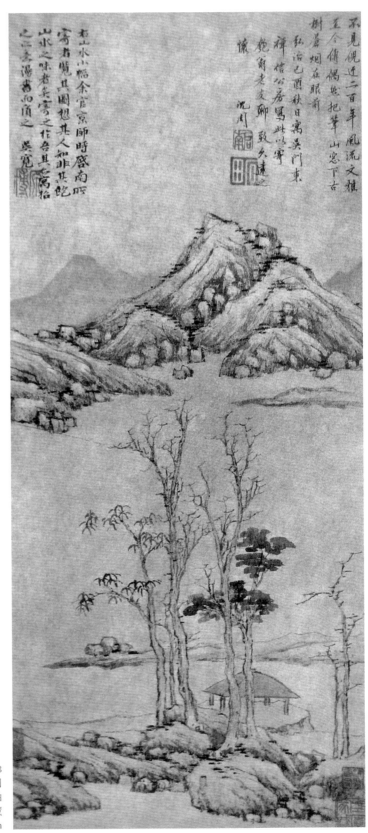

不见倪迂近二百年风流文雅
至今傭偶姓把笔山窗下古
树居烟在眼前
弘治乙酉秋日寓吴门东
禅信公房写此以寄
鲍卿老友卿致久未之
懒

沈周 [印]

右见山水小幅余官京师时启南所
寄者览其图想其人知非其炮
山水之味者矣寄之作卷其为窝格
之二杀汤秦和顶之 吴宽 [印]

图4-18
沈周
仿倪山水图轴
上海博物馆藏
67.9×307cm

有诗云："倪迂妙处不可学，古木幽篁满意清。我在后尘耽试笔，水痕何涩墨何生！"

云林境界高远，难以模仿，沈周从笔墨上检讨原因。而画史上讨论沈周仿倪的问题，也多从笔墨上找原因。董其昌说："石田先生于胜国诸贤名迹，无不摹写，亦绝相似，或出其上。独倪迂一种淡墨，自谓难学。盖先生老笔密思，于元镇若淡若疏者异趣耳。"[1] 而何良俊说："石田学黄大痴、吴仲圭、王叔明，皆逼真，往往过之，独学云林不甚似。余有石田画一小卷，是学云林者，后跋尾云'此卷仿云林笔意为之，然云林以简，余以繁。'夫笔简而意尽，此其所以难到也。此卷画法稍繁，然自是佳品，但比云林觉太行耳。"[2]

但董其昌指出，沈周的仿倪之作，"特其幽淡萧洒，以莳弱为绝俗，是画外别传耳。启南助以笔力，正是善学柳下惠，国朝仿倪元镇一人而已"[3]。而李日华说得好："沈石田仿云林小笔，虽树石历落，终带苍劲，而各行其天，终无规模之意。"[4]

董其昌说沈周仿云林虽不似却是"画外别传"，肯定了他继承云林乃至"元四家"的传统，也对他的艺术创造给予正面评价，同时也涉及二人之别可能不是笔墨方式和艺术水准的问题，而是胸次各别。这也正是李日华所说的"各行其天"。二人都是名称千古的大家，都是文人画传统的代表人物，他们都将绘画当作表达心灵、拯救生命的工具，都强调脱略凡尘、迥然独立的文人意趣，但由于性格不同、禀赋有异，更由于哲学背景不同、时代环境有异，因而走上不同的道路。

沈周和云林绝不是行家和利家的不同，沈周也不是所谓只重形式的行家，他们的不同是内在的"天"的不同。周亮工以禅喻印，评明代印人何震和汪关说："以猛利参者何雪渔、以和平参者汪尹子。"我想移用他的话来评沈周和云林，可以说："以猛利参者倪云林，以平和参者沈石田。"猛利在截断众流，单刀直入，突然造临陌生之地，使人猛然警醒；而平和者，则如禅门所谓平常心即道，一无造作，不劳心力，悟入法门。

我以为，云林和沈周之别，是"寂寥的江滨"和"温暖的溪岸"之间的区别。云林之境冰痕雪影，不落凡尘，正像禅门石霜所说的"冷湫湫地去，一念万年去，寒灰枯木去，一条白练去"。云林绘画的境界特点在"冷"，他毕生创造的典型意象乃是寂寞寥落的凄冷江滨。他的画有强烈的"非人间"色彩，似乎一切都非人间所

〔1〕《画禅室随笔》卷二。
〔2〕《四友斋丛说》卷二十九画二。
〔3〕《石渠宝笈》卷四十一引。
〔4〕《六砚斋二笔》卷二。

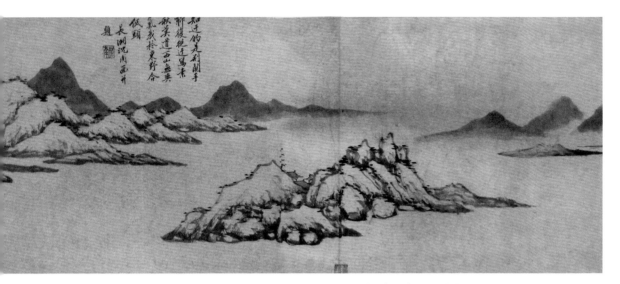

图4-19 沈周 仿倪山水卷局部 首都博物馆藏 33.2×204cm

有，画面中很少有人出现，近于死寂，似乎要将一切"活"的气氛都荡去，连那枯树上的鸟儿也绝去了踪迹，这是一个荒寒冷寂的孤独世界。正像前文所说，云林绘画突出非联系性的特点，不是山水相依，亭依江畔，鸟依寒林，人消闲于舟中，而是各各自在，就像他的《幽涧寒松图》所昭示的那样，它们是疏落的、寂寥的，几乎是无关的世界，由此突出他不粘不滞的无念心法。而沈周孜孜于创造一种"温暖的溪岸"，他的艺术世界充满了人间温情，"人间性"是沈周艺术的根本特点。

其一，云林的艺术立意在冷，而沈周的艺术立意在"即之也温"。如藏于台北故宫的沈周《策杖图》，是仿云林的作品，无论在构图、笔墨的处理上都尽量靠近云林，初视之，的确感到这就是云林的当家面目，细视之，又见其不然。这里没有云林的萧疏，而是雄厚；没有云林的荒寒静寂，而是从容轻松。溪涧潺潺，小桥俨然，轻云飘荡，一人携杖行吟。诗云："山静似太古，人情亦澹如。逍遥遣世虑，泉石是安居。云白媚崖容，风清筠木虚。笠屐不限我，所适随丘墟。独行因无伴，微吟韵徐徐。"这样的悠然与云林的冷寂大异其趣，似云林，绝非云林。

其二，云林的意象是荧绝的，闻所未闻，见所未见，而沈周醉心的画中风物多是平常景致，人人眼中所有，绿水荡漾，远山迢递，树木葱茏，轻舟回环，鸟儿在树上嬉戏，痴迷的读书人在亭中轻吟，一切都是人们熟悉的、亲近的。在云林，真可谓此景只应天上有；在沈周，却可说人间处处皆可闻。沈周有诗说云林："经营惨淡意如何，渺渺秋山远远波。岂但岁华谢桃李，空林黄叶亦无多。"云林

169

是高风绝尘，不画凡品；沈周是随处充满，无稍欠缺。云林于寂寥中寻生命之逃遁，沈周于平和中咏生命之不永。云林是控笔，如梦如影，不沾滞；沈周是重笔，老辣纵横，不滑移。

其三，云林的江滨是一个寂寥的世界，他几乎将一切活力都炸去，而沈周的水岸山林则是活泼的，鸢飞鱼跃，天净沙明。

其四，云林的艺术突出在无所沾系，而沈周的艺术则重在心与之游。云林刻意斩断一切联系性，而沈周则孜孜于创造这样的联系性，流水潺然去，孤舟随意还。沈周戏称自己为"漫翁"[1]，漫然放于外，随行所止，老辣纵横。

寂寥的江滨和温暖的溪岸，我这里无意强分轩轾，恰恰想从与云林的差异上来说沈周艺术的特点，说沈周绘画的贡献，正是这亲近的、平淡的、充满人间意味的温暖江岸，构成了沈周艺术的重要特色，将儒学浓厚的人间关怀精神和禅宗平常心即道的思想落实到绘画领域。就这一点上说，在中国绘画史上，在沈周之前，还没有哪一位画家达到他这样的境界。

[1] 1492年，他的《跋杨君谦所题拙画》说："然画本予漫兴，文亦漫兴，天下事专志于精，岂以漫浪能致人之重乎？并当号予为漫叟可矣。"

五 观

文徵明的"浅"

文徵明（衡山）是文人画发展中的关键人物[1]。说到衡山的艺术（包括他的书、画、诗），人们常常会有一个"浅"的印象。明代中后期以来很多人谈到这一点。前一章论沈周时，就谈到他的"浅"，沈周的这位弟子在"浅"上比他表现得更突出。

王世贞论衡山诗时说："大抵徵明诗如老病维摩不能起坐，颇入玄言。又如衣素女子，洁白掩映，情致亲人，第亡丈夫气耳。"（《明诗评》卷三）又说："文徵仲如仕女淡妆，维摩坐语；又如小阁疏窗，位置都雅，而眼境易穷。"（《艺苑卮言》卷五）明顾起纶《国雅品》历说明代诸家诗，评衡山有"从实境中出，特调稍纤弱"之论。董其昌论衡山书法，说他用笔尖利，缺少内蕴。看衡山之楷行，不能说没有这一毛病。衡山自己也说，他的诗较诸时贤，自以为浅。据他的至友何良俊记载："衡山尝对余云：'我少年学诗，从陆放翁入门，故格调卑弱，不及诸君皆唐声也。'此衡山自谦耳。"[2]

撰此章时，我阅读了衡山存世书画和文献，结合古今论者的评价，我也认为，衡山艺术之特点的确可用"浅"来概括。但这个"浅"又不可简单解为浅疏无味。就衡山整个艺术来说，他失之在浅，得之也在浅。衡山的"浅"与其说是他的缺点，倒不如说是他的特色。如1524年，他在北京，厌倦宫廷的恶斗，想念家乡，有《燕山春色图》（图5-1）。此图充满了眷恋，题诗曰："燕山二月已春酣，宫树霏雨水映寒。屋角疏花红自好，相看终不是江南。"虽浅显，却颇有意味。1526年，他经过无数的挣扎，终于要离开北京，他骑在马上，告别朋友，口占一首："白发萧疏老秘书，倦游零落病相如。三年虚索长安米，一日归乘下泽车。坐对西山朝气爽，梦回东辟夜窗虚。玉兰堂下秋风早，幽竹黄花不负予。"[3]发自真性，这样的"浅"真是令人不能小视。

王夫之也谈到衡山诗的"浅"，他说："浩然山人之雄长，时有秀句，而轻飘短来，不得与高、岑、王、储齿。近世文徵仲轻秀，与相颉颃，而思致密赡，骎骎欲度其前。"（《姜斋诗话》卷下）在他看来，衡山竟然胜过孟浩然，其所言"思致密赡"，我读衡山诗也有这种感受。王世贞对衡山的"浅"也非一味贬斥，

〔1〕文徵明（1470—1559），原名壁，字徵明，后以字行。更字徵仲，先世衡山人，号衡山居士，世称文衡山。长洲（今江苏苏州）人，明代书法家、画家、诗人，吴门画派领袖之一，与沈周合称"沈文"。十次应举落第，1524年以贡生名进京，任翰林待诏，后辞官归里。自此终身不仕。
〔2〕《四友斋丛说》卷二十六。
〔3〕明蒋一葵《尧山堂外纪》卷九十七。

他说衡山诗"畅利而之深沉",他所谓"老病维摩不能起坐,颇入玄言",也暗示浅中有味。这与李日华说衡山诗"养邃蓄深"[1]很相似。朱彝尊谈到少时读衡山"杨柳阴阴十亩塘,昔人曾此咏沧浪。春风依旧吹芳杜,陈迹无多伴夕阳。积雨经时荒渚断,跳鱼一聚晚风凉。渺然诗思江湖近,便欲相携上野航"[2],至晚年而不忘,认为衡山诗浅中有味。

衡山之画,一如其诗,"浅"也是其特色。我甚至觉得,他于文人画之贡献,几乎可以诗之有渊明来勘比。他的画,将平淡的美学趣味、活泼的生命精神发挥到极致。他的画尤其是晚年的画,正似维摩玄语,颇有深致。他的很多画是淡淡的月,浅浅的雾,细细的路,轻轻的叶,无大的飘荡和起伏。他以平和的心境、平凡的生活、平等的智慧,创造出独特的艺术境界。他的漫长一生不是没有颠簸沉浮,他以浅浅之笔,都将此付与淡月轻风。衡山的绘画境界与其生活趣味是合一的,可以"清浅如许"一语来作评。

衡山绘画之"浅"当然与他温温恭人的性格有关,与他不慕繁华、老于林下的人生道路有关,但更为根本

[1]《六研斋二笔》卷一。
[2]见沈德潜《明诗别裁集》卷六,乾隆刻本。

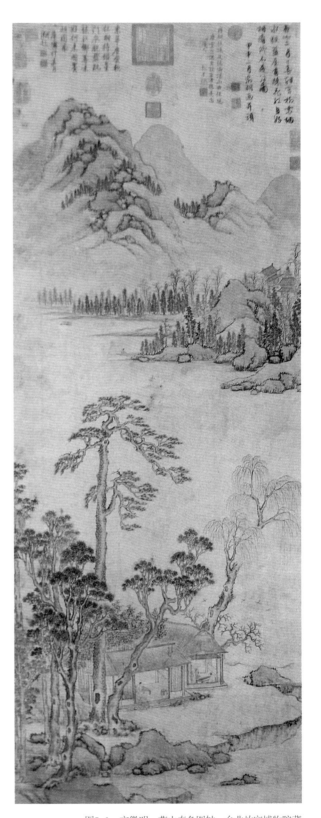

图5-1　文徵明　燕山春色图轴　台北故宫博物院藏
147.2×57.1cm

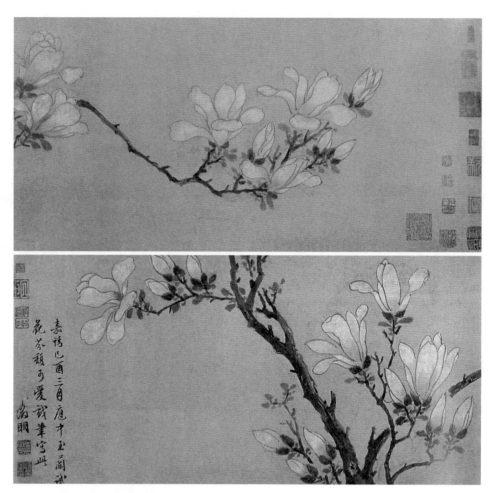

图5-2　文徵明　玉兰图　纽约大都会艺术博物馆藏　27.9×133cm

的是，与文人艺术所追求的旨趣有关。衡山以"浅"之风格为我们揭示了一个真实的世界。他的画毋宁视为禅宗"平常心即道"哲学在艺术中的落实，毋宁视为心学"于静心中体出端倪"哲学在艺术中的落实。他的画深深植根于中国的艺术传统，又带有鲜明的地域和时代特色，集中体现了吴门画派亲近、平易、和融、平淡的风格。他继承了沈周的风格，将吴门画派这一特点推入新的境界，其影响远远超出于绘画领域。由衡山绘画的"浅"，可以帮助我们思考中国文人画发展中的一些新问题。

一、听玉

衡山在绘画中，努力创造一个"浅境"，一个人与世界"共成一天"的境界。

看衡山的画，感觉没有大的新奇，没有奇警的构思，老莲那样的变形、半千"总非宇宙所有"的荒天古木、八大山人石破天惊式的构图，在衡山这里一样也没有，他这里总是云淡风轻，描写的都是一些平常的物、平常的事，连很多画题都是由传统中转来。但衡山所注目的中心根本不在于外在的物和事，而在他心灵的感觉，在他独特的观照中所产生的纯粹心灵境界。

比如我们看他 1545 年所作的《空林觅句图》[1]（图 5-3）。觅句，就是苦吟作诗，这是传统文人画的老主题，但细细辨析，你就会发现这件作品有新东西。画群山高耸，密林隐约，老树参差，古藤盘绕，诗人拄杖暂息，看落花，听流水，沐晚风，好句都从心中出。就像他的一首诗所写："云树扶疏弄夕晖，秋光欲上野人衣。寻行觅得空山句，独绕溪桥看竹归。"[2]衡山不是画吟诗的场面，而是画人融于世界中的一种悟境。浅浅之境，很有意味。

《松声一榻图轴》（图 5-4）也是这样。这幅作品表面看似乎画闲适的文人生活，但细看来，却是画对"初心"的发现。古人云"万壑松风清两耳，九天明月净初心"，于此诗真可得

[1] 今藏台北故宫博物院，见江兆申《吴门九十年画展》图版 151，台北故宫博物院印行，1988 年第三版。
[2] 《式古堂书画汇考》卷五十八画二十八。

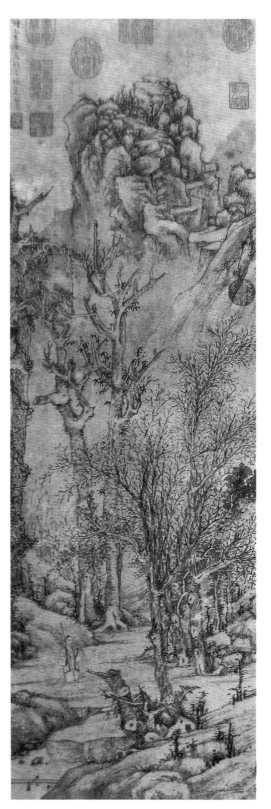

图5-3　文徵明　空林觅句图轴　台北故宫博物院藏
81.2×27cm

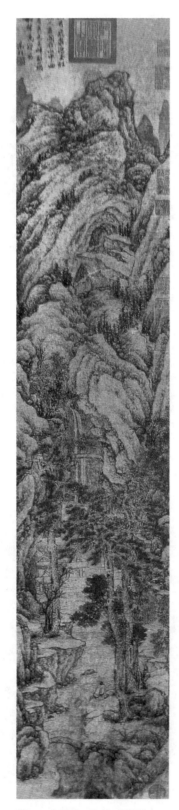

图5-4 文徵明 松声一榻图轴
台北故宫博物院藏 127.1×27.2cm

见。高山耸翠，一人坐溪前，贪婪地仰观飞泉。上有题诗："六月飞泉泻玉虹，仙人虚阁在山中。四檐秀色千峰雨，一榻松声万壑风。"[1]一榻松风，满眼飞虹，荡漾着人的心扉，也将人心灵的尘埃洗涤净尽。轻松的格调，优雅而细腻的描写，几乎能感觉到艺术家心中的欣喜。

《古树茅堂图》（作于1539年）也有这样的风味[2]。深林中，有斋居之人品茶长话。上有诗云："永夏茅堂风日嘉，凉阴寂历树交加。客来解带围新竹，燕去冲帘落晚花。领略清言苍玉麈，破除沉困紫团茶。六街车马尘如海，不到柴桑处士家。"[3]看此画，真使人有一缕茶烟轻扬的感觉，衡山用优雅的墨线、温情的笔触，细细地勾画，如说他心里的悠然感受。

从总体来说，衡山的画不是写"物"，而是出"境"，表达一个与"我"生命相关的世界，一个当下发现的宇宙。衡山对此有深入思考。

衡山有《听玉图》，所画的对象在文人画中很常见，清泉滴落，竹韵清幽。所题诗却有深意：

> 虚斋坐深寂，凉声送清美，杂佩摇天风，孤琴写流水。寻声自何来，苍竿在庭坻。泠然若有声，应耳相喏唯。竹声良已佳，吾耳亦清矣。谁云声在竹，要识听由己。人清比修竹，竹瘦比君子。声入心自通，一物聊彼此。傍人漫求声，已在无声里。不然吾自吾，竹亦自竹耳。

[1] 江兆申《吴门九十年画展》，图版173。
[2] 同上书，图版143。
[3] 《文氏五家集》卷六《太史诗集》"燕去"作"燕起"，"冲帘"作"冲檐"。

虽日与竹居，终然邈千里。请看太始音，岂入筝琶耳。[1]

听玉，听翠竹摇曳、清泉滴落的声音。竹随风摇曳，水随溪而流，这些平常景观，人随时都可以见到，为何此时此刻这样悦耳清心？衡山这里其实谈了一个"悟境"和"物事"的区别。平常人与物处，竹子、清泉是人眼中所观之景，我与物是观者和被观者的关系。这世界对于人来说只是一个存在的空间，物我关系是疏离的，也就是衡山所说的"吾自吾，竹亦自竹"。在这种情况下，"虽日与竹居，终然邈千里"。（图5-5）

停留在"物的世界"中，就像站在世界的对面看世界，似乎不在世界中，我是世界的观者、控制者，世界是被观者和被利用的对象，虽然近在眼前，却相隔万里。

衡山所谓"听玉"之境，是要超越"物的世界"而进入一种生命的"悟境"。在这生命的悟境中，人融到物中，"我"从世界的对岸回到世界中，这时的翠竹清泉不是外在的物，而是与"我"共同组成一个有意味的世界。这是一个"声入心自通"的境界，所谓"一物聊彼此"——冥然相契，人天共一，哪里有彼此，哪里有我观的物、观物的我！清泉翠竹与我的生命同击一个节奏，同样的漺洄起伏。"耳中流水眼中山"（衡山语），万物均在境中显现，他的意思是，我为世界所有，世界也为我所有。

同样的思考，体现在他另一幅作品《中庭步月图》（图5-6）中。此画今藏南京博物院，作于1532年，是北京归来后的作品。写月光下的萧疏小景，酒后与友人在庭院里赏月话旧。上有长篇跋文，其中有云：

> 庭空无人万籁沉，惟有碧树交清影。……人千年，月犹昔，赏心且对樽前客。愿得长闲似此时，不愁明月无今昔。……碧梧萧疏，流影在地，人境绝寂，顾视欣然。因命童子烹苦茗啜之，还坐风檐，不觉至丙夜。东坡云：何夕无月，何日无竹柏影，但无我辈闲适耳。[2]

[1]《文徵明集》卷一、《珊瑚网》、《郁氏书画录》著录，语有微别。此画作于早年。听玉图，《文徵明集》作"听竹图"。《文徵明集》，周道振等辑校，上海古籍出版社，1987年。

[2] 苏轼在《记承天寺夜游》中写道："元丰六年十月十二日夜，解衣欲睡，月色入户，欣然起行，念无与为乐者，遂至承天寺，寻张怀民。怀民亦未寝，相与步于中庭。庭下积水空明，水中藻荇交横，盖竹柏影也。何夜无月，何处无竹柏，但少闲人如吾两人耳。"又于《与子明兄一首》序中说："但胸中廓然无一物，即天壤之内，山川草木虫鱼之类，皆是供吾家乐事也。"此图《虚斋名画录》卷八、《壮陶阁书画录》卷十等著录。

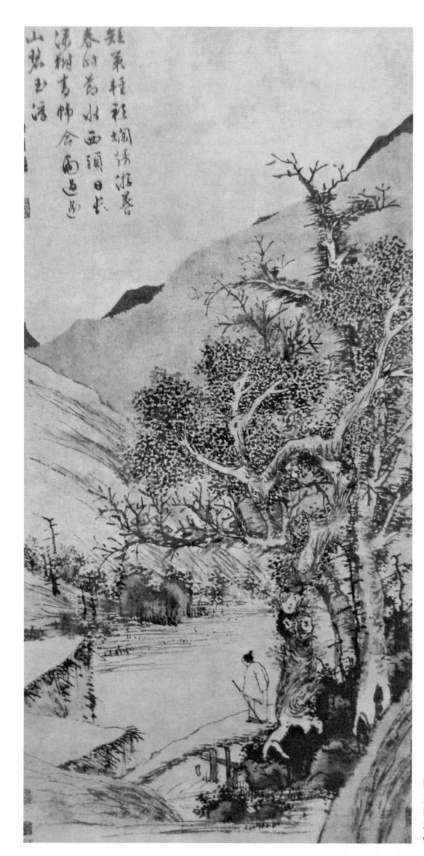

图5-5
文徵明
溪桥策杖图轴
北京故宫博物院藏
95.8×48.7cm

东坡的"何夕无月，何日无竹柏影，但无我辈闲适耳"，是文人艺术中的老话题，一个体现中国美学和艺术观念微妙思想的话题。为什么夜夜有月、时时有竹柏影，而我们常常体会不到这个世界的妙处？皆因人的心灵遮蔽，尘缘重重，剥蚀人的生命灵觉。而今在这静谧的夜晚，在明澈的月光下，他唤醒了自己，"还原"了生命原初的力量，焕发了发现这个"有意味世界"的能力。

衡山这里所说的"听"，是中国哲学和艺术中常用的概念。庄子说："无听之耳而听之以心，无听之以心而听之气。"听有三境，由此区分出人面对世界的三种态度。听之以耳，是知识的、感情的，一般人面对外在世界所采取的基本态度。听之以心，摆脱对象的控制，与物优游，由"物于物"——被物所奴化的世界，进入主体自由的状态中，但没有达到冥然物化的境界。听之以气，是体验的最高境界，即庄子所说的"物物"，通过心斋坐忘，荡涤心中的尘埃，以虚静之心印认世界，物与物融通一体。这时物我两忘，所谓不知何者为我，何者为物。此一境界，正是衡山所说的"听玉"的境界。[1]

[1] 衡山反复言及"听玉"之境。1519年，他作有《听泉图》（今藏台北故宫博物院，见江兆申《吴门九十年画展》，图版007），画一人坐山荫高木下，观泉听声。有题诗云："空山日落雨初收，烟树沉沉水乱流。独有幽人心不竞，坐听寒玉竟迟留。"这里的"坐听寒玉"，与上举《听玉图》表现的是同一意思。朋友王氏兄弟有题跋，也拈出衡山之意。王守跋云："乱山新雨足，碧涧泛桃花。独坐清溪静，逍遥弄落霞。"王宠跋云："独坐灵泉上，泠泠与耳谋。山中忘日月，春去落花流。"听落花，弄落霞，水流心不竞，云在意俱迟，强调人融于世界的感觉。

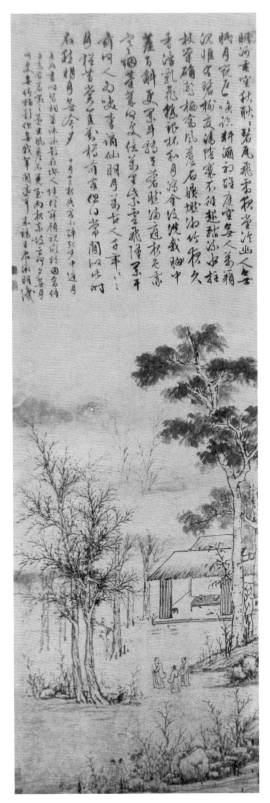

图5-6　文徵明　中庭步月图轴　南京博物院藏
149.6×50.5cm

衡山说："请看太始音，岂入筝琶耳。"衡山将此"听玉"的境界，视为发现真实的体验。就像刘禹锡《听琴》[1]诗所说的："禅思何妨在玉琴，真僧不见听时心。秋堂境寂夜方半，云去苍梧湘水深。"琴声由琴出，听琴不在琴，超越这空间的琴，超越执着琴声的自我，融入无边的苍莽，让琴声汇入静寂的天籁之中，人我共一，天人相合，没有了"听时心"，只留下眼前永恒的此刻，只见得当下的淡云卷舒、苍梧森森、湘水深深。衡山的"听玉"，就是纯粹的生命体验。

衡山的"听玉"境界是一种创造境界。衡山多次强调对清泉翠竹乃至外在风物的体验叫"听玉"[2]，"玉"既形容清泉滴落的珠圆玉润、玲珑剔透的感觉，又形容一种纯然、圆满的心灵境界。在衡山看来，人与世界"共成一天"境界的形成，是一种创造和发现。正像他所说的，这些日日所见之物，此时突然变得陌生起来，似乎初次相见一样，艺术家在熟悉的对象中发现了新的意义。正如《二十四诗品·纤秾》中所说："乘之愈往，识之愈真。如将不尽，与古为新。"在纯粹体验境界中，常见常新，"我"在一个"古"（故）的世界中，发现了新的生命意义。美的创造是没有重复的，心灵体验中的世界永远是新的。

体验的根本不是"记述"，而是"发现"。所谓"发现"，就意味着这个境界是我创造的，独特的、唯一的、无法重复的、新颖的。每一次体验，都是一种新的发现，是对生命真实的显现。

其根源处在于，衡山的"听玉"境界是对人灵觉的恢复，对人真性的还原。他的画常常有一种欣喜和轻松感，表达的是生命真性归复的心理反应，如同陶渊明"久在樊笼里，复得返自然"的叹息。在《中庭步月图》中，几位朋友在清澈的月光之下，往复回环，流连讽咏，那种内在的缱绻跃然画面之上。人与世界的疏离，对人的生存造成很大威胁，人在欲望的瀚海中泅渡，难免有压迫感、撕裂感。衡山乃至中国文人艺术所创造的这一境界，使人直面生命的真趣、真性，具有安顿生命的意义。

衡山在理论上对人与世界"共成一天"的境界有强烈自觉，并在艺术创造中实践这样的思想。它体现了中国美学长期以来追求的"心物相合"的境界，即庄子所说的"物化"境界。吴门画派对这一思想十分重视，像沈周、白阳等都不同程度受到这种思想的影响。

〔1〕此诗一作《一作听僧弹琴》，见《全唐诗》卷三六五。
〔2〕衡山常以泻玉来形容清泉滑落之象，如其《听泉图》诗云："空山日落雨初收，烟树沉沉水乱流。独有幽人心不竞，坐听寒玉竟迟留。"（见江兆申《吴门九十年画展》，图版007）

二、往复

论者说衡山"浅"，常常说他力度不够，不少论者都提到"弱"。但衡山的大量作品，表面看起来"弱"，其实很有内骨。

衡山的艺术在柔性中有一种内在的大腾挪。他的艺术绝不古板僵硬，有玲珑活泼之趣。他为人细腻，宅心仁厚，善于观察，重视内在体验，能在平常的事情中发现不平常，能以他人有心予忖度之的态度来对待风云世态。因此，他的艺术中有一种深沉的人性关怀，渗透着普通人的温情。友人胡缵宗评衡山说："高逸诗中画，清新画里诗。辋川鼓枻处，芸阁听莺时。"[1]衡山的艺术绝不像路边茵茵的绿草，一览易尽，而是浅中有深致。

1555年的中秋，近90岁的他还这样吟哦道："晚晴把酒问青天，一笑孙曾满目前。时序恰当秋色半，人情喜共月光圆。凉声寂历梧桐露，香影空濛桂树烟。夜久诗成还起舞，清樽白发自年年。"[2]虽不能说是豪气冲天，但仍不失优雅的浪漫。他和唐寅的狂狷不同，与白阳的恣肆有别，也不同于沈周的老辣，却与他们一样的丰富和沉厚。我读衡山，常常觉得有这样的"舞"意在，就像他诗中所说的"起舞乾坤小，悲吟造物怜"，那内在的吟哦，简直有李白"我歌月徘徊，我舞影零乱"的意趣。

善于博物、艺道多精、为人醇厚的衡山与那些狭隘的、蹩脚的酸儒不同，也与那些缺乏真性情、惯于说空话大话的耸着肩膀的文士有别。他的文人画，充满了人文气，彰显人类至真至诚的美感。我读他的诗文集，为他的"哭"所吸引，不是为自己利益的失落、生活的窘迫而哭，而是为人间的温情而哭泣。沈周去世很多年后，文徵明见到老师的作品还忍不住哭泣起来。[3]他的身上有晋人的风味，一往情深，如桓伊听到"清歌""辄呼奈何"。衡山还有旷达的情怀，桀骜的唐寅曾威胁与他绝交，但后来又对比他年幼的衡山执弟子礼[4]，深为他的人品所感召。在那个英才勃

[1]《赠文待诏徵仲》，《鸟鼠山人集》，此据《文徵明集》附录，第1659页。

[2]《文徵明集》补辑卷九《中秋与儿辈中庭玩月》。

[3]《文徵明集》卷十载其《石田先生留诗东禅……》诗，沈周去世多年，他再次看到沈周的作品，"只应旧事僧知得，泪洒同看独夜篇"，仍然泪水涟涟。同卷载其《雨中检箧……》诗，也说的是他看到沈周的作品，诗云："欲咏江城当日句，泪花愁雨不成诗。"

[4]唐寅又与徵仲书："寅长徵仲十例月，愿例孔子，以徵仲为师，非词伏也，盖心伏也。诗与画，寅愿与徵仲争衡，至其学行，寅将捧面而走矣。寅师徵仲，惟求一隅共坐，以销溶其渣滓之心耳，非矫矫以为异也。"（《六如居士全集》卷五）

发的时代，衡山的人品几乎成为时代的一个标志，不能不说他身上有特别的东西。这样的气质也渗透到他的艺术中。

衡山的细腻中也有大的腾挪，人与青山已有约，兴随流水去无穷，与沈周一样，衡山特别重视人与世界往复回环之趣。这是衡山绘画的重要特色。我们可以看看他的一些题画诗：

古松流水断飞尘，坐荫清流漱碧粼。老爱闲情翻作画，不知身是画中人。

六月寒泉带雪飞，千山空翠湿人衣。等闲世事消能尽，怪得诗翁坐不归。

江南初晴水漫陂，夕阳绿岸树离离。白云半敛千山出，古藤花落水争流。

烟中细路缘苍壁，日落微波带远山。老我平生约游处，楞伽西下石湖边。

林影山光照暮春，飞花点水玉粼粼。焉知觞咏临流处，不是羲之辈行人。

青山列嶂草敷茵，六月奔泉过雨新。坐荫长松漱流水，岂知人世有红尘。

寒锁千林雪未消，云封叠嶂玉嶕峣。幽人木末开飞阁，看见行空马度桥。

绝壁绿山细路斜，欲寻还被白云遮。只应春色藏难得，坐看流来水上花。[1]

狼藉春风花事休，凄凉啼鴂景深幽。空山雨过人迹少，寂寂孤村水自流。

小楼终日雨潺潺，坐见城西雨里山。独放扁舟湖上去，空濛烟树有无间。

漠漠空江水见沙，寒原日落树交加。幽人索莫诗难就，停棹闲看绕树鸦。

断苇依塘秋满川，晚晴倚树一汀烟。青山最是供诗料，忽共斜阳落钓船。

风激飞藤叶乱流，寒沙渺渺水悠悠，碧烟半岭斜阳淡，满目青山一月秋。[2]

为爱江深草阁寒，倚阑终日坐忘还。个中妙境谁应识，阁下溪声阁外山。[3]

我不厌其烦地引用衡山这么多题画诗，是想说明他的山水画到底在关注什么。

〔1〕 以上见神州国光社影印衡山《山水花鸟册》。
〔2〕 以上见《式古堂书画汇考》卷五十八画二十八。
〔3〕 见孙承泽《庚子销夏录》卷三，另见《文徵明集》补辑卷十五。

不是具体的山水，而是生命境界的呈现，成为他注目的中心。这其中充满了人与世界相与优游的描写，他将自己的生命体验注入"个中妙境"。我们在"归人小立斜阳外，半岭松风万壑秋"中，可触及艺术家内在性灵的腾迁；在"空山雨过人迹少，寂寂孤村水自流"中，能感受到他心灵随之流动的清逸；读"幽人索莫诗难就，停棹闲看绕树鸦"，黄昏中的枯木寒鸦，原来藏着家园的渴望；读"白云半敛千山出，古藤花落水争流"，表面上写外物之景，其实也是写心灵的激荡。在他的画境诗心中，没有外在的物，也没有内在的心，所谓"不知身是画中人"，我融入了世界，人与物共成一天。如诗中所云"六月寒泉带雪飞，千山空翠湿人衣。等闲世事消能尽，怪得诗翁坐不归"，人颓然忘己忘物，融入寒玉飞落、千山空翠中。又如诗中所云"空山雨过人迹少，寂寂孤村水自流"、"风激飞藤叶乱流，寒沙渺渺水悠悠，碧烟半岭斜阳淡，满目青山一月秋"，一任花开花落、云起云收。（图5-7、5-8）

衡山与沈周一样，喜欢咏叹夜思之类的题材，他这方面的作品比沈周还要多。他要在夜思中，"心斋习妙香"[1]，夜的眼给他生命的灵觉，夜的怀抱唤醒他的真性，他在这样的境界中与世界相优游。

衡山是细腻的，"虚窗蝇击纸，院静鸟窥人"，他对初冬夜晚的描写，几乎是用心

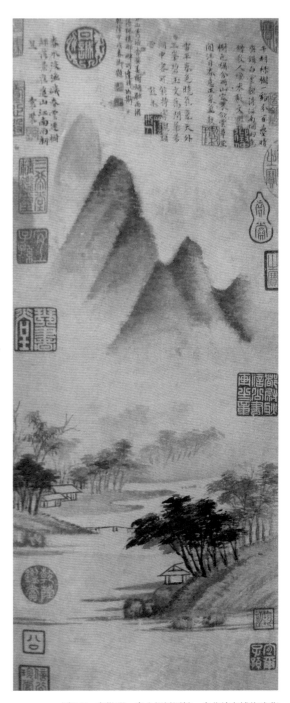

图5-7　文徵明　春山烟树图轴　台北故宫博物院藏
49.9×20.7cm

[1] 此为衡山诗句，见《文徵明集》卷六。

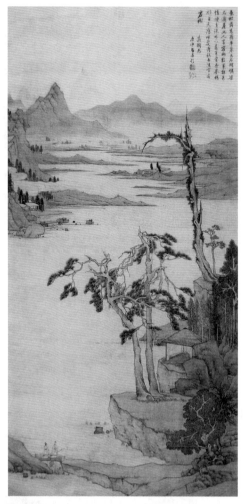

图5-8 文微明 长松平皋图轴 台北故宫博物院藏
132.7×65.8cm

去谛听的。他在月下泛舟，心中兴起"一痕落镜秋宜月，万籁无风夜自涛"的感叹。他的《中秋》诗写道："横笛何人夜倚楼，小庭月色正中秋。凉风吹堕双桐影，满地碧阴如水流。"静夜悬隔了一切外在的纷扰，他于此感受到世界的活泼。他北游归来的《夜坐》诗写道："幽人被酒夜不眠，揽衣起坐垂堂前。参差花影忽满地，仰见明月流青天。微风吹空星漠漠，时有羁鸿度寥廓。美人不来更漏沉，天南飘渺银河落。"[1]在静谧夜晚的自省中思考生命的价值。他的《八月十六夜对月》诗充满了人生的解悟感："不嫌既望月华偏，自是浮生见月怜。来岁不知何处看，百年能得几回圆。倚阑凉思芙蓉露，满院秋风桂树烟。正是怀人情不极，一声归雁落尊前。"[2]明月下叹浮生，使他更清醒。（图5-9）

他将这夜月下的思考留影，有大量的绘画表现夜月下的省思，如以上所举的《中秋步月图》。他的思考真如向晚的轻雾，似有若无，但却由浅入深，由淡入浓，给人生命的启发。《珊瑚网》卷五十八画十五载其《夜坐图》，自题诗云："茗杯书卷意萧然，灯火微明夜不眠。竹树雨收残月出，清声凉影满窗前。"孤灯残月，夜色窗影，迷朦的描写，其实有清晰的生命追求。

与"心斋习妙香"不同的是，衡山喜欢品味"老木苍藤古藓香"的意味。苍松古木自唐代以来就受到画家的重视，水墨画初起时的几位大家都善于画古松，如

〔1〕《莆田集》卷十三，《文渊阁四库全书》本。
〔2〕《莆田集》卷八。

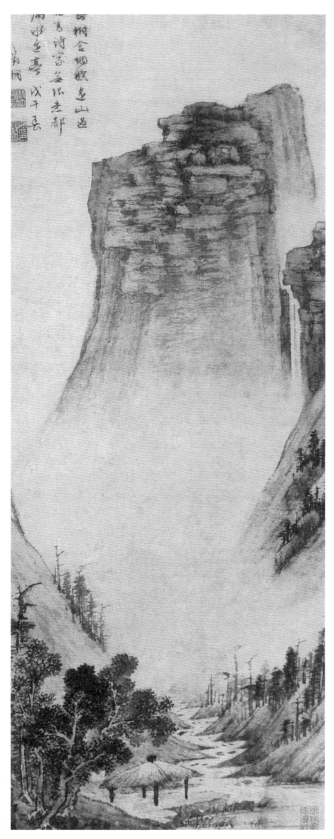

图5-9
文徵明
水亭诗意图
南京博物院藏

张璪、王墨。文人画将此一题材继承下来，并且有新的创造。在中国文人画史上，衡山以擅画此类题材而著名，但他此类画与唐宋时期同类题材画多有不同，他这里的苍松古木，已不是简单的道德人格的象征，也不是作为美的对象而得到描画，它们是组成艺术境界的相关物。也就是说，他的老木苍藤的世界，是一个性灵优游的天地。[1]

苏立文认为，衡山画中古老的树干，弯曲而盘旋的生机，是画家耄耋之年精神不屈的象征。[2]他认为，衡山的老树与他的自我意志之间有某种平衡。这样的理解注意到这类绘画的象征性，但又让人感觉不充分。面对元代以来很多文人画家的作品，如梅兰竹菊古松之类的描写，仅仅从"比德"的角度理解，并不能真正切入他们的艺术世界，因为这忽视了艺术家内在的性灵腾挪。

他画古松，不在于象征自我人格的倔强，而在于创造一种永恒静寂的境界，着力表现其苍古之态，突出其"非时间性"特征，由此发掘生命的价值。他有《古松图》，题诗云："岑寂虚斋午梦余，松风谡谡绕幽居。茶烟初透龙团美，趺坐安禅意如何。"[3]图作于1552年，深邃幽斋中，一人午梦初醒，安然端居，但见得茶烟轻漾，在参差古木中缭绕，这里注入了衡山追求永恒的思想。生命有限，时光绵延，于此丈量中，如何舍取，何处着意，自然很清楚。(5-10)

他的《古木幽居图》，画幽人深山之境，有诗云："古木阴阴山径回，雨深门巷长苍苔。不嫌寂寞无车马，时有幽人问字来。"[4]也是表现"非时间性"，古木清泉，高阁幽坐，如同拉起了一道屏障，将岁月隔去，将尘氛荡去，将一切外在喧闹都除去，惟留下这清净的初心，呼应那太古之声。所谓山作太古色，人是羲皇人。

衡山除了喜欢画夜月、画古松，还有一个喜欢表现的主题，就是园池。从中也可看出他对境界创造的重视，对与物往来境界的流连，这里同样有一种大的腾挪。

中国古代绘画中多有园林之观，元代之前，山水、人物画中的园林多是作为背景来处理的。如南宋刘松年《四景山水图》的夏秋两图中，画有虚堂庭院之景，作

[1] 衡山画古松，极力摒弃其实用性。如他1531年作水墨写意十二段，其中有古木一页，满纸轮囷，自题诗云："古桧折风霜，苍虬落寒翠。何必用明堂，自得空山趣。"不是实用（作明堂），而是与自己的生命相关，所以进入他的笔端。他画古松，要领略万壑松风的韵味，在松风涧瀑中与天地宇宙相融为一。如他的《幽壑鸣琴图》，作于1548年，画松下鸣琴，有松风涧瀑相伴。自题诗："万叠高山供道眼，千寻飞瀑净尘心。凭将一曲朱弦韵，小答松风太古音。"（陆心源《穰梨馆云烟过眼录》卷十七）琴答松风，心存太古，人与宇宙永恒契合。

[2] Michael Sullivan, *Symbols of Eternity*, Stanford University Press, 1979, p.124.

[3] 《梦园书画录》卷十一。

[4] 《式古堂书画汇考》卷五十八画二十八。

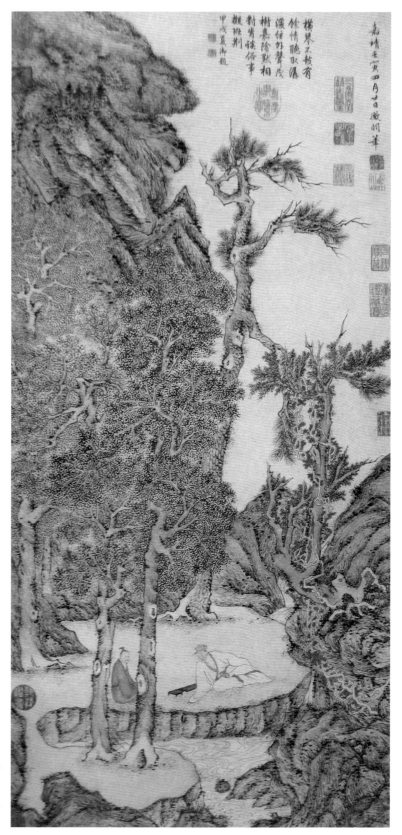

横琴不较肩
餘情聊取濡
漫馀外聲茂
柟嘉陰黙相
對肯談俗事
挑挑荆
甲戌夏海題

嘉靖壬寅四月廿日徵明筆

图5-10
文徵明
茂松清泉图轴
台北故宫博物院藏
89.9×44.1cm

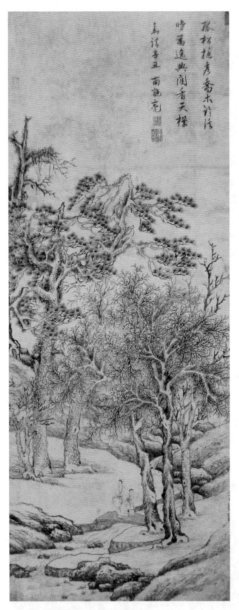

图5-11 文徵明 临溪幽赏图轴 北京故宫博物院藏
127.3×50cm

为人的活动空间。元代山水画多见书斋式的山水，庭院在其中占有重要位置，但高房山、倪云林、李息斋、柯敬仲诸家，多画空山茅屋，并不热心于庭院构置。明代以来随着江南园林尤其是文人园林的突出发展，绘画中的园林形象越来越多。文徵明是中国绘画史上图写园景最多的画家之一。他与大致同时代、也善画园池的仇英昂不同，后者画人物故事涉及园林（如《汉宫春晓图》、《西园雅集图》），园林主要是被当作人物活动空间来处理的。（图5-11）

衡山着意将园林变成一个表达生命境界的世界。他对园林的体会细腻之极，几乎有白居易那样的对园池的感觉。他有园林诗写道："道人淡无营，坐抚松下石。埋盆作小池，便有江湖适。微风一以摇，波光乱寒碧。"[1]"幽人如有得，独坐倚朱阁，岩岫窅以闲，松风互相答。此乐须自知，叩门应不纳。"[2]真是天开好日月，人借佳园林，于此体会圆满自足的世界。他在园林中感受"稍从人束缚，不逐世摧残"的自由情趣，领略"寒潮洗尘迹，春雨上苔衣，春苔封白日，风叶展寒蕉"的永恒寂静。其《饮王敬止园池》诗说："篱落青红径路斜，叩门欣得野人家。东来渐觉无车马，春去依然有物华。坐爱名园依绿水，还怜乳燕蹴菊花。淹留未怪归来晚，缺月纤纤映白沙。"[3]将自己在园林中淹

〔1〕《莆田集》卷二。
〔2〕《莆田集》卷三。
〔3〕《文徵明集》补辑卷六。

留的感觉徐徐传出，他完全融入了这个世界中。衡山自北京辞官归来之后，曾为饱受贬抑的至友王献臣的拙政园画有三十一景图，这成了后来了解这个江南园林原初风貌的重要图像资料。衡山画中的园林，都是经过他心灵过滤的意义空间。他画的并非一个人物活动的场所，而是一个清净地，一个永恒寂静的世界。他曾说自己是"老不关时事，聊从造物游"。园池所负载的就是他与造物同游的乐趣。

就以上三类作品分析而言，衡山绘画的表现几近琐碎，题材的重复也很多，但景相似而境不同，他不是要写一片景，而是要表一份心。他的画面意象构造并不空阔，也没有惊人的构思，但就在这寻常景致中，却有心物之间往来回环之趣。正因此，我说他的艺术格调似淡而实秾，看起来弱，其实骨鲠自立，不容轻视。

三、近玩

衡山的艺术有一种"浅近"中的亲切，这是衡山乃至吴门画派的重要特点。

柯律格曾谈到明中期以来文人中相当广泛的"清高"（pure and lofty）现象，他认为在那个时代，没有比文徵明在清高上表现更充分的人了。柯律格由两个方面来看文徵明的清高：一是"清"，就是不近俗务（如衡山退隐江南不为官，在家庭中不近俗务，家中所有之事都由夫人包办[1]），不染世尘，这是从隐逸文化的角度来理解这一问题。一是"高"，他甚至联系罗马帝国时的庄严神性来解释这一问题，认为文徵明等人重清高之性，具有高出世表的追求，在社会中具有崇高的道德表率作用，体现出士人高逸的品性。[2]清高所透出的是一种贵族特性。

其实，文徵明等文人艺术家追求的"清高"，与柯律格所说的"贵族气"正好相反。吴门艺术家的"文人气"（或云"士夫气"），是一个与贵族气相反的概念。朴实、浅素、平易、近物等是它的重要特点[3]，一如禅家所谓打柴担水无非是道，他们要在浅近生活中体会真实。在物质生活上追求朴素，反对奢靡，并不等于在精

〔1〕 Craig Clunas, *Fruitful Sites: Garden Culture in Ming Dynasty China*, Reaktion Books, London, 1996, p.38.

〔2〕 Ibid., p.106.

〔3〕 其风格有些类似于日本茶道中千利休的"侘び茶"（朴素的茶道），"侘び茶"这个词的本义就是反豪华、富贵、巧言令色、艳丽、丰满、复杂、烦琐、崇高、富有，提倡朴素、谨慎、冷瘦、静谧、野逸、寂寞、单纯、枯槁、老朽。可见，单一而素朴是"侘び茶"的核心内涵。

神生活中追求"贵族气";他们珍惜自己的性情清洁，并不等于要力证自己高出世表。与万物一例看、与众生同呼吸，才是他们的根本追求。平常才是真实，平和才是清高，这是明代以来文人艺术的不二法门。

衡山艺术的独特性，与其说是"清高"，倒不如说是"浅近"。他的绘画魅力不在高风绝尘处，而在对世界的一片浅近亲和的叙述中。

他是在家的修行者，没有僧人名义的僧人，不种庄稼的庄稼人，不求诗名的诗人，不以画为画事的天真的画家。他的旨趣在陶柳王孟之间。他略显拘谨，缺少放旷的风度[1]，喜欢在温雅的艺术气氛中安顿自己。在他身上没有董其昌的刻薄，没有云林的孤僻，也没有大痴的放旷，他就是一个斋居生活中的悟道者。他过着"酒散风生棋局、诗成月在梧桐"的平淡生活。书生本色，清澈情怀，是他为人为艺的重要特色。他赠白阳诗道："香消酒醒都无赖，一卷残书意独亲。"[2]这样的缱绻成就了衡山的独特艺术。

衡山将生活充分地艺术化，也在艺术中极力保持生命的情趣，荡却贵族气。他

图5-12　文徵明　东园图卷　北京故宫博物院藏　30.2×126.4cm

〔1〕《词苑萃编》卷十六载有一事，略可见其性格："文衡山待诏素性高雅，不喜声妓。吴俗六月念四，茶花洲渚，画舫笙歌咸集。祝枝山、唐子畏匿二妓人于舟尾，邀之同游。衡山先面订不与妓席，唐、祝私约酒阑歌声相接，出以侑觞。衡山愤极，欲投水，唐、祝呼小艇送之。"
〔2〕《文徵明集》卷九《冬夜闻雨怀陈淳》。

在小山丛树中安心，在山林场圃中优游。其文雅而不风雅，清净而不清高，远俗而不傲世。他的艺术就像一朵自在开放的野花，而非名花异卉。他有诗吟道："茗椀清谈浑欲醉，草檐红日暖于春。"[1]充满了盎然的生活意味。他的艺术有浓厚的乡野情趣、朴素情怀。他有诗云："平原膏雨润芳华，村巷飞飞燕子斜。坐惜时光问花柳，相逢邻里话桑麻。东风鱼鸟欣忘我，落日牛羊自到家。车马不到山径绝，溪藤引蔓上篱笆。"[2]这样的诗，真有放翁的意味。又有诗云："横笛何人夜倚楼？小庭月色近中秋。凉风吹堕双梧影，满地碧云如水流。"[3]此诗曾为王渔洋所击节称赏，其妙也在浅近亲切处。

他的绘画与元画一脉相承，但与"冷元"气象又有不同。在他这里很少见到萧瑟冷逸的意味，即使他最喜欢画的寒冬雪景（他的存世雪景有几十幅，画史上以其为王维以后最有影响的雪景画家），也很少李郭以来的气氛，更多表现的是清洁澄明。他的艺术出入倪、黄，但不像黄那样将常景提升为圣境，执着地追求崇高；也不像倪那样将一切人世生活的场景荡去，纯化为萧瑟的江边空境。他所戮力创造的

[1]《文徵明集》卷九《答汤子重》。
[2]《文徵明集》补辑卷六《拟月泉试题春日田园杂兴》。
[3]见陆时化《吴越所见书画录》卷三，清乾隆怀烟阁刻本。

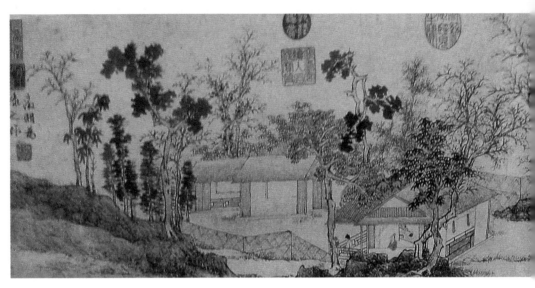

图5-13　文徵明　林榭煎茶图　天津博物馆藏　25.7×114.9cm

"共成一天"的境界，多是当下直接的感受，会友、喝茶、漾月、荡舟、喜雨、送别等等，都是他常表现的主题。他画的就是具体生活的场景，就发生在院内、村外、小溪旁、山脚下，画中出现的就是朋友和自己的身影，所要表现的就是当下直接的生命体验。读他的画，最好沏一壶清茶，伴几缕轻风，随着他的笔触浮沉。他这里很少有盘曲，大多是直道，指引生命真境的直道。（图5-12、5-13）

他以玩物的心态来作画，以亲切的心目去览观。他的绘画中体现的近物的情怀、会心的意趣和即兴的记取令人印象深刻。

衡山的艺术有一种"近物"之心。衡山为人谨言慎行，与好友唐寅、徐桢卿、钱同爱相比，他的确温雅自敛。但如果因此认为衡山拘谨而乏味，那就大错特错了。衡山有浓厚的"近玩"之心。衡山重视生活的情趣，他甚至认为，没有情趣的人生是黯淡的生命。他好古玩，擅书画，乐园池，精鉴赏，欣赏花鸟虫鱼、山光水色。他的画展现的是他活泼的趣味。正像他的老师庄昶所说："画一也，而有以心以画之不同者，何哉？盖以心则天地万物总吾一体，窗草不除，皆吾生意。"[1]衡山之画，颇膺濂溪窗前草不除之趣。他有《静隐》诗云："却怜不及濂溪子，能任窗前草自生。"他近物，是为了体会生命的真意。

〔1〕《定山集》卷十《郑氏家藏古画如引》。

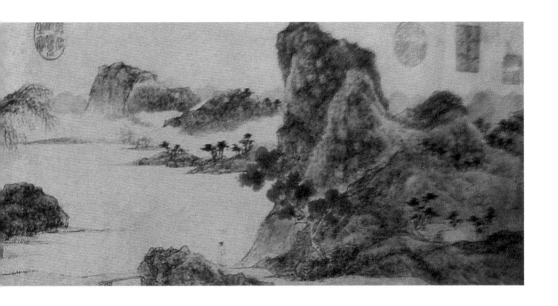

衡山的艺术最重这生命的趣味。春日的清晨，他到小园散步，但见得"野梅空试小园春"，心中起无尽的欢喜。冬末的午后，他到野外赏梅，又瞥见"古梅残雪自吹香"，意也融进其中。他居家园子不大，房屋不丰，家资不富，书卷不多，但他充满了人生的趣味、活泼的灵性、温暖的关怀，对世界有无边的爱意——这真是读衡山最感动我的地方。

衡山是儒学的服膺者，但他对北宋以来理学家"玩物丧志"的扩大化颇有异辞。程朱的正统理学在一定程度上是排斥耳目之娱的。如程颐在朋友家，谈到高兴时，朋友邀其观画，竟然遭到了他的拒绝，他的理由就是观画有乱心目。衡山与这样的观念拉开了距离。

衡山《何氏语林叙》云：

> 宋之末季，学者习于性命之说，深中厚貌，端居无为，谓足以涵养性真，变化气质。而究厥所存，多可议者，是虽师授渊源，惑于所见，亦惟简便日趋，偷薄自画，假美言以护不足，甘于面墙，而不知其堕于庸劣焉尔。呜呼，"玩物丧志"之一言，遂为后学深痼。君子盖尝惜之。（《文徵明集》卷十七）

他认为，端居无为的修行，常常成为无趣人生的托词，常常沦为面南墙而不返、假美言以欺人的庸人之举。况且端居不代表心性正，玩物也不代表丧心志。董其昌曾批评这样的迂阔做法是"杀风景汉"，持论与衡山是一致的。衡山之时与董其昌的明末思想风气颇有不同，那时理学的正统地位非常强固，性格柔弱的衡山竟然有这样的观点，实属不易。衡山大启"玩物"之心，对吴门后学有很大影响。其孙文震亨所作《长物志》便是在这样的氛围中形成的。

苏轼提出"寓意于物"而不"留意于物"，此观点曾遭朱熹的批评："东坡云：君子可以寓意于物，不可以留意于物。这说得不是。才说寓意便不得。人好写字，见壁间有碑轴，便须要看别是非，好画，见挂画轴，便须要识美恶。这都是欲，这皆足以为心病。某前日病中闲坐，无可看，偶中堂挂几轴画，才开眼，便要看他，心下便走出来在那上。因思与其将心在他上，何似闲着眼，坐得此心宁静。"[1]但衡山的观点却与朱熹不同。朋友华中父的真赏斋收藏大量的书画金石作品，衡山为之作《真赏斋铭》：

> 岂曰滞物，寓意施斯。乃中有得，弗以物移。
> 植志弗移，寄情高朗。弗滞弗移，是曰真赏。[2]

不滞不留，却可寄情于物；情怀高朗，物皆与我为友，都可以成为心性的依托。（图5-14）

尤其到了晚年，衡山大开近物之心。何良俊说："吴郡衡山文先生纯粹冲雅，沉懿渊塞，德全白贲，道契黄中。却千金而不顾，弃名爵其如屣……性兼博雅，笃好图书，间启轩窗，拂几席，蓺名香，瀹佳茗，取古法书名画，评校赏爱，终日忘倦。以为此皆古高人韵士，其精神所寓，使我日得与之接，虽万钟千驷，某不与易。"[3]衡山认为，一草一木中都涵括着无尽的生命乐趣，所谓"胸涵天汉襟怀远，兴寄禽鱼乐事多"，人要深心细体。其《鹤所图》诗写道："小阁幽室对仙禽，静契蹁跹物外心。兴寄孤山秋渺渺，梦回赤壁夜沉沉。有时起舞月在席，何处长鸣风满林？见说周旋无长物，数竿修竹一床琴。"数竿修竹，一床眠琴，独鹤去舞，

〔1〕《朱文公文集》卷六十一，《朱熹全集》，上海古籍出版社、安徽教育出版社，2002年。
〔2〕《文徵明集》补辑卷二十一。
〔3〕《何翰林集》卷一，明嘉靖四十四年刻本。

人与之周旋，是风雅，也是为了安顿�跺的物外之心。

衡山可以说是文人画史上以"活趣"去取代"生意"的艺术家。生意，所重在活泼的动感、内在的活力、特别的节奏和韵味；而"活趣"，所重则在人生活的趣味、生命的直觉，是人在世界中独特的生命体验。物，在他这里不是被观之对象，而是体味之世界，与"我"相与优游，共成一天。

他的画多载有这活泼的体验。如他的《疏林茅屋图》，作于1514年，记录一次与好友汤珍等去竹堂寺游历的感受，描绘了一个洁净、萧散、平和而清远的境界。其上题诗云："佛坐香灯竹里茶，新年行乐得僧家。萧然人境无车马，次第空门有岁华。几日南风消积雪，一番春色近梅花。坐吟残照归来缓，古木荒烟散晚鸦。"[1]句句为目中所见，合而整体表达心中所感，如同欣赏园林，步移景改，但在在都是一心流连处，一草一木传出亲切，微风和暮烟也与他相与优游。他的"近玩"，是以心"近"之，与大千世界的一切相与游戏。

"会心处不在远"，是传统美学中的重要观点，为衡山毕生崇奉。

《世说新语·言语》载："简文入华林园，顾谓左右曰：会心处不必在远，翳然林水，便自有濠、濮间想也，觉鸟兽禽鱼自来亲人。"此中所示之"会心处不必在远"的观念，在中唐五代之后被发展成为支撑中国美学和艺术发

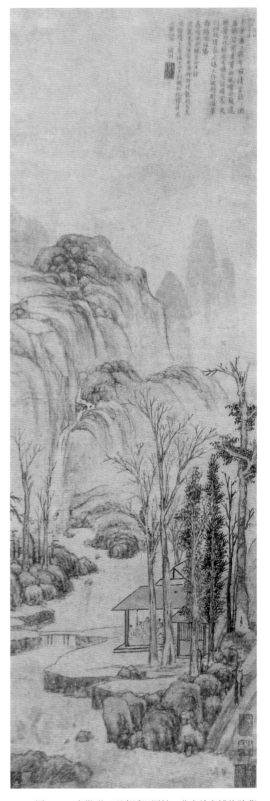

图5-14　文徵明　西斋话旧图轴　北京故宫博物院藏
87×28.8cm

[1] 此图见江兆申《吴派画九十年展》著录。

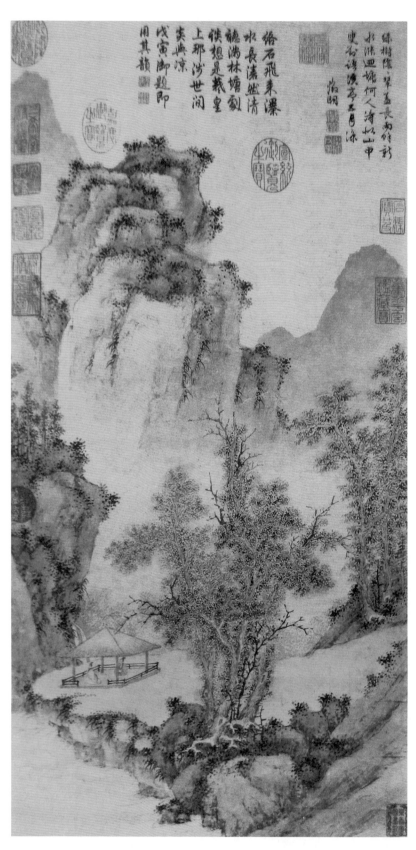

图5-15
文徵明
溪亭客话图轴
台北故宫博物院藏
64.5×33.1cm

展的重要思想。[1]其中突出两个要点，一是"求会心"，物我相对关系消除，人与世界融为一体，人在自我创造的宇宙中得到心灵的安顿。二是"不在远"，就在近前，就在当下直接的体验中。在那些与物竞走、任欲奔驰的心灵中，世界是自我征服的对象，虽然近在眼前，但却渺若千里。在亲近愉悦的生命观照中，世界又回到了近前，回到了与自我生命相融相即的状态中。（图5-15、5-16）

这两个要点所突出的思想，就是强调直接的生命感知，而不是爱物，爱自然。这一倾向在北宋以后的艺术发展中更加明晰。这一理论强调放弃外在的、欲望的、他者的目光，那是"远"的，而要回到生命的"近"处，回到一己鲜活的体验中。同时，也放弃那种对终极价值的"深"的玄思，"濠、濮间想"并非为了追求一个抽象的绝对的"道"，而就在当下直接的"浅"处显现真实。

中国美学的这一观念对衡山有深刻影响。他有诗云："江南白苎迎新暑，雨后孤花殿晚风。自古会心非在远，等闲鱼鸟便相亲。"[2]通过自体自认，在平凡的生命中，发现生命的意义。又有诗云：

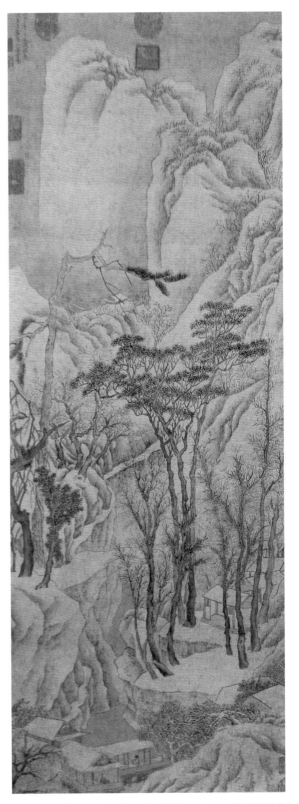

图5-16　文徵明　溪山深雪图轴　台北故宫博物院藏
94.7×36.3cm

〔1〕此一观点几乎成为文人艺术的一个定则，如吴梅村为张南垣作传云："且人之好山水者，其会心正不在远。于是为平冈小坂，陵阜陂陀，然后错之石……"（《张南垣传》）
〔2〕《文徵明集》卷十《侍守溪先生西园游集》。

四月春都尽，东溪得再过。夷犹青雀舫，浩荡白鸥波。山偃看宜远，川萦不厌多。水风牵荇带，云日翳松萝。倒影飞朱阁，浮岚写翠蛾。疏疏梅子雨，袅袅竹枝歌。弱桨依兰渚，幽槃得涧阿。澄怀甘寂寞，顾影惜蹉跎。放鹤无支遁，传觞企永和。依然鱼鸟在，尘土欲如何？[1]

此诗记载的就是自己亲近愉悦的生命体验，他与世界一无判隔，如一条游在清溪中的鱼、一只飞在山林里的鸟，此正是中国哲学所说的浑然与万物同体的大快活境界。诗中说"依然鱼鸟在，尘土欲如何"——尘世的争锋都远去，欲望的浊流被荡涤，此时惟剩下鱼鸟亲亲、世界一如的宇宙。此时方是会心处，所谓"会心非在远，悠然水中竹"。

读他的诗，尽见鱼鸟相戏的亲近。他早年曾作有《醉翁亭图》，这是他随父流连数年的乐地。1548年，他又重题此图，并有诗云："爱此清溪无垢氛，幽居近傍碧粼粼。惯亲鱼鸟浑相识，尽占烟波作主人。天浸月明倚槛静，水浮花明绕门春。渺然自得桃源趣，时有渔郎来问津。"（《文徵明集》补辑卷八）鱼鸟相亲、天人共乐，此意镌刻在衡山的内心。以下几首画史文献著录的题画诗也表达了类似的思想：

山中习静避红尘，朝夕唯于木石亲。昨日渡头春忽到，东风绿水又粼粼。（《珊瑚网画录》卷十五）

山雨欲来云满屋，溪风未起水生波。村深樵径归人急，犹有微阳挂女萝。（《穰梨馆过眼云烟录》卷七）

山色参错乱碧苍，溪流屈曲日汤汤。幽人坐对浑忘世，两两谈心道味长。（《陶风楼藏书画目》卷二）

这几幅画虽不存，但由诗尚可看出作品的大致意思。他画的是他"会心"的感觉、鱼鸟相亲的体验。在他看来，人心灵的"远"，是内在世界的迷妄造成的，放下心来，与万物一例看，就会山光水色，尽为我有。大千世界的一切，都是会心处，都与自己近而亲。

衡山继承了沈周的思想，重视"即兴式"的创造，这也与他的"近物"哲学

[1]《虎丘东溪漾舟与履仁同赋》，《文徵明集》补辑卷四。

有关。

前文论沈周时，说到中国文人画发展到吴门开始重视"即兴式"的方法。这是文人画史研究中的一个重要问题。一般认为，与诗歌强调"寓目辄写"的即目即景式的表达不同，中国画并不推崇"即兴式"的表达。[1] 其主要理由有二，一是中国画重心会而轻目观，绘画是心灵的影像，而不是眼中之景，所以中国画与西方的写生不同，不是画当下即目所见，从王微的"盘纡纠纷，咸纪心目"到唐代符载的"物在灵府，不在耳目"，以至清石涛的"搜尽奇峰打草稿"等，都是这样的思路。二是中国画重载道、重历史、重仿古、重程式的特点，也削弱了即兴式的传达。唐代之前的绘画重载道，自我表现的功能不明显，北宋以后虽有转变，但此一传统并未消解。元代以来中国画"仿"的趋势日益明显，个人的经验往往淹没在前代大师的叙述之中。同时，中国画重视程式，重复的画题和结构也在一定程度上阻滞了即兴式的表达。

这样的观点在某种程度上是有一定的道理，但从中国画的总体发展格局看又有所不合。文人画的发展渐渐将绘画从"他者"的角度转化为个体心性的传达，这在北宋时即初露痕迹。而吴门画派在文人画发展中的最大贡献，就是重视当下直接的即兴式的创作方式。以沈周、文徵明为代表的吴门画派将绘画变成一种个体生命感觉的"视觉笔记"。

文徵明的"即兴式"，画当下直接的生命感兴，那种真实的生命冲动，一如雪夜访戴的东晋诗人王徽之所说"乘兴而来，兴尽而返"的"兴"。明清以来的文人画家对此有深刻的体验。在文人画中，即使是历史题材，也只是一个借喻而已，如唐寅对视觉典故的重视，其实画的是自己的感觉。当下的景和事，历史中的事件，都不是决定的因素，它们只提供一了个感发心灵的契机。我颇喜王石谷与恽南田"好墨叶"的对答，南田题石谷《晚梧秋影图》（图5–17）题跋云：

> 丙寅秋日，石谷王子同客玉峰园池，每于晚凉翰墨余暇，与石谷立池
> 上商论绘事，极赏心之娱。时星汉晶然，清露未下，暗睹梧影，辄大叫曰：
> "好墨叶，好墨叶。"因知北苑、巨然、房山、海岳点墨最淋漓处，必浓淡
> 相兼，半明半暗，乃造化先有此境，古匠力为模仿。至于得意忘言，始洒

[1] 如肖驰曾提出"背拟作画与即目吟诗"的区别，见其《中国诗歌美学》，北京大学出版社，1986年，第194—201页。

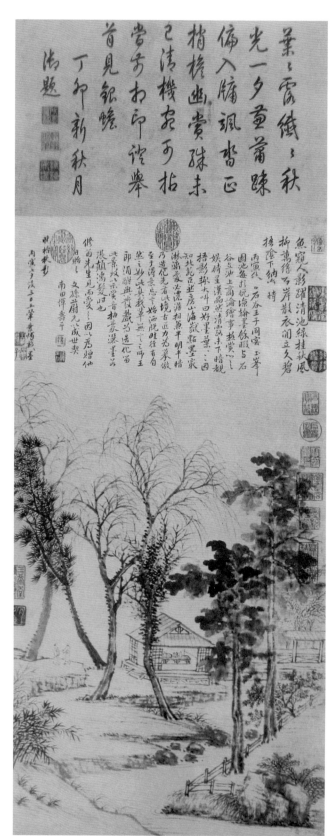

葉葉雲綃綃秋
光一夕菫菖踈
俪入脩飋沓正
楷檐幽賞殊未
已清機宛可拈
甞芍和印諸峯
首見銀蟾
浩題
丁卯新秋月

图5-17
南田题石谷晚梧秋影图轴
北京故宫博物院藏
76.8×41cm

脱畦径，有自然之妙，此真吾辈无言之师。王郎酒酣兴发，戏为造化留此
影致，以示赏音，抽毫洒墨，若张颠濡发时也。

这段奇妙的题跋，道出南田对笔墨和境界关系的揣摩。笔墨的感觉也从即兴中来。
这里表达的不仅是师法自然的问题，而且是强调当下直接的感受，笔墨与丘壑，虽
有程式化的表现，但万般微妙皆由直接的生命感发而起。这是值得重视的文人画新
思想。

吴门画派重"即兴式"创造，从沈周的"乘兴"、衡山的"即兴"到白阳的"野
兴"，形成了吴门画派重要的思想倾向，在文人画的发展史上写下了浓重的一笔。

四、真赏

衡山之"浅"，还与他的世界真实观有关，这是一种"浅近的真实观"。

禅宗文献中记载了宋代临济宗黄龙派的祖心禅师和居士黄庭坚的一段对话，后
成为禅宗中著名的公案：

> 隆兴府黄龙祖心禅师，因黄山谷太史乞指径截处。师曰："只如仲尼道：
> '二三子以我为隐乎？吾无隐乎尔。'太史居常如何理论？"公拟对。师曰：
> "不是，不是。"公迷闷不已。一日侍师山行次，时岩桂盛放。师曰："闻木
> 樨花香么？"曰："闻。"师曰："吾无隐乎尔。"[1]

此公案反映出禅宗关于世界真实的重要观点。祖心在对黄山谷的开示中，谈"隐"
和"真"的关系。他认为，不悟的人平常处于"隐"的状态中，人们被知识、情感、
欲望等因素遮蔽，世界虽在目前，却如隔千里。"隐"使人的生命处于困境。禅宗
认为，"吾无隐乎尔"，遮蔽不是别人设置，而由自己所造成。一悟之后，就像忽闻
桂花飘香，生命的"香味"（觉性）显露。祖心不让山谷"理论"，山谷刚要开口，
祖心就说"不是，不是"。因为真性是不可"理论"的，是与不是，是判断，判断

〔1〕《禅宗颂古联珠通集》卷三十九，《卍续藏》第115册。

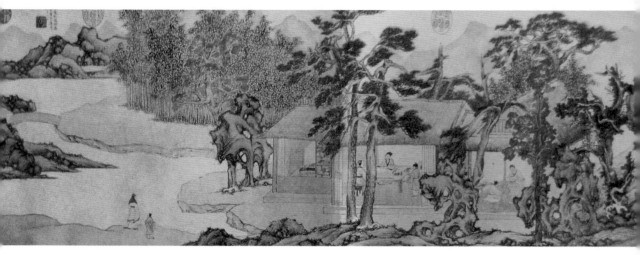

图5-18　文徵明　真赏斋图　上海博物馆藏　36×107.8cm

就是理性，此一"理论"正是"隐"的根源。(图 5-18、5-19)

文人画自元代始就追求这无"隐"的世界。文人画强调以笔墨为基础，脱略具体的空间形式，从知识的葛藤中超出，还归真实的生命。元代文人画中推崇一种"无隐"的境界，所谓空山无人，水流花开，让世界直接呈露。一如清戴醇士所说："吾隐吾无隐，空山花自开。"[1] 吴门画派对此有独到的体知，文徵明是这一思想的实行者和理论上的推阐者。正如他诗中说的："佛法吾何隐，秋香一树花。"[2] 他要让世界的"真"趣露出来。

我们看他的著名作品《绿阴长话图》，其实就是创造一个"无隐"的世界。画为高远构图，近景处两人在绿荫下静坐对语，恬淡神情跃然欲出。其上岩壑间有一小道曲折伸向山林深处，两旁老树兀立，怪石参差，间有小桥亭屋，一水泻出于两山之间。构图虽繁密，但是工整细致，境界宁静而幽远，整个画面有一种云闲水远的意味，在静境中透露出无限的生机。上有一诗道："碧树鸣风涧草香，绿阴满地话偏长。长安车马尘吹面，谁识空山五月凉？"诗画相映，得当下呈现的意韵。

衡山推崇这空花自落的境界，如他诗中所说："往事无人问，岩花空自幽。"衡山生平多次提到禅家的"柏子"境界，就是此境：

〔1〕《习苦斋画絮》卷二，光绪十九年刻本。
〔2〕《文徵明小楷自书诗轴》，见《爱日吟庐书画录》卷一。

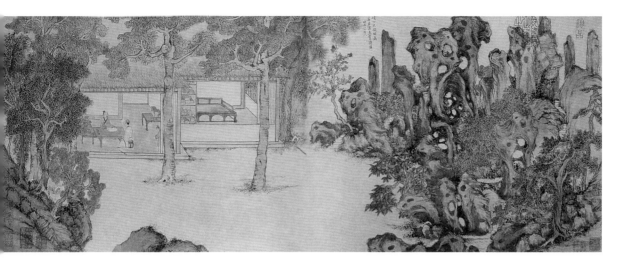

图5-19 文徵明 真赏斋图 中国国家博物馆藏 尺寸不详

三旬闭户桃花雨，一味安心柏子烟。(《怀次明》)

净扫寒斋烧柏子，不妨生活淡于僧。(《除夕》)

苔径无尘古寺偏，幽息赖有己公贤。小窗坐对梨花雨，瓦鼎闲消柏子烟。(《乙亥春避喧居观音庵》)

有关柏子之公案来自于唐代赵州禅师。《赵州录》记载："时有僧问：'如何是祖师西来意？'师云：'庭前柏树子！'学云：'和尚莫将境示人。'云：'不将境示人。'云：'如何是祖师西来意。'师云：'庭前柏树子。'"

这段对话包含丰富的哲学内涵。它所确立的是当下呈现的精神。就是我在本书序言中所说的，它不是"见"（看见的见），而是"见"（呈现的现）。道不可追问，无法以比喻等手法来说解，就像当下的庭前柏树子，一切自在兴现。这就是禅宗所强调的"青山自青山，白云自白云"的思想——人不说，让世界自说。(图5-20)

衡山还沉迷于禅宗的"一味"境界。他诗中有"一味消闲柏子烟"、"消受炉香一味闲"、"洗竹空阶风入坐，卷帘清夜月窥人。平生受用谁能试，扫地焚香一味贫"等等的描写。

一味也是禅家话头，出自黄檗希运。《宛陵录》记载："诸方有五味禅，我这里只有一味禅。"《马祖录》也云："摄一切法，如百千异流同归大海，都名海水，住

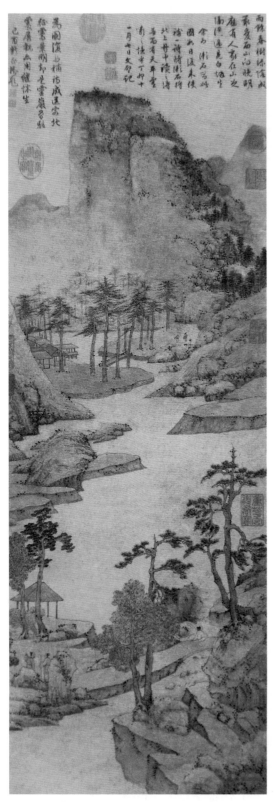

图5-20 文徵明 雨余春树图轴 台北故宫博物院藏
94.3×33.3cm

于一味,即摄众味,住虽于大海,即混诸流,如人在大海中浴,即用一切水。所以声闻悟迷,凡夫迷悟。"一味"是不二法门的另一种表达方式,就是泯灭一切分别,从人的种种"拣择"中走出。

"柏子"和"一味",都在突出即物即真的思想,任由世界自在兴现。这一思想也是导致衡山艺术"浅"的重要原因。

他的画深受让世界自在兴现思想的影响。我们可以看他几首题画诗:"春风三月思悠悠,车马红尘漫白头。白日山深人不到,古藤花落水空流。"[1]"春岸离离芳草齐,春云蔼蔼碧山低。山人不出春雨足,一日开门花满蹊。"[2]"苍烟千尺锁烟霞,鸡犬渔梁隔溪家。何处流来春水远,自停兰棹看飞花。"[3]在这些画中,有意绪的自在腾挪,荡涤一切遮蔽,一任水自流,花自开,云自飘,一心与世界相浮沉。

衡山生平非常重视的"真赏"观,便是在这样的思想背景中产生的。

衡山存世两幅《真赏斋图》,都作于他的暮年,构图精简,是他的用心之作。其中所吟玩的就是"真赏"问题。上海博物馆所藏《真赏斋》,作于他88岁时。画茅屋两间,屋内陈设清雅而朴素,几案上书卷陈列,两老者对坐相语,所谓"两翁静坐山无事,静看苍松绕云生"。门前青桐古树,修篁历历,左侧画有山坡,山坡上古树参差,而右侧则是

〔1〕 神州国光本《文衡山山水花鸟册》。
〔2〕 据李日华《味水轩日记》卷一引。
〔3〕 据《石渠宝笈》卷三十九所录衡山题画诗。

大片的假山，中有古松点缀，细径曲折，苔藓遍地，得老树幽亭古藓香之意境。

他极力渲染这万古不变的境界，来谈"真赏"问题——对真实世界的欣赏之道，或者说发现世界的真实之道。如何是真实，如何为真赏？外在风物完然在目，难道不是真实？衡山当然不是否定存在的具体性。他所强调的是，没有真赏之心，即无真实之物。正如前引衡山《真赏斋铭》所云："弗滞弗移，是曰真赏。"真赏，是建立一种不为我系、物系的观照心灵。

董其昌曾有一段综合前人论画的论述："看画如看美人，其风神骨相，有在肌体之外者。今人看古迹必先求形似，次及传染，次及事实，殊非鉴赏之法也。米元章谓好事家与鉴赏家自是两等。家多资力，贪名好胜，遇物收置，不过听声，此谓好事。若鉴赏则天资高明，多阅传录，或自能画，或深画意，每得一图终日宝玩，如对古人，虽声色之奉，不能夺也。看画之法不能一途，而取古人命意立迹，各有其道，岂拘以所见绳律古人之意哉。"[1]

米芾所列"好事家"与"鉴赏家"的区别，其实说的是对物的态度。前者是拘泥于物，是一种带有欲望的握有；而后者是超然于物，以精神的赏玩取代物质的占有。但文徵明的真赏观，既不取物的态度，也不仅是审美的欣赏，而是灵魂与之优游的过程；不是外在的"赏"，而是生命真性的归复，它所强调的是人与世界共成一天的境界。

1528 年，衡山作《鹤听琴图》，题诗道："调高不恨知音稀，声清却入皋禽听。……物怜德性信有孚，气至声和自相应。古乐无存古道非，灵禽尚抱千年性。乃知至理在吾心，展卷令人发深省。岂为琴鹤故同清，要是声情两相称。一笑人禽付两忘，主人自寄松间闲。"[2]听琴者不在琴，"乃知至理在吾心"——一切缘自心灵的体验。在纯粹体验的境界中，人与世界两相忘却，无我无物。这才是他所说的对"至理"的"真赏"。他的真赏，非对物之欣赏，仅仅停留在对外物持欣赏的态度，还是有观物之心、被观之物，有物与我的判隔，这样的"赏"，其实是对物的表相的流连，虽云"赏"而未得真"赏"。衡山的真赏，是对生命真性的嘉赏。（图 5-21）

衡山绘画艺术的发展，在一定程度上伴随着追求"真赏"的道路。1556 年，也就是他生命的最后一年，他在《题月江藏石田翁秋江晚钓图卷》中说："月印千江不尽流，江清月白两悠悠。澄来夜色金精溢，散却寒芒玉气浮。万顷不波天在水，一

〔1〕董其昌《丙辰论画册》，此段论述前面大部分为元汤垕《画鉴》语。
〔2〕庞莱臣《虚斋名画录》卷二。

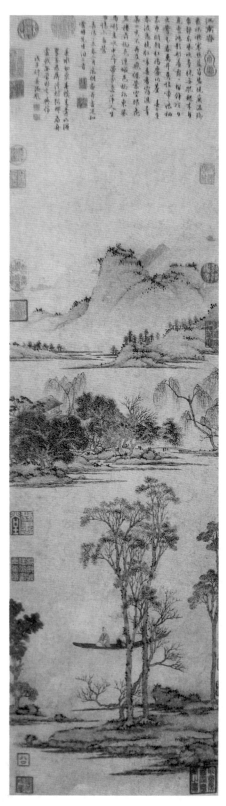

图5-21　文徵明　江南春图轴　台北故宫博物院藏
106×30cm

尘无染镜涵秋。道人悟取原来性，满目风烟一钓舟。"万顷无波，月光在水，高秋无尘杂，清风徐来时，空灵寥廓中，惟有一舟江心静横。衡山所领会的这一秋江晚钓意，将无边的风月、无尽的历史，都会聚于当下此在的江面。此即传统中国哲学"月印万川、处处皆圆"之境界。一如沈周"天池有此亭，万古有此月。一月照天池，万物辉光发。不特为亭来，月亦无所私"诗中之境界，衡山追求的"真境"，是"原来性"[1]。

正是在这种"真赏"观的支配下，衡山的艺术特别重视"静境"。他说自己是"我亦世间求静者"[2]，要在"静"中发现真性。

宋代罗大经对此有很好的阐释："唐子西云：'山静似太古，日长如小年。'余家深山之中，每春夏之交，苍藓盈阶，落花满径，门无剥啄，松影参差，禽声上下，午睡初足，旋汲山泉，拾松枝，煮苦茗啜之。……出步溪边，邂逅园翁溪友，问桑麻，说粳稻，量晴校雨，探节数时，相与剧谈一饷。归而倚杖柴门

<hr />

〔1〕衡山毕生深染佛慧，曾借佛境多次谈到对"性"的体认。《雨宿上方》诗云："云卧分僧榻，玄言证道心。平生慕真境，此夜宿烟林。"（补辑卷五）他于东禅寺与友人小集，有诗云："拟消长日尘中想，聊寄尘心物外书。解脱尘劳初见性，悟空诸妄欲逃虚。"（卷八《此韵施肤庵先生夏日读佛书》）我很喜欢他的《狮子庵诗》："古寺阴阴小径回，狻猊非复旧崔嵬。一时文雅看遗墨，满眼悲凉上废台。佳境曾无百年好，乔柯知阅几人来。壁间莫更题名字，多少篇章蚀古苔。"（卷七）他欲揭开尘世的帷幕，穿过历史的风烟，一任当下直接的真性显露。他一生都在追求真境，所谓"诗中真境何容尽，聊毕当年未了缘"。

〔2〕衡山有诗云："扁舟自有江湖兴，眼底何人得此闲。我亦世间求静者，久婴尘梦负青山。"（《珊瑚网》卷三十九名画题跋十五）衡山之诗屡及静境的问题，如《题履约小室》诗云："小室都来十尺强，纤尘不度昼偏长。逡巡解带围新竹，次第移床纳晚凉。石鼎煮茶堪破睡，楮屏凝雪称焚香。关门不遗闲人到，时诵离骚一两章。"（《文徵明集》补辑卷六）石鼎煮云，楮屏凝雪，都是乾坤的寂寥。《寄王敬止》诗云："流尘六月正荒荒，拙政园中日自长。小草闲临青李帖，孤花静对绿阴堂。遥知积雨塘塘满，谁共清风阁道凉。一事不经心似水，直输元亮号羲皇。"（《文徵明集》补辑卷六）拙政园的静寂荡去了尘氛，心似水，日自长。

之下，则夕阳在山，紫绿万状，变幻顷刻，恍可人目。牛背笛声，两两来归，而月印前溪矣。味子西此句，可谓妙绝。然此句妙矣，识其妙者盖少。彼牵黄臂苍，驰猎于声利之场者，但见衮衮马头尘，匆匆驹隙影耳，乌知此句之妙哉！"[1]其中描绘的生活境界，真可以为衡山一生艺术作注脚。

衡山为什么要做一个世间的求静者？"多生偏结静中缘"，他的这句诗，可以说是一个解释。所谓"多生"者，乃纷乱之人生也。人生之纷乱，不仅是所历过程之纷乱，更是一个脆弱生命的必然遭遇。他的思想一如晚明陈洪绶"偷生始学无生法"，就是要在拘限的人生中寻求超越之路。静，是对生命之安顿。我在本书中多次提及，文人画所谓静，不是外在环境的安静，也不是心灵的宁静，而是一种超越，在静中但歇一切攀缘，消解一切束缚，将现实人生的种种遭际、脆弱生命的种种拘挛都抛将去，赢得深心中的宁静。

山静而日长，这是衡山的绘画最喜欢表达的境界之一。他要创造一种永恒的寂寞，一种超越尘世纷扰的永恒不变的真实。观其《古木垂阴图》、《真赏斋图》等作品，无不昭示出一种永恒的寂静，这是衡山艺术的标记之一。（图5-22）

时间性因素丈量出人的生命的短暂和脆弱，也意味着具体、变化，连接着人的现实遭际，牵引着人的情欲、知识。荡去时间性因素，不是时间的抽象，更不是对时间的背离，而是在时间性存在的背后看世界的真相。没有时间，就是永恒；没有变化，就是寂寥。在千年的古松下，在万岁的枯藤中，在永恒的石的世界中，衡山要表露的是存在的真实。

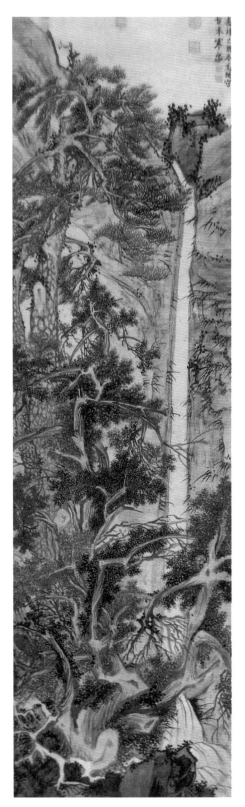

图5-22　文徵明　古木寒泉图轴　台北故宫博物院藏
194.1×59.3cm

[1] 见宋罗大经《鹤林玉露》丙集卷四引。

像《绿阴长话图》这样的作品，为我们展现另一个世界的真实。他的绘画，用浅近的语言，追求世界的不变性，真赏斋中的古树、古器、千年的假山、几乎是亘古不变的氛围，似乎都在昭示这一点。

沈周曾言："只从个里观生灭。"这可用以评衡山之艺术。衡山于这静寂的世界中观花开花落，看生生灭灭。生生灭灭本凡常之事，执于此，意迷乱，情哀伤。衡山的静寂世界是个不生不灭的宇宙，就如其《落花诗》所云："不恨佳人难再得，缘知色相本来空。舞筵意态飞飞燕，禅榻情怀袅袅风。"生生灭灭平常事，花无开落见真机。

吴门自沈周始，有一种浓郁的历史感伤意识，衡山也是如此。岁事收残雪，生涯入断鸿，他总是在这样的心境中来看生命，看历史，审视世界中的一切。衡山的静寂世界伴随他对历史感的追寻。他透过虚幻的世界表相看世界，得了一双法眼（所谓"炯然双目在，次第见桑田"），直透历史的深层。其《百花庵》诗云："北郭名蓝旧有名，岁长无复百花深。柴门日落空流水，古木春来长绿阴。满眼风流文字业，一龛荒寂道人心。野桥诘曲通幽径，短策何时许重寻？"他将历史感与当下性融通一体，以此观永恒的柴门、无尽的春水。

结　语

本章论衡山艺术的"浅"，并非为衡山开脱，也不排除他有浅而无味的作品，更不否认吴门后学有些画家学衡山而落入浅薄、浅疏、浅艳的窠臼。但本章所强调的意思是，我们也不能因为一听到"浅"，就觉得他的艺术了无可观。衡山自有衡山的妙处，他代表了文人画的一个新的方向，也是吴门画派中理论贡献最大的艺术家。他对吴门乃至后来艺术的影响是全方位的，甚至是一种生活方式的影响，他是明式文人生活的活的样本，也是生活审美化艺术化的代表性艺术家。他的艺术体现出非精英化、非知识化的倾向，这是中国文化的重大特点。

六　观

唐寅的"视觉典故"

"视觉典故"的广泛运用，成为元代以来文人画发展中的重要现象。元明以降，文人画的旨趣在"骊黄牝牡之外"，更关心生命"真性"的传达，不斤斤于形似，人生感、宇宙感和历史感的融合成为文人画的重要追求。视觉典故的运用，使文人画能在更广阔的时空中，来审视生命价值问题。文人画重视当下直接的感觉传达，这并不意味着直接图写物象，它常常通过引入广泛的内容，利用时间和空间的互叠，产生内在的意义回旋，从而突出艺术家的生命感觉。典故的运用非但不是磨钝感觉的"异在者"，而且是引起生命感兴的直接刺激物。文人画在推重感觉的基础上，更强调思想和智慧的传达，融知识与智慧为一体的典故的运用，成为一种自然的选择。

本章以吴门画派的代表画家之·唐寅为重点[1]，来分析"视觉典故"在文人画中使用的基本特点，尝试以此为例来展示文人画在呈现生命真性方面的独特思路。

一、关于视觉典故

文学创作中典故的运用很关键。如在中国韵文发展过程中，典故的运用比较普遍。它以简驭繁，以有限的语言表现丰富的内涵，这对具有严格形式限制的韵文来说非常重要。典故一般具有丰富的文化历史积淀，合理使用必然会增加文学表达的效果。如擅用典故的李商隐、辛弃疾，其言简意丰的诗意表达，颇受人喜爱。李商隐的《锦瑟》诗，颈联和颔联联用了四个典故，"庄生晓梦迷蝴蝶"是文学典故（出自文献中），"望帝春心托杜鹃"是历史典故（出自历史故事），而"沧海月明珠有泪，蓝田玉暖日生烟"是文化传说典故（出自民间传说），多种典故冶为一炉，创造了一个丰富的意义世界。

文学典故人们谈之甚多，而绘画中的典故运用则罕有言及。绘画中是否存在着类似文学的典故运用呢？答案是肯定的。如八大山人的著名作品《巨石小花图》（图

〔1〕 唐寅（1470—1523），字伯虎，一字子畏，号六如居士、桃花庵主，江苏苏州吴县人。与沈周、文徵明、仇英合称"吴门四家"。1498 年乡试得第一名解元，后连累科场之事绝意仕进，过着啸傲林泉的生活。

图6-1
八大山人
巨石小花图

6-1),图绘一石一花,画东晋诗人王徽之和艺术家桓伊的故事,所要表达的是人与人之间"性灵对话"的思想。[1]不了解图中隐含的典故,就无法读懂这幅作品。陈洪绶的《闲话宫事图轴》(图6-2)也与一个历史典故有关,此画是明亡之后的作品,画东汉平帝时音乐家伶元故事,借伶人之间的无声叙说来倾泻画家胸中的幽怨。[2]典故在两幅画中都起到重要作用,甚至是关键作用。

中国画使用典故的历史很长,汉代的仙圣像、图写功德像等就有不少与典故有关。东晋顾恺之《洛神赋图》就是一组以文学典故(曹植《洛神赋》)为基础的作品。而顾恺之《论画》中所提及的魏末晋初画家荀勖的孙武像,以宫女练兵场景,突出

[1] 此图左侧画一巨石,右画一朵小花,一大一小,形成鲜明对比。巨石并无压迫之势,圆润而亲和。小花也无委琐之形,向石而倾倒。二者似有交互关联之意。八大题诗云:"闻君善吹笛,已是无踪迹。乘舟上车去,一听主与客。"此记晋诗人王子猷和音乐家桓伊之事。王子猷一次远行,舟泊一渡口,忽闻有桓伊经过,桓伊的笛子举世闻名,子猷极愿闻之,但他并不认识桓,而桓的官位远在他之上。桓伊知其意,欣然下车,为之奏曲三只。子猷在舟中静静地倾听。演奏完毕,桓伊便上车离去,子猷随船行。二人自始至终没有交谈一句。八大此画画人与人之间的"对话"。

[2] 《闲话宫事图》是老莲晚年作品,画东汉平帝时音乐家伶元故事,此人曾做过河东都尉,其妾樊通德熟悉成帝时赵飞燕宫中旧事,因作《赵飞燕外传》传世。此图中伶元与樊氏相对而坐,其中注入老莲的历史感伤。这幅画既有对旧朝命运的追忆,又是对自我命运的含玩。

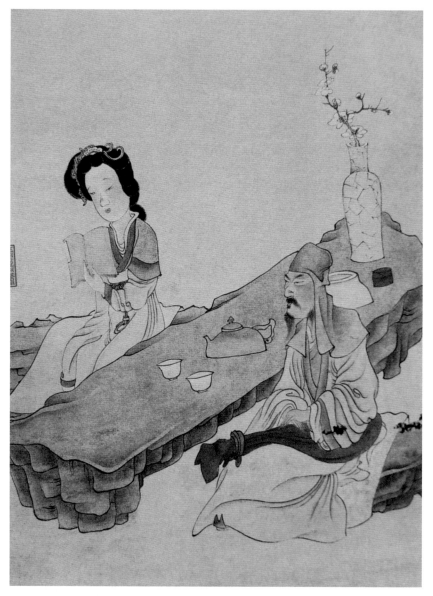

图6-2　陈洪绶　闲话宫事图轴局部

孙武用兵的神明，所谓"二婕以怜美之体，有惊剧之则"——画二妇被斩前的惊恐娇柔之态，所依托的也是一个历史典故。[1] 敦煌壁画中的佛经变相画，在一定程度上可以说是图解佛法，其中涉及大量的典故。唐宋以来，绘画中的典故使用更加频

〔1〕据《史记·孙子吴起列传》记载，孙子初见吴王阖庐，吴王欲试其用兵之法，尽出宫中美女，孙子以吴王二宠姬为队长，敲鼓，妇人大笑。孙子说："约束不明，申令不熟，将之罪也。"再敲，妇人仍大笑。于是孙子欲斩吴王二宠姬，吴王求情，不应，二姬最终被斩。

繁，《宣和画谱》著录的作品中，就有很多是以典故为基础的绘画。

文人画的发展将典故的使用推向一个新阶段，就像近体诗之于诗歌的发展，文人画运用典故极大地丰富了它的表达领域。首先，文人画中"文人"二字虽不是特指身份的术语，但究竟与具有高级文化的精英集团有关，文人画重学问，重书卷气，典故的使用在一定程度上满足了这方面的愿望。其次，文人画不重形式再现，而重智慧，重生命价值的追索，典故的使用帮助拓展其意义空间。再次，文人画重视历史继承性，虽然它并不强调道统，其模古也不能简单理解为复古，但在一种历史义脉上追寻生命的意义，是文人画普遍遵循的思路，故典故的运用具有不可替代的意义。凡此等等。文人画的典故运用与圣像画、功德画有明显不同，它不是记载历史、重视经验、以过往典实为法式，而是由经验发为生命思考，重视在历史基础上的超越，由历史表象中转出生命的价值。文人画中典故的使用，不在宣扬表彰，而在内在涵泳。

本章使用"视觉典故"一语，主要指视觉艺术中使用的典故，是为了与语言文献中的典故使用相区别。就视觉典故使用的范围来说，包括两层含义：一是在视觉艺术中使用典故，如本文所涉及的卷轴画中的典故。这类典故包括文学典故、历史典故、文化传说典故等，所使用的典故与一般语言文献类的典故并无差别，只不过是以图像来呈现。二是视觉艺术内部的典故接递，主要指对视觉艺术中主题的运用，如"渔父"自唐张志和以来发展成相对固定的画题，"待渡"在五代董源之后也发展为一种绘画主题。[1]这类典故为视觉艺术之创造，由视觉艺术进而影响语言艺术。

视觉典故具有诗歌等典故使用大体相同的特点。视觉典故也具有丰富的历史文化内涵，凝聚有特别的哲学和美感精神，它在传递过程中，有不断的意义增殖。与诗歌一样，视觉艺术使用典故，不仅丰富了艺术的表达空间，而且由于典故是一种历时性的动态呈现形式，也会增加绘画独特的历史感。但视觉典故又有其独具的特点。图像与语言表达有相当大的差异，这突出体现在图像的直接性与语言的间接性之间的区别。虽然中国诗学也追求"语语如在目前"、"即目所见"，追求类似于图像的呈现功能，但就具体的表达来说，显然不及直接图写形象的绘画。然而图像的直接性就意义表达来说，是一把双刃剑，既是一种障碍——一般来说，语言艺术因为"虚"易启人以联想，视觉世界由于"实"而限人之想象——又是一种便宜，因

[1] 艺术史界曾有人以西方人类学中的"母题"来讨论此类问题，我以为尚不若用中国本土的"典故"二字更为贴切。

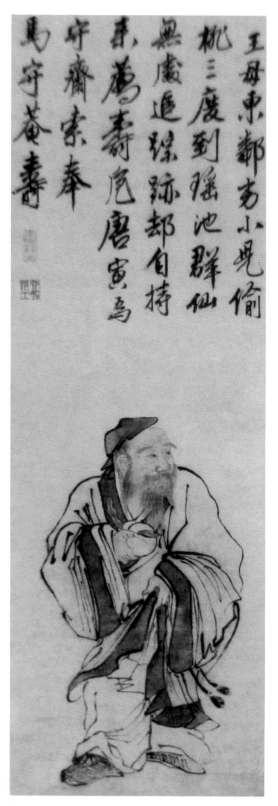

图6-3　唐寅　东方朔偷桃像　上海博物馆藏
144.2×50.4cm

为它可以直接呈现事象。绘画如何化障碍为通途，主要依赖于画家超越图写形象的方式。视觉表现如果只注意图写事实本身，必然会造成理解上的限制性。那样的典故运用只能说是画一个过往的故事，其意义大打折扣。但如果能够超越"叙述"，重在"揭示"，由具体表象进而发现生命的意义，就可以通过瞬间凝固成的图画语言，创造出灵动的意义空间。在这方面，图画语言又具有语言艺术所无法达到的效果。因此，宋元以来文人画中典故的运用，不是对过往事实感兴趣，而是通过引入典故，在更广阔的历史空间中追求文人画的特别"思致"。

在这方面，明代吴门画派的唐寅可以说是一个典型。他的绘画在典故使用方面所体现出的追求，不仅强化了其独具的特色，也在一定程度上反映了文人画利用典故所拓展出的特别的历史与现实、人生与宇宙的思考。

典故的运用使唐寅的绘画富有独特的魅力。他的人物画、山水画多画历史故实，有些画前人已画过，但唐寅不是重复旧作，而重在转出己意。有些典故画史上从未有人涉及，由他独自发明（如今藏台北故宫的《陶穀赠词图轴》）。那些沉寂久远的历史故实，经唐寅点化，成为后人喜爱的新典故。他选择历史故事，有些是历史上的著名人物，如他涉及东方朔、陶渊明、谢安、王羲之、苏轼等人的画迹传世不少。有些是绝世佳人、风尘女子，他擅仕女之作的优长于此也得以强化。对于这些典故，或近或远，或为重大历史事件，或为寻常人家故事，或为腾播人

口的熟题材，或为人言罕及的生僻事，唐寅都深心细体，渗入自己的生命感受和思考。（图6-3、6-4）典故赋予唐寅绘画以特别的色彩。

其一，唐寅的画重理，以发人深省的思想性而著称。文徵明说他的画"理趣无穷"（题唐寅《江南烟景图卷》），王宠题其《溪山渔隐图卷》说："时一展玩，心与理契，情与趣会。"张丑说他"笔墨俱到，理趣无穷"。擅用典故服务于唐画重"理"的需要，也反映出吴门画派的重要特点。吴门中人多以学问为画，从沈周、文徵明到白阳、唐寅等，无不推举学术，沈周深通易理，文徵明兼学多能，陈白阳深研佛学之理，而在其中，未以学术成大功名的唐寅表现最为突出。祝允明说他："其学务穷研造化，元蕴象数.寻究律历，求扬马元虚、邵氏声音之理，而赞订之。旁及风乌五遁太乙，出入天人之间，

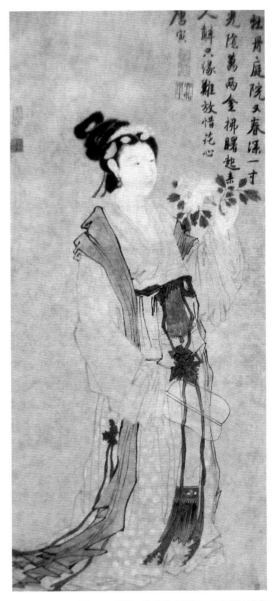

图6-4　唐寅　牡丹仕女图轴　上海博物馆藏
125.9×57.8cm

将为一家学，未及成章而殁。"[1]唐寅的满腹才学，无以为用，便入于诗中画里，他的画也成了且表学问的一种方式。

其二，唐寅的画重历史性反思。在他的画中，观者常看到他将人的命运放到宽广的历史视域中来思考，而典故为他提供了一个特别的世界，一如诗歌中的咏史

[1]《唐子畏墓志并铭》，《唐伯虎全集》附录，中国美术学院出版社，2002年。下引《唐伯虎全集》版本同此。

诗。他画前朝故事，画那些崇敬的人、惋惜的人，实际上是在咀嚼历史，品味生命。王宠有《赠唐伯虎》诗云："举世皆罗网，怜君独羽毛。百年浑醉舞，万象总风骚。长袖娇红烛，飞花洒白袍。英雄未可解，腰下吕虔刀。"[1]在友人看来，唐寅是有大腾挪的人，他挥舞长袖，在天地古今中放旷起舞。王宠还说他是"夫子嵇阮辈，簸弄天地浮"[2]，也是这个意思。唐寅有诗谓："醉舞狂歌五十年，花中行乐月中眠。漫劳海内传名字，谁信腰间没酒钱？书本自惭称学者，众人疑道是神仙。些须做得工夫处，不损胸前一片天。"[3]他将人生比作醉舞狂歌，王宠的"百年浑醉舞"正是深解友人之语。唐寅的艺术与那些不痛不痒、煞有介事、无病呻吟、雕章琢句之作完全不同，他的生活少顺境多逆境，他的艺术少平和之语多叹息之声，他后期诗画中散发出的压抑格调，不能简单理解为他的功名叹息，而是关乎作为类存在物的人的命运叹息，透露出他对人真实生命意义追求的坚韧情怀。唐寅善用典故，并由此转出历史性反思，这是把握唐寅艺术不能忽视的角度。

其三，唐寅的画重当下的解会。一如他的诗，重当下所感，明白晓畅，有元白之风。他的画浅近明快，却又极为敏感。他常常将当下的感觉和典故的运用糅合在一起。他重当下所感，并不意味着惟目所见，放旷高蹈的他并不受形式上的拘牵。正因此，他常常仰望历史的星空，"往古之事"自然入其笔下，融入他的当下感受中。如他的《晓起观景图》，画清晨所见，曙光未露，早起的鸦鸟已开始绕树飞起，将要远行。自题诗云："肮脏衡门两鬓蓬，葛巾凉沁荳花风。曙鸦无数盘旋处，绿树梢头一点红。"寒鸦在文人绘画传统中深寓着"家"的内涵，唐寅在这个传统画题——视觉典故中，加入自己对家的眷恋，加入孤迥特立的情怀，并融汇于清晨惬意的生命体验中。压抑中的清新，落魄中的旷达，以及寒瑟穷困中的"一点红"，真极尽浪漫——这正是唐寅难及处。《关山行旅图》是宋元绘画的老题目（图 6-5），唐寅画此却糅进了当下的体会。他没有采取传统"关山行旅"之类绘画的图式，如范宽的著名作品，多画高山的艰险，表现山河大地的壮阔和人行于其中所产生的紧张感。藏于上海博物馆的唐寅同名作品画一城门，城门外有枯树历历，一人由树下走来，匆匆归向城门，远处高耸的群山若隐若现。画突出漂泊流

〔1〕《雅宜山人集》卷四，明嘉靖十六年刻本。吕虔刀：据《晋书·王览传》记载，三国时魏刺史有一把宝刀，铸工相之，以必三公始可佩，吕虔以之赠友王祥，后王祥位列三公，又以授弟王览，览后官大中大夫。
〔2〕《雅宜山人集》卷一《唐文伯虎桃花庵作》。
〔3〕晚年病中所作《西村话旧图》上即题有此诗，此图今藏台北故宫博物院。

落、暂行暂寄的特点，也在写人生命过程的
匆匆行色。他通过典故运用，伸向缅邈的过
去、广阔的空间，来丈量当下的价值。典故
的运用和转换，使此一画题由一个普遍性叙
述，变成他的个性化心语。

本章围绕唐寅视觉典故的运用，讨论几
个关乎文人画发展的问题。

二、古典与今典

陈寅恪在历史研究中提出"古典"和"今
典"并用的概念。所谓古典，就是词句从故
实中来，出处在旧籍中。所谓今典，即研究
对象经历的当时事实。他说："解释词句，征
引故实，必有时代限断。然时代划分，于古
典甚易，于今典则难。盖所谓今典者，即作
者当日之时事也。"[1] 他在《柳如是别传》的
《缘起》中说："自来诂释诗章，可别为二。
一为考证本事，一为解释辞句。质言之，前
者乃考今典，即当时之事实。后者乃释古典，
即旧籍之出处。"[2] 提倡研究要注意当下事实
和往古故实二者的互证。

唐寅的视觉世界也存在着类似于陈寅恪
所说的古典和今典并用的现象。唐寅在绘画

〔1〕引自1939年他在西南联大所作《读〈哀江南
　　赋〉》一文，见《金明馆丛稿初编》，三联书店，
　　2001年。
〔2〕《柳如是别传》上卷第一章《缘起》，三联书店，
　　2001年。

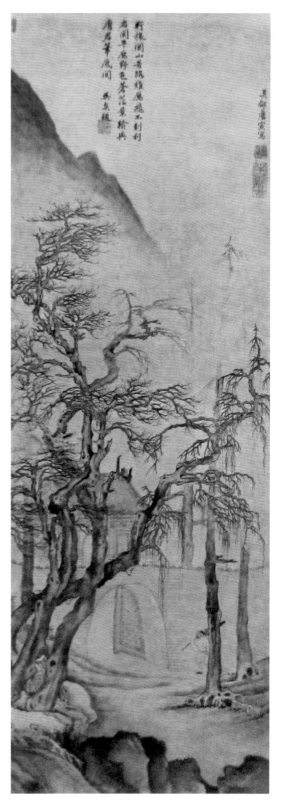

图6-5 唐寅 关山行旅图轴 北京故宫博物院藏
129.3×46.4cm

中多用古典。当然，这里所言之"古典"，非过往之词句，而是过往之故实——那些寓有重要内涵的历史事实本身。而"今典"则指其视觉表象中所隐括的当下事件。在唐寅这里，真可谓"一切过去之事实乃当下之事实"，一切"古典"的叙述，都有当时事实的影子。唐寅画中的用典，不在"典"本身，而欲从古今之"事"转出自我的思虑。如他画文君琴心、昭君琵琶、莺莺待月、薛涛戏笺等历史上的美人，因缘绝不在表"过往之事迹"，宣达教化、表彰善行，而在出"一己之情怀"。即使是临摹顾闳中的名作《韩熙载夜宴图》，其安排布置、气象格调，都带有强烈的唐寅色彩，其中深寓着生命关怀意识。

唐寅利用古与今、虚与实、他人之事与自我之心的互动，创造出丰富的艺术世界。我将其视觉典故中古今互证的使用归纳为以下三种主要形式。

（一）虚体

虽说古事，却有今事的影子，唐寅的很多画，很容易使人发现有其身世遭际的痕迹，他常常利用古事与今事的互证来传达自己的感觉和思虑。

比如唐寅善画美女图，今之研究常会联系他风流放荡的生活，认为他画美女与其好"美色"的品性有关，这多半是对唐寅的误解。唐寅遭科场之祸后，的确有生活放荡之举，但仅仅从放荡风流角度来看唐寅，则离唐寅远甚。唐寅继承中国文学艺术中的香草美人传统，他写美人大都不是在描绘一个外在的人体，以尽色相之欲，而在于美人背后的故事，这些故事中所包含的深沉的人生感受。[1] 辗转在他笔下的美人故事，多有唐寅身世和情感世界的影子。他常以美人堪怜来表达自己的身世遭际，以美人独临世界来表达自己的独立不羁，以女子的柔肠来诉说心中的忧伤。更重要的是，他还通过这些美人图，超越一己的感伤，表达对生命的觉解。自唐代以来盛行的仕女图至唐寅和陈洪绶完成了重大的转换，画仕女而不在仕女本身，像陈晚年的《隐居十六观》就是突出的例子。他们以超迈时伦的造型功夫，完成了人物画真正的超越形似的里程，他们在人物画发展中的贡献一如倪云林、吴仲圭之于山水画的发展。

上海博物馆所藏唐寅著名作品《秋风纨扇图》（图6-6），就钤有"龙虎榜中名

[1] 历史上确也有春宫图之类的唐寅作品流传，与他具有浓厚文人意识的作品非属同类，故未纳入本章讨论的范围。

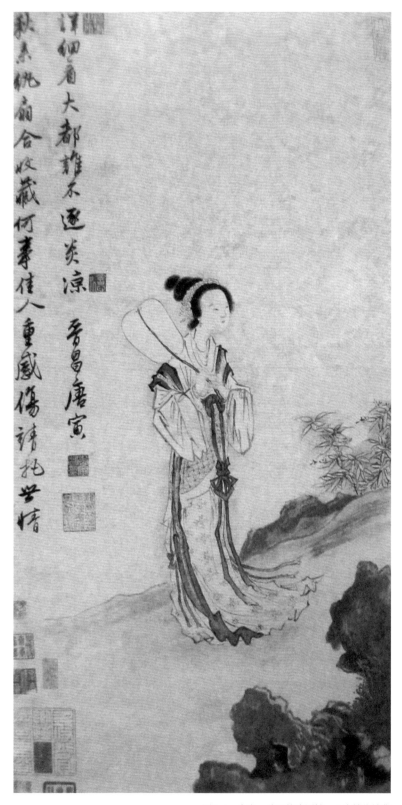

图6-6　唐寅　秋风纨扇图轴　上海博物馆藏
77.1×39.3cm

219

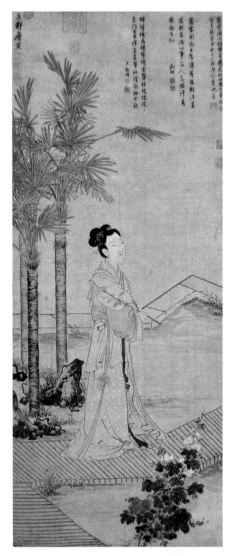

图6-7　唐寅　班姬团扇图轴　台北故宫博物院藏
150.4×63.6cm

第一，烟花队里醉千场"的印章。表面看来，似乎在暗示他的风流债，但深研画理则又非是。此图坡地上画湖石，有一女子，衣带干净利落，随风飘动，眉目间似有哀惋之情，手执一纨扇，眺望远方。女子被置于山坡，画面大部空阔，只有隐约由山间伸出的丛竹迎风披靡，与女子眼睛中无所之的神情相契合。唐寅题诗其上："秋来纨扇合收藏，何事佳人重感伤？请把世情详细看，大都谁不逐炎凉。"

这幅画写汉代班婕妤之故事。班婕妤是一位美貌才女，为汉成帝所宠幸，后成帝迷恋赵飞燕，班婕妤便遭冷落。班婕妤作《怨诗》以呈其胸臆，诗云："新制齐纨素，鲜洁如霜雪。裁为合欢扇，团团似明月。出入君怀袖，动摇微风发。常恐秋节至，凉飙夺炎热。弃捐箧笥中，恩情中道绝。"后人又称此为《团扇诗》。诗人借一把扇子的行藏，寄寓身世的命运。

台北故宫博物院藏有唐寅《班姬团扇图》[1]（图6-7），与《秋风纨扇图》写同一故事。收藏家项元汴在跋文中说："唐子畏先生风流才子，而遭诬被摈，抑郁不得志，虽复佯狂玩世以自宽，而受不知己者之揶揄，亦已多矣，未免有情，谁能遣此？故翰墨吟咏间，时或及之。此图此诗，盖自伤兼自解也。"[2]

项子京的"自伤"、"自解"可谓慧解。唐寅虽写他人事，表达的却是自己对生命的思考。其纨扇图不在叙古，也不在叙今，甚至不光在伤惋个人的遭际。其纨

〔1〕见江兆申编《吴派画九十年展》，台北故宫博物院印行，1988年第三版，图版13。
〔2〕1540年，收藏家项元汴收藏《秋风纨扇图轴》并装裱，有跋文记其所感。

扇之图，超越了"自伤"、"自解"的一己叹息，而上升到对人类命运的咏叹，具有表达"生命之一般"的意义。"请把世情详细看，大都谁不逐炎凉"，他是在说"世情"，说一个颠倒的乾坤、荒诞的宇宙，说一种古今同在的"万古之事实"。唐寅的古事与今事互证的创造方式，由写他人事，且表自己情，再由自己情超然开去，扩而为世人之情，其思考于焉而出。在《秋风纨扇图》中，他以细腻的笔触表现女子的美，女子被置于秋末的萧瑟氛围中，有外在形势严苛而我意不改的蕴涵，深涵着"自珍"的情怀。这样的作品与那些涂抹色相的美人画完全不同。

唐寅图写红拂女的著名作品《红拂妓图卷》，借一位女子的"古事"，暗中引入"今事"的因缘，表达深沉的人生感怀。此卷人物众多，构思上颇有章法，白描手法运用纯熟，整个画面如行云流水，很有感染力。其上自题诗云："杨家红拂识英雄，着帽宵奔李卫公。莫道英雄今没有，谁人看在眼睛中？"红拂是隋朝大臣杨素的婢女，因手执红拂而得名。将军李靖深通兵法，求见杨素，论及当时时势，红拂女见他气度不凡，遂夜奔归李。唐寅此诗此画当然有感而发。文徵明题唐寅此作云："六如居士春风笔，写得娥眉妙有神。展卷不禁双泪落，断肠原不为佳人。"看到妖娆的女子，文徵明却想到唐寅的命运而为之落泪。唐寅此作，非为涂抹"佳人"而作，不在女子之断肠，而在自己之"断肠"。他由一位女子的传奇故事，写世无英雄、江湖灰暗的社会关怀，写自己于此乱世中命遭华盖的忧伤。（图6-8）

（二）谐体

所谓谐体，通过谐音、谐事而为画。谐者，钩连也，通过事物的隐在联系来表达意义；又，谐者，谐趣也，在幽默的感怀中寓有深思。此为唐寅的拿手好戏。此一妙法，与他虽历经磨难而情性幽默的个性有关。

唐寅人物画画当世人物，多为赠与之作。他常常利用赠与对象字号引出绘画主题。如其《款鹤图》，画一人于亭中静观，溪侧有一鹤轻舞。自识云："吴趋唐寅奉为款鹤先生写意。"[1]《石渠宝笈》卷六著录他另一幅《款鹤图》，自识云："弘治壬子仲春既望，摹李河阳笔似款鹤先生，初学未成，不能工也。"后有祝枝山所题款鹤文及赞。此二图均为赠医生王观之作。王观，字惟颙，号款鹤[2]，王穀祥之父。

[1] 唐寅《款鹤图》作于1492年，今藏上海博物馆。
[2] 祝允明《款鹤王君墓志铭》说："初自号杏圃，吴令文天爵尝馈之鹤，更为款鹤。"（《吴都文粹续集》卷四十，上海博物馆藏稿本）

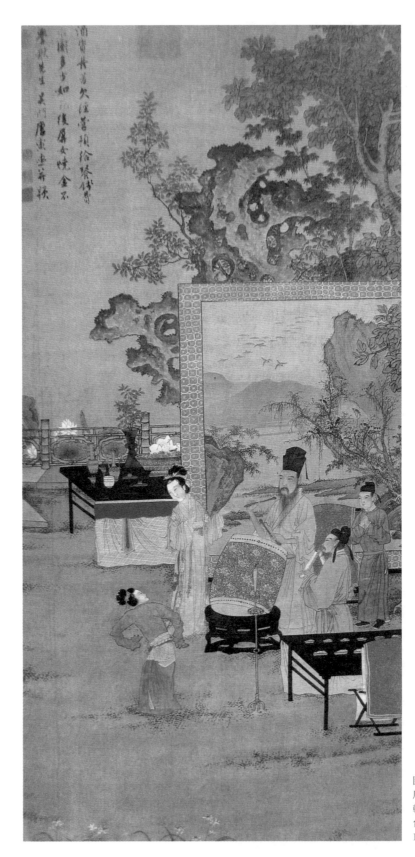

图6-8
唐寅
韩熙载夜宴图
台北故宫博物院藏
146.4×72.6cm

唐寅此画谐其号，也谐其事，并含与王观相互激赏之情趣内涵。他生平重要作品《事茗图卷》也是如此[1]。图画深山溪涧，数间茅屋，主人室内事茶，一客行于桥上，悠然前来会茶，后随一童子，格调严整而清新。上楷书"日长何所事？茗碗自赍持。料得南窗下，清风满鬓丝。吴趋唐寅"数字，字大小不等，颇有"谐"趣。事茗，姓陈，是唐寅好友王宠的朋友。此图乃为陈事茗写庭院小景，因名而谐其事。他的《桐庵图》（图6-9），为其生平密友音乐家惠茂卿所作，画青桐历历中，一人室中弄琴。清韩泰华《无事为福斋随笔》卷下载唐寅为桐庵所画另一作品，唐寅有较长识文，中有"峰峦竹树，点染精细，广厦长廊，两人对坐鸣琴，童子移花而至。春水溶溶，不啻身入武陵源矣"之句，末题："长洲惠茂卿，善鼓琴，别号桐庵，清醇雅调，善与人交，是日雪压竹窗，香浮瓦鼎，请其一再鼓行，仆虽非延陵季子，洋洋盈耳，必能知君志趣所在。"[2]这幅图也与赠与对象的名号有关[3]。唐寅以友人名号谐事作图，展现友人独特的生活格调，注入自己的生命情趣，也包含着对人生的思考。此即如修辞中的谐音，谐音取意，机巧中并膺轻松之趣。

唐寅之画不仅"谐"音，还"谐"事。他常常利用古事与今事的错位叠加，有意模糊古事和今事的界限，似古事又似今事，非古事又非今事，在恍惚幽眇、似古似今的图像世界中，深化他的表达。

祝允明说他遭科举之祸后，"或布渡余蓄以为图绘，日月山河，霄汉风气，烟云雾雨，花鸟树石，仙崖鬼窦，奇夫旷人，侠子媚女，薪钓戎胡，墟市舟骑，千形万模，皆务为凌夸横突，峻掘诡谲，周曲碎杂，无不求诣，各至妥帖。地必将蹑古人之鞅踪，惴惴然惧一失足俗驾。当其妙解，超然冥会，乃复以为业无大小，神适斯贵，是诚可以陶写浩素，我心获兮"[4]。唐寅作画，"无不求诣，各至妥帖"，此评颇贴切。世界万事万物皆有联系性，唐寅的图像世界对此体会极细。他用事并非为了"叙他事"，而是通过他事与我心似无若有的联系来"谐我意"，他所画的侠子媚女、花鸟树石等等，多是"谐"己意之"体"。

如其《落霞孤鹜图》（图6-10），藏上海博物馆，自识云："画栋珠帘烟水中，

〔1〕《事茗图卷》今藏北京故宫博物院，为唐寅代表作品。
〔2〕此书为清韩泰华撰，据光绪刻本。
〔3〕英国学者柯律格曾谈到明代的"别号图"（by-name picture），其中涉及唐寅的相关绘画，颇可参考。Craig Clunas, *Fruitful Sites: Garden Culture in Ming Dynasty China*, Reaktion Books, Ltd., 1996, pp.148-166.
〔4〕祝为唐所作《墓志铭》，见《唐伯虎全集》附录五，第621—622页。

图6-9 唐寅 桐庵图 王己千藏 25×105cm

落霞孤鹜渺无踪。千年想见王南海，曾借龙王一阵风。晋昌唐寅为德辅契兄先生作诗意。"未纪年，一般以为是他从南昌归来所作。1514年，唐寅应宁王宸濠之召至南昌，未久，发现宁王之野心，因佯狂而得免归里。[1]江兆申说："而《落霞孤鹜》实际画的是南昌的滕王阁，这时恰由南昌归来，选此题入画，也非常自然。"[2]此画似作于1516年，是年唐寅47岁。李维琨说："明代的滕王阁面目已无法确知，但在旧基础上修建的亭阁很难想象会是《落霞孤鹜图》江边酒家的模样，作品有一种宿命论色彩，与唐寅南昌归后的反思不无关系。"[3]

　　滕王阁唐代修建后历经兴废。北宋大观时重修而达到极致，至元时其规模仍不失巍峨。元唐棣《滕王阁图卷》(今藏纽约大都会艺术博物馆)画数层楼观雄峙江边，中有文人聚会。元夏永《滕王阁图》(今藏华盛顿弗利尔美术馆)取近景俯视的角度，突出滕王阁的巍峨和辉煌。明代中期之后此阁早已不复元时面貌，李维琨的质疑不无道理。《落霞孤鹜图》在构图上倒是体现出唐寅水际草堂的模样，如唐《山水轴》

〔1〕《明史·文苑二》载："寅察其（志按：指宁王）有异志，佯狂使酒，露其丑秽，宸濠不能堪，放还。"
〔2〕江兆申《关于唐寅的研究》，台北故宫博物院印行，1987年，第107页。据《明文海》卷三百三十三校。
〔3〕《明代吴门画派研究》，东方出版中心，2008年，第66页。

和《草堂话旧图》二图[1]，都是右侧高山、左侧临水，山际有水阁，阁中有人闲话。
《落霞孤鹜图》也是临水一阁，状如草亭，的确有李文所说"江边酒家"模样，这
与"层峦耸翠，上出重霄；飞阁流丹，下临无地"的滕王阁毫无相类之处。曾经的
滕王高阁临江渚，而此图却是低低水榭沐夕阳。很显然，唐寅不是写滕王阁之实景，
也非突出王勃的雄姿英发，而是借滕王阁之"旧典"隐括"今事"，转出深思。

　　揆诸王勃之事，复览唐寅岁华，二人虽邈然相隔千年，然命运真有几许相似。
王勃作为"初唐四杰"之冠，早岁有"神童"之誉，想当年这位风华绰约的少年，
27 岁时去南海省亲，途经洪州滕王阁，留下不朽的《滕王阁序》，一时间声震天下，
然而次年他由南海返归时，却于路途中溺水而亡，一腔鸿愿尽付空茫。而唐寅也是
早岁成名，曾经龙虎榜中数第一，怀着无限的憧憬，却在随即的科举之变中梦断北
国，从此沦落天涯。唐寅"千年想见王南海"诗句中的"千年"，实有暗喻自己身
世的意思。

　　唐寅此画，诗与画并行，不啻为自画之像。他将古事和今事糅为一体，似写古
事，又隐今思，往复回环，流连含讽，简直可视为唐寅的生命咏叹调。他将古事和
今事的陈述，都付于眼前的实景。而实景与古典、今典之间又形成极大反差。"千

〔1〕 此二图见江兆申《吴派画九十年展》，图版 51、52。

图6-10
唐寅
落霞孤鹜图轴
上海博物馆藏
189.1×105.4cm

年想见王南海，曾借龙王一阵风"，但画面完全没有龙马腾骧之势态，似李唐瘦硬画风中，又融入一份优柔和迷朦。一人独临水榭，纵目远眺，水淡淡，风轻轻，江天渺然空阔，一切都迷迷朦朦，这是大潮过后的舒平、狂风劫后的宁定，曾经的"画栋朝飞南浦云，珠帘暮卷西山雨"都归于消歇。唐寅题诗所云之"画栋珠帘烟水中，落霞孤鹜渺无踪"，突出时间转换中的含混、人事流连中的迷惘，似幻非真，一派"烟波柳岸"之景，着一份历史的叹惋。没有《滕王阁序》中的雄放，却有王勃《滕王阁诗》中"槛外长江空自流"的气氛。

顺便言及，唐寅在科举之祸后，结桃花庵，桃花庵中有一亭，亭名梦墨，为其作书作画之所。亭成，祝允明作《梦墨亭记》，叙其缘由："往者王子安梦墨为文章名……审子畏之梦墨，其果以画名哉。"[1]看来王勃的命运对他的确深具影响，其《落霞孤鹜图》似是长期思考的凝聚。[2]

（三）拗体

近体诗有"拗体"的说法，近体诗的平仄韵脚都有规定，不遵格律的常规叫"拗体"。一般来说，拗体是一种形式的毛病，但诗歌发展中又出现过为了打破常规有意使用拗体的现象。韩愈就善用拗体，以横空盘硬语，力破圆熟之病，带来了当时诗坛的新变。清王轩《声调谱序》说："韩孟崛起，力仿李杜拗体，以矫当代圆熟之弊。"[3]宋代的江西诗派也善用拗体，以生涩瘦硬之语，破唐人法度。在书法和绘画发展中，也存在拗体的现象。

唐寅与徐渭一样，也是"南腔北调人"，生平力追瘦拙高古之风，画宗李唐，形式上好生涩瘦硬，不落圆熟甜腻。盖其心有拗思，画多拗形，故多迥出常人思。他生当明代中期之太平年月，但并未放弃对人生命运的思索。科场之变反而促进他思索人生的价值，尤其至其晚年，他所思所想远超个人命运顺达之范围，而多在人性的感怀上。他意欲透过浮华之时世，显露生活之本相。他从满腹的牢骚，渐转为生命之吟哦。在吴门画派中，他的画可说是个另类，尽管他与沈、文有师生之分、密友之谊，但他究竟不似沈周的老辣平淡、文徵明的典雅圆融。吴门有唐寅，一如唐诗发展有韩愈，其画甚至也可以"横空盘硬语"目之。如其《杂卉烂春图》（图6-11）所示，孤石嶙峋孑立，下有杂花野卉。诗云："杂卉烂春色，孤峰积雨痕。譬

〔1〕祝允明语见《祝枝山诗文集》之《补遗》中《梦墨亭记》。此文提及梦墨亭名来由之一说："曾侥朕于闽之神所谓九鲤湖者，梦神惠之墨万个，比自四方而归，结亭阊门桃花坞中，目之曰梦墨亭，章神符也……"历史上关于唐寅梦墨之名又有他说，如《山樵暇语》卷九云："唐子畏寅未第时，往仙游县九仙山祈梦。凡祈者先至判官前致祷，祀以白鸡，留一宿，夜必有梦。子畏梦一人遗墨一担。弘治己未发解应天府第一。横遭口语，坐废。日以诗酒自娱，梦墨之兆始验。"《尧山堂外纪》卷九十一云："唐伯虎尝梦有人惠墨一囊，龙剂千金。由是词翰绘素，擅名一时，因构梦墨亭。"

〔2〕我对此画，略不同于江兆申先生所感。江先生穷数年之力于唐寅研究，其深爱唐寅作品之意溢于字里行间，然其全书《剩语》中总评唐寅，却有"唐寅绘画的成就，在有明一代来说，无疑是一位很特出的作家，但才分有余，学养不至，其作品能使人惊奇叹羡，而不能使人涵思韵味，味中之味，弦里之音，故《丹青志》列为妙品，去沈周先生终有间焉"（《关于唐寅的研究》，第126页）之语。

〔3〕见赵执信《声调谱》，清卢氏雅雨堂刻本。

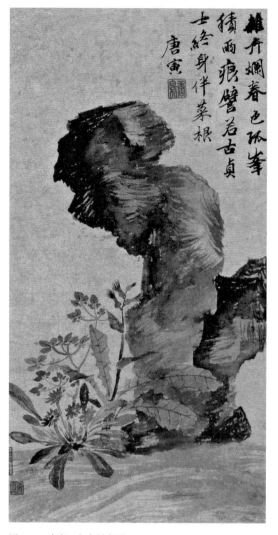

维卉烂春色孤峯
积雨痕臂若古贞
士终身伴菜根
唐寅

图6-11　唐寅　杂卉烂春图

如古贞士，终身伴菜根。"放纵的斧劈皴所砸出的图景，正可于中深窥唐寅倔强的个性和狷介的品格。他和油腻的"江南烂熟人"毫无瓜葛。

唐寅的不少作品取自"古典"，却有意淡化典故本身的意义，甚至也淡化其在历史承传中所形成的意义指向，加入自己奇特的用思，使赏鉴者产生意想不到的思虑，有西人所云"陌生化"之效果，显示出他独特的"拗"劲。在"陌生化"的运用上，唐寅深受黄山谷影响。山谷为诗重视古典，无一字无来历，但又强调点铁成金、脱胎换骨，在熟悉的对象中寻求奇警的陌生化效果，其书法也是如此。唐寅的书法有浓厚的山谷影子，其画似也有山谷趣味的影响。看唐寅的画，正有点铁成金的意味。

今藏北京故宫博物院之《桐阴清梦图》（图 6-12），乃唐寅名作。画一人于青桐树下清坐而入眠，以细微笔触写入梦者面部淡淡的笑容。上书一诗："十里桐阴覆紫苔，先生闲试醉眠来。此生已谢功名念，清梦应无到古槐。"唐李公佐《南柯太守传》载，淳于棼梦梦到槐安国，娶了漂亮的公主，当了南柯太守，享尽富贵荣华。醒后才知道是一场大梦，原来槐安国就是庭前槐树下的蚁穴，所谓"一枕南柯"。这个故事真是凡常到不能再凡常了，艺术家最怕中此"俗套"。但唐寅此画却有拗思，他的这一梦不是功名欲望之梦，而是桐阴下的清梦，梧桐在中国古代象征高洁的情怀（《庄子》中就有大鹏南飞非梧桐不栖语），他这一梦梦到一个清净而没有烦恼的世界去了，远离熙攘来去的滔滔天下。一响清雅的梦，一片幽雅的思，几许淡淡的

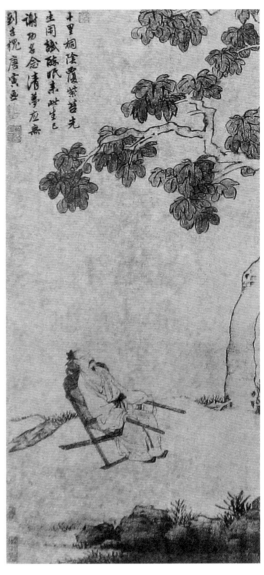

图6-12
唐寅
桐阴清梦图轴
北京故宫博物院藏

笑容，空灵廓落的构图，再加上唐寅跌宕生姿的书法，我读此作，几欲醉去。

　　现藏于纽约大都会艺术博物馆的《苇渚醉渔图》[1]（图6-13），表面看来，也是一幅很老套的作品，但细味之，真是诗意盎然。构图照例很简单，月光依稀，平水迢迢，芦苇丛中，着一小船，小船上有一长长的竿直立，那是撑船的篙，篙上挂着蓑衣，不小心还以为是人影呢。其实画面中并没有人，人踪迹何处？人在醉卧中！诗说："插篙苇渚系舴艋，三更月上当篙顶。老渔烂醉唤不醒，起来霜即蓑

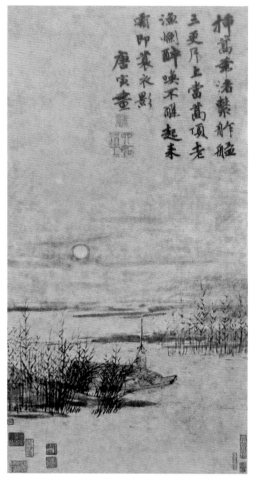

衣影。"我视此画，甚至比马远的《寒江独钓图》更有风韵。马远那幅作品毕竟画一种人们熟知的诗境（柳宗元的《江雪》），唐寅此作可真是浚发新思，简单的构图其实有自唐张志和以来无数人着意的《渔父图》之旧式（古典），又有他窘迫的人生遭际之背景（今典）。唐寅于其中置入"拗"思，他既不画打鱼的情景，又不画乐在风波的闲荡，画渔夫而不见渔夫，只有月影淡淡、江雾蒙蒙，一派冷落中。《江村销夏录》曾著录其一幅老渔图，今不存，有诗云："三十年来一钓竿，几曾叉手揖高官。茅柴白酒芦花被，月明西湖何处滩？"也传达了类似的意思。唐寅正是这样，他只在意茅柴白酒芦花被，哪里管江中忙碌捕鱼船！

图6-13　唐寅　苇渚醉渔图轴　纽约大都会艺术博物馆藏
72.2×37cm

三、旧迹与真性

　　在文学中，典故主要有三个特点：一是在时间上，一般涉及久远过去的人和事，有实在的，有虚拟的。二是带有在历史流传过程中人们运用、品味所凝聚的经验和知识。三是包含着某种价值取向，使用典故也意味着利用既成的经验甚至价值标准来衡量事物，在一定程度上典故有经典的意味。绘画中的典故使用也有这些特点。

　　画家使用典故，其实是将视角伸向过往之世界，来获取显示意义的支持。典故总与过去有关，使用典故，就如同打开历史的相册，把玩研味，以获取经验、知识和智慧的启发。画家不图即目所见，而将笔触伸向典故之中，其中也包含某种价值

追寻的因素。绘画与语言艺术不同，它具有强烈的当下呈现的特征，悠远的朦胧的旧迹故事一时间活灵灵地在眼前展开，过往与当下形成强烈对比，"历史感"便于此而生成。

本章所说的"历史感"，是在古今之变中所产生的独特的生命旨趣和宇宙情怀。元代以来的文人画更重视历史感、人生感、宇宙感三者的联系，历史感不是记述历史，而是生命真实的呈现。

唐寅绘画典故运用中的历史感值得我们细细把玩。他有关典故的作品大体可分三类：一是抚摩旧迹，图写过往遗迹故事，但他画来不是凭吊，而是于旧迹与新生中寻求意义的转圜。二是吟弄花草，由当下所见之物，伸向绵延的时间，追索存在的意义。三是品味人事，画历史舞台上曾经上演的一幕幕悲喜剧，但并非为了抒发同情，而是引发自我的生命叹息。

第一类抚摩旧迹的作品，充满了"铜驼荆棘"（晋索靖语）的感叹。著名作品如《姑苏八咏》，画家乡名胜，但并没有停留在家乡风物的吟诵上，而重在表现人世沧桑的忧伤。如其中《百花洲》诗云："昔传洲上百花开，吴王游乐乘春来。落红乱点溪流碧，歌喉舞袖相徘徊。王孙一去春无主，望帝春心归杜宇。啼向空山不忍闻，凄凄芳香迷烟雨。"《响屧廊》诗云："繁花漫道当年甚，举目荒凉秋色凛。宝琴已断凤凰吟，碧井空留麋鹿饮。响屧长廊故几间，如今谁见草斑斑。山头只有旧时月，曾照吴王西子颜。"[1]这组诗充满了落寞和忧伤。通过苏州当下存在的点点风物，展开一幅幅时间的画卷，宝琴已断，歌舞声歇，一笑倾国的佳人不知踪迹何去，只留下眼前衰草斑斑、空林落日。千年的古井苍苔历历，万岁的枯藤盘旋缠绕，带着人的心灵盘旋。暮色中的空山鸟啼，碧溪中的落红点点，闪烁着历史的凄迷。在历史与当下的流连中，唐寅描绘着他挚爱的姑苏，其实抒发的是他的历史感伤。

这种情绪在唐寅的《江南春图》中得到充分宣泄。此作所录唐寅追和倪云林《江南春词》诗云："梅子堕花葵孕笋，江南山郭朝晖静。残春鞋袜试东郊，绿池横浸红桥影。古人行处青苔冷，馆娃宫锁西施井。低头照井脱纱巾，惊看白发已如尘。人命促，光阴急，泪痕渍酒青衫湿。少年已去追不及，仰看鸟没天凝碧。铸鼎铭钟封爵邑，功名让与英雄立。浮生散聚是浮萍，何须日夜苦蝇营。"此诗此画，如历史的叩问：如花的西施何在，连绵的丽馆何存？想想在历史的天幕上，这江南，这风

〔1〕《姑苏八景诗》，见《唐伯虎先生集》外编卷一。

图6-14　唐寅　江南春图　广州美术馆藏　31.5×146cm

景如画的江南，上演过多少惊天动地的英雄事，浸染了多少不忍离去的相思泪，而如今，只见得绿苔紧锁，蝶舞蹁跹，往日的喧哗都消失在历史的烟雾中。

广州博物馆还藏有唐寅一幅名为《江南春图》的作品[1]（图6-14），上题二诗，其一云："天涯晻溘碧云横，社日园林紫燕轻。桃叶参差谁问渡？杏花零落忆题名。月明犬吠村中夜，雨过莺啼叶满城。人不归来春又去，与谁连臂唱盈盈。"其二云："红粉啼妆对镜台，春心一片转熙哉。若为坐看花桃尽，便是伤多酒莫推。无药可医莺舌老，有香难返蝶魂来。江南多少闲庭馆，依蕉朱门锁绿苔。"[2]题画诗中多用典故，如"桃叶参差谁问渡"，说的是金陵的古老渡口桃叶渡，那个不知经历了多少迎来送往之事的地方。"杏花零落忆题名"一句，说的是无数人孜孜追求的功名意。语出唐张籍《哭孟寂》诗："曲江院里题名处，十九人中最少年。今日春光君不见，杏花零落寺门前。"凭旧迹，思古人，翻着历史的册页，触动自己的情怀，当下这个观照的人，忽然孤零零地站到历史的天幕前：是现在，还是过去？是真实，还是虚幻？真忍不住向"造化小儿"发问。唐寅似乎要说明一个事实：历史只有一个舞台，每个人都会在上面演出，只是先后次第不同罢了。

第二类是吟弄花草（图6-15）。唐寅的花鸟作品也多用典故，他常常以花草来染弄自我情怀，时光如水，鬓边旧白添新白，树底深红换浅红。他每每在当下的鲜活中注入历史的深思，这使他的花鸟画每每蕴含沉重的人生感。他曾画牡丹图，有题诗云："故事开元重牡丹，沉香亭北冷泉南。如今颜色还依旧，风雨江东月闰

〔1〕嘉德拍卖行2009年春拍出现此一长卷，乃唐寅真迹，有沈周、文徵明等十多人题跋，是反映吴门绘画因缘的重要作品。

〔2〕《中国古代书画图目》册十四著录，今藏广州博物馆。二诗前一首为唐寅《落花诗》三十之一，后一首的最末两句也出自唐寅《落花诗》。

三。"盛开的牡丹，却使他想到盛唐的宫苑，引起他白发宫女在、坐谈说玄宗式的感伤。

其著名的《落花诗意图》作于1520年（图6-16），时唐寅51岁。画面极简单，惟有数点落花，一双燕子。占据画面大部的是唐寅的题诗："蛰燕还巢未定时，山翁散社醉扶儿。纷纷花事成无赖，默默春心怨所私。双脸胭脂开北地，五更风雨葬西施。匡床自拂眠青昼，一缕茶烟扬鬓丝。"[1]沉重的诗篇为点点落红涂上凄清的色彩。诗中第三联用典，"双脸胭脂开北地"写关羽事。元杂剧《博望烧屯》中赞关羽云："高耸耸俊鹫鼻，长挽挽卧蚕眉，红馥馥双脸胭脂般赤，黑真真三柳美髯垂。"然而如今这北国的英雄何在？"五更风雨葬西施"句出自唐韩偓《哭花》诗："若是有情争不哭，夜来风雨葬西施。"西施虽貌若天仙，最终还是身及于祸。明末陈继儒读唐寅"五更风雨葬西施"句，嫌其格调过低，或许优雅的眉公并没有唐寅人事沧桑

图6-15　唐寅　杏花仕女图轴　沈阳故宫博物院藏
142×60cm

的深沉体验。此诗与落花燕子的图画相表里，典故的运用更丰富了画面的历史感。

第三类是品味人事。唐寅大量运用典故，将曾经在历史舞台上活动的人间戏剧一幕幕请到画中。他兼擅人物、山水、花鸟，三者之中，又以人物影响最大，中国人物画发展到他这里进入一个新阶段。在人物画中，他的历史人物典故画最负盛名。画中的人物故实，经过唐寅眼光的过滤，便富有独特的历史感。

[1] 此诗亦出唐寅《落花诗三十首》。

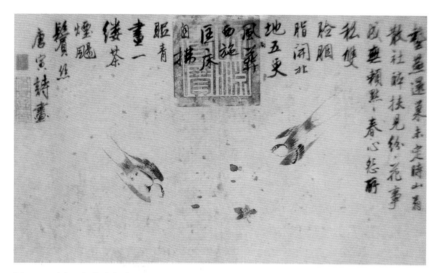

图6-16 唐寅 落花诗意图 36.6×60.4cm

北京故宫博物院藏其《王蜀宫妓图》[1]（图6-17），上书诗云："莲花冠子道人衣，日侍君王宴紫微。花柳不知人已去，年年斗绿与争绯。"并小字题记云："蜀后主每于宫中命宫女衣道衣，冠莲花冠，日寻花柳以侍酣宴。蜀之谣已溢耳矣，而主君犹挹注之，竟至滥觞，俾后想摇头之令，无不扼腕。"蜀后主王衍荒淫无度，其妃曾带宫女到青城山上清宫游乐，命宫女戴莲花冠，衣道士服，脸敷胭粉，如醉人一般，号为醉妆。王衍制《甘州曲》歌其事："画罗裙，能结束，称腰身。柳眉桃脸不胜春，薄媚足精神。可惜许，沦落在风尘。"极摹宫女妖艳之态。王衍还嗜酒，日与宠臣饮酒作乐，饮时行摇头酒令，明时曾流行《蜀宫妓舞摇头令》之书。唐寅画其事，在讽刺王衍风流之外，更着人面桃花之叹息，所谓"花柳不知人已去，年年斗绿与争绯"，别有一番衷肠。

《陶穀赠词图》（图6-18）更是唐寅久享盛誉的作品，他的卓越艺术才华于此尽露，其中注入了个体生命价值的思考，有浓厚的唐寅色彩。这幅画曾被称为"一宿因缘图"，画的是五代时翰林学士陶穀的糗事。陶穀学问渊博，颇得周世宗欣赏，世宗派陶穀出使南唐，南唐派升州（今南京市）太守韩熙载款待之。时南唐国力衰弱，陶穀盛气凌人，南唐便设计派金陵名妓秦箬兰扮驿吏之女诱之。陶穀见貌若天仙的箬兰便动了心意，尽享一宿之欢，并写有《风光好》词记其所感："好姻缘，恶

[1]《王蜀宫妓图》，原名《孟蜀宫妓图》，为明末汪砢玉《珊瑚网》所加，他以为画的是蜀后主孟昶之事，其实所画乃另一位蜀后主王衍之事。

图 6-17　唐寅　王蜀宫妓图轴　北京故宫博物院藏
124.7×63.6cm

图6-18
唐寅
陶穀赠词图轴
台北故宫博物院藏
168.8×102.1cm

姻缘，奈何天！只得邮亭一夜眠，别神仙。琵琶拨尽相思调，知音少。待得鸾胶续断弦，是何年？"不日，后主设宴款待陶穀，席间使箬兰出，歌陶穀《风光好》词，陶穀羞愧不已。唐寅此画画箬兰歌词的片刻，陶穀正襟危坐，又面露惭容。唐寅有诗题云："一宿姻缘逆旅中，短词聊以识泥鸿。当时我作陶承旨，何必尊前面发红。"唐寅并非站在儒家卫道士的角度尽谴陶穀之非，而是作一转语，颇出人意表。他这幅画所要表达的内容彰彰明甚，那是一种畅饮生命、游戏人间的态度。

唐寅生平画过多幅崔莺莺小像。吴升《大观录》卷二十载《唐六如莺莺像图》，录有唐寅《调寄过秦楼》词："潇洒才情，风流标格，默默满身春倦。修荐斋场，禁烟帘箔，坐见梨花如霰。乘斜月、赴佳期，烛烬墙影，钗敲门扇。想伉俪、鸾皇万年，不胜差颤。尘世上，昨日粉红，今朝青冢，顷刻时移事变。秋娘命薄，杜牧无

缘，天不与人方便。休负良宵，此生春景无多，光阴如箭。闻道河中普救，剩得数间荒殿。"[1]唐寅曾画《崔娘像》，有题崔娘诗，其中有"琵琶写语番成恨，栲栳量金买断春。一捻腰肢低是瘦，九回肠断向谁陈。西厢待月人何在，秋水茫茫愁杀人"句，曾引起徐渭的注意，《西厢记汇考》载徐渭咏莺莺诗，诗后有注云："此诗和伯虎题崔像，盖先生最喜伯虎'栲栳量金'之句。"[2]（图6-19）

缪日藻《寓意录》卷四载唐寅仿杜堇《绝代名姝册》，共有西施戏瓢、文君琴心、昭君琵琶、飞燕娇舞、绿珠守节、太真玉环、碧玉留诗、梅妃嗅香、莺莺待月、薛涛戏笺十人，祝枝山每页皆有和诗，后有董其昌之跋："相如之赋昔人称为劝百风一，此册子畏之画似劝，希哲之诗似风，又几于詈矣。若夫王嫱以女兵柔虏，薛涛以才媛娱宾，不在亡国败家之列，当置轻典否？"看来董其昌并没有读懂唐寅，倒是徐渭与唐寅惺惺相惜，徐渭所欣赏的"栲栳量金买断春"一句可以说是唐寅美人图的结穴。你给我金钱，我给你青春[3]，美人如此，世俗中很多人何尝不是如此。那些为功名利禄奉送自己生命的人，就是买断

[1] 此图又见《十百斋书画录》庚卷、《书画鉴影》卷二十一、《寓意录》卷四等著录。

[2] 文长诗云："仿佛相逢待月身，不知今夕是何辰。行云总作当年散，胡粉空传半面春。嫁后形容虽不老，画中临拓也应陈。虎头亦是登徒子，特取妖娇动世人。"见《徐文长文集》卷七，明万历四十二年钟人杰刻本。

[3] 栲栳：柳条编制的器具，南方称为笆斗。

图6-19 唐寅 嫦娥奔月图轴 台北故宫博物院藏
46.1×23.3cm

图6-20　唐寅　吹箫仕女图　南京博物院藏
164.8×142.2cm

图6-21
唐寅
渡头帘影图
上海博物馆藏
170.3×90.3cm

青春的人。显然，唐寅画美人，多非关风流事。即如"西厢待月人何在，秋水茫茫愁杀人"诗，也分明有一腔愁怨隐括其中。[1]南京博物院所藏《吹箫仕女图》（图6-20），是唐寅谢世前三年的作品，他以三白法、铁线描等传统方法，创造了一个独特的境界，那种内在的忧伤非常灼目。唐寅的生命箫声没有悠扬，只有无尽的忧伤。（图6-21）

〔1〕《红豆书馆书画记》（《中国书画全书》本）卷八《明唐子畏文衡山琵琶行书画合轴》云："官舫中主客对饮，二女奴侍后商妇抱琵琶侧身隅坐，意尚羞涩。……正德己卯春正，苏台唐寅。"图后有文徵明所书《琵琶行》全文。

四、用事与无事

唐寅心中尊贵的莲花永远不落。这一层意思也与他的"视觉典故"有关。

使用典故，又叫"用事"，其与"事"有关。典故的重要特点是叙述，叙述过往的人或事，那些曾在历史上引起人注意甚或引起共鸣的人与事。与诗歌一样，绘画中的典故运用总是突出"事"。"事"，成为那些使用典故的绘画形式构成的基础。

但文人画的视觉典故运用又有新的拓展。元代以来文人画理论有一重要命题"无画史纵横气息"，它有两个要点：第一，强调不做"画史"，绘画是一种发现，而不是记录。第二，强调不能有"纵横气"，绘画是灵魂的独白，而不是逞奇斗艳的工具。文人画"视觉典故"的运用与此一学说正相契合。在唐寅这里，典故绝不是他"且表学问"的工具，而与他寓于其中的生命智慧有关。一切"事"，都与人具体的生活有关，唐寅善于用事，不是流连往事，更不是沾滞于历史，而是通过古与今的交会、他人之事与自我之事的杂糅、经典之事和偶发之情的叠加，有意混乱其事，从而超越纷繁的人和事，超越时间性因素，追求一种不变的真实。唐寅的用事，在于超越"事"，他的典故是一种没有故事性的典故，其"视觉典故"有一种"非视觉性"。他的视觉典故的运用，在很大程度上是为了证明他心中那"不落的莲花"。（图6-22、6-23）

沈周赞唐寅像云："现居士身，在有生境。作无生观，无得无证。又证六物，有物是病。打死六物，无处讨命。大光明中，了见佛性。"[1]其中"在有生境，作无生观"二句，对理解唐寅思想颇为重要。唐寅有二十多年信佛的历史，他虽然未进佛门，却是一位对佛学有精深造诣的艺术家。文徵明说他"素深禅理，复能以翰墨游戏佛事，是真得其三昧者矣"[2]。大乘佛学推崇不生不灭的"无生法门"，在变幻的世相背后看世界的真实，所谓于有生之中，体无生之理，唐寅深谙这一思想。唐寅题沈周《幽谷秋芳图》诗云："乾坤之间皆旅寄，人耶物耶有何异。但令托身得知己，东家西家何必计。……摘花卷画见石丈，请证无言第一义。"所谓"请证无言第一义"，就是禅门不有不无、不生不灭的第一义谛。

〔1〕见《唐伯虎全集》附录。
〔2〕《文徵明集》补辑卷二十五《小楷书苏长公十八罗汉像赞》，周道振辑校，上海古籍出版社，1987年。

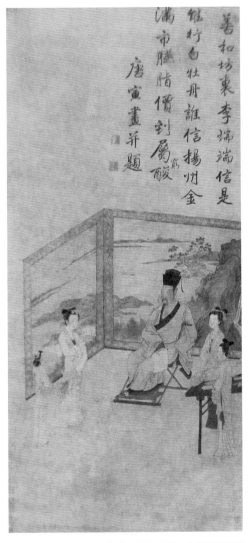

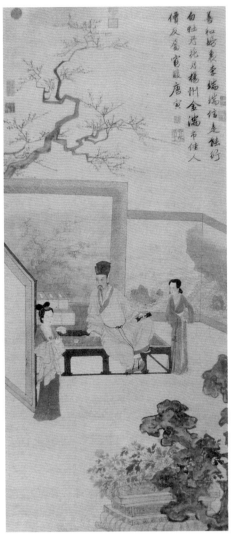

图6-22　唐寅　李端端图　南京博物院藏
112.8×57.3cm

图6-23　唐寅　李端端图轴　台北故宫博物院藏
149.3×65.9cm

文徵明说他："曾参石上三生话，更占山中一榻云。"[1]三生，指过去生、现在生、未来生，小乘佛学强调三生轮回，但大乘佛学强调超越三生，《金刚经》"过去心不可得，现在心不可得，未来心不可得"所讲的正是这个意思。"石上三生话"，指超越生生变灭的永恒之话。唐寅《醉时歌》云："地水火风成假合，合色声香味触法。世人痴呆认做我，惹起尘劳如海阔。……不有不无皆是错，梦境眼花寻下落。翻身蹴破断肠坑，生灭灭兮寂灭乐。"[2]并解释说："醉时所歌，醒忘之矣。生有所

〔1〕《文徵明集》补辑卷十《题唐子畏桃花庵图》。
〔2〕《唐伯虎先生集》外编卷一。

得，死失之矣。大观之士，能同醉醒，合死生而一之，此作歌之本旨也。"[1]他要超越生生灭灭之世界，归于永恒空寂之真实。唐寅的视觉典故，包含着追求这永恒空寂真实的重要内涵。

唐寅画中用事深染此一色彩。他常通过典故的运用，来表达生命的永恒感。在他看来，花开共赏物华新，花谢同悲行迹尘，这样的流连，并没有真实意义。其《自赞》诗写道："我问你是谁，你原来是我。我本不认你，你却要认我。噫！我少不得你，你却少得我。你我百年后，有你没了我。"[2]仿洞山良价过河悟道诗，突出相本非真、形本非实之思想。

幻，是唐寅艺术的关键词。他据《金刚经》所取"六如"之号，也显露出这方面的倾向。文徵明曾题其《梦蝶图》云："物我本相因，花飞蝶自春。百年蕉下鹿，万事马头尘。谁谓身非幻，须知梦是真。凭君翻作画，君亦画中人。"[3]唐寅用事常于"幻"中脱去"事"的沾滞。董其昌非常欣赏唐寅"杜曲梨花杯上雪，灞陵芳草梦中烟"一联诗[4]。前一句由杜牧"一树梨花落晚风"诗中转出，后一句脱胎于李白"送君灞陵亭，灞水流浩浩"诗，所表达的就是人生如幻梦的思想。

唐寅的《莳田行犊图》[5]（图6-24），是一幅有寓意的作品。画面倒是简单，左侧约略画出山脚，突出的是一株古松，干虬结，多穿隆，老枝纵横，上有藤蔓缠绕，这是为了突出时间性因素，创造一个高古的氛围。在绵延的时间中，着以当下具体的活动——一人骑牛躬耕归来，意态悠闲，牛不徐不疾，在松荫下、溪涧旁。上题诗云："骑犊归来绕莳田，角端轻挂汉编年。无人解得悠悠意，行过松阴懒着鞭。"

唐寅的《雪山会琴图》（图6-25）是其山水画杰作[6]，大立轴，淡着色，画高山邃谷，白雪皑皑，崎岖的山路上，一人骑驴，童子抱琴随后。山林深处，晴雪满汀，有一茅屋，屋中有二人围炉煮茶，静候来者。唐寅自题诗云："雪满空山晓会琴，耸肩驴背自长吟。乾坤千古兴亡迹，公是公非总陆沉。"[7]

[1] 明何大成刻《唐伯虎先生集》外编卷一，明万历二十年刻本。
[2] 《唐伯虎先生集》外编续刻卷十。
[3] 《文徵明集》补辑卷五，《寓意编》卷四亦著录。
[4] 诗出唐寅《怅怅词》："怅怅莫怪少时年，百丈游丝易惹牵。何岁逢春不惆怅，何处逢情可不怜。杜曲梨花杯上雪，潮陵芳草梦中烟。前程两袖黄金泪，公案三生白骨禅。老后思量应不悔，衲衣持钵院门前。"（见《唐伯虎全集》）
[5] 此画今藏上海博物馆，曾经《石渠宝笈初编》著录。
[6] 此图今藏上海博物馆，未系年，当是其晚年成熟时期作品。
[7] 唐寅此类作品还有1519年秋所作《会琴图》等。清陈焯《湘管斋寓赏编》卷六著录，其上自题诗云："黄叶山家晚会琴，斜桥流水路阴阴。东西南北鸡豚社，气象粗疏有古心。正德己卯秋苏台唐寅。"

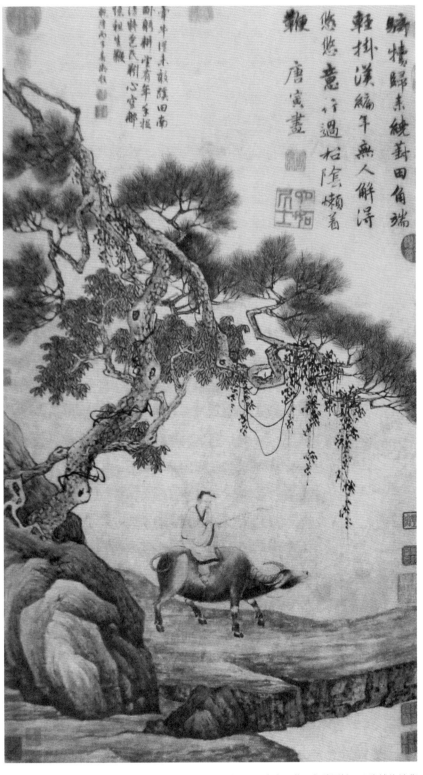

骑犊归来绕蘴田角端
轻挂汉编年无人解浑
悠悠意行过柏阴懒着
鞭　唐寅画

图6-24　唐寅　蘴田行犊图轴　上海博物馆藏
74.7×42.7cm

图6-25　唐寅　雪山会琴图轴　上海博物馆藏
117.9×31.8cm

这两幅画，所要搁置的是"汉编年"、"千古事"、"是非心"。深山的千古不变，古藤的万年缠绕，画面中出现的物事，不在强调时间的久远，而是通过时间性绵延，消解人当下的求取。《莳田行犊图》不是画农耕归来的现实图景，《雪山会琴图》也不是画文人雅致之故事。它们所要表达的是，在浩浩的历史长河中，一切功名利禄都烟消云散，种种的缠绕（汉编年）都归于虚无，"公是公非"的执着只能徒增烦恼。唐寅这位"懒于着鞭的人"，冷眼看花开花落，而心中的莲花永在。

唐寅生平画过多幅山静日长图，这是文人画中习见的画题，缘出于文学典故。南宋唐子西有"山静似太古，日长如小年"的名句，受到后代文人画家的注意。吴门画派中沈周和文徵明都曾画过此类作品。而唐寅能于此旧题中出新意，突出时间背后的不变真实。1989年佳士得纽约中国重要古画拍卖会上，曾见唐寅《山静日长图册》，共十二页[1]，乃唐寅为无锡华氏所作，上有王阳明等的题跋。后有华补庵跋叙其原由："中秋凉霁，偶邀唐子畏先生过剑光阁玩月，诗酒盘桓，将浃旬，案上适有玉露山静日长一则，因请子畏约略其景，为十二幅。寄兴点染，三阅月始毕。而王伯安先生来访山庄，一见叹赏。乃复怂恿伯安为书其文。竟蒙慨许，即归舟中书寄作竟日……"此册页取景甚简，重在突出静寂渊默的气氛，有明显的讽咏生命的含义，一如其《落花诗》所云："深院料应花似霰，长门愁锁日如年。凭谁对却闲桃李，说与悲欢石上缘。"《石渠宝笈三编》还载有唐寅《山静日长图轴》[2]，设色

〔1〕此图曾见《庚子销夏记》卷三、《墨缘汇观》卷三、《古缘萃录》卷四等著录，为唐寅生平重要作品。
〔2〕《石渠宝笈三编》延春阁藏二一《明唐寅山静日长图轴》。

醉舞狂歌五十年 花中行樂

月中眠 漫劳海內傳名字誰

信腾閒没涸錢書李自熜

稻學者眾人疑道是神仙

洲项倣澤工夫慶不損曾前

庚天 與西洲別幾三十年

偶雨見過因書鄙作并

圖請教病中殊無佳

興草草見意而已

晋昌唐寅

图6-26
唐寅
西洲话旧图轴
台北故宫博物院藏
110.7×52.3cm

画山深林密，书斋中展卷静坐，桥外溪边有渔竿牧笛，意致幽闲。自题诗云："初夏山中日正长，竹梢脱粉午窗凉。幽情只许同麋鹿，自爱诗书静里忙。"也是同样的格调。（图6-26、6-27）

结　语

图6-27　唐寅　古木幽篁图　南京博物院藏
146×148.2cm

文人画对典故的重视，类似于诗歌领域中的"以学问为诗"，反映出中国艺术自两宋以来重视书卷气的重要传统。吴门画派将此一传统推向高潮。文人画发展到吴门，殿宇大开，吴门诸家一方面从当下实际中寻找他们的画题，一方面又从典实故事中掘取智慧。然而，他们所关注的并非是具体的生活和过往的历史，而是透过表相追求生命的真实。他们大量地使用典故，其意义也不在绘画题材的拓展，只不过提供一个展现生命真实的途径而已。

七　观

陈道复的"幻"

图7-1　陈道复　墨花钓艇图卷末段　北京故宫博物院藏　26.2×566cm

北京故宫博物院藏陈道复（白阳）《墨花钓艇图》长卷（图7-1），作于1634年，时白阳51岁，是他盛年时的重要作品。[1]图依次画梅、竹、兰、菊、秋葵、水仙、山茶、荆榛山雀、松及寒溪钓艇，共十段。前九段都是花木，最后一段忽然以淡墨画寒江脉脉，远山一抹，数株寒林，中以几笔勾出小艇，一人于中垂钓，悠然闲荡。前九段是花鸟，惟这一段是山水；前九段笔致清晰而有力，惟这一段似有若无，影影绰绰。两者之间反差很大，白阳却将它们裒为一卷。

白阳有他独特的思路。末幅上他有题识云："雪中戏作墨花数种，忽有湖上之兴，乃以钓艇续之，须知同归于幻耳。"这是一次雪后墨戏之作。我们可以想象，他伴着漫天大雪，率意作画，为竹，为梅，为雪中的青松，江山点点，山林阴翳，在他的笔下翻滚，在他的心中流荡。此时他野兴遄飞，一如末段系诗所云"江上雪疏疏，水寒鱼不食。试问轮竿翁，在兴宁在得"，生命的意兴主宰着他。他画着，画着，外在的形象越来越模糊，有形世界的拘束渐渐解脱，他

[1] 陈道复（1483—1544），初名淳，字道复，后以字行，改字复甫，号白阳山人。江苏吴县人。与徐渭并为明代写意花鸟的代表人物。工书擅画，绘画以花鸟见长，山水也有很高成就，尝师从文徵明。

忽然想到着一叶小舟，远逝雪卧中的江流，自由俯仰，任心逍遥，遁向空茫的世界。这时，一个重要的概念"幻"涌上他的心头，一切都是幻，花木是幻，小舟是幻，不是不存在，却都是流光逸影，都是不断变化过程中的环节，生生灭灭，无从确定，都是幻有，虽有而无。而就人短暂的生命和人所能握有的物质而言，正可谓"所在等虚无"。正如徐渭所说："物情真伪聊同尔，世事荣枯如此云。"世事真幻，不过尔尔，流连于"幻"是迂阔，执着于生命的"兴"则可声遏飞云，意入苍穹。

幻，这一融会道家哲学和佛学无常观念等形成的思想，是影响宋元以来文人画思想的一大关键。清人戴熙说："佛家修净土，以妄想入门；画家亦修净土，以幻境入门。"[1]这是非常有见地的看法。一切有都是幻，有形可象的绘画形式也是幻，必须去幻存真。然而，非幻无以见真。正如龚贤所说："虽曰幻境，然自有道观之，同一实境。"[2]文人画不是对幻形的抛弃，而是超越幻形，即幻而得真。这一思想是决定文人画发展的根本性因素之一，是水墨画产生的内在根源，是宋代以来文人意识崛起的重要动力，也是元代以来归复本真艺术思潮的直接动因。

本章以白阳的绘画艺术为基点，通过他在"幻"与"兴"之间的生命感发，来分析这一思想与文人画所追求的"真"性之间的深层联系。

一、"殇"与"觞"

王世贞在评周之冕花卉时说："胜国以来写卉草者，无如吾吴郡。而吴郡自沈启南之后，无如陈道复、陆叔平。然道复妙而不真，叔平真而不妙。周之冕似能兼撮二子之长，特以嗜酒落魄如李邈卓，不甚为世重耳。"[3]

王世贞的明季三家花鸟之评，不论持论是否允当，所提出的问题很有意义。问题的关键是王世贞所言"真"的确实内涵。从语气推测，王氏所言之"真"，当是

[1]《习苦斋画絮》卷四。
[2] 庞元济《虚斋名画录》卷四。
[3]《周之冕花卉后》，《弇州山人四部续稿》卷一百七十一文部，《文渊阁四库全书》本。

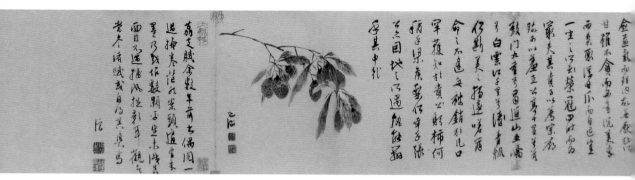

图7-2 陈道复 荔枝图卷 广州市博物馆藏

形似之"真"，强调对花鸟形式的准确表达。读白阳的画以及相关文献，给我的强烈印象是，他毕生都在追求"真"，但他所理解的"真"又与弇州所言不同。

白阳评沈周画有诗道："图画物外事，好尚嗤吾人。山水作正艰，变幻初无形。闭户觅真意，展转复失真。"[1]他认为，绘画要画"物外"之"事"，而不是山水花鸟形式本身。正因此，他常常辗转于"真"的追寻之中，倏忽间每为外在物象所缚，失落了"真"意。他在沈周画中得到了寻找"真"意的启发。

前文曾论及云林所提出的"孰假孰为真"的问题，这一问题在白阳这里得到深化。

广东省博物馆藏白阳《牡丹绣球图》，上白阳自题一诗："春事时正殷，庭墀斗红紫。弄笔写花真，聊尔得形似。"[2]诗中涉及"真"和"形似"的关系，绝不是说"真"就是"形似"，而是强调"真"对"形似"的超越。

广州市博物馆所藏《荔枝图》（图7-2）乃白阳生平重要作品，书张九龄《荔枝赋》，并画荔枝数颗，自跋云："《荔枝赋》余数年前书，偶阅一过，掩卷茫然，案头适有朱墨，乃戏作数颗，平生未识其面目，不过捕风捉影耳，观者当参考诸赋，或自得其真焉。"白阳一生并没见过荔枝，他说所画荔枝只是"捕风捉影"。"捕风捉影"一语，可以说是白阳一生绘画创作的主要方式，它不是斤斤于物象形式的追寻，而是到形式背后发现其意义。

在白阳看来，形似者非真，对物象的表面呈现乃画之低流。他的花鸟和山水，

〔1〕《书石田图上》，见《陈白阳集》（不分卷），《四库存目丛书》本。以下引陈淳诗，若不注明，皆出此集。

〔2〕此图见《中国古代书画图目》，编号粤 1-0073。

都是"求于形似之外"。北京故宫博物院藏白阳《仿米山水长卷》，其自题云："人恒作画曰丹青，必将设色而后为专门，而米氏父子戏弄水墨，遂垂名后世，石田先生尝作墨花枝，亦云当求于形骸之外，画亦不可例论与！"北京故宫博物院又藏其《花觚牡丹图》，自题道："余自幼好写生，往往求为设色之致，但恨不得古人三昧，绝烦笔砚，殊索兴趣，近年来老态日增，不复能事少年驰骋，每闲边辄作此艺，然已草草水墨。昔石田先生尝云：观者当求我于丹青之外。诚尔，余之庶几。"[1]求于形似之外，是他从沈周为首的吴门画派得到的正传。他的草草水墨之法，就是"脱略形似"之法。（图7-3）

白阳在两方面光大了文人画的传统，一是彰显笔墨的表现力，二是强化个人意

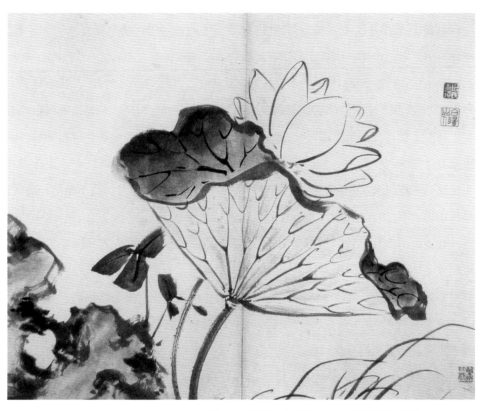

图7-3　陈道复　花卉册之一　中国国家博物馆藏　25.4×29cm

〔1〕广州美术馆藏一作，上书内容与北京故宫此作大体相似："余自幼好写生，往往求为设色之致，但恨不得古人三昧，徒烦笔砚，殊索兴趣。近年来老态日增，不复能事少年驰骋，每闲边辄作此艺，然已草草水墨。昔石田先生尝云：观者当求我于丹青之外，诚尔，余亦庶几，若以法度律我，我得罪于社中多矣。余迂妄，盖素企慕石瓮者，故称其语以自释，不敢求社中视我小石田也。癸卯春二月既望作于山中，道复。"（见《中国古代书画图目》，编号为粤2-029）

趣作为绘画表达的中心。"脱略形似"也成为白阳艺术的标记。清中期艺术家黄钺评前贤之作时说："传神太似包山子，疏野遗形陈白阳。要识南田真妙墨，腕中直是有徐黄。"以"疏野遗形"属白阳[1]，认为包山与白阳之根本区别就在于一"太似"，一不似。

王世贞的"妙而不真"，与白阳所言之"真"正好相反。王氏所言之"真"正是白阳所反对的形似，而他所说的"妙"却反而是白阳追求的"真"。精通艺道的王世贞，并非否定白阳之作，他也说："白阳道人作书画，不好楷模，而卓有逸气。故生平无一俗笔，在二法中俱可称散僧入圣。"[2]"不好楷模"，就是不重形似。他甚至认为，白阳是"百花中周昉也"[3]。王氏对白阳不重形似之作每予高评。王世贞所说的"妙而不真"，乃是白阳一生之追求。

如何理解白阳所言之"真"？今之论者常常停留在"神似"，或者超越形似的生动活泼上来理解这个"真"，我觉得这是不够的。白阳"闭户觅真意"的"真"有比这更丰富的内涵。

揆诸白阳一生论画旨趣，若以一句话概括之，其所追寻之"真"，就是对"生命本明"的归复。白阳初名淳，字道复，后以字行。他的"真"，一如他的名字"道复"所昭示的，归复于"道"，也即他反复道及的"性"，让生命真性自在彰显，让生命在"野兴"中脱去一切沾系，在心灵的"汗漫之游"（白阳语）中，让真实的生命感觉裸露出来。在他看来，绘画表达的是生命的觉性和智慧，而不是拈弄花鸟，涂抹山川。

我将此"真"称为"生命本明"，意思是生命本有的觉性。宋元以来文人意识以确立个体生命价值为根本标的，白阳此一学说正契合文人画这一传统。由外在世界，回到内在世界；由被压抑的非存在，回到存在本身。白阳超越形似，不是简单的"离形得似"，也不是重视生动传神的形式感，其关键不是形式感的问题，而是关乎生命真实意义追寻的问题。

白阳有《山居》二首，其一云："山堂春寂寂，学道莫过兹。地僻人来少，溪深鹿过迟。炊粳香入筋，瀹茗碧流匙。从此逍遥去，长生未过期。"其二云："自小说山林，年来得始真。耳过惟有鸟，门外绝无人。饮啄任吾性，行游凭此身。最怜

〔1〕见端方《壬寅销夏录》引，稿本。
〔2〕《陈道复书画》，《弇州四部稿》卷一百三十八。
〔3〕《陈道复水仙梅卷后》，《弇州四部稿》卷一百三十八。

三十载，何事汩红尘。"二诗简直有陶诗"少无适俗韵，性本爱丘山"、"久在樊笼里，复得返自然"的意味。白阳所说的"真性"，乃生命的"元真气象"，真实的生命感觉。他的"真"，就是要让"吾性"敞亮起来。茫茫尘世，碌碌人为，机心重重，机关多多，忸怩者造作诳世，私欲者邪心污世，无限的巧作，无限的葛藤，人在功利的、知识的世界竞逐，真实的生命感觉掩而不彰。白阳不是好退隐之安静、无事之安心，更不是喜好山林，或者喜欢农家活计，他的意思也不在花情鸟意，他是"任吾性"，要为自己的生命寻找真实的"山林"。

白阳的"真"在艺术中，就是他所服膺的"天趣"，或者叫"天真"。全俊明说："白翁书画如藏真上人狂草，天真烂漫。"[1]同为衡山门人的王穀祥说："陈白阳作画，天趣多而境界少，或残山剩水，或远岫疏林，或云容雨态，点染标致，脱去尘俗，而自出畦径，盖得意忘象者也。"[2]王穀祥所说的"境界"指的是形式楷模，而"天趣"是"得意忘象"中所显露的"吾性"。白阳强调"浩浩于不意处"反见天真。他说，"若以法度律我"，则非我，那样就会失真。他晚年极重绝去笔墨蹊径、颓然天放的境界，就是为了追求这"真性"。明末莫是龙曾评白阳书法云："其圆润清媚，动合自然，无纤毫刻意做作，遂能成家。吴中自祝京兆、王贡士二先生而下，辄首举征君。即文长史当属北面，非过论也。盖长史法度有余，而天趣不足，征君笔趣骨力与元章仅一尘隔耳。"[3]莫氏所强调的正是这"天趣"。

画史上常说白阳的花鸟之作得"写生之趣"。董其昌说："白阳先生深得写生之趣，当代第一名手也。"[4]这一"写生之趣"与白阳的"真"有密切关系。

画史上，"写生"有三层含义。人们也常常从不同的层次上谈白阳写生：一是形式描摹，花鸟画又称"写生"，花鸟画家被称为"写生家"。方薰所说的"陈道复烟林云壑，墨气浓淡，一笔出之，妙有天机，而不涉画家蹊径，不独能事写生，山水亦是宗家"（《山静居画论》），就属于此。二是尽万物之"生意"——写生者，写万物之生趣也。这在文人画中有绵长的传统，自北宋以来成为一种主流语汇。文徵明说："道复游余门，遂擅出蓝之誉，观其所作四时杂花，种种皆有生意。所谓略约点染，而意态自足，诚可爱也。"[5]《绘事微言》卷下说白阳："尤妙写生，一花半叶，

〔1〕四川省博物馆藏白阳《折枝花卉图卷》题跋，藏真上人即怀素。
〔2〕见郁逢庆《郁氏书画题跋记》卷八。
〔3〕见《中国古代书画图目》，藏天津博物馆，编号为津 7-0148。
〔4〕白阳《墨花卷题跋》，见《十百斋书画录》。
〔5〕无锡博物馆藏陈淳《花卉诗翰册》题跋，见《中国古代书画图目》，编号为苏 6-22。

淡墨敧毫，而疏斜历乱，偏其反而，咄咄逼真，倾动群类。"二人所言皆指"生意"。三是写生指内在生命精神之显露。画史中有关于白阳在枯淡中出生意的评论。翁方纲评白阳《古木寒鸦图》诗云："白阳写生取大意，乃以写枯为写生。枯林淡得山气韵，飞鸦点出山性情。飞鸦漠漠近渐远，枯林萧萧日向晚。是从人意伫秋空，意在横云着层巘。蒙蒙浑是云往来，借问何从乞粉本。"[1]道光时的匡源题白阳《野庭秋意图卷》说："山人腕底何空灵，遗貌取形何幽迥。能从枯淡写生气，味外有味孰解颐。"[2]白阳大量的"写生"之作，并无"生意"，并非"活泼泼地"，他的意思完全不在出"生意"，而常常是在"写枯"，他的寒林、枯荷、衰苇等等，都记载着他"写枯"的历史。他不是对枯朽的东西感兴趣，也非没落情怀的流露，而是于"枯"中见"生"，在无生意中着生意，由"枯"而荡去色相世界的缠绕，解脱外在的执着，直面生命本身，让生机乍露。

中晚年后追求"吾性"的白阳，所重视的就是这第三层意义上的"写生"，不是追求活趣生机，而是追求真实生命之呈露。这一倾向正是对文人画传统的回应。文人画发展到元代有一个从追求"生意"（生动活泼）到追求内在生命精神呈现的过程。（图7-4）

白阳觅"真"的努力，是与他对人生"幻"相的认识分不开的。

白阳视人生为幻相。由于受佛教人生无常和道家人生梦幻观念的影响，白阳对人生的认识，有一种"殇"情怀。他认为，现实人生的展开，乃是梦幻空花，是虚而不实的。一年夏天，他与画家谢时臣痛饮之后，有诗写道："避暑仙人宅，清凉自足夸。碧幢垂井树，锦障拂檐花。画笔入神品，诗囊集大家。却怜尘土梦，一醉是生涯。"（《夏日饮樗仙宅》）他的《菩萨蛮》词云："平生自有山林寄，富贵功名非我事。竹杖与芒鞋，随吾处处埋。 世缘何日了，误却人多少。毕竟到头来，逝波曾复回？"[3]他有两首题扇诗写道："自愧迂疏常取咎，更兼多病懒经营。一生落落真如寄，举世滔滔尔可惊。身外事机争入梦，眼前杯酒却关情。茅斋此夜劳相问，风雨明朝未许行。"[4]又云："重重竹树护山堂，燕息浑如与世忘。门外都人将酒榼，案头从客探诗囊。掀髯忽见征云白，倚杖还怜落日黄。眼底流光真冉冉，不知终是为谁

〔1〕《复初斋诗集》卷四十七，清苏斋小草三刻本。
〔2〕北京故宫博物院藏《野庭秋意图卷》跋。
〔3〕《国朝诗余》，明万历四十二年刻本。
〔4〕明郁逢庆《郁氏书画题跋记》续卷十二。

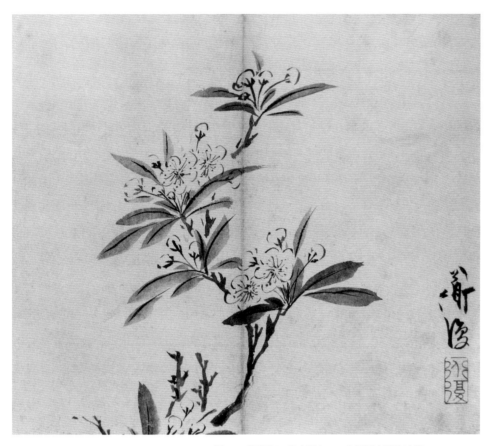

图7-4　陈道复　花卉册之一　中国国家博物馆藏　25.4×29cm

忙。"[1]他在人世的竞逐中有一种强烈的虚妄感。

　　人生短暂之想，更加重了他的空幻之思。他多次吟咏一种平常的树木——椿树，称自己是"伤椿客"。他有《梦椿图》，并题诗云："灵柯郁苍苍，垂阴荫花石。何当秋风厉，凋落向川泽。坐令游子心，展转悲痛剧。梦寐亦复勤，攀号竟何益。作图者谓谁，同是伤椿客。"椿者，长寿之树也。伤椿者，乃伤人生之短暂，思宇宙之永恒。

　　白阳有强烈的"人生如寄"的观念。所谓"一生落落真如寄，举世滔滔尔可惊"，人乃世界短暂的寄客，偶然而来，倏然而去。这种思想并非消极，它不知舒缓了多少人内在的挣扎，平灭了多少人心灵中的波涛，为人的内在心灵带来了平和，所传递的是作为一个血肉之躯的人的生命局限性，传达了人内在生命的紧张。这种"殇"

255

[1]　见清陆绍曾《古今名扇录》，清钞本。

的意识，正是白阳艺术的重要动力。

白阳的艺术之所以打动人，还在于他能于此"殇"的哀怜中，着以"觞"的情怀——痛饮生命甘醇，高蹈内在生命。

正如徐渭诗中所说的，元明以来很多文人画家，是"百年枉作千年调"——人的生命不过百年，但在这短暂的栖居中，真正的生命觉醒者，要作千年之梦，作生命永恒的思考。白阳也说："不到山居久，烟霞只自稠。竹声兼雨下，松影共云流。且办今宵醉，宁怀千岁忧。垂帘跌坐久，真觉是良谋。"（《秋日白阳山居》）在一定程度上可以说，白阳的艺术就是他的千年梦幻、他的永恒思考，宁怀千岁忧，是他绘画的重要主题。白阳于此置入其深重的生命关怀意识。他有诗道："窅窅横塘路，将为汗漫游。人家依岸渚，山色在船头。举目多新宅，经心只旧丘。孰知衰老日，独往陌无俦。"（《往白阳山》）他要像庄子哲学所强调的作生命的"汗漫之游"，将人带到历史的深层，去追踪真实的意义。在白阳看来，一切都会逝去，一切都不复重来，人生所迷恋的那些牵扯，都在历史的清波中荡涤无遗，惟有山前的云、溪边的月，永远常在。他所"经心"者乃在旧丘，并非性格压抑，而是他对生命的醒悟。他勉励知己的同志："尔我怜同志，逍遥正不妨。未能遵富贵，焉用诋炎凉。白发骎骎短，青山故故长。百年朝夕事，得丧总微茫。"（《冉道夫过田舍夜坐书感》）我们常说，白阳最感动人的是他那萧散幽淡的情怀，其实这一情怀正根源于他这种生命的醒悟。白阳的艺术所难以学者，不在笔墨，而在这幽深远阔的生命体验。此之谓汗漫浮游，此之谓放怀高蹈，这就是我所说的"觞"的情怀。（图7-5）

他的《无题》诗写道："……未厌青春好，已观朱明移。戚戚感物叹，星星白发弃。万饵情所止，衰疾忽在斯。逝将候秋水，息景偃旧涯。我心与谁亮，赏心惟良知。"这首诗写得如此安静，病后的他，在暮春季节，在夕阳西下的当顷，在云儿归去的无比清澄的时刻，一人坐观，山林脉脉含情，一切天姿勃发。他觉得，"未厌青春好，已观朱明移"，青春虽好，夕阳西下，一切又都归于平寂。这样的体验将他的心照亮了，他的良知觉醒了。他在春时，想到秋水；在良辰，想到衰朽。他将人生的一切都称为"万饵"，这些饵食，让人竞相去争斗，于是内在平衡被打破。

白阳的艺术在超越时间中追求永恒的生命安顿。《闲游》诗云："青苔常满路，流水复入林。远兴市场隔，日闻鸡犬声。寥寥丘中想，渺渺湖上心。啸傲转无路，不知成陆沉。"陆沉，形容时光无限，生命之不可把握，有限的此生在无限的宇宙中回旋，白阳于此而顿悟。

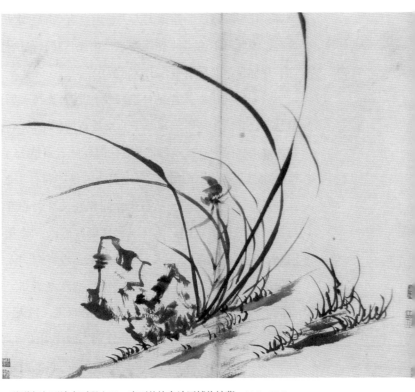

图7-5　陈道复与石涛书画册之二　广西壮族自治区博物馆藏　46.5×38.3cm

　　白阳于此体会出禅宗哲学当下圆满的思想。他的《偶述》诗云："吾庐久已足幽闲，瓮牖绳枢水竹间。书卷在傍欺老眼，酒杯随处破愁颜。班班往事真成梦，落落交游未可攀。尝谓养生谙妙诀，闲追尘土不知还。"所谓"闲追尘土"，不是爱好农家，而是当下自足。《赠听涛叔》云："生长陈瑚曲，于今五十年。市朝踪迹外，诗酒笑谈边。侧枕听潮响，临轩看月圆。谁知丘壑性，却与阿侬便。"又，《小亭闲赋》云："池上一虚亭，方方大如斗。入窗洞云物，四檐列蒲柳。讵足会高贤，聊取便衰朽。醉后枕书卧，醒时策杖走。敝服不蔽膝，粮食仅充口。藉此度朝昏，帝力果何有。"渔唱起圆沙，临轩看月圆，一花一世界，一草一天国，月印万川，处处皆圆，此在就是真，当下即圆满。在山山水水中优游，帝力于我何哉！

　　真正的觉悟者并不是将生命置于游魂历历无所之之的状态中，人生虽然是短暂的寄客，但并不意味着没有落实，寄在当下，寄在松雪，寄在真实的世界中，这就是永恒的寄托，这就是生命的落实。他有诗云："独往非逃世，幽栖岂好名。性中原有癖，身外已无萦。霜鬓笑我老，清樽任客倾。松雪即可寄，谁复问蓬瀛？"（《入山》）蓬莱瀛洲之飘渺的仙山，就在他所栖居的松雪之下。他的草书诗云："武陵春

草齐，花影隔澄溪。路远无人去，山空有鸟啼。水长青霭断，松偃绿萝低。世上迷途客，经此俱不迷。"[1]花影柳意、山光鸟啼，都给他带来无边的生命安慰。不是爱这一片林泉，而是他融入了这世界中。

白阳的艺术对人生的体会极为细腻而独特。如他喜欢画秋葵就是一例。世传其秋葵之作有十多本。现藏于北京故宫博物馆的《合欢葵图卷》（图7-6），是他观友人袁尚之园中合欢葵后而作。一时题咏者多达25家。黄省曾之子黄姬水题诗："可怜合欢态，不值艳阳时。"白阳强调的是"同心"之意，虽处秋末衰落时，但却是这样楚楚，这样艳绰。那是生命间相互关怀的心音。他喜欢画鸳鸯，但其鸳鸯又与一般人的理解有别。他有《鸳鸯篇》诗云："有美双鸳鸯，集我庭前枝。嗟嗟鸣何切，宛如伤别离。一飞一延颈，未忍轻弃遗。人生百年内，会合能几时。风波在俄顷，明朝那复期。扰扰行役徒，此意谁当知。坐对庭前树，忧来不可持。寄言同心人，惜彼光阴驰。"他以鸳鸯的双飞，说人生的无常；由当下之会，想千古的沉沦。吴门诸家画作多喜吟咏分别，如沈周的《京江送别》、唐寅的《垂虹别意》（图7-7）等，但白阳在这里又赋予"别"以新意，它不仅传达了朋友亲人间的款款之情，又多了一些人生的况味。分别是人生的常态，聚之短暂，别之漫长，合是偶然，别是永远，生之别离，更有生命的永别，纵然是如此缱绻，但却永远离开这个世界。白阳在"别"的主题中嵌入了深沉的生命感伤。白阳想要表达的是，因为有永远的别，所以应重当下的逢。他提醒为人生"行役"所捆束者，当重视人生的"会合"。

图7-6 陈道复 合欢葵图卷 北京故宫博物院藏 23.7×76.4cm

[1] 陈淳《花卉诗翰卷图》题诗之一，无锡博物馆藏。

图7-7　唐寅　垂虹别意图卷　纽约大都会艺术博物馆藏　29.7×107.6cm

优游于"觞"与"殇"之间，为白阳的艺术带来特别的精神气质。白阳视绘画形式为幻有，正是这生命顿悟的体现。

白阳的艺术流连于"觞"与"殇"之间。看白阳之"觞"——他有沉着痛快的人生格调，似乎是解脱了，他的诗画也显得那样散淡，那样消闲；但一旦深入其中，就会感觉到其中涌现出强烈的"殇"——深重的生命感伤。徘徊于"觞"与"殇"之间的白阳艺术，形成了独特的幽淡的特点，似明非明，似解非解。就像他题自己的《古木寒鸦图》诗中所说："西风鸣落木，周匝聚寒鸦。独有悲凄客，关情在日斜。"他的花鸟林水，都是他的"关情"者。

白阳的书法狂涛怒卷，白阳的大写意山水和花鸟从容恣肆，这激扬蹈厉的精神，正来自他沉着痛快的人生格调，即本章所云之"觞意识"。超越虚幻的生命束缚，追求性灵的真正自由，即是归复生命的本明。他有《园居遣怀》诗云："老去悲何及，空怜白发侵。尚余三尺剑，已负百年心。醉欲寻云卧，狂能啸月林。不知颜色改，床畔数无金。"百年心已负，三尺剑难舍，一腔生命的关怀，满腹世界的感动，执着的性灵追求，伴随着他的人生。他时而掀髯髭须，时而抚胸顿足，都为这不忍舍弃的生命落实。欲放未曾放，云空未必空，正因如此，他的艺术才充满这内在激荡。（图7-8）

他的艺术平和的外表下，是漩涡，是生命的关切。所以，他的花鸟是那样凄楚，他的山水是那样模糊，他的山石是那样奇崛，他的飞鸟是那样缠绵。他的画有元亮的清明，又杂有屈子的哀伤。他的画给我的强烈印象，乃是幽夜之逸光。他的艺术在疏野中有清冷，豪放中有缠绵，清绝中有忧伤，远翥中有低回。他不近人世，又不离人世；宣泄自我，又非自我。他的艺术充满了对人类的悲悯。

图7-8　陈道复　花卉册之九　中国国家博物馆藏　25.4×29cm

二、"景"与"影"

　　白阳说，他作画，为花鸟，为山水，不是涂抹形象，而是"捕风捉影"，他的艺术是化"景"为"影"[1]，一切形象的呈现都是幻影，绘画之功乃在于"捕风捉影"。这样的思想直接影响他的形式构造，也反映出明清以来文人画发展的一些带有倾向性的问题。类似的看法出现在很多文人画家的思想中。徐渭就提出"舍形而悦影"的观点，说他的画是"为造化留影"；八大山人说"禅有南北宗，画者东西影"，绘画不是画具体的"东西"，而是要使这样的"东西"（形象）虚幻化，从而表达超越形似藩篱的生命内涵。

〔1〕 有趣的是，汉字的"景"是"影"的本字，中国艺术家却徘徊于"景"与"影"之间，寻找独特的艺术表达。

　　白阳认为，人生如幻化，生命似幽梦，他的画就是他的"幽梦影"。

　　在白阳看来，花鸟或者山水形象都是一种"影"，无论它是虚幻飘渺的对象（如云烟雾霭等），还是具体的物质，都是一种幻相。他由形式的"幻"来追求"真"，表达他的生命关切。北京故宫博物院所藏《荷葵二段长卷》（图7-9）可以说是对这一思想出神入化的表达。此画乃流光逸影之作，以淡墨画夏日之荷和秋末之葵，略施颜色，淡雅有致。就物性看，二物一水中，一地上，存在空间不同；一夏日开，一秋日景，时也有异。但白阳并不在意这些差异，在他的意念中，凡所有相，都是虚妄，不存在什么形式上的区隔，将不同时期、不同性质的物象糅为一体，打破时间的节奏，已成为他的拿手好戏。夏荷一段，他题有诗云："绿水荷花净，红颜镜里

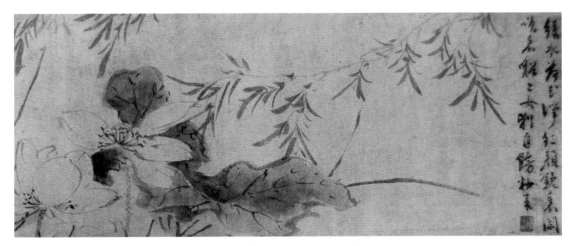

图7-9（1）　陈道复　荷葵二段长卷之一　北京故宫博物院藏　25.4×131.1cm

图7-9（2）　陈道复　荷葵二段长卷之二　北京故宫博物院藏　25.1×130.8cm

开。笑看溪上女，独自饰妆来。"在墨色晕染中，荷花之"红颜"在"镜里开"，意思是一切物象都是空中之花、"镜中之象"，所以他荡去绚烂，独存天真。白阳诗中忽然描绘浓装艳抹的溪上女子翩然而来，与此一池幽淡形成鲜明对比，由此讽刺滚滚红尘中很多人冥然不觉。一真一假，白阳于此置有深意。而后一段秋葵之景，诗云："素质倚秋风，向人浑欲语。看花莫相笑，丹心自能许。"秋葵之花无颜色，不比春花鲜艳，但其幽淡从容，玲珑活络，素质丹心，更显露生命的真实。此段画秋景，却又说到春花，一真一假，其意可知。这幅长卷在梦幻般的影像中，将滚滚红尘中的虚幻与生命真实相比勘，突出他于"幻"中出"真"的思想，表达的是关乎人生理想和生命价值的思考。这一思想在他中晚年作品中得到充分的显现。在此一方面，他有不少值得注意的思想。这里谈三个基本观点。

（一）模糊到底

白阳于1536年作墨花图册，其自题云："嘉靖丙申春二月，淹留累日，独坐静寄庵，戏作墨花八种，灯下戏题八绝句，以形索影，以影索形，模糊到底耳。"[1]此墨花图册颇能反映白阳绘画的大写意特点，影影绰绰，似花非花，充满了白阳所追求的幻影游动的妙处。白阳的模糊，不是画面形式上的模糊，而是对幻的思想的突出，所强调的是存在的非真实感。

"以形索影，以影索形，模糊到底耳"，可以说是白阳绘画尤其是晚年绘画一方面思想的概括，涉及"形"（景）与"影"之间的关系。就一方面言之，以形索影，强调绘画要超越具体的形象。但就另一方面言之，这种超越形象的努力并不代表追求虚幻的表达。所以他又说"以影索形"，他并不主张去画那些烟月朦胧、雾霭飘渺、山岚起伏等没有确定形貌的对象。画为形相之具，脱离形相则无以为画。重视影，不意味喜欢影，影并不具有比确定物象更好的表现力。文人画发展中，苏轼曾提出"常形""常理"的说法，云林说："坡晓画法难解语，常形常理要玄解。"[2]这是文人画中的关键思想，但不少人并不理解其中的玄奥。苏轼说，像水波烟云之类的对象，"虽无常形，而有常理"，一些人就误解为他重视云烟雾霭等虚幻对象。其实，云林、白阳等都知道，迷恋幻影之创造，也是为形所拘。与云林一样，白阳的

[1]《式古堂书画汇考》卷三十五画五。
[2]《清閟阁全集》卷二《画竹》。

作品并不追求云烟蒸腾、淡月朦胧等虚幻的表达。他在清晰甚至是写实的意象中追求幻的表达。因此，我们看他的"模糊到底"说，其关键并不在"模糊"，并不是追求所谓"模糊"的形式美感，更与一些人所论述的"模糊美学"毫无关涉，其要在变物象为心象，化具体为虚灵，让绘画成为人心灵腾挪的空间，成为生命精神的寄托。

上海博物馆藏有他的二十开水墨花卉之作，是其大写意花鸟的代表作品，在题材上，并非虚幻的对象，也不是有意创造模糊的空间，而是通过幻化形式本身，为精神气质的表达提供可能。二十开中画菊花、枯荷、水仙、兰草、螃蟹、玉兰、玉簪、石榴、白菜等等，都是习见之物，所画之景往往是一枝、一朵、数片叶、一抹痕，绝无复杂之景，简劲至极。一叶一朵，都画得清晰具体，形貌绰绰，绝无遮掩，形式上绝非漫漶不明。但这又分明产生了"模糊"的效果，他画形，又不在形，他的一枝一朵，虽有形却使人入于无形，如见岚气烟光，如感清芬丽影。如其中一开画玉簪，只是曲曲一朵，恣意的笔法扫出，直使人有满纸浑沦之感。他的笔墨功夫，他的放旷情怀，成就了这样的艺术，这样的模糊。模糊，在精神，而不在形貌。

白阳的立意在"抛却影像"，无论是质实之对象，还是虚幻之对象。白阳说，他的"模糊到底"是为了追求生命的"真性"。他常形容自己作画是"醉眼模糊"、"老眼模糊"。他题菊花画诗云："黄菊秋深开绕篱，堪嗔儿女折花枝。谁知醉眼模糊处，持到尊前也自宜。"又题所画《月下白莲》云："载酒来寻旧主人，主人今已白头新。一杯唤取花前醉，老眼模糊看未真。"他画中的物，似乎都经过他一双醉眼的过滤，如同他所画月下白莲花，清气浮动，虽然"看未真"——与具体的物象似乎有别，但又出"真性"——得生命之真实。他认为，真正的艺术家，要如老子所说"为腹不为目"，要以生命去体验，而不能迷恋感官所得。其诗云："雕栏花放泼红香，却笑含羞敛素妆。肉眼岂知真色好，铅华空自断人肠。"肉眼如何能看到"真色"，惟有心灵的眼，才能刊落表相，得物之真。

这真趣，其实就是他所说的"兴"——生命的意趣。北京故宫博物院藏其《野庭秋意图卷》（图7-10），此图作于1534年，记其秋日与友人庭院相聚的体会，不是画场景（如《西园雅集》），构图简约却有深致。画湖石假山若许，两枝秋葵，一抹叶子几乎脱尽的寒枝，这就是画面的主要内容。白阳自题云："甲午十月八日，谒笏林第，眼前秋色满庭，颇有物外翛然之寓，亦平生一适也。笔研常事，其可废乎？对酒赋物，物之形匪我所长，聊纪兴耳……"此乃模糊到底，约略为之，在"兴"而不在"形"，并非他的造型能力不济（他有非常好的造型能力，如其笔下栖

图7-10（1） 陈道复　野庭秋意图卷局部　北京故宫博物院藏　引首30×94.2　画心29×148..5cm

栩如生的蝉，连"草中偷活"的齐白石也有不及）。东晋王徽之雪夜访戴"乘其兴而来，兴尽而返"，重在生命的意兴——真实生命的冲动，而不是虚与委蛇，看白阳之艺术也当有如是观。

王穀祥在题其《�画山图》诗中说："云山烟树两模糊，仿佛荆溪景象无。疑是南宫真笔意，不知却是白阳图。"[1]他注意到白阳山水似有若无的模糊特点。但这一模糊，并非意在虚幻。明张大复（1554？—1630）《梅花草堂笔记》说：

> 陈白阳画山水六幅，所谓意到之作，未尝有法，而不可谓之无法也。倪伯远持视世长，相与绝叫奇特。予非知画者，忽然见之，亦觉心花怒开。因与伯远、世长究问今人不及古人处，其说不能一。予笑曰："自白阳此等画出，所以今人不如古人也。"两人莫对。予曰："今日但见白阳意到之作，淡墨淋漓，纵横自在，便失声叫好。不知其平日经几炉锤，经几推敲，大山、长水、丘阜、溪壑，一一全具于胸中，不差毫末。然后抛却影像，振笔直追，所以方尺之纸，势若千里。模糊之处，具诸生韵，所谓死枯骷上活眼再开者也。今人写得一草一木、一壑一丘，未有几分相似，便从古人意到之作学起，都成澹薄，了无意致，又何怪哉！"[2]

〔1〕此图今藏天津博物馆，见《中国古代书画图目》，编号为津7-0147。
〔2〕张大复《闻雁斋笔谈》卷一，明万历三十三年顾孟兆等刻本。

张大复对白阳山水的评价真能新人耳目。他说白阳作画是"抛却影像"——从具体形象超越开去，变外在的物象为心象，将具体的景致化为"模糊"的意象。他认为这"模糊"之处并不在形式的虚幻，而在显露真机，以禅家话说是"死枯骸上活眼再开者也"，而那些追求一丘一壑之"似"的画家，反而不得山水真面，等同死物。

白阳绘画草草点就、萧疏空远的境界就与此有关。他的画有一种苍辣之气，由形及影，形影相生，超越形象，直溯真趣。李日华说："破一滴墨水作种种妖妍，改旦暮之观，备四时之气，自徐熙没骨图后，唯浩亭主人擅其妙耳。"[1]所谓改旦暮之观，乃脱其形；备四时之气，乃在虚灵不昧的韵致，领略天工之趣，出落性灵本真。就像他评白阳《秋江钓艇图》时所说："点树松活，山势虚含，极空阔之趣。此老得法于米而寥廓变动，又所自得也。"[2]这个"寥廓变动""空阔之趣"，就是就其意境而言，而非形式美感。文嘉题白阳《乐志图》也说："道复书此论时年五十三岁，绝去笔墨蹊径，而颓然天放，有旭素之风，信非余子可及。今去之二十余年，时一披展，犹可想象其酒酣落笔，如风雨骤至，而点画狼藉，姿态横生，奕奕在目睫间也。前画虽草草，而天真烂漫，欲与方方壶、张复阳争胜，吾犹恨其笔墨稍繁，盖道复之画愈简愈妙耳。"[3]逸笔草草，笔致飞腾，天真烂漫中，真性乍露，此乃白阳最为属意的境界。

〔1〕北京故宫博物院藏白阳《花卉图卷》李日华跋，浩亭乃白阳斋号。
〔2〕同上卷七。
〔3〕方浚颐《梦园书画录》卷十一。

图7-10（2） 陈道复　野庭秋意图卷局部

（二）梦幻空花

唐代禅宗南泉大师有"时人看一朵花，如梦中而已"的著名观点，这一思想深植元代以来不少文人画家之心。文人画有一种追求梦幻空花的传统，如禅家所谓羚羊挂角，无迹可求。白阳的画也给我这样的感觉，他的不少作品总给人不可把捉之感，如水中月、梦中花、镜中影。荒天历落中，孤鸿灭没；月影浮动里，清气飞旋。文人画这一传统，在白阳这里得到充分展现。

白阳的画"澹若秋江影，浑如照镜人"（白阳诗句）。他画《溪云图》，有诗云："溪水本澄彻，溪云无定在。老衲屏息坐，来往亦何碍。"白阳的艺术很在意消解这样的确定性，没有空间的定在，没有时间的确指，没有一个某地存在某物的暗示。他作画，乃是画梦中景、雪里花。他的《春暮眺望》诗说："一春寻伴欲辞家，此日登临日已斜。野外绿烟迷草莽，空中白雪舞杨花。兴衰有数谁能料，强健无凭讵可夸。眼底百年浑瞬息，及时行乐酒须赊。"《夏日闲居》诗说："小筑真成趣，悠闲不待赊。影摇空里竹，香送水中花。午枕梦复梦，晚铛茶更茶。并无儿女聒，直欲胜禅家。"世事如雪中影、梦中花，历史的帷幕如烟如雾，人生的境界犹如午睡初醒后，见几案上一篆香烟缭绕，梦未醒，幻悠长。他的《道通新庄》写道："白头怜我健，兀兀自穷年。静日看云卧，清宵梦草还。茅堂一水隔，明月两庭悬。坐久浑无赖，灯花空复燃。"不以虚无之心来看世相，来体验生命，灯花空复燃，他于此丈量生命的价值。

看白阳的画，正有一篆香烟在缭绕的意味。画史上有很多论者注意到白阳这一特点。文嘉题白阳《养梧图轴》说："道复出世人，动笔辄有烟霞气，此幅《养梧图》

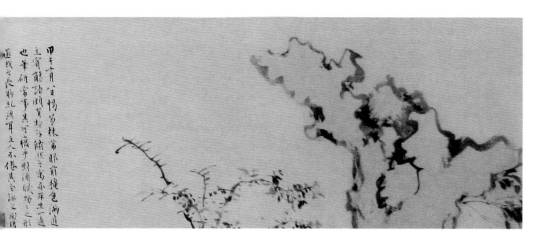

似有似无，展阅之余，令人作天际真人想，乃丹青中仙品也。"[1]似有若无，是白阳艺术的象征。"似有"，是他并不排斥具体形象；"若无"，说他画中命意又不在这形象。白阳的画所重在有形与无形的转换之间，他是即有形即无形。翁方刚题白阳杏花之作有二诗，其一云："何尝落墨仿徐熙，寒食江村暮雨时。留得半栏斜月影，覃溪来补石田诗。"[2]其二云："自称老懒五湖时，破墨山窗剩折枝。一抹横烟江月上，有神无迹气淋漓。"真像翁氏所言，白阳的艺术确是半栏月影，一抹烟云，恍惚迷离，最是迷人。他的很多花卉画，可谓枝头明素脸，叶底度香魂。尽量地淡，淡到只剩下一抹影子，却在说沉重的道理，轻安拈出，似是带泪的吟哦。

正如上面曾提到他的《墨花钓艇图》末段，现实的世界变成流光逸影，钓鱼的事实也被他的人生哲学所浸染，他题诗道："江上雪疏疏，水寒鱼不食。试问轮竿翁，在兴宁在得？"流光逸影原来贮藏的是他的生命意兴。

南京博物院藏其《书画图》（图7-11），作于嘉靖二十二年（1543），半为书法半为花。下半部画三种花卉，摄为一束，分别是梅花、水仙和茶花。梅花、水仙乃在寒冷季节开放，而茶花一般一年开两季，一次是春天，一次是秋天，时令上并不相合，但白阳毫不在意。上半部书杨凝式《神仙起居法》全文："行住坐卧处，手摩胁与肚。心腹通快时，两手肠下踞。踞之彻膀腰，背拳摩肾部。才觉力倦来，即使家人助。行之不厌频，昼夜无穷数。岁久积功成，渐入神仙路。"并临其草意。书法中说的是一套健身方法，与下部清幽的花卉了无关系，表面看来真有些"无厘

〔1〕陆心源《穰梨馆过眼录》卷二十。
〔2〕《陈白阳写生卷二首》，翁方纲《复初斋诗集》卷四十七，清苏斋小草三刻本。

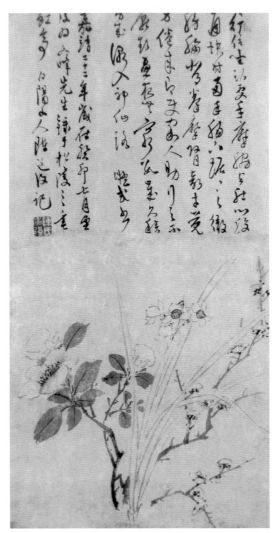

图7-11
陈道复
书画图
南京博物院藏
57×30.7cm

头"。梦幻空花的意味由此而出。但其中又分明寓有白阳的深意。花与这神仙法又似有内在关系，心境清净时，就如清幽的花儿开放，正所谓一超直入如来地，一念之间就走入神仙路。他有诗云："松雪即可寄，谁复问蓬瀛？"又云："性懒真堪怪，年来也自空。衰迟应有托，蓬岛愿相随。"当下自足，珍摄心灵的自由，即此在即蓬莱，即幻境即真实。

（三）孤鸿灭没

苏轼说，画之妙在"孤鸿灭没于荒天之外"。孤鸿灭没，是孤独的、闪烁的、幽眇的，甚至是神秘的，这一境界在文人画中具有很高的地位。它是文人至高精神

境界的寄托，也是不少艺术家力图表现的境界。白阳对此有深刻体会。

倪云林曾有《江南春词》，吴门诸家自沈周以下多有和词。白阳的和作见于李日华的著录。李记载道："十一日客携示陈白阳小景，上有题句甚丽。'象床凝寒照蓝笋，碧幌兰温瑶鸭静，东风吹梦晓无踪，起来自觅惊鸿影。彤帘霏霏宿余冷，日出莺花春万井，莫怪啼痕栖素巾，明朝红嫣鏖作尘。春日迟，春波急，晓红啼春香雾湿。菁华一失不再及，飞楼北望眼花碧。楼前柳色迷城隅，柳外东风马嘶立。水中荇叶牵柔萍，人生多忧亦多营。右和倪征君《江南春词》并图，陈淳。'"[1]

此图今不存，诗却笼上淡淡的忧伤。一句"起来自觅惊鸿影"，可以说是白阳绘画的一个象征。看白阳的画，常有谁见幽人独往来的感觉。飘渺孤鸿之影，似有若无，纵横高天，又低回大地，欲究诘而不可究诘，欲落实而无从落实，在虚幻中闪烁，在迷离中着以忧伤，似解脱又沾滞，似洒脱又哀怜，在幻影游动中有楚楚情致。

北京故宫所藏《雪渚惊鸿》长卷（图7-12），并书谢惠连《雪赋》，作于1538年，是白阳晚年的作品。引首有白阳自书"雪渚惊鸿"四字，既是画题，也道出了此画的风味。这幅画将雪渚惊鸿不粘不滞的特点表现得非常好。白阳题云："戊戌夏日，苦于酷暑，展卷漫扫雪图，因简《文选》，得谢惠连《雪赋》并书之，持翰意想，已觉寒气自笔端来矣。"白阳的书法有很高水平（王世贞曾以枝山书法、白阳书品为"墨中飞将军"），此作书与画相映。夏日画雪，画心中之雪，招高天之凉意。皑皑白雪中，有山村隐约其间，寒溪历历，雪坡中有参差芦苇，一片静谧澄明，高天中有飞鸿点点，就要消失于茫茫的天际。清戴熙有论画语云："寒塘鸟影，随意点染。一种荒寒境象，可思可思。"此画有以得焉。

白阳有诗云："兰舟来去任西东，书画琴棋满载中。试问如何闲得甚，一身清僻米家风。"（《题画二首之一》）白阳以大写意花鸟名世，其实他的山水也有很高成就，在吴门画派中，其山水成就可以与沈文同列。白阳于山水独重米家山，"一身清僻米家风"，可以说是他的山水的真实写照。他在米家山水中，充分领略到孤鸿灭没的妙处。

白阳曾作《云山图卷》，今藏北京故宫博物院，是其晚年杰作，显示出他从二米山水中脱略出的一家风味。米家山水重视气化氤氲的感觉，以此来表现宇宙间气韵流动的节奏，而白阳却从云山墨戏中转出幻有的思想。米家山水重气，白阳山水

〔1〕《味水轩日记》卷八。《江南春词》，吴门诸家多有和作，白阳此作又带有他独特的体会。

图7-12　陈道复　雪渚惊鸿图卷　北京故宫博物院藏　28.8×559.2cm

重幻。画以淡墨染出一痕山影，以荒率之笔匆匆勾出山林屋舍等轮廓，卷之起始
处，一人打着雨伞过桥，几笔勾成，约略有些影像，而山间的茅茨，都在轻烟浮荡
中。此画前有石天禅师所书"画外别传"四大字引首。后有石天禅者跋文称："雁门
太史白椎拈佛从清净本然中现出山河大地，一时入室弟子若叔平、叔宝、商谷、夷
门竟作香象义龙，分河饮水矣。独白阳樵子撇却金针玉线，倒拈无孔笛吹，彻古轮
台，所谓无佛处称尊，高扬师子吼。"[1]"撇却金针玉线"，意思是不以色貌色，以形
写形。"无孔笛"就在"无佛处"得之，意思都是强调法外求妙。石天禅者，乃明
末著名绘画理论家、《画麈》的作者沈颢，号石天，服膺佛学，此中打禅家语，说
画中事，指出白阳于"幻"出作生活，却是抓住了白阳山水的特点。

　　白阳之画于无佛处得佛，以幻影出别样之思。画史上又流传白阳《仿米氏云山
纸上横卷》，传有数丈，被许为白阳生平最长的大制作。白阳自题云："庚子春日，
余闲居湖上。雪野钱君自吴城来，持素楮索云山卷，时春容瀚郁，烟云变幻，触目
成画，遂为作此，颇谓适意，然不知观者肯进我得窥米家堂奥否？一笑。道复复甫
志。"作于1540年，时白阳57岁。这幅作品受到时人的极高评价。吴门书家陈鎏
（1508—1581）甚至说："偶阅此卷，乃白阳得意之笔。溪山云壑将数十尺，连亘似

[1] 雁门太史：指文徵明。叔平：陆治，字叔平。叔宝：钱毂，字叔宝。商谷：居节，字士贞，号
　　商谷。夷门：侯懋功，字延赏，号夷门。四人皆出吴门画派。

万里，观者不觉有远心，使石田复起，未必不展卷啧啧也。"而王毂祥"天趣多而境界少……长卷乃独穷尽山川之状，重叠变幻，实而复虚，断而复续，烟云吞吐，草木蔽亏，景有尽而意无穷也"的著名评论，也来自于此画跋语。

在这幅作品的题跋中，有及于白阳效法米家之因缘。彭年云："昔米南宫女嫁吴中大姚村某氏，故敷文每过吴，必往视妹，尝作《云山卷》，留其家越四百年，而先达中丞陈公大姚人也，乃于京得之，甚以为奇。西涯、匏庵、石田俱有题咏。白阳先生即中丞之孙。幼而笃好，日就临拓，领其真趣逸思，故所作多烟峦云树，约略点染而已。"[1]这里从他的家传中寻觅白阳好米家山的原因，其实，前代山水大家林立，白阳独推二米，我以为重要的原因来自于他由米家山中转出一种即幻即真的表现方式，契合他的孤鸿灭没于苍天之外的独特旨趣。

我们还可以看藏于上海博物馆的《雨景山水》短卷（图7-13），也是仿米之作，作于1537年，为云山留影。另一方面展现出他的"书法性用笔"的不凡功力，草草数笔，约略点就，不似米家山重墨痕的晕染，却着意在线条的若即若离，既吸收了米家山的飘渺之趣，又多了以线条立画的骨鲠在立的意味。读此画，只见淡淡的墨痕、清幽的色彩，漫漫地铺开，直铺得云水杳渺，使人有幕天席地之感。正像康熙时诗人汪洪度跋语所称："白阳画脱去蹊径，独留神韵。"这般高致，出米家山水，

〔1〕 此图明郁逢庆《书画题跋记》卷十一著录，诸家跋语全录，《文渊阁四库全书》本。

图7-13　陈道复　雨景山水图卷　上海博物馆藏　27.1×120.9cm

图7-14　陈道复　山水图　李初梨藏　27×32cm

又脱略米家意味，在"幻"上走得更远。他的山水小品极具风味。如其一山水之作（图7-14）[1]，大写意，近景画一桥，桥上依稀有一人相过，桥边树下，一船泊之。淡墨画远山，中景一片空茫，虽是米家风味，但笔意更佳，正是孤鸿灭没于荒天之外。不是没有"迹"，而是于"迹"中脱"迹"，此白阳最有会心处。

　　综此言之，白阳画中之"景"，有景有形，其立意并非在外在形式上变化之、

〔1〕 本为李初梨所藏，见《陈淳精品集》，天津人民美术出版社，2007年，图111。

虚化之，而是利用特别的笔墨功夫，于象中出象，于迹中没迹。模糊到底，并不模糊；梦幻空花，并不飘渺；孤鸿灭没，并不于漫漶中求之。他的画，在在是物，又念念非物。他的"景"，就是他的生命之"影"。

三、"病"与"冰"

白阳艺术中所展示的人生幽梦，还是一个清逸幽绝的梦。

白阳晚年的一个秋天，大病初愈，在静静的庭院里徜徉，写下了《新秋》七律诗：

> 节序如驰忽自伤，半生心事未能偿。暂闲多恨身淹病，有感还怜剑在囊。白苎衣轻凉思足，碧梧庭小市声亡。一编读罢倚藤枕，静听玄蝉起夕阳。

诗微妙到可以听到诗人的心音。时光如水，生年不永，他自感身体多病，更兼世道淹蹇，小院虽寂静，嚣然市声不存，但深心中并不能真正平静，所谓"有感还怜剑在囊"——他是一位有充盈生命关怀的艺术家，千年的忧患，人生的感伤，生命的怜惜，怎可在时光流逝中逝去？他身有病，而心更有"病"——"病"人生命之脆弱而难以把握。一编读罢倚藤枕，静听玄蝉起夕阳，虽然他于书卷中与前贤对话稍释己怀，虽然他于夕阳西下的平和中得到一些解脱，但其内在的冲突还在，楚楚自怜的情怀依然。百年多病独登台，白阳之谓也。

吴门画派拓展了文人画的传统，无论是沈周、文徵明，还是唐寅、陈白阳等，都有一个共同特点，就是他们并非盘旋在一己私利的漩涡中。他们的艺术有越出一己欲望情感的普遍关切，他们为之悲伤的不是自己，而是作为人类存在的命运。白阳很多画其实正起于这微妙的情怀。他说他的画如同音乐，是他的"冰弦"——幽冷的琴弦上传递出生命忧伤。其《题画二首》之一云："峦光竹色映晴川，输与幽人恰放船。好景无边谁共语，自将清调托冰弦。"[1]他心中有"病"，有感伤，有生命

[1] 文人画家重视心灵之清净，常用冰为喻，如金农诗云："此时何所想，池上鹤窥冰。"

的忧患，所以他将一腔情思，付之于画中诗里。白阳虽画"小花朵"（甚至很多只是一枝数叶），却要做"大文章"，他的思虑越过了五湖田舍，越过了他那个时代，他的"冰弦"中丝丝传出的是对人类生命的关怀。他说自己有"冰蘖肠"，其诗云："寄傲西渠上，应知日月长。落花随去浪，高树带斜阳。一枕彭殇梦，半生冰蘖肠。地偏心自逸，何必问羲皇。"（《西渠》）冰蘖，形容虽寒苦而持有操守[1]。这寒苦，不是他生活的艰辛，而是生命关切的纠结。他的"冰弦"是由这"冰蘖肠"发出的声音。

读白阳的画，是需要听的。他的画无忸怩，不做作，淡去书卷气、纵横气、造作气，而有尘土气、云水气、清月气，平淡中有幽深，委婉细腻而略带忧伤，典雅高贵又不失他所说的"尘土气"，值得你用心灵细细倾听。

白阳的画有"清绝"的境界。

白阳喜欢一种"清绝"的格调，在高逸中绝尘，清净中又着以幽绝的情愫。他的"清"是"幻"中之"清"。《岁月》小诗这样说："屋上霜如雪，地上月如水。此景人不知，清绝吾所喜。"月光谁人不知，谁人不见？但白阳说，他所感受的夜和月，是别人不知的。细读小诗，甚至有咬文嚼字的痕迹。其岁月者，乃"岁"之"月"也，他是在"岁"（时间流动）中看"月"，"月"是"岁"之流逝中的"月"，故而为幻。然而正如李白所说的"古人不见今时月，今月曾经照古人。古人今人如流水，共看明月应如此"，其盈亏消息，月月如斯，夜夜长有，自古依然，故虽是幻相，又见真实。这正是他亦幻亦真的思路。由此他发现月光的"清绝"，不是月色如水的美妙，而是天道如斯的幽绝。他的清绝，不是孤高自许，而隐含着一种生命的把玩。

白阳追求一种雪梦生香的境界。其《画绣球花》诗云："春风吹琪树，幻出冰雪姿。虚庭落清影，夜半月朗时。"[2]他的冰雪之姿，是由艳丽的琪树"幻"出的，变外在之丽影为画中之清光。

白阳的画清气袭人。似乎他的画总在虚庭落影处、夜半月明时。花鸟画家没有不喜欢梅花的，但白阳的梅别具风韵。他有诗云："梅花得意占群芳，雪后追寻笑我忙。折取一枝悬竹杖，归来随路有清香。"他要带着梅花的清香，走过红尘路。

广西壮族自治区博物馆藏白阳与石涛合装之书画册，十开，风味独特。其中第

〔1〕唐刘言史《初下东周赠孟郊》诗："素坚冰蘖心，洁持保贤贞。"
〔2〕石涛曾写过此诗，见广西壮族自治区博物馆所藏白阳石涛书画册。此作《陈淳精品集》有载。

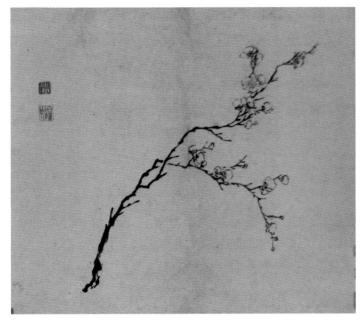

图7-15
陈道复
花卉图册之一
广西壮族自治区博物馆藏
46.5×36.3cm

二开画一枝梅，别无长物（图7-15），梅枝没有文人画习见的枯朽和粗粝，而是细细画来，含蓄中蕴有骨力，数朵寒梅婉转横出，清逸绝尘。他曾有咏梅诗云："两人花下酌，新月正西时。坐久香因减，谈深欢莫知。我生本倏忽，人事总差池。且自得萧散，穷通何用疑。"（《二月六夜与客饮梅树下》）在这雪梦生香的梦幻境界中，他与友人把酒痛饮人生，似乎梅花的清气也加入他们的交谈中：梅花的清香浮动，是勉励；梅花的高风绝尘，又是解脱。此诗似乎可以为广西所藏这一枝俊梅作解语。白阳的梅花由他心中金刚不坏的精神所铸成。他关心的不是梅的外表，甚至不是梅花的清逸，而是它的永恒相。他有诗云："早梅花发傍南窗，村笛频吹未有腔。寄语不须容易落，且留香影照寒江。"不是外在的梅花，而是心灵中的梅花，方是永恒不落的。他回答的正是本书所要阐释的核心问题："梅花落了吗？""梅花并没有落。"白阳的画所要表达的就是这永恒的生命精神。

上海博物馆藏其《商尊白莲图》（图7-16），作于1540年。上有题诗："波面出仙妆，可望不可即。熏风入坐来，置我凝香域。"[1]瓶莲之作在花鸟画中属

[1] 与徐渭一样，白阳也喜欢醉后作画。北京故宫博物院所藏之《瓶莲图轴》（图7-17），作于1543年，构图与上面所言上海博物馆藏《商尊白莲图》类似。其上同样题有沈周《临江仙》词："花叶亭亭浑似采，坐闲凉，思横秋。几回相盼越娇羞。翠罗仍卷袂，红粉自低头。前辈风流犹可想，丹青片纸还留。水枯花谢底须愁，只消浮大白，何必荡扁舟。"此画莲花以淡墨轻敷而出，比上画更见妖娆。而瓶也是古物，上有盘龙纹理。白阳有跋记其作画经过："癸卯夏六月晦，作于五湖田舍，时既醉，不知其草草也。"

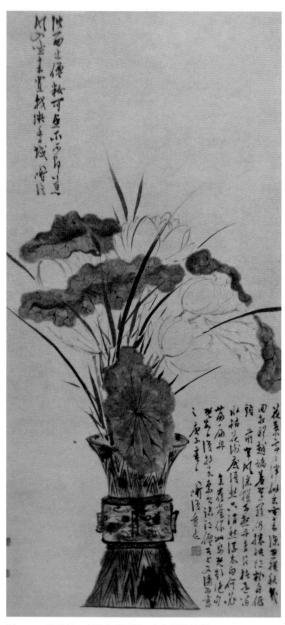

图7-16 陈道复 商尊白莲图轴 上海博物馆藏
129.7×62.7cm

平常之观，但白阳此画却别有分际。此画重在表达画家坐拥香城的理想，如佛教《净名经》所表现的众香界。虽然白阳所表达的这一境界带有虚幻的特点，香气氤氲，可望而不可即，但却在胸中蒸腾，外在的香艳是有限的，而心灵中的莲花是永远盛开的。画家立意正在于此。值得注意的是，简单的构图中，又置入历史性的维度。此画有瓶和莲两部分，瓶取商尊，饕餮狰狞，显得古朴凝重，携来几千年前的历史风烟。而莲艳艳绰绰，无比鲜丽，又彰显出当下此在的鲜活。白阳将幽深的过往和当下的呈现揉搓在一起，意在表现一点活泼就是恒久，此在活络就是宇宙的思想，说明生命的香城是由真性铸造的道理。

白阳的画有"凄绝"的惆怅。

白阳的"冰弦"又带有浓厚的凄绝意味。楚辞"惆怅兮自怜"的精神，在白阳的艺术中得到充分的展现。有生年脆弱不永的哀伤，他要寻求生命的慰藉；有"市声"红尘的喧嚣，他要保护性灵的纯净；外在世界的翻覆时时会裹挟着人，所以他崇尚简约、纯净、单刀直入。白阳的艺术散发出浓厚的自我珍摄的精神。

白阳有浓厚的骚人情怀。他在诗中写道：

芳泽三春雨，幽兰九畹青。山斋人独坐，对酒读骚经。（《画兰》）

兀坐茅檐兴自高，兰苏奕奕照青袍。却怜不解农桑事，日暮钩帘读楚骚。（《无题》）

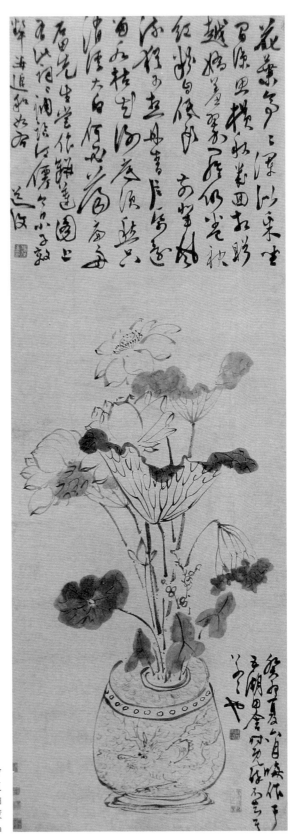

图7-17
陈道复
瓶莲图轴
北京故宫博物院藏
156.4×55.4cm

一卷《离骚》独对时，模糊老眼已迟迟。窗前何物添萧瑟，应许梧桐细雨知。（《独坐》）

野人无事只空忙，一卷《离骚》一炷香。不出茅庵才数日，许多秋色在林塘。（《漫兴》）

篱落秋深菊有香，不同凡卉弄凡妆。从来识得骚人意，委质甘充冰蘖肠。（《画菊》）

他是一腔冰雪，独对骚人。一卷《离骚》一炷香，氤氲在他的艺术中。楚辞香草美人的传统为他的形式构造提供了支持，楚辞的"自怜"情怀又成了他的花鸟甚至山水的灵魂。白阳的画大多凄美动人，潇洒中有沉痛，流便中有惆怅，委曲盘桓的情怀，使白阳的艺术带有如楚辞山鬼般的神秘色彩，有一种九曲婉转的凄美格调。

他的《月下》诗写道："云净初秋月倍光，小庭幽卉正含芳。人生若得如花月，夜夜相逢省断肠。"这样的诗真不忍去解说，似乎一解说就会打破千年幽梦。如花的月夜，勾起的却是他的断肠。他是"断肠"人，离别的断肠，思念的断肠，人生遭际的断肠，对世道不公的断肠，可能都有。但在此刻，白阳这一天涯断肠人，所思索的却是永恒的生命故乡，一个脆弱的生命的归宿。他在清澈的月光之下，在千年万年如斯的月光之下，似乎有了顿悟，如花的月光就是安顿，月下的含芳就是安顿，清澈的思虑就是安顿。一首月下小诗，藏着他的骚人情怀。

白阳生平爱画水仙。《陈白阳集》记载他曾画过《梦水仙》一图，今不见。序称："十月廿四夜，分明梦见一人，美容姿，飘飘仙裙。余书东舍，一人同坐，余至则起，礼余四拜，初拜无语，次三四拜且语且拜云：'余别你门，穿江蹈海。'有呜咽之状。同坐者，坐自若也。既醒，绎其词旨，得非水仙耶？岂余自幼爱也！画此花，乃致然耶！因笔之，以纪异。"有诗系后："曾将觞酌对君倾，小圃年来欠合并。最是生人情不极，梦中依约睹轻盈。"在这里，水仙花成了他"自恋""自怜"情怀的象征，表达的是他自我珍摄的骚人情怀。

他画过不少水仙花，大都富有这样的色彩。上海博物馆藏其《倚石水仙图轴》（图7-18），山坡上淡墨画湖石，玲珑浑沦，惟一株水仙由石罅中伸出，叶片展张，花朵似迎风轻舞，石静而花动，石顽而花灵，构成奇妙的关系。上行书自作诗云："玉面婵娟小，檀心馥郁多。盈盈仙骨在，端欲去凌波。"画面无水，似有凌万顷天地之波意。其自我抚慰的精神跃然纸上。

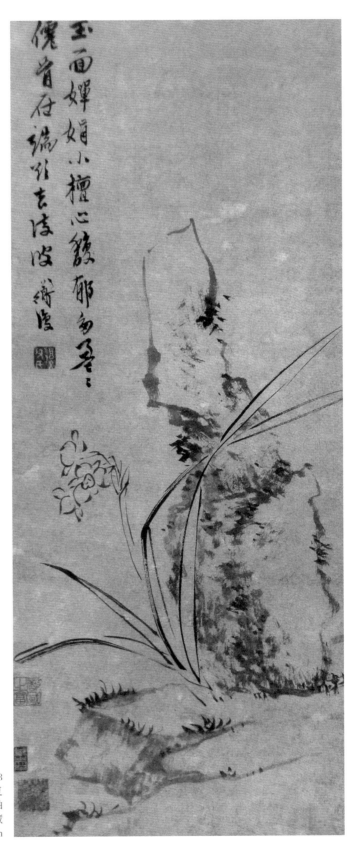

图7-18
陈道复
倚石水仙图轴
上海博物馆藏
66.6×28.4cm

朵云轩 2001 年秋拍有《书画双清卷》，当为白阳真迹。画作于 1544 年，时白阳 61 岁，即他生命的最后一年。墨笔画山坡上水仙数株，数花点缀其上。上书明徐有贞《水仙花赋》全文，其中有"百花之中，此花独仙，孕形秋水，发采霜天。极纤秾而不妖，合素华而自妍。骨则清而容腴，外若脆而中坚……操摩摧于霜雪，气超轶乎埃氛。怀清芬而弗眩兮，乃独全其天真"之句。卷尾有董其昌题识，云："白阳山人为盛时逸品，奇兴笔墨，潇洒不群。兹所作水仙图，翩翩有凌波之致，并赋一篇，书法高古，俱非尘寰中物色也。"不类凡尘中物，葆其天真之性，此画是赞水仙，也是自我生命的嘉许。

白阳的画还有一种"超绝"的格调，恣肆浪漫，这也是白阳艺术的根本特色之一。

白阳的画潇洒而历落，带有强烈的超越情怀。清初方亨咸题其《书画卷》说："观其酣舞淋漓，有幕天席地，纵其所如，不知人世犹有你我，藩篱尽破，独露天真。"[1]上海博物馆藏白阳二十开水墨花卉册，当是其生平代表作，真可视为这位艺术家留给这个世界的珍贵寄语。自由奔放，任心所为，二十幅作品，画的都是凡常花果甚至蔬菜，其中却寓有奔放之气。如其一页画江南多见的广玉兰，玉兰初开，树无叶，枝无倚，两枝剪影，一长一短。白阳以有力的笔致勾出轮廓，如捧出玉腕，礼拜苍天。

白阳喜画枯荷。李商隐诗云："树绕池宽月影多，村砧坞笛隔风萝。西亭翠被余香薄，一夜将愁向败荷。"（《夜冷》）在中国，诗人好以枯荷表达萧瑟的情感，戏曲家也喜欢留得枯荷听雨声的境界，绘画中也多有表达。但白阳的枯荷写真可谓独绝。他将枯荷作为生命咏叹之物，虽不乏凄美，更着以潇洒和浪漫。

这套册页第二开是《枯荷知了》（图 7-19）。枯荷，乃秋末之景。他以水墨画出，无绚烂景致，但却画出了他独特的感觉。占画面大部分的是一柄枯荷，从右侧伸来，却如河面中迅疾飘来的轻舟。枯荷的碎影以淡墨恣肆地戳出，再以稍浓而水分稍少的笔致勾出荷叶的经络。一枝老莲也从右侧夭然而至，似与荷叶相嬉戏。画面上侧树叶尖上卧着一只寒蝉，极尽形象，如齐白石的"草间偷活"，正有白阳"一编读罢倚藤枕，静听玄蝉起夕阳"的风味。整个画面于衰朽中出活络，淡逸中写天真。白阳求之于形似之外，此幅画有以得之，体现出白阳超越凡尘、独标性灵的精神气质。

白阳的枯荷之作今存世不多，历史上却有很多流传。李日华《味水轩日记》卷

〔1〕 此图今藏上海博物馆。

图7-19　陈道复　花卉图册之二　上海博物馆藏　28×37.9cm

图7-20　陈道复　花卉图册之六　上海博物馆藏　28×37.9cm

三多有记载，如其中记其得一幅白阳枯荷："二十九日，人以陈白阳墨荷一幅，质银去。笔法草草，天真烂然，得徐熙野逸之趣。自题云：'波面出仙妆，可望不可即。熏风入坐来，置我凝香室。'书态狂纵，类苏沧浪。"所记正有上海这幅水墨枯荷的风味。(图7-20)

白阳画荷花，寓以自伤怀抱之情。他曾画盛开的荷花，题诗六首，其中有云："昔人种芙蓉，人与花同好。天风一何厉，凋落伤怀抱。"[1]他的《对池上芙蓉作》诗说："芙蓉匝清池，鲜朗不自知。翩翩神仙质，皎皎珠玉姿。何不当春发，荣华会有期。春花良亦好，开先落还早。对此念吾徒，出处安足道。但恐叶不竟，忽焉以衰老。"也抒发了人生幻梦之叹。《雨》诗更充满了伤心欲绝的感觉："湖天昏惨惨，正昰雨来时。尽道催寒信，谁知动客思。一林黄叶圃，半亩败荷池。满地皆秋色，萧条不可窥。"他画枯荷，在一定程度上是将息这样的感觉，他要借笔致的恣肆和画面的鲜活，表达生命永在的感觉，强化人的内在情致"不随四时凋"的感觉。他的一首芙蓉小诗灵动绰约："江上多芙蓉，翩翩斗晓风，挐舟试采采，人在云霞中。"其实，他着枯荷之景，正有此"人在云霞中"的永恒之思。

白阳还喜欢画秋末的芦苇，逸笔草草，枯苇陂溆，也别具风味。李日华也曾记他得到过类似的作品，如《味水轩日记》卷一载："二十日吊王仲常，有持示陈白阳草草戏笔，作二松芦苇陂溆，颇有子久之致，而稍涉疏旷耳。自题云：'长松落落映寒流，衰苇萧萧一叶舟。歌罢沧浪谁肯和，青山满目送清秋。嘉靖辛丑秋日，自山中还湖上，戏写此纸，以纪野兴。'"该书卷三载："十七日客持示陈白阳米景，题云：'萧萧风雨晚来多，江上渔翁未解蓑。撑入芦花清浅处，且图安稳避风波。''秋水秋山彻骨清，幽人常自结殷勤。俗情原与闲情别，倚兴来观隔浦云。'白阳山人复题。"白阳于此体会回看天际下中流、岩上无心云相逐的情怀。

白阳还喜欢画秋容老圃。《珊瑚网》曾载其一作："《老圃秋容图》，浅色，大幅擘窠……"此类作品今犹有存世。王世贞评白阳书法，言其"能于沓拖中生骨，于龙钟中生态，以柔显刚，以拙藏媚，或老或嫩，不古不今，第不脱散僧本来面目耳"[2]，其实白阳的绘画也能体现出"散僧"面貌，老辣纵横，萧散自如。

〔1〕《画芙蓉》六首，见《陈白阳集》。
〔2〕《弇州山人四部续稿》卷一百六十四《陈道复书陶诗》。

余　论

高居翰先生在讨论龚贤山水画的时候，曾涉及"真—幻"一对概念。他联系耶稣会士所带来的西方绘画传统来讨论这一问题，说：

> 耶苏会士所传入的这些西洋国度的绘画，以及连带他们对这些国度的解说，使中国人更加地明白：世上确有这些遥远且景色奇美的国度存在。对中国人而言，这些国度必定如化外之地一般，只是，因有画家生动之笔，故而显得栩栩如生。再者，既然是化外之地，人们对其所知原已极少，故而多凭借想象来编织其景。表现在绘画上，这种因真实空间与想象空间的延伸所造成的影响，我相信是极其深远的。无论画家是因为看到西洋版画中的异国景象，而作出视觉上的回应，或者说，他们所创造的，乃是一种幻境般的世外桃源，使人得以从世俗的喧嚣嘈杂中，觅得一些隐蔽之所，抑或他们自己内心的山水格局，或他们呈现的，乃是现实景象的变形——凡此种种，都在 17 世纪的独创主义画家的许多山水之作中融而为一……而很明显地，龚贤便将这些特质视为是处在彼此隐隐交替的状态，他的画上的题识即分别如是地写道："虽曰幻境，然自有道观之，同一实境。"[1]

高先生认为，龚贤所讨论的真幻问题以及他画中所体现出的一些重视写实的倾向，是受到西方绘画影响的结果。他从视觉空间的角度来理解龚贤的学说，将真幻问题等同于真实空间与幻想空间的讨论，将中国艺术"幻"的表达视为异域文化影响的产物，这样的讨论忽视了中国文人艺术的内在肌理。

以白阳为代表的追求幻相的风气在明代以来的文人画领域蔚成一种风尚，在徐渭、陈洪绶、龚贤、八大山人、金农等人的艺术中都有充分的表达。从幻境入门成为文人画发展后期的一个重要传统，所反映的是文人画生命真实观的独特思路，也就是即幻即真的思路。

[1] 译文见《龚贤研究》（《朵云》第 63 期），上海人民美术出版社，2005 年，第 201—205 页。译文拟题为《大自然的变形》。

文人画的"幻"不是虚幻的空间感觉，幻觉主要指人的感觉器官出现的虚假感觉，是一种心理现象，而文人画中的"幻"则是一个有关存在是否真实的问题。它不是视觉空间上的变异，其中所隐括的是道禅哲学影响下产生的即幻即真的独特智慧。

高居翰的误解可谓深矣。然误解的在现当代艺术史界并非仅高氏一人，这甚至可以说是中国艺术史研究界比较普遍的一种观点。如在八大山人的研究中，将八大通过鱼鸟互变"幻化"说成是一个生物进化的事实[1]；在陈洪绶的研究中，将他的绘画高古奇骇的格调说成是视觉变异[2]，等等。

由于西方话语中心的存在，中国艺术史研究领域普遍存在着以西律中的现象，不从中国艺术的内在逻辑出发，而是套用西方的概念，尤其是一些所谓的新方法，对中国艺术作似是而非的解释（如本书后面论徐渭第四部分讨论的内容），其不相凿枘之处，已经影响研究的深入。有些人妄称"中国大陆没有艺术史研究"、"中国艺术史研究的中心在国外"，一如上世纪 80 年代有日本学者狂称"敦煌在中国，敦煌研究的中心在国外"，这的确是值得我们认真思考并加以注意的问题。我们一方面要充分注意国外、境外中国艺术史研究的成就，吸收他们有价值的思想，推进此一研究的深入；另一方面又应该注意上述风气在中国艺术史领域所造成的负面影响。

〔1〕 Richard M. Barnhart, *Master of the Lotus Garden: The Life and Art of Bada Shanren (1626-1705)*, New Haven: Yale University Press, 1990.
〔2〕 如台北故宫博物院于 1977 年曾举办《晚明变形主义画家作品展》，展出了丁云鹏、蓝瑛、崔子忠、吴彬、陈洪绶五位画家的作品。

八　观

徐渭的"墨戏"

两宋以来，中国画出现了一种被称为"墨戏"的创作方式，北宋二米的"云山墨戏"是最早的称名者，南宋法常、玉涧以及画院画家梁楷等都善为墨戏之作，元代之后这样的风气愈演愈浓，在山水、花鸟、人物等画科中都有体现。墨戏画追求水墨的特殊效果，不求形式上的工细，试图摆脱过分的法度限制，注重瞬间的挥洒效果。读这样的墨戏之作，总觉得笔致飞动，墨色翻滚，有一种自由洒脱的意味。

而说到"墨戏"之作，总和一个名字联系到一起，那就是明代天才画家徐渭[1]。据可靠的文献记载，徐渭染弄画艺时几近五十岁，现存其画迹主要是花鸟画，而这些画基本上都是以水墨来完成的，从总体上看，都带有逸笔草草、墨色淋漓的特征，都可以说是墨戏之作。上海博物馆藏有其墨花册[2]，有他人隶书"戏弄翰墨"四个大字为引首，这倒是对徐渭绘画形式的很好概括。徐渭自己也承认这一点，他在题画诗中屡有言及，如说"老夫游戏墨淋漓"、"墨中游戏老婆禅"（图8-1）。但他并不认为这样的作品是闲来无事的随意涂抹[3]，而说："世间无事无三昧，老来戏谑涂花卉。"他在墨戏中追求"三昧"——生命的智慧。如上海博物馆所藏的一幅四米多的徐渭《拟鸢图》长卷，作于他晚年，带有自传性的色彩，画心自题有"漱汉墨谑"四个大字[4]，这真是一种"沉重的墨戏"。

徐渭发展了中国画的"墨戏"之法。他的墨戏是他心灵的悲歌，似乎能从淋漓的墨色中听到他心灵深处的叹息。徐渭的绘画就像他的性格，充满了侠气，读他的画每每被其中的酣畅和放旷所打动。他和二米等的云山墨戏的根本不同在于，后者主要借云烟飘渺来表现大化流行的韵味，感受气化宇宙的脉动，而徐渭却于墨色淋漓中，表现现实世界所引发的内在生命悸动。

上海博物馆藏《墨花图卷》跋文中说：

[1] 徐渭（1521—1593），字文长，号青藤、天池、田水月等，山阴（今浙江绍兴）人。明代戏剧家、书法家、诗人、画家。1561年中举。1564年，胡宗宪以"党严嵩及奸欺贪淫十大罪"被捕，狱中自杀，作为胡的"文胆"的徐渭因此发狂，多次自杀，精神失常数年。后又因病发杀妻，下狱七年。晚年生活落魄。与白阳并为明代写意花鸟的代表人物。在中国艺术史上，徐渭其实是一个有争议的人物，褒之者惊为天人，如袁宏道以为当代第一，也多有以其人品而废其学者，如吴门后学对其有訾议，李日华说："然其人肮脏，有奇气而不雅驯，若诗则俚而诡激，绝似中郎，是以有臭味之合耳。"（《味水轩日记》卷五）但徐渭自有他独特的魅力，他的戛戛独造，开辟了中国文人画的新境界。

[2] 款"石舟"，《中国古代书画图目》收录，编号为沪1-1110。

[3] 不少研究认为徐的水墨花卉乃文人嬉戏，这低估了他的艺术成就。

[4] 徐渭晚号天池，又号漱汉，自称"天池之漱汉"。此号到底何义，至今无有解者。我以为，与他的墨戏有关，晚年的这位"漱汉"，已经不是"漱六艺之芳润"之人，而是"浮天渊之安游"之人，追求的是一种纵浪大化中的游戏态度。其墨戏之法，正好满足他的这一追求。

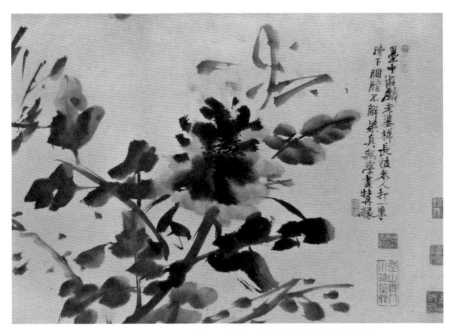

图8-1　徐渭　花果卷局部　上海博物馆藏　38.5×522.8cm

忙笑乾坤幻泡沤，闲涂花石弄春秋。

花面年年三月老，石头往往百金收。

只开天趣无和有，谁问人看似与不？

这首诗可以帮助我们理解徐渭的墨戏特点。这里有三个逻辑环节：第一，从笔墨形式上看，他的画不在形似，而在开天趣——表现世界的真实。或者用他的话说，表现世界的"本色"。尘世的风烟常常使其荒腔走板，而他的艺术却念念在兹。第二，"本色"是对现实世界的超越。现实世界是虚幻的，"花面年年三月老"，万化如流，生年不永，而人又常常"石头往往百金收"，物欲横流，世界天天在上演这样的荒诞剧。在徐渭看来，"乾坤幻泡沤"，一切的执着都如苔痕梦影，乾坤就是一场"戏"。第三，因人生如"戏"，所以他采取一种戏谑的态度对待世界，以一种游戏的方式来描写这个世界。他的淋漓的墨谑，突出现实的虚幻性、戏谑性，是为了警醒自己，也警醒世人，从这虚幻的游戏中走出来，回望生命的本地风光。

　　徐渭的"墨戏"带有强烈的生命解悟的特点。他是一个演戏者，每个人都是这世界的演员，他也无法逃脱。他又是一个看戏者，不是茫然其中的懵懂不醒人，尤其到了晚年，他更要觑破人生幻景，思考人生价值。他还是一位写戏

者，这和他的个性有关。徐渭自幼好戏谑，16 岁时仿扬雄《解嘲》作《释毁》，自比捷悟之士杨修等，他一生写出太多的"戏"，不仅包括他的戏剧，他的画和诗也都是他的戏，他的艺术就是有关这世界的戏。演戏者、看戏者和写戏者三者统一在他的身上，他的绘画中的"墨戏"之作，正反映了他多种身份集合所体现出的奇异色彩，他也正于此追求他的"本色"、他的绘画的"真性"问题。

从北宋以来，"墨戏"具有纵横潇洒、从容恣肆的意思，它所崇尚的是一种自由的创造精神。但在元代吴镇之后，"墨戏"又渐渐被赋予特别的生命感悟的内涵，成为表达生命真性的一个特别概念。徐渭就是一个典型代表。徐在评汉代俳优东方朔时说："道在戏谑。"[1]大道就在戏谑中。此四字几乎可以作为他的艺术的一个纲领，他是带着这一特别的理解来看"墨戏"的。他是一位戏剧家，其代表作品《四声猿》、《歌代啸》等都具有强烈的生命解悟感。而他的水墨画，就是他的"戏"，水墨画以"墨"来唱戏，来啸傲人生、抚慰生命。虽与通过语言媒介表达的戏剧不同，但本质上又是相通的。终其一生，徐渭都可以称为一个戏剧家。不过，这"戏剧家"的称谓也应包括以水墨为"戏"的部分。

一、画人间戏

徐渭一生对"戏"字体会极深。他以水墨来写他对乾坤如戏的感悟。他的墨戏之作，假假真真，迷迷幻幻，虽是戏谑，却是攸关深心的体验。

徐渭是一位戏剧家，袁宏道初见他的《四声猿》，疑是天音，断为元人所作，当世的大戏剧家汤显祖也极赞他的成就。徐渭 36 岁时所作《南词叙录》，就显示出他对戏曲的不凡见识。他的艺术生涯中充满戏剧因素的影响，他的墨戏之作，可以说是用水墨创造的"画在纸上的戏剧"。

徐渭痛苦而充满戏剧化的一生令人唏嘘不已。吴湖帆曾作有一首《贺新郎》词，题徐渭《华清宫图》，其中有云："且莫问，命误文章，文章误命。才子从来多无福，

[1] 徐渭《东方朔窃桃图赞》："窃攘匪污，谐射相角。无所不可，道在戏谑。"（《徐文长文集》卷二十二，明刻本）徐渭《歌代啸》林冲和撰"凡例"即云："此曲以描写谐谑为主。"嬉笑怒骂，皆成文章，乃徐渭本色。

枉说风流孽证。生生借美人吊影，梦里巴山听夜雨，忆马嵬痛哭华清，幸说味得此
中境。"从现存的材料看，徐渭学画在他中晚年之后，真正以画家的面目出现不会
早于 45 岁。现存徐渭标明时间的最早作品作于 1569 年，他时年 49 岁。1565 年（时
年 45 岁）是徐渭人生关键的一年，他的生平可以此分为前后两个时期。此年胡宗
宪在狱中自杀，深为胡氏引许的"文胆"徐渭决定以死全其节操，并自为墓志铭，
虽然最终活了下来，但近十次的自杀以及长时间的精神疯狂状态，对他的身心造成
极大的伤害。稍后，他 47 岁时又因误杀妻而入狱，从此人生状况完全改变，他的
人生观也因此大变。那个满心向上、孜孜进取、十应科举、以一篇代作《进白鹿
表》而得皇上欢心的徐渭不见了，他成了一个"未死人"（这一点与陈洪绶在明亡
后的处境颇相似），一片在茫茫天际中飘忽的断线风筝，绝望的心中充满了幻灭感。
他就是在这样的思想背景中进入绘画领域的，他借墨戏之作，表现心灵深处的痛苦
和战栗，用他的话说，就是"少抒胸中忧生、失路之感"，既有身世"失路"之叹，
又有"忧生"——关于人生价值的思考。

徐渭是乾坤戏场中一位特殊的演员。他太聪明，又太敏感。太聪明，使他能凭
着那双慧眼窥透人生舞台背后的真实；太敏感，又使他对这戏场中的人情冷暖比别
人感受更深切。他是一位高明的看戏人，却是一位困顿的演出者，这样的情况交织
在他的艺术中，使他的"戏"更有特殊的魅力。这真如《歌代啸》唱词所云："屈伸
何必问苍天，未须磨慧剑，且去饮狂泉。"他是蘸狂泉，磨慧剑，不哭天抢地，不
任人排迁，只在他的艺术中，一任狂涛大卷，且写真性情。

徐渭年幼之时即抱不世之才。一位提学副史看了他的文章，惊道："句句鬼语，
李长吉之流也。"[1] 那时他才 20 岁出头。徐渭离开这个世界后，袁宏道读到他的诗
和画，惊为仙人，说他的诗"尽翻窠臼，自出手眼。有长吉之奇，而畅其语；夺工
部之骨，而脱其肤；挟子瞻之辨，而逸其气"。这是风流倜傥的袁中郎生平对人的最
高评价。当时人曾用一个"奇"字来评徐渭，说他"病奇于人，人奇于诗，诗奇于
字，字奇于文，文奇于画"[2]。晚年徐渭自作年谱，称为"畸谱"，取庄子"畸于人
而侔于天"之意。他的确是一个"畸人"，一个尘世中的不合群者，就像他的一副
对联所说："几间东倒西歪屋，一个南腔北调人。"他的绘画就是以南腔北调发为生

〔1〕陶望龄《徐文长传》："渭为诸生时，提学副使薛公应旂阅所试论，异之，置第一，判牍尾曰：
　'句句鬼语，李长吉之流也。'"见《徐文长三集》陶序，见《徐渭集》第四册附录，中华书局，
　2003 年，第 1341 页。
〔2〕《皇明史窃》（明刻本）卷九十九引袁宏道语。

命的咏叹。

徐渭的侠胆豪气和多愁善感的个性，也使他的"戏"更添迷离的色彩。他的毕生好友张元忭之子张汝霖说他："文长怀祢正平之奇，负孔北海之高，人尽知之，而其侠烈如豫让，慷慨如渐离，人知之不尽也。"[1]他的诗时时有"风萧萧兮易水寒"的悲壮之气。元忭在世时，对徐渭恩重如山，他能从监狱出来，多得元忭幕后奔走之功。元忭去世后，徐渭并没有出现在他的葬礼中。张汝霖描绘道："先文恭（志按：此指元忭）殁后，余兄弟相葬地归，闻者言：有白衣人径入，抚棺大恸，道'惟公知我'，不告姓名而去。余兄弟追而及之，则文长也，涕泗尚横披襟袖间。余兄弟哭而拜诸涂，第小垂手抚之，竟不出一语，遂行。"[2]此一事即可见出徐渭为人的特异和刚烈。

徐渭作画如写戏，画一幕幕人生的荒诞剧、悲喜剧，从而宣泄他奔突的心。他曾为一位杭州的朋友作《帐竿木偶图》，并题有二诗，其中一首写道：

> 帐头戏偶已非真，画偶如邻复隔邻。
> 想到天为罗帐处，何人不是戏场人？

这首诗表现出徐渭"画为墨戏"的思路。帐竿上面的木偶，是为演戏时用，他的画就画这演戏的道具。道具是"玩偶"，不是真实的世界。而他画这"玩偶"世界，与真实的世界隔了两层，是戏外之戏。当然，徐渭并非轻视绘画的意义，而是借此表现对真实生命意义的理解。他由戏帐，想到天地、宇宙不就是一个大的罗帐，每个人都是这帐中人（一如刘伶所说"以天地为一朝，万期为须臾，日月为扃牖，八荒为庭衢。行无辙迹，居无室庐，幕天席地，纵意所如"）；帐头的木偶为演戏之用，而天地何尝不就是一场大戏，每个人都是这戏场中的人，都是天地舞台中的演员。正像唐寅《傀儡诗》诗所说："纸作衣裳线作筋，悲欢离合假成真。分明是个花光鬼，却在人前人弄人。"[3]他的朋友离浙赴京，徐渭有送别诗云："我宾尔主各匆匆，北去南来等断蓬。何事得无长太息，此生宁有再相逢。黄尘敢避骒蹄蹴，红泪初干马鬣封。不但别离才苦恼，时时悲喜戏场中。"[4]他由分别想到人生的种种，满目风尘，

〔1〕《刻徐文长佚书序》，见《徐渭集》第四册附录，第1348页。
〔2〕同上书，第1349页。
〔3〕此见明余永麟《北窗琐语》所引，天一阁藏本。
〔4〕《送杨子甘复之京》，《徐渭集》第三册，第787页。

征途困顿，由此发为"时时悲喜戏场中"的叹息。他的形同木偶的绘画，就是画这世界上天天都在上演的戏剧，墨色淋漓中，表现的是他演戏的艰辛和观戏的解语。禅宗有"竿木随身，逢场作戏"的话头[1]，徐渭正是通过绘画而逢场作戏，表现戏剧背后的真实。

在这位"世界的剧作家"看来，世界充满了太多不可把握的东西，人生如戏，透过迷幻的帷幕，他看出许多攸关生命本质的内涵。

（一）一切都在变

他说："庄周之言物化曰：'久竹生青宁，青宁生程，程生马，马生人，人反入于几，万物皆出于几，皆入于几。'夫方其久竹也，安知其为青宁？方其青宁也，安知其为程？又安知其程而马、马而人也？此物之变化也，出于几、入于几者然也。"[2]庄子哲学由变化的表相而强调外在世界的虚幻，徐渭深受这一思想影响，并直接影响了他对绘画的理解。

他的《旧偶画鱼作此》诗说："元镇作墨竹，随意将墨涂。凭谁呼画里？或芦或呼麻。我昔画尺鳞，人问此何鱼？我亦不能答，张颠狂草书。迩来养鱼者，水晶杂玻璃，玟瑁及海犀，紫贝联车渠。数之可盈百，池沼千万余。迩者一鱼而二尾，三尾四尾不知几。问鱼此鱼是何名？鳟鲂鳝鲤鲩与鲸。笑矣哉，天地造化旧复新，竹许芦麻倪云林！"[3]云林画中的竹，画的像芦（当是芦苇）又像麻，他自己画中的鱼，是此鱼又是彼鱼，物之形态没有一个定准。是他们画不像？当然不是，因为"天地造化旧复新"，世事轮转何能定，一切都是虚幻的。他的《仿梅花道人竹画》诗中说："唤他是竹不应承，若唤为芦我不应。俗眼相逢莫评品，去问梅花吴道人。"[4]就是这个意思。

他有《自书小像二首》，由自己的身体发为虚幻的议论。其一云："吾生而肥，弱冠而赢不胜衣。既立而复渐以肥，乃至于若斯图之痴痴也。盖年以历于知非，然

〔1〕《五灯会元》卷三："邓隐峰辞师（按此指怀让禅师），师曰：'甚么处去？'曰：'石头去。'师曰：'石头路滑。'曰：'竿木随身，逢场作戏。'便去。才到石头，即绕禅床一匝，振锡一声。问：'是何宗旨？'石头曰：'苍天，苍天！'峰无语，却回举似师。师曰：'汝更去问，待他有答，汝便嘘两声。'峰又去，依前问。石头乃嘘两声。峰又无语，回举似师。师曰：'向汝道石头路滑。'"
〔2〕《论气治心》，《徐渭集》第三册，第894页。
〔3〕《徐渭集》第一册，第159页。
〔4〕《徐渭集》第三册，第850页。

图8-2　四时花卉图卷局部　北京故宫博物院藏

则今日之痴痴，安知其不复羸羸，以庶几于山泽之癯耶？而人又安得执斯图以刻舟而守株？噫，龙耶猪耶？鹤耶凫耶？蝶栩栩耶？周蘧蘧耶？畴知其初耶？"[1]天地为炉，阴阳为炭，造化为工，万物为铜，一切都要经过宇宙大化的熔冶，人的形象也是如此。

他曾作宗侄像，并题有诗三首，其一云："色如芙蕖，兼兼颇须。入市而归，投果满车。四十如此，三十当何如？"其二云："此为五十，须不可数。归雁夕霞，芙蓉秋浦。"第三首又说："六十之年，去五十近。相睽几何，至不可认？矧再十龄，胡蓦逢而不谁何以问？"[2]岁月如流，造化弄人，才自芙蓉韶华日，又到白发上头时，流幻百年，何能邃然定相！他的画中充满了这样的迷惘和质问。如他画海棠，题诗云："叶叶覆胭脂，枝枝挂彩丝。问渠娇有许，未到马嵬时。"[3]明媚鲜妍能几时，一朝漂泊难寻觅。徐渭在时间的流幻中，看出世界如戏的本质，粉碎现实的执着，寻找生命的解脱。

（二）颠倒各东西

徐渭《歌代啸》开场题词即云："凭他颠倒事，直付等闲看。"在《四声猿》中，他通过阴间的祢衡骂曹，以不可能之事，出胸中块垒，就是这种颠倒伎俩。乾坤戏场变幻莫测，他作画，是要表现这样的颠倒世相，追问生命的意义。

徐渭画迹中，有不少四时花卉之作。北京故宫藏有他的《四时花卉图卷》（图8-2），是十米多的长卷，前有他"烟云之兴"四个行书大字，共有七段，分别画牡

〔1〕《徐渭集》第二册，第585页。
〔2〕同上书，第586页。
〔3〕《海棠》，《徐渭集》第三册，第835页。

丹、葡萄、芭蕉、桂花、松树、雪竹、雪梅这些花卉植物，看起来基本符合节令特征，但徐渭绝非表达岁有其物、物有其容的思想，而立意在超越。上有题诗道："老夫游戏墨淋漓，花草都将杂四时。莫怪画图差两笔，近来天道够差池。"款"天池山人"。他要说的是两层意思：一切都在时间的流动中变化着；一切随变化而出现的花草形态都是一种表相。他的淋漓的"墨戏"，所呈现的不是花草的相状，而是这个戏剧化世界的实质。

这种"差池"，在北京故宫博物院所藏他另一幅《四时花卉图轴》立轴中得到另外的表现（图8-3）。此画杂竹、芭蕉、梅花、藤花、牡丹、秋葵、竹、水仙、兰为一体，不是乱插花枝，而是活灵活现地傍地而生，朵朵开放，跃跃生机，时间的顺序被抽去，常识被打破。徐渭所题之诗，与上所举四时长卷相同，就是在游戏墨色中，表现世道的"差池"。他的"差池"，是有感而发，他所看到的这变化的世相，就是颠倒的乾坤大戏，他不是表现天道的混乱，而是要在反常的秩序中领悟宇宙的真机。

徐渭晚年对传统画学中的"雪中芭蕉"又有了新鲜体会。他有《题水仙兰花》诗云："水仙开最晚，何事伴兰苕？亦如摩诘叟，雪里画芭蕉。"北京故宫博物院藏有他的《梅花蕉叶图轴》（图8-4），淡墨染出雪景，左侧雪中着怪石，有大片芭蕉叶铺天盖地向上，几乎遮却画面的中段，芭蕉叶中伸出一段梅枝，上有淡逸的梅花数点。右上题云："芭蕉伴梅花，此是王维画。"他颇看中雪中芭蕉的"颠倒"内核。

上海博物馆藏有他的《蕉石牡丹图轴》（图8-5），以水墨渲染，分出层次，没有勾勒，墨不加胶，有氤氲流荡的趣味。图中所画为芭蕉、英石和牡丹花。这是一幅极端情绪化的作品，上有题识数则，记录一次癫狂作画的经过。初题："焦墨英州石，蕉丛凤尾材。笔尖殷七七，深夏牡丹开。天池中漱辙之辈。"又识："画已，浮白者五，醉矣，狂歌竹枝一阕，赘书其左。牡丹雪里开亲见，芭蕉雪里王维擅。霜兔毫尖一小儿，凭渠摆拨春风面。"旁有小字："尝亲见雪中牡丹者两。"在右下又题

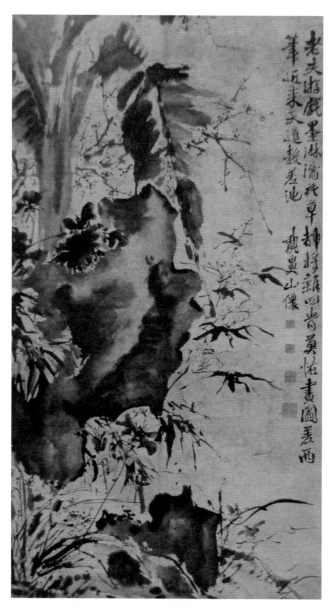

图8-3
徐渭
四时花卉图轴
北京故宫博物院藏
144.7×81cm

云：“杜审言：吾为造化小儿所苦。”

　　“为造化小儿所苦”[1]，为这幅画的点题。这件醉意中的放旷之作，与其说是酒酣后的沉醉，倒不如说是生命的沉醉。“为造化小儿所苦”，为古代习用语[2]，不是

〔1〕黄彻《䂮溪诗话》卷六："唐史载杜审言尝云'吾文当得屈宋作衙官'，其孙乃有'读书破万卷，下笔如有神'；谓'苏味道见吾判且羞死'，甫乃有'集贤学士如堵墙，看我落笔中书堂'；谓'为造化小儿所苦'，甫有'日月笼中鸟，乾坤水上萍'。所谓是以似之也。"
〔2〕如宋吴彦高《青玉案》上半阕说："人生南北如歧路，世事悠悠等风絮，造化小儿无定据。翻来覆去，倒横直竖，眼见都如许。"（《类编草堂诗余》卷二）或以此词为无名氏作。

对大地造化不敬，而是强调人生无常，人生如戏，没有一事不为无常吞去。题诗中所说的"牡丹雪里开亲见，芭蕉雪里王维擅"，将王维的创造引到更加荒诞的地步。雪中不可能有牡丹、芭蕉，他却说亲眼见到雪中有两朵牡丹，这些胡言乱语，颠倒了时序，颠覆了规矩。

（三）画镜花水月

徐渭有"田水月"之号，晚年多以此为款。显然是拆"渭"字而得，然又深有寓意，取水中月、镜中花的幻意。从他的诗文中似可窥出其中端倪。其《题近泉和尚卷》诗云："方诸取水月光寒，非月非珠非是盘。何处流泉绕君舍，君于此际作何观？"又有《禅房夜话和韵书付玉公》诗云："一月真时月月真，何须种种别前尘。禅房昨夜灯前话，谁是客人谁主人？"他作有《醉月寻花赋》，说的是"寻花者指月以咏叹，醉月者无花之可寻"的道理，从中体会"审幻真于眇微，觉天地之瞬息。一盈亏，则月于焉而低回；黜生灭，使花亦为之解释"的思想。这种镜花水月的虚幻精神正是"田水月"所隐含的意思。

徐渭晚年好以"风鸢"主题作画，今有多种此类图存世。风鸢，即放风筝，此风俗于我国早有之。《帝京岁时纪胜》云："清明扫墓，倾城男女各携纸鸢轴，祭扫毕，即于坟前施放较胜。"[1]放风筝是清明的重要节目。风

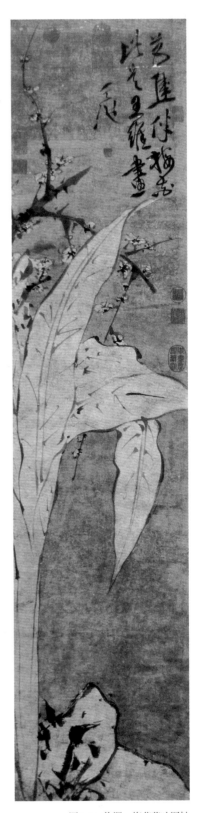

图8-4　徐渭　梅花蕉叶图轴
北京故宫博物院藏　133.7×33.4cm

〔1〕《帝京岁时纪胜》，北京古籍出版社，1981年。

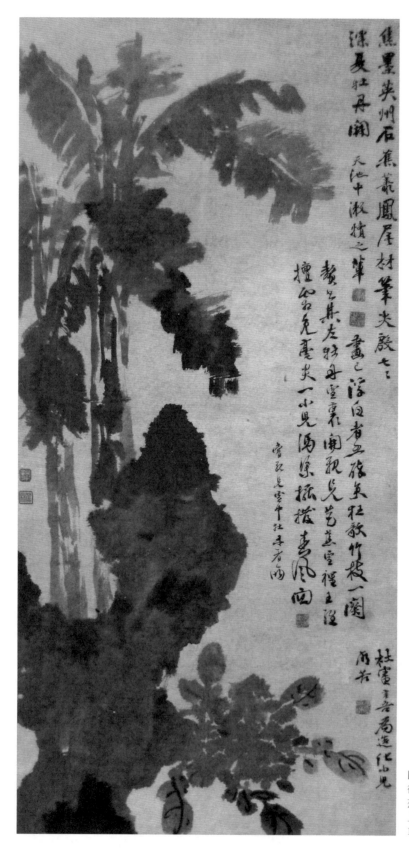

焦墨夾州石蕉葉鳳尾材筆尖殿七之

漆墨壯丹圖

天池中漱情之筆

畫乙深白者五彩美壯歌竹枝一闌

蘢名其左壯丹雪裹閣積兒芳蒸霊裡王涇

檀羽老免震尖一小見馮滦揀撥青風雨

宝家見雲中壯平有雨

杜畫五吾属邊化小見

图8-5
徐渭
蕉石牡丹图轴
上海博物馆藏
120.8×58.5cm

筝多是儿童的游戏，清人高鼎的《村居》诗云："草长莺飞三月天，拂堤杨柳醉春烟。儿童散学归来早，忙趁东风放纸鸢。"文人写风筝，寄寓种种情怀。《红楼梦》中通过风筝表现非常丰富的思想，紫鹃放走了黛玉的风筝，宝玉说道："可惜不知落在那里去了。若落在有人烟处，被小孩子得了还好；若落在荒郊野外无人烟处，我替他寂寞。想起来把我这个放去，教他两个作伴儿罢。"风筝象征着漂泊。《红楼梦》写探春，正是以风筝作隐喻的。第五回探春的判词说："后面又画着两人放风筝，一片大海，一只大船，船中有一女人掩面泣涕之状。"所谓"才自精明志自高，生于末世运偏消。清明涕送江边望，千里东风一梦遥"，是写她孤独漂泊的命运。

而徐渭写风筝，突出了人生的虚幻感。他有《题放鹞图二偈》，其中第一首云：

> 风鸢牛鼻挽坚牢，总是绳穿这一条。借与老夫牵水牯，沩山和尚不曾烧。[1]

人的命运也像被一线所牵，所谓"总是绳穿这一条"，使人难以逃脱。诗中用了禅宗典故，沩山灵祐为唐代高僧，"向山下作一头水牯牛"是禅门一重要话头，由南泉普愿提出，沩山曾开堂说过此法，其用意就在"不为绳穿"。

上海博物馆藏有徐渭四米多的《拟鸢图》长卷（图8-6），画心题有"漱汉墨谑"四字，图画清明前后儿童放风筝之事，未纪年，从笔墨上看，当为晚年之作。有识云："郭恕先为富人子作《风鸢图》，富人子怒而谢绝，意其时图必毁裂，余慕而拟作之，恕先何人？余殆跛鳖逐骥耳，辇髡渡海礼补陀，那得便见一叶莲，相取其意而已矣。王元章放鸢诗元十一首，存者八首，先子抄本具焉，当亦慕恕先作矣，因书于此。"这幅长卷共题有风鸢诗十六首，前八首乃王冕之作，后八首为徐渭和作。《徐渭集》中有《风鸢图歌》二十五首、《风鸢图诗》四首，共二十九首，上海长卷的十五首诗均见于这两组诗中。[2]

在这二十九首风鸢诗中，徐渭尽诉其人生之叹息。其中有道："柳条搓线絮搓绵，搓够千寻放纸鸢。消得春风多少力，带将儿辈上青天。"又道："我亦曾经放鹞嬉，

[1]《徐渭集》，第1058页。

[2] 图中王冕所作八首诗，前七首被收入《徐文长三集》卷十一《风鸢诗》二十五首中（《徐渭集》，第411页），二者个别文字上有出入，当是编者误收。田水月所和八首，第一、二、六、七首也被收在《风鸢诗》二十五首中，另四首则被收入《徐文长逸稿》之《风鸢图四首》（《徐渭集》，第867页），也有个别文字差异。

图8-6（1） 徐渭　拟鸢图卷引首部分　上海博物馆藏　32.4×485cm

今来不道老如斯。那能更驻游春马，闲看儿童断线时。"[1]以放风筝象征年轻时欲高飞腾踔的愿望，隐括他45岁之前一意高飞的情怀。他也有"结客少年场，意气何扬扬"（《侠客》）的时刻，但到头来总是折翅而归。[2]

徐渭还用放风筝的动作比喻人在欲望驱使下的愚蠢行径。风鸢组诗写道："风微欲上不可上，风紧求低不得低。渡海一凭侬自渡，可怜带杀弄饧儿。"自注云："楚人云，一儿将食饧，寄线于腰，忽大风拔鸢向海，儿竟堕死，收其骸，饧尚胶掌中。"又有诗道："爱看钻天鹞子高，不知前后只知跑。风吹昨夜棠梨折，卧刺如针伏板桥。"滚滚红尘中，到处都是陷阱，人稍有不注意，就会落入其中。只有不为

图8-6（2） 徐渭　拟鸢图卷局部　上海博物馆藏

〔1〕"闲看儿童断线"，上海藏本作"线断"。
〔2〕鸢，在古代又是欲望的象征，如明吴廷举《赠唐寅次其韵》诗云："物外空青于世贵，人间腐鼠任鸢争。"（见周道振编《唐伯虎全集》附录五"交游诗文"，中国美术学院出版社，2002年，第617页）

欲望所驱，不为幻相所迷，才能远离陷阱。

风鸢组诗更突出风筝凭风飘飞的特点，徐渭说："村庄儿女竞鸢嬉，凭仗风高我怕谁？自古有风休尽使，竹腔麻缕不堪吹。"风筝是借风而上，风停跌落，徐渭认为"风"最不可信，最不可依，其中体现了他对独立人生价值的体认。他也有过"好风凭借力，送我上青云"的渴望，但到头来都一一破灭，惟余一个南腔北调人，蹉跎于世界中。

这组诗还由断线引发人生感慨，徐渭 45 岁之前可以说是放风筝阶段，45 岁之后是风筝断线阶段，他的画都作于"命运的风筝"断线之后，充满了幻灭感。他在诗中写道：

> 百丈牵风假鹞飞，不知断去寸难持。若留五尺残麻在，还好渔翁撚钓丝。
> 筝儿个个竞低高，线断筝飞打一交。若个红靴不破绽，若人红袄不鏖糟？[1]

线儿断了，鞋子破了，衣服摔脏了，满怀上天愿望的人，被重重地抛向地上。这正是徐渭生命的写照。风鸢诗画作为"漱汉墨谑"，是一场关于人生、生命的警醒剧。

这样的画成为他人生哲学的图解。在随意的笔触中，充满了人生的幻灭感，末

[1]《题风筝绝句》，见《徐文长文集》卷十二，明刻本。

段以斩截的笔意，表达自己生命的解悟。明代以来类似于徐渭这样的义理表达间有出现，像后来的八大山人、金农等的作品中也能见到，反映了文人画发展的一种新的倾向性。

二、脱相形色

徐渭发现了传统水墨的大作用。他以水墨来写人生的戏，这就是他的"墨戏"。一片淋漓的水墨，是从繁缛的、绚烂的、富丽的表相世界中淡化而来的，符合徐渭透过虚幻的表相追求世界真实的理想。所谓"不须更染芙蓉粉，只取秋来淡淡峰"[1]。

徐渭绘画的题材主要是花卉，而且他喜欢画色彩绚烂的花卉，如牡丹、芙蓉、杏花、荷花、海棠等，将这样的国色天香处理成无色（在中国绘画形式语言中，黑白世界意味着无色），将她们浓艳的色彩一一脱尽，将她们妖艳的形式虚化，实现他所谓"皮肤脱落尽，唯有真实在"的理想。

徐渭说他一生"懒为着色物"。他的《竹石图》题诗说："道人写竹并枯丛，却与禅家气味同。大抵绝无花叶相，一团苍老暮烟中。"没有花叶相，苍老暮烟中，荡尽外在绿意，惟留下枯淡的形式，这里有类似于禅家的"气味"，也就是他所说的"真意"。北京故宫藏有徐渭《写生图》长卷，共十二段，第一段画牡丹，上题有诗云："国色香天古所怜，每遇秾艳便相捐。老夫特许松烟貌，好伴青郎雪里眠。"国色天香他不爱（"怜"），松烟墨色为他所重（"许"），一切秾艳都被捐弃，绚烂的牡丹就这样虚化。

徐渭放弃以色貌色，而取墨花的道路，对此一选择，他有清晰的思路，在中国文人花卉史上，鲜见有他这样深入而系统的思考。我将他这方面的思考概括成解染、拒春、着影、摄香四个方面，兹分言之。

首先，从目的看，徐渭的墨戏之作强调"解染"。世相纷纷，何曾觑得真实？在道禅哲学看来，色相世界，是虚幻的表相；色相缤纷，启人欲望之门。人如果要和光同尘，得世界真实，必须塞其兑，解其纷，去其色，从而保持心灵的安宁。解

[1] 李日华《竹懒画媵》卷一。

染，是舍妄取真的前提。徐渭深谙此理。他曾画丑观音图，有诗偈云："至相无相，既有相矣，美丑冯延寿状，真体何得而状？金多者幸于上。悔亦晚矣，上上上。"观音的美丽，不在她的表相。

他画水墨芭蕉，题诗道："种芭元爱渌漪漪，谁解将蕉染墨池。我却胸中无五色，肯令心手便相欺。"芭蕉绿意盎然，但画面中的芭蕉却是一团黑色，中国艺术强调心手相合，但他宁愿心手相"欺"，笔下芭蕉与眼中芭蕉是这样的不同，因为经过他"无色"心灵的过滤。这就是他所说的"解染"功夫。

上海博物馆藏徐渭《花卉卷》，其中第七段画石榴，徐渭题诗云："闺染趋花色，衫裙尚正红。近来爪子茜，贱杀石榴浓。"（图 8-7）北京故宫博物院藏其《墨花九段图卷》，第四段画兰，上有题云："闲瞰前头第一班，绝无烟火上朱颜。问渠何事长如此，不语行拖双玉环。"那是一双特殊的"爪子"，是脱去朱颜、不上烟火的"爪子"，是解除"闺染"的"爪子"，他在心手相欺中脱略一切外在的束缚。

他的《月照紫薇》诗说："染月烘云意未穷，差将粉黛写花容。东皇不敢夸颜色，并入临池惨澹中。"东皇者，太一也，春天之神，也就是中国人所说的天地。天地示人以染月烘云、粉黛花容，只是一个幻相，天地何曾夸耀颜色？解染得真，由色返空，方是正途。所以他在《墨牡丹》的跋语中写道："牡丹为富贵花主，光彩夺目，故昔人多以钩染烘托见长，今以泼墨为之，虽有生意，终不是此花真面目，盖余本

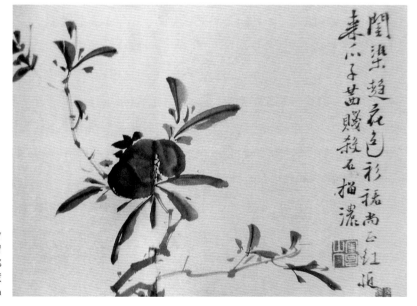

图 8-7
徐渭
花卉卷局部
上海博物馆藏
28.3 × 375.6cm

婆人，性与梅竹宜，至荣华富贵丽，风若马牛，宜弗相似也。"[1]他所谓真面目，不是表面的粉黛，而是本色。

徐渭《牡丹赋》说：

> 同学先辈滕子仲敬尝植牡丹于庭之阯，春阳既丽，花亦娇鲜，过客赏者不知其几，数日摇落，客始罢止。滕子心疑而过问渭曰："吾闻牡丹，花称富贵，今吾植之于庭，毋乃纷华盛丽之是悦乎？数日而繁，一朝而落，倏兮游观，忽兮离索，毋乃避其凉而趋其热乎？是以古之达人修士，佩兰采菊，茹芝挈芳，始既无有乎秾艳，终亦不见其寒凉，恬淡容与，与天久长，不若兹种之溷吾党也。吾子以为何如？"渭应之曰："若吾子所云，将尽遗万物之浓而取其淡朴乎？将人亦倚物之浓淡以为清浊乎？且富贵非浊，贫贱非清，客者皆粗，主则为精，主常皎然而不缁，客亦胡伤乎！随寓而随更，如吾子怼富贵之花以为溷己，世亦宁有以客之寓而遂坏其主人者乎？纵观者之倏忽，尔于花乎何仇？谅盛衰之在天，人因之以去留。彼一贵一贱，而交情乃见，苟门客之聚散，于翟公其奚尤？子亦称夫芝兰松菊者之为清矣，特其修短或殊，荣悴则一，子又安知夫餐佩采挈者之终其身而守其朽质也，则其于倏忽游观者，又何异焉？"[2]

徐渭的无色，不是外在世界的无色，而是心中的褪色；不是"遗万物之浓而取其淡朴"，也不是"怼富贵之花以为溷己"，而是超越外在的色空之辨，不沾滞于物。他在《次王先生偈四首（龙溪老师）》之三中说："不来不去不须寻，非色非空非古今。大地黄金浑不识，却从沙里拣黄金。"在《逃禅集序》中说："以某所观释氏之道，如《首楞严》所云，大约谓色身之外皆己，色身之内皆物，亦无己与物，亦无无己与物。其道甚闳眇而难名，所谓无欲而无无欲者也。若吾儒以喜怒哀乐为情，则有欲以中其节，为无过不及，则无欲者其旨自不相入。"非色非空，无己无物，不来不去，不将不迎，从而使一切的拘束在心中褪去。他说："物情真伪聊同尔，世事荣枯如此云。"（《杂花图限韵》）正是此意。

由徐渭的论述，再一次说明文人画的求于形似之外，不是形式上的变异，而是

[1]《虚斋名画录》卷十二《徐青藤画册》引。
[2]《徐渭集》第一册，第36页。

超越形似，不作形色观，既非像，又非不像。

其次，从心灵的自由上看，徐渭的墨戏画淡去色彩，是为了去除心灵上的沾滞，于此，他曾提出有趣的"拒春"观点。北京故宫博物院藏其 1577 年所作之《墨花图卷》，其中第九段画芙蓉，题诗云："老子从来不逢春，未因得失苦生嗔。此中滋味难全识，故写芙蓉赠别人。"这里的"老子"当指哲学家老子。《老子》第二十章说："众人熙熙，如享太牢，如春登台。我独泊兮其未兆，如婴儿之未孩；儽儽兮若无所归。众人皆有余，而我独若遗。我愚人之心也哉！沌沌兮。"老子的胸中是没有"春"的，不是拒绝外在的春光春色，而是摒弃那种因欲望、情感等所引起的内心躁动，他的心中是无"春"的世界：不泛涟漪，不起波澜，得失都忘，宠辱不惊。陶渊明所说的"纵浪大化中，不喜亦不惧"的境界，也同此意。徐渭画无色的芙蓉，就是表达这不爱不嗔的"无春"境界，这就是他所说的真"滋味"。他有题牡丹诗云："五十八年贫贱身，何曾妄念洛阳春。不然岂少胭脂在，富贵花将墨写神。"[1] 他有《水墨牡丹》题诗云："腻粉轻黄不用匀，淡烟笼墨弄青春。从来国色无妆点，空染胭脂媚俗人。"胭脂染色，似合于外物表面之真实，却没有本然之真实，是一种"空染"，这样的"妆点"是对真实世界的悖逆，对这样的"春"的系念是一种妄念。（图 8-8）

第三，在形式上，徐渭还提出"着影"的重要学说。徐渭的墨戏之作在于"去

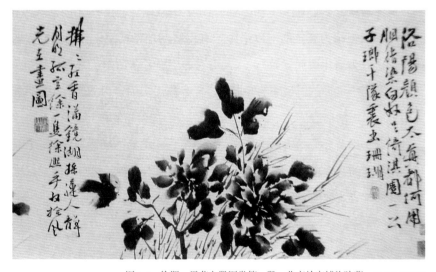

图8-8　徐渭　墨花九段图卷第一段　北京故宫博物院藏　46.5×625cm

〔1〕"五十八年贫贱身"，又一诗作"四十九年"，二者必有一假。

形"，应和着突破形式藩篱的传统艺术观念。他认为绘画必须超越形似，其《画百花卷与史甥题曰漱老谑墨》诗云："世间无事无三昧，老来戏谑涂花卉。藤长刺阔臂几枯，三合茅柴不成醉。葫芦依样不胜揩，能如造化绝安排。不求形似求生韵，根拨皆吾五指栽。胡为乎，区区枝剪而叶裁，君莫猜，墨色淋漓雨拨开。"他反对枝剪叶裁的刻镂形似之作，以形写形，以色貌色，依样画葫芦，虽有表面的真实，却没有内在的真实。他有诗云："山人写竹略形似，只取叶底潇潇意"；"不求形似求生韵，根拨皆吾五指栽"。在他的画中，墨色淋漓雨拨开，泼出一个新世界。他所说的"生韵"，不是生机活泼，而是本色。

徐渭认为，"画为戏影"。徐渭将满眼葱茏淡化为无色，以逸笔草草来表现空间的感觉，以黑白世界描绘绚烂的世界，在形与非形、色与无色之间，形成了似幻非真的关系，这就是他所说的"影"。徐渭"舍形而悦影"的思想便是奠定在这样的基础之上的。徐渭重"影"，并不是他对光影、日影、灯影之类虚幻的东西有特别的兴趣，"影"是对"形"的超越，形是具体的、物质的，而"影"则是"形"的虚化形式，采取这种虚化形式，是为了荡去幻而非真的外在表相。

他的《牡丹画》题诗说："牡丹开欲歇，燕子在高楼。墨作花王影，胭脂付莫愁。"去除胭脂色，但留黑白影。以影作牡丹，得见花王真。牡丹是花王，花王之所以为王者，不在其绚烂，而在它通过绚烂来说明，绚烂其实是短暂的、不真实的，绚烂的外表只是一个影子，徐渭用墨色涂抹出这样的影子，表达解去表相的执着、关心真实世界的意思。他的牡丹，是他的戏影，为戏剧性的世界所涂之影。（图8-9）

文人画视画为影，明清以来画坛有丰富的理论积累，像白阳的"捕风捉影"、南田的"戏为造化留此影致"、八大山人的"画者东西影"等等，都与徐渭的"画为戏影"同一机杼，所反映的倾向与二米、高房山的云山漫漶有很大区别，这里已无形式上模糊的痕迹。

第四，徐渭好为墨戏，不是对色彩乃至色相世界的厌倦和否定，相反，他是一位浪漫恣肆的艺术家，于此，他的墨戏中又暗藏着一种"摄香"的观点。

我非常喜欢他的一首《画荷寿某君》诗，诗云：

> 若个荷花不有香，若条荷柄不堪觞？百年不饮将何为？况直双槽琥珀黄。[1]

[1] 八大山人有大幅荷花立轴，上书有青藤此诗。此图今藏美国波士顿博物馆。

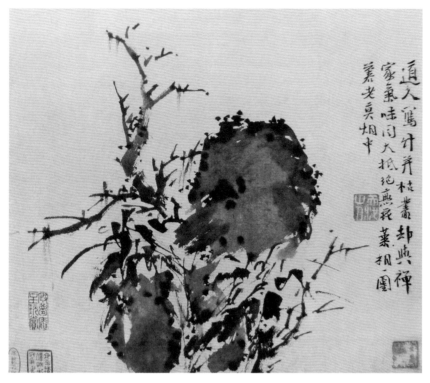

图8-9　徐渭　墨花图册之二　北京故宫博物院藏　30.4×35cm

　　他将翠盖亭亭和满池荷香化为一纸墨色，透过这墨色，他看到的是玲珑剔透的琥珀黄，幽淡而感伤，缕缕不尽的香意，在他心中氤氲；他更陶然沉醉于墨海之中，一畅百年之饮。此诗借祝寿的机缘，表一番生命狂舞的衷曲，真有吞吐大荒的意趣。他的诗有杜甫之沉郁，却不像杜诗那样幽涩，有一种痛快淋漓的侠气。徐渭没有因生活的困顿而耗尽生命泉源，他心灵的深处永远是汪洋恣肆的，他是有"声"有"色"有"格"的艺术家。陈老莲、八大山人、石涛、郑板桥、吴昌硕、齐白石等，一个个都是目空千古的艺术家，但无一例外都拜倒在他的门下，愿意为犬为奴，正因为他心中有浩瀚的海洋，他对人生的体验很深。（图8-10）

　　萧散的董其昌就看出了这一点。他在《徐文长先生秘集序》中说："披玩一过，如醉宿酒而饮香茶数碗，泠然风生，亦脂亦粉，非脂非粉，所谓浓淡相宜，都可人意，可以续骚，可以补史。"[1]此虽说的是徐渭所集古人篇什，但用来评徐渭的诗画，亦为切合。徐渭的墨戏正可谓"非脂非粉，亦脂亦粉"。从外在形式上看，他

〔1〕《刻徐文长先生秘集十二卷》，《四库存目丛书》本。

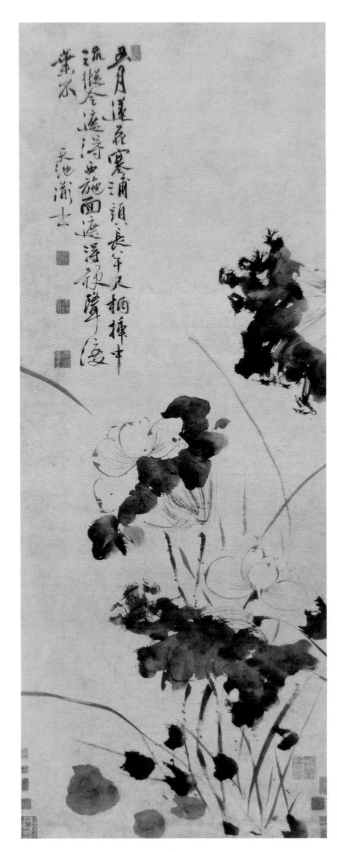

图8-10
徐渭
五月莲花图轴
上海博物馆藏
129.5×51cm

的墨戏非脂非粉，去除色染，独存黑白。但从内在精神上看，他的墨戏又是"亦脂亦粉"——虽无色而有天下绚烂之色，荡去尘染，还一个浪漫的真实世界。李日华亦说："色声香味，俱作清供。石丈无心，独我受用。"[1]这色声香味俱作清供的思想，正是中国艺术观念中非常重要的思想。庭空雪无影，梦暖雪生香，虽然空茫淡逸，却有缕缕暖香。

徐渭有"袖里青蛇"小印，未见有人解得，在我看来，其含义正在这烂漫的意味处。徐渭《写竹与甥》诗云："人日前二日，大风吹黄沙。提笔呵冰墨生滑，不觉石上穿青蛇。"其《竹石》诗又云："青蛇拔尾向何天，紫石如鹰啄兔拳。醉里偶成豪健景，老夫终岁懒成眠。"两首诗的青蛇表面上指竹，根本含义却是指抖动的节奏，黑白世界中所隐藏的飞舞旋律。他黑白的画面哪里有"青竹紫石"，却在他飞舞的笔致中蕴出。

徐渭曾论书法之妙云："自执笔至书功，手也，自书致至书丹法，心也，书原目也，书评口也，心为上，手次之，目口末矣。余玩古人书旨，云有蛇斗，若舞剑器，若担夫争道而得者，初不甚解，及观雷大简云，听江声而笔法进，然后知向所云蛇斗等，非点画字形，乃是运笔，知此则孤蓬自振，惊沙坐飞，飞鸟出林，惊蛇入草，可一以贯之而无疑矣，惟壁拆路，屋漏痕，拆钗股，印印泥。锥画沙，乃是点画形象，然非妙于手运，亦无从臻此。以此知书心手尽之矣。"（《玄抄类摘序》）他的黑白狂景，原是生命之"袖"中放出的"青蛇"，神蛇游动，不见首尾，无色而色，却又如此的迷离。

三、开方便门

徐渭"懒为着色物"，为什么又偏寻绚烂相？他一生绘画之好在牡丹、芍药之类。然而，这些绚烂之物，有名而无实，虽色而无色。一方面是极具绚烂之物，另一方面是全无绚烂之表，徐渭通过这样的强烈反差，突出即幻即真的思路。

人生如戏，虽戏而非戏，以戏言之，意在由戏而返真。墨戏为画，世相何曾黑，以墨写之，要在去幻而返本。徐渭以淡去色相之"墨"写人生虚幻之"戏"，其要

〔1〕《题戏写竹梅小帧》，《竹嬾画縢》卷一，《竹嬾说部》本。

不在抒发他的幻灭感、惶恐感，而在返归他所说的"本色"。

徐渭深受王龙溪哲学影响，以无挂无碍的"真我"为最高真实。他在《涉江赋》中写道："天地视人，如人视蚁，蚁视微尘，如蚁与人。尘与邻虚，亦人蚁形，小以及小，互为等伦。则所称蚁又为甚大。小大如斯，胡有定界？物体纷立，伯仲无怪。目观空华，起灭天外。爰有一物，无挂无碍，在小匪细，在大匪泥，来不知始，往不知驰，得之者成，失之者败，得亦无携，失亦不脱，在方寸间，周天地所。勿谓觉灵，是为真我。"徐渭的艺术本色说，正是为了表现这个"真我"。

徐渭关于"相色"和"本色"的辨析颇有意味。他在《西厢序》中说："世事莫不有本色，有相色。本色，犹俗言正身也；相色，替身也。替身者，即书评中婢作夫人终觉羞涩之谓也。婢作夫人者，欲涂抹成主母而多插带，反掩其素之谓也。故余于此本中贱相色，贵本色，众人啧啧者我响响也。岂惟剧者，凡作者莫不如此。嗟哉，吾谁与语！众人所忽余独详，众人所旨余独唾。嗟哉，吾谁与语！"[1]相色是虚幻的存在，画中之色，也为相色，他说"相色示戏幻"[2]，一如他将画视为"戏影"，他的墨色淋漓、黑白世界，都是相色，不是他的本色。本色为"素"，为真性之表现。他的本、相之论，与董其昌、八大山人等的"八还"之说颇有相近之处。

问题的关键在于，既然戏剧、绘画等都要表现"本色"，表现真实世界，但为什么不去直接表现，还要热衷于描绘"相色"、"影子"这些虚幻不真的东西，舍形悦影，脱色为黑，转实在世界为戏谑，如他所说，这与"真"的世界隔着两层，这样的虚幻戏影又有什么意义？这里包含徐渭一个重要思想，就是即相色即本色的思想。离相色则无以见本色，突出世界的虚幻的相状，正可以使人由幻返真，离相为本。（图8-11）

他有一副对联，为子母祠所写：

世上假形骸凭人捏塑
本来真面目由我主张

追求真我、真心、真面目，这是他的基本思想旨归。而人的生命"为造化小儿"所苦，一生寄客，飘渺东西，无所与归，在滔滔人世中任意被捏塑。生命就是一场荒

〔1〕《徐文长佚草》卷一，见《徐渭集》第四册，1089页。
〔2〕《天竺僧》，此语由佛学转出，但对他的艺术深有影响。

图8-11　徐渭　山水人物图册之一　北京故宫博物院藏　46.3×62.4cm

唐的演出。虽然是令人惶恐和厌恶的，但谁又能逃脱这样的作弄呢？人生就是"流幻百年中"。虽然无法逃脱这如戏剧般的命运，但不能离本，不能失去自己的"真面目"。

　　但保持自己的"真面目"并不容易。徐渭在这方面倒是显示出自己的侠勇之气。他有诗道："百年枉作千年调，一手其如万目何。已分此身场上戏，任他悲哭任他歌。"（《次韵答释者二首》之一）诗中既有无奈，也有直面生命的勇气。人来到世界，注定要被这世界塑造，独对世界，在万目之中生存，人的真实性灵被挤压。然而，人生不过百年，他却要谱"千年之调"——为人的永恒生命价值而吟咏，超越这短暂而脆弱的小我而叩问，人生的价值到底几何？虽然这样的咏叹是"枉"作，但究竟可以安顿惶恐的心。他不是躲藏其身，而是"分身戏场"——无畏地走上人生的戏台，虽然一人演戏，万人来观，但他无法逃脱，又何曾逃脱：好演我这般戏剧，好画我生命悲歌。虽然任人捏，任人说，但是我演我的真面目，我说我的真故事。

　　他有一副戏台对联写道：

　　　　尘镜恼心试炼池中之藕
　　　　戏场在眼提醒梦里之人

尘世有污染有烦恼，但依佛家所言，一切烦恼为佛所种，即烦恼即菩提，清洁的莲花就从污泥中绽放。他在《荷赋》中写道："翩跹欲举，挺生冰雪之姿；潇洒出尘，不让神仙之列。是以映清流而莫增其澄，处污泥而愈见其洁。且吾子既不染于污泥矣，又何广狭之差别？纵遭时有偶与不偶，何托身有屑与不屑？"这与佛教"一切烦恼为佛所种"颇切合，不垢不净，非色非空，是为其所取之道。乾坤为一戏场，充满了种种捉弄人命运的事，但不是回避它，而是正视它，参悟它，写出这梦，画出这梦，以使自己醒觉，也提醒那些盘桓于此一环境中的剧中人。这副对联，也透露出他作画的目的。

他另有一戏台对联道：

> 随缘设法自有大地众生
> 作戏逢场原属人生本色

徘徊于真幻之间，优游于人生之戏场，幻中有故实，戏中有本色。他的绘画就像他的戏剧一样，都是"随缘设法"，表现这大地上众生的种种事相；都是"逢场作戏"，由此彰显生命的本色。即幻即真相，即戏即本色。[1]画一物，不在此物，即是此物，所谓我说法，即非法，是为法也。他读《金刚经》，认为"去大旨要于破除诸相"，所谓"信心清净，则生实相"。[2]他说："夫经既云无相，则语言文字一切皆相，云何诵读演说悉成功德？盖本来自性，不假文字，然舍文字无从悟入……"[3]此中也在申说即幻相即实相的道理。

徐渭认为，这种随缘说法、即幻即真的方式，就是"开方便法门"。

徐渭曾画墨牡丹，有题诗云：

> 墨中游戏老婆禅，长被参人打一拳。涕下胭脂不解染，真无学画牡
> 丹缘。

〔1〕明余永麟《北窗琐语》载："唐子畏傀儡诗：'纸作衣裳线作筋，悲欢离合假成真。分明是个花光鬼，却在人前人弄人。'文衡山子弟诗：'末郎旦女假为真，便说忠君与孝亲。脱却戏衣还本相，里头不是外头人。'二诗亦足以警世。"（《文渊阁四库全书》本）这与徐渭的观点也有相似之处。

〔2〕《金刚经跋》，《徐文长佚草》卷一，《徐渭集》第四册，第1092页。

〔3〕《金刚经跋》第二则，出处同上。

老婆禅，为禅家话头，指禅师接引学人时，一味说解，婆婆妈妈，叮咛不断。禅门强调不立文字、当下直接的妙悟，老婆禅有不得禅法的意思。青藤的意思是说，我画牡丹，其实用意并不在牡丹，虽然可能落入唠唠叨叨的老婆禅，但也没有办法，我的墨戏，将色彩富丽的牡丹变成了墨黑的世界，其实只是一种方便法门，是示人以警醒之道、报人以解脱之门的途径。在佛学中，方便法门虽然非真，但却是不可忽视的，菩萨为自利、利他示现的种种善巧施为，能够引众生入真实之境。正因此，徐渭将他的墨戏称为"老婆禅"，虽不是真实，却不可放弃，由权幻而达于真实。（图8-12）

他的墨戏，就是他的方便法门，是说他的"法"的重要途径。他在《选古今南北剧序》中说："人生堕地，便为情使。聚沙作戏，拈叶止啼，情昉此已。""聚沙作戏"、"拈叶止啼"二语均出于佛经。《妙法莲华经·方便品》说："乃至童子戏，聚沙为佛塔。"沙非真塔，而塔难道是真佛？关键是有真心，一切法都是权便之设。服膺徐渭画学的陈洪绶曾画童子礼佛图，所取正是聚沙为塔的意思。佛教中还有个"止小儿啼"的故事。佛经上说，如来为度众生，取方便言说，如婴儿啼哭时，父母给他一片黄叶，说是金子，小儿不哭了，其实黄叶并非真金，只是权便之说。这两个典故与老婆禅的意思是一样的。

他的戏，他的画，都不是真，如他的《四声猿》，世间何曾有此事，只是开方便法门而已。他曾有诗赠一位善幻戏的李君，其中有"羡君有术能眩目"的话，他的画一如这样的幻术，能炫人之目、警人之心。他写这个梦，写这个戏，写这个幻

图8-12　徐渭　水墨花卉卷局部　云南省博物馆藏　32.5×624cm

相，写这个虚景，这个隔几层的虚景，都是为了使人醒悟人生，懂得真相，得者未必得，有者未必有，常常是"旧时王谢堂前燕，飞入寻常百姓家"。

四、奏千年调

近读美国卡勒顿学院（Carleton College）艺术史系学者凯瑟琳·罗约尔一篇研究徐渭的文章，其名为《肉体欲望和身体剥夺：徐渭花卉画的肉体维度》[1]，收在巫鸿等主编的《中国视觉艺术中的身体和面容》一书中，这篇文章的确有很多新颖的见解，反映了利用西方身体理论研究中国艺术的努力，但所得出的许多结论却很难成立。此文试图从徐渭失去平衡的身体中寻找他的水墨花卉的内在含义，认为肉体的欲望是徐渭花鸟画所要表现的主要内容。文章认为，徐渭长期忍受精神疾病的痛苦，绘画是他释放这一痛苦的重要途径，心智的撕裂，刺激了他的肉体欲望，从而使他通过花鸟画表达被压制的肉体欲望，徐渭这样的表现也与晚明色欲流行的文人生活有关。作者甚至认为，徐渭作品在当时有很高的声望，就与他以色欲引起文人的共鸣有关。文章指出，徐渭深受道教、列子思想以及《黄帝内经》的影响，正好为他重视释放肉体欲望的思想提供了支持。这篇文章还将水墨和色欲联系起来，认为徐渭善于泼墨为画，饱和的水墨和流动性，正是色欲挥洒的象征。文章从徐渭具体的作品中寻找肉体苦闷的线索。如徐渭喜爱画墨牡丹，作者认为，牡丹在中国本来就带有性的暗示，她甚至认为徐渭笔下的牡丹造型，有的像女性生殖器官，有的表现性的交合。作者对徐渭的墨荷之作更发表了令人惊奇的见解，由莲子在中国象征多子多孙，联系到徐渭的荷花作品，认为其中充满了性的暗示。如一幅藏于美国弗利尔美术馆的《荷鸭图》，上有题诗云："美人为寿小楼中，镜里荷花朵朵红。苍鬓不能同白面，玉杯推出紫芙蓉。"作者认为，艺术家借此荷花表现的是性的冲动力，是对他衰老的身体和消损的性能力的一种补偿。（图8-13）

由此文可看出目前西方中国艺术史研究中泛滥的身体视角所带来的问题[2]，同

[1] Kathleen M. Ryor, "Fleshly Desires and Bodily Deprivations: The Somatic Dimensions of Xu Wei's Flower Paintings", in Wu Hung and Katherine R. Tsiang ed., *Body and Face in Chinese Visual Culture*, Cambridge, Mass: Harvard University Asia Center, 2005, pp.121-145.
[2] 在西方艺术史研究中，身体学的视角已经显示出很高的学术价值。在中国艺术史研究中，这一方法也有一定的价值，但不能盲目套用，不能以表面的相似性改易研究对象质的规定性。

图8-13 陈洪绶 仕女图

时也可看出文化差异造成的误读是多么的严重。文章忽视了中国文学艺术史上的一个重要传统,即借香草美人寄托心灵的创造方式。楚辞的滋兰树蕙、九天求女就是典型,它象征的是诗人高洁的灵魂,带有强烈的生命拯救意味。楚辞的精采绝艳,所隐藏的是自我珍爱的精神。正如谭嗣同《洞庭夜泊》诗所说的:"帝子遗清泪,湘累赋远游。汀洲芳草歇,何处寄离忧。"[1]而徐渭笔下的花草精神,正是承继了这一脉传统。他有《画兰》诗云:"醉抹醒涂总是春,百花枝上掇精神。自从画得湘兰后,更不闲题与俗人。"他从"湘兰"——楚辞中所流传下来的自我珍摄的精神得到了生命的启发,更加坚定了自己的信念。他追求的是香草美人中的"春意"和"精

〔1〕 谭嗣同《莽苍苍斋诗》卷一,民国《戊戌六君子遗集》本。

神"，而不是"俗人"所论的浓艳。他有《水仙兰》诗云："自从生长到如今，烟火何曾着一分。湘水湘波接巫峡，肯从峰上作行云。"他这里不是说巫山云雨的性冲动，正像他所说，何曾有一分的"烟火"，何曾有一丝的俗念！他所画的是性灵的寄托，不是对性行为的关注。徐渭虽是狂狷不羁之人，仍膺中国文人情怀。他的生命虽有颠簸，但在正常的状态中，仍在遵循士夫生活的逻辑，崇尚"日午凭栏、看几点落花、听数声啼鸟，夜深缓步、待半帘明月、来一榻清风"的优雅清怀。

徐渭的大写意花鸟，将重视寄托的中国艺术传统发挥到极致。他有《独喜萱花到白头图》题诗云："问之花鸟何为者，独喜萱花到白头。莫把丹青等闲看，无声诗里颂千秋。"萱草，又名忘忧草，有象征母爱的意思，出自《诗经》。这幅《独喜萱草到白头》，当然不是对此花草的重视，而将其当作性灵的象征。徐渭说，哪里能将绘画当作涂抹物象的形式看，其中所含有的是"颂千秋"——关于人生命价值意义的追寻的内涵。他好画雪竹，有《雪竹》诗云："画成雪竹太萧骚，掩节埋清折好梢。独有一般差似我，积高千丈恨难消。"借雪竹象征压抑的心灵和倔强的风骨。

徐渭亦真亦幻的墨戏，不是随意涂抹的文人技痒，而是心灵深处的哀歌。看徐渭的画，需要有"听"的功夫，似乎徐渭的所有艺术都不是只能看的，他的画不是简单的"视觉艺术"。就像他的《四声猿》，其名取自"巴东三峡巫峡长，猿鸣三声泪沾裳"，一声猿叫，一声悲歌，说人生，说历史，说人类的荒唐剧，诉说自己的千年情。他的画就有"猿鸣三声泪沾裳"的意味。他的题水墨葡萄诗（图8-14）云：

> 半生落魄已成翁，独立书斋啸晚风。笔底明珠无处卖，闲抛闲掷野
> 藤中。

这可以说是他一生的象征。一生落魄，自喻明珠，而无人得识，只能闲抛闲掷，暗自吟咏。真是一曲何满子，全是断肠声。他的艺术就是他的"啸"——他的生命的哀歌。陶周望《徐文长传》说："渭貌修伟肥白，音朗然如唳鹤，常中夜呼啸，有群鹤应焉"[1]，其人真善啸也。前人评其《四声猿》说："每值深秋岑寂，百虑填膺，试挟是编，睹其悲凉愤惋之词，想其坎壈无聊之况，骨竦神凄，泪浃巫峡，何待猿

〔1〕见《徐渭集》第四册附录。

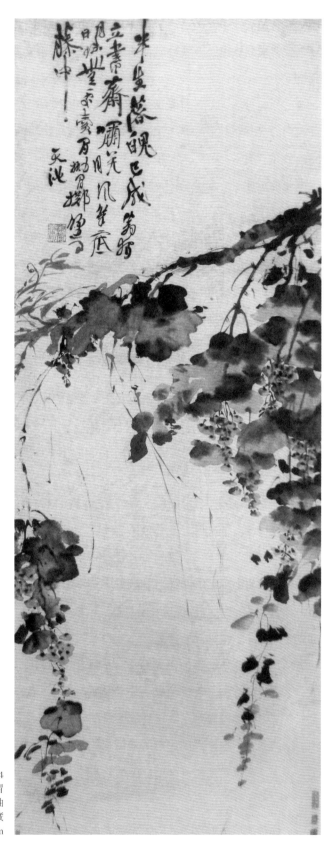

图8–14
徐渭
葡萄图轴
北京故宫博物院藏
165.4×645cm

啼，诚有如天池生之命名者？若夫花月闲宵，琴尊自适，展读是编，爽气谲音，幽异之致，横翔轶出，令我心旷情怡，不禁起舞，则又如闻天池生中夜啸呼，群鹤相应也。"[1]

　　已分此身场上戏，任他悲哭任他歌。徐渭的画，不是表现"性的冲动"，而是宣泄内心无尽的忧伤，人生淹蹇的悲痛、生命脆弱的忧怀，是他绘画的主调。他的画妙在"墨"，无墨妙，则无徐渭之画。他作画，多用生纸，往往不加胶矾，利用纸张的渗水性，创造墨色淋漓的效果。其墨晕翻飞，极有章法，看起来是湿淋淋的墨龙拖，其实并非一味淋漓、胡乱挥洒，而有收放控制之妙。后代无数画者（如石涛、八大、郑板桥、齐白石等）欲窥其艺，似有未能。因此，我看徐渭之墨，极具顿挫感，收放俯仰之间，注入他的生命悲歌。忽而狂歌当哭，忽而细吁短叹；挥倚天之剑，充满豪气，然而又常常轻轻落下，踯躅吞声，掩面而泣。他的水墨并不追求流动性以见其畅快，也不追求饱和地渲染以见其圆满，而注目于残缺，注目于馨控。

　　徐渭的画重"墨色气象"。即如北京故宫博物院所藏这幅题有"半生落魄已成翁"的《葡萄图》，诗与画并行，几乎成为他一生的写照。这样的绘画表现力在文人画史上并不多见，在我看来，似乎只有八大山人的个别作品能与之媲美。此作书成斜行，墨出恣肆，逸笔草草，一副吊儿郎当样。看此画，立即使你联想到他的一副对联"几间东倒西歪屋，一个南腔北调人"。画葡萄树一角，随意零落，葡萄枝蔓，真如板桥所说，多用破笔、躁笔、断笔，或跳或戳或拖或钩，或作迎风怒摆，或作随意披靡。葡萄叶、葡萄以浓墨轻点，再蘸水轻染，竟然晶莹剔透，见出光影变化，葡萄如串串珍珠，藏于叶间（此般功夫直令齐白石等写生大师自叹弗如）。生纸所产生出的墨晕效果如有神助。不疾不徐，不明不晦，此处最见徐渭控笔的效果，且藏且收，即产生了欲语还"吞"的效果。他的"闲抛闲掷"的无可奈何感，也可于此见矣。读此画，研究者不须坐实的功夫，一眼见之，即可感到其中所蕴藏的情绪、气象，所包括的深邃思考。其暗自抚慰意很浓，同样，其自我嘉赏意也很浓。笔墨和命意相与表里，成一艺术绝唱，真可谓徐渭生平第一佳作。[2]不是表现与被表现之关系，而是笔墨、具象性因素与气象三者的融合。

　　徐渭的艺术在豪气中透出沉着痛快的格调。如他的《又图卉应史甥之索》诗写

[1] 澄道人《四声猿》原跋，见《徐渭集》第四册，第1358页。
[2] 徐渭生平还以此诗画过多画，都不及北京故宫所藏此画。

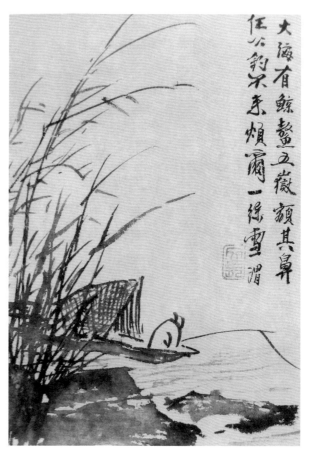

图8-15
徐渭
花卉人物图册之三
中国国家博物馆藏
28.5×19.5cm

道："陈家豆酒名天下，朱家之酒亦其亚。史甥亲挈八升来，如椽大卷令吾画。小白
连浮三十杯，指尖浩气响成雷。惊花蛰草开愁晚，何用三郎羯鼓催。羯鼓催，笔兔
瘦，蟹螯百双，羊肉一肘，陈家之酒更二斗。吟伊吾，迸厥口，为侬更作狮子吼。"
这样的诗是不可模仿的，有啸傲人生的意味，绝无花间月下的妮妮儿女之语，更不
是什么"性的冲动"，那是一种烈士暮年的啸傲。（图8-15）

前文曾举徐渭诗云："百年枉作千年调"[1]，此一语是理解徐渭墨戏之作的关键。
每个人都是"百年人"，但徐渭这样的"百年人"所关心者，并非全在百年事，而
在"千年调"，那种超越有限生命的永恒的问题，那种解脱人生困境的超越之音。
他说自己的画是"无声诗里颂千秋"，就是在画中追求永恒生命的意义。他睁着迷
离的眼看世相，挥洒着恣肆的墨写幻景，都不是为了解决现实生活的困苦，更不是

[1] 徐渭此语或受唐寅影响，唐寅有《上宁王》："得一日闲无量福，做千年调笑人痴。"（《六如居
士全集》卷二）

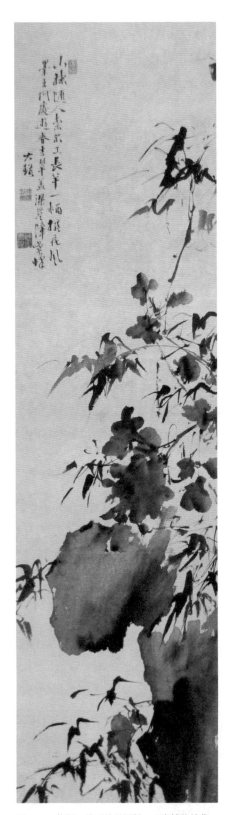

图8-16 徐渭 竹石牡丹图轴 上海博物馆藏
138.7×37.1cm

满足他的肉体欲望，或者是满足他因性能力不足的补偿臆想，而是有关人生命的"千年调"、"千秋事"。

他有诗道："求仙尚自隔蓬莱，仙子一双何事来？解珮人间托流水，吹箫去路向瑶台。望中海岛茫茫断，别后松花岁岁开。世事如斯浑不解，青山落日坐莓苔。"[1]在徐诗中，此为妙品，诗中充满了怅惘，长生何能到，仙乡也难期，岁月如流水，生命如芥舟，一切都是梦幻空花，都是水月镜影，无从把握。落日深山里，独坐无人知，回看千年石上苍苔碧，诗人在"不解"中似又有"解"意，这似乎就是他生命的解脱意。

徐渭晚年有号为"漱汉"，他的墨戏之作是"漱汉墨谑"，"漱汉"之号颇有玄机。我理解，他的"漱"，不是"漱六艺之芳润"，在儒家的经典中浸润，而是"浮天渊以安流"，他是"天池"之"漱汉"。这位"天池生"，是要跳脱尘俗的思维，在高天之上，窥视人所，从容地看，也痛苦地看；时而见人间种种蠢相而痛快大笑，发一戏谑，时而又触及自己生命的根柢而嗷嗷大哭，跌足长叹。

这就是徐渭的墨戏，他的人生正剧。（图8-16）

[1]《干溪许某是蠢子山行遇二仙女折松花令其送往香炉峰上见二人棋他日又见二女令其送往秦望山上与二桃一符一诗日子父母肯令子来则啖以桃而来否者且烧符后许亦不与父母桃阴置香厨上父母亦不与来而许辄烧符后视桃不见余登秦望山山人对余说乃是前年事》，《徐文长逸稿》卷之四。

九 观

董其昌的"无相法门"

空，是中国哲学的重要概念。在佛学传入中国之前，道家哲学中的"无"的概念，就具有与"空"相近的内涵。空的思想对文人画的发展具有至关重要的影响，没有这一思想，水墨画是否能出现并成为中国最重要的绘画表现形式都很难说。一生优游于心学和禅道哲学之中的董其昌[1]，深知此一学说对于中国思想、艺术的重要意义，他的画，在一定程度上，就是在敷衍这一学说。董其昌一生论书论画，归结为一句话，就是在艺术中做他的"无相法门"。

本章以一个"空"字为重点，来说他范围广大的艺术思想，说他对绘画真性思想的独特理解，说他的山水画中所呈现的"无相法门"的特点。董其昌是一位艺术理论家，他属于中国历史上少数几位最懂得传统艺术精髓的学者型艺术家。他讨论传统艺术，问题意识很强，往往一言半语直击要害。本章讨论他的山水画的"空"，就由他的六个问题谈起。

一、真性惟空

第一个问题是，山水画与外在山水何为真，这是文人画的核心问题。董其昌在评董源《潇湘图》时说：

> 此卷……以《选》诗为境，所谓"洞庭张乐地，潇湘帝子游"者。忆余丙申持节长沙，行潇湘道中，兼葭渔网，汀洲丛木，茅庵樵径，晴峦远堤，一一如此图，令人不动步而作潇湘之客。昔人乃有以画为假山水，而以山水为真画，何颠倒见也！董源画世如星凤，此卷尤奇古苍率。[2]

他另有一段论述也与此有关：

[1] 董其昌（1555—1636），字玄宰，号思白，又号香光居士，华亭（今上海松江）人。明万历十七年（1589）进士，历事三朝，官南京吏部尚书。书法家、画家、鉴赏家，山水成一家之法，提出绘画南北宗学说，影响深远。
[2] 见《容台集》别集卷四（此见四库禁毁丛书本）。此中所云"《选》诗为境"，指画南朝谢朓《新亭渚别范零陵云》诗境："洞庭张乐地，潇湘帝子游。云去苍梧野，水还江汉流。停骖我怅望，辍棹子夷犹。广平听方藉，茂陵将见求。心事俱已矣，江上徒离忧。"

以蹊径之怪奇论，则画不如山水；以笔墨之精妙论，则山水决不如画。[1]

从这两段话的语气看，充满了感情色彩。这是董其昌绘画观念中非常重要的思想，在山水画领域，在他之前很少有人如此明晰地触及此一问题。就一般见解来说，山水画与外在山水何为真，是一个不言自明的问题，外在山水当然比画中世界真实。但董其昌可不这样看，他认为这是一种荒诞的观点——"何颠倒见也"。在第二段论述中，董其昌从笔墨的角度，强调画中宇宙比外在世界更加真实。但董其昌绝不是一位笔墨决定论者，其中包含他深刻的思考。

董其昌所突出的这个问题在中国其他艺术领域也有人涉及。如在园林理论中，曾经有过这样的争论。明谢肇淛曾对假山提出质疑："假山之戏，当在江北无山之所，装点一二，以当卧游。若在南方，出门皆真山真水，随意所择……又何叠石累土之工所敢望乎？"[2]在他看来，假山是假的，在没有山的地方可以聊补缺憾，身处山林之中，就不必多此一举了。但明代艺术理论家王世贞谈他的弇山园石壁时，借"客"语谈自己不同的看法：

……其前则为石壁，壁色苍黑，最古，似英，又似灵璧……客谓余："世之目真山巧者，曰似假。目假之浑成者，曰似真。此壁不知作何目也？"[3]

假山与真山何为真，何为假？谢肇淛的观点是一般人的见解，假山是真山的仿造，当然是假。而王世贞由此提出的问题，自唐代假山兴盛以来就已存在。假山风行与佛学有关。唐郑谷《七祖院小山》说："小巧功成雨藓斑，轩车日日扣松关。峨嵋咫尺无人去，却向僧窗看假山。"在僧窗中看假山，了觉世相的幻意。假山不是真山，却是人的创造，于此幻相中见世界之真实。所以，正是在这个意义上说，外在的实存山水为假，而假山则为真，它以幻来显现生命真实。（图9-1）

董其昌与王世贞的观点有相通之处。他们所突出的都是"生命真实"的问

〔1〕《画禅室随笔》卷四杂言上，又见《容台集》，《四库禁毁丛书》本。
〔2〕《五杂俎》上，卷三地部一。
〔3〕《弇州山人四部续稿》卷五十九。

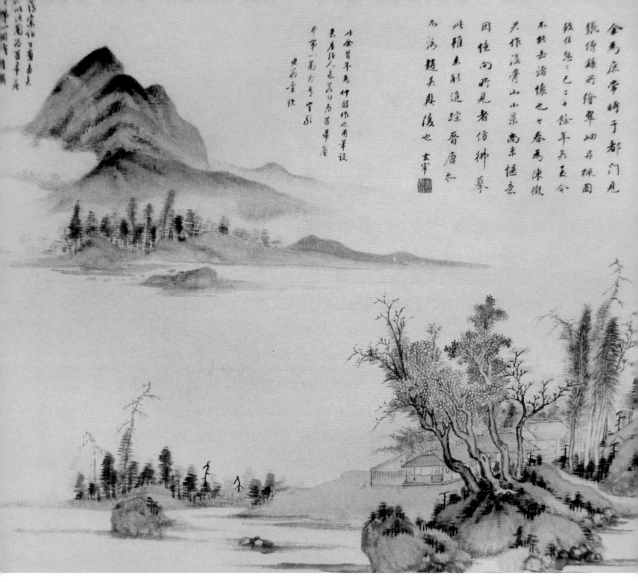

图9-1　董其昌　翠岫丹枫图轴　吉林省博物馆藏　64×78.5cm

题[1]。就山水画而言，董其昌讨论的真实，是一种心性的真实、生命的真实，是对内在生命精神的彰显。他不是说在形式呈现方面，山水画因饱有笔墨之趣，有比外在山水更丰富的形态。如果这样解释，如何去理解董其昌心师造化的思想？天工开物，鬼斧神工，人工创造，何以能超越天地？从物质的存在样态上看，没有比外在山林迢递、云物飞旋的世界更真实的东西了。山水画只是对外在山水的描摹，是对外在世界某个角度的微不足道的呈现，纵然笔墨表现能力再强，色彩呈现再丰富，都依然是彩笔难追具体的世相。

[1] 当代文艺学受西方思想影响，所讨论的客观真实与艺术真实之间的关系与此有联系，但又有区别。当代这方面的思想认为，艺术真实高于生活真实，而中国传统文人艺术中所言高于外在世界的真实，并非强调它在"艺术"特性上有本质性的概括，而是强调其"生命真实"。

问题的关键在于，元代以来，中国山水画并非要呈现外在山水的质态，或者说，山水画的主要目的不是描写外在山水。山水只是一个与"我"生命相关的世界，画中的山水意象只是提供了一个机缘，一个由外在表相切入世界真实的契机。董其昌山水画比外在山水真实的观点，所突出的正是文人山水所追求的生命感觉、生命呈现。文人山水所表现的是生命境界之山水，而不是物态化的山水。正像董的学生龚贤所说："惟恐是画，是谓能画。"山水画家画到不是山水，便画出山水之"性"来。山水何以有性？乃在于人内在生命真性之揭示也。

山水画不是关于山水的绘画，而是呈现生命真实的"语言"。北宋以来近千年的文人画发展历史，其实正是在强化这一倾向。

董其昌大量题跋，曲折地传达出这方面的思考。其《题林天素画》诗云："片云占断六桥春，画手全输妙与真。铸得干将呈剑客，梦通巫峡待词人。"（《容台集》诗集卷四）山水家应该是诗人，并不意味要在画中体现出诗味，或者直接依诗句来作画，那种诗书画三绝的思路显然不是董其昌等文人画家所强调的。他所说的诗性，是洞穿外在表相的悟性。画家是一个"剑客"（董这里用禅宗典故，剑客就是妙悟之人），是梦通天地的"词人"（诗人）。只为片云牵扯，只留恋于六桥占断，这样的画家不是真画家，是一种表面事相的再现者，输在"妙与真"上。这样的人只是"画手"，而不能称为"作家"——生命的创造者。能发现生命真实的人，方为有"士气"之艺术家。其《题画赠王幼度计偕》云："敢竞营丘妙与真，寒林能变曲江春。看花帝里如看画，始信斯图亦有神。"（《容台集》诗集卷四）艺中"剑客"不是涂抹世界表相的人，他笔下的山水是新颖的，是自我生命的吟哦，他能将满眼春色变为生命的寒林，荡去外在世相的牵扯，直面生命本身。所以，他敢于在"妙与真"上与李成这样的"梵天法门"相较量。（图9-2）

董其昌的"生命真实"（或云"境界真实"）与他"空"的思想联系在一起。这受到佛教的影响。他引《永嘉证道歌》说："法身了却无一物，本原自性无真物。"并以这样的思想来看艺术。[1]他有《佛赞》诗云："火焰转法轮，象王无辙迹。欲知不二门，无智亦无得。"无一物中无尽藏，有花有月有楼台。欲了真性，法相惟空。正像他的文人画理论所强调的，必须"去象王"，山水画的根本是生命境界的呈现，必须将画中意象从外在物的藩篱中拯救出来。所谓"本原自性无真物"，这里的"真

〔1〕见《容台集》别集卷一。

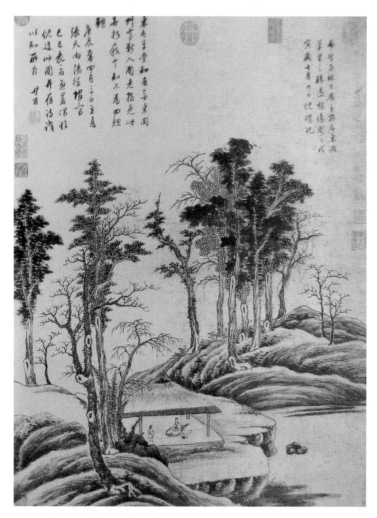

图9-2 董其昌 临倪东岗草堂图轴 私人收藏 87.4×65cm

物"指的是对象性的物，具体存在的物。文人山水画是"作家""作"出的，经生命灵光照耀，是自性映照中的山水。故它不是对象之物，不是站在世界对岸看世界，而就在世界中，与山水相优游。此时山水的"象"的特性脱去，而成为"生命攸关者"。故此，他的真性是空的，一如大乘佛学所说的"不二法门"，是一种不来亦不去、不生亦不灭的无分别境界。（图9-3）

　　山水画的真性创造，遵循的是一种"无相法门"。董其昌在《栖霞寺五百阿罗汉记》中写道："夫罗汉者岂异人哉，众生是也。搬柴运水即是神通，资生治产不违实相……若见诸相非相者，见罗汉矣。"[1] 见诸相非相者，此一"见"（现）罗汉之道，

[1]《容台集》文集卷四。

同于他山水画中的显现真实之道。山水画家画到山水不是山水，即得真实之境。他认为佛教中所谓"水是名，以湿为体。心是名，以知为体"，真可谓"片言居要"者。文人山水亦如是，不是画其相，而是显其性。所以他作画，追求的是"淡然元性"，尽量荡去外在的表相。"只在浮云最深处，试凭弦管一吹开"，脱略束缚，谛听真实之音。

他题《赠得岸僧山水轴》[1]诗云："怪石与枯槎，相将度岁华。凤团虽贮好，只吃赵州茶。"题《云山图卷》诗云："山出云时云出山，化为霖雨遍人寰。端知帝所旌幢会，不在金堂玉室间。"云山缅邈，在此都翻为萧疏的山林。他以"天真烂漫是吾师"为一句丹髓，直入性地，在天真烂漫中，构造他的云山。他说，真正的艺术家的创造，是"不向如来行处行"，不能蹈袭过往，必须有生命的颖悟。

董其昌的《秋山高士图》（图9-4），今藏上海博物馆，画中并无高

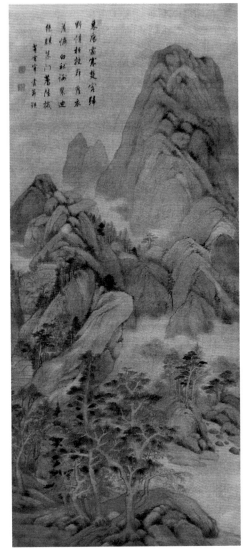

图9-3　董其昌　青山白云图轴　广东省博物馆藏
187.5×85.5cm

士，几株树，几抹山，便成空阔景，乃仿云林之作。董的画，将李成的惜墨如金和王洽的泼墨为画融合起来，于此有自己的创造。他的细密来自于李，迷离来自于米。迷离的墨染没有大泼墨的随意，而是控制性的；其细密也不是凝固收缩，而是若放若收。他的画总在收放之间徘徊。画中何所有，岭山多白云，他在飘渺中铸造他的意象世界。他说他作画是"开此鸿蒙"，开一片世界，代乾坤作语，故虽小小之作，也要极尽腾挪。他的画极具荒率之美。深厚难而荒率尤难，此乃黄宾虹评董其昌语。

〔1〕此画见《吴越所见书画录》卷五著录。

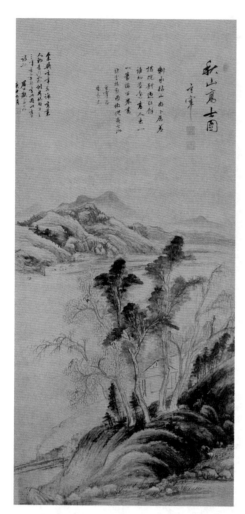

图9-4 董其昌 秋山高士图 上海博物馆藏
137.2×65.4cm

黄认为南宗家传即是深厚荒率，而董其昌得之。

董其昌的画，一如"花褪残红青杏小"，淡去一切色相。他说"淡然无味天人粮"，在平淡中追求幽深，在表相世界的背后显现真实。他有一幅藏日本的山水图轴，题"江流天地外，山色有无中"之句，全以米家法，画漫漶之景，极有风致。可以说是几抹墨痕，那山，那树，都是约略有之，哪里有形似之说！（图9-5）

他的《九峰春霁图卷》，似有若无之间，全是米家山水气象。眉公说，此中妙意，惟他与李长蘅知之。可谓董其昌独悟之秘。画中小桥，如一瘦马饮水，山脚树，漫漶如莲花开放，墨色晕染极有味。

接下来我们再看董其昌有关师法对象的著名观点。他在一则画跋中写道：

> 画家以天地为师，其次以山川为师，其次以古人为师。故有"不读万卷书，不行千里路，不可为画"之语；又云"天闲万马，吾师也"。然非闲静无他萦好者不足语此。噫！是在我辈勉之，毋望庸史矣。[1]

〔1〕《董玄宰自题画幅》，见汪砢玉《珊瑚网》，《名画题跋》卷十八。董其昌多次谈到师法对象问题，如："画家当以古人为师，尤当以天地为师，故有'天闲万马，皆吾粉本'之论。"（《董华亭书画录·三轴·设色山水》款，引见任道斌《董其昌系年》，文物出版社，1988年）"余尝谓画家须以古人为师，久之，则以天地为师。所谓'天厩万马，皆吾粉本'也。"（《石渠宝笈》卷三十四，《明董其昌仿小米〈潇湘奇境图〉》款）"画家以古人为师，已属上乘，进此当以天地为师。每朝起看云气变幻，绝近画中山……看得熟自然传神，传神者必以形，形与心手相凑而相忘，神之所托也。"（《画禅室随笔》卷二）

这里所列三个师法对象，依次为天地、山川和古人。这便生发出一个问题，董其昌何以将"天地"和"山川"分列？日月行天，江河行地，森列大地之物怎么会不包括山川呢？这一区分在他之前的绘画理论中罕有涉及。这正与他真性惟空的思想有关。这里的山川指物质的存在，但天地则不是天上地下、天方地圆的物质存在，而是指作为"性"的存在，那是创化的本原。他又说："大都诗以山川为境，山川亦以诗为境。"诗人得江山之助而诗意盎然，这话很好理解，但怎么说山川要以诗为境界？这句令人费解的话，正是董其昌的独到体会。如其论画，画家画山川，画丘壑，要在诗意的穿透下，别造一片乾坤。画中山川乃在诗意——人的生命浸染中的山川，是人当下发现的纯粹体验世界。

董其昌论画推崇楞严"八还"之说。此一学说也与他的生命真实思想有关。《画禅室随笔》卷一云：

> 大慧禅师论参禅云："譬如有人具百万资，吾皆籍没尽，更与索债。"此语殊类书家关捩子。米元章云："如撑急水滩船，用尽气力，不离故处。"盖书家妙在能合，神在能离，所以离者，非欧、虞、褚、薛名家伎俩，直要脱去右军老子习气，所以难耳。那吒拆骨还父，拆肉还母，若别无骨肉，说甚虚空粉碎，始露全身！晋、唐以后，惟杨凝式解此窍耳，赵吴兴未梦见在。余此语悟之《楞严》"八还"义。明还日月，

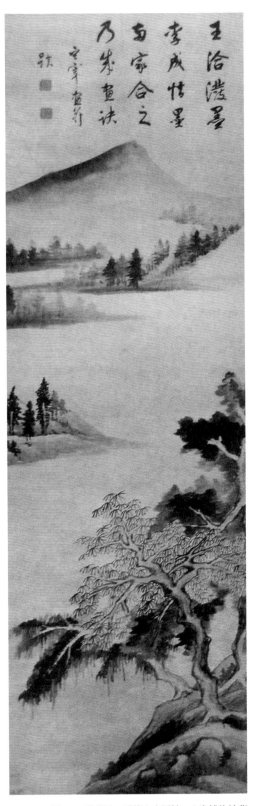

图9-5 董其昌 墨笔山水图轴 上海博物馆藏
225.7×75.4cm

暗还虚空，不汝还者，非汝而谁。然余解此意，笔不与意随也。

所谓"八还"意为，诸变化相，从其本因上说，有八种。《楞严经》列有八还之说，即"无日不明，明因属日，是故还日。暗还黑月，通还户牖，壅还墙宇，缘还分别，顽虚还空，郁悖还尘，清明还霁"[1]。

八还之道的根本，乃在返归于性，返归于本，如光明由太阳生出，光明本身是尘境，那使之明的太阳方是性。其实，董其昌论画道，若以一句话概括之，就是八还之道，返归真实之道。不要为外在的表相遮蔽，绘画不是"造型"，不是今天理论界所说的"图像学"，不是画外在的物，而是要表现生命的真实，这乃是画之本。

二、无法可说

第二个问题是关于山水画是否要表达抽象概念，这个困惑文人画发展的重要问题，在他这里有所进展。

董其昌说：

> 东坡先生有偈曰："溪声尽是广长舌，山色岂非清净身。"有老衲反之曰："溪若是声山是色，无山无水好愁人。"

据《宗鉴法林》卷三十三记载："（东坡）参东林，论无情说法话有省，乃献投机颂曰：溪声尽是广长舌，山色无非清净身。夜来八万四千偈，它日如何举似人。"董其昌这段看似平常的议论，包含文人画发展的重要思想。

广长舌，佛的三十二相之一，说佛的舌既宽又长，而且柔软红薄，能覆盖面部，直至发际。《大智度论》卷八说："舌相如是，语必真实。"[2]清净身，乃是对佛身的形容，无垢无染。禅宗有"水鸟树林，悉皆念佛念法"的说法，又有"一切声

〔1〕"八还"之道对文人艺术深有影响，苏轼《次韵道潜留别》："异同更莫疑三语，物我终当付八还。"范成大《次韵龚养正送水仙花》："色界香尘付八还，正观不起况邪观。"八大山人以八还来讨论绘画的真实问题。

〔2〕《大智度论》卷八，《大正藏》第25册。

色，皆佛之惠"的说法。山水家每以佛语比画，认为画山水，非在山水，而是"以山水为佛事"，以山水来"说法"——表达生命的感觉，表达内在的思想。

董其昌借老衲语，所破的正是这一寻常见解。我以为这一质疑几乎可与东坡回答友人他为什么画红竹的那句著名的话（"你看到过黑竹子吗"）相譬比。董其昌的问题是，"溪若是声山是色，无山无水好愁人"——如果山林溪涧都是为了说佛，表达抽象概念，必然的结果是，山林溪涧是抽象概念的象征物，这样说来，山林溪涧本身的意义又何在？依这样的思路，山林溪涧本身便不具有本体意义，而成为一种工具、一种媒介。依这样的思路，生命的颖悟，变成概念的追踪，所在皆适的体验，变成物我了不相类——将人推向世界的对岸。

董其昌《题陈征君仲醇小昆山舟中读书图》诗云："凄烟衰草平原暮，二士千秋那得瘳。闲愁不到钓鱼矶，习心未遣亡羊路。苇花平岸变霜容，总是窗前书带丛。何时棹向朱泾去，船子元无半字踪。"[1]他的画念的就是这无字禅。（图9-6、9-7）

文人画发展史上，很多艺术家也提出过类似的看法。陈洪绶曾有一图，画佛在菩提树下，神情古异，其上题有四字："无法可说"。这是禅宗中的著名话头，陈洪绶要表达的思想是，佛在说法，其实是无法可说。正像禅宗所言，佛说了四十九年，没有说一个字。禅家有谓，说一个"佛"字都要漱漱口。大乘佛学的要旨在于：佛告诉你没有佛。禅自称其宗为"无相法门"，也是这个意思。陈洪绶借此表达他对绘画的思考。石涛有一枚珍爱的印章，在他中晚年的画中常见："头白依然不识字"。他有一画跋说："画到无

〔1〕见《容台集》诗集卷一，《四库禁毁丛书》本。

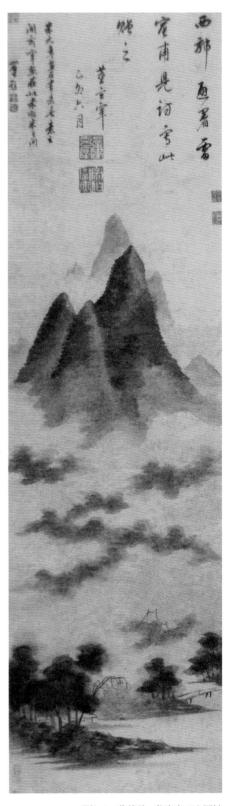

图9-6　董其昌　仿米家云山图轴
私人收藏　108×31cm

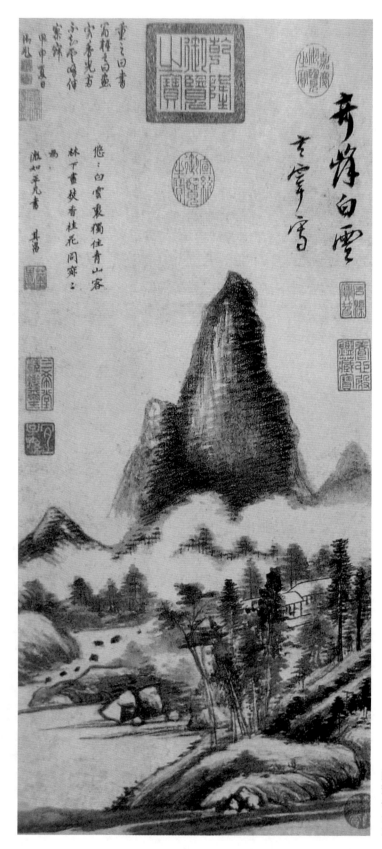

图9-7
董其昌
奇峰白云图轴
台北故宫博物院藏
117×54cm

声，何敢题句！”其中传达的就是禅宗“不立文字”的思想。八大山人毕生更以这无相法门为高标，他“口如扁担”的无言之说，成为其艺术的标记。

无法可说，不立文字，这是文人画发展到元代之后的重要倾向。正像临济宗师黄檗希运所言，佛不说，让世界说，佛以世界之说为说，满目青山，都在自在说，它们不是在说着抽象的道理，而是让世界本身自在显现，不依附于概念，不沾染人的情理倾向性的纯粹显现。禅宗所说的青山自青山、白云自白云，正是这个道理。它所突出的是“见”（现），而不是“见”（看见的见）。它所强调的道理是“显现”，如神会说自己几十年悟禅经历只在一个字：“见”（现）。这就是慧能所说的：“于自性中，万法皆见。”

董其昌等所质疑的正是为当今艺术史界所津津乐道的“表现”说。“显现”与“表现”显然不同，“显现”是山是山、水是水的自在彰显，是生命自身的展现，它自己不是工具。那种现象本体的二元解释，显然不合于这样的思路。正因此，我们看倪云林的“聊抒胸中之逸气耳”等论述，就不能作简单的“表现主义”来理会，他的艺术不是表达内在愤懑不平之气，而是显现纯粹体验的生命境界。那种以云林这类话为依据，得出中国画发展到元代就进入“表现”阶段的观点，是对文人画发展史的误解。（图 9-8、9-9）

我们说文人画重视“感”，更重视“思”，由“感”上升到“思”是文人画的重要特点，一如陈师曾所说，文人画的重要特点是其思想性。但这样的“思”，这样的“思想性”，与那种抽象概念的表达是不同的。文人画是生命智慧的显现，不以抽象的义理为表达目的。它所追求的是一种不诉诸概念的生命智慧，而不是某种学说的支离。文人画这一特点，与中国文化“转知成智”的思想有关。这一生命智慧，不是意（idea）或秩序（order），也不是道（Nature）或理（principle），而是不杂入任何情感倾向、不诉诸具体概念的纯粹体验本身。

正因此，文人画的生命智慧的传达，不是“以山水显现智慧”，而是“即山水即真”，是“有山有水”，将山水从物态特性中解脱出来，变成与自我生命相关涉的存在，与我的生命共成一天。正是在这个意义上，文人画其实是还生命本身以本体的意义。

也正是在这个意义上，西方中国艺术史界的一个著名观点其实并不成立。这一观点认为，中国画在唐代之前是形式准备阶段，唐至两宋是再现阶段，而元之后是表现阶段。其实，如果论表现，北宋时期的文人画也是表现，如李郭范宽之作，也是表现某种情感，传达对世界的看法，甚至表现世界的“理”。而元代强调

331

图9-8
董其昌
山水图册
北京故宫博物院藏
27.3×19.5cm

个性主义，表现内在的情感，只有倾向性的区别，而没有本质的区别。还不如说，文人画发展到元代，有一种倾向，就是进入到"显现"（appear）阶段，强调生命的直接呈现。

宋米芾曾有"无李说"的观点，他是从鉴定的角度，谈李成的画多非真迹。也是鉴赏家的董其昌，缘此提出"无董说"的戏语，但他的内涵与米截然不同。他谈到自己的画时说："品即未定，画腊已久，在诸画史之上，昔世尊四十九年说法，犹恨未转法轮，吾得无似之耶？果尔，当有作无董论者。"他画了几十年的画，论时间在一般画家之上，但到底画出了什么，说了什么，似乎又什么也没有说，只是纯粹体验的自在体现而已。他的"无董论"，与石涛的"头白依然不识字"一样，无非是强调无言立法的无相法门。

我很喜欢董其昌所说的"兰虽可焚，香不可灰"一语。董其昌是非常重视精神性的，他的画也是如此，绝不是涂抹花草拈弄山川之作。如何理解他所突出的"主体性"问题，是理解其绘画思想的关键。他强调："宇宙在乎我手，眼前无非生机。"他认为，心生则种种法生，心灭则种种法灭。他十分重视"意生身"的说法，认为

图9-9
董其昌
山水图册
吉林省博物馆藏
25×16.1cm

自己的画就是"意象冢",是"意"之"家"。陈继儒说他"游戏自在,以意生身者也"[1]。

在董其昌看来,一心往之,但却不是以一心统之,他虽深染明末禅悦之习,但与当时流行的狂禅之风还是有距离的,那种天地我生、宇宙我出的绝对主体观,并非他所主张。就董其昌的思想主流看,没有主体,没有客体,没有观物之心,没有被观之物,物与我冥然合矣。这就像禅宗中所说的"万象之中独露身"一样,所谓不在物内,不在物外,不在心内,不在心外。一悟之后,是绝于对待的,悟后不是将外物融入自己的心,而是消解其观物的心、映心的物。此一境界就是万象之中独露身[2],心境自空,万象自露。(图9-10)

[1] "意生身"意指不是父母精血所生,只是由心意业力所化生的非实质之身,又作意成身、意成色身。

[2] "万象之中独露身",为禅宗中一个公案,《五灯会元》卷二十说:"随州大洪老衲祖证禅师,潭州潘氏子。上堂:'万象之中独露身,如何说个独露底道理?'竖起拂子曰:'到江吴地尽,隔岸越山多。'"雪峰义存有悟道偈曰:"万象之中独露身,唯人自肯乃方亲。昔时谬向途中觅,今日看如火里冰。"(《景德传灯录》卷十八)

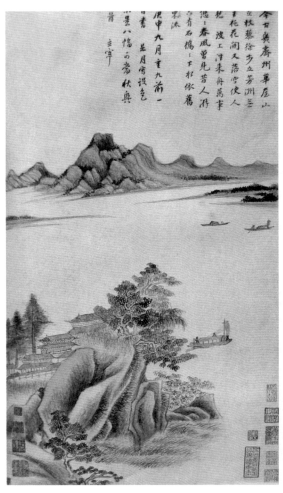

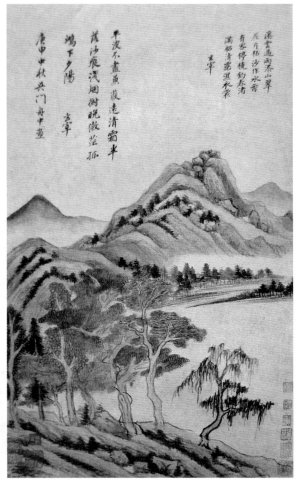

图9-10（1） 董其昌 秋兴八景图册之一 上海博物馆藏
53.8×31.7cm

图9-10（2） 董其昌 秋兴八景图册之四

三、懒写名山

第三个问题是是否要表现名山大川。董其昌有关于"名山"的思考，这涉及他关于山水画构图的思想。

陈继儒说董家山水"少有长卷"，这是事实，山川绵延的状态在董其昌画中并不多见，他的画往往是一抹山色，一汪水体，就像他仿前代名家《小中见大册》所昭示的那样，他的画多是小格局。如他仿巨然山水，也是几笔凹凸，一抹闲云。他在一幅《仿云林山水》的题诗中说："云影山光翠荡磨，春风江上听渔歌。垂垂烟柳笼南岸，好着轻舟一钓蓑。"〔1〕这里包含着他深邃的思考。

〔1〕《董华亭书画录》载仿十六家巨册，此为第十一帧题跋。此作今藏台北故官博物院。

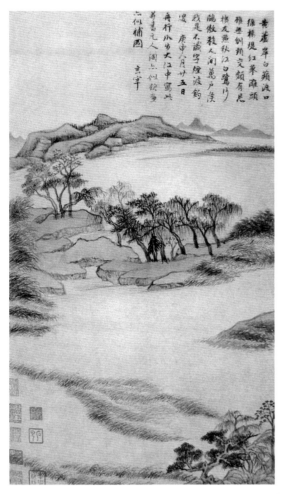

图9-10（3）董其昌　秋兴八景图册之五　　　　　　　　　　图9-10（4）董其昌　秋兴八景图册之六

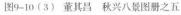

"曾参《秋水篇》，懒写名山照。无佛地称尊，大方家见笑。"[1]董其昌这首题画绝句借庄子齐物思想提出一个重要问题，这也是文人画发展中的一个重大问题。

诗的意思是，读了《秋水》篇[2]，就懒得去画名山图。因为有了名山，就有无名之山；有有名、无名，就有美与不美，就有高下差等之分；有高下差等之分，就会以分别心去看世界，这样的方式总要受到先入的价值标准影响，总会有知识的阴影在作祟，在知识和美丑的分辨中，真实世界隐遁了，世界成了人意识挥洒的对象。董其昌从《秋水》中悟出的，是放弃对名山的追求，所在皆适。因为依庄

〔1〕陆时化《吴越所见书画录》卷五载其山水立轴，作于 1629 年。
〔2〕前人认为，《秋水》一篇可以概括庄子的思想。金代思想家马定国有《读庄子》诗云："吾读
　　漆园书，《秋水》一篇足。安用十万言，磊落载其腹。"明沈周有题画诗云："高木西风落叶时，
　　一襟萧爽坐迟迟。闲披《秋水》未终卷，心与天游谁得知。"《秋水》虽在外篇，却是理解庄
　　子思想的关键。

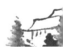

图9-10（5）
董其昌
秋兴八景图册之七

子所言，万物一体，世界平等，心与天游，无分彼此。秋水精神，就是一种平等精神。

庄子的齐物思想，以及与此相类的禅宗的平等觉慧，成为董其昌文人画思想的重要源泉。他的山水画，不是追求名山大川，那是"量"上的观照，一种物态化的态度，而是创造一片心灵的宇宙，一种生命的境界。他所谓"宇宙在乎我手，眼前无非生机"，是一个与自我相关的生命宇宙。

如果说黄公望是解除了"仙山模式"，让蓬莱水清浅，就在近前呈现；倪云林解除了"春山模式"，一湾瘦水，就是一个圆满俱足的世界；那么，到董其昌，可以说是解除了"名山模式"，山水画不以追求名山大川为目的，而重在生命真实的呈现。

懒写名山照，不是于"小"中见"大"——从量论的角度看，有小有大，而于平等法门、齐物思想视之，一切如如，山前月，窗外风，都和我心相与吞吐。他题云林《六君子图》说："云林画虽寂寥小景，自有烟霞之色。非画家者流纵横俗状也。"[1] 寂寥小景，也具烟霞之色。他有画题温庭筠诗云："自有林亭不得闲，陌尘宫树是非间。终南只在茆檐外，别向人间看华山。"[2] 那仙山楼阁，终南极境，就在尘寰，就在我家的茆檐之外。所谓当下即是圆满，片刻即为经年，一花一世界，一草一天国。

这样的思想贯彻在他对山水画的体验中。他题好友杨龙友山水卷说："今龙友宦游吾松，世外之交寥落，惟潭吉数过官舍，举扬宗旨，以其余力，点缀九峰佳境，与屏风九叠争秀，必有优昙钵花出五色光明云中，虽荒斋菜圃一席地变为庐阜，不啻摄世界入方丈，为奇事也。"[3] 1614 年题自作《林和靖诗意图》云："山水未深鱼鸟少，此生还拟重移居。只应三竺溪流上，独木为桥小结庐。"[4]

山水未深鱼鸟少，就是一片大宇宙。他的画多是小山幽邃，浅溪淳泓，在元人的冷之外，多了一种清秀淳雅；多是断云残树，苍翠未滴，在草草之中，又着以特别的生命关怀。他的很多画，画远山，点小树，笔致飘渺，平坡上古松一株，苍髯拂拂，翠微暮霭间小树几许，近坡景境空旷，真乃秀骨天赋，自成一圆满的世界。（图 9-11、9-12）

不以量上观照，而强调当下直接的生命呈现，所以董其昌特别重视山水的超

〔1〕据《味水轩日记》卷一引。
〔2〕1613 年所作书画合璧册，此为第四幅题诗。
〔3〕明杨文骢设色山水卷董跋，见《岳雪楼书画录》卷五著录。
〔4〕又名《三竺溪流图》，见《湘管斋寓赏编》卷六著录，《美术丛书》四集第八辑。

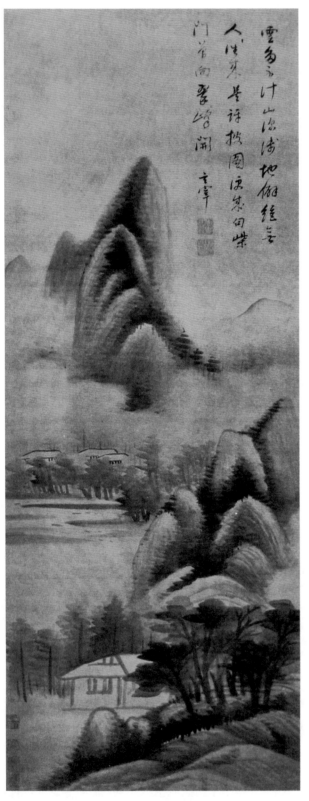

图9-11 董其昌 云山图轴 上海文物商店藏
88.4×34.5cm

越特性，他的山水非特别时空中存在的对象，既不是某地存在某物的空间陈列，又不重时间序列中的过程性展开。他特别推重的王维绘画"云峰石色，迥出天机，笔思纵横，参乎造化"的特性，反映的就是一种超越的精神。

董其昌在绘画结构上放弃名山的追踪、放弃全整山水的呈现，不是物的体量，而是人当下直接的生命体验，这成为他绘画表现的根本。所以，他特别重视纯粹体验境界的创造。他以"六时不齐，生死根断。延促相离，彭殇等伦"为心灵体悟之根本[1]。在时间上，他强调山水"无去来"的特性，所谓"一念三世无去来"。他观李公麟《维摩说不二法图》，题诗有"一弹指顷无来去"句，都在说不来亦不去的道理，就是对时间的超越。正如《金刚经》所说，"过去心不可得，现在心不可得，未来心不可得"。时间的流转只是一种表相，如果为此表相所牵绕，笔下的山水只能是具体存在的物，而不是创造的生命境界。他说："上下千年，事若相待。无成坏相，无延促相。"[2]他要在山水画中表达"不迁"之意——时间

〔1〕《画禅室随笔》卷四。
〔2〕裴景福《壮陶阁书画录》卷五引董评赵子昂楷书《妙法莲花经》，学苑出版社，2006年。

背后的真实。

在董其昌看来，一个真正的艺术家，就是握住时间权柄的人。他说：

> 赵州云，诸人被十二时辰使，老僧使得十二时辰，惜又不在言也。宋人有十二时中莫欺自己之论。此亦吾教中不为时使者。[1]

他的意趣在"四时之外"，不是要做在世界背后控制时间的神圣，而是淡去时间，切入世界真实。他说："魏古诗云：'山中无历日，寒暑不知年'。但今日不思昨日事，安有过去可得，冥心任运，尚可想大时不齐之意，何况一念相应耶？"（《容台集》别集卷四）他有诗云："衲子相逢不问年，裂裳遍拂五茸烟。朝来试剪吴江水，着尔空林落照边。"[2]都在强调这样的道理。

在空间关系上，董提出"不与众缘作对"的思想，他所创造的山水画境界，是一种"绝对"的世界，如庄子所说的"无待"，是当下自现的。他说："《华严经》云：'一念普观无量劫，无去无来亦无住。如是了达三世事，超诸方便成十方。'李长者释之曰：'十世古今，始终不离于当念。''当念'即永嘉所云'一念者，灵知之自性也'，不与众缘作对。名为一念相应，惟此一念，前后际断。"[3]前后际断，是截断时间之流；而不与众缘作对，是截断空间关系。这段论禅语，也贯彻在他的文人画理论中，包含着值得重视的思想。

天津博物馆藏其山水图册，八开，每开书画相对，当为其后期作品。其上有题画诗云：

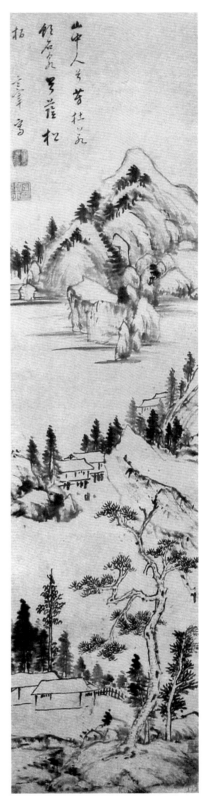

图9-12 董其昌 石泉松柏图

〔1〕《画禅室随笔》卷四。
〔2〕《容台集》诗集卷四《赠湛怀上人》。
〔3〕《画禅室随笔》卷四。

青林何蒙茸，长松出天表。所以蒋生径，无竹亦自好。[1]

云林倪夫子，作画天下奇。信笔写寒枝，千金难易之。

空洲夕烟敛，向月秋江里。历历沙上人，月中孤度水。[2]

雪中有客深相□，便是真诠不可传。

竹里登楼人不见，花间觅路鸟先去。[3]

石激水流处，天寒松色间。王程应未尽，且莫顾刀环。[4]

千秋钓舸邀明月，万里沙鸥弄夕阳。[5]

赤日无闲人，绿天有傲士。种树不几株，清阴总相似。[6]

这组作品诗意盎然，是难得一见的珍品。缘诗作画，但不是图解诗意，而是画自己的感觉，老辣纵横，简约有味。如仿云林笔，略略画两株树、几片石，创造了很有感染力的意象世界。他所谓云林几株树，天下以为宝，当然不在树，而在独特的境界。这组画，景虽小，意颇丰；物虽平常，而表现的意思却庄严神圣。

此册的妙处，就在截断空间关系，创造了一种"绝对之山水"，不是"依他起"，表现在画面中的对象之间是"无对"的，就是说，它们不是以相互关系性的逻辑而存在的，既不是彼此的约束，又不是互相的依存，都是独独自现的。他以内在生命的逻辑取代外在物象存在的关系性[7]。

四、无纵横气

第四个问题是绘画的图像世界是记录还是创造。董其昌关于"无画史纵横习气"

〔1〕董曾多次以此诗作画，此幅为其友仲言而作。
〔2〕此书刘长卿《江中对月》诗，见《全唐诗》卷一四七。诗中"向月"，原诗作"望月"；诗中"孤度水"，原诗作"孤渡水"。
〔3〕唐张谓《春园家宴》，见《全唐诗》卷一九七。
〔4〕此诗为高适所作，诗名《入昌松东界山行》，见《全唐诗》卷二一四。
〔5〕此书杜牧《西江怀古》诗，见《杜牧诗全集》。邀明月，原诗作"歌明月"。
〔6〕董其昌《题绿天庵图》，见《容台集》。
〔7〕参本书序言的论述。

的思考很有价值。

明代中期以来倪云林在文人中享有极高地位，画史上有所谓"云林画江东人以有无论清俗"的说法。在董其昌看来，云林几乎是文人画之圣哲，是无与伦比的。云林是其一生最为推重的艺术家，但他对云林的理解又与一般人不同，看重的是云林孤亭寒林中所饱蕴的生命，那种当下即成的生命呈现精神。他说："余所藏《秋林图》，有诗云'云开见山高，木落知风劲。亭下不逢人，夕阳澹秋影。'其韵致超绝，当在子久、山樵之上。"（《容台集》别集卷四）1600 年，他仿云林作画，自题云："溪回路自转，幽涧何泠泠。此中如有屋，便是草玄亭。"[1]他喜欢云林冷逸的意味。他有一幅仿倪作品，非常简淡，几棵小树高视于江岸之上，颇有了望之感。其中一棵小树以淡墨染出，云为背景，别有风姿。

元代名士、书画家张伯雨是云林的好友，他以"无画史纵横气"来评云林画。而云林自己对此也有深刻的体认。黄公望是云林的好友，云林却对他略有微词，认为黄的画还没有洗尽"纵横习气"[2]。云林以"无画史纵横气"而高标自许。

元末以来，这一观点在吴门画派中并没有引起多少注意。到了董其昌，才将其发展成一个重要的绘画命题。这一命题在文人画发展史上具有重要价值。

董其昌认为，学云林是天下最难之事，像沈周那样的高人都难以做到。在他看来，云林的画几乎可以说是一种天音，只能静静地倾听。他说，他年轻的时候，项子京曾对他说，黄公望、王蒙的画还能临摹，倪画是不能仿的，"一笔之误，不复可改"，当时他不明白这位收藏界前辈的意思，到了晚年，才有所理会。他觉得云林的高明之处，正在"无画史纵横习气"。

他说："云林山水无画史习气，时一仿之，十指欲仙。"认为云林在"元四家"中画得最好：

> 迂翁画，在胜国时，可称逸品。昔人以逸品置神品之上。历代唯张志和、卢鸿可无愧色。宋人中米襄阳在蹊径之外。余皆从陶铸而来。元之能者虽多，然禀承宋法，稍加萧散耳。吴仲圭大有神气，黄子久特妙风格，王叔明奄有前规，而三家皆有纵横习气。独云林古淡天然，米痴后一人而已。[3]

〔1〕见董华亭书画录，《溪回路转图立轴》，清光绪刻本。
〔2〕《习苦斋画絮》卷五说："大痴画云林以为有纵横习气，盖论早年笔。"这是为大痴开脱之说。
〔3〕《画禅室随笔》卷二。

这段话清初以来被广泛征引，其中突出了"无画史纵横习气"的标准。董认为，这是文人画的艺术理想。他说："纵横习气，即黄子久未能断；'幽淡'两言，则赵吴兴犹逊迁翁，其胸次自别也。"它反映是一种新的绘画创造观。

董以此一标准来评论画史。他说："赵集贤画，为元人冠冕。独推重高彦敬，如后生事名宿。而倪迂题黄子久画云：虽不能梦见房山，特有笔意，则高尚书之品，几与吴兴埒矣。高乃一生学米，有不及无过也。张伯雨题元镇画云：'无画史纵横习气。'余家有六幅，又其自题狮子林图云：'予与赵君善长商榷作《狮子林图》，真得荆关遗意，非王蒙辈所能梦见也。'其高自标置如此。"[1]

作为一个画学命题[2]，"无画史纵横习气"包含两层意思。第一，强调不做"画史"，绘画是一种发现，而不是记录。北宋以来，称画院画家为"画史"，也就含有图写形象的意思。第二，强调不能有"纵横气"，绘画是灵魂的独白，而不是逞奇斗艳的工具。

关于第一点，艺术家不能做"画史"——如果做一个客观的记录者，那么画家就有可能被具体的生活表象所左右，绘画形式就很难摆脱"画工"的影响，这样的画，虽然很"像"，很切近生活，却无法反映更深层的生命内涵。作为一个画家，要脱去画家的习气，或者说，不将自己当画家，才能做一个好画家。因为，在文人画的观念中，只知道涂抹形象，缺少灵魂，缺少意味，只能算是画匠，画匠画出的画，不能算真正的画。

文人画学常将"画史"称为"时史"。恽南田评董其昌画说："思翁善写寒林，最得灵秀劲逸之致，自言得之篆籀飞白。妙合神解，非时史所知。"他赞画友唐匹士的西湖菡萏，一读其画，"若身在西湖香雾中，濯魄冰壶，遂忘炎暑之灼体也，其经营花叶，布置根茎，直以造化为师，非时史碌碌抹绿涂红者所能窥见"[3]。戴醇士说："西风萧瑟，林影参差，小立篱根，使人肌骨俱爽。时史作秋树，多用疏林，余以密林写之，觉叶叶梢梢，别饶秋意。"[4]"时史"画树，只注意形似，是世界的叙述者，不注意境界的呈现，画出的作品没有回味的空间。（图9-13、9-14）

〔1〕《画禅室随笔》卷二。
〔2〕"无画史纵横习气"在董的画学思想中占有突出位置。他与毕生好友陈继儒显然谈过这一问题。陈在《倪云林集序》中说，倪云林"画如董、巨，诗比陶、韦、王、孟，而不带一点纵横习气"（《陈眉公集》卷七，明万历四十三年刻本）。在《容台集》序言中也说："凡诗文家，客气、市气、纵横气、草野气、锦衣玉食气，皆锄治抖擞，不令微细流注于胸次而发现于毫端。"
〔3〕以上两段引文均见《南田画跋》。
〔4〕《习苦斋画絮》卷二。

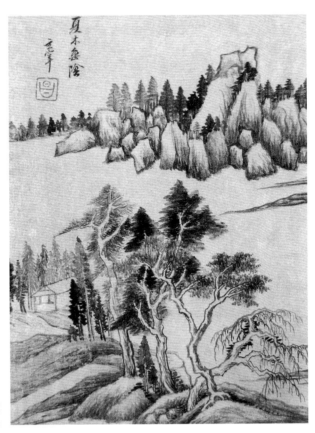

[图]9–13
董其昌
夏木垂阴图轴
广东省博物馆藏
145.3×65cm

在文人画理论看来，"时史"，或者"画史"，是受当下生活事件、存在空间限制的艺术家，以写实为法，即使画得再像，也只是一个表面的叙述，这样的创作者只是世界的描画者，而不是世界的发现者。在南田等艺术家看来，时史之人不能"妙合神解"——以心灵穿透世界的表象，契合大化精神。他们有纵横之气，无天真幽淡之怀。如果山水画只是记录，山中有树木，山腰有云气，一条小路向前，一溪泉水流过，停留在这样的境地，那不叫画，那是"图经"。

就第二点而言，"无画史纵横习气"强调作画要力戒"纵横气"。作为一个画家，不能总是有表现欲望，用今天的话说就是，绘画不是做秀，它是灵魂的独白——不是为了炫耀自己，以求功利价值，不是为了出售，以求市场价值，而是为了一己灵魂的表达。孔子说："古之学者为己，今之学者为人。"为人之学，是装点门面之学，是做给别人看的；真正的"学者"，重一己之学，有内在的需要。绘画也是如此，是为一己陶胸次的。

正因此，董对"纵横气"极力排斥，要戒去纵横表现的欲望。总觉得自己的高明不为人知，因而蠢蠢欲动，不可能成为一个好画家。他说得好："云林山水无纵横

图9-14
董其昌
山水图册之二
吉林省博物馆藏
25×16.1cm

气，《内景经》'淡然无味天人粮'，殆于此发窍。"[1] 所引此语出自道教经典《黄庭内景经》，其云："脾救七窍去不祥，日月列布设阴阳。两神相会化玉英，淡然无味天人粮。"取一种淡然的态度，将一切目的性因素荡去，画家要有内在的"兴"——生命的冲动，因为我来作画，只是我心灵的独白。

"纵横气"这个词，可能与战国时纵横家有关。纵横家在战国争锋中起到极大作用，如张仪、苏秦等，奉鬼谷子之道，以三寸不烂之舌退百万之兵，叱咤风云，纵横捭阖。他们所凭借的是计谋，驰骋疆场的是言说。纵横家的特点是朝秦暮楚，事无定主，反复无常，老谋深算。这样的纵横气，当然是艺术之大敌。有了纵横气，画中就容易有火气、躁气、谄媚气，一切都是为了达到某种目的。忽然面临大师，面露谄媚之态，笔下软了，于是迟疑了，拖泥带水了，畏首畏尾，心中媚了，味道也甜了，这样怎么可能有独特的创造！忽然觉得自己有发现，耀武扬威，便认为高人一等，笔下就来了狂躁，颐指气使，不可一世，大有乾坤舍我其谁的气势。纵横气与淡然的境界，从本质上说是对立的。

[1]《珊瑚网》名画题跋卷十。

图9-15
董其昌
林泉清幽图轴
私人收藏
109×48.5cm

图9-16　董其昌　山水

由此，我们来看董其昌的平淡思想。画史上多以"淡"属之，王时敏说："董宗伯画苍秀超逸，绝无烟火气，此幅萧疏淡远，全从大痴云林得来，试置身峰峋间，直觉境与笔化矣。"[1] 董其昌的画平淡天然，他说自己从云林那里所得惟"幽淡"二字。他的画几乎淡尽了人间风烟，一任心灵随世界优游，山花自烂漫，野意自萧瑟。他的平淡不是与浓艳相对的形式斟酌，而是放下纵横欲望的自在言说。

董其昌的画有一种"淡香素影"。广州美术馆藏其《江南山水图轴》，自题："屿鸟鸣孤影，汀蘋淡素香。晓来江上树，叶叶是新霜。"此诗真能道出董家景。他的画充满这样的素香，缱绻的是香气幽影、弱草扶风、轻云荡漾，笔不吃纸，轻轻地划过，没有急风，缓缓地飘动。色浅黄，秋色不浓也不轻，天高阔，天气似冷尚不寒，林已萧疏，不葱茏也不凄凉。他的画没有大阵仗，多是柔和的工夫。其《林泉清幽图轴》（图9-15），写一种逸趣。自题云："石磴盘纡山木稠，林泉如此足清幽。若为飞腾千峰上，卜筑诛茆最上头。"点染皴擦之间，有轻轻的飞旋精神，是他的拿手好戏。连水中的那一弯小桥，也是节奏清越，逸气逼人。董其昌作画，多内在的盘带，有一种丝分缕合的功夫。云林是脱略其关系，而他却于盘纡纠纷中寻找超越。他的山水之法，如人物画中的白描法，入笔细，但丝丝飞白，极有韵味。

〔1〕董其昌 1616 年作《九峰寒翠图轴》，所引为王时敏跋此画语。

董其昌作画无纵横气，重虚和之韵。李日华题《宋元名家画册》说他的画："天真之趣，虚搏之则散漫不属，实据之则逼塞可厌，妙处正是虚实相构，有意无意间。"[1]而董自己也认为，以虚和取韵，方为上乘。[2]（图9-16、9-17）

五、放大光明

第五个问题是绘画的精神价值问题。董其昌提出"放光"的思想，他说作画就是"作明"，是"放一大光明"。

光，是董其昌艺术思想的一个关键词。他说："如来说法，必先放光。非是无以摄迷而入悟也。"值得注意的是，董其昌一生不少字号、斋号都与此有关。如其"思白"[3]，就与光有关。他说："虚室生白，吉祥止止。予最爱斯语。"

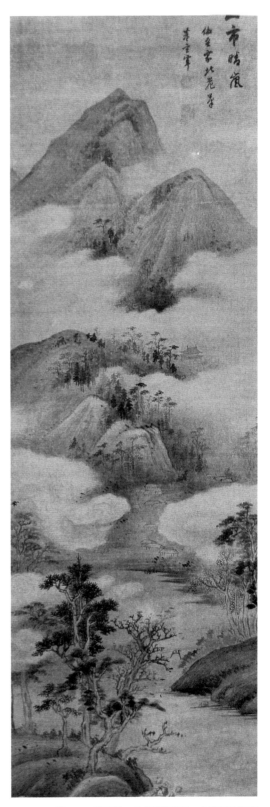

图9-17 董其昌 山市晴岚图轴 上海博物馆藏
141.8×50cm

[1] 《珊瑚网》名画题跋卷十九。

[2] 《画禅室随笔》评法书云："书法虽贵藏锋，然不得以模糊为藏锋，须有用笔如太阿划截之意，盖以劲利取势，以虚和取韵。颜鲁公所谓如印印泥，如锥画沙也。"1621年，他有仿宋元山水十帧。第五帧水墨山水，自题云："春山无伴独相求，伐木丁丁山更幽。涧道余寒历冰雪，石门斜日到林丘。不贪夜识金银气，远害朝看麋鹿游。乘兴杳然迷出处，对君疑是泛虚舟。"第八帧设色山水，自题云："奇峰出奇云，秀木含秀气。清宴皖公山，巉绝称人意。独游沧江上，终日淡无味。但爱兹岭高，何由讨灵异。默然遥相许，欲往心莫逆。待吾还丹我，投迹归此地。"此年又有仿十六家巨册，十三帧，有自题云："一重山，两重山，山远天高烟水寒，相思枫叶丹。菊花开，菊花残，寒雁来时人未还，一帘风月闲。"在这些作品中能明显感到董其昌有意追求淡然虚和的境界。

[3] 此号或又有崇仰白居易的含义。他题《书白居易八渐偈》："白香山得法于鸟窠禅师，其生平宦路升沉，皆以禅悦消融，入不思议三昧，此八偈名为渐偈，实顿宗也。"白居易是他一生所崇尚者。

图9-18　董其昌　渔村夕照图轴

董"思白"之号可能与所引《庄子》这句话有关。他又号香光，取佛经之意，佛教中以"香光"喻佛法，香光庄严，照彻无边法界。[1]他名其斋为"戏鸿堂"，扬雄说"鸿飞冥冥，弋人何慕"（比喻为光明的飞跃），戏鸿堂即取此意。

他的山水画追求光明感，与他对绘画价值的看法有关。元代以来文人画的主流，并非仅为一己陶胸次（虽然很多艺术家这样说），文人画的发展不是中国绘画的倒退，它并非提倡一种向壁而思、自娱自乐的自恋型艺术，文人艺术家一般都有承担的意识——不是某种载道、宣教、道统之类的承担，而是晓谕人心、醒悟心灵、安顿生命之承担。虽然他们服膺这样的说法："山中何所有，岭上多白云。只可自怡悦，不堪持赠君"，却普遍有一种使命感。如一生艰辛的龚贤，孜孜兀兀，还是要耕耘生命之田，播下光明的种子。泥淖中的八大山人也还在做人世清洁的梦，如他的一幅《河上花图》就是要唤醒人们追求真实世界的感觉。

董其昌说，他为画，是"放一大光明"，强调鉴赏绘画能照亮人的心灵一隅。一光能除千年暗，一智能消万年愚，文人画家追求萧散、荒寂和空灵淡远，都在传递一种生命的价值，一种人文关怀。文人画家有普遍追求光明感的意识，尤其于几无色相的水墨中

[1]《首楞严经》有"香光庄严"之语，《华严经》有"无量香光"之说。董的好友项元汴号香严，也与此有关。

追求光明，成为元代以来文人画的典型面目，因为他们要透过黑暗的宇宙，安顿人们艰困的心灵，也包括自己的心。(图9-18)

追求光明感，是董其昌山水的重要特色，也是他的绘画生命价值的落实。他的画绝无墨猪的现象，总是画得很干净，很通透，光影的变化成了他的形式法则中最值得注意的方面之一。王麓台说："董思翁之笔，犹人所能。其用墨之鲜彩，一片清光，奕然动人，仙矣！"董追求一片天光浮动的境界。他的画，总是溪山清旷，境界超然，有一种"宇宙的视角"。画中几乎没有人，但将自己放在天地宇宙中，心灵与之流动。他的画静气袭人，却富有内在的流动性。他如一位围棋高手，画面总是有很大的气场，到了晚年更是如此，气眼多，做得大，有蹈虚入无的韵味。他的画是中国山水画真正的"宇宙流"。

我将此称为董其昌绘画的"空性"。

首先，董画的"空性"，体现在他追求空灵活络的境界上。董的山水立轴，在画面的突出位置上，一般都画有高树，树不多，一株两株不等，但处理得非常精细，疏树往往是他的画眼，如同一颗观照的心灵，俯视苍穹。光影的变化，空间的感觉，虚实的落实，画的主体位置，都在这疏林阔落中得到表现。董的画不在实，而在虚，是一片平和、干净、空疏的虚，以简疏之笔，去体会黄家山水浑厚华滋的意味。董不在厚，而在散，以散淡的精神去活化倪家山水的灵气。

他的画如明镜，有一种空明感、莽远感、幽深感，不是曲折中的幽深，而是开阔中的无穷尽。在有限的画面中造成的无限性感觉，不是通过透视而得，也没有什么造成幻觉的特别设置，而是通过"宇宙流"而达至。他评范宽《寒江钓雪图》说："古雅幽邃，有凌虚之气。"其实，董的画也有这大人先生的气势。

吉林博物馆藏董其昌《雨淋墙头皴图轴》(图9-19)，自题："久不作雨淋墙头皴法，忽于笔端出现，画家皴法如禅家纲宗，解者希有。"此一段话很有胜意。皴法服务于画家心性，心性所致，随意抽出，细雨淋墙，山体疏疏落落，若有若无，似近实远，骨鲠自立，又娉婷袅娜，萧疏中着有妩媚，清妍中饶有便秀。山体通灵，宇宙为此空明。这就是董其昌特有的"作明"的功夫。禅家纲宗，在无相法门，就像庭前柏树子那个公案，当体呈现，不劳思量，见山见水，触目即真。所以，董对山水皴法的看法值得重视，皴法为山体轮廓，山赖之以成，但处理不当，这皴线便成为条条绳索，捆束着灵心。山水家当依乎皴，而又超之于皴，有无皴之思，乃得山水之妙也。

董其昌的《西岩晓汲图》，题柳宗元"回看天际下中流，岩上无心云相逐"诗。

图9-19 董其昌 雨淋墙头皴图轴
吉林省博物馆藏 102.5×27.5cm

他有山水册题古诗："四更山吐月，残夜水明楼。"（杜甫）"海风吹不断，江月照还空。"（李白）他的画中氤氲着这"香光"。他评云林云："倪迂作画，如天骏腾空，白云出岫，无半点尘俗气味。"[1]晚年的八大山人正是神迷于香光此一境界，他的山水画的"天光云影"的风范，就有"香光"的精神。

台北故宫博物院藏董其昌《泉光云影图轴》（图9-20），作于1632年，有题云："泉光云影，翠绿空濛，是无声诗。"董巨风味，黄倪之象，由此见矣。其中淡墨画光影变化，尤为动人心目。他1631年中秋所作山水图册，也有天光云影的感觉。他的《山水图轴》题云："老我闲身得自由，雄心只怯九州游。凭君试取苍龙杖，晞发诸天最上头。"此诗与画正相合，取北苑画法，志在清明。人未现，画的是振衣千仞岗、濯足万里流的感觉，有"晞发向阳"的沉着痛快的格调。此画题宋元以来不少人画过，但多画人沐浴于山水之间，董此画无人，却有超出于形式之风韵。他1627年所作《仿米山水卷》（藏台北故宫博物院），有飞鸿戏海、骏马腾空之感，不在云海飘渺，而在无沾滞处。

其次，董画的"空性"，体现在他"四天无遮"的境界中。《墨缘汇观》卷上载董其昌一山水，其上董书有白居易诗："闻道移居村坞间，竹林多处独开关。故来不为缘他事，暂上南亭望远山。"

董的画就充满了这"远望"色彩。他喜欢米家山水，喜欢的是"四天无遮，海天空阔"的境界，允为性灵飞腾之所。画史上多以米家山为模糊，但他却不这么看。他评小米之《云山图》，"不专以冥濛为奇"。在他看来，以模糊读米家山，乃失米家山。米家山中，有一种在空濛中透出的海天空明的境界。

[1]《笔啸轩书画录》卷上文敏山水自跋。

图9-20　董其昌　泉光云影图轴　台北故宫博物院藏
127.8×63.9cm

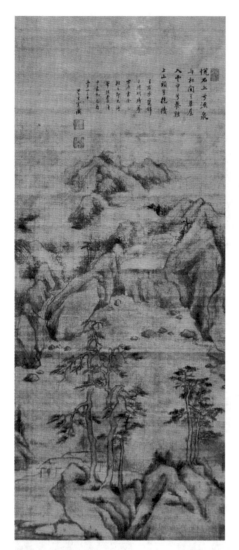

图9-21 董其昌 摩诘诗意图册 程十发藏
82.8×35.3cm

董其昌说："米元晖作《海岳庵图》，谓于潇湘得画景。其次则京口诸山，与湘山差类。今《海岳图》亦在余行笥中。元晖未尝以洞庭北固之江山为胜，而以其云物为胜。所谓'天闲万马皆吾师也'。但不知云物何心，独于两地可以入画。或以江上诸名山，所凭空阔，四天无遮，得穷其朝朝暮暮之变态耳。此非静者，何由深解？故论书者曰：'一须人品高。'岂非以品高则闲静，无他好萦故耶。"[1]他看出了小米山水的空阔和纯净。

他又说："米元晖作《潇湘白云图》，自题'夜雨初霁，晓烟欲出'。其状若此，此卷予从项晦伯购之，携以自随，至洞庭湖。舟次斜阳蓬底，一望空阔长天云物，怪怪奇奇，一幅米家墨戏也。自此每将暮，辄卷帘看画卷，觉所携米卷，为剩物矣。"[2]他又在小米的长天云物中，读出了"无遮"的意味。

无遮为何？世上之物，何处无遮？无遮，乃在心灵的通透。

又次，董画的"空性"，还体现在其任运大化的气质上。他说："画家之妙，全在烟云变灭中。"乘运委蛇，乃是他的生命哲学，他的画也可作如是观。大化流衍，人亦与之，心与之沉浮，不粘不滞，良有以也。董其昌特别喜欢品读"光而不耀"的感觉。他的山水画追求光明，并非明亮，在他看来，画明亮物象而出光明，落于下尘矣。他的光明感是一种似有若无、似淡若浓、从容回荡、随意飞迁的精神。（图9-21）

我们还可以看他如何品味米家山。他1627年作《仿米山水图卷》，创造了一种

〔1〕《画禅室随笔》卷四。
〔2〕《容台集》别集卷四。

云山迷濛、若有若无的境界。他将"孤鸿灭没"四字作为山水画的重要法门，不轻易示人。他的《仿米家云山图轴》，上有眉公题："米元章画在有意无意之间，董玄宰画在似米非米之间。"似有若无之间，正是董的追求。他说："摊烛作画，正如隔帘看月、隔水看花，意在远近之间，亦文章妙法也。"此是其文法，也是其画法。

此类品味"云烟灭没"之作甚多，如《仿杨昇没骨山水图轴》，自题："余曾见杨昇真迹没骨山，乃见古人戏墨奇突云霞灭没，世所罕睹，此亦拟之。"此图作于1615年（图9-22）。同年又作《书画合璧卷》（今藏辽宁省博物馆），题云："董北苑好作烟景，烟云变没，即米画也，余于米芾《潇湘白云图》悟墨戏三昧。"1621年又作《山庄秋色图》（今藏山东博物馆），意态朦胧，仿米家山，并参以云林景致，是其不可多得的好作品。《古芬阁书画记》卷九录董题王维《江干初雪霁图卷》说："摩诘有'江流天地外，山色有无中'，是诗家极俊语，却入画三昧。"明清以来文人意识流布，这个"山色有无中"受到很多艺术家的推崇，

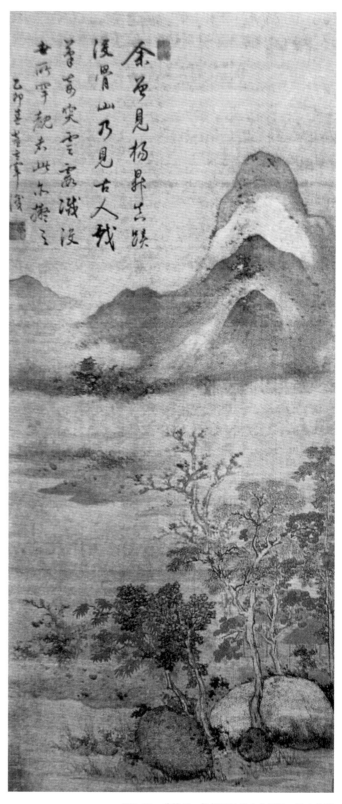

图9-22 董其昌 仿杨昇没骨山水图轴 私人收藏
36×32cm

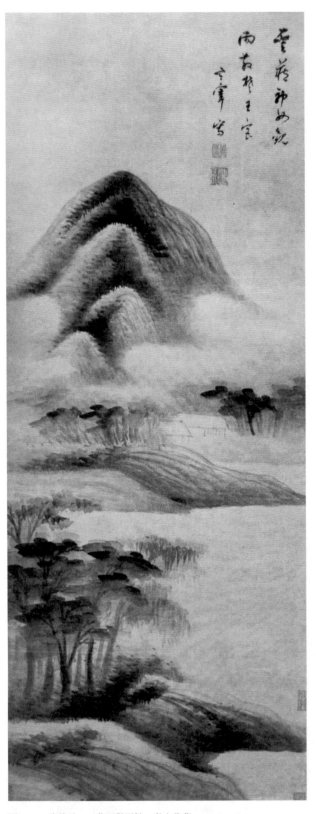

图9-23 董其昌 云藏雨散图轴 私人收藏 101.3×41.3cm

如大致与董同时的园林艺术家计成在《园冶》中就以"山色有无中"为园林创造之法则。香港虚白斋藏董其昌《云藏雨散图》(图9-23),未纪年,董题云:"云藏神女观,雨散楚王室。"写以米家法,然风味又有别,一如其行书,丝丝入扣、条分缕合之际,有骨力,有牵连,有萦回,有漫度。他的画多不是大制作,没有憋屈感,总是幽雅的萦回,带有一些迷离,糅入一些神秘,路并不远,景并不繁,节奏并不急促,风物并不奇特。这幅《云藏雨散图》,漫漶的雨雾中,树如莲朵,山似吐絮,坡陀有浅濑漫出,有北苑、云林、大痴笔意,真得云无心以出岫之意。

第四,董画的"空性",还体现在其特有的"柔性"上。

我们可以从他与云林的差异中看出这一点。他虽终生服膺云林,但又与云林不同,并不是董和融的个性与孤僻的云林的不同[1],而是二人艺术旨趣的不同。云林是冷的,他是轻柔的。他虽推崇荒寒境界,但对一味荒寒又有不同看法。他说:"今人以不起一念为禅定者,非宗旨也。作有义事,是惺悟心,作无义事,是散乱心。心不散乱,非枯木谓也。石霜语云:'休去,

〔1〕 今有论者由董和融的个性求董,我以为并不是合适的路径。

歇去，冷湫湫去，寒崖枯木去，一念万年去，古庙香炉去。'侍者指为一色边事，虽舍利八斗不契。石霜意去六祖'对境心数起，菩提作么长'？皆正思惟之解也。"[1]为画者，不能一味冷寒，强调形式上的"冷湫湫去，寒崖枯木去"，还是没有摆脱二分的思维。

云林的画有一种凝滞的意味，几乎一切都是静寂的，水也不流，鸟也不飞，路上断了行人，等等。虽然董其昌也极力模仿此境，但他的理解又与云林不同。相比于云林的凝滞，他更重视随意舒卷的意味。他曾说赵子昂与自己的重大区别在于，子昂有"作意"，他是"率意"。云林的画，一切归于静寂，而董其昌的画则有内在的跳跃，重视内在俯仰起伏的节奏。他评自己也说："仲醇绝好攒画，以为在子久山樵之上。余为写云林山景一幅归之。题云：'仲醇悠悠忽忽，土木形骸，似嵇叔夜。近代唯懒攒得其半耳'云云，正是识韵人，了不可得。"[2]他所说的"土木形骸"，的确是云林艺术的特点，但他自己并不取此道。

此外，云林的画是紧的，而董的画有明显的"萧散"的特点，他体会元人最重要的特点之一就是"萧散"，这也包括云林。但云林的萧散并不明显，董的画倒是在萧散历落中走得更远。他的山水优游于紧松、聚散之间：看起来弱，其实有内在的骨力；看起来散，其实有内在牵连；看起来浅浅的景致，其实有深蕴。他的画有水性，是柔弱的、细密的，甚至是缠绵的，虽柔弱如水，却有坚韧的力感，表面上细密如丝，却有大斩截，在缠绵中有潇洒，有沉着的意味。如其《云山图卷》，自题云："云多不计山深浅，地僻绝无人往来，莫讶披图便成句，柴门曾向翠峰开。"董的画就是岭上多白云，玩白云的游戏，没有白云就没有他的画，他的山水境界在白云中腾挪，也在白云中寓以神秘，在白云中实现人天的共合，在白云中融入一体的荡漾。云山雾气，并非是其所追，其所追在灭没，在不沾滞，在无确定感，在远离尘缨。

云林的萧疏，米家的云山，北苑的大披麻、大开合，大痴的雄浑，成就了董其昌的艺术。但董还是有其一家之面目，此即本节所论之放大光明。

[1]《容台集》别集卷一。
[2]《容台集》别集卷四。

六、气韵不可学

第六个问题是绘画创造的能力是否可以通过学习达到。董其昌对"气韵不可学"的传统画学加以思考，结合"读万卷书，行万里路"，提出非常有价值的思想，进一步伸展了他尚"空"的艺术理想。他说：

> 画家六法，一气韵生动。气韵不可学，此生而知之，自有天授，然亦有学得处。读万卷书，行万里路，胸中脱去尘浊，自然丘壑内营，立成鄞鄂。随手写出，皆为山水传神矣。[1]

> 画有六法，若其气韵。必在生知，转工转远。[2]

> 盖迂翁妙处，实不可学，启南力胜于韵，故相去犹隔一尘也。[3]

> 元季高人，国朝沈启南、文徵仲，此气韵不可学也。[4]

> 画史云："若其气韵，必在生知。"可为笃论矣。[5]

北宋郭若虚曾提出："六法精论，万古不移。然而骨法用笔以下五者可学，如其气韵，必在生知，固不可以巧密得，复不可以岁月到，默契神会，不知然而然也。"这一观点后来发展成画学中的一个重要问题，引起过热烈讨论。明李日华说："绘画必以微茫惨澹为妙境，非性灵澄彻者，未易证入。所谓气韵在于生知，正在此虚澹中所含意多耳。"郭若虚的观点显然受到孔子思想的影响，孔子说："生而知之者上也，学而知之次也，学而不知又其次也。"但郭的观点是否就是强调先天决定论，还需细致辨析。

从董其昌的观点看，如果他强调的"必在生知"是先天赋予、不需要通过学习而获得，那么与他所说的"读万卷书，行万里路"的论述就有明显矛盾。我们如何

〔1〕《容台集》别集卷四。
〔2〕《画禅室随笔》卷二。
〔3〕《容台集》别集卷四。
〔4〕同上。
〔5〕《容台集》别集卷一。

看待董的这方面思想？

在我看来，董其昌的"必在生知"，其实并非强调气韵天授，而是强调从"性"上感知，"必在生知"，其实是"必在性知"。"生"与"性"二字古代相通。也就是说，气韵的获得，并非通过知识的学习就能获得，而是需要在生命根性上悟觉，方可接近。他所强调的"气韵不可学"，其实是要排斥创作中知识理性等的干扰。绘画由生命的觉性发出，而不是掉书袋可以得来。

就孔子那段著名论述看，也不是先天决定论所能概括。孔子一生重"学"，然其学又不仅在知识的方面。颜回与子贡，子贡学识深，颜回不及，然孔子认为其门下颜回为最好学之人，而以"器也"评子贡。他认为，人的一生都是学的过程，但学不光是知识的获得，更重要的是心性境界的提升。他的"生而知之者，上也"，显然落脚在生命根性上的把握，而不是先天就具有的。（图9-24）

在董看来，纯粹体验的悟觉，实与知识的获得成反比。正如他用佛家语所云："歇即菩提。"[1]但歇心中一切攀缘，截断思绪中

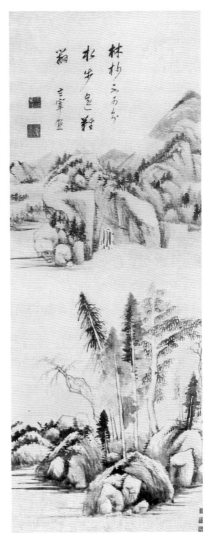

图9-24　董其昌　林杪水步图轴
北京故宫博物院藏　116.4×45.4cm

的葛藤，从知识的迷雾中走出，方可有透彻之悟。他说："心如画师，想成国土。人在醉乡，有千日而不醒者，官中之天地也。人在梦宅，有千载而不寤者，名中之天地也。关尹子曰：'至人不去天地，去识。'"[2]"去识"成了心灵自由的根本。1626年题吴尔成山水轴说："山色烟笼晚翠，松风盘云遮阴。春前淡施幽眺，天游微茫远心……元气淋漓，笔法苍秀，可谓殉知之合。"[3]"殉知之合"，乃是排除知识之后所

[1] 董其昌说："气之守也，静而忽动，可以采药。故道言曰：一霎火焰飞，真人自出现。识之行也，续而忽断，可以见性。故竺典曰：狂心未歇，歇即菩提。"（《画禅室随笔》卷四）
[2]《容台集》别集卷一。
[3]《晋唐五代宋元明清名家书画集》，民国年间珂罗版印刷，第190页。

图9-25 董其昌 春山欲雨图卷

获得的自由境界。1633 年题冯可宾八开《石图》第一开所谓"苍苍莽莽，五丁未开。一往即诣，无心可猜"[1]，与他"一超即入如来地"的观点颇相似。他说："汝但无事于心，无心于事，则虚而明，灵而妙，所谓事者，非世缘之事相也。"他有《原心亭铭》云："无涯声色纵横，随波逐浪，醉死梦生，是以学人识心为要，既识真心，触机是道，糟粕非粗，神化非妙，何以识之，心有静时，静而忽应，不及思惟，未发气象，于此可知。既已知之，存养省察，活泼泼地，常惺惺法，习而安焉。"[2]也含有这个意思。

你看他评唐宋书法之高低："宋人书不及唐，其深心般若，故当胜也。"[3]书法史上有所谓唐人重法、宋人重韵之论，但在我看来，都不及董所论切当。在董看来，宋书所胜唐书者，不光在气韵上。说气韵，非常容易使人流于形式的生动，宋书之妙，就在这"深心般若"，在他们独特的智慧，在他们特别的人生感悟和修养，非由识可得。

这是后人编撰的《画禅室随笔》中董的两段至为著名的话：

> 多少伶俐汉，只被那卑琐局曲情态，耽搁一生。若要做个出头人，直须放开此心。令之至虚，若天空，若海阔，又令之极乐，若曾点游春，若

[1] 此图藏日本，见铃木敬《中国绘画总合图录》第四册，第 183 页。
[2]《容台集》文集卷七。
[3]《容台集》别集卷三。

茂叔观莲，洒洒落落。一切过去相、见在相、未来相，绝不挂念，到大有
入处，便是担当宇宙的人，何论雕虫末技？（卷三）

虚室生白，吉祥止止。予最爱斯语。凡人居处，洁净无尘溷，则神明
来宅。（卷四）

"虚室生白，吉祥止止"，庄子这八个字为董其昌毕生所服膺，也可以说是他艺术思
想中的生命体验论。他1615年所作《春山欲雨图卷》（图9-25），用墨微妙，颇传神。
自题有诗："七十二高峰，微茫或见之。南宫与北苑，都在卷帘时。"所谓"都在卷
帘时"，即都在此时此刻此人的妙悟中。他说："'日用事无别，惟吾自偶谐。头头
无取舍，处处无争乖。朱紫谁为号，丘山绝点埃。神功并妙用，运水与担柴。'此
亦庞居士之诗也。惟吾自偶谐，即临济所云，无位真人从面门出入，识得此人乃真
吾矣。第恐老庞亦觑不见。"[1]关键有一个"真吾"，这个"真吾"乃是气韵产生的
根本。

他的透脱自由、自根性上觉知的思想，既是一种认识的方式，又是一种生命涵
养的功夫。气韵在涵养，人品不高，用墨无法。此一人品，非以道德的条目律之，
而是人的境界。人的境界的提升，生命灵觉的培育，乃画道之基元。它包括感受力、
想象力，还有生命的穿透力，一种对生命的深刻认知。

《桐阴论画》引董其昌云："不读书，不足与之言画。"文人画之秘，需要画家学

[1]《容台集》别集卷一。

在心中，不光是读书，不光是追求画中的书卷气，更需要心性修养的提升，学问不能代替心灵境界的涵泳。悟不是技巧性的等待，而是人的整个生命的功课。读万卷书，行万里路，自然包括其中。更重要的是，于此知识学力之上，还需佐之以心性的颐养。石涛所谓"呕血十斗，不如啮雪一团"，说的也是这个意思。

结　语

行文至此，论董画之"空"，落脚点在他所喜欢的庄子"虚室生白，吉祥止止"八个字上，在空灵阔落的妙悟上。董其昌追求心灵的空明，在绘画形式上以空性而显示独特的美感，通过他的无相法门，来展示生命的真实。董其昌以他的山水，做出了一篇"空"的好文章。（图9-26）

图9-26　董其昌　秋山平远图轴　私人收藏
96.3×32cm

十　观

陈洪绶的"高古"

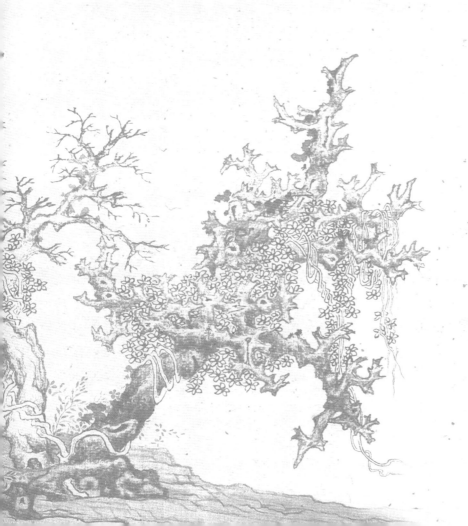

陈洪绶（老莲）[1]的绘画具有独特的风格，中国绘画史上，还没有哪位画家像他这样，对高古之境如此迷恋[2]。看他的画，如见三代鼎彝，他似乎只对捕捉遥远时代的东西感兴趣，他的画风渊静，色彩幽深，构图简古，画面出现的东西，几乎非古不设，往往一个镇纸，一个小小的如意，侍女浇水的花盆，都来历不凡，锈迹斑斑，似乎都在向观者倾诉：我是多久多久之前的宝物。

老莲之后不少论者认为，他的画有太古之风、晋唐意味，体现了文人画普遍具有的好风雅的习惯，有古拙美和装饰美。[3]不少论者从复古的角度来理解他的高古趣尚。20世纪以来也有不少论者认为，老莲刻意创造的高古境界，就是为了恢复绘画的正脉，那种被董其昌南北宗等弄乱的传统。[4]

这种看起来合理的解释隐藏着深层的问题：如果老莲的高古只是显示其正统性一面，宋元以来的画家很少不具有这种特点，老莲绘画的独特性又表现在哪里？如果说老莲的高古只是表现文人好古之雅趣，那么我们如何理解老莲绘画尤其是他后期绘画那深邃的内涵？难道他的天才创造，原来传达的只是优雅闲适甚或有些无聊的趣味？张岱说他"才足扛天，笔能泣鬼"（《陶庵梦忆》）。周亮工说："章侯画得之于性，非积习所能致。昔人云'前身应画师'，若章侯者，前身盖大觉金仙，何画师之足云乎？"（《读画录》）大觉金仙，即佛陀。两位当世文豪竟然对朋友有这样的评价，绝非等闲之语，他们说出了老莲绘画的不凡穿透力，老莲所孜孜张扬的高古画境，具有深邃的内涵，值得我们重视。

在中国艺术论中，"古"大概有三层含义：一指对传统的崇奉，赵子昂所提倡的"古意"就属于这种。二指一种艺术趣味。像《小窗幽记》所说的，"余尝净一室，置一几，陈几种快意书，放一本旧法帖，古鼎焚香，素麈挥尘，意思小倦，暂休竹榻。饷时而起，则啜苦茗，信手写《汉书》几行，随意观古画数幅。

[1] 陈洪绶（1598—1652），字章侯，号老莲，晚号悔迟、老迟、云门僧等，浙江绍兴诸暨人。早年学画于仇英，师事浙东名儒刘宗周。明亡后，一度落发为僧。兼工人物、花鸟，亦有山水传世，尤以人物名世，与崔子忠合称为"南陈北崔"。

[2] 前人多有所论，朱谋垔说他的画"有秦汉风味，世所罕及"（《画史会要》）。徐沁《明画录》说他"刻意追古"。秦祖永评他："深得古法，渊雅静穆，浑然有太古之风。"（《桐阴论画》）钱杜说他："以篆籀法作画，古拙似晋唐人手笔，如遇古仙人，欲乞换骨丹也。"（《松壶画忆》）清连朗评他的山水画："作钩斫法，长松杂树，阔水遥山，苍赤交映，愈觉古藻可爱。"（《湖中画船录》）

[3] 如吴德蕙《陈洪绶人物画的演变》一文即有此观点。见《朵云》丛刊第六十八集《陈洪绶研究》，上海书画出版社，2008年，第7页。

[4] 如徐沁《明画录》说章侯"长于人物，刻意追古，运毫圜转，一笔而成，类陆探微"（华东师范大学出版社，2009年）。陈洪绶重视古法，有诗云："一笔违古人，颜面无所掩。"（《作饭行》）但不能说他的高古就是复古。

心目间觉洒空灵，面上尘当亦扑去三寸"[1]，就是一种古雅的趣味，明清以来不少文人深染此一风习（如吴门画派几乎个个是好古的高手）。三指一种超越的境界。通过古——这一无限时间性概念，来超越时间性粘滞所带来的束缚。而这第三层意思正是潜藏最深、对文人画观念产生重要影响的因素。

在中国美学中，这第三层意思的"古"又常与"高"相联，合而为"高古"之概念。《二十四诗品》有"高古"品云："畸人乘真，手把芙蓉。泛彼浩劫，窅然空踪。月出东斗，好风相从。太华夜碧，人闻清钟。虚伫神素，脱然畦封。黄唐在独，落落玄宗。"清杨廷芝解此说："高则俯视一切，古则抗怀千载。"[2]"高"和"古"分别强调时间和空间的无限性。人不可能与时逐"古"、与天比"高"，但通过精神的提升，可膺此一境界。精神的超越可以"泛彼浩劫"（时间性超越），"脱然畦封"（空间性挣脱），完成精神性腾踔，从而直达"黄唐"——中国人想象中的时间起点，至于"太华"——空间上最渺远的世界，粉碎时空的分别性见解，获得性灵的自由。

老莲的艺术孜孜追求的高古境界，所彰显的正是这一时空超越特性。他的高古不是取三代之意，不是复古，不是诗必盛唐、文必秦汉之类的眷恋，更不能为赵子昂式的绘画复古之意所概括。他的高古虽然有好古雅的文人趣味，但不能停留在这一层次来理解他的画。他的古，也不是西方一些学者所说的"贵族气"[3]。

老莲的绘画所追求的高古之境包含超越和还原两层含义。就超越而言，高古境界旨在超越时间和空间的有限性，将人的精神从窘迫的状态中解放出来。就还原而言，现实的、当下的、欲望的世界，包含着太多的矫饰、虚伪，太多与人的真性相违背的东西，要在无限的高古世界中，还原人质朴、原初的精神，让生命的真性自在彰显。正因此，古并非是今的反面，不是面向过去，对当下的逃遁，而是对古与今、生与死、雅与俗等一切分别的超越，返归性灵的清明，

〔1〕《小窗幽记》，一名《醉古堂剑扫》，十二卷，一说是明陈继儒所辑，一说是明陆绍珩所辑。此书曾传入日本。今传有日本嘉永六年刻本（1853年），题为松陵陆绍珩湘客选，溪于汝调鼎石臣等同参。

〔2〕《二十四诗品浅解》，清光绪三年（1877）刻本。

〔3〕英国当代学者柯律格在有关《长物志》的研究中（*Superfluous Things: Material Culture and Social Status in Early Modern China*, Cambridge: Polity Press, 1991），将"古"解释为"高贵的精神"（morally ennobling），"古"主要是和"雅"相联的，物品中有一种古的感觉（antique feel），意味着一种华贵生活。他是从西方的"贵族气"的角度来理解"古趣"的。而老莲绘画的高古显然不在突出贵族气，而是表现人与"俗"世欲望相对的精神品性，一种在永恒中思考生命意义的境界。

从而肯定当下直接的生命体验。[1]如果说老莲的高古表现一种历史感的话，那是一种超越历史表相的历史感，是一种超越有限和无限相对性的永恒。

本章通过醒石、味象、缥香、寒沽四个方面[2]，来剖析老莲高古境界所包含的颇有意趣的内涵，为元代以来文人画的真性追求提供一个特别的观照点。

一、醒石

《隐居十六观》册页的《醒石》图，画一人斜倚怪石，神情迷蒙。唐李德裕好奇石，他的平泉别业中有一石名"醒酒石"，醉则卧之。老莲此图画其事，意不在醒酒，更带有"人生之醒"的意味。他有诗云："几朝醉梦不曾醒，禁酒常寻山水盟。茶熟松风花雨下，石头高枕是何情？"[3]高枕石头，在一个千古不变的事实前，寻求人生困境的解答。（图10-1）

老莲艺术的高古格调在其晚年绘画中愈发浓重，这与他的现实处境有关。甲申之后，滞留家乡的老莲极度痛苦，次年战争的硝烟蔓延至浙江，直到1652年他离开这个世界的数年时间中，他内在世界的平衡完全被打破，"心事如惊湍"（卷四《丁亥人日至奕远蒋氏山庄，示予新诗索和》），充满了撕裂感，在万般无奈之中，削发为僧，自号悔迟，在自责和迷惘中苦度时光。

这数年中，老莲碰到的是人生最基本也是最大的问题——"生"的问题：他是不是还需要继续活着？人的生命是唯一的，不可重复，但对于他来说，国破家亡，

〔1〕方闻教授在论及陈洪绶的高古风格时，曾提出"以复古为原始风格"的观点，接触到陈高古画境的真实性问题，对我很有启发，但方先生更多地从风格入手来谈这一问题。Wen Fong, "Archaism as a 'Primitive' Style. Artists and Traditions", *A Colloquium on Chinese Art*. May 17, 1969, The Art Museum, Princeton University.

〔2〕1651年的中秋节，也就是陈离开这个世界的前一年，他与朋友在西湖边大醉，作《隐居十六观》书画共二十页，赠画家沈颢。乃仿佛经《无量寿经》十六观法之名作《隐居十六观》，这十六幅图虽可能出于醉后率性，但不似临时创作，当早有腹本。陈有一画多本的习惯，可能他曾经画过类似的图作。十六观之名依次为：访庄、酿桃、浇书、醒石、喷墨、味象、漱句、杖菊、浣砚、寒沽、问月、谱泉、囊幽、孤往、缥香、品梵。这十六观，是他晚年隐居生活的写照，也是他此期精神追求的缩影，更是理解他晚年绘画的一个重要进路。本章论述的四节之名，便由此转出。

〔3〕《宝纶堂集》卷九《灯下醉书》。下引此书多处，只注卷次和题目。《宝纶堂集》，据清光绪十四年（1888年）董氏取斯堂重刊本，并参浙江古籍出版社1994年出版的吴敢《陈洪绶集》校注本。

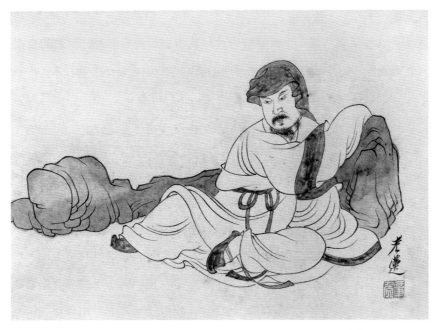

图10-1　陈洪绶　隐居十六观之醒石　台北故宫博物院藏　21.4×29.8cm

儒者的责任，理想的情怀，以及国破后老师（黄道周）、朋友（倪云璐、祝渊、祁彪佳）等都一一以死全志，深深地动摇他的信念，使他基本失去了再活下去的理由。他没有迅速跟随师友而去，一半勾留是他一大家的生计，他的几个尚未成年的儿女们，另一半就是这位旷世奇才那份挚爱世界的敏感情怀。他有诗云："此身勿浪死，湖山尚依然。小债偿未了，楮素满酒船。"（卷四《南山》）

从国乱到他离开世界的几年中，他这个"未死人"、"废人"、"弃人"（自谓）深深感到，生对于他来说是多么困难之事。他说："国破家亡身不死，此身不死不胜哀。偷生始学无生法，畔教终非传教材。"（《宝纶堂集·拾遗》之《入云门化山之间觅结茅地不得》）他有诗道："不死如何销岁月，聊生况复减青春。"（卷八《失题》）"不坐小窗香一炷，那知暂息百年身。"（卷八《暂息》）他强烈质疑自己这样活着的意义："生死事不究，何必住于世。究之不忧勤，久住亦无济。"（卷四《鸡鸣》三首之三）

于是，他放弃了苟且偷生的念头，做好了死的准备。他痛苦地写道："死非意外事，打点在胸中。生非意中事，摇落在桐风。""草木黄落日，老夫憔悴时。草木芬芳日，老夫未可知。"（卷六《绝句》）"滥托人身已五十，苟完人事只辞篇。"（卷八《寄金子偕隐横山》）他在做"辞"的安排。

老莲大量激动人心的作品，就诞生于这生死恍惚之间。他解脱了自己肉体的生

死问题——死对于他来说，就是不久之后的事，但精神上"生"的问题并没有解决。人为什么要活着？每一个人都会永远地从历史的天幕消逝，生命的真正价值又何在？老莲晚年的作品有一种异乎寻常的清醒，他似乎是一个局外人，冷静地剖析人的生命的意义。他有诗说："兵戈非不幸，反得讲真如"（卷五《学佛》），悲惨的遭际使他有机会亲近佛门。他的"偷生始学无生法"中的"偷生"，说的是当下之处境，"无生"，指佛门解脱之法、超越之法，也就是大乘佛学所说的不生不死的智慧，所谓"无生法忍"。老莲要在这变化的世界中追求不变的意义，在生死相替的转换中发现无生无死的秘密。

老莲通过他高古寂历的艺术，来表现宇宙和人生的"不死感"，他晚年的绘画可以说是佛学"无生法"的转语。

我想以老莲作于1649年的《蕉林酌酒图》（图10-2）为线索，来看他这方面思考的痕迹。这幅画的背景是高高的芭蕉林，旁边有奇形怪状的假山，假山之前有一长长的石案，石案边一高士右手执杯，高高举起，凝视远方，若有所思。画面左侧的树根茶几上放着茶壶，正前侧画两女子，拣菊煮酒。从画面幽冷迷蒙的格调可以看出，当在微茫的月光下。整个画面极有张力，作品带有自画像的性质。

《蕉林酌酒图》创造了一个高古幽眇的境界，画面出现的每一件物品似乎都在说明一个意思：不变性。这里有千年万年的湖石，有枯而不朽的根槎，有在易坏中展现不坏之理的芭蕉，有莽莽远古时代传来的酒器，有铜锈斑斑的彝器，还有那万年说不尽的幽淡的菊事……在一个颤栗的当下，说一个千古不变的故事。青山不老，绿水长流，把酒问月，月光依然。老莲创造这样的高古境界，将易变的人生放到不变的宇宙中展现它的矛盾，追问生命的价值，寻求关于真实的回答。晚年他的艺术充满了追忆的色彩，所谓"人惭新岁月，树发旧时香"。他有诗云："枫溪梅雨山楼醉，竹坞茶香佛阁眠。清福都成今日忆，神宗皇帝太平年。"（《忆旧》）在追忆中，现实的处境漫漶了，时间的秩序模糊了，人我之别不存了，天人界限打通了，千古心事，宇宙洪荒，一时间都历历显现于目前。

老莲的画有突出的程式化倾向。程式化是中国戏曲的重要特色，在中国传统绘画中也广有运用。老莲的作品中有很多反复出现的"道具"，这些"道具"被赋予特别的意思。像《蕉林酌酒图》中出现的诸种物品，就在他的画中反复出现，他通过这些"道具"，创造出一个个独特的艺术境界。我们可由分析他的这些"道具"入手。

一、石头。石头在中国画中一般作为背景来处理，如庭院中的假山、案头上的清供。但老莲的画却不是这样，石是他的主要道具之一，尤其他晚年的人物画中，

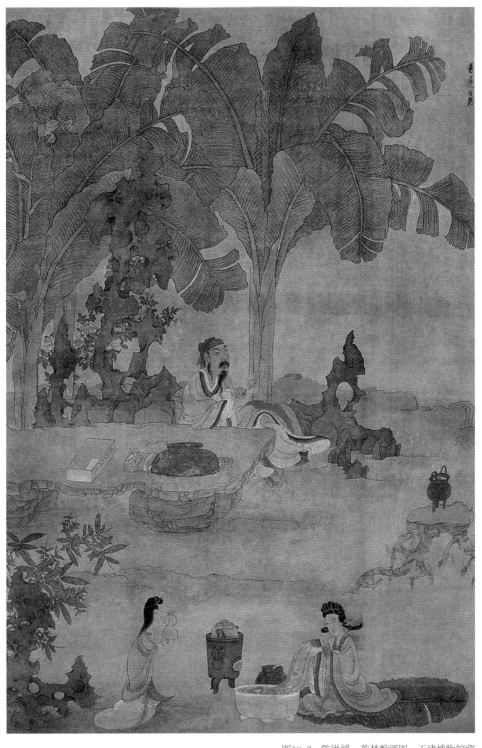

图10-2　陈洪绶　蕉林酌酒图　天津博物馆藏
156.2×107cm

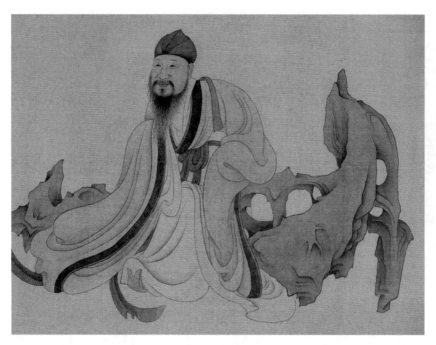

图10-3　陈洪绶　南生鲁四乐图局部　苏黎世利伯特格博物馆藏　30.8×289.5cm

石和人相伴，形象极为触目。在老莲的人物画中，家庭陈设、生活用品多为石头，少有木桌、木榻、木椅等表现。《蕉林酌酒图》几乎是个石世界，大片的假山、巨大的石案，占据了画面的主要部分。晚年老莲的大量作品都有这石世界。如《南生鲁四乐图》中《讲音》一段，南生鲁倚卧于一个奇怪的湖石上，石头是其唯一的背景（图10-3）。《高隐图》中几位老者如坐在巨石阵中，石头奇形怪状，或立或卧，为案为坐，如同与人对话（图10-4）。即使是一些侍女图中，人物所依附的也多是石头，如作于1646年的《红叶题诗图》，一曼妙的女子，坐在冰冷而奇怪的湖石上构思她的诗（图10-5）。台北故宫所藏的《观音罗汉图》，连观音也坐在湖石上（图10-6）。

　　不是他喜欢石头，而是要通过石头表现特别的用思。稍长于他的博物学家文震亨（1585—1645）在《长物志》中说："石令人古。"这里的"古"不是想起过去的事，而是强调石的不变性。中国人常常以石来表示永恒不变的意思，人的生命短暂而易变，人与石头相对，如一瞬之对永恒，突出人对生命价值的颖悟。他早年曾画过《寿石图》，以嶙峋叠立的石头表达岁月绵延之意。[1]他的《同绮季》诗云："松

[1]　此图约作于1633年，为承训堂所藏。

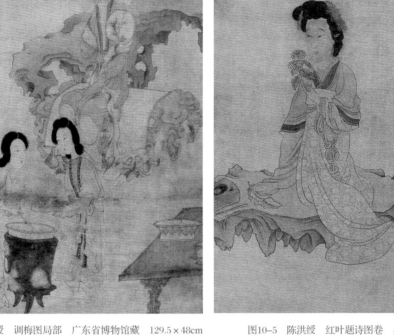

图10-4　陈洪绶　调梅图局部　广东省博物馆藏　129.5×48cm　　　图10-5　陈洪绶　红叶题诗图卷　吴南生藏　96×40cm

风已闻三十载，却与姜九不曾闻。买个笔床随汝去，三生石上卧秋云。"[1]三生石，
本是佛教中的说法，传说人死后，走过黄泉路，到了奈何桥，就会看到三生石。取
三生之石并非着意于小乘佛教的轮回之意，而是执着于他的永恒思考，将易变的人
生，放到永恒不朽的石头面前审视。

　　二、芭蕉。老莲酷爱画芭蕉。芭蕉是中国南方庭院中常见之物，中国画中多见
其身影。按理说，芭蕉是南方园林中的寻常之物，老莲画它并不奇怪。但细细体味
他的作品就可发现，他笔下的芭蕉有特别的形式，是此前任何作品中没有过的。前
述《蕉林酌酒图》中有大片的芭蕉，而且画面中那位滤酒的女子就坐在一片芭蕉
上，如坐在一片云中。整个画面似由芭蕉托起。类似的情况在他晚年的绘画中也
有表现。如作于1645年的《品茶图》（上海朵云轩藏），正对画面的那位高士就坐

〔1〕《十百斋书画录》上函申卷有《陈洪绶诗笺》，其中有此诗，款"醉后书，悔"。三生石是佛教
　　中的一个说法。邵梅臣《画耕偶录》卷二《为赵绮园画竹石跋》："皱漏透露，贞而弥固。缘
　　非三生，谁能一遇。"

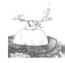

图10-6 陈洪绶 观音罗汉图 台北故宫博物院藏

在巨大的芭蕉叶上（图10-7）。作于1649年的《饮酒祝寿图》（私人藏），背对画面的高士身下也是芭蕉。作于同年的《何天章行乐图》（苏州博物馆藏），一位女子坐在芭蕉上（图10-8）。作于1650年的《斗草图》（辽宁省博物馆藏），也有女子坐在芭蕉上的描写。老莲晚年曾暂居绍兴徐渭的青藤书屋，那里种有不少芭蕉。他搬进新居，曾作有《卜算子》词云："墙角种芭蕉，遮却行人眼。芭蕉能有几多高，不碍南山面。 还种几梧桐，高出墙之半。不碍南山半点儿，成个深深院。"表现自己挚爱芭蕉的心意。

芭蕉乃佛教中法物，《维摩诘经》说："是身如芭蕉。"用芭蕉的易坏（秋风一起，芭蕉很快就消失）、中空来比喻空幻思想。中国诗人以"芭蕉林里自观身"来抚慰生命的意义，"夜雨打芭蕉"是中国诗人、戏剧家喜欢表现的境界，夜雨点点打芭蕉，如细说人生命的脆弱。但中国人又从芭蕉的易坏中看出不坏之理，芭蕉这样脆弱的植物又成了永恒的隐喻物。不是芭蕉不坏，而是心不为之所牵，所谓无念是也。传王维《袁安卧雪图》中，有雪中芭蕉，这不是时序的混乱，所强调的正是大乘佛教的不坏之理。一如金农所说："王右丞雪中芭蕉，为画苑奇构，芭蕉乃商飙速朽之物，岂能凌冬不凋乎。右丞深于禅理，故有是画，以喻沙门不坏之身，四时保其坚固也。"（《冬心题跋》）

老莲的人物画中，芭蕉并非装饰物，某种程度上正带有这样的暗示。他的《蕉荫丝竹图》，巨大的湖石假山和芭蕉之前，女子弄琴，高士倾听，如倾听生命的声音。这是老莲精心创作的作品，他通过芭蕉注入了生命的咏叹。在他这里，芭蕉暗

图10-7　陈洪绶　品茶图卷　上海朵云轩藏　75×53cm

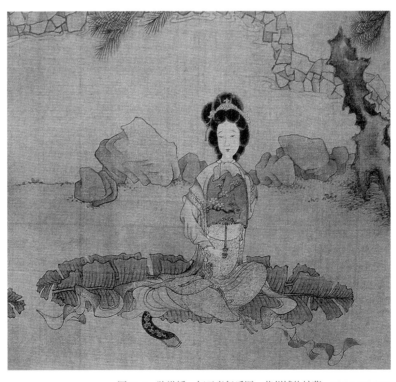

图10-8　陈洪绶　何天章行乐图　苏州博物馆藏　25.3×163.2cm

示着对物质执着的否定、对永恒寂静的肯定。

三、斑驳的铜器。《蕉林酌酒图》中有数件青铜器物，锈迹斑斑，斑驳陆离，高古寂历。高士手中所举不是平常的杯子，而是上古时代人们使用的酒器斝。树根上的茶壶是铜壶，石案上的盛酒器也是铜器，都是锈迹斑斑，有所谓"烂铜味"。明代中后期以来，在崇尚金石风气的影响下，有一种酷爱"烂铜"的嗜好，尤其体现在篆刻艺术上。这也成了老莲绘画的重要面目。他的画中出现的很多用具，如茶具、酒具、花瓶，甚至是作为文房器玩的如意、镇纸等小玩意，往往都取铜器，都是一样的锈迹斑斑。甲申之前，他的作品中已有此倾向，如作于1639年的《和平

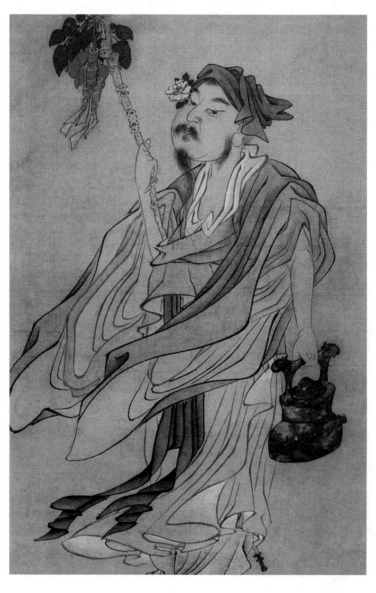

图10-9（1）
陈洪绶
阮修沽酒图局部
上海博物馆藏
78.3×27.1cm

呈瑞图》，花瓶就有浓厚的铜锈味。作于 1639 年的《阮修沽酒图》，一酒徒，右手执杖，杖头挂着铜钱，左手拎着酒壶，酒壶也有烂铜迹。甲申之后此类表现更为寻常。如作于 1649 年的《吟梅图》，就是石案上的镇纸，也是青铜的，暗绿色的斑点给人的印象非常深刻。(图 10-9)

《小窗幽记》说："香令人幽，酒令人远，茶令人爽，琴令人寂，棋令人闲，金石鼎彝令人古。"老莲的作品大量地画青铜器物，铜锈斑斑，不是证明器物年代久、来历不凡，也不是说明主人博物好古，而在突出其斑驳陆离的意味，这其中就注入了历史的沉思：迷茫闪烁，似幻非真，如同打开一条时间的通道，将人们从当下拉往渺渺的远古。就像《吟梅图》中那个镇纸一样，一个铜制的小物件，似乎在几案上、诗语间游动，在和人作跨时空的对话，当下和往古、永

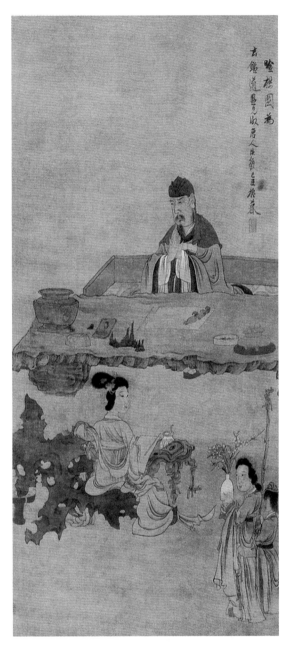

图10-9（2） 陈洪绶 吟梅图 南京博物院藏
125.2×58cm

恒和脆弱的界限没有了。老莲由此寄寓关于生命意义的思考。

四、瓷器的开片。老莲的人物画中常有瓷器出现，而这些瓷器几乎无一例外地布满了裂纹，瓷学中叫做"开片"。在《蕉林酌酒图》中，石桌旁有一花瓶，上面都是裂纹。作于 1651 年的《索句图》，案头上的花瓶也有裂纹。类似的表现还有很多。台北故宫博物院藏其《玩菊图》，其中的花瓶也有冰裂纹（图 10-10）。

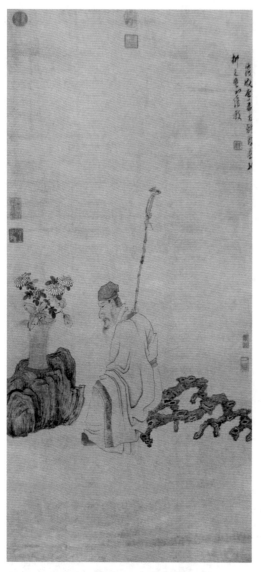

图10-10　陈洪绶　玩菊图　台北故宫博物院藏

中国自宋哥窑、钧窑等提倡开片以来，历经千年，蔚成风尚，嗜好开片之风，成为中国文人博古的重要组成部分。文人喜好开片，一是爱它自然形成的纹理（其实像哥窑等就是人工做出的，但做得就像自然本来的样子一样），二是爱它斑驳陆离的风味。徐渭有《画插瓶梅送人》诗说："苦无竹叶倾三斝，聊取梅花插一梢。冰碎古瓶何太酷，顿教人弃汝州窑。"自注："瓶作冰裂纹。"淡淡的裂痕，如同经过历史老人巨手的抚摩，在空间中注入了时间性因素，为宁静的瓷器带来了历史的幽深感。老莲刻意表现的这些开片，其实还是出于永恒的考虑。

五、古木苍藤。清代著名学者全祖望本来对老莲有误解，但看到他的一幅画后，完全改变了看法："一画为枯木，附以水仙，呜呼，老莲好色之徒，然其实有大节，试观此卷，古人哉。"[1]其实，老莲的古木苍藤并非都是节操的象征，而是具有另外的含义。

老莲很喜欢画枯藤古树，作于1651年的《橅古双册》（克里夫兰美术馆藏）中，有一幅古木茂藤图，画千年的古藤缠绕在虬曲的枯枝之上，非常有气势。树已枯，藤在缠，绵延的缠绕，无穷的系联，在人的心中蜿蜒。（图10-11）也是在这一画册中，有高士横杖图，一高士弃杖而坐，后面有老树参差，可以说是万年老树，这"苍老润物"，是他的至爱，也是他画中常设的风景。

〔1〕《明待诏老莲画》，见《鲒埼亭诗集》卷三。

他将这古木苍藤当作参透人生的凭依物。他在作于甲申之后的绝句中写道："今日不书经，明日不画佛。欲观不住身，长松谢苍郁。"（卷六）其《题扇》诗说："修竹如寒士，枯枝似老僧。人能解此意，醉后嚼春冰。"（卷六）他要通过这古木苍藤，来观照生命的永恒，看"不住身"，看"不死意"。

古人云："古木苍藤不计年"，他的此类图式显然具有这层含义。其《时运》诗说："千年寿藤，覆彼草庐。其花四照，贝锦不如。有客止我，中流一壶。浣花溪人，古人先我。"（卷四）春天来了，在古拙而虬曲的老枝上，又有紫色的小花浅斟慢酌，是那样的灿烂，在老莲看来，这是世界上最美的花（所谓"贝锦不如"），花儿给人以信心，也给人的生命以信慰，青山不老，绿水长流，春来草自绿，秋去江水枯，世界的一切都是这样，何必忧伤无已。他爱青藤，爱藤花，爱的就是这样的永恒感。他有诗道："藤花春暮紫，藤叶晚秋黄。不举春秋令，谁能应接忙。"（卷六）

老莲的古木苍藤，有一种苍莽浑厚的历史感。晚年的他在"老子暮山下，残梅落照中"丈量生命的意义。他有诗云："画将一幅如虬树，换得三朝似桂柴。"（卷九《赠桑公》）他的画充满了这样的历史沧桑感，暮霭沉沉，秋色苍苍，一落拓的老者拄杖前行，望西山梦幻之中，看落叶随水而流，一双醉眼就这样打量生命，衡量生

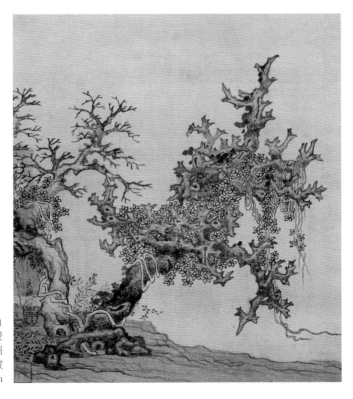

图10-11
陈洪绶
橅古双册之十九枯木茂藤图
克里夫兰美术馆藏
24.6×22.6cm

命，也将息生命。

　　类似于以上所举的"道具"，老莲表现它们并不在其审美价值，也不在其作为人生活的直接关系物，他其实是有意消解物品的实用特性，使其成为人生命存在的关系物，它们是人生命意义的对话者，人生命价值的印证者。

　　他精心处理的这些"道具"，都与时间性超越有关。确如高居翰所说，乃运用古今重叠的双重意象（use of double imagery that overlays past on present）[1]。但这样的重叠，似非高先生所强调之时间错位感，而主要目的在超越时间。老莲画中反复出现的"道具"，都有一个特征，都是"往古"之留存，都是"寿星"，千古之物，就出现在当下，如他画的千年寿藤和微花四照的关系，他将当下的活络和历史的幽深糅为一体，突破时间性因素，将人带到时间性的背后，而观其生命意义。

二、味象

　　"醒石"一节，侧重从时间性超越角度来接近老莲的高古世界，此节则从他的绘画形式结构方面来谈他的空间性超越问题，进一步体味他高古画境的风味。前者突出的是"古"，此中突出的是"高"——高出世表，脱略凡尘，不类世目所见，惟取生命之真实。

　　《隐居十六观》中有《味象》一图，画一人在石桌旁，双手持纸神情专注地凝视，旁边石桌上散放着一些书法、绘画、图书之物（图10-12）。南朝宋画家宗炳有"澄怀味象"之说，这幅画画的就是在万卷诗书和一片山水间，寻找绘画形象的灵感。老莲的"味象"，不是外观世界，模仿实物，而是内观于心，用他的诗书、他的生命来融汇世界。但古往今来的大师名迹、山川丽影，经过他的心灵浸染流淌出来的"象"，却是荒诞的象、变形的象，是神秘莫测、高古寂历的象。他的绘画的荒诞形象浸染在浓郁的高古气氛中。他的"怪"是与"古"结合在一起的，是一种真正的"古怪"[2]。

〔1〕 James Cahill, *The Distant Mountains: Chinese Painting of the Late Ming Dynasty, 1570-1644*, New York, Weatherhill, 1982, p.248.
〔2〕 清初程正揆题老莲《乞士图》云："章侯人物原得龙眠三昧，其面骏，或有古怪者。"此图今藏北京故宫博物院，作于1639年。

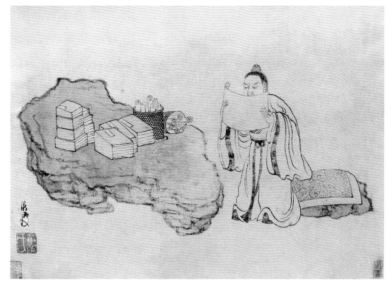

图10-12
陈洪绶
隐居十六观之味象
台北故宫博物院藏
21.4×29.8cm

　　老莲早年的绘画就已显露出怪诞的色彩，到了晚年则更加浓厚。这可能与当时绘画的整体环境有关，晚明时期画坛流行怪诞之风，如吴彬、崔子忠、丁云鹏的绘画都有怪诞倾向。同时也与老莲的个性有关，朱谋垔《画史会要》说他"赋性狂散"，周亮工《读画录》说"章侯性诞僻"。但就其晚年绘画浓重的怪诞倾向而言，显然与他现实人生的处境和他对艺术的独特理解有关，其怪诞形式有独特的追求。这种荒诞性不仅体现在他擅长的人物画中，在花鸟、山水画中也有体现。他在空间布局上追求荒诞的表达，在色彩上也多有出人意料之处。他的画往往在不经意中，有一种"大气局"。他的怪是极似中的极怪。一方面他的造型能力很好，另一方面他又极端怪诞地处理形象，细节的真实和某些方面的荒诞处理形成很大的反差，更突出其"不可理喻"。如他的《拈花图》、《授徒图》等，人物肌肤鲜嫩，几乎可以弹破，形式逼真，妩媚万方，但却通过局部的荒诞，打破原有的存在关系，造成特殊的效果。宋刘道醇论画"六长"有"狂怪求理"一条，然而老莲的绘画突破了古训，他非但不以理序去允执厥中，而将狂怪一路推向极致，从而显示出他的特别用思。

　　老莲曾被称为晚明绘画变形主义大师[1]。对于他的绘画的荒诞性，在当世就有

［1］前文已提及台北故宫博物院于 1977 年曾举办《晚明变形主义画家作品展》，展出了丁云鹏、蓝瑛、崔子忠、吴彬、陈洪绶五位画家的作品，陈洪绶被称为变形主义画家，其实这样的概括并不恰当。

图10-13　陈洪绶　莲池应化图　台北故宫博物院藏

论者提出异议。他的生平挚友周亮工说他的画"皆故作牛鬼蛇神状，展阅数过，心目无所格也，只觉其丑狞耳"。还说："但讶其怪诞，不知其笔笔皆有来历。"[1]虽是回护朋友，但对其绘画的荒诞不经，还是持批评态度的。方薰谈到老莲的"僻古"时说："僻古是其所能，亦其所短也。"[2]而老莲本人却不这样看，周亮工曾批评他的仕女画得过胖，不欣赏他的造型。而老莲说，虽然很胖，不美，却也"十指间娉婷多矣"——他的丑陋的造型[3]，也有至美在焉。今天研究界也有论者将荒诞视为老莲的缺点，认为他的荒诞构图令人"不舒服"，影响他的艺术表达。（图10-13）

变形荒诞是老莲绘画形式创造的重要特色，从怪诞上质疑他的艺术，也就等于否定老莲绘画的价值。他的荒诞不是造型能力缺乏所致，亦非有喜欢丑陋之嗜好，更不是精神不正常后的涂鸦。他的荒诞有深长的用思，是攸关对其绘画的理解的关键性问题。

老莲绘画的荒诞性，受到传统哲学和画学思想的影响。其一，我们说他的画怪诞，就有一个先行的不"怪"的"范型"——一种被看作正常形式的东西。这样的东西在中国艺术领域是常常受到质疑的。晚明以来，受狂禅之风影响，质疑所谓"范型"的思潮更加明显。第二，老莲绘画怪诞的形式是丑的，不美。中国人的美丑观念与西方不同，道禅哲学认为，我

〔1〕《读画录》，《画史丛书》本。
〔2〕《山静居论画》，知不足斋本。
〔3〕周亮工《书影》卷四。

们说一个东西是美的或者是丑的，并不可靠，因为它必然有一个标准，这个标准是知识的，知识是人所给定的。中国美学中有一个质疑美的传统，不是反对美，也不是以丑为美，而是超越美丑。老莲说自己所画胖女"十指间娉婷多矣"，就是对美丑观的质疑。第三，他的绘画的怪诞形式，也是对传统画学中"求之于物象之外"思想的回应。中国绘画自中唐五代以来，超越形式上的简单模仿，强调在形式之外着力。通观地看，水墨的表现就是怪，梁楷的人物也是怪，倪云林的山水就是怪。怪是中国绘画中一种超越形式的方式。在老莲的怪诞表达中，可以明显感到他对传统画学的继承。如他有诗说："莫笑佛事不作，只因佛法不知。吟诗皎然为友，写像贯休为师。"（卷六《绝句》）贯休的佛像就是怪诞的，虽然我们今天很难见到他的真迹，但历史上流传的大量仿作，也大致可以看出贯休的画风。晚年老莲的佛像深受贯休风格的影响。学术界有一种观点认为，老莲的怪诞是对传统美学的叛逆，这样的观点似有未核。因为中国传统美学在唐代以后的发展有两条线，一条是儒学的温柔敦厚，一条是道禅的自然朴拙。老莲继承的是道禅哲学的美学传统，不能说是对传统的叛逆。（图10-14）

图10-14　陈洪绶　罗汉图　台北故宫博物院藏

老莲的怪诞虽然不是他精神不正常状态下的疯狂表现，但不代表与他的心理状态无关。老莲在国变后最初的年月里，是以"哭"为常态的。《戴茂齐日记》载："既遭亡国之痛，辄痛哭，逢人不作一语。姬人前问好，绶径执姬手，踞地，复大哭。"1647年，他从山中回到绍兴的青藤书屋时，有诗道："佛法路茫茫，儒行身陆陆。醋身五十年，今日始知哭。"（卷四《青藤书屋示诸子》）其心理压力之大，他人难以想象。他有诗云："千秋莫看如弹指，一卷休轻论簸扬。"（卷六《雨中读书》）他的一切似都处于"簸扬"中，他失去了平衡。此时艺术几乎成为他唯一的活命手段了，既安慰颤栗的心，又支撑一家人的生计。他说："千山投佛国，一画活吾身。"（卷五《且止》）这个"活"字，实在是将此时的处境表露无遗。老莲中年时期的绘画就已显露出荒诞的特点，至其晚年更甚。荒诞的岁月，促进了他的绘画形式的荒诞处理，而生命的困境加剧，更使他的荒诞向幽深寂历方面发展。此时期的绘画带有强烈的灵魂拯救的意味，有明显的幻灭感、撕裂感：平常的规范被抛弃，留下的是惊心骇目的形式；平淡的风格在这里没有了立足的地方，代之而起的是幽冷、荒僻、桀骜、生硬和追问。他再难以平素的目光阅世，说自己是"几点落梅浮绿酒，一双醉眼看青山"，"若能日日花下醉，看了一枝又一枝"。一切存在的样态，都在这双醉眼的扫视中，变形了，空幻了："五十明年至，千秋今日嗟。强为宽大语，佛法眼前花。"（卷五《且止》）

　　老莲绘画的怪诞具有自己的特色，他将"怪"与"古"融合在一起，以荒怪来渲染其高古气氛，更以高古来统摄其荒诞。前人以"高古奇骇"来评他的画[1]，是非常恰当的。"奇骇"就是荒诞，奇形怪状，令人骇目惊心。"高古"强调他的造型具有强烈的非现实的特征，给人以陌生的、新奇的感觉，是人们通常难以见到的，是不正常的、不熟悉的。怪诞奇骇更强化了高古的感觉。

　　他的绘画的荒诞造型，通过非现实感来突出作品的古趣。他的画的空间关系不类凡眼所观，一朵小花可以高过参天大树，曼妙的少女变成比例失调的怪物（如《补衮图》）。他大胆突破物象存在的比例关系。如他1651年为林仲青所作《橅古双册》，其中有一幅画水仙寒泉，水际有老树三株，旁侧有两株水仙，神清气爽，凛凛开放，其姿态几与老树平齐（图10-15）。这完全是夸张的画法，世间没有这样的物象，老树的枯暗和水仙的清爽形成对比。甚至他对绘画色彩的处理也染上了荒怪幽邃的意味。北京故宫有一幅《品砚图》，是他晚年的一幅重要的变

[1] 周亮工引杨犹龙说："为予作画数幅，高古奇骇，俱非耳目所玩。"（见《读画录》）

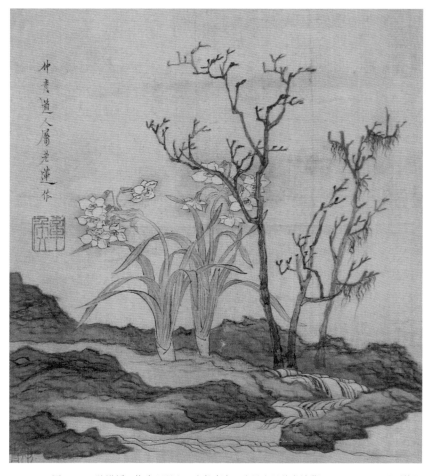

图10-15　陈洪绶　橅古双册之三水仙寒泉　克里夫兰美术馆藏　24.6×22.6cm（不等）

形作品，作品的色彩处理很微妙。祁彪佳殉国后，其子奕庆以父所藏之印赠友人陶去病，并向老莲索题。老莲题诗云："歌咏忠魂满霜林，郎君遗赠爱人深。陶生解此深情否，敬赠先人一片心。"汪远孙《祁忠敏公遗砚序》说："砚为余家所存，形圆而椭，旁镌七言绝六，首僧悔二诗，次祁李孙、释明盂、寓山樵各一诗，而渻一诗居末，僧悔诗后有跋。言公嗣奕庆以公遗砚赠陶生，属作诗纪其事。"[1]其中的明盂，是云门显圣寺的僧人，字三宜。此画石青石绿作人脸的变形处理，给人非常突兀的感觉。

　　他的绘画的荒诞造型，还通过超越人们的感觉经验，强化高古寂历的风味。如

〔1〕汪远孙《借闲生诗》（清光绪刻本）卷二有云："僧悔之名幻老莲，云门老衲文字禅，寓山之园屋数椽。樵子与公为后先，渻也姓氏惜就湮。公之忠义诚炳然，大星光芒常在天。砚乎砚乎流传二百年，沧桑阅尽过云烟，试数石交谁比肩，惟玉带生可以相周旋。鸥波辟雍奚数焉，呜呼鸥波辟雍奚数焉。"

图10-16（1） 陈洪绶 观音像 吉林省博物馆藏 72.5×34cm

图10-16（2） 陈洪绶 布袋和尚像 台北故宫博物院藏
65.3×40cm

上举他的《观音罗汉图》，画一个丑观音，一个怪罗汉，可谓丑与怪的结合。中国自六朝以来有长期的观音崇拜，为了表现其柔美、善良、慈爱、宽容、拯救人类苦难的神性，艺术家笔下的观音图像渐渐有女性化、美貌化的倾向，使其成为美的化身。但老莲笔下的观音却是道地的丑观音，不合比例的身体，硕大的面部，古怪的神情，坐在一块冰冷的大石头之上，完全超越了人们的视觉经验，强化了高古的气氛。他1646年所作之《观音像》图轴，下画一观音端坐，上书《心经》全文。观音一反常态地留着胡须，但又作女装，戴着大耳环，手上还拿着一把小小的纨扇，神情怪异，令人忍俊不禁。其《布袋和尚像》也是如此。（图10-16）

老莲大胆突破人的感觉表象，似在以荒诞的绘画反复说明这样的道理：人们习以为常的世界并非真实，执着于这世界的幻象是一种妄见，超越现实世界以及对这世界的妄念，方可归复真实。这就像禅家偈语所言"空手把锄头，步行骑水牛。桥在人上走，桥流水不流"，通过七颠八倒的荒诞，打破人们现实的迷思。

我们再看他两幅有关佛教题材的绘画。《婴戏图》是一幅有争议的作品（图10-17）。有的论者认为，这是一幅取笑佛教的绘画，表现出他晚年有意脱离佛教的思想。这样的判断与实际情况正好相反。这幅画通过荒诞近于玩笑的图像结构，表达的却是一个严肃的主题，就是对佛的敬心——老莲

一生虽深受心学影响，但晚年的思想中，佛家思想占有主要位置。画中突破传统佛画的比例关系，小小的塔，小小的佛，孩子都比佛像大，有意渲染这样的差别，这在以前的绘画中是难以想象的，还有拜佛孩子露出小屁股。如果将此理解为对佛的不敬则大错特错，它通过对比关系，强调佛在心中的大乘佛学核心思想，如一首禅诗："佛在心中莫浪求，灵山只在汝心头；人人有个灵山塔，只向灵山塔下修。"老莲画的是人心灵中的灵山塔。他通过荒诞的处理表达了自己对真实世界的思考。

老莲晚年所作的《罗汉图》（图10-18），也是一幅有震撼力的作品。图中所表现的高僧说法，强调的是无法可说、无须读经的思想，禅宗所谓"说一个佛字都要漱漱口"。而那位怯生生的求道者，似

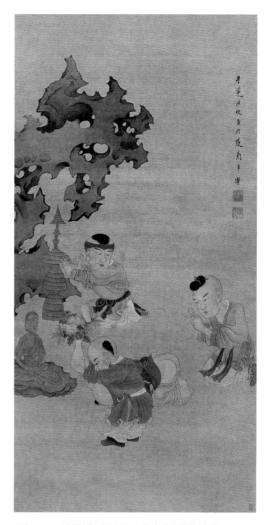

图10-17　陈洪绶　婴戏图　北京故宫博物院藏　1650年

在问"如何是道"、"如何是祖师西来意"之类的话头，即落入言筌而不得真法。他的怯懦和委曲，都通过形式的变奏表现出来。二人相对，高僧是那样的澹定，门徒是那样的支离，由此突出他的思考。

老莲在荒诞中确立的这个世界，具有石破天惊的荒古意味。他的很多画，皆非人间所见，似是鸿蒙初开之景，又似天国之象，荒古寂历，体现出一种永恒的寂寞感。《抚古双册》中的《罗汉图》，就在造就一种天荒地老的感觉（图10-19）。他的代表作品之一《高隐图》（图10-20）也表现了这样的境界。这幅作于国破之后的作品，画一些报国无门的文人，逃命山林，这里没有翳然清远的林下风流，却是无声的寂寞，在嶙峋太古色中展现宇宙永恒中的寂寞。这里有无边的凝滞——一切都停止了，风不动，水不流，叶不飘，人的心亦不动。怪石上的清供，燃起了万年不灭

图10-18　陈洪绶　罗汉图局部

的香烟，一卷没有打开的书卷，一盘没有终结的棋局，五老默然相对，在这静寂的世界中，似乎一切都没有发生，一切也不可能发生。这正是老莲追求的永恒的安宁。这幅画要表现的是，海可枯，石可烂，但人的心不可变，天风飘荡，大地起舞，人的真实的生命在静寂中行进。对于恐慌绝望逃进山林的人，以山林安顿生命，而山林的清响中回应的是神秘的天音，老莲的画就在捕捉这样的天音。老莲通过他的古怪，再造一个活络的生命世界，一个给人以永恒安顿的宇宙。在他看来，与现实世界相比，到底谁荒诞还真很难说呢！

图 10-19　陈洪绶　橅古双册之十二罗汉图　克里夫兰美术馆藏
24.6×22.6cm

图10-20　陈洪绶　高隐图局部之一　王己千藏　30×142cm

三、缥香

老莲的高古，不是高出世表，不及人事，不是通过古来排斥今，不近人情，正相反，他的高古，是通过荒古寂历中的叙述，来彰显人最为切近的生命故事。

老莲境界高古的绘画，表现的是他当下的感觉，解决的是他人生的困境。他刻意创造高古的境界，用意却在"今"的跃现；高出世表，却有热烈的人情，有带血的呼唤。他晚年的画总是这样，三代的鼎彝，莽古的怪石，万岁的枯藤，幽冷而不近人间趣味的色彩，静穆得没有一点声响的空间，但往往就在这沉寂之中，有一点两点妙色忽然从画面中跃起，案台上的梅花清供正对着你展示她的鲜活，如在寂然的天幕中飘来一朵浪漫的云霓。就拿上节所举的《高隐图》来说，在幽人空山的荒古寂历之中，童子事茶，轻扇炉火，炉火正熊熊，而在万年的枯石上，有一个显然被放大了的花瓶，花瓶中就插着一枝梅花，梅花几朵白里略带些幽绿的嫩蕊，突然点醒了静寂的世界，带着这万年的寂寞旋转（图 10-21）。

这可以说是老莲之所以为老莲的重要标志之一。他的这朵"莲"，是亘古不变的"莲"，是在地老天荒中展现的"老莲"，一朵永不凋谢的"莲"，一个超越事实表象昭示真实存在的"莲"。老莲绘画的高古，都是为了映现这"莲"的鲜活——在永恒寂寞的世界里（老），一朵莲花绽放了。晚年的他"趋事惟花事，留心只佛心"，花事与佛心，于此两相倚。

图10-21
陈洪绶
高隐图局部之二
王己千藏
30×142cm

图10-22　陈洪绶　隐居十六观之缥香　台北故宫博物院藏　21.4×29.8cm

　　《隐居十六观》中第四观为《缥香》（图 10-22），画一女子在山林中读书，女子体态纤细，面容匀柔，老莲用写实的笔触，轻轻勾出山石的形状，以双勾法画出竹的轮廓，女子高髻娥眉，衣纹、坐垫花纹以及头饰都经过精心的描绘。从女子的神情和幽冷的格调看，确如翁万戈所说，画出了"天寒翠袖薄，日暮倚修竹"（老莲诗句）的感觉。古书有以缥帙作套的，故书卷也称缥帙，所以此图名《缥香》，当与读书有关，图中的女子就是在读书。但此图又不限于表现读书的内容，而是通过对一位曼妙女子的追忆，表现他对一切尘世风华的眷恋，缥香传达的是他心灵中对冷香逸韵的把玩。读世界这本大书，在花开花落背后体味生命的"香"意。我们可以将此画与他的一首诗比照而读："难以解孤臣，春风吹泪落。山梅数十株，周匝予小阁。看花之盛衰，慰我之魂魄。"（卷四《楼上》）诗意正在"缥香"中。

　　这组册页共有二十页，前四页是书法，后十六页是画图。前四页中的第一页书隐居十六观之目，接下的三页书自作诗词四首，诗词的内容当与后面画图的内容有关。第一首七绝云："老莲无一可移情，越山吴水染不轻。来世不知何处去，佛天肯许再来生？"写对山水的挚爱已入膏肓，无法将此情感移去（尘染不轻，是说爱山水病很重）。绝望中的他，通过来世的幻梦，表现不忍舍弃大好山河的忧伤。第四首是词："山水缘，犹未断，朝暮定香桥畔。君去早来时，看得芙蓉一片。青盼青盼，乞与老莲作伴。"此生淹留，就在山水，在世界的幽情美意。他曾说："老莲一生感

慨多在山水间，何则？既脱胎为好山水人矣。每逢得意处，辄思携妻、子，栖性命骨肉归于此，魂气则与云影、山色、水光、花色共生灭，吾愿足矣。"（卷二《游净慈寺记》）这是他的尘缘，是他没有还清的香债。

山林之想，美色之爱，乃至对生命的挚爱，对人类情感世界的眷恋，是他尘世的牵系。寸断柔肠般的眷恋融在他高古幽冷的艺术世界中，使他的作品有一种迷离闪烁的意味。老莲具有超乎常人的感觉，他脆弱而又敏感，生性忧郁，风流蕴藉，感情极为细腻。尚未成年时他就与长他二十余岁的儒者来风季一起读《离骚》，屈子的缠绵悱恻和惊采绝艳对他有很深的影响，他还从晚唐诗人李贺那里感受到幽冷而靡丽的精神启发。（图 10-23）

他画牵牛花一事，在艺坛传为美谈。他有《牵牛》诗说："秋来晚轻凉，酣睡不能起。为看牵牛花，摄衣行露水。但恐日光出，憔悴便不美。观花一小事，顾乃及时尔。"（卷四）清朱彭《吴山遗事诗》中就记载着这样的"小事"。其诗云："老莲放旷好清游，卖画曾居西爽楼。晓步长桥不归去，翠花篱落看牵牛。"后有注云："徐丈紫山云：长桥湖湾，牵牛花最多，当季夏早秋间，湿草盈盈，颇饶

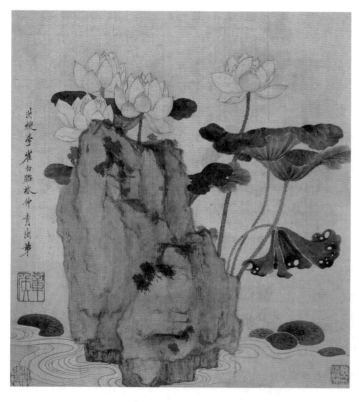

图10-23
陈洪绶
摹古双册之六莲石图
克里夫兰美术馆藏
24.6×22.6cm（不等）

幽趣。老莲在杭极爱此花，每日必破晓出郭，徐步长桥，吟玩篱落间，至日出久乃返。"[1] 用今天的话说，老莲真是一个懂得欣赏美的人，他怜爱外物，挚爱生命，因而他的画有缠绻徘徊、楚楚可怜的风致。他有《归来》诗说："冒雨开蓬观，红树满江墅。"（卷四）切近人情，是其绘画最须体贴处。

他的《拈花仕女图》（图10-24），是一幅画得非常干净的画，一个含愁的女子，拣起一片落红，在鼻下轻轻地、贪婪地嗅。构图很简单，表达的意思却很丰富。真所谓：一点残红手自拈，人自怜花人谁怜？这是典型的楚辞式的表达。它画的不是女子爱花的主题，而是画家对生命的感觉，时光流逝，生命不永。似乎画中的衣纹都与这感情倾向有关，飘动中似有凝滞，优游中似满蕴忧伤。老莲的仕女画深受周昉、张萱等的影响，在线条的描绘和设色方面都不让周、张，而在用意上更胜一筹。周、张的仕女画多画宫中女子的慵懒无聊和寂寞（如周昉的《簪花仕女图》），而老莲的《拈花仕女图》，多了一份生命的咏叹，在艳丽的气氛中有生命

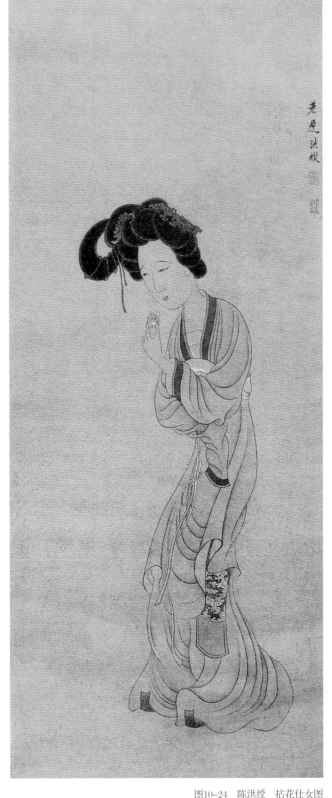

〔1〕朱彭《武林遗事诗》，据武林掌故丛书本，清光绪钱塘丁氏嘉惠堂刻本。

图10-24　陈洪绶　拈花仕女图

的寄托。文人人物画之所以高出于唐宋人物画大师之作，乃在于其将真性的呈现作为绘画的根本目标。

老莲俨然为一"花痴"，他有诗云："宜居山水处，几案芰荷香。"（卷五）他晚年的绘画带有浓厚的迷幻色彩，在非古非今、亦真亦幻的境界中，展示他的心灵。如他一首诗中所说："所以爱日暮，醉睡神不惊。有时得佳梦，复见昔太平。顶切云之冠，为修禊之行。携桃叶之女，弹凤凰之声。胜事仍绮丽，良友仍菁英。山川仍开涤，花草仍鲜明。恨不随梦尽，嘤嘤辟鸡鸣。"（卷四《鸡鸣》三首之二）这是晚年国破之后的作品，是梦幻的追忆。类似的咏叹很多："春山深有情，朝暮行不已。醉归山月来，瓶花落满几。"（卷六《即事》）"上元逢风雨，酒客叹寂然。宁独此五野，乃发高兴焉。梅花桃花时，荷花菊花天。何日无花月，何处无高贤。开筵与索酒，事事得以便。即无花与月，饮性或未迁。惟作花月观，随处张花筵。"（卷四《正月十三》）他以迷蒙的眼，对这个世界作最后的流连。

老莲的艺术所"缥"（卷舒）出的就是这世界的香，美人香草，楚楚可怜，传达的是他对生命自珍自怜的心情。他的香不是嫩香，而是"苍艳"（前人以此语评其画）。他的艺术是苍逸中的秀气、荒率中的灵光，读他的画，总是色沉静，意迷蒙，境荒阒，所谓山空秋老色，人静夜深光。论人事，他是"无穷勋业事，半世万山中"，说不尽的悔意，道不完的沧桑；论艺道，他是"青盼青盼，乞与老莲作伴"，那花情柳意、荷风月影，都是他灵魂的牵系。正是这苍凉人生和好"色"情性的杂糅，使他晚年的绘画具有一种"冷艳"的魅力。

前人曾以"冷心如铁，秀色如波"评其画[1]，我以为最是切当。他的画有铁的感觉。无论是山水、人物甚至是花鸟，都有冷硬的一面，黝黑、冰冷、直来直去的石头，如铁一样横亘，仕女画的衣纹也"森然作折铁纹"。他以篆籀法作画，晚年笔致虽柔和了些，但冷而硬的本色并没有改变。张岱《题章侯枯木竹石臂阁铭》云："枯木竹石，雪堂云林，迟笔如铁，惜墨如金。用以作字，阁臂沉吟。"近人震钧说："又陈老莲人物册八幅，纸本。树石细钩，笔如屈铁，敷色浓艳。白描则大略，钩勒神气，古厚如晋唐人手笔。"（《天咫偶闻》卷六）翁同龢题其《三友图》说："我于近人画，最爱陈章侯。衣绦带劲气，仕女多长头。铁色眼有棱，俨似河朔酋。次者写花鸟，不似院体求。愈拙愈简古，逸气真旁流。"钱杜说他："老迟有篆籀法作画，古拙似魏晋人手笔，如遇古仙人欲乞换骨丹也。"（《松壶画赞》卷下）都强调他的

[1] 周亮工《读画录》所引。

画有"铁"的特色。

意象是冰冷的，人无法亲近；是往古的，人间不存；是遥远的，人不可企及：此之谓"冷心如铁"。而"秀色如波"，则是当下的、亮丽的、流动的（波就强调其流动性）、柔媚的、细腻的、宜人的。老莲艺术的高妙之处，在于古中出今、苍中出秀、枯中见腴、冷中出热。一句话，在如铁的高古境界中，表现当下的鲜活。

历史与现今的糅合，使他的艺术有不同凡常的厚度。没有历史，当今只是浅薄的陈述；没有历史的当今，很容易流于欲望的恣肆，会缺乏伸展度和纵深感。但如果画面只是强调古雅，没有当下的鲜活，只是一个古老的与我无关的叙述，那就不可能产生打动人心的力量。老莲的艺术就像一盆古梅盆景，"百千年薛着枯树，一两点春供老枝"，幽冷古拙之中的一点引领，使之染上了浓厚的浪漫气质。

老莲曾画过多种铜瓶清供图，一个铜制的花瓶，里面插上红叶、菊花、竹枝之类的花木，很简单的构图，但画得很细心，很传神。看这样的画，既有静穆幽深的感觉，又有春花灿烂的跳跃。画中的铜瓶，暗绿色的底子上有或白或黄或红的斑点，神秘而靡丽。这斑点，如幽静的夜晚，深湛的天幕上闪烁的星朵，又如夕阳西下光影渐暗，天际留下的最后几片残红，还像暮春季节落红满地，光影透过深树零落地洒下，将人带到梦幻中。

老莲的《吟梅图》（图 10–25），作于 1649 年，藏南京博物院。这幅画古色古香，一高士坐在长长的石案前，紧锁眉头，双手合于胸前，作沉思状，案台上放着一张空纸，铜如意压着，毛笔已从笔架上抽出，砚台里的墨也已磨好，非常细腻地表现出诗人吟梅作诗的状态。与高士对面而坐的是一位女子，当是高士的女弟子，这女子侧目注视画面一侧的女童，女童手上举着一个花瓶，花瓶里插着梅花折枝和水仙，女子观梅作画。吟梅之作，一作诗一作画，二人相对，一紧张，一轻松，显得趣味盎然。画面中出现的人都沉静不语，石案假山等以冷青敷出，而女童的面部、花瓶等涂上白粉，越发增加了画面的幽冷。陈洪绶最具匠心的布置，是色彩的点提，石案下高士露出红色的鞋底，案头上香炉下是红色的垫子，假山旁有红色立脚的凳子，几点红色，虽不多，却艳艳绰绰，从幽冷的画面中跳出。梅清冷高洁的宁静和吟梅者欲出未出的内在汹涌就这样交织在一起。冷调子中，一点红色闪烁，给人满幅惊艳的感觉。

老莲的绘画程式化中有一样东西令人难忘，那就是簪花。女子簪花是平常之事，但他多画男子的簪花。最著名的是作于 1637 年的《杨升庵簪花图》（图 10–26），画明代文学家杨慎之事，杨被贬云南，心情郁闷，曾醉酒后脸涂白粉、头上插花，学

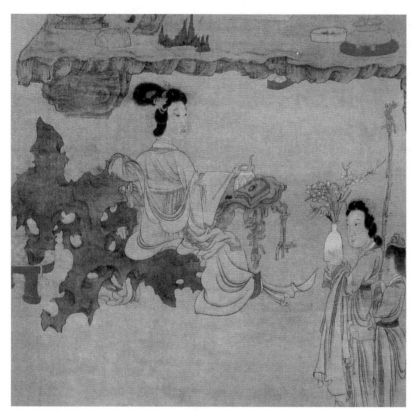

图10-25　陈洪绶　吟梅图局部　南京博物院藏　125.2×58cm

生们抬着他，女乐随后，游行于街市。此为文人圈中流传很广的故事，老莲借此传达他的生命感悟：压抑中的风华。1639年，他曾画有《阮修沽酒图》，阮修，号宣子，晋诗人，性好饮，常以百钱挂杖头，遇酒店便独酌（八大山人曾有"不及阮宣随处醉，兴来即解杖头钱"诗句，颇羡慕他的人生境界）。画中的阮宣子衣带飘举，充满潇洒倜傥的意味，手握拐杖，杖头挂着铜钱，老莲还特地在杖头加上花果。阮宣子旁若无人，昂首阔步，一手提着酒器——照例是锈迹斑斑的铜器，头上也有簪花。1645年端阳前后，老莲的几位师友先后自杀，在那最恐怖最难捱的时节里，他应友人之请作《钟馗图》（图10-27），驱鬼的钟馗怒目远视，威风凛凛，而头上也有簪花。簪花在他作于1645年的《倚杖闲吟图》（图10-28，高士头上也簪花）、1649年的《南生鲁四乐图》（图10-29，其中醉吟一段，画一人风流飘举，头上插满了花）等画中也有表现。

　　唐寅有诗谓："头插花枝手把杯，听罢歌童看舞女。"[1] 男人簪花，成为老莲绘画

〔1〕《唐伯虎全集》卷一《默坐自省歌》。

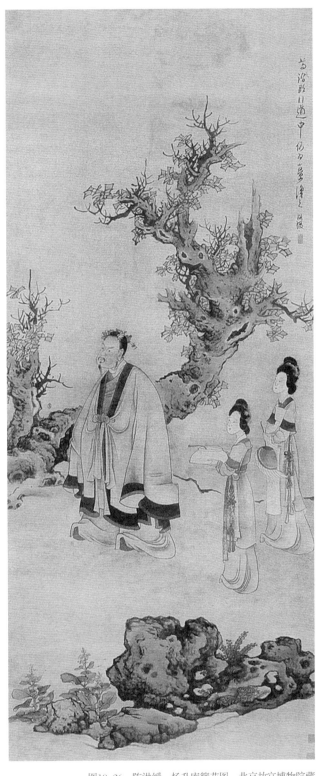

图10-26　陈洪绶　杨升庵簪花图　北京故宫博物院藏
143.5×61.5cm

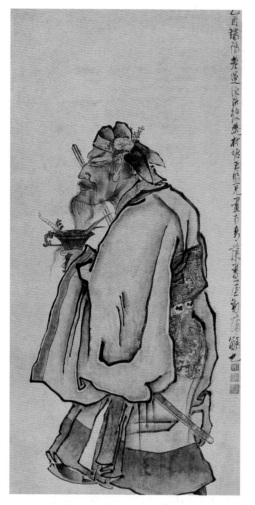

图10-27　陈洪绶　钟馗图　124.5×58.6cm

的特别主题，寄托着他特别的用思。我以为，首先，其中包含着自珍的情怀。楚辞以香草美人来比人清洁的节操，所谓"扈江离与辟芷兮，纫秋兰以为佩"，"高余冠之岌岌兮，长余佩之陆离。芳与泽其杂糅兮，唯昭质其犹未亏"，虽然未直接言及簪花，但这位爱香如命的诗人，以香花异卉来装点自己，应该是老莲簪花描写的直接根源。其次，老莲借簪花之描写表现他所推崇的潇洒不群的境界。簪花之反常，多出现在醉态之人的形象中，不拘常法，自由飘举。他有诗云："药草簪巾醉暮秋"，簪花者是沉醉的，是秋色苍老中的沉醉，一种放旷的沉醉。再次，这一描写也体现出老莲作品特有的幽默的气氛，以从容化去困窘，以潇洒目对血腥。老莲之作有一种沉着痛快的意味，端由此而露。如文徵明科举屡屡失意，其友王鏊赠诗云："人生得失无穷事，笑折黄花插满头。"[1]老莲的"缥香"，是要"缥"出心中的永恒灿烂，表现他不灭的理想境界，传达一个"未死人"的深层信念。他的《酿桃》[2]，是一件神秘的作品。画一文士（当是画家自谓）坐于溪涧旁的石头上，老木参差其上。文士神情肃穆，凝神注目于眼前的古铜器皿，此当为酿酒之器。铜盆中浮出几朵桃花，应是他所指之"酿桃"——酿酒者以桃果酿出，何以以桃花代之？他是要酿酒，还是要酿出心灵的桃花？不谙中国哲学与艺术的背景，难以理解此图。中国哲学和艺术中有追寻心灵桃花的说法，禅宗有灵云悟桃花的著名传说。沩山的弟子灵云志勤向沩山问道，

〔1〕王鏊《王文恪公集》卷六，万历三槐堂刻本。
〔2〕此为《隐居十六观》之二。

苦苦寻求，难得彻悟，一次他从沩山处出，突然看到山间桃花绽放，鲜艳灼目，猛然开悟，并作有一诗偈以记："三十年来寻剑客，几逢花发几抽枝。自从一见桃花后，直至如今更不疑。"白居易《大林寺桃花》也是类似的解道诗："人间四月芳菲尽，山寺桃花始盛开。长恨春归无觅处，不知转入此中来。"以桃花灿烂比喻永恒的悟境。中国哲学与艺术观念强调，在生命的沉醉中，无处不有桃花的灿烂。海枯石烂，桃花依然。只要心中有超远的坚持，桃花会永远盛开。老莲的《酿桃》不是说一个有关酿酒的事实，而是要酿造心中的永恒灿烂。

他有一首诗写道："笔墨合成姿态，人心想出色香。画师粗粗举止，禅者细细商量。"（卷六题《画赠内生禅者》）参老莲的画，正需注意这样的"色香"。

四、寒沽

老莲的高古画境，于冷寂中体现出活泼的生命。本节讨论老莲高古寂历的绘画是否有生命感的问题，用禅宗的话说，它到底是"活泼泼地"，还是"死搭搭地"？

《隐居十六观》中有一观名《寒沽》

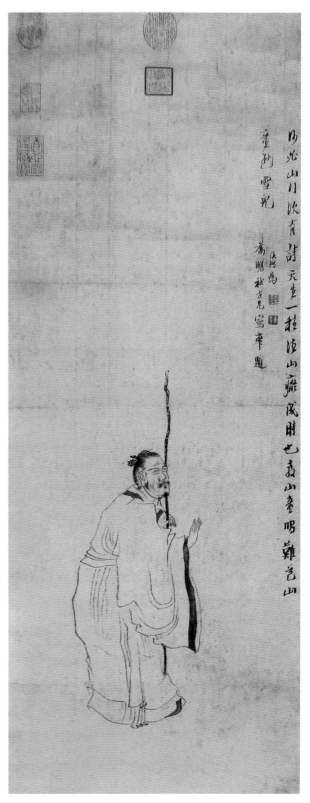

图10-28　陈洪绶　倚杖闲吟图　台北故宫博物院藏
79.3×31.7cm

图10-29　陈洪绶　南生鲁四乐图之醉吟　苏黎世利伯特格博物馆藏　30.8×289.5cm

（图 10-30），陆游《村居》诗有"草市寒沽酒，江城夜捣衣"之句，此图可能与陆诗有关，所表现的却是老莲的独特意思。图画一人头戴斗笠，一手持杖，一手提着酒桶，匆匆去沽酒。人物被放置到一片空旷的山林中，天气阴沉，寒风凛冽，地下衰草倚靡，正面画两棵老树，当风而立，老树的枝干穹窿满布，迎风呼号。内在的酒兴与严冬山林中的荒寒气氛相与表里，身因寒而需酒，心因孤寂而渴望沉醉。在荒寒中追求沉醉，在沉醉中更见荒寒，沉醉是解脱，荒寒是寂然，其中所包含的微妙情怀，正是老莲高古画境最值得重视的内涵之一。他有《自遣》诗道："不负青天睡这场，松花落尽当黄粱。梦中有客刳肠笑，笑我肠中只酒香。"这样的诗令人无法卒读！由此我们也可看出他是怎样的沉醉，怎样的荒寒。

　　老莲的高古画境有强烈的冷寂气氛。"偷生始学无生法"，老莲这句诗是理解他晚年艺术的一个关键点。"偷生"是其现实处境，他的"未死人"的身份特征；而"无生法"是他所奉行的最高哲学，支撑他晚年艺术的不二法门。老莲晚年的艺术其实就是由这无生哲学所玉成的，他的高古寂历所呈现的是一种"无生无死"的境界。我们可以通过以下三个方面来讨论此一问题。

　　第一，超越生灭。他的高古寂历的画境是超越生生灭灭、荣枯崇替的。我们可借唐代禅宗大师药山与弟子的一段对话来看此一思想：

图10-30　陈洪绶　隐居十六观之寒沽　台北故宫博物院藏　21.4×29.8cm

　　道吾、云岩侍立次，师指按山上枯荣二树，问道吾曰："枯者是，荣
者是？"吾曰："荣者是。"师曰："灼然一切处，光明灿烂去。"又问云岩：
"枯者是，荣者是？"岩曰："枯者是。"师曰："灼然一切处，放教枯淡去。"
高沙弥忽至，师曰："枯者是，荣者是？"弥曰："枯者从他枯，荣者从他
荣。"师顾道吾、云岩曰："不是，不是。"[1]

这段对话所强调的是"荣枯在四时之外"的道理。老莲绘画的荒寒寂历通过枯拙生
冷的境界创造（如《寒沽》一画所体现的），放弃对荣枯生灭的表相世界的执着，
如禅家所谓"休去，歇去，冷湫湫地去，一念万年去，寒灰枯木去，古庙香炉去，
一条白练去"。着意于无生意处，是老莲绘画的重要特色。老莲晚年的绘画充满了
"无生感"，没有绰约的生命，没有活泼泼的生机，是枯淡的、古拙的。他的高古人
物，非现实中所有，有突出的"黄唐在独"的特征（所谓"衣冠唐制度、人物晋风
流"也）；他的花卉之作，冷逸深邃，无绰约之姿，有幽昧之味。正如药山话中所示
之道理，老莲晚年的绘画放弃"荣枯"的表象，颠覆生意的美学追求，到花开花落
的背后去谛听落花的声音，在长河无波的宁静中感受意绪的奔突。其典型境界就是

[1]《五灯会元》卷五。

图10-31　陈洪绶　橅古双册之二老子骑牛　克里夫兰美术馆藏　24.6×22.6cm（不等）

寂寞。（图 10-31）

　　老莲的绘画着意于无生意处。我们知道，中国绘画自北宋以来恰恰用心在追求"生意"处。北宋以来中国文人画受理学的影响，绘画中流行着一种生生不已的哲学观念。董逌《广川画跋》说："凡赋形出像，发于生意，得之自然。"韩拙《山水纯全集》说，绘画"本乎自然气韵，以全其生意，得于此者备矣，失于此者疾矣"。这样的传统发展到南宋，又在强调诗画一体的思想统摄下，以画中的诗意表达来深

化对生意哲学的理解，马夏就是代表。

老莲以自己的高古格调撕去文人画传统的温婉面纱，他所承继的是元代文人画的传统。元代文人画的发展出现了重大转向，不再像北宋那样着迷于生机活泼表相的表现，也不像南宋的马夏传统追求诗意盎然的境界。[1]如倪云林的绘画，以寒山瘦水创造了独特的寂寞境界（其代表作《幽涧寒松图》、《容膝斋图》、《六君子图》等都是一湾瘦水，几片顽石，还有几株枯树当风而立，使人见画便有瑟瑟之感），其寂寞境界是无法以"气韵生动"的传统画学思想来解释的，他的画中没有生生不已，只有不生不死。老莲的"无生"艺术与冷元气象有深刻联系，他所追求的不是形式的活泼感以及对天地生生秩序的表现，而是通过对生生世界的否定，肯定无上永恒的超越境界。

第二，追求"静气"。老莲晚年的绘画有一种突出的"静气"，其中的一切似乎都不动了。其最晚的作品《橅古双册》二十开，约作于1651年，虽是仿古之作，却有独特风味。如老子所说："损之又损，以近于无为。"陈洪绶于此只在做"损"的文章，荡去了一切喧嚣，平灭了一切冲突，去除了人世间的一切繁华，惟留下千年静寂的寻觅。如其中一幅《陶渊明像》，画陶渊明拄杖独行，目光幽邃，神情凝重，衣纹折转，如铁块堆积，色彩幽冷，千年的悠然和无奈流泻笔端。又如其中另一幅《罗汉图》，也是以幽冷的笔调画一罗汉席地而坐于茂林之下，罗汉衣纹如浪卷，与山石相呼应，神情古异，款"弟子陈洪绶敬图"。画中静寂的气氛森然逼人。

老莲绘画的"静气"，不是相对于喧嚣的安静，也不是彰显宁静如止水的心灵气象，而是中国艺术哲学所张扬的"永恒的寂静"。如用佛学的话说，以"寂"来表现更确当。[2]禅宗有"青山元不动，浮云飞去来"的著名话头[3]，青山云飘水绕，花木扶疏，怎么能不动呢？但禅却不这么看。有位禅宗上堂说法："柳色含烟，春光迥秀。一峰孤峻，万卉争芳。白云淡泞已无心，满目青山元不动。渔翁垂钓，一溪寒雪未曾消。野渡无人，万古碧潭清似镜。"[4]老莲晚年的绘画几乎是在活画这"青山元不动"的境界，不是画外在环境的无声无息，不是对运动感的排斥，而是张扬

〔1〕 在中国画史研究中，存在着一种观念，认为中国绘画尤其是北宋以来文人画的发展就是追求 "生意"的表达，有一种活趣，喜欢表现活物和生动活泼的事情。如 Susan Bush, *The Chinese Literati on Painting*, Harverd University Press, Massachusetts, 1971, p.18; Michael Sullivan, *Symbols of Eternity*, Stanford University Press, Califonia, 1979, pp.17-18.

〔2〕《维摩诘经》说："法常寂然，灭诸相故。"又说："寂灭是菩提。"断灭烦恼，归复寂静之本然状态，佛教称为寂静门。

〔3〕 灵云志勤有此语，见《景德传灯录》卷十一。

〔4〕《五灯会元》卷五。

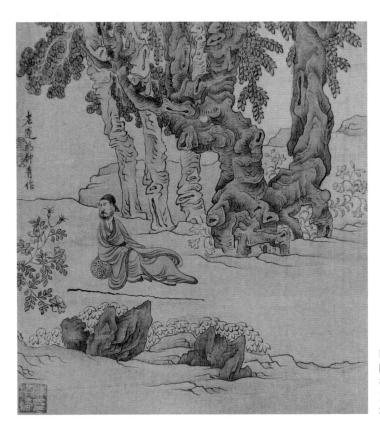

图10-32
陈洪绶
橅古双册之八高士横杖图
克里夫兰美术馆藏
24.6×22.6cm（不等）

心灵的静寂，超越纷纷扰扰的世界表相，进而探索内在的真实。（图10-32）

第三，无生处求生。老莲等所创造的"无生"境界，并非对活泼泼生命境界的反驳，而是换一种显现世界的方式。因为在中国艺术观念中，有两种不同的"活"，我将其称为"看世界活"和"让世界活"。

儒学等影响下的"生意"观是从形式美感入手，进而发现宇宙天理之活，属于"看世界活"。而受道禅哲学影响的寂寞世界不是于形式本身追求活意，而是让人放弃对物质形式的执着，让世界自在呈现。深受道禅哲学影响的倪云林、陈老莲乃至后来八大山人、渐江等的绘画不是"看世界活"，而是"让世界活"：不是画出一个活的世界，那是物质的，而是通过寂寞境界的创造，荡去遮蔽，让世界自在活泼——虽然没有活泼的物质形式，却彰显了世界本原的真实，所以它是活的。

"看世界活"和"让世界活"，反映了两种生命态度。前者从世界的"有"入手，承认外在的世界是实在的，承认人对世界的控制作用，强调世界的活意是在"我"的观照中产生的，"看"的角度决定了我和世界的关系，可以说是一种"有我的生命观"。而后者则是一种"无我的生命观"，按照道禅哲学的观点，在"看"的方式

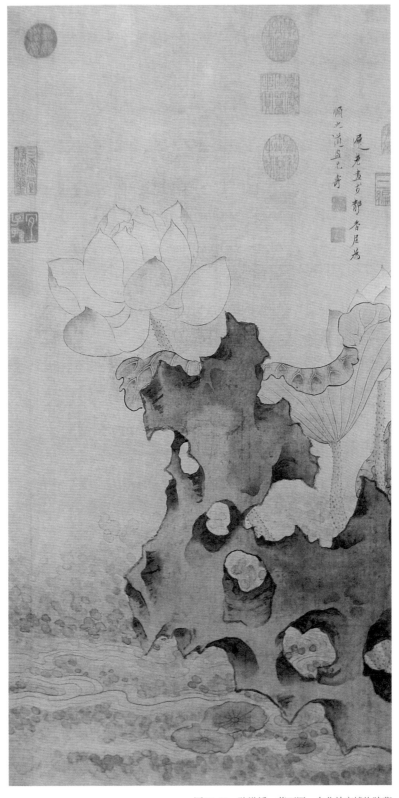

图10-33　陈洪绶　荷石图　台北故宫博物院藏
75.8×39cm

中建立的我和世界的关系，是主体和客体、我心与外物的关系，在这样的态度中，我为物立法，物我互为奴役，而我让世界活，是人从世界的对岸回到世界中，不是停留在色相上看世界，色相世界也不是引起我情感的对象。一个绚烂的世界变成一个淡然的世界，绿树变成了疏林，山花脱略为怪石，潺潺的流水顿失清幽的声响，溪桥俨然、人来人往的世界化为一座空亭，丹青让位于水墨，"骊黄牝牡"都隐去，盎然的活意变成了寂寥的空间。这时，我淡去了，解脱了捆缚世界的绳索，世界在我的"寂然"——我的意识的淡出中"活"了，或者是世界以"寂然"的面目活了。（图10-33）

结　语

我素喜老莲之作，几乎是以受虐者的心理来读他的画，任凭他撕碎一切，折磨着你的心。我读他的《鹧鸪词》四首，别是一番滋味：

行不得也哥哥。我也图兰不作坡，无山无水不风波，是非颠倒似飞梭。
飞不起，可奈何。行不得也哥哥。

行不得也哥哥。凤雏龙种已无多，败鳞残甲堕天河，南阳市上鬼行歌。
飞不起，可奈何。行不得也哥哥。

行不得也哥哥。霜风夜蓟向南柯，老翁卧哭山之阿，翠鸟难脱虞人罗。
飞不起，可奈何。行不得也哥哥。

行不得也哥哥。华面鸥头舞婆娑，紫髯碧眼塞上歌，老年生日喜无多。
飞不起，可奈何。行不得也哥哥。

晚年的老莲就如同一只落入罗网的翠鸟，想飞飞不起，想死死不成，处于绝望、迷惘、忏悔的状态中。他几乎是在迷幻的境界中，勘破表相，目视千古，在禅宗智慧的影响下，寻找一个微弱生命存在的价值。他的高古画境不啻为生命警悟之语。

本章取老莲生平中最为重要的作品之一《隐居十六观》中的醒石、味象、缥

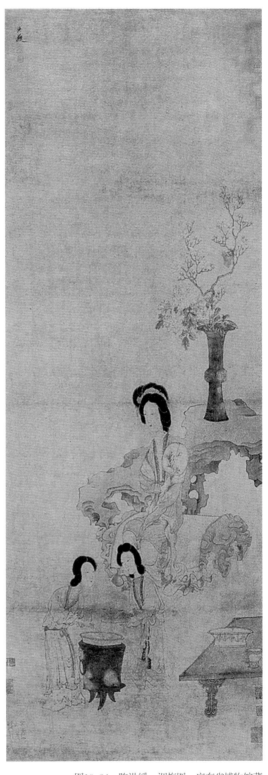

图10-34　陈洪绶　调梅图　广东省博物馆藏
129.5×48cm

香、寒沽四观，也即从四个方面来分析老莲"高古"画境所包含的特别内涵。醒石论"古"，侧重于时间性超越；味象论"高"，从怪诞的形式结构中谈其空间性超越；缥香说"今"，分析其古不是对今的否定，而是在生命超越的境界中肯定当下直接的生命体验，他的绘画的冷艳风格便与此有关；寒沽说"活"，分析其高古画境所体现出的永恒寂寞的特点，它是大乘佛学"无生法忍"的转语，通过对绘画意象"无生命感"的处理，悬置人们对外在物质世界的执着，让世界自在活泼。老莲的高古画境，展现了元代以来文人画追求生命真性传达的新趋势。（图 10-34）

当然，我们也应该看到，本章的论述并不等于说，文人艺术中的"古"所包括的复古、古雅趣味这两层意思在老莲画中完全不存在，而是说他画中所体现的高古气象，主要体现出时空超越的特性、体现出他追求生命真性传达的内涵，这一内涵与他的古雅趣味甚至复古的倾向也有一定关系，只是后二者的表现并非主导因素罢了。

十一观

龚贤的"荒原"

图11–1　龚贤　八景山水册之八　上海博物馆藏　24.4×49.7cm

　　在中国文人画发展史上，龚贤是个特别的人物[1]，他是一位好玄思的艺术家，将中国传统哲学的智慧融入文人画实践中，可以称为文人画历史中的"智者"。他是画中的高手，却说"吾不能画而能谈"，对自己的智慧思考颇为自信。龚贤有"半千"之字号[2]。学界不少人认为，"半千"之字号，是狂者心态的体现，自许五百年中没有他这样的画家。他的"岂贤"之号，也被解为"哪里有我龚贤这样贤达的人"[3]。这在很大程度上是一种误解。"半千"之字号，使用之初可能另有他意，或可能与其故国情怀有关（寓意五百年必有王者出），然而他晚年用此字号，当与他追求的艺术境界有关，与他心性拓展的哲学思考有关。（图

〔1〕龚贤（1618—1689），字（一说号）半千，号野遗，又号柴丈人。山水画有很高成就，"金陵八家"之一。早年参加复社活动，入清后隐居不仕，是当时很有影响的遗民画家。喜龙仁曾将其称为中国的梵高。康熙以来不少人将他当作格法派大师，有的研究认为他是与石涛、八大山人鼎立的清初三大文人画巨子。他生当明清易代之际，一生主要经历在隐居、读书和作画，有五十多年作画的历史，毕生热心于艺术教育（他的课徒稿和弟子王概的《芥子园画谱》成为后世山水画学习的津梁），是一位对文人画理论作出重要贡献的艺术家。
〔2〕目前尚不能确切知道半千是他的字还是他的号，文献记载有所不同。
〔3〕当代艺术史界甚至有人讽之，以为他高自标置。说到"半千"的解释，有的论者常会举《旧唐书·文苑传》的记载，此书载有员半千者，"员半千，本名余庆，晋州临汾人，少与齐州人何彦先同师于王义方。义方嘉重之，尝谓之曰：'五百年一贤，足下当之矣。'故改名半千"。现在还不能确切知道此字号何时开始使用，但在他明亡后的作品中大量出现，说明至其晚年，"半千"仍在使用。即使早年使用此字号可能受《旧唐书》此一典故影响，到了晚年此一思想也有变化。几位与之接触密切朋友的解释当是可以依据的资料。

11-1）半千并没有明说，几位好友为他道出了其中关节。

曾灿（1622—1688）题半千画像说："不与物竞，不随时趋。神清骨滢，貌泽形癯。心游广莫，气混太虚。将蜩翼乎？天地或瓠，落于江湖。吾不知其为北溟鱼，为即都，为橛株拘，为庄周之蝴蝶，为王乔之仙凫，抑将为蓟子摩挲铜狄，为忘乎五百年之居诸？"[1]周亮工（1612—1672）说："半千落笔上下五百年，纵横一万里，实是无天无地。"[2]都暗含了"半千"之意。画家程正揆（1604—1676）说："半千用笔，如龙驭风，如云行空，隐现变幻渺乎，其不可穷盖以韵胜，不以力雄者也。"[3]与上述二位所评颇有相合者。

上下五百年，纵横一万里，不与物竞，不随时趋，无天无地，无古无今，此"半千"情怀，也是龚贤画中追求的境界。读他的画，就像看到一个放旷之人，在静寂的天地中，濯足八荒，笔下尽是无人野水荒湾，一抹寒烟浮动，一如其诗中所说："江天忽无际，一舸在中流。"一任己心高蹈乎八荒之表，抗扬乎千秋之间。

这种"半千气象"所体现的正是"万物皆备于我"的传统哲学精神。其关键在性灵的"超越"[4]，在笼天地于宇内、挫万物于笔端的气势，在于高莽的宇宙中追求生命真性的艺术呈现方式。半千于此建立他独特的"荒原"意象，在"荒原"意象的创造中凝结着强烈的"荒原意识"。

半千的荒原意识，从文人画的义脉中流出，可以追溯到董巨范李等北宋大师的传统，但真正赋予其生命真性的内涵是在元代，从倪黄的山水以及陆天游、曹云西等的创造中，都可以看出半千荒原意象的影子。然而半千的创造是独特的，他凝固成的荒原语言，是文人画史上划时代的创造，有很高的审美价值。在一定程度上可以说，半千是文人画发展史上最具有"现代性"意味的艺术家之一。他在山水画的体悟过程、意象构造方式以及笔墨的运用方面都有理论发明和实践上的贡献，在沟通与文人画传统的关系方面也有独特的看法。本章便从这四个方面来看他的"荒原意识"。（图11-2）

〔1〕曾灿《六松堂集》卷一，民国《豫章丛书》本。
〔2〕周亮工为《梁公狄与龚半千》尺牍所注，见《尺牍新钞》卷七，《丛书集成初编》本。
〔3〕程正揆《书龚半千画》，《青溪遗稿》卷二十四，清康熙刻本。
〔4〕曾有论者认为，与西方哲学相比，中国没有"超越"的哲学。这是对中国哲学的绝大误解。还有论者认为，今人论中国哲学的"超越"特性，这一词汇都是从西方借用而来的。孰不知，"超然物外"，早在先秦之时，就是一种普遍的哲学观念。

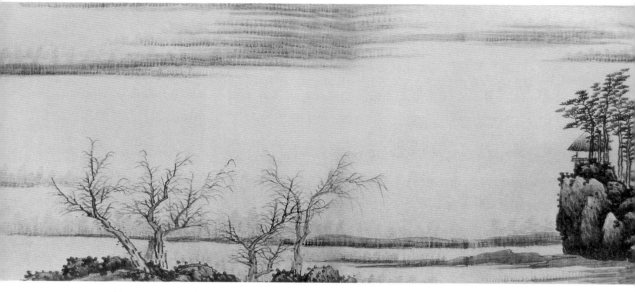

图11-2 龚贤 千岩万壑图卷一段 南京博物院藏 27.8×980cm 1673年

一、忽有山河大地

文人画有个"丘壑问题"，董其昌曾讨论过此类问题（如提出"丘壑内营"的观点），半千对此有值得重视的见解。他推崇一种被称为"山河大地忽地敞开"的创造，这是半千"荒原意识"的立基。

清方浚颐将恽南田"得形体不如得笔法，得笔法不如得气象"之语称为"十六字真言"[1]。它涉及形式、笔墨和气象三个层次的关系，突出了以"气象"控驭造型和笔墨的文人画传统。半千对丘壑问题的看法，也是由这三者关系入手的。

纽约大都会艺术博物馆藏半千晚年的册页，有一页题道："今之言丘壑者一一，言笔墨者百一，言气运者万一。气运非染也，若渲染深厚仍是笔墨边事。"[2]"今之言丘壑者一一"，是说人人都知山水画乃丘壑间事，没有丘壑的"形体"也就没有

〔1〕方浚颐《梦园书画录》卷十九，清光绪刻本。

〔2〕今有论者疑"今之言丘壑者一一"当为"今之言丘壑者十一"，经核对原作，当为"一一"无疑。这套册页是其生平重要作品，被学界视为其画风转换的关键性作品，未纪年，从作品反映的情况看，大致作于1679年前后。十二开册页是书画对开，每画一题，画和所题文字相与而行，可以视为他以图像来思考的记录。

图11-3　龚贤　山水册之一　北京故宫博物院藏　1675年　22.2×33.3cm

山水画。然而，丘壑缘笔墨而成，所以他认为能深入笔墨谈山水则高于以形体识画者（"言笔墨者百一"）。而山水画的根本在"气运"（又作"气韵"）[1]，在人生命精神的呈现，他说："气韵，犹言风致也。"没有这个"风致"，山水画则不成为画，故他认为得此道者最寡。[2]（图11-3）

　　山水画是文人画的主要表现形式，半千一生作画唯山水。他说："画固多类也，山水为上。山水无声之诗也，可以托意深远。"在笔墨、丘壑、气韵三者关系中，气韵乃灵魂，山水画必须要有气韵，没有气韵则可排除在文人画所说的"山水画"

〔1〕饶宗颐说半千的"气韵"与"气运"有分别意，气韵强调其意味，气运强调其生生活力。考半千所论，又见不然。《龚贤墨气说与董思白之关系》，《朵云》1990年第26期。
〔2〕半千又有四层次说，他说："画有六法，此南齐谢赫之言。自余论之，有四要而无六法尔。一曰笔，二曰墨，三曰丘壑，四曰气韵。笔法宜老，墨气宜润，丘壑宜稳，三者得而气韵在其中矣。笔法愈秀而老，若徒老而不秀，枯矣。墨言润，明其非湿也。"又说："画家四要：笔法、墨气、丘壑、气韵。先言笔法，再论墨气，更讲丘壑，气韵不可不说，三者得则气韵生矣。"（《柴丈画说》）四层次与上述三层次说并无差别，只是将笔墨分而为二罢了。

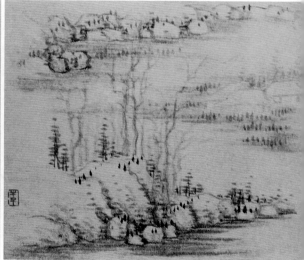

图11-4 龚贤 山水册之一 纽约大都会艺术博物馆藏

之外。半千认为，笔墨对于山水画至为重要。"画以气韵为上，笔墨次之，丘壑又次之。笔墨相得则气韵生；笔墨无通则丘壑其奈何？今人舍笔墨而事丘壑，吾即见其千岩竞秀、万壑争流之中，墨如槁灰，笔如败絮，甚无谓也。"[1]

表面看来，在这三个层次中，丘壑处于最末，它可能不是半千论画的重点。但恰恰相反，在他的三层次中，丘壑处于核心位置。在半千看来，没有丘壑的呈现，笔墨就成了徒然的拈弄技巧；缺少丘壑的基础，气韵也无由形成。半千极力反对围绕气韵问题的陈词滥调，也反对那种将气韵等同于笔情墨趣的肤浅观点。在半千看来，丘壑是山水画的枢纽。他的山水画理论最有贡献之处，正在于其以丘壑问题为线索所展开的深入思考。

半千的"丘壑"论，其实是"无丘壑"论。

纽约大都会艺术博物馆所藏十二开册页第一开有题云："惟恐是画，是谓能画。"（图11-4）构图很简单，画枯树、荒崖和远山，几无山水之象，气氛枯寂超远。"惟恐是画，是谓能画"——画画得不像画了，就是画。山水的根本是超越外在丘壑。

半千提出"幻境"和"实境"的观点。他1686年所作山水长卷（今藏北京故宫博物院）有长篇跋语：

[1]《自藏山水轴》题跋，此作今藏北京故宫博物院，作于1656年。

画十众技中最末，及读杜老诗，有云："刘侯天机精，好画入骨髓。"世固有好画而入骨髓者矣！余能画，似不好画。非不好画也，无可好之画也。曾见唐宋元明清诸家真迹，亦何尝不坐卧其下，寝食其中乎？闻之好画者曰：士生天地间，学道为上，养气读书次之，即游名山川，出交贤豪长者，皆不可少，余力则攻词赋书画棋琴、夫天生万物，唯人独秀，人之所以异于草木瓦砾者，以有性情。有性情便有嗜好，惟恣饮啖，何异牛马而襟裾也。不能追禽而之踪，便当居一小楼，如宗少文张图绘于四壁，抚琴动操则众山皆响，前贤之好画往往如是，乌能悉数。余此卷皆从心中肇述，云物丘壑，屋宇舟船，梯磴蹊径，要不背理，使后之玩者可登可涉，可止可安；虽曰幻境，然自有道观之，同一实境也，引人着胜地，岂独酒哉！

此一段话意味深长。他作画爱画，但不留恋于画。不是无大师名迹可以把玩，而是画中妙意并不在表面的形式——"丘壑"中，画中丘壑是"幻境"，如果流连于形式，就会被"幻境"缠绕。山水画在于表现人的"性情"，作山水画实为心灵之"肇述"：肇者，始也，实由心灵之发动而产生；述者，形也，画中笔墨丘壑之谓也。惟此丘壑中有性情浸染，所以虽是"幻境"，却为"实境"。这里所说的"实境"，当然不是外在实存之山水，而是要"显现真实"，为心灵留一影像。

《辛亥山水册》是其生平重要作品，也谈到"真境"问题。第一开是小笔山水，近景画寒林几本，乱石绵延，随意点苔，更见苍茫，远处似有若无间，画一空亭，像是倪家景，又有北宋风。自题道："此有真境，不得自楮墨间。"不在笔墨中，不在丘壑中，在一己的生命呈现中，这就是他的"真境"。

上举大都会所藏册页，有一开通过打禅语说他关于山水画的见解（图11-5）：

> 一僧问古德："何以忽有山河大地？"答云："何以忽有山河大地？"画家能悟到此，则丘壑不穷。

半千一生谈山水画之体验，尤以此段为透切。此画满纸烟云，迷蒙之中，有密密丛林浮出，数椽茅舍，在似有若无间，真是一片浮在半空中的虚幻世界。这就是

图11-5　龚贤　山水册之二　纽约大都会艺术博物馆藏

他的"丘壑"？他的"山河大地"？他的《课徒稿》也有类似的讨论：

　　　　一僧问一善知云："如何忽有山河大地？"答云："如何忽有山河大地？"
　　此造物之权欤？画家之无极，不可不知。

这段禅家话头，为禅门重要口实。禅宗崇奉的佛经之一《楞严经》卷四说："佛言：
'富楼那！如汝所言，清净本然，云何忽生山河大地？汝常不闻：如来宣说，性觉
妙明，本觉明妙。'富楼那言：'唯然世尊，我常闻佛宣说斯义。'佛言：'汝称觉明。
为复性明，称名为觉。为觉不明，称为明觉？富楼那言：若此不明，名为觉者，则
无所明。'"《楞严经》主要说明"性觉妙明"和"本觉明妙"的道理，如同儒者所
言之"诚者，天之道；诚之者，人之道"。性觉，不依他体而自具的觉性，是真如
之体。一切众生皆有佛性，本觉指因妄念染着，心存烦恼，经后天修习，破除迷
妄，启心源中之始觉，还归清净本然觉性。所以此经中所言之"清净本然，云何
忽生山河大地"的意思是：山河大地次第迁流，终而复始，都是妄相，不要为其所
迁，要保持清净本然之性。禅门极重此语。唐代舒州白云山海会演和尚上堂语录：
"僧问：'如何是极则事？'师云：'何须特地乃举。'僧请益琅琊：'清净本然，云何
忽生山河大地？'琅琊云：'清净本然，云何忽生山河大地？'其僧有省。师云：'金

图11-6　龚贤笔意

屑虽贵，落眼成翳。'"[1]（图 11-6、11-7）

　　这就像禅宗"看山看水"的公案所陈示的，三十年前后之境，虽然都是"山是山水是水"，却有根本不同：前一境乃是物境，山水是外在存在之物质（没有摆脱物我之关系），是我所观之对象（没有摆脱能所之关系），是一种"见"（看见）；后一境则是彻悟之境界，去除心灵的遮蔽，世界自在呈现，是一种"见"（读"现"），就是禅门所说的青山自青山白云自白云的境界。

　　半千一生与佛教有很深的因缘[2]，他援引禅家话头，要说明的是他关于"丘壑"的根本看法：山水画就是看山看水、画山画水的艺术。但人们眼中的山水，往往是被人"对象化"的山水，山水与人是分别的，人为世界立法，世界便丧失了真实。山水被人"物化"（利用之对象）、"形式化"（相对之物体），这样的"山水"，并不是山水本身。半千这段话落实在"还山水于山水本身"。他认为，绘画中出现的"山

[1]《古尊宿语录》卷第二十一载。
[2] 他是觉浪的弟子，法名"大启"，曾有"柴僧"之印，道其身份。流连于寺院僧所，生平交接的友人多为僧人，传其画法者也多有僧人，如巨来和曹溪。关于半千的佛门因缘，张卉《龚贤绘画的遗民情怀》有详细论述（北京大学 2009 年博士论文），可参。

图11-7 龚贤笔意之二

河大地"，应该是觉性中的山水，也就是作为"性"的山水。

半千一生的艺术秉承此道，他要创造一种"觉性山水"，也就是禅宗所追求的"山是山水是水显现的山水"。这种"觉性山水"，只有在纯粹体悟境界中才能显现，所以，"觉性的山水"是一片生命境界的呈露。他所说的"忽地敞开"就是这个意思，丘壑为我灵悟所开，在我"清净本然"的觉性中莹然呈现。

"忽地敞开"之丘壑，是创造的世界，一如造化之权，"忽地"握有创造权柄，使"丘壑不穷"，灵光无限。《课徒稿》有一段关于"画手"的论述："画非小技也。与生天生地同一手。当其未画时，人见手而不见画，当其已画时，人见画而不见手。今天地升沉，山川位置是谁手为之者乎？见画而不见手，遂谓无手乌乎可？欲向生天生地之手，请观画手。"所强调的就是"造化在我手，宇宙在我心"的道理。（图11-8、11-9）

半千有关于"小丘小壑"和"大丘大壑"的论述：

> 或云："不必以丘壑为丘壑，一木一石，其中自具丘壑。"说之大奇，此说甚近。然见识小丘小壑耳。若大丘大壑，非读书养气闭户数十年，未许轻易下笔。古人所以传者，天地秘藏之理，泻而为文章，以文章浩瀚之

图11-8　龚贤　山水册十二开之四　苏州博物馆藏　28.2×35.9cm

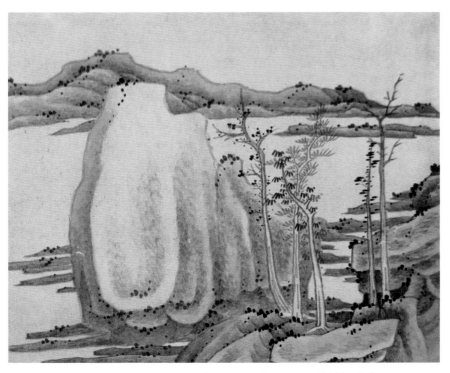

图11-9　龚贤　山水册十二开之一　苏州博物馆藏　28.2×35.9cm

图11-10
龚贤
山水册二十开之一

气发而为书画。古人之书画，与造化同根，阴阳同候，非若今人泥粉本为先天，奉师说为上智也。然则今之学者当奈何？曰：心穷万物之源，目尽山川之势，取证于晋唐宋人，则得之矣。[1]

　　被半千赞为"此说甚近"的"一木一石，自具丘壑"，是传统山水画理论的重要观点。它强调超越具体的丘壑，画山水不是画绵延的山川势态，而是画山川吞吐的活泼气韵。然而半千认为，此说犹隔一尘，还是"小丘小壑"，在这里山水还是外在之丘壑，还没有挣脱山水画的外在形式。他所谓"大丘大壑"最易被误解为山水大制作，像他的《千岩万壑图》那样的长卷（今天就有人将其理解为：画大画要有大积累）。其实，上举那幅谈"山河大地"的册页，就是一抹山影，哪里有大丘大壑的影子！通观半千画学，此"大丘大壑"非体量之大，乃心灵之大，是"抚琴动操欲令众山皆响"式的弥满，灵韵飘动，无天无地，从而与"造化同根，阴阳同候"，方可当造化作手。

　　由上言之，半千的丘壑论，不是如何呈现山川面貌的问题，而是山水画的真性论。如果以禅家话概括，可以表示为："我画丘壑，非为丘壑，即是丘壑。"（图11-10、11-11）

[1] 引自周二学《一角编》卷一，1916年重刊雍正年间刻本。

这有两层意思：第一，山水画必须超越丘壑的表相。第二，山水画要呈现心灵发现的"山河大地"，表现妙悟中的生命境界。这两层意思可以概括为一个要点，就是他所说的："虽曰幻境，然自有道观之，同一实境。"

画家画丘壑，不是画外在山川风物，而是要画一片心灵的境界。故此，画中出现的丘壑，从人心灵境界的呈现来说，只是幻境。那么是不是存在着一种在丘壑幻境之外的"实境"呢？当然没有！此"实境"就在"幻境"中，就在丘壑中——依前所言是"山河大地"。即幻境即实境，其枢机在画家的灵心妙悟，在"忽地"中的澄明。

这里涉及丘壑是否只是表现气韵的媒介的问题。正像前文所说，元代以来文人画所说的"气韵"与前代有很大不同，它不是谢赫提出"六法"时所特指的人物的生动传神，也不是两宋时受理学影响所追求的生生之趣，而是一种气象（境界）。元代以来文人画主流追求的是"境界之绘画"，故此时的境界大多指生命的感觉和智慧。

在半千的三层次中，气韵具有主宰地位。如果我们以简单媒介论的观点看，很

图11-11
龚贤
秋江渔舍图轴局部
南京博物院藏
97.2×49.7cm

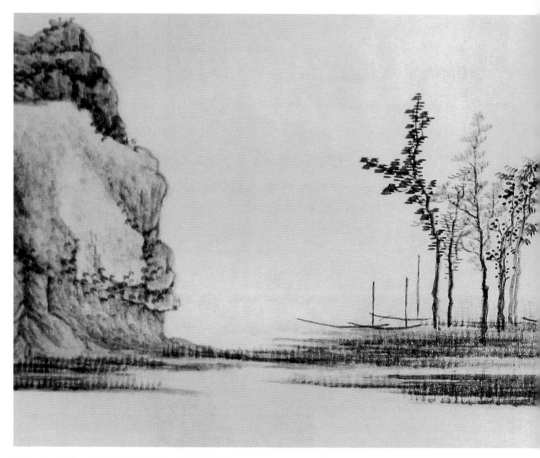

图11–12　龚贤　千岩万壑图卷局部　南京博物院藏　27.8×980cm　1673年

容易得出这样的结论：笔墨出丘壑，丘壑出气韵。笔墨为丘壑之媒介，丘壑为气韵之媒介。这是对文人画的绝大误解。就半千所说的丘壑理论来看，他的丘壑绝不是表现气韵的媒介物，如果丘壑本身不具意义，只是工具而已，那么半千所致力发明的"山河大地"便毫无意义了。

其实，半千"山河大地"的彻悟之说，是赋予"山河大地"以本体意义。它是自具意义之世界，不存在一个在此"山河大地"之外先行表现的对象。半千的"气韵"不是画家先行需要表现的具体情感或抽象概念，"山河大地"的意义不是人的情感或概念所赋予的。文人画强调"意在笔先"，是说"意"（生命境界）的呈现是根本，是高于笔墨形式的，而不是说山水家在创作之前就先行有需要表达的情感或概念。那种将文人画当作情感的渲染和概念的传达的看法，并不切合文人画之窍会。文人画重情感，但不是情感的直接呈露；重智慧，但不是概念的游戏。

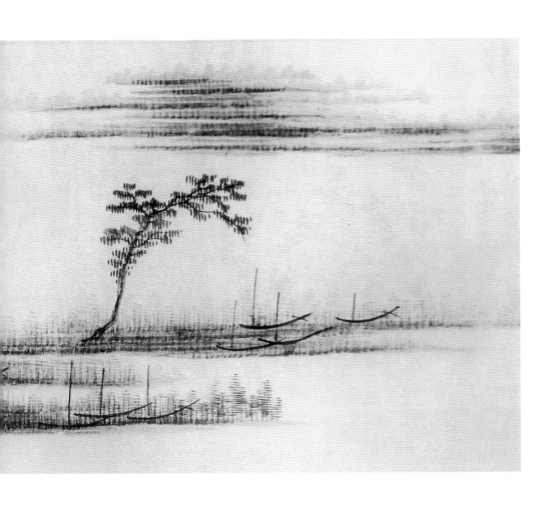

半千即幻境即实境（也就是"即丘壑即气韵"）的观点，用王国维的话说，即画家所发明的"丘壑"（山河大地）是一种"纯粹形式"，它是人"忽地"澄明中所映照的世界。这种"纯粹形式"，不是西方形式主义美学所说的"纯形式"，文人画绝非技术至上、形式至上的艺术，而是一种破本体与现象二分观的纯粹生命形式。

二、为何总是荒原

半千的山水，几乎可以"荒原"二字来概括，其中包含他独特的思考。

纽约大都会艺术博物馆还藏有半千另一套册页，作于1686年，十六开（图11-13）。它与上举大都会十二开册页一样，有不容质疑的艺术水准，说它们是两个不同

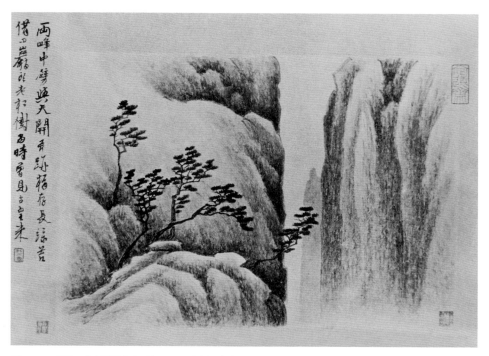

图11-13　龚贤　山水图册十六开之二　纽约大都会博物馆藏

时期的代表作也不为过。这两套册页有一个共同特点，都是枯山枯水，在选材上几乎可以说很单调，但很耐看。读这些作品，一股寂寞的气氛直透灵府。总是在荒天迥地中，一痕山影，一湾静水，几株枯木，还有时常出现的空寂小亭，翻飞的笔触并未使人感到满纸活络，却是永恒的寂寥，永远的空空落落。

　　文人画自北宋以来就重视"荒寒"境界的创造。南田说："荒寒一境，真元人之神髓。"[1]元人在"荒寒"中更重"寒"，吴历所说的"冷元人气象"就反映了这一点。而明代中期以来在"荒寒"中更突出"荒"的意味。荒林古岸，古道西风，创造这样的境界，是要将人从尘世迷离的森林中引出，所表现的不是文明荒野的没落情怀。

　　其中，龚半千和恽南田是两位出色的代表。荒天古木，一片寒江，南田最重此境；荒村篱落，野树荒丘，乃半千大半生所迷恋的境界。二人虽都重视"荒"境的创造，然而南田以"乱"变其节奏，力求在迷离恍惚中极尽荒寒历落之美，而

〔1〕《归石轩画谈》卷五。

半千则满孕着"柴丈"情怀[1]：不知从何世而来的怪石，磊落奇蟠；空落落高丘上立一草亭，四顾宇宙；蓊蓊郁郁，如梦幻般绵延的远山，与江心中一棵倚斜的小树相对……所以，他又在"荒"中伴以沉着与深厚。今人以雄浑评其画，多半与此荒寂境界有关。黄宾虹说，董其昌的画得"荒率"之致[2]，并以深厚荒率为南宗正传。半千得其师传，将南宗家风发挥到一个新的境界。（图11-14、11-15）

半千的荒寂与他特殊的身份和遭际有关。他是一位有强烈遗民倾向的画家，不仅参加过实际的抗清活动，直至晚年都没有忘却他的故国。他选择一条疏离社会的道路，寂寞寥落的清凉山，就是他性灵的栖息地。时人诸元鼎曾就其画谈对半千的印象："龚柴丈栖寄高邈，壁立寡偶，能诗能书能画，其近作七律，可与翁山颉颃。画笔遂称独步，然非所至好，不轻为捉笔。尝为余画《古树荒祠》题云：'老树迷夕阳，烟波涨南浦，古庙祠阿谁，诗人唐杜甫。'又曾为旅堂画《菰蒲亭子》，亦题云：'此路不通京与都，此舟不入江和湖。此人但谙稼与穑，此洲但长菰与蒲。'其高趣如此。"[3]不通热闹的市井，指向深深的山林，那是一片寂寞的世界。

通过半千荒寂的"山河大地"，是不是可以得出这样的结论：他通过寂寞的丘壑表现对当下世界的拒绝，表现对清代统治的决绝态度，表现自己身世漂泊的伤感和命运不获伸展的哀怜和无奈？我以为这种社会文化式的解读，与半千追求的"无天无地"的"半千气象"是不合的，与半千对人类命运的幽深关怀不合，也与半千的深邃生命体知不合。半千有诗云：

吟诗不觉出门去，诗罢还惊望眼空。

蔬圃几条秋雨外，人家一半夕阳中。

屡遭屈抑方知福，始信凄凉未足穷。

举世共多伤感事，老夫独自享鸿蒙。

他通过寂寞的艺术来思考。"举世共多伤感事，老夫独自享鸿蒙"，在静寂的世界中，

[1] 禅家以寺院为柴林，大半生服膺禅学的半千此号别有喻意，他是一片柴林中独立的丈人，做一棵大树让天下人乘凉去的丈人（大丈夫）。

[2] 董其昌《溪山无尽图卷》黄宾虹题跋："思翁家藏董北苑画甚多，淹润之中，自有一种荒率意象……深厚荒率为南宗正传……深厚难，而荒率尤难。"

[3]《龚贤墨笔山水册》，现藏苏州博物馆。图见《中国古代书画图目》第六册，第78—79页，编号为苏1-269，无纪年。

图11-14 龚贤 山水册二十开之三 北京故宫博物院藏 22.2×33.3cm

图11-15 龚贤 山水册二十开之八 北京故宫博物院藏 22.2×33.3cm

图11-16　龚贤　自藏山水册十二开之一　上海博物馆藏　25.5×34.2cm

他已渐渐超越具体的伤感和哀叹，超越个体生活的酸辛，超越一己得失，将一生思虑付与"鸿蒙"——那莽远的生命关怀。他将个体身世的嗟叹转为人类命运的叹息，将自我压抑的灵魂转为对历史的反思。他刻意创造的寂寞荒原，不是简单传达对故国山川的留恋，注入的是对人类命运的思考。（图11-16）他的"荒原"是一种真性的丘壑。

首先，它是永恒的丘壑。

半千的寂寞荒原是超越时间和空间的。热恼既尽，清凉现前；分别不生，虚明自照。半千要创造不生不死的永恒生命安顿地。半千艺术中的荒原，是他念念在兹的"无上清凉世界"。半千晚年大半时间隐居在南京郊外的清凉山。他一生于道禅哲学浸染甚深，佛教将妙悟涅槃地称为"清凉地"，此处没有人世的躁热烦恼，所谓"人大热闷，得入清凉池中，冷然清了，无复热恼"[1]。半千以荒原为清凉地，为

〔1〕《大智度论》卷二十，《大正藏》第25册。

真性之所在，为灵魂之寄托。

半千的寂寞山水追求这种无天无地的超越气象。他的画具有强烈的非时间性特点，尤其是晚年作品，刻意表现超越时空的感觉。他的丘壑，不是在一个特别的时间中所见之具体山水，具有强烈的非现实感。

时间是绵延的，由过去到现在到未来，一维延伸。空间是相关的，此物与彼物在相对中存在。"某地存在某物"，是事实之空间；"此物与彼物相因而存"，显现其联系性。具体的时间与空间（中国哲学所谓"宇宙"——"上下四方曰宇，往来古今曰宙"）突出的是联系性和流动性特征。而半千乃至中国文人画的主体旨趣却在孤立，而非联系；在静寂，而非流动。半千大量的作品尤其是他的一些册页重视的是非连续性（孤）、非流动性（静）。他的笔势短促斩截，汰去一切可有可无之物，没有柔弱的线条，不取大披麻式的绵延势态，作品给人孤零零的感觉，总是一片静穆的世界。

他是这样理解绘画的时空超越性的，有诗云："无山不隐还丹客，是路唯通访道人。底事桃花长不落，四时皆为唤芳春。"在时空的维度上，再绚烂的桃花也是会凋零的；惟有心灵彻悟，桃花才永不落。半千的画，一如后来的金农，排斥具体的春色，当然不是对春色的厌倦，而是超越花开花落的有限性存在，遁入金刚不坏的永恒世界。

半千有《芦中泊舟图》，今藏首都博物馆。上有题诗道："青天无尘，明月长新，居可结邻。屋平者水，踏亦璘珣，风止则均。不陋今世，不荣古春，惟芦中人。"[1]此图作于康熙丁巳（1677）。所画之"芦中人"，"不陋今世，不荣古春"，无古无今，无外在之尘染，方有心灵中的清天无尘、明月长新。正像他的诗所说："雪来深树枝枝动，夜久露零知叶重。喧寂于心非外求，泉声不乱幽人梦。"[2]时间的车轮不能碾碎他的永恒梦幻。

半千中晚年作品中喜欢画亭、村落以及柳树，其中就包含着他超越时空的思考。

他的《卓然亭图》，亭与他物几乎没有任何联系，高高矗立在画面的中央，别为一物。那是半千心灵的眼。《辛亥山水册》中第九开，画几株枯木，散落的乱石，

〔1〕 图见《中国古代书画图目》第一册，第303页，编号为京5-348。
〔2〕 见《十百斋书画录》辛卷著录，作于1678年。

图11-17　龚贤　八景山水册之三　上海博物馆藏　24.4×49.7cm

最远处有一草亭，它们之间几乎没有任何相关性。这一程式化的语汇显然受到云林的影响，但比云林更进一步。他更具"卓然之远视"，有一种背负青天的感觉，更突出非联系特征，具有典型的无时无空的"半千气象"。（图 11-17）

半千喜欢画村落之景。"定香生寂磬，山翠滴疏桹"[1]，这幅半千所拟对联的气氛在他的画中常见。上海博物馆藏半千自藏山水册十二开，是一册叩寂寞而求音的作品[2]，作于1668年夏到1669年间，历时半年多，跋称"留为笥中之藏"，担心"为人攫去"，其自重若此。其中一幅，画山村之景，但不是山村篱落、溪桥柳色，有洞心骇目之观。四棵枯树当风而立，树下约略画一茅舍，即是所谓村居了。而整幅画面溪涧旁的山石如卷云腾挪，以小披麻兼以荷叶卷云皴，给人深邃幽寂的感觉。册页中的一幅，画空空的茅亭，有诗伴之："一角小重山，几簇荒寒树。此际寂无人，谁领闲中趣？"这样的作品极具现代面目，真乃永恒寂寥的山水。

半千重柳在画界更是著名（图 11-18）。美国著名艺术史学者谢柏柯教授从政治

─────────────────

〔1〕《扬州画舫录》卷十三："龚贤，字半千，号柴丈人。工诗画，有《草香堂集》。丙寅题云山阁联云：定香生寂磬，山翠滴疏桹。"
〔2〕图见《中国古代书画图目》第四册，第274—275 页，编号为沪 1-2566。

图11-18　龚贤　山水册之十八　北京故宫博物院藏　22.2×33.3cm　1675年

隐喻的角度来谈这一问题，对我很有启发。[1]但我以为这只是问题的一个方面，更重要的是，半千通过柳来表达一些特别的思虑。

　　文人画重柳树自北宋开始，李成画中就有枯柳出现，惠崇和赵大年更以画柳称名，元人之作间有柳趣。但这似乎都不能满足半千的趣味。他的柳不是江南柳色、湖边佳趣，而是"荒柳"历历，是他"荒原"境界的特别昭示物。他称他独创的画柳法为"一家之法"。他说："画柳之法，惟我独得。前人无有传者。"认为"笔力不高古者，不宜作松柳"（《画说》）。他画柳初学李流芳（1575—1629），曾说："画柳最不易，余得之李长蘅。从余学者甚多，余曾未以此道示人。"（《画诀》）又说："李长蘅善画柳，然世不多见，余从新安吴氏借观之，睡卧其下者累日，今已三十年矣。"[2]后来半千渐渐对李氏的画柳法不满意，在他看来，李氏的"檀园柳"[3]与

〔1〕 J.L.Silbergeld, *Political Symbolism in the Landscape Painting and Poetry of Kung Hsien*, Ph.D.Diss., Stanford Universiy, 1974.

〔2〕《江村荒柳图》自跋。此轴现藏刘海粟美术馆，1996年首次刊于《刘海粟美术馆藏品·中国历代书画集》。此跋据林树中先生抄录，转引自林树中《从龚贤〈江村荒柳图〉谈他的生平与艺术风格》，《南京艺术学院学报》（美术及设计版）1997年第3期，第80页。

〔3〕李流芳，字长蘅，号檀园，有《檀园论画》。此所谓"檀园柳"，即李氏画柳之法。半千多次谈到对李氏柳的不满意，纽约大都会艺术博物馆所藏龚贤《山水册》，其中一幅画山丘荒柳。有跋曰："余荒柳实师李长蘅。然后来所见长蘅荒柳皆不满意，岂余反过之耶？今而后仍欲痛索长蘅荒柳图一见。"

惠崇、赵人年等的画柳法并无多大区别，仍然是柔条疏干，借弱柳扶风来表现盎然的春意。这与他所创的"荒柳"完全不同。

半千的柳是永恒之柳，荡去它的春意，强调它的枯意、荒意。他说，画柳就要断柳之想，没有柳意，即是柳相。所谓"柳不易画，画柳若胸中存一画柳想，便不成柳矣"。他要去柳之葱茏意、飘拂意。在他看来，弱柳扶风，多见媚态。他说："凡画柳先只画短身长枝古树，绝不作画柳想。几树皆成，然后更添枝上引条，惟折下数笔而已。若起先便作画柳想头于胸中，笔未上伸而先折下，便成春柳，所谓美人景也。"[1]（《柴丈画说》）美人景对于他来说是很忌讳的，所谓"画树惟柳最难，惟荒柳枯柳可画，最是娉婷，如太湖畔之物"（《画诀》）。

他著名的《赠周燕及山水册》第二十帧，画寒冬枯柳之景，有诗云："百里平湖尽浅沙，千行水柳似蓬麻。天寒渔子愁冰冻，个个抛船宿酒家。"此册中还有一幅画荒柳小丘，也很生动。它们都不是美人景，都被汰去了春意，他在这刻意创造的荒寂境界中，驰骋他的永恒之思。

其次，它是非人间的丘壑。

半千生平与遗民画家查士标为至友。北京故宫博物院藏龚贤十开《山水册》，未纪年，当是其晚年之作。梅壑云："昔人云：丘壑求天地所有，笔墨求天地所无。野遗此册丘壑笔墨皆非人间蹊径，乃开辟大文章也。非吾友疑庵真鉴笃嗜，孰能致之，画家谓徇知为一家，岂不信焉。余三十年交野遗，得阅其画甚多，当以此册为第一。野遗定许我为知言。"[2]

"无人之境"是文人山水追求的境界，云林于此有卓越的创造，但真正能窥见其中秘意者罕有其人，董其昌曾对此发表过议论，但并未深究。一生以云林为最高典范的半千对此有深入的讨论。

半千极力抹去山水画的"现世感"，其山水少画人，尤其是晚年的作品罕有人迹，正是无天无地、无风无雨。他的画并不是完全排除人的出现（如《入山惟恐不

<hr />

[1] 他这方面的论述很多，如："画树惟柳最难，惟荒柳枯柳可画。最忌袅娜娉婷如太湖石畔之物。今人不知画柳，予曾谒一贵客，朝登其堂，主人尚未起，予饱看堂上荒柳图，然不知从何处下手，抑郁者久之。一日作大树意欲改为古柳，随意勾数条直下，竟俨然贵客堂者物也。始悟画柳起先勿作画柳想，只作画树，枝干已成，随勾数笔，便苍老有致。非美人家之点缀也。""柳不可画，惟荒柳可画。笔法不宜枯脆，惟荒柳宜枯脆。荒柳所附，惟浅沙、僻路、短草、寒烟、宿水而已，他不得杂其中，柳身短而枝长，丫多而节密。""所谓荒柳枯柳，最是娉婷，无春处即有无边春意。"

[2] 《听帆楼书画记》卷三著录。

深》的册页就画了人），重要的是他对此有独特的思考。他说："他人画者，皆人到之处，人所不到之处，不能画也。予此画大似人所不到之处。即不然，亦非人常到之处也。"[1]他着意的"人所不到之处"，并非表明他喜欢独处，而是表现他旨在抽出"人间相"的荒寂世界。

邵松年（1848—1924）读半千《江村图卷》，对这幅巨幅长卷中的烟波空茫、松荫蔓延赞扬有加，他说："半千画扫除蹊径，独出幽异，故能沉郁磅礴，墨瀋淋漓，通幅无一人，岂以孤僻性成，落落难合者耶！"[2]邵氏注意到半千的无人之境，但认为与画家的孤僻性格有关。这样的理解就像后人说云林的山水不画人，是因为表达对元人的愤怒一样，稍显皮相。其中有更深的因缘。

半千荡去人物活动场景的具体描述，并非为了荡去人的生命关怀意识。半千要在割断与"俗世"的联系中，呈露生命的真性，表现超越个体情感的生命意识。半千的画有古道热肠，他是在不古不今的"古道"中表现"热肠"。他的荒原是荡去尘染，让生命的真性驰骋。

周亮工曾赠其长诗，其中有云："棋边今态好，酒外古心危。妙画殊无意，残书若有思。"[3]他的"妙画"是"无意"的，淡尽世相，荡去心灵的沾滞，一如禅家所谓于心无住，从而浮游于时空之外，作性灵的跃迁。但他并非追求悠然自适，而要追求性灵的真实，表达对人类脆弱处境的眷顾。周亮工的"古心危"，真可以说是半千寂寞山水的重要特点。古心，不是对过往事实的关注，而是超越于历史表相的深层把玩，追求真实的生活之意。危者，忧患也，指一种深沉阔大的历史感。半千丘壑之感人处，正在这个"危"上。

《入山惟恐不深》，就是一幅"今心淡"而"古心危"的作品。北京故宫博物院藏有半千二十开山水册，作于1675年。其中一开云："入山惟恐不深，谁闻空谷之

〔1〕《十百斋书画录》辛卷著录龚贤山水二十四开册页，其中一开有半千自题。
〔2〕《澄兰室古缘萃录》卷八。
〔3〕周亮工《读画录》对半千有详细评论："性孤僻，与人落落难合。其尽扫除蹊径，独出幽异，自谓前无古人，后无来者，信不诬也。青溪论画于近人少所许可，独题半千画云：画有繁减，乃论笔墨，非论境界也。北宋人千丘万壑，无一笔不减。元人枯树瘦石，无一笔不繁。通此解者，其半千乎？半千早年厌白门杂沓，移家广陵。已复厌之，仍返而结庐于清凉山下，葺半亩园。栽花种竹，悠然自得，足不履市井。惟与方龛山、汤岩夫诸遗老过从甚欢。笔墨之暇，赋诗自适。诗又不肯苟作，呕心抉髓而后成，惟恐一字落入蹊径。酷嗜中晚唐诗，搜罗百余家，中多人未见本。曾刻廿家于广陵，惜乎无力全梓，至今珍什笥中。古人慧命所系，半千真中晚唐功臣也。"

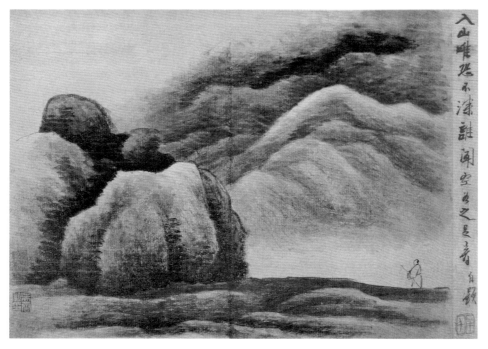

图11-19　龚贤　山水册二十开之十　北京故宫博物院藏　22.2×33.3cm

足音。"（图11-19）这真是半千艺术的很好象征。这是文人画中常出现的高人空山式的作品。但半千的表现又有所不同，他突出一种动态性（不是展现生生活力的运动），一人与人间生活呈反向性的运动，走向茫茫深山，走向生命的深层。荒天古木，喻涵着一个真实的存在。这里不能简单以隐遁来理解。

半千以丘壑为语言，说自己对世界的看法。他自己不说，让画中的丘壑说，让这个山河大地来说，说宇宙的地老天荒，说世间的人道恒常，说花开花落世界的幻昧，说欲望横流尔虞我诈的社会的荒唐，其间也有命运不可控制的忧伤，也有对生命殷殷关念的柔肠。

他的无"人间相"藏着深沉的历史诉说。纽约大都会艺术博物馆的十六开《山水图册》[1]（图11-20），是他晚年的代表作，笔法老辣，风味粗莽，真乃文人画发展中笔墨和意境都不可多得的作品。十六开，每图又系诗一首，诗为自作，诗画对勘，其意庶几可解。其中有一幅极力突出寂寥的气氛：老树参差，槎桠

[1]《明龚野遗画册》，美国大都会博物馆藏。图见日本铃木敬主编《中国绘画总合图录》第一卷，第25—26页，编号A1-128。萧平等《龚贤精品集》收录全部十六开作品并总跋，足见编者之眼力。

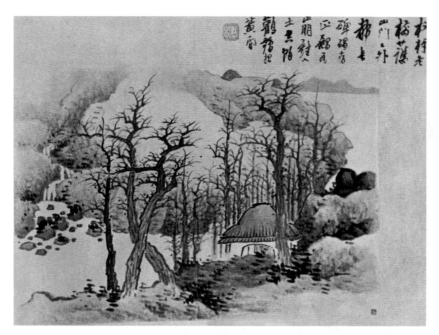

图11-20　龚贤　山水图册十六开之一　纽约大都会博物馆藏

作指爪伸展状，在苍天中划出痕迹；老树下有一草庵，庵中不见人踪迹；稍向远是巨石嶙峋，瀑布泻落，再向前则是静默的山水。其题诗云："权枒老树护山门，门外都无碑碣存。正殿瓦崩钟入土，空余鹳鹤报黄昏。"半千所要表达的意思是，还是那样的山，还是那样的水，曾经在这片天地中活动的人如今安在？或许有成王败寇，或许有爱恨情仇，在这样的一个黄昏，连捕捉他们的蛛丝马迹都不可能，一切都归于消歇。不要说英雄的驰骋、情人的缱绻不可把捉，就是连曾经存在过的碑碣都被历史的苍烟埋没，曾经有过的恢弘殿宇以及一切的煊赫如今都寂然无声——他的寂寞的山水，将一切都弥灭在历史的风烟中，由此思考生命的价值。他的画在寂灭中卷起心灵的万顷波涛，充满了忧伤，充满了悲悯。

　　另一幅画两峰对立（见上引图11-13），犹如黄山的一线天，笔法浑圆而粗莽，山脚和远处都在烟雾之中，极力突出山的幽邃。山上以重墨画几株老松，从微茫的山中跃出，伸向绝壁之下，似乎在探视幽不见底的山下。除此之外，一无他物。有题诗云："两峰中劈与天开，斧迹犹存长野苔。借问岩头老松树，当时曾见古皇来。"显然，此画完全不同于那种画群山奇崛的一般性作品，表达的是他的历史性诉说——不是陈说开天辟地的神话故事，而是注入其特别的历史关注。沧海桑田，历史的长河绵延，而人的生命只是一瞬，在这莽远的世界中，人的生命价值何在？世界的真实意义何

在？或许那山间的古松可以告诉你！他有诗云："吹笙子晋时来往，漉酒陶潜共里间。那有闲情算花甲，生身记得古皇初。"又云："闭门即是古桃源，尽得家人稀语言。梦里何曾知魏晋，心头当不着皇轩。"[1]他着意在永恒的眷念中。上海博物馆所藏其十开山水册，其中有一开画老树烟村（图 11–21），题云："野庙何年创建来，青峰已被烟荒了。"一切都淹没在历史的风烟中，他画的就是这永恒的感觉。

再次，它是"横"放于今古之间的丘壑。

半千论画十分推崇"横"的境界："书法至米而横，画至米而益横。然蔑以加矣。是后遂有倪黄辈出，风气所开不得不尔。"他从米家艺术中体会出的"横"字，其实就是放旷于古今之间，高蹈乎八荒之表，扶摇腾挪，不囿成法，以一心贯通古代大师的心迹，翻为自己的新章。[2]

我们可以细参半千以下一段题跋：

> 画必综理宋元，然后散而为逸品。虽疏疏数笔，其中六法咸备，有文气，有书格，乃知才人余技，非若乱头□，望而贻笑专家者也。孟端、启南晚年以倪、黄为游戏，以董、巨为本根。吾师乎！吾师乎！[3]

此乃半千生命最后一年的观点，对王孟端、沈启南融合宋元之法的山水，发出了"吾师乎，吾师乎"的感叹。"以倪黄为游戏，以董巨为本根"一语，可视其为一生艺术之总结。这不是简单的融合宋元和变法的问题，而是凝结了他对文人画的核心观点。以董巨为根基是他作画论画的基本坚持，他认为元代以倪黄为代表的大师也是从董巨走出的。然而倪黄在他眼中之所以成为文人山水的典范，在于他们能以"游戏"之法变董巨之事。这个"游戏"不是笔墨游戏，而是以心灵的"游戏"，去

[1] 此二诗均见上海图书馆所藏《半千自书诗稿》。

[2] 半千论画十分注意通变古今。他在《课徒画说》中说："拙中寓巧巧无伤，惟意所到成低昂，要知至理无今古，造化安知董与黄。"于《画诀》中云："我用我法，我法尽而我即为后起之古人，今人未合心而欲与古人相抗，远矣。"黄宾虹《冰蕤杂录》有柴丈人自画山水跋，半千云："语有云，事不师古而能胜人者，未之闻有。然师古讵易言哉？一峰道人、云林高士，紧学董源，其笔法俱不类。譬如九方皋相马在神骨之间，牝牡骊黄，皆勿论也。余少不更事，临文戏墨，皆以仿效为可鄙，久之卒无出古人范围。今且屈首窗间，清心细虑，已悔迟却二十余年矣。"此作作于顺治庚子辛丑间。

[3] 1689 作《山水轴》，乃半千生命最后时光的作品。美国火奴鲁鲁艺术院藏。图见日本铃木敬主编《中国绘画总合图录》第一卷，第 396 页，编号 A38-038。张大千题云："诸遗民中能传派者惟半千。此幅为晚年精品，堪招手孟端、石田。丙戌二月爱题。"

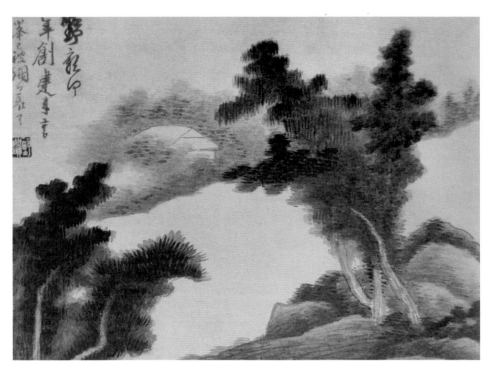

图11-21　龚贤　山水册十开之八　上海博物馆藏　25.2×34.3cm

活化董巨的世界，变董巨重视外在生生活力的"宇宙之山水"，为表达一己生命感受的"生命之山水"，变成表达自我种种生命困境以及超越之道的山水。在他看来，王沈二人接续倪黄而臻于高致，而他自己也要立此根基而翻为新章。

　　稍显严肃而深沉的半千，常常是以诙谐的口吻来自评他摹仿大师名作的体会。美国纳尔逊—艾金斯美术馆藏半千十一开册页[1]，作于1671年，又称《辛亥山水册》，是半千生平又一重要作品。[2]最后半千跋曰："辛亥元旦，泼藏茗，祀昊苍，于山中闭户静坐，不通姻友，涤砚试笔，出素册写之，如此者旬日。后来花事稍繁，至暮春始卒业，不敢曰人间清福被我享尽，而较之周旋于礼法之间者，所得不已多乎！因一笑而记之，半亩居人龚贤。"画成了他的人间清课。第三开摹北宋山水之作，题云："荒林远岸，是北宋人笔墨，不知谁氏？无款识，兹摹于此。"[3]此中并无北宋

〔1〕*Eight Dynasties of Chinese Painting, The Collections of the Nelson Gallery-Atkins Museum, Kansas City and the Cleveland Museum of Art,* Cleveland Museum of Art in Cooperation with Indianna University Press, 1980, pp.213-215.
〔2〕本为罗振玉收藏，罗极重此图，题有"优入圣域"四字，视其为"圣品"，云："画山水者，北苑第一。仿北苑者龚高士第一。高士仿北苑又以此册为第一。此册虽曰仿各家，实以北苑为归宿。戊午冬罗振玉题记。"
〔3〕此第三开的排列乃是铃木敬著录顺序。

山水所习见的状况，是他一家之面目。荒林远岸是背景，而所突出的乃是巨石阵，颇有八大山人鱼鸟图中巨石的意味，所烘托的是千古不变的寂寥境界。第七开是模大痴笔意，但并非斤斤于大痴，而是在大痴和北宋大师中寻找深层的勾连。他有题跋曰："大痴笔墨，未尝不从董巨来，兹写其意。"这幅画完全没有大痴的浑涵意味，一片寂寞。第十开跋说："倪瓒实有此图，今人不之信。因摹之，以待知者。"视其画面，并无习见的一河两岸的寒山瘦水模样，倒是有董家潇湘之意味。远山不是云林的淡影，恰若董源的蓊郁沉厚，给人沉沉无际的感觉。中段到近景为如镜的水面，只是淡淡抹出沙洲，沙洲上惟有一树，几近偃伏。他要待知音者来体味他所领悟的倪家山水意味，他活化了云林的荒寂。

其实，他所属意的前代大师名作，都被他的那只笔"寂"化了。他的仿作，不是技术把握不当的荒腔走板，也不是有意变其法门的独行其道，而是仿其魂灵——延续其"一点些微精神"，表达自己的思考。他的"横"境，就是古今人我乃至天地之间，着一个我的世界。他的"荒原"展现的是历史的纵深。

三、有生命的笔墨

龚贤以有生命的笔墨，来实现他的"荒原意识"。

文人画是讲求笔墨的，没有笔墨，也就没有文人画。不过，文人画的笔墨，一如其所说的丘壑，也分为两个不同的层次，一是作为技法的笔墨，一是作为一个绘画生命整体的笔墨。文人画的根本旨归在于超越具体技法的笔墨而创造一种生命的笔墨。因此，文人画中讨论的作品中的笔墨，不是作画的工具，不是一支笔、一汪墨，也不是运用笔、使用墨来达至某种造型结果的技法，更不是可以从画中具象形式、气韵构成中剥离出来的形式组成部分。文人画中作为生命整体的笔墨，是显现丘壑（具象性因素）从而创造某种"气氛"的特别的节奏、层次和韵律，是构成山水乐章的核心部分。从工具论、媒介论的观点看待这种整体生命中的笔墨，不符合文人画的内在精神。在文人画中，笔墨既不等于零，也不是山水画的全部，而是构成绘画生命整体的内在气脉。文人画所推重的笔墨，是一种生命的笔墨，是构成绘

画整体生命的有机组成部分。

文人画理论中充满了这种笔墨、丘壑、气韵相融为一的整体生命观。如查士标题半千《桥头枫林图》说："丘壑求天地所有，笔墨求天地所无。野逸此册，丘壑笔墨皆非人间蹊径。"王石谷说："以元人笔墨，运宋人丘壑，而泽以唐人气韵，乃为大成。"[1]笔墨、丘壑、气韵虽可分而为三，但终究是一体。如果说它是一个图像世界，则是一个独特的图像世界，这里并不存在潘诺夫斯基所说的与主题（subject matter）或意义（meaning）相对存在的形式（form）本身[2]，将笔墨以及笔墨所创造的丘壑限定为形式，是不符合文人画的特点的。

半千论笔墨，正在这三者关系中寻绎真思。他说："丘壑者，非先事也。今人惟事丘壑，付笔墨于不讲，犹之乎陈列鼎俎，不问其皆自前代来也。噫，可笑矣。"（《课徒稿》）文人画家用独特的笔墨，淡去丘壑之为丘壑的印象，将深深的寄托融在一点一线、一起一伏中。我们通常会说，在山水画中，笔墨是表现山川的工具。其实在一定程度上，甚至可以反过来说，文人山水家是以丘壑的外在表相创造独特的笔墨气氛。笔墨与丘壑、丘壑与气韵，是相融一体的。（图11-22）

西方哲学将人的身体分为灵与肉两部分，中国哲学却从形、气、神三者的结合来看人的生命。形与神相当于西方哲学的灵与肉，而在灵与肉之间，又加入了一个气，一个沟通肉体生命与精神生命的内在动力因素，突出了中国哲学的生命整体观。文人画的丘壑、笔墨和气韵三者一体说，深受这整体生命哲学的影响。在山水画中，在灵（气韵）与肉（丘壑）之间，笔墨就是它内在的气，它沟通灵韵（风），又融汇于外在的形（骨），从而将其裹为一生命整体。没有丘壑之外的气韵，没有笔墨之外的丘壑。丘壑之所以能超越作为物质存在的丘壑，端赖于笔墨的运用。如半千说"以笔墨代清吟"，笔墨即山水乐章的本身。文人画通过创造某种"气氛"（或气象、气韵、境界），置入生命的思考，"气氛"即形成于笔墨与丘壑所构成的复杂关系中。就像《自藏山水册》中那幅柴丈人的作品所显示的，这里没有纯粹的山川形势之妙，没有纯粹的笔情墨趣之妙，甚至也没有抽象的深邃义理之妙，画家是通过笔墨与丘壑相融的感觉，营造出茕绝的气氛。

[1] 《清史稿》列传卷二百九十一。

[2] 参见《图像学研究：文艺复兴时期艺术的人文主题》之导论部分，戚印平、范景中译，上海三联书店，2011年。

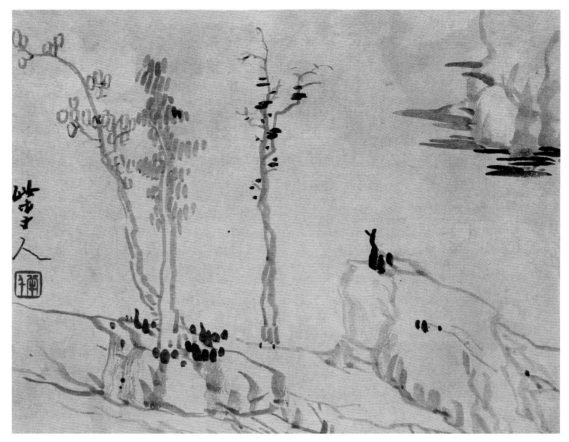

图11-22　龚贤　山水册十开之三　上海博物馆藏　25.2×34.3cm

　　论半千之艺术，有两方面值得注意。首先，他是重视格法的。黄宾虹说他"矩
矱森严"，绝非虚语。他留下的作品以及他的课徒画稿，显示出他在笔墨技法方面细
致入微的功夫。但我们不能简单将其归于格法一派，我不同意将其视为晚明以来技
术主义代表人物的观点。因为半千的艺术既有实际的一面（重格），又有空灵的一面
（好玄），甚至后者更突出，他以玄思来驾驭格法。他是一位思想型的画家，像他那
样自觉地将绘画置于哲学思考之下的画家，即使在文人画家中也不多见。在思考力
方面，他是一位能与八大山人、石涛并驾齐驱的画家。正是这两面性，使得半千的
格法说与其他画家的同类思想不同，他将格法当作敷陈他的生命智慧的手段。

　　半千对笔墨的钻研在文人画史上是很罕见的。他的笔墨论是综括各种笔墨技法，
以智慧去融会，超越技术性的笔墨因素，变"笔墨之知识"为"笔墨之智慧"。

　　所谓"笔墨之知识"，技术之事也，无此技术，则丘壑难立。然囿此技术，气
韵也难成。一笔一画，何处点染，何处轻勾，是疾是徐，是渴是润，等等，乃笔墨

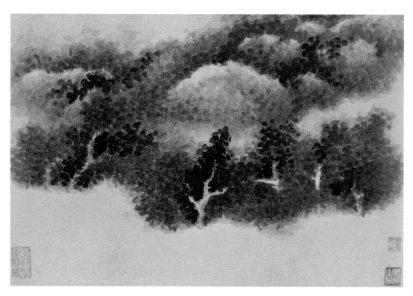

图11-23　龚贤　山水册二十开之五　北京故宫博物院藏　22.2×33.3cm

技术之道。然其融之于丘壑，表之以气韵，此中之把握、之醒提，端赖淡其笔墨痕迹，化"笔墨之知识"为"笔墨之智慧"，化僵硬之笔墨为活泼之生命，一点墨痕，就是一片大光明，几簇苔点，就是大生命。笔墨晕成山河大地，又予其节奏、风骨、灵韵，此中之笔墨，即是所谓"笔墨之智慧"。有笔墨处无笔墨，是笔墨者非笔墨。此时，哪里有技术，哪里有形式。此即本章所极力推阐的半千的笔墨、丘壑、气韵三者相融之道。半千的笔墨之道，其实就是对笔墨的超越之道。（图11-23）

　　半千以智慧、以他特别的哲学精神弄笔墨。这是一位沉潜往复的艺术家。半千对佛教思想深有浸染，也对道家思想极有心得。他有诗云："耳聋目暗仍扃户，一卷《南华》坐小斋。"[1]他推崇邹衣白的山水成就，甚至将其与老师董其昌相提并论，名之曰"邹董"，自以为是"邹董"之学的承继者。他看衣白之画，独重其深邃的内涵，说："衣白晚年几乎古人中之董黄矣，疏而有神，密而无物，非精于老子之学者不能臻画中之胜境，吾谓香山登其堂，衣白入其奥。"[2]如果说半千的画是老子之道的图像化，一点也不过分。他说："老子曰：三十幅共一毂，当其无有车之用。吾于画亦云，画之神理全在虚处淡处。"[3]他将老庄思想活化为他的艺术之道。

〔1〕《冬晓书事》，见上海图书馆藏《龚半千自书诗稿》。
〔2〕上海博物馆藏明末恽向山水册页，其中有龚贤题跋，谈及对邹之麟山水的看法。
〔3〕《龚半千课徒稿》，四川省博物馆藏。参见《龚半千山水课徒画稿》，四川人民出版社，1981年，第76页。

上世纪下半叶以来，由于受到西方哲学尤其是黑格尔等辩证哲学的影响，学界普遍认为老子是一位重视辩证法的哲学家。他的"有无相生，难易相成，长短相形，高下相盈，音声相和，前后相随"的"反者道之动"哲学，是阐述事物之间相互联系、相反相成的特点。其实，这是对老子的误解。老子认为，相反相成是知识的特性，而"大制不割"——道是不可分别的，他强调要超越知识的分别（即他所说的"反"）而"返"归于周流而不殆的大道之中。故此，他的"虽有荣观，燕处超然"、"道之出口，淡乎其无味"，并非强调平淡胜过浓烈；他的"大巧若拙"、"大智若愚"，并非是对愚拙的推崇；他的"大白若黑"云云，也不是在"白"与"黑"之间选择"黑"，而是对"黑""白"分别的超越。老子的这一思想在《庄子》中得到系统的阐释，而禅宗哲学所标榜的"不二法门"的无分别见，在一定程度上也可以看出道家哲学的影子。

半千从道禅哲学所得到的不是西方现代艺术观念中的形式张力，而是生命呈现之道。细致体味半千的绘画理论和他的作品，在中国文人画史上，很少有人像他那样能深深契会道禅哲学的思想精髓，很少有人像他那样在山水画实践中贯彻这一思想。他的笔墨观，不是分别论，而是超越论；不是技术论，而是生命论。我们可以从以下诸问题中，寻绎他的笔墨旨趣。事实上，只有从气韵、丘壑、笔墨三者融合的角度，才能发现他的笔墨论的机微。

第一，对雄浑问题的理解。

半千论画重气韵，他说："气韵要浑。"[1]气韵浑沦在笔与墨会、浑然不分中，说气韵，必说笔墨。他追求的气韵不在笔墨（作为形式之笔墨），又不离笔墨（生命呈现之因素）；不在丘壑（空间部列之存在），又尽在丘壑（生命整体之架构）。他所呈现的所谓"大丘大壑"乃一片浑朴的造化，而非具体的山山水水；不露笔墨之痕，不受具体的丘壑拘限。他的山水追求涵盖乾坤之妙，他所谓"浑"，或云"浑沦"，是与分别相对、与破碎相对的，是一种"无分别"境界，是"大全"。他在分析笔墨形式时说："浑沦包破碎，端正蓄神奇，画石法也。""点浓树最难，近视之却一点是一点，远望之却亦浑沦……"这显然受到黄公望的影响，但又有他自己的理解。

〔1〕中央美术学院山水名家贾又福教授非常推崇龚贤的艺术地位，他说龚贤的浑沦说是一个"非常了不起"的观点，是所谓"大道泛矣"的表现（《略谈龚贤的山水画》，见《龚贤研究》，上海书画出版社，2005年，第165页）。

他在给胡元润的信中说：

> 画十年后，无结滞之迹矣。二十年后，无浑沦之名矣。无结滞之迹者，人知之也。无浑沦之名者，其说不亦反乎。然画家亦有以模糊而谓之浑沦者，非浑沦也。惟笔墨俱妙，而无笔法墨气之分，此真浑沦矣。[1]

在文人画史上，谈浑朴者多见，但很少有半千这样清晰觉知的。他的浑沦不是模糊、不清晰，而是对"浑沦"的超越，超越浑全和分别的特征，就是他所说的"无浑沦之名"。因此，他的浑沦不是山水画的整体感，不是笔墨的混合，而是一种气韵（或者说是境界）的把握。这样的思想是符合文人山水境界特征的。半千所说的当时人误解浑沦的情况其实至今尤甚，上世纪80年代以来，由于受到西方哲学观念的影响，有的论者认为老子的"浑"、庄子的"浑沌"就是模糊美学，即为显例。

浑与"圆"有关联，故半千论画提倡"圆"势。他说："画之妙处，在笔圆气厚。"（《课徒稿》）他强调，笔要圆，气要厚，画面显示出浑圆内转的特点。他论画，并不像云林那样不重中锋。他说："笔中锋始圆，笔圆则气厚矣。"（《课徒稿》）甚至提出"惟用中锋"的观点。他在课徒中极力反对侧锋，认为松散支离之病皆由侧锋而出。他对吴仲圭、沈石田的笔法深有心会，极重其中锋的圆势。他的"圆"，不是形式的流动性。看他的画，一片静穆幽深，水不动，风不来，花不开，就像云林的境界。他说："北派纵老纵雄，不入赏鉴。所谓圆者，非方圆之圆，乃画厚之圆也。画师用功数十年异于初学者，只落得一厚字。"他的艺术"妙在不圆不方之间"。

中国艺术观念中的"浑"常与"雄"相联，合而为"雄浑"，此为中国艺术的重要范畴。半千对此也有自己的认识。半千的山水以骨胜，很有力感。无论是其博大的山水（如《千岩万壑图卷》），还是小品册页，都强调内在力度，显示出沉雄博大、优游回环的特点。尤其是他晚年的绘画，几无游移之笔，笔势严整，墨气沉稳。他说："大凡树要遒劲，遒者柔而不弱，劲者刚而不脆。遒劲是画家第一笔，练成，通于书矣。"又说："寓刚于柔之中，谓之遒劲。"[2]（图11-24）

〔1〕周亮工辑《尺牍新钞》卷十，《丛书集成初编》本。
〔2〕半千为人很有壮怀，这与他浓厚的遗民观念和故国情怀有关。其《越江渔隐》诗云："十载孤臣逐泛萍，扁舟何处问中兴。寒潮夜雨过岩濑，明月苍烟失汉陵。歌罢忽惊身去国，酒醒却笑气填膺。垂竿谢尽人间事，只有干将弃未能。"早年所作《扁舟》诗云："不读荆轲传，差为一剑雄。"也有雄浑的风味。

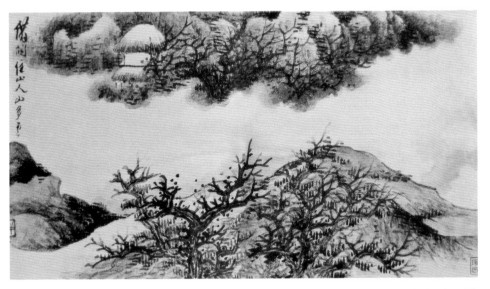

图11-24 龚贤 山水册六开之四 纽约大都会艺术博物馆藏

但正像程青溪所言："半千运笔如龙驭凤，如云行空，隐现变幻，渺乎其不可穷，盖以韵胜，不以力雄者也。"[1]半千的雄浑并非追求力感，不是子路事夫子时气象，而是真力弥满，潜气内转。如他对沈周的推崇："余尤觉翁之功深力大，师倪胜倪，法米过米。"[2]他说："石田取法宋元，而于大米者居多，故墨丰笔健，开后来邹董一派也。此缣学沈，无笑邯郸之步耶！"[3]其"墨丰笔健"之说，一如《文心雕龙》中所说的"风骨"："夫翚翟备色，而翾翥百步，肌丰而力沈也；鹰隼乏采，而翰飞戾天，骨劲而气猛也。文章才力，有似于此。若风骨乏采，则鸷集翰林；采乏风骨，则雉窜文囿；唯藻耀而高翔，固文笔之鸣凤也。"半千的画可以说是艺道之鸣凤，他有一画题"风骨珊珊"之语[4]，他自己的画正当此评。

第二，对黑白问题的理解。

黑白问题，是半千艺术的一大纽结。知白守黑，计白当黑，大胆地用黑用白，成为半千艺术的典型面目。后人所诟病的黑如木炭，就是对他这方面努力不解的批评。当代研究界所说的"黑龚"、"白龚"也是就此而言的。

半千说："非黑无以显其白，非白无以判其黑。"黑与白相对而言，互相衬托，

〔1〕 程正揆《青溪遗稿》，康熙五十五年刻本。
〔2〕 见1683年所作大幅《山水册》总跋，此册藏大阪市立博物馆。
〔3〕《仿沈周寒林图》，日本私人藏，为1680年之后的作品，满纸寒林。
〔4〕 上海博物馆藏龚贤《八景山水图卷》自题引首语。

从而造成很好的形式效果。如他说:"画石块,上白下黑。白者阳也。黑者阴也。石面多平,上承日月照临故白。""石旁多纹,或草苔所积,或不见日月为伏阴故黑。"其中所说的黑白,如同《周易》所谓"一阴一阳之谓道"。上海博物馆藏其八景山水册,第四开画水际景色,当是秋末时分,远处芦苇浅滩,中有小船若隐若现,中部为大片的水体,近景处画老树几株,姿势各别,或立或偃,右侧有一茅亭。此画黑白分明,树之黑,水之空,远景之疏,形成了水面空阔、境界幽深、活泼流畅的画面特点。树的黑更突出了水面的清净渊澄。

黑白,不是单纯的笔墨问题。如果仅仅停留在黑白相生、阴阳相对的形式层面来解半千,并不能真正接近半千。文人画发展到明代以来,对光明感的追求成为一个重要话题,如董其昌的"思白"、八大山人在山水画中追求的"天光云影"、半千的"守黑",都是对光明感的追求。半千绘画中对光的处理到了出神入化的地步,这是半千艺术最感人的地方之一。(图 11-25)

半千的智慧深受道家哲学影响。老子说:"大白若黑"[1]、"知其白,守其黑"。这其实是一个如何追求光明的问题。白是光明,黑是它的反面,老子认为,光明与黑暗的分别是没有意义的,真正对光明的追求就是放弃对明暗的分别。他说"明道若昧",又说"见小若明"——一个东西看起来很光亮,真正的光明是对明暗的超越。《庄子》所说的"夫鹄不日浴而白,乌不日黔而黑。黑白之朴,不足以为辩"、"虚室生白,吉祥止止",其意也在于此。

光的处理,是水墨山水中的重要问题,在笔墨二者之间,又与墨的关系最为密切。半千多用积墨法,层层加深,正如黄宾虹所说的"古人积墨千百遍,不厌其多"。在既厚且深的墨法中,透出光亮。在墨法的精微处理中,超越墨法本身。他的光如庄子所说是一种"葆其光",是"光而不耀"——一种没有光亮的光亮,一种内在的光亮,一种不炫耀的光亮。

其实,文人画的光明,如同庄子所说的彻悟之后的"朝彻"——朝阳初启的境界。所谓朝阳初启,就是融入世界中,如半千所言:"窃心拳面,白(骨)苍根,琢而不磨,天斧地痕。一阖一张,神鬼之门。"(《课徒画说》)会此意,可以帮助我们理解半千的光明感。

〔1〕帛书乙本和王本均作"大白若辱"。辱,宋范应元注作"�",意即黑。

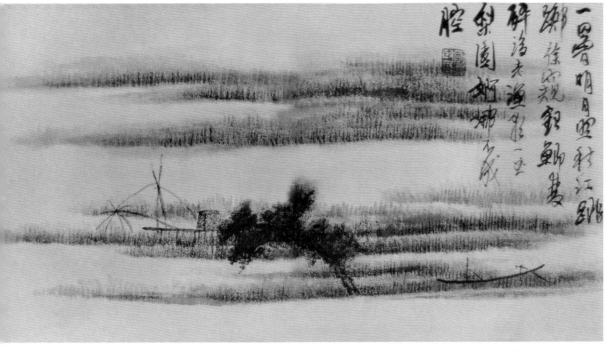

图11-25　龚贤　山水册六开之一　纽约大都会艺术博物馆藏

《辛亥山水册》中黑白的运用颇为典型。第四开跋云："摹南宫缣素。"然观乎此作，并无米家山水模样，他以一心去融会米家山，得出他的心灵图像。第七开跋云："写梦中所见。友人云：吾浙中湖干，多有此处。"此写梦中的故园。楼阁连绵，蓊蓊郁郁，似云非云，以水气很浓的墨层层染出，创造出一种梦幻般的世界。其中黑白的运用极为微妙。

第三，对空灵问题的理解。

中国艺术观念有虚实之分，但这个道理很不易讲清。半千对此有独到的心会。半千也主张，惟有空灵，故有实在，但并不等于说他在实在与空灵二者之间追求空灵一道。恰恰相反，他论画更重实景，重视形式的"厚"，重视结构的"繁"。

中国艺术重空灵之妙，如清笪重光《画筌》即云："虚实相生，无画处皆成妙境。""间色以免雷同，岂知一色中之变化；一色以分明晦，当知无色处之虚灵。"清恽南田说："今人用心，在有笔墨处；古人用心，在无笔墨处。倘能于笔墨不到处，观古人用心，庶几拟议神明，进乎技已。"半千曾有这样的比喻："棋谱云妙，莫妙于松，吾谓'用松'二字，画之秘诀也。笔松理密，岂易几乎？"他说："此谓之倪黄合作，要倪之减，黄之松，要倪中带黄，黄中带倪，笔始老，始秀，墨始厚，始

441

图11-26　龚贤　水乡清夏图　克里夫兰美术馆藏　25.5×32cm

润。"[1]倪中带黄，黄中带倪，都是不囿于一点，斟酌于虚实之间，求得形式表现之妙。（图11-26）

半千说："画之理，全在虚处和淡处。"半千深知空灵之妙，但他落脚却在实处，在厚处、圆处。画家作画，下笔即有凹凸之形，他即落实在凹凸处。他说："空景易，实景难。空景要冷，实景要松。冷非薄也，冷而薄谓之寡，有千丘万壑而仍冷者，静古也。有一石一木而闹者，笔粗恶也。笔墨简贵自冷。"（《画说》）

半千论繁简，并非简单地以简代繁，晚年他重视减笔画，也不代表他醉心于如云林式的萧疏小笔，他的千岩万壑，他的陡壑密林，他的气氛森严的画面，大都取繁而不以简。所以，周亮工论其画："程青溪论画于近人少所许可，独题半千画云：画有繁减，乃论笔墨，非论境界也。北宋人千丘万壑，无一笔不减。元人枯树瘦石，无一笔不繁。通此解者，其半千乎？"程正揆评其画云："铁干银钩老笔翻，力能从简意能繁。临风自许同倪瓒，入骨谁评到董源。"正看到他在简繁之间的独

[1] 此据《十百斋书画录》所引。

特创造。（图 11-27）

半千论浓淡，固然有重视疏淡处的妙韵，如他说："有一遍叶不加者，必叶叶皆有浓淡活泼处。若死墨用在上无取疏林也。""树一丛至十树十数丛，其中无烟而有烟，无雨而有雨，此妙在虚处淡处欲接不接处。""淡者所以让浓之显也，淡不淡，浓俱乱。"但在半千看来，画之妙在浓淡之间，不是偏好淡的意味，而是超越浓淡。疏处即是浓处，浓处也可出淡韵。

半千论厚薄，也有出尘之语。半千说云林"厚而不薄"[1]，便是深通艺道之论。1683 年，他作书画册页（九开，书九开），其中有云："古人画厚而不薄，即云林生寒林实从营丘来，今之拟作者，不但不见倪迹，并不知营丘为何人。余此作实师李，愿与拟倪者相见。此语唯查梅壑知之。"

半千于艺道，无地无天，无古无今，上下纵横，摒弃浓淡、厚薄、纵横、疏密、繁简等时说。在他的世界中，一切形式都为我所有，一切成法都可以破。[2]破笔墨之法，即得笔墨之韵。在这一点上，他有晚年石涛的气势。由此，方可体会其画道密友程青溪所云为不诬："画有繁减，乃论笔墨，非论境界也。"在繁简上论笔墨，知识之笔墨也，非生命之笔墨。

第四，对枯淡问题的理解。

画史上，对半千山水腴润不足，每遭指摘。张庚说："半千画笔得北苑法，沈雄、深厚、苍老矣，惜秀韵不足耳。"（《画徵录》卷一）戴熙说："渴墨求润，自是吴渔山门径，断不堕龚半千耳。"（《习苦斋画絮》卷八）其实，半千的画虽不追求秀润，但并不缺少一种内在的秀雅。（图 11-28）

半千论枯，则润又在其中，他认为枯润相参为笔墨基本功夫。他说："从枯加润易，从湿改瘦难。润非湿也。"又说："树润则山石皆润，树枯则山石皆枯，树浓而山淡者非理也。浓树有初点便黑者，必写意，若工画，必由浅加深。"

〔1〕大都会所藏十二册页，其中半千有题跋说："即云林生犹有苍厚之气。"

〔2〕清顾麟士读半千生平二十四页巨作，感叹良多，其云："……半千之所以独有千古，更在墨。不必破笔，不必加勒，而阴阳明暗，前后远近，眉目以清，蹊径以分，其积墨者或淡笔者亦然，故浓而不腻，厚而不滞，淡而能苍，秀而韵神，品奇韵逸，不易追踪。此二十四幅成于丙辰春夏之交，以先生所撰《画诀》证之，觉无语非由衷而出，无境非身所克践，可谓浃浃巨观。余尤喜册中题识总跋，语皆寓道，大而不夸，远而不迂，况跋又云'余年近六十，恐后来精力稍倦，此册留为家具'者邪！故表背犹是先生之旧。"（《过云楼续书画记》卷五，江苏古籍出版社，1999 年，第 56—57 页）

图11-27　龚贤　秋江渔舍图轴　南京博物院藏
97.2×49.7cm

图11-28　龚贤　山水册之八　北京故宫博物院藏　22.2×33.3cm　1675年

　　半千论画，强调枯润不参，但并非"寓腴润以枯槁之中"——通过枯槁的表象来追求葱茏。康熙时诗人董以宁说："龚半千画树以直取妍，画山以枯见腴。"[1]这并非恰当的评价。半千的论画旨要在于超越枯润的相对性。他说："笔法愈秀而老，若徒老而不秀，枯矣。"他在生平巨作二十四开大册总跋中说："今住清凉山中，风雨满林，径无履齿，值案头有素册，忽忆旧时所习，复加以己意出之。其中有师董元者、僧巨（然）者、范宽、李成及大小米、高尚书者、吴仲圭者、倪、黄、王者。送春之二日而此册成。虽不必指某册拟某人，而瘦、腴、润、枯，截刚济弱，寓有微权，想见者自能辩之。"他握有"截刚济弱"之法，融会万有，翻为新章。（图11-29）

　　综言之，看半千之笔墨，不能作笔墨观，他不是在黑白之间取黑之道，而是超越黑白，超越笔墨，变笔墨之形式为生命气象之有机组成，由此敷衍其脱略凡尘、独标孤愫的追求，他的荒原境界便由此笔墨搭就。

〔1〕董以宁《为周栎园先生题画册》，《正谊堂诗文集》诗集七言绝句，清康熙书林兰荪堂刻本。

图11-29
龚贤
山水册之三
纽约大都会艺术博物馆藏

四、有新意的"画士"说

作为董其昌的弟子[1]，半千服膺文人画的学说，又有自己的新理解。我们在他关于"画士"等相关问题的讨论中，也可看出他的"荒原意识"与文人画发展主旨是密切相关的。（图11-30）

半千曾对"图"与"画"作过有意思的区分：

唐宋人写山水必兼人物，不若北苑独写云山为高。故后人指兼人物者

[1] 半千早年从董其昌学画。藏大都会博物馆的十二册页有一页题云："画不必远师古人，近日如董华亭笔墨高逸，亦自可爱。此作成反似龙友，以余少时与龙友同师华亭故也。"他自认属邹董一派，有诗说："吾言及见董华亭，二李恽邹尤所许。"并说："凡有师承不敢忘，因之一一书名甫。"（1674年作《云峰图》卷题跋，美国堪萨斯纳尔逊—艾金斯艺术博物馆藏，图见日本铃木敬主编《中国绘画总合图录》第一卷，第316—317页，编号A28-023）他的南宗山水流派脉络的描述，又在董其昌的描述之外，将董加进其中，认为董是南宗画发展的继承者，是山水的正脉："……至董源出，而一洗其秽。尺幅之间，恍若千里。其钟陵巨然犹仿佛一一。迨范宽、李成、仲圭、二米，又复分门别户，不识前人之用心。今日董华亭宗伯精书盖代，绘事旁兼，实能世其家学，后遂杳无门津。余恐此派失传，亟为摹拟。况晚老人于梦寐，然止可号为优孟衣冠也。"（1678所作《山水》题跋，著录于《十百斋书画录》癸卷）。

为图，写云山者为画，遂有图、画之分，董源实为山水家之鼻祖。[1]

> 古有图而无画。图者，肖其物，貌其人，写其事。画则不必，然用良
> 毫珍墨施于故楮之上，其物则云山烟树危石冷泉板桥野屋，人可有可无。
> 若命题写事则俗甚，荆关以前似不免此，至董源出，而一洗其秽。尺幅之
> 间，恍若千里。[2]

前人曾对此有过区分，一般认为，"图"是图经，而"画"则与图经有别。[3]半千
更进一步。在他看来，"图"是"肖其物，貌其人，写其事"，图写实际之作，可
以归入元人所说的"画史"之列，根本特点是记述，是对人物活动场景的具体描
写。所以人物的出现一般来说是必不可免的。而"画"主要是"写云山"，表现"云
山烟树危石冷泉板桥野屋"。他的意思当然不是说"画"特指山水画，而是强调，
"画"要超越记述，超越实际活动场景。质言之，在半千看来，超越具体的描述方

图11-30　龚贤　八景山水册之四　上海博物馆藏　24.4×49.7cm

〔1〕 1676 年所作二十四幅大幅山水总跋。
〔2〕 1678 年所作山水跋语著录于《十百斋书画录》癸卷。
〔3〕 南朝宋王微《叙画》将画与"图经"区别开来，他说："且古人之作画也，非以案城域，辨方州，
　　标镇阜，划浸流。"二者本质差异在"势"上。为了表现"势"，绘画需要"融灵"，需要融进
　　画家情感，表现画家真实的感受。梁元帝《山水松石格》云："远山大忌学图经。"张彦远将"界
　　画"和"真画"对立起来，认为以心去妙悟之画为"真画"，而以界笔直尺之类所作的画是没
　　有艺术价值的假画。

为"画"。他提出的"画者诗之余"的观点，也不能作诗中有画、画中有诗的一般解会，他是要以诗性来贯串"画"作，"画"是诗的，需要有虚灵之魂。"画"虽是造型艺术，但它的妙处并不主要在造型性。（图 11-31）

这一区别对初入门径的学者来说是有作用的。但这只是初步的。在半千看来，超越描述型的表现是基础，更重要的是要发现超越形式本身所具有的深邃内涵。他的"无人之境"，尽量泯灭时间性特征和具体存在空间的暗示，从而成就一种"荧绝"的山水。如他与大振山水合册中有一自题诗云："有人家处没人行，白石苍苔万古情。草木可衣仍可食，笑他巢许尚虚名。"有人家处无人行，此乃寂寞无人之境。他要彰显的是"万古情"，而不是当下的叙述。半千有诗云："霜染枫林十月初，天公磨赭复调朱。桥头没个人来看，留配时光在画图。"[1]"没个人来看"，就是他的冷风景。

"图"与"画"之间的区别，又与文人画所讨论的"工人之画"与"士人之画"的区别密切相关。半千说："丘壑者，位置之总名；安置宜安，然必奇而安，不奇无贵于安；安而不奇，庸手也；奇而不安，生手也。今有作家、士大夫家二派：作家画安而不奇，士大夫画，奇而不安；与其号为庸手，何若生手之为高乎？倘若愈老愈秀，愈秀愈润，愈润愈奇，愈奇愈安，此画之上品，由于天资高而功力深也。宜其中有诗意，有文理，有道气。噫！岂小技哉！余不能画而能谈，安得与酷好者谈三年而未竟也，当今岂无其人耶？因纪此而请与相见。"[2]这里涉及的"作家"、"士大夫家"的区别，其实就是董其昌等提出的"工人"与"士人"之别。半千从"安"与"奇"两点来谈它们之间的区别。他说"作家"画安而不奇，"士大夫"画奇而不安。此中之"奇而不安"与一般生手的奇而未安又不同，是在"安"后的超越。此一论述与孙过庭《书谱》中所说的初学求平正、既而求险绝、险绝之后再复归平正的观点很相似，还是指一种性灵超越的功夫。所谓"愈老愈秀，愈秀愈润，愈润愈奇，愈奇愈安"，正是深通中国艺术大道的论述。艺道之中有大力者非在大力本身，如佛教所谓香象渡河、截断众流，奇，在于"横"绝于古今天人之间的大气象。

[1] 刘纲纪说这可能受到他暮年密友孔尚任的影响，说半千的诗与《桃花扇》有相合处。如《桃花扇》诗云："闲此亭，奈何轰酒地，不见一人过。水鸟啼，山鸟歌，如花枫叶着高树，羲车鞭去疾，收管付嫦娥。"（《龚贤》，上海人民美术出版社，1982 年）

[2] 《虚斋名画续录》卷三龚半千《山水册》，见《中国书画全书》第 12 册。

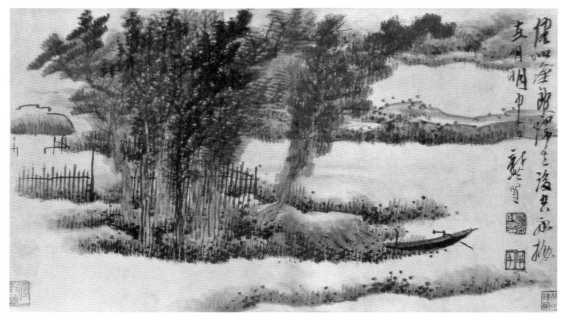

图11-31　龚贤　山水册六开之三　纽约大都会艺术博物馆藏

半千还有关于"士气"的论述：

今日画家以江南为盛；江南十四郡，以首郡为盛。郡中著名者且数十辈，但能吮笔者，奚啻千人？然名流复有二派，有三品：曰能品、曰神品、曰逸品。能品为上，余无论焉。神品者，能品中之莫可测识者也。神品在能品之上，而逸品又在神品之上，逸品殆不可言语形容矣。是以能品、神品为一派，曰正派；逸品为别派。能品称画师，神品为画祖。逸品散圣，无位可居，反不得不谓之画士。今赏鉴家，见高超笔墨，则曰有士气。而凡夫俗子，于称扬之词，寓讥讽之意，亦曰此士大夫画耳。明乎画非士大夫事，而士大夫非画家者流，不知阎立本乃李唐宰相，王维亦尚书右丞，何尝非士大夫耶？若定以高超笔墨为士大夫画，而倪、黄、董、巨，亦可尝在缙绅列耶？自吾论之，能品不得非逸品，犹之乎别派不可少正派也。使世皆别派，是国中惟高僧羽流，而无衣冠文物也。使画止能品，是王斗、颜斶，皆可役而为皂隶；巢父、许由，皆可驱而为牧围耳。金陵画家，能品最多夥，而神品、逸品，亦各有数人。然逸品则首推二溪：曰石溪、曰青溪。石溪，残道人也；青溪，程侍郎也，皆寓公。残道人画，粗服乱头，

449

如王孟津书法。程侍郎画，冰肌玉骨，如董华亭书法。百年来论书法，则

王董二公应不让；若论画笔，则今日两溪，又奚肯多让乎哉！[1]

这段话写于1669年，应周亮工之请而题。此中由评二溪画谈起，说到传统艺术论中的四品论，引出能品为"画师"、神品为"画祖"、逸品为"画士"的观点。"画士"虽为别派，却最得画之高致，最合半千于笔墨丘壑之外求气韵的观点，甚至陵轹于画祖之上。他的"画士"之画，也就是文人画史上所说的"士夫"之画，是具有"士气"的绘画。

"士气"，是文人画的核心概念，董其昌论南北宗对此有详细分析。但半千对此又有发明。有两点值得重视：从性质上说，有气韵（或云境界）则谓有"士气"，"高超笔墨"、"特殊丘壑"，即有士气。如他推重残道人画"粗服乱头"、程侍郎画"冰肌玉骨"，都是以气韵胜之显例。从身份上说，"士气"说不以身份论，那种以业余、职业（或"士夫""皂隶"）分南北的观点，皆不合"士气"之本旨。人不分高低（也不分南北），有境界自有"士气"。士夫画，非以士大夫论之。身份不是关键，高僧羽流、缙绅之列，如画有高逸之品，也可以说是士人画。关键是士气，而不是士人。

明代以来画史有以能品和神品为正派、逸品为别派的观点。在他看来，若以正派为工整之派，别派为超越法度之派（如其所言之"散圣"），那么有士气者是可以位列别派的。他说："僧巨然钟陵人，画师董北苑，北苑名元，为山水家鼻祖。自董以前有图而无画。图者，以人物为主，而山水副之。画则唯写云山、烟树、泉石、桥亭、扁舟、茅屋而已，后来士大夫争为之，故画家有神品、精品、能品、逸品之别，能品而上犹在笔墨之内，逸品则超乎笔墨之外，倪黄辈出，而抑且目无董巨，况其他乎？"[2]（图11-32）

但以山水家之正脉看，有士气者绝对代表着文人画发展的正脉。日本昆仑堂朱福元所藏半千山水册，共有六开（据半千跋称，此作本十一开），从丁未仲冬

〔1〕台北故宫博物院藏《周亮工集名家山水册》。其后云："诗人周栎园先生有画癖，来官兹土（金陵），结读画楼，楼头万轴千箱，集古勿论，凡寓内以画鸣者，闻先生之风，星流电激，惟恐后至，而况先生以书名，以币迎乎？故载几盈床，不止如十三经、廿一史，林宗五千卷，茂先三十乘，登斯楼也，吾不知从何处读起。暇日偶过先生，先生出此册见示，余翻阅再四，皆神品、逸品；其中尤喜程侍郎（正揆）二帧，因志数语，幸藻鉴在前，不然，吾几涉于阿矣。时康熙己酉仲冬望前一日，清凉山下人龚贤题。"
〔2〕《十百斋书画录》癸卷载龚贤山水卷。

图11-32 龚贤 山水册之十四 北京故宫博物院藏 22.2×33.3cm 1675年

（1667）画到戊申（1668）初夏，历时半年有余，可见半千重视的程度。他甚至说："然余四十年之心力止于此。"画后总跋说：

> 画家虽有倪黄董巨之别，要皆各有师承，其疏密工写异致，而可传可贵之处，未有不相合者也。能与古人相合，则不必指何者为董巨，何者为倪黄。今人徒美其名而肖其迹，庸师也。人但知文不类沈，沈不类文，抑知文之所以为文者，已窥沈之堂奥乎？沈之所以为沈者，已得唐宋诸大家之精髓乎。

半千之所以极重这套册页，其实是通过作品来说南宗的正脉，沟通文沈倪黄董，来为当时绘画的发展指出一条道路。半千的论点，从持论的合理性来说，与元代以来文人画存在的样态是完全相符的。

他对北派山水多有訾议，正是从气象境界上论而得出的观点。他说："减笔画最忌北派，今收藏家笥中有北派一轴，则群画皆为之落色，此不可不辨，要之三吴无北派。"[1]北派的重要特点是沦入技法一路，知方圆而不知非方非圆。他说："北派纵

[1] 纽约大都会艺术博物馆藏半千十二开山水册，见其中一页题跋。

451

老纵雄，不入赏鉴。所谓圆者，非方圆之圆，乃画厚之圆也。画师用功数十年异于初学者，只落得一'厚'字。"[1] 这与他所提倡的"有生命的笔墨观"完全不类。

半千的一段评论指斥北派的偏狭，正可看出他重妙悟重境界的理论坚持。他说："画家董巨实开南宗，既无刚很之气，复无刻画之迹。后之作者，或以才见，或以法称，唯董巨则几乎道矣。然恃□才则离法，泥法则叛道，至道无可道。说者谓，即敛才就法之谓道，问之董巨，而董巨不知，当乎微矣！"[2]

半千艺道的精髓，几乎可以凝聚在"至道者无可道"一语之中。此之谓具备万物，此之谓横绝太空。

[1] 上两条引文均见《半千课徒稿》。
[2]《仿董巨山水轴》题跋，美国克里夫兰美术馆藏。图见日本铃木敬主编《中国绘画总合图录》第一卷，第262页，编号A22-030。

十二观

八大山人的"涉事"

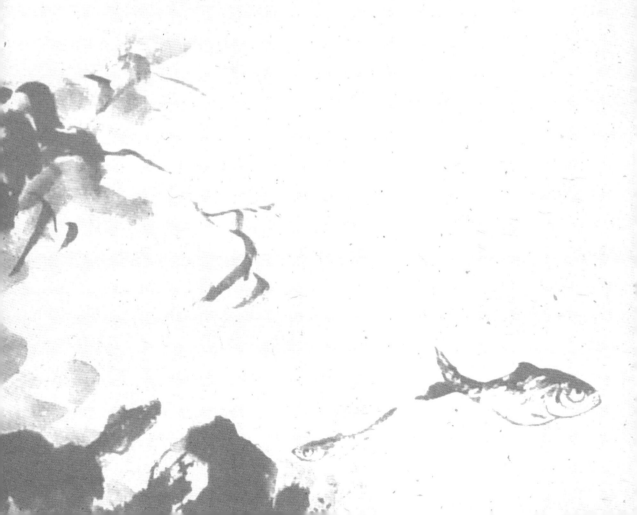

在当今中国美术界（包括创作界和研究界），常有人说，中国画讲的是笔墨，画家作画，其实并没有特别的寄托，很多含义是不懂画的文人自己弄出来的。以至研究界出现了不敢谈绘画的思想、智慧、意义之类的现象，生怕落入"过度阐释"的陷阱中。尤其是在西方层出不穷的形式分析理论占据我们的研究中心之时，这样的风气有愈演愈烈之势。

这样的担心有一定道理，但不能走向极端。中国画是在特定的文化和思想背景中产生出来的。尤其在文人画领域中，画家主要是以画来悦心而不是悦目的；"求于形似之外"自北宋开始就是文人画的基本法则；文人画具有非常清晰的重思想、重智慧的特性。像倪云林的《幽涧寒松图》、《容膝斋图》，通过形式美感的分析是无法穷尽其意味的。本章想通过八大山人相关问题的分析[1]，进一步讨论这一问题。

八大山人一生的绘画生涯，有一些"如应江西盐买者矣"的草草写就作品[2]，也有一些花鸟之作，形式活泼生动，并无深致藏焉。对于此类作品，我们的确不能"过度阐释"，若以玄言妙意解之，恐非画家本意。但八大山人生平确有大量作品，是为表达他的特别思虑而作，非为涂抹形式。对于这样的作品，我们如果仅从形式工巧、笔法细腻上求之，则无法读懂。

2011年秋，香港何耀光至乐楼收藏的明末清初遗民画家书画展在纽约大都会艺术博物馆举行，其中有一幅八大山人的《鱼》[3]。画面下方空空荡荡，只见一条巨大的鱼横卧在画的中上部，特别显目。鱼似飞，又似卧，眼睛透出怪异的神情。我的一位同行看过此作后，对我说："这可能是八大不太成功的作品，画得很死，不活。"他说得是对的，这条鱼的确画得死沉沉，僵硬地横在那里。如果仅从形式活泼的角度看，我们可以轻易得出这样的结论：齐白石远在八大山人之上，因为齐白石的花鸟虫鱼画得太生动活泼了。

但这样的结论我们又不能遽然而下。因为八大山人并非要画一个水中活类；也不像李瑞清跋此画所说的"春来无限沧桑泪，愁向山人画里看"——从遗民

[1] 八大山人（1626—1705），江西南昌人，明宗室，南昌宁献王后，一般以为他谱名为朱耷，但至今没有任何可靠文献可以证明。甲申后落发为僧，法名传綮，号刃庵，曾为一曹洞僧院的住持，大约在1682年前后出佛，后易名为八大山人。工书画，画以花鸟见长，晚年亦兼山水。
[2] 香港至乐楼所藏八大山人赠扬州诗人黄砚旅山水册，黄砚旅跋云："八公既不以草草之作付我，如应江西之盐买矣。"
[3] 此画在《明月清风：至乐楼藏明末清初书画选》一书中题名为《鱼乐图》，此题并不准确。The Hongkong Museum of Art, 2010, p.178.

图12-1　八大山人　鱼　香港至乐楼藏

情怀角度也不能尽此画之意；画面中怪鱼僵卧，显然不是"飞鱼"，大鹏南飞、鱼鸟互变的思路也与此不合。此画透出另外一些端倪：画面下部空空，尽量突出鱼的腾空感，鱼的背侧则有淡墨干擦出些许物影，那当是绵延的群山和大地。整个画面画一条怪鱼腾空于浩瀚大海和莽莽大地之上，不是飞跃和逃遁，而是对世界的超出。在我看来，这里可牵出一条八大山人念兹在兹的"何为真实世界"的思想线索，正包含八大山人对所谓"实相"世界的思考。（图 12-1）

请容我以八大山人的一个重要概念——"涉事"为线索来讨论这个问题。

一、"涉事"概念的提出

从现在可知的纪年作品看，八大山人大致在 1690 年到 1695 年间大量使用"涉事"一语。其中涉及不少八大山人的著名作品。

款印庚午（1690 年）涉事的主要作品传世的有：北京故宫所藏的《松鹿图轴》，款"庚午七月涉事"；辽宁博物馆所藏的《莲花双鸟图轴》，款"庚午七夕涉事"；藏江西八大山人纪念馆的《双鹊大石图》，款"庚秋涉事，八大山人"；也是作于此年的《蕉石图》，款"庚午九月涉事，八大山人"；本为刘靖基所藏的《快雪时晴图轴》，有跋云："此快雪时晴图也。古人一刻千金，求之莫得，余乃浮白呵冻，一昔成之。庚午十二月二十日，八大山人记。"有屐形、"八大山人"和"涉事"三印。

署康熙辛未（1691 年）作品中涉及"涉事"概念的有：新加坡陈少明所藏的《花朝涉事图轴》，款"辛花朝涉事，八大山人"；荣宝斋所藏的《杂画册》八开，其中一开画鱼，款"辛春涉事，八大山人"；上海博物馆所藏的《猫石图轴》，款"辛未之十二月既望涉事，八大山人"，并有屐形和"涉事"二印；上海博物馆所藏的另一幅作品《湖石双鸟图轴》，款"辛未之十二月既望涉事，八大山人"，并有屐形、"八大山人"、"在芙"和"涉事"四印；南京博物院所藏的《游鱼图轴》，有题诗："三万六千顷，毕竟有鱼行，到尔一黄颊，海绵冷上笙。"款"辛重光之十二月既望画并题，八大山人"[1]，并有"涉事"等四印；广州美术学院所藏的《双禽图轴》，款"辛未之十二月既望涉事"；镇江市博物馆所藏的《花果禽石图卷》，款"辛未之

[1] 重光，岁星纪年法，在《尔雅》与十天干的对应中，重光即辛。

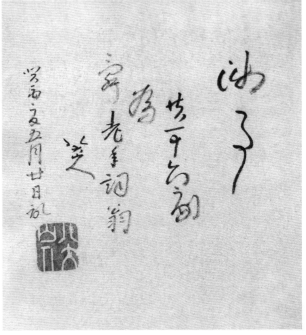

图12-2　八大山人　致鹿村书札

图12-3　八大山人　书画册之十六　上海博物馆藏
24.4×23cm

十二月涉事"，等等。

　　以"涉事"为款印的壬申（1692年）作品有：北京荣宝斋所藏的《双禽图轴》，署"壬申之二月涉事"，款"八大山人"[1]；上海博物馆所藏的《鱼石图》，款"壬申之花朝涉事，八大山人"；八大山人代表作《莲房小鸟图轴》，也藏于上海博物馆，款"壬申之七月既望涉事，八大山人"，并有"天心鸥兹"花押；上海博物馆所藏的八大著名行书作品《题八大人觉经》，作于壬申五月之二十七日，有屐形和"涉事"二印；王方宇所藏的《竹石小鸟图轴》，款"壬申孟夏涉事，八大山人"；王方宇所藏的八开《花果鸟虫册》，似可称为"涉事花果册"，因为这套册页中不仅有"涉事"款（如第三开画莲花，有"壬申之夏五月涉事"款，第八开画菊花，有"壬申之夏涉事"款），而且有"涉事"之印，同时，还有"涉事"之书法，大书"涉事"二字，旁侧画一小小的落花；北京荣宝斋所藏的八大行书千字帖册，作于壬申五月既望的一个清晨，也有"涉事"印；云南博物馆所藏的《孤鸟图轴》，有"壬申之十二月既望涉事"款；上海博物馆所藏的山人花鸟四条屏，作于1692年，也有"涉事"款，等等。

[1]　此图见劳继雄编《中国古代书画鉴定实录》第一册，第360页。诸家鉴定为真迹。

作于癸酉（1693 年）、与"涉事"有关的重要作品是上海博物馆所藏的《鱼鸟图轴》，在这件作品的三段题跋中，有关于"涉事"的解释。这是现存山人作品中唯一直接解释他使用这一术语的原因，其中有"文字亦以无惧为胜，矧画事！故予画亦曰'涉事'"之语（我将在下文加以分析）；北京文物公司所藏的《孤禽图轴》，是一件生动的作品，款云："癸昭阳涉事，八大山人。"[1]上海博物馆所藏的十六开书画册，后有总记云："涉事，共十六副，为舜老年词翁。八大山人，癸酉夏五月廿日记。"其中多件作品有"涉事"款印，等等。

但康熙甲戌（1694 年）之后，八大山人很少使用"涉事"款印，在其纪年作品中，唯见几件与"涉事"有关的作品，如作于康熙己卯（1699）年的《双鹰图轴》，款"己卯一阳之日写，八大山人"，有"八大山人"、"何园"和"涉事"三印。

在八大山人的未纪年作品中，也有一些有"涉事"款印的。如美国纳尔逊—艾金斯美术馆所藏八大山人书画册页，其中一页为书札：

> 连日贱恙，既八还而九转之，啖瓜得苏，亦是奇事，此间百凡易为，但须调摄一二日为佳耳。山言先生所属斗方，案上见否？五日在北兰涉事一日也。质老致意。思翁画驰去是幸，七月九日，复上鹿村先生，八大山人顿首。

"山言"即宋至。宋至随巡抚江西的父亲宋荦居南昌，时在 1688 年到 1692 年间，此札当作于此期间。质老，乃梁份，字质人，是八大山人的密友，江西理学泰斗魏禧的学生。此札致八大密友方鹿村，质人曾客居鹿村的水明楼，故有代为致意之事。札中言"五日在北兰涉事一日"，北兰，即南昌名寺北兰寺，寺住持澹雪乃八大至交，八大常于此处作书画。所谓"涉事一日"，就是为书为画一日。（图 12-2、12-3）

八大山人这类作品很多，如纽约大都会艺术博物馆所藏的《山房涉事图卷》（图12-4），是他生平极富魅力的作品，从落款"八大山人"的"八"的书写情况看，呈"╲╰"形，当是 1690 年前后的作品[2]。此作八大款中有"山房涉事"语。另外，

[1] 昭阳，岁星纪念法，昭阳即癸。八大山人"癸昭阳"这种重叠的表现法不多见，当是癸年作品。

[2] 八大山人使用"八大山人"之号，大致在 1684 年前后，但"八大山人"落款之书写却有区别，1694 年之前的，"八"写为"╲╰"，而这之后到晚年，则写作"╰╲"，研究界以此为八大山人绘画分期的重要根据之一。

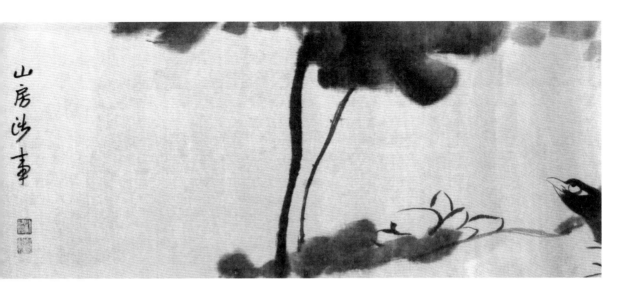

图12-4　八大山人　山房涉事图卷局部　纽约大都会艺术博物馆藏　27.3×205.1cm

华盛顿弗利尔美术馆所藏八大绘画册页，其中多钤有"涉事"小印，这套册页也与大都会的《山房涉事图卷》为同期作品。

综上言之，现在还不能确切知道八大山人何时开始用"涉事"款印，但时间一定在定居南昌之后，大约不会早于1690年，而1695年后便少用此名。他较多使用此名的时间在1690—1693年这四年间。

从现存作品看，他在四种情况下使用此名：一是以"涉事"为款，如"八大山人涉事"、"山房涉事"；二是书画作品中钤上"涉事"白文小印，此印在八大印中颇特别，切刀中颇见顿挫，其中"事"的下部刻得不连属，颇似"聿"字。聿者，笔也。"涉事"者，即"涉笔"也，特指他的书画之作。三是以"涉事"二字代指作书画，如说"在北兰涉事一日"，此与他将"涉事"和"涉笔"相混的情况有关。四是以"涉事"二字为独立的作品，如王方宇所藏的一幅落花涉事册页。

二、"涉事"的涵义

八大山人艺术中的重要概念"涉事"到底应作何解？学界对此是有讨论的。劳继雄《中国古代书画鉴定实录》中记录了当代几位著名学者的看法：

启功:"涉事"何意? 谢稚柳:即是给你办事。徐邦达:八大就是不老实,
故弄玄虚。谢稚柳:八大还算好的,石涛更是不老实。徐邦达:同意。谢
稚柳:八大有学问,故弄玄虚确也有之,叫你不懂其意,不知所以然也。[1]

而我以为,"涉事"概念在八大山人的艺术中占有重要位置,而且具有丰富的内涵。
他在1693年所作《鱼鸟图卷》第一段自跋中直接涉及此一概念:

> 王二画石,必手扪之,蹋而完其致;大戴画牛,必角如尾,局以成其
> 斗。予与闵子,斗劣于人者也。一日出所画,以示幔亭熊子,熊子道:"幔
> 亭之山,画若无逾天,尤接笋,笋者接笋,天若上之。必三重阶二铁絙,
> 絙处俯瞰万丈,人且劣也;必频登而后可以无惧,是斗胜也。"文字亦以无
> 惧为胜,短画事! 故予画亦曰"涉事"。(图12-5)

八大山人的题跋,涉及一次与朋友切磋书画的活动。闵老,乃八大的好友、书画家
闵应铨,字六长,善画鹅。熊子,乃诗人熊秉哲,书法精妙,也是八大的好友。此
段话由画史中的典实谈起。王二,当指水墨创始人之一唐代画家王洽,因其泼墨

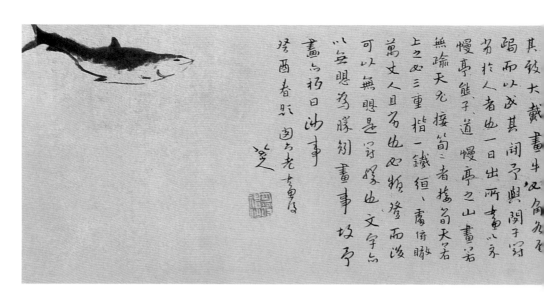

图12-5 八大山人 鱼鸟图前段 上海博物馆藏 25.2×105.8cm

[1] 几位鉴定家关于藏北京故宫博物院的八大山人《芙蓉花石图轴》的对话,《中国古代书画鉴定
 实录》第一册,东方出版中心,2010年,第21页。

为画，人又称王墨。[1]大戴画牛，指唐代画牛高手戴嵩，其画牛极尽斗势。八大山人的议论，可能与《东坡志林》所载一幅戴嵩假画有关："蜀中有杜处士，好书画，所宝以百数。有戴嵩牛一轴，尤所爱，锦囊玉轴，常以自随。一日曝书画，有一牧童见之，拊掌大笑曰：'此画斗牛也！斗牛力在角，尾搐，入两股间。今乃掉尾而斗，谬矣！'处士笑而然之。"熊子评六长画，强调心中"无惧"，在他看来，如果下笔迟疑，无"斗胜"之心，难有佳作。八大

图12-6　八大山人　山水花鸟册之二　上海博物馆藏
37.8×31.5cm

山人所述王洽泼墨、戴嵩画牛，都具有一种从容恣肆、解衣磅礴的精神气度，与熊秉哲的评论正相合。

　　但八大山人所理解的"斗"，不是斗狠之欲和好胜之心，而是潇洒不为物拘的心胸。他说，他与六长都是"劣于斗"之人。八大山人服膺平常心即道的思想，力戒"斗"的欲望。他有大量作品表现这方面的思考，如他的《鸡雏图》，惟画一只小鸡雏，茸茸可爱，这是一只超越"芥羽而斗"的欲望、不为人玩弄、恢复独立自由状态的鸡。这样的小鸡雏，雌柔而得神仙之境。（图12-6）

　　在《鱼鸟图卷》这段题跋中，也表现了相似的思想。八大这里既言"无斗"，又说"无惧"，似有矛盾。其实，"无斗"并不意味着懦弱，更不意味着逃遁。放弃斗狠心、求胜意，荡去由欲望、情感、知识等所引起的冲荡，便是心灵中的"大力者"，此时胸次朗然，如香象渡河，具无边力量，有金刚不坏之身。惟其"无斗"，故而"无惧"。

〔1〕《宣和画谱》卷十："王洽，不知何许人。善能泼墨成画，时人皆号为'王泼墨'。性嗜酒疏逸，多放傲于江湖间。每欲作图画之时，必待沈酣之后，解衣盘礴，吟啸鼓跃。先以墨泼图幛之上，乃因似其形像，或为山，或为石，或为林，或为泉者，自然天成，倏若造化。已而云霞卷舒，烟雨惨淡，不见其墨污之迹，非画史之笔墨所能到也。"

八大山人以此为"涉事"之解，打上了浓厚的禅宗思想的烙印。"涉事"表达的是禅宗的哲学精髓。这个概念得自其曹洞家法。

"涉事"的概念，在唐代澄观的著作中多有涉及。《大方广佛华严经疏》卷三十云："住禅，寂定也；由契心，性理也。禅不系心，不碍散地，即涉事也。"卷八十二云："清净心常一，如是尊妙人，则能见般若是也。念想观除，约于内智，则不受外境，见色如盲，等而言善巧者，非涉事善巧，不念不受，是入理善巧耳。"唐代福州玄沙宗一禅师论及的"涉事涉尘"，曾引起禅门的讨论。玄沙《广录》云：

> 识不能识，智不能知，动便失宗，觉即迷旨。二乘胆颤，十地魂惊。语路处绝，心行处灭。直得释迦掩室于摩竭，净名杜口于毗邪，须菩提唱无说而显道，释梵绝听而雨花，若与么现前，更疑何事？没栖泊处，离去来今，限约不得，心思路绝，不因庄严，本来真净，动用语笑，随处明了，更无欠少。今时人不悟个中道理，妄自涉事涉尘，处处染著，头头系绊，纵悟则尘境纷纭，名相不实，便拟凝心敛念，摄事归空，闭目藏睛，才有念起，旋旋破除，细想才生，即便遏捺。如此见解，即是落空亡底外道，魂不散底死人。冥冥漠漠，无觉无知，塞耳偷铃，徒自欺诳。[1]

八大山人佛名传綮，传于明曹洞宗师博山元来一系，博山是八大山人的佛门四世祖。博山说："禅玄沙云：'今时人不悟个中道理，妄自涉事涉尘，处处染著，头头系绊，纵悟则尘境纷纭，名相不实。'评：处处染着，头头系绊，只是究心不切，命根不断，不肯死去。真正参学人，如过蛊毒之乡，水也不可沾着一滴，始得个彻头。"[2]博山解读玄沙虽着语不多，却正中玄沙语之精髓，真正的悟禅之法，正在"涉事涉尘"中转出关捩。博山认为，玄沙此段论述绝非让人杜绝"涉事涉尘"，佛门中的"无说""绝听"之道也不是简单的摄事归空、闭目藏睛。博山甚至认为，真正的参悟者，乃正在"涉事涉尘"之中，所谓"如过蛊毒之乡，水也不可沾着一滴，始得个彻头"，其意正在于此。（图12-7）

[1]《指月录》卷十九，六祖下第七世。此段话乃引玄沙《广录》语。
[2]《博山和尚参禅警语》卷之下。博山传寿昌慧经法门，有"元道宏传一"之法脉，是八大老师弘敏的师祖。八大佛门修行深受博山禅法影响。见拙著《八大山人研究》第十七章《传綮与弘敏相关问题研究》，安徽教育出版社，2008年。

图12-7
八大山人
书画册之十五
上海博物馆藏
24.4×23cm

　　博山所辨之道理，不是"绝事绝尘"，而是于"涉事涉尘"中见真性。八大山人始用"涉事"概念大致在1690年前后，从其思想变化的情况看，他对"涉事"概念的重视，显然有博山禅法影响的痕迹。八大山人1680年回到南昌，于1684年前后开始用"八大山人"之号。"八大山人"，不是"天上天下，惟我独尊"的"八大"之"山人"，而是"八大山"中"人"——永远环绕在佛周围的弟子。[1] 此号之使用，记录着他离开佛门的历程，更重要的是表达了他永在佛门的心念，虽不在丛林，仍是佛门中人。八大山人大约在1648年前后进入佛门，1680年告别丛林生活，1682年左右决定在南昌定居，"八大山人"之号的使用，反映出他当时思想中的挣扎，或许可以说是一种自我安慰。禅宗强调，打柴担水无非是道，禅心即平常心，禅事则平常事。一位初来的僧人曾问唐代赵州大师，此处"丛林"如何（佛教称寺院为丛林），赵州说："我这里没有丛林，只有柴林。"关键不在于是否身在佛门，而是心中的坚守。在佛门经历三十多年生涯的八大山人，晚年离开佛门，并不表明他抛弃了佛教信仰，从"八大山人"之号、"涉事"概念乃至很多标记性符号的使用可以

[1] 佛教以须弥山为中心，周围有佉提罗、伊沙陀罗、游乾陀罗、苏达梨舍那、安湿缚揭拏、尼民陀罗、毗那多迦、斫迦罗等八大山环绕着它，山与山之间又各有一大海，有八大海。再外面又有四大部洲。这就是佛教所谓"九山、八海、四洲、一世界"的说法。八大山人，意思是环绕在"八大山"中"人"。

看出，他在强化他的佛学渊源，强化他要在世俗生活中体证佛性的心念。

如他这时期开始使用"口若扁担"一印，此乃禅门语，如往口中横下一根扁担，陈述的是禅门十六字心法中"不立文字"的意旨。八大山人用此为印的意思绝非闭目塞听，如玄沙所讽刺的"摄事归空，闭目藏睛，才有念起，旋旋破除，细想才生，即便遏捺"，而是即物即真，即尘事即超越。八大山人使用"涉事"概念，在一定程度上，是对"口若扁担"的一种补充。"口若扁担"和"涉事"两个概念，几乎从两个侧面包含了博山元来由玄沙语中所拈提的意思：离世又不弃世，即烦恼即菩提，即垢即净。

八大山人的"涉事"概念主要包含三层意思：

一是以涉事为方便。佛教中以"涉事涉尘"为方便法门，为沤和智慧——如在大海之沤中看海之性，浪花倏生倏灭，转瞬即逝，乃幻而不实之相。但佛教并不强调抛弃浪花，它推崇一种被称为"沤和般若"的智慧，菩萨为摄化众生，开种种方便法门，涉种种事相，来"示现"真实，如以浪花来示现海性。没有这种涉事涉尘的"示现"，也就没有真实。

故在佛门中，"涉事"和"沤和"同意，合言"涉事沤和"，所标示的就是这"浪花的智慧"，是一种方便善巧之"权"；佛教中所言之"权"，也即指涉事沤和的智慧。澄观在解释《华严经》的"沤和般若"时说："沤和涉事者，沤和，《俱舍》罗此云'方便善巧'，即肇公《宗本》论文论云：'沤和般若者，大慧之称也。'诸法实相谓之般若，能不形证，沤和功也；适化众生谓之沤和，不染尘累，般若力也。然则般若之门观空，沤和之门涉有，涉有未始迷虚，故常处有而不染；不厌有而观空，故观空而不证。是为一念之力，权慧具矣。"[1]又说："文殊则般若观空，智首则沤和涉事。涉事不迷于理，故虽愿而无取；观空不遗于事，故虽寂而不证。"[2]

澄观的涉事沤和关乎"有"。体证诸法实相，不是逃遁"有"，而是于"有"中体"空"，于"虚"（幻）中证"实"。正如禅门《信心铭》所谓"遣有没有，从空背空"，有意在心灵中排斥有，或者有意去追求空，都是沾滞于有与无的执着，都是分别见。（图 12-8）

八大山人的"涉事"取大乘佛学不有不无的沤和智慧，他晚年的艺术在一定程度上就是对"浪花智慧"的演绎。他画种种物、种种相，一朵落花、一条冥然不动

[1]《大方广佛华严经疏》卷三十四。
[2]《大方广佛华严经疏》卷十五。

图12-8
八大山人
杂画册之一
苏州灵岩山寺博物馆藏
32.8×31.5cm

的鱼，都是一种"示现"。他的艺术都是开方便法门，说他对佛的体会，对人生的证验，对他身历其中的生命的体味。1690年前后，八大山人由一位"愤怒的八大"渐转而为"幽淡的八大"[1]。这时的八大，通过"涉事"，或者说是"涉聿"——他手中这只笔，于"苦难的历程"中体会智慧的微光，在污泥浊水中（他当时的生活几乎可以用"污泥浊水"来形容）出落精神的清洁，在世俗的屈辱中（"驴"号即与他当时的屈辱生活有关）证验个体生命的永恒价值。

二是涉事而无事。曹洞宗师、唐代宏智正觉《默照铭》有云："衲僧家，不可以静躁则，不可以去来求，步步不将来，心心无处所。直得正不立玄、偏不涉事、处处无渗漏、密密常现前始得。"此中所言"正不立玄、偏不涉事、处处无渗漏、密密常现前"乃曹洞家法，曹洞禅法有偏正回互之说。曹洞宗说，"有一物常在动用中"，"一"是"正"，"动用"是偏，"一"又常在"动用"中。求真为正，但并不在玄言中；涉事其实就"在动用中"，此为偏，但偏也不能为事所溺，所谓"涉事"不能有"渗

[1] 参见拙著《八大山人研究》中第七章《八大山人的遗民情感问题》，安徽教育出版社，2008年。

漏"[1]。正偏回互，即幻即真，如良价过河观影而得真。曹洞家法中的"渠是咱，咱不是渠"正是此意。正觉此处强调，涉事涉尘，其意并不在事尘中，说"有"是为了"观空"，说"事"是为了对事的超越。

对于此一思想，八大山人在佛门时就有觉知。他说"画者东西影"——图像世界呈现的是"东西"，这"东西"其实是真实世界的影子。他含玩于影与真之间，作画就是涉事涉尘，是通过自己的艺术作品的"用"，与自性的"真"回互。[2]

他在画中即事即尘，绝不能作事尘观。一方面他深受传统画学超越形似观念的影响，又染上佛门真空幻有的哲学智慧。即如上文所引那幅《鱼鸟图卷》来说，八大山人于此画中解释他使用"涉事"二字的原因，表面看来，可以说没有任何关系。画的中部画一条大鱼飞在天际，画的尾部上端画一条小鱼，一条你不注意可能会忽视的小鱼夹在两段题跋之间，再就是作为画面主体部分的兀立于山中的两只鸟。这幅画不是表达鱼鸟互转的古老传说，也不是表达如大鹏高举于天的逍遥和纵肆，而是表达他的"涉事"之心——一朵浪花的智慧。一切的事尘，一切的"有"，都是虚幻不实的，他的"涉事"，落实于放弃"斗"的欲望，其实是放弃有与无两方面的执着，排除来自情感、欲望、知识的束缚，以一颗平常心看待世界。所谓平常心，乃如马祖所说"无造作，无是非，无取舍，无断常，无凡无圣"的不有不无之心。这一画面中出现的鱼鸟都是示现之方便，说法之权巧，它提供了一个放弃执着有无观念的进阶。（图 12-9）

三是由涉事而取真。在大地上行走，脚下无尘；在大海中浮沉，其身不湿。于涉事中铸金刚不坏之真实身。"真"是八大山人晚年很多绘画的不变主题，那个深藏于形式背后的大智慧。在一定程度上可以说，八大山人不是一位善画物象的画者，而是一位托钵走遍天下的乞者，在无时无空中寻"真"的永恒行路人。作为一位造型艺术家，他的笔触可谓上天入地，涉妄历尘，纵行万里云空，浩然千劫时轮，一切的事相俗尘辗转于他的笔下，变成一种说法之语、入真之门。即如他的那幅由"涉事"二字和一朵落花构成的画面，在一朵落花的故事中，诉说幽淡的情怀，那种时历万变而其心如一的精神。花儿是这样绚烂，却就要零落成泥，碾为尘土，绚烂倏变为衰朽，流转的幻相中，昭示世界的真实意。

〔1〕 曹洞禅法极重这"渗漏"之事，洞山良价有"三渗漏"之说，即见渗漏、情渗漏和语渗漏。八大山人为明代曹洞禅法复兴后的传人，在曹洞禅法兴盛的江西，八大的思想深受此家学说影响。
〔2〕 拙著《八大山人研究》第五章《论八大山人的"无情说法观"》中对此有分析。

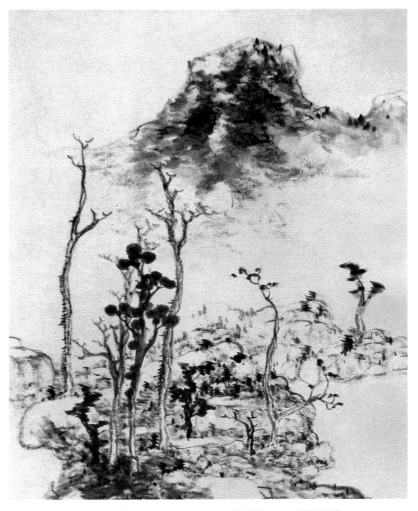

图12-9　八大山人　山水花鸟册之三　上海博物馆藏　37.8×31.5cm

　　总之，八大山人的"涉事"是从禅门"涉事而真"思想中直接转出的概念，从而成为贯穿于他晚年艺术的核心思想线索。八大山人不是艺术理论家，但围绕"涉事"的诸种书写，也涉及他的潜在艺术观。他晚年的艺术突出的思想是：真性是艺术的灵魂，对世界永恒价值的追求是其艺术的理想境界，涉事涉尘中深藏着其欲安顿心灵的生命智慧，生命安顿是建立在其无念心法之上，而随意而往的心法又直接影响其艺术形式的构造。

　　八大山人使用"涉事"概念主要集中在 17 世纪 90 年代的一段时间里，但与"涉事"相关的思想几乎贯彻于他一生的艺术中，尤其在他晚年的艺术中体现得最为明显。以此概念为中心，可以获得进入八大山人一些重要作品的锁钥。（图 12-10）

图12-10
八大山人
安晚册之四
京都泉屋博古馆藏
31.8×27.9cm

三、"涉事"与权

　　八大山人的"涉事"或者"涉聿",是利用绘画大开方便之门,来说他的法,说他生命的体悟,说他对人世冷暖的感觉、对生命真性的追求。他视自己的画如一朵浪花,是一种权变,是达于实相世界的梯航。(图 12-11、12-12)

　　八大山人晚年的绘画可谓随意涉事,权变多门。我这里由其作品呈现的方式,概括为三种主要方法,每一种方法由他的一枚不大为人注意的小印谈起。

(一)俯拾即是

　　八大山人晚年有一枚使用广泛的印章"拾得",其后又刻"十得"印,与此傍行。八大山人在不用"涉事"印之后,"拾得"一印几乎代替了它的位置。(图 12-13)

　　"拾得"的含义与"涉事"相近。八大山人使用"拾得"印,可能与他悲惨的

身世有关。禅门传说，拾得与寒山为莫逆，同是唐代著名禅僧，拾得无家，被人拾取，在寺院中长大，故名"拾得"。这与八大山人的身世有惊人的相似。邵长蘅1689年所作《八大山人传》云八大自临川"走还会城，独身猖佯市肆间，常戴布帽，曳长领袍，履穿踵决，拂袖翩跹行，市中小儿虽观哗笑，人莫识也。其侄某识之，留止其家。久之，疾良已"。很显然，八大山人借这枚小印表达自己的身世命运。另外，这枚小印还暗喻八大所推崇的情怀。历史上将拾得比作弥勒佛。拾得性达观，据说此偈为他所写："老拙穿破袄，淡饭腹中饱，补破好遮寒，万事随缘了。有人骂老拙，老拙只说好，有人打老拙，老拙自睡倒。有人唾老拙，随他自干了。我也省力气，他也无烦恼。这样波罗蜜，便是妙中宝。"八大山人使用"拾得"印，似含有超然世表、不为物拘的情怀。另外，"拾得"、"十得"二印有联系。俗语中的"十得"，乃十全十美的意思，即佛教所说之圆满。八大山人这里暗含：拾得就是十得，就是圆满，圆满在心中，一朵卑微的小花就是一个圆满的世界。

八大山人"拾得"印的第四层意思，与"涉事"含义最接近。1695年之后，他几乎不用"涉事"印章，而以"拾得"代之；少用"涉事"的花押，改以"拾得"代之。其实，八大山人的"涉事"就是"拾得"，它体现的是中国美学中的重要观念——"俯拾即是"、自然成文的思想。《二十四诗品·自然》云："俯拾即是，不取诸邻。俱道适往，著手成春。如逢花开，如瞻岁新。真与不夺，强得易贫。幽人空山，过雨采蘋。薄言情悟，悠悠天钧。"拾得，就是俯拾即是，自然而然，涉事涉尘，皆为佛土。

在主题选择上，八大山人正是以"涉事"观念来作画：随意而往，触物即成，天下万般之事皆为我所用，

图12-11　八大山人　藤石

图12-13　八大山人　十得、拾得印

图12-12　八大山人　安晚册之二
京都泉屋博古馆藏　31.8×27.9cm

事事处处都是进入真实世界的门径。他的作品的主题很少传统花鸟画的固有程式，晚年的山水画虽说仿黄仿倪的都有，但也是自己的一家面目，什么雪山萧寺、秋江待渡、远浦归帆、江岸送别等等，都在他的画中失去了踪迹，他只画他的感觉世界。

我们从他的一幅作品来看这一问题。上海博物馆所藏的八大山人《莲房小鸟图轴》，作于1692年，构图极简单，只是在画面中央画一只小鸟，一脚独立在一枝莲蕊之上，似落非落，翅膀还在闪烁着，睁着微茫的眼睛。右上用较大的字书款："壬申之七月既望涉事，八大山人。"左侧以稍小之字写有"天心鸥兹"四字花押[1]。下钤有屐形小印。（图12-14）

这是一件不寻常的作品，八大山人虽然画过不少莲子、小鸟之类的作品，但都没有如此集中地表达他有关俯拾即是、无念无相的思想。画家创造了一个综合性的图像世界，画面中的四个部分并不互相从属，莲房小鸟之图、"涉事"之款、天心鸥兹的花押和屐形小印这四个部分均具有独立意义，同时又相互关联，构成一个相互生发的意义网络，从而表达复杂的意思。

画面的主体部分是小鸟和莲房。一朵莲蕊托出几颗饱满的莲子。莲子在八大山人的绘画中有特别的指涉。他的著名作品《河上花图卷》（藏于天津博物馆）上

[1] 拙著《八大山人研究》对此花押有考证，过去一般将其解释为"乔鸥兹"，我根据此印的书写特点和思想方面的原因，释为"天心鸥兹"。另外，八大之兄仲韶晚号"云心头陀"，其祖父贞吉晚号"寸心居士"，而八大号"天心鸥兹"，三者之间似有关联。鸥兹，即鸥鹚。

录有《河上花歌》长歌，中有"实相尤相一粒莲花子，吁嗟世界莲花里"之语。他有诗咏荷花："一见莲子心，莲花有根柢。若耶擘莲蓬，画里郎君子。"他以莲子来比喻实相，敷衍他真空幻有的思想。而一脚独立的小鸟在八大山人的绘画中也有程式化的倾向。如藏于云南省博物馆的《孤鸟图轴》，画一枯枝，叶儿尽脱，一只小鸟单脚独立于枯枝的尖子上，颤颤巍巍。八大山人的《莲房小鸟图轴》也是如此，一只似落非落的鸟，闪烁着欲动欲止的翅，睁着幽微难测的眼，独脚"似"立于似有若无的莲蕊之上，以暗示无相、空观的思想。如他所说，"实相无相一粒莲花子"。（图12-15）

而"天心鸥兹"花押表达的是"鸥鹭忘机"的观念，兹，即鹚。《列子·黄帝篇》："海上之人有好鸥鸟者，每旦之海上，从鸥鸟游，鸥鸟之至者百住而不止。其父曰：'吾闻鸥鸟皆从汝游，汝取来，吾玩之。'明日之海上，鸥鸟舞而不上也。"八大山人要做一只有"天心"的鸥鸟，与世界游戏。这"天心"，与禅宗无念心法最是接近。八大后期所用另一印"天闲"[1]，也有天心的意思。（图12-16）

大约自1683年开始，一直到1705年去世，八大作品中常有一枚图画般的扁形朱文小印，其形如木屐，所以张潮称之为"状如屐"，又因其

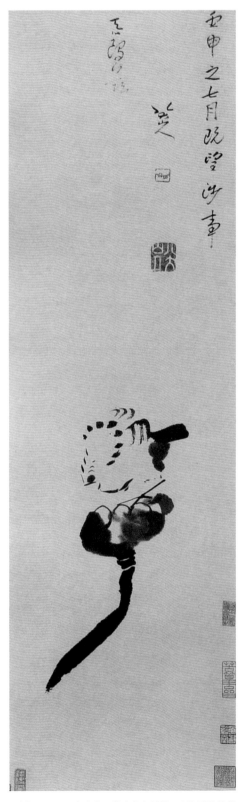

图12-14　八大山人　莲房小鸟图轴　上海博物馆藏
94.1×28.4cm

[1] 这枚印章，学界多以"夫闲"释之，意为：老夫是个闲暇人。甚至有论者还将此章与所谓八大的"婚姻"联系起来（"夫"被说成是丈夫）。其实，这是误释。"天闲"语出《庄子》"天闲万马"典故，董其昌曾以"天闲万马皆吾师也"、"天闲万马皆吾粉本"为绘画至高境界。

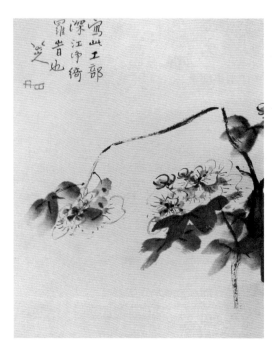

图12-17　八大山人
屐形小印

图12-16　八大山人
天心区兹印

图12-15　八大山人　山水花鸟册之一
上海博物馆藏　37.8×31.5cm

形很像牙齿，有论者称其为"齿形印"[1]。我以为，称其为"屐形小印"似更妥帖。这与他的"涉事"观念有关。魏晋文人有"跟高齿屐"的习惯。《颜氏家训·勉学》云："梁朝全盛之时，贵游子弟……无不熏衣剃面，傅粉施朱，驾长檐车，跟高齿屐，坐棋子方褥，凭斑丝隐囊，列器玩于左右，从容出入，望若神仙。"卢文弨注云："自晋以来，士大夫多喜著屐，虽无雨亦着之。下有齿。谢安因喜，过户限，不觉屐折齿，是在家亦着也。"诗人谢灵运也善着屐，李白诗中就有"脚着谢公屐"之语。八大山人艺术深受晋人之风影响，六朝士大夫从容潇洒、沉着痛快的人生格调，常常成为他咏叹的主题。[2]他取屐形小印，正著有此一情怀。《二十四诗品·清奇》一品云："娟娟群松，下有漪流。晴雪满汀，隔溪渔舟。可人如玉，步屟寻幽。载瞻载止，空碧悠悠。神出古异，淡不可收。如月之曙，如气之秋。"其中"步屟寻幽"，就是著木屐而悠然前往，以形容文人之高逸生活。八大山人取其意也。（图12-17）

　　这幅画的图像、花押和印章，几乎从不同的侧面注释着画中八大山人"涉事"

〔1〕　我在以前的研究中，因其形如驴，且产生于他绘画的"驴期"，将其称为"驴形小印"（见《八大山人研究》，安徽教育出版社，2008年）近来结合他存留的文献和绘画作品，觉得还是释为"屐形小印"更好。
〔2〕　他曾作有与《世说新语》有关的诗二十多首，今大都遗佚。

款的内涵。莲房小鸟的空观实相之喻、"天心鸥兹"的无念观念以及屐形小印的从容旷达，均是八大山人"涉事"思想的题中之义。八大山人通过这一综合性的图像世界，彰显一种涉事涉尘、俯仰自得的情怀。

（二）魔佛并行

图12-18　八大山人藋苴印

八大山人有一枚冷僻的小印，一枚至今并没有得解的小印"藋苴"（读 lǎ zhǎ）。这枚朱文小印在八大山人晚年的大量作品中可见，开始出现的时间与"涉事"大体相当。"藋苴"本来的意思是穿戴邋遢，可能与一位四川的僧人穿戴不整有关。《朱子语类》卷十一云："沩山作书戒僧家整齐，有一川僧最藋苴。"由穿戴邋遢，进而指行走蹒跚。宋罗大经《鹤林玉露》卷十云："面目皱瘦，行步藋苴。"这是禅门的熟用语，由蜀僧穿戴不整、个性较强，人称"川藋苴"，进而演化出第三层意思，就是放诞不羁、磊落不群。如禅宗文献记载雪窦禅师："显盛年工翰墨，作为句法，追慕禅月休公。尝游庐山栖贤，时谒禅师居焉，简严少接纳，显藋苴不合，作师子峰诗讥之。"[1]（图 12-18）

八大山人用此为印，可谓煞费苦心。这三层意思（邋遢、行走蹒跚、磊落不羁）似乎是他处境和个性的写照，八大山人善于自谑于此可见。他离开佛门，定居南昌时，处境艰难。前引邵长蘅《八大山人传》"独身猖佯市肆间，常戴布帽，曳长领袍，履穿踵决，拂袖翩跹行，市中小儿虽观哗笑，人莫识也"的描写，令人读之辛酸，当时他是真正的"藋苴"。

八大山人用此印证明他的心迹：虽然处在污泥浊水中，却要做清洁的梦；虽然蹒跚而行，但不能偏出走向真实的路。清净的莲花就是从污泥浊水中绽放，实相世界的清影每于天涯孤行路中瞥见，外在的艰困无法压垮他磊落不羁的情怀。

八大山人的作品有一种"魔"性。亲见八大山人作画的龙科宝在《八大山人画记》中说："又尝戏涂断枝、落英、瓜豆、菜菔、水仙、花兜之类，人多不识，竟以魔视之，山人愈快。"八大山人的画与陈洪绶倒有某些相近之处。陈作画洞心骇目，出常人之意，甚至连他的好友周亮工都担心他堕入魔道。而八大在晚年的创作中，

[1]《禅林僧宝传》卷十一《雪窦显禅师》，《卍续藏》第 137 册。

常给人惊悚的感觉，荒率奇幻，不可理喻，不类凡见。他从来不担心作品入魔道，因为魔佛并行正是他的权变之方之一。

南宗禅这样看待魔与佛的区别：在一般人看来，魔与佛是相对的，但禅认为，辨佛辨魔，辨凡辨圣，辨垢辨净，不是真觉悟人。义玄说："只如今有一个佛魔，同体不分，如水乳合。鹅王吃乳，如明眼道流，魔佛俱打，你若爱圣憎凡，生死海里浮沉。"[1] 所以禅宗说，说一个佛字都要漱漱口。这样的思想深深浸润着八大山人的艺术。

文人画传统中有一种倾向，很多画家不想在绘画中有一丝沾染，选材惟恐不净，出笔惟恐不雅，画面形式力求清澈明丽。如倪云林、文徵明等的作品就是如此。八大山人的画在选材上与此明显不同。他的画在神秘中往往透出一种古怪的感觉，风格荒诞不经。单单他很多画中鱼鸟的眼睛就令人费解，那种漠然而奇怪的神情使人一见难忘，那是八大山人的标记。如八大山人的一幅著名作品，现藏于北京故宫博物院的《鱼石图轴》，画面仅有鱼和山，山就是涂一团黑物，形态古异。鱼也是黑黝黝的，眼神极为怪诞。空间关系也很怪诞，鱼很大，而山很小。画面中无水，无树，无云，无人。康熙时的一位评论者有跋道："八大山人挟忠义激发之气，形于翰墨，故其作画不求形似，但取其意于苍茫寂历之间，意尽即止，此所谓神解者也。康熙辛丑秋八月廿四日。良常王澍观并题。"（图12-19）对于八大山人这样惊悚的形式似乎也只能"神解"了。八大山人以这样的方式"涉事"，正如博山所说的"如过蛊毒之乡，水也不可沾着一滴"。

八大山人多在这"蛊毒之乡"流连，如他的"驴"号。大致从1682年开始，八大山人的存世作品中大量出现与"驴"相关的字眼。他有"驴屋人屋"、"人屋"的印章，并有"驴屋人屋"、"驴屋驴"、"人屋"等款识。人们对此有种种解释，历史上多有人认为他自称"驴"与其胸中愤怒有关；或认为驴是佛的代词，表明他是佛子；还有人认为驴的耳朵大，暗示他是朱家后代。其实这样的猜测并不切当。（图12-20）

八大以"驴屋"为号时，正癫疾复发，漂泊南昌，那时他过着连驴都不如的生活，没有一席容身之地，是一个流浪于世界中的无"屋"者。"驴屋"打上了他耻辱生活的印记。同时，八大的"驴"号暗含诸法平等的禅宗思想。黄檗希运说，一般人厌恶"驴屋"，要到"人屋"，修炼人又要从人屋提升到"佛屋"，其实诸法平

[1]《临济义玄禅师语录》，见《大正藏》第47册。

图12-19　八大山人　鱼石图　北京故宫博物院藏　58.4×48.4cm

图12-20　八大山人　驴印、驴屋人屋印　　　　图12-21　八大山人　八还印

等，有分别就离佛远了，无屋非佛，驴屋就是佛屋。从空间上看，八大山人当时真是由"佛屋"来到俗世寻找"人屋"，但"人屋"没有，最终沦落到"驴屋"。八大山人突出自己是"驴屋"之"驴"，所强调的正是这魔佛无分、涉事涉尘的思想。

（三）八还之道

八大山人晚年还有一枚朱文印章，叫"八还"[1]，取《楞严经》"八还"之意，所谓"无日不明，明因属日，是故还日。暗还黑月，通还户牖，壅还墙宇，缘还分别，顽虚还空，郁垆还尘，清明还霁"。此经认为，光明由太阳生出，光明本身是尘境，那使之明的太阳方是性。八还之意乃在于不为六根所触尘境遮蔽，而返归于性之本明。（图12-21）

我们就从八大山人对光明感的追求来看他选材上的"八还之道"。八大山人晚年的艺术尤其重视光明感的追求。他有题画跋道："静几明窗，焚香掩卷，每当会心处，欣然独笑，客来相与，脱去形迹，烹苦茗，赏文章，久之霞光零乱，月在高梧，而客在前溪，呼童闭户，收蒲团，坐片时，更觉悠然神远。"[2]霞光零乱，月在高梧，几乎成为八大山人艺术的一个象征。

但这种光明感不是在形式上弃暗取明，追求形式上的亮色，而是心灵中的清澈和平宁，是一种无明亮形式的亮色，无光明感的光明。他在一团漆黑中追求光明，在尘境的非明和根性的明澈之中寻求一种表达的张力。

八大山人的艺术在选材上对"无明"状态非常着迷。他的画中有一个"睡"的主题，很多作品与此有关。广东省博物馆藏八大山人作于1689年的《眠鸭图轴》（图12-22），画面中惟有一只鸭，喙插于翅中，似鸭非鸭，初视之一团漆黑，全身构形酷似一块怪石。同样形式的眠鸭在同年重阳所作的《鱼鸭图卷》（图12-23）中也有体现，这幅长卷几乎是一件荒诞不经的作品，鱼飞出水面，高出山峰，尾段画一只鸭立于大山之上，作睡眠状。再向后画绵延的群山，群山中有一只巨大的眠鸭，与群山融为一体，不知是鸭还是山。完全打破时空关系，超越人们寻常生活逻辑。华

〔1〕参见本书《董其昌的"无相法门"》一章的辨析。
〔2〕八大山人这段著名的语录，与其文风有差异，显然受到明屠隆的影响。屠在《与陈立甫司理》书札中谈其人生境界，其中有云："不巾不履，坐北窗，披凉风，焚好香，烹苦茗，忽见五色异鸟来鸣树间。小倦，竹床藤枕，一觉美睡，萧然无梦，即梦亦不离竹坪花坞之旁。醒而起，徐行数十步，则霞光零乱，月在高梧，妻孥来告，祛朝厨中无米。笑而答之：'明日之事，有明日在，且无负梧桐月色也。'"（《白榆集》文集卷十三，明万历龚尧惠刻本）

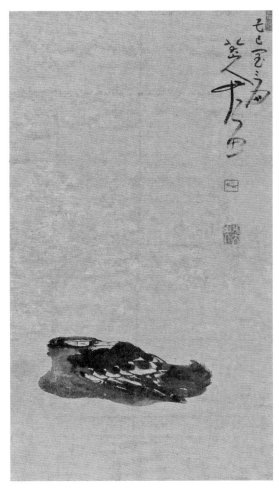

图12-22
八大山人
眠鸭图轴
广东省博物馆藏
91.4×50cm

盛顿弗利尔美术馆藏有八大十一开的花鸟册，其中第九开为《瞑鸟图》，画一枯枝上的睡鸟。八大又有四开《花果册》，之二为一瞑鸟，卧于迷离的怪石之上，石头只以淡墨草草地点出轮廓，再以笔尖略染数点，给人若有若无的感觉。

八大晚年画过很多本猫石图[1]，他的猫与画史上花鸟画中的猫是不同的，猫几乎都作睡状，或是眯着眼，甚至在高高的山上，那只猫也还是睡着的。猫为何都作睡状？这与曹洞宗学说有关。洞山良价有关于"牡丹花下睡猫儿"的说法，这是曹洞宗的著名公案。《禅宗颂古联珠通集》卷二十四说良价之事："洞山果子谁无分，掇退台盘妙转机。今夜为君轻点破，牡丹花下睡猫儿。"牡丹花下睡猫儿，代表一种妙悟的禅机，就是不立文字，无心无念，如牡丹花下的睡猫，大是懵懂。博山元来《广录》

〔1〕《文物》1998 年第 4 期。

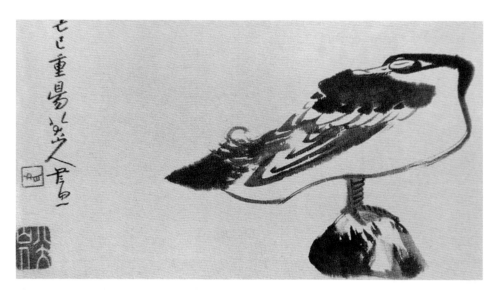

图12-23　八大山人　鱼鸭图卷一段　上海博物馆藏　23.2×569.5cm

卷五说："横拈直撞，无情识，生灭场中不涉伊，识得个中何所似，牡丹花下睡猫儿。"这段上堂语阐述了他对不语禅的看法，"无情识"、"生灭场中不涉伊"，就像一只牡丹花下的睡猫，不挂一丝，瞑瞑没没，不起思量，心中自起光明。（图12-24）

　　《安晚册》是八大晚年的代表作品，第六开画一条鳜鱼，眼神怪异，除了鱼空无一物，显得鱼水空明，极清远之至。八大有题识云："左右此何水，名之曰曲阿。更求渊注处，料得晚霞多。八大山人画并题。"（图12-25）诗中所用典故出自《世说新语·言语》："谢中郎经曲阿后湖，问左右：'此是何水？'答曰：曲阿湖。谢曰：'故当渊注淳著，纳而不流。'"谢安的弟弟谢万，每遭贬抑，并无沮丧，心平如水。八大在诗中写道，湖水静卧于群山之中，如镜子一般，天光云影在其中徘徊，山林烟树在其中浮荡。八大画一条鱼，要见其"渊注处"，所谓"渊注"，即海涵一切。他知道，只有在空明澄澈的心湖中，才会有无边的晚霞。一个出没于破屋烂庵、穿戴如乞丐的人，心中想的却是"天光云影"，是摄得更多的"晚霞"，这正是八大清空幽远之不可及处。

四、"涉事"与形

　　八大山人合"涉事"与"涉笔"为一。书画活动是一种"事"。上海博物馆所

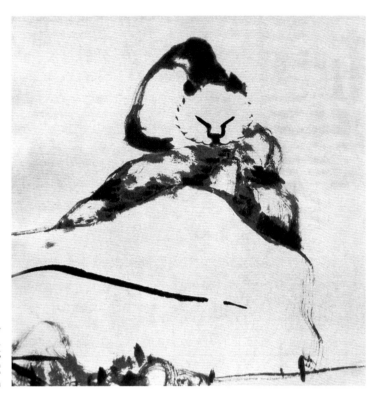

图12-24
八大山人
猫石杂卉图册之一局部
北京故宫博物院藏
34×218cm

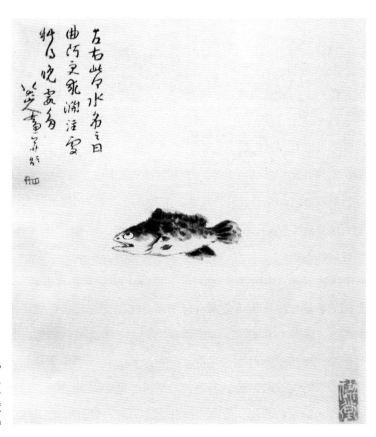

图12-25
八大山人
安晚册之一
京都泉屋博古馆藏
31.8×27.9cm

479

图12-26 八大山人
涉事印

藏的十六开书画册页，其中落款一页书："涉事。共十六
副，为舜老年词翁。八大山人，癸酉夏五月廿日记。""涉
事"二字稍大，突出其位置，无非强调他作画就是"涉
事"——做这件事，平平常常，如其生活。所谓"在北兰
涉事一日"，也是如此。"涉事"成了他书画活动的代语。(图
12-26)

这不是今人所说的什么"日常生活审美化"或是"艺
术的人生化"，而是反映了他对书画活动的一种态度。他
的书画活动，不是创造什么艺术作品，就是随意而往的生
活，是他生命的一种直接反应形式。兴致来时为书为画，这就是他的"事"。如上
海这套册页中的一页，墨韵翻飞，稍淡之墨画乱乱的花丛树影，在此背景中再简
单点几片竹叶，就是此画的全部。在右上落款，将"八大山人"靠左书写，"涉事"
二字单出，以浓墨写于花丛之中。这真使人感到他将自己的生命兴致糅入了花丛
树影之中。

在"涉事"观念的直接影响下，八大山人的绘画呈现出独特的形式感。我这里
谈两个方面：一是随意为形；二是涉事而无事，也就是对事的超越。

先说随意为形。

涉事涉尘，涉书涉画，所谓"涉"者，率然而为，不拘常形常理。陈鼎《八大
山人传》说："山人既嗜酒，无他好，人爱其笔墨，多置酒招之，预设墨汁数升、纸
若干幅于座右，醉后见之，则欣然泼墨广幅间。或洒以敝帚，涂以败冠，盈纸肮
脏，不可以目，然后捉笔渲染，或成山林，或成丘壑，花鸟竹石，无不入妙。如爱
书，则攘臂搦管，狂叫大呼，洋洋洒洒，数十幅立就。醒时，欲求其片纸只字不可
得，虽陈黄金百镒于前，勿顾也。其颠如此。"陈鼎写此传时，八大山人尚在世，陈
生平没有见过八大，其记载是根据传说写就的，看来八大作画随意点染的"癫"态在
当时很有名。

形式上的自由而富于创造性，是八大山人绘画的重要特点。如他有意模糊书画
之间的界限。中国传统艺术有诗书画三绝的说法，自唐代以来渐渐形成书画并行
的传统，往往一幅画成，除了落款之外，一般又题诗着文，题识的内容与画面相
与映发，增加绘画的意义层深。一般来说，文人画中无论是山水、人物，还是花
鸟，书以诗文，辅助画的表达，书法部分是绘画的补充，而不是绘画的主体。按
照中国人对图的看法，所谓"图载之意有三，一曰图理，卦象是也；一曰图识，字

学是也；二曰图形，绘画是也"[1]，虽然书法与绘画都是图，但绘画为图形（也就是今天学术界所说的图像），由汉字产生的书法是图识（图识即图的记号）。书画同源，但书法后来渐渐向抽象化的方向发展，而绘画基本上保持有图可像的特点。

在文人画中，绘画产生了新质，这不仅表现在绘画渐渐向抽象化的方向发展，同时，在"书画异名而同体"思想影响下，书画的界限越来越模糊。文人画家甚至有意淡化书画之间的界限，我们在一些文人画家那里看到的是，绘画中的书法不是绘画的补充，而是成为并行互渗的形式。像前文所论白阳之《荔枝图》，就几颗荔枝，长卷题张九龄《荔枝赋》，绘画似成为书法的陪衬。

又如密歇根大学博物馆藏有金农的两页花卉，一幅左侧画萱草，几片叶，一枝跃出，枝头几朵，一已发，其他含苞待发。右侧题有诗云："花开笑口，北堂之上。百岁春秋，一生欢喜。从不向人愁，果然萱草可忘忧。"款"寿门"，钤有"金吉金印"、"吉金"二印。画面中的书法是这幅画的有机组成部分，甚至印章的形制和颜色也是画面不可或缺的部分。萱草绰约而灵动，如累砖块的书法质实僵硬，二者一静一动，相映成趣。萱草并无特别之处，然题诗却富有人生况味，萱草以图像"说"着忘忧，书法以文字呈露一生欢喜、笑傲天宇的情怀，二者合而构成一个意念世界。在这里，与其说书法是为了补充说明此画，倒不如说画萱草是为了图写此诗。二者何为主，何为次，一时真难以辨明。另一幅画几乎以写实之法画两朵白莲，没有荷叶，没有荷塘，就那样突兀而出。题有两句诗："野香留客晚来立，三十六鸥世界凉。"款"曲江外史"，钤有"吉金"小印。此画画一种感觉，以显现世界清凉、寰宇清澈的理想。两朵白莲向左倾斜，而此联诗的书法似回眸在望，二者相与对答，交流着关于世界的看法。书法在这里不是意义的补充者，在形式上也有回顾瞻望之用。（图 12-27）

八大山人的绘画在这方面则更为明显。本着"涉事"的哲学，他对绘画形式作了大胆的改造，或者说他本着涉事涉尘、随意而往的精神，什么书法呀，绘画呀，这样的分别在他这里都不存在。他只知道随心而发，自在流淌。

藏于弗利尔美术博物馆的分别画有落花、佛手、芙蓉、莲蓬的四开册页，是八大山人生平的重要作品。这套册页因有"涉事"款题、花押和印章等，我称为"涉事册页"。[2]第一幅图极简单，左侧略靠边画一朵落花，右有"涉事"花押，款"八

〔1〕《历代名画记》卷一《叙画之源流》曾引颜延之论"象"之语。
〔2〕这套册页共八开，张大千旧藏，后归王方宇，王先生赠此四幅给弗利尔美术馆。

花開笑口北堂之上百歲春秋一生
歡喜從不向人愁果然萱
草可忘憂　壽門

图12-27（1）　金农　萱草　密歇根大学博物馆藏

野香留客晚來立三十六鷗
世界涼　曲江外史

图12-27（2）　金农　素荷　密歇根大学博物馆藏

大山人"，钤屐形小印。面对这样的画，基本的定性都可能成问题，我们几乎很难说这是一幅画还是一幅书法作品。若说是画，整个画面可称之为画的就是那朵微小的落花，而作为花押的"涉事"二字则占有画面的大部空间，成了这个图像世界的主体。我们也可以说，"涉事"二字不是这幅画的花押，落花是"涉事"二字的画押。（图12-28）

八大山人这样的形式构成别有意义，一如上海博物馆那幅解释"涉事"的《鱼鸟图卷》，这是以另外一种方式表达对"涉事"的理解。此图虽未直接说"涉事"的含义，其意义隐约可感。《二十四诗品》中《典雅》品云："玉壶买春，赏雨茅屋。坐中佳士，左右修竹。白云初晴，幽鸟相逐。眠琴绿阴，上有飞瀑。落花无言，人淡如菊。书之岁华，其曰可读。"八大山人这幅作品真正画出了"落花无言，人淡如菊"的感觉，这样的感觉是他对"涉事"二字的悟解。

画押与花押，是中国书画艺术的两个概念。二者意思大体相近，一般用为落款，有艺术家强烈的个人特点，是印章和落款之外又一重要标记。但二者也有区别，狭义的花押指以字迹为信，画押指以画为记。花押产生于六朝时期，在重视印记的宋代尤为兴盛，如宋徽宗的"天下一人"就是著名的花押。元承宋习，花押多见，故后人又称"元押"。而画押以画来作标记，可以追溯到两周金文，宋元以来画押之风在艺术家中非常普遍。八大山人是一位喜欢用画押和花押的艺术家，他生平所使用的画押很多，如"个相如吃"、"天心鸥兹"、"三月十九日"等等，但他常常模糊画押与花押之间的界限，融画押与花押为一体，如"个相如吃"，既是一种花押，是四字连属，同时也写成图画之样，如一个人面部的状况，口部有复杂的笔画，似表示人说话不利索，所表达的意思与"口如扁担"相似，也是禅家"不立文字"思想之表现。（图12-29）

而这幅涉事小花图中的"八大山人"落款，也似画押，写成一个人形，人形正下有屐形小印，如一人着木屐踏着落花悠然前行，这就是他的"涉事"二字所要表达的思想。

在用法上，他也有意模糊画押与花押的界限。弗利尔美术馆所藏八大山人一册页，共两页，第一页惟画一朵丁香（所以此册页也称丁香册页），右册有"八大山人画"的落款，并钤有"画渚"朱文印。[1]第二页以一页空间为落款，书"庚午春仿包山画法，八大山人"数字，旁有很大的一个牙齿状的印信，人称"齿形印"，

[1] 这套册页本为王方宇所藏，四开，另外两开一画鸡，一画卧猫。

图12-28
八大山人
涉事册
弗利尔美术馆藏
22.5×28.6cm

图12-29　八大山人　花押

这是画押。这里就是以画来作书法的印信，造成一种画为书款的效果。八大山人于此有特别的用意。齿形印，一如他的"口若扁担"、"个相如吃"之印一样，表达的是"涉事涉尘，随意自在"的思想。印与画面中的一朵丁香花意相连属，小花无言，自在开放，一花就是一个圆满的世界，一个自在的乾坤。此两页的册页与《涉事册页》的那朵落花意思是一致的。八大山人于此不是简单模仿陆治花卉的画法，而是融入了自己的思考。一般风格学的研究，无法接近此画的真实意义。如将其视为一朵丁香花的花卉之作，则失此画意矣。[1]（图 12-30）

　　再看弗利尔四开册页的第二幅佛手画。这幅画绝非关于一个蔬果的描绘那么简单。画面中央斜斜地画一佛手，左上侧落款"涉事，八大山人"，下钤有屐形小印。在这幅佛手图中，嵌红色小印，如画一木屐于画中，非常显目。这幅画的佛手和屐

[1] 张子宁和白谦慎所编之《天和之寻：王方宇沈慧所藏八大山人书画研究》以这朵丁香花为封面，很有眼光，立意绝非在于其一朵小花的画法，而在其深刻的含义。见 Joseph Chang and Qianshen Bai, *In Pursuit of Heavenly Harmony: Painting and Calligraphy by Bada Shanren From the Estate of Wang Fangyu and Sum Wai*, Washington: Freer Gallery of Art Smithsonian Institution, 2002。

图12-30　八大山人　杂画册　王方宇旧藏　26.4×14.2cm

形小印、涉事款三者之间构成一种关系。佛手与一般的瓜果相比，并无特别。禅宗强调，打柴担水无非是道，落花随水、修竹引风都是佛事，佛事就是任运自然、随意东西，所谓佛法无多子。佛手为图，"涉事"为书，展形小印为印信，形有别，而意相通，佛手的当下呈现、"涉事"的在在即佛以及展印的随性而往，互相映发，成就艺术家独特的思考。

　　在理论上，八大山人对书画一体的观念有他独特的看法。元赵子昂力倡书画相通之说，其所谓"写竹还于八法通"，对后世有很大影响，文人画的"书法性"缘此而得到加强。八大山人深受其影响。八大山人作于1693年的山水册页[1]，其中有一开仿吴道子山水，自跋云："昔吴道玄书学于张颠、贺老，不成，退画，法益工。可知画法兼之书法。"又一页山水仿子昂、云林二家法，有跋云："是卷盈成，四隅属之书，画一淡远者，乃倪迂仿子昂为之。子昂画山水、人物、竹石，至佳也。昔史官惊其寸以为书，画家竟莫得其文章，文章非人间世之书画也耶？"此二段书法，由吴道子、赵子昂谈书画一体，并不出子昂等所畛域。但另一页的观点，则为八大

〔1〕 此册页见汪子豆《八大山人书画集》著录，人民美术出版社，1983 年。

山人之独见。此页仿董源，画法疏淡，书画几乎各占其半，临李邕书于侧。跋中有云："画法董北苑，已更临北海一段于后，以示书法兼之画法。"世多言画法通于书法，言书法通于画法者罕见。山人此论非随意之语，其实是由其晚年绘画的妙悟中脱出。我们往往注意其绘画的"书法性"，但很少对他书法深刻的"绘画性"着目。作为一位书法家，他摄画法入书法，绘画中独特的造型方式和空间组合形式对他的书法助益很大。

再说涉事而无事。

八大山人的"涉事"，虽然强调随意而往，但并非是对"事"的流连，其所重者并不在"事"本身，他说"事"画"事"，又非"事"，他"涉事"是为了从具体"事"中脱出。这样的思想对他的绘画形式构造深有影响。

如前举其重要作品《鸡雏图》，观此《鸡雏图》，若作鸡雏观，不得画中意。究竟而言，此画与鸡几乎没有什么关系，他画的是禅家平常心即道的智慧，画一种"涉事"而超越"事"的内在精神。一只毛茸茸的小鸡（笔法的精湛、造型能力的超迈，乃八大当家本色）被放置在画面的正中央，画面中除了上面的题跋之外，未着一笔，没有凭依物，几乎失去了空间存在感（这其实是八大山人精心的构思，就是要抽去现实存在特性）。画家也没有赋予小鸡以运动性，它似立非立，驻足中央，翻着混沌的眼神。此小景却大有意在。他有题跋道："鸡谈虎亦谈，德大乃食牛，芥羽唤童仆，归放南山头。八大山人题。"并钤有"可得神仙"印。此画高扬一种"雌柔之境"：这不是一只耀武扬威的雄鸡，它解除了"芥羽而斗"的欲望，"归放南山头"，混沌地优游；它也不是一只能言善辨的鸡，那夸夸其谈的"清谈"究竟没有摆脱分别的见解；这也不是一种受人供养的鸡，为人掌中玩物，只能戕害生命。这只雌柔的鸡，如旁侧小印所云，可得神仙也。

八大山人的山水画有极高成就，在中国山水画发展史上，开拓于黄、倪，融会于香光，大成于八大山人，乃至近代之黄宾虹，开辟了文人山水的一条独特途径。诸家之作，可以说是一种"逸品山水"。八大山人早年少有独立山水画，山水一般是作为背景来处理的，晚年山水成为其绘画主要的表现形式之一。其山水画初学董其昌，由董上窥冷元境界，尤着意于黄、倪两家，其中得之于倪又最多。（图12-31）

前文提到八大"画者东西影"的观点，他的山水画是对这一思想的实践。他的山水画，只是一抹山影，不是画具体的山水，而是画"东西"的影子，尽量淡化山水影像，连绵的山川被虚化为若隐若现之形式，再将此虚化形式简约化，惟留下几

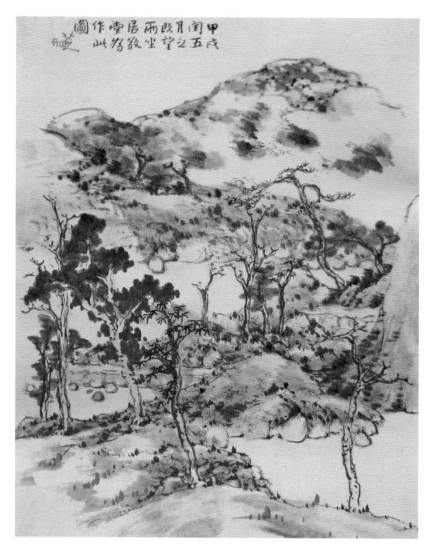

图12-31　八大山人　山水花鸟册之四　上海博物馆藏　37.8×31.5cm

抹痕迹，约略可见山川之迹。他的山水是有影可追，无迹可寻，恐有一丝的沾滞，飘若天上的云霓，细如落花柳絮。他最喜欢天光云影的境界，多以此境画山水。他喜以渴笔为画，然干湿变化总以淡为尚，生怕有一笔之重，打破了他的云天之梦。他的画没有类似米家山的云烟蒸腾，但细视其作，总在烟云腾挪中。尽量淡去现实感，庐山之胜，武夷之奇，都非其所求，他的山水非人间所有，都在天国中。就像《河上花图》中间一段山水，那是天国的轮廓。

王方宇藏一幅八大山人仿倪山水图，其上有题云："倪迂作画如天骏腾空，白云出岫，无半点尘俗气。余以暇日写此。"钤"十得"朱文印。未系年，应是其晚年之作，与《安晚册》的时代大体相当。题跋之内容，受董其昌影响。他自己的山水

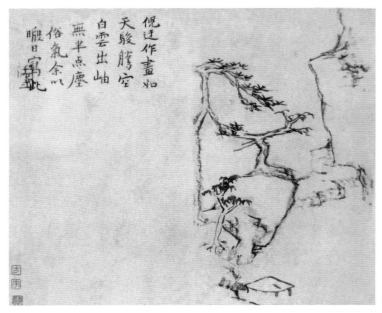

图12-32
八大山人
仿倪山水册之一
王方宇藏
25..2×32.3cm

之妙，正可以"天骏腾空，白云出岫"八字来评之。（图 12-32）

这幅画几乎淡到没有山水的痕迹了。云林画中也无此类表现。我初视此画以为是未完成的作品。这是他意念中的云林。画中似也有云林的元素，树、山、亭，还有仿佛存在的水体，但处理与云林大有不同。云林萧疏的树，到他这里惟留下山间的数枝参差；云林清晰的远山之像，在这里也被虚化为几丝山的轮廓；而云林的招牌亭子，在这里则被简化为数笔墨影。云林多平远之观，惜墨如金，但空间结构颇有放旷空阔之感，而八大山人此画惟取山崖下的一个小断面，颇见局促。令人惊讶的是，此画在结构上，书法题款和山水图景几乎是对半分置，书法以淡墨仿云林体，不似八大山人习惯的笔法，笔势慢，用力允，少涩动，如高僧入定，毫无做作之势。这几乎可以说是"禅化的云林画"，是八大在"涉事"观念驱动下所创造的独特形式。

五、"涉事"与真

江西洪州禅的出现是南禅发展史的里程碑，八大山人的禅法源于洪州一门。洪州禅"平常心即道"、"即心是佛"和"立处即真"的几个主要思想对八大的艺

术有重要影响，其"涉事"观念与洪州禅"涉事而真"思想有明显的源流关系。

马祖曾说："非离真而有立处，立处即真，尽是自家体。若不然者，更是何人？一切法皆是佛法，诸法即是解脱。解脱者即是真如，诸法不出于真如。行住坐卧，悉是不思议用，不待时节。经云：'在在处处，则为有佛。'"[1]马祖的再传弟子赵州对"立处即真"思想又有新发展。《赵州和尚语录》有两段这样的对话：

> 问："佛花未发，如何辨得真实？"师云："是真，是实。"
> 问："觉花未发时，如何辨得真实？"师云："已发也。"云："未审是真
> 是实？"师云："真即实，实即真。"[2]

马祖"立处即真"观是"平常心即道"话题的延伸，它所强调的是放下念头，不是坐禅（蒲团中无禅），不是苦修（道不在修），不是读经（经中无佛），更不是远离秽浊（离染非得净），禅家之妙道在无凡无圣、无垢无净的无分别，一切烦恼皆如来所种，在在是佛，处处即真，当下即悟，更无其他，所谓"西方刹那间，即在目前"。但马祖的意思不是重视当下的"事"，反对执着的"理"，在他这里没有理事二分观，没有现象（表相）本体（真理）二分观。此即其"立处即真"之要义。

在上所举第二段对话中，赵州以"已发"回答佛花"未发"，是要破徒弟对时空的执着，未发、已发，是一种时间的顺序，在时间的顺序中所呈现的空间形态是具体物的展开，是幻而不实的——赵州有"尔等为十二时辰使，老僧使得十二时辰"的著名观点，其实就是对时空的超越。觉悟的花是当体即开，更无所待。这是一朵绝对的花，永恒的花。赵州的真即实、实即真，就是当下呈现。实，说其存在，但并非是具体的物的存在，而是透彻之悟中呈现的实相，此一实相方为真。实是对存在的判断，真是对意义的判断，实与真为一体，透彻的生命之存在就是意义。

八大山人《河上花歌》中所说的"实相无相一粒莲花子，吁嗟世界莲花里"，就是这个意思。八大山人的"世界莲花里"，其中的"世界"即为"实相"，亦即意义。"世界莲花里"，并不表示"世界就在莲花里"，或者说在一朵莲花里看出广远的世界，那是一个空间上的理解；也不表示"莲花是实相的载体"，那是现象本体二分观影响下的误解；而是"即莲花即世界"，莲花就是一个自在圆足的意义世界。此

〔1〕《马祖道一禅师广录》，《卍续藏》第118册。
〔2〕六段对话均见《赵州和尚语录》卷中，文据《中华藏》。

之谓"实相"。[1]实相为真，八大山人的涉事为真，就是即莲花即世界，在当下此在的体悟中洞观实相，所谓即事即真。

八大山人作品中留下了关于此一思想的珍贵思路。这里想通过他的两幅画卷来讨论涉事而真的思想。一是上文所举藏于上海博物馆的《鱼鸟图卷》，一是藏于美国克里夫兰美术馆的《鱼乐图卷》。

在上海这幅给出"涉事"具体解释的《鱼鸟图卷》中，有三段题跋，右手起第一段题跋即是以上已经谈及之"无惧"和"无斗"的段落。中间又有一跋写道：

> 王弇州诗："隐囊匡坐自煎茶。"南北朝沈隐侯之子曰"青箱"，以隐侯著有晋、齐、梁书，而其子亦颇博洽，故世人呼之曰"隐囊"也。杨升庵博物列引晋人一段事，以证人是物是。黄竹园品意。八大山人书附卷末。

而末段之跋云：

> 东海之鱼善化，其一曰黄雀，秋月为雀，冬化入海为鱼，其一曰青鸠，夏化为鸠，余月复入海为鱼。凡化鱼之雀皆以肫，以此证知漆园吏之所谓鲲化为鹏。八大山人题。

这是八大山人精心结撰的作品。三段题跋表面看来并没有什么联系，其实藏着深刻的内在勾连。这幅作品是具体解释"涉事"概念的，第一段中有具体说明，另两段题跋和画面也与这一概念有关。它触及八大山人对"涉事而真"观念的看法。（图12-33）

第二段题跋说"隐囊"之事。王世贞诗云："麈尾玄言日未斜，隐囊匡坐自煎茶。"[2]隐囊是坐几上的一种靠垫，质细软。[3]此物在南北朝文人清谈中多用。八大山人引述明杨慎谈隐囊之语。清朱亦栋《群书札记》卷十三的综说对此说得较清晰："隐囊，《杨升庵集》：'晋以后士大夫尚清谈，喜晏佚，始作麈尾隐囊之制。'《颜

[1] 可参拙著《八大山人研究》关于《河上花图》的分析。
[2]《春日同尤子求、张幼于、史叔载、王复元、舍弟敬美过黄淳父，分韵得花字》，《弇州四部稿》卷三十七，明万历刻本。
[3] 高濂《遵生八笺·起居安乐笺》解释隐囊说："榻上置二墩，以布青白斗花为之。高一尺许，内以棉花装实，缝完，旁系二带，以作提手。榻上睡起，以两肘倚墩小坐，似觉安逸，古之制也。"

图12-33　八大山人　鱼鸟图后段　上海博物馆藏

氏家训》云：'梁朝全盛之时，贵游子弟驾长檐车，跟高齿屐，坐棋子方褥，凭班丝隐囊。'王右丞诗：'不学城东游侠儿，隐囊纱帽坐弹棋。'按，隐倚也，如隐几之隐，隐囊，如今之靠枕。杜少陵诗'屏开金孔雀，褥隐绣芙蓉'，亦其莪也。"[1]

　　八大山人又提到南朝沈约之子沈青箱，他有"隐囊"之名。明蒋一葵《尧山堂

〔1〕朱亦栋《群书札记》，据清光绪四年武林竹简斋刻本。《颜氏家训》语原文见《勉学》："梁朝全盛之时，贵游子弟，多无学术。至于谚云：'上车不落则著作，体中何如则秘书。'无不熏衣剃面，傅粉施朱，驾长檐车，跟高齿屐，坐棋子方褥，凭班丝隐囊，列器玩于左右，从容出入，望若神仙。"

外记》卷十六载:"约二子并能诗……约尝指其子谓陆乔曰:'此吾爱子也。自幼博洽,因以青箱名之。'未知二人孰是。"青箱,古代指收藏字画的木制箱子,后借指学问渊博。八大山人这里提及沈青箱的"隐囊"之名,即就其学问而言。

八大这段讨论"隐囊"之制的话,引出三层意思:一是说一种作为隐几凭依的物品;二是说隐囊而坐逍遥物外的态度,所谓"隐囊匡坐自煎茶";三是说学问的淹博。合而言之,其要义在:学养丰厚而处世淡定,含蓄内敛。

第三段的鱼鸟"善化"的讨论,其意义落脚在"凡所有相,皆为虚妄",一切时空中的事实都处在幻化中,没有一个定在,此时是鱼,曾经是雀,变而为雀,又

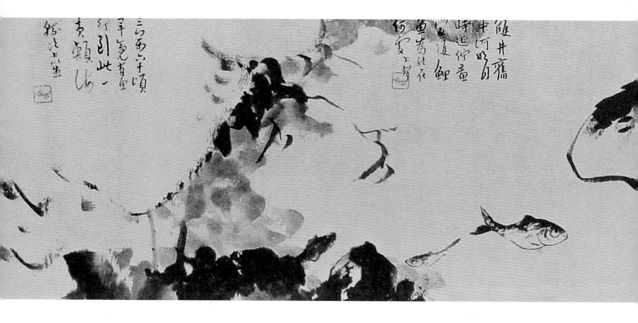

将化为鱼。不是说鱼鸟互变的轮转，而是说于变幻的世界中不可执着的情怀。"凡化鱼之雀皆以肫"一句值得重视。"肫"，禽类的胃。八大山人的意思是，决定鱼鸟互变的母机在"肫"中，以"肫"比喻人的心灵。正因人有心灵，所以易为变幻的外在表相所沾滞，所谓梦幻泡影裹挟人。而悟道之人，则可以超越这变化的幻相，悟得不来不去、不将不迎之真实，得佛学之"无生法忍"。

这三段论述，第一段说"斗"，因其"无斗"，一念心清净，所以"无惧"，处处莲花开。由此为他的绘画的"涉事"概念作注脚。第二段说"隐"，以历史上文人行踪中的隐囊风习，说隐喻含讽，隐括于心中，彰显"隐囊匡坐自煎茶"的从容淡荡的态度。第三段说"化"，说心不能为幻化世相所"化"，高扬一种脱略世尘的生命观。第一段说"斗"，立意在无取；第二段说"隐"，重心在无名；第三段说"化"，又以无生为标的。不忮不求，无名无誉，不来不去，在在即佛，这正是他的"涉事"概念的核心意旨。

此三段话与画面图像相参，其道理似亦可读。两条鱼，一大，一小，不在水，而在天。两只"雀"兀立于山之上。雀本小，山应大，然图中却是雀大而山小。鱼本水中游，鸟应天上飞，运动（"化"）的秩序被打破。雀儿双目微闭，鱼儿懵懂而行，不闻不问，不视不听。八大山人所要表现的意思似乎是，天荒地老，亘古如斯，不要流连于变与不变，不要沾滞于时空秩序，一切物质化的把握世界的方式都是妄见，脱略时空，自在心游，涉事而行，方是得真之道。画面也在演绎"涉事而真"

图12-34 八大山人 鱼乐图卷 克里夫兰博物馆藏 29.2×157.5cm

的思想。他说所证在"物是人是"的道理，就是他的生命真实观。

克里夫兰博物馆所藏的八大山人《鱼乐图卷》，也是一幅晦涩的作品，却意味深长。"鱼乐图"名并不切当，可能与画后"大庵居士"的题诗有关，诗云："天屋朱明室，而生大画师。庄周鱼乐意，未必是瑶池。"诗劣，意亦褊狭，无非表达朱明正统观念。八大山人此画并非"鱼乐"，也不是在发泄他的遗民愤怒，而是关于"生命真实"思考的图像记录。（图12-34）

画也分三段[1]，第一段右上侧以干笔焦墨画出几抹浅影，似流云，似山崖，又似想象中遥不可及的天国。在这几抹笔痕之下，以稍浓之墨点出几片似花非花的图景。有诗云："去天才尺五，只见白云行。云何画黄花，云中是金城。"由此诗知此段画"金城"之景。金城，禅门又名天府，所谓天上的街市。[2]禅门《息心铭》有辞云："心想若灭，生死长绝。不死不生，无相无名。一道虚寂，万物齐平。何贵何贱，何辱何荣。何胜何劣，何重何轻。澄天愧净，皎日惭明。安夫岱岭，同彼金城。敬贻贤哲，斯道利贞。"[3]不是外在的辉煌的城池，八大山人画的是心中的"金城"。高高的山岭隐隐约约，云日辉映，一抹天上的山影被染上金黄，宛若天上的

[1] 八大山人绘画的构图颇有程式化的特点，他的长卷构图多为三段，如《河上花图》也是三段。
[2]《五灯全书》卷六十五载西蜀破山海明禅师语录："上堂：'问：如何是金城境？'师曰：'寨小规模大。''曰：如何是境中人？'师曰：'僧卑世界宽。'"（新纂《续藏经》第82册）
[3] 此为唐无名氏作，见《景德传灯录》卷三十。

黄花（菊花）璀璨夺目。此段与禅门"青青翠竹总是法身，郁郁黄花无非般若"有关，黄花在此有特别的隐喻。

第二段画怪石当立，由石往左，画两条鱼，一大一小，似游非游，翻着古怪的眼神。上题有一诗："双井旧中河，明月时延伫。黄家双鲤鱼，为龙在何处（此下八大山人自注：上声）？"双井本为地名，在江西洪州分宁县，乃黄庭坚故乡。后人又以"黄双井"称之。双井产名茶，称为鹰爪草芽，其地水甘甜，烹茶最美，故史上有"天下无双双井茶"（杨万里诗语）的说法。双井旧中河：双井水还是过去的水。明月时延伫：当下的明月就在井中徘徊。禅宗以"万古长空，一朝风月"为彻悟之境，此即隐括其意。黄家双鲤鱼，为龙在何处：出自猪母佛的故事。《东坡志林》卷五记载："眉州青神县道侧有一小佛屋，俗谓之猪母佛，云百年前有牝猪伏于此，化为泉，有二鲤鱼在泉中，云'盖猪龙也'。蜀人谓牝猪为母，而立佛堂其上，故以名之。泉出石上，深不及二尺，大旱不竭，而二鲤莫有见者。余一日偶见之，以告妻兄王愿，愿深疑，意余之诞也。余亦不平其见疑，因与愿祷于泉上曰：'余若不诞者，鱼当复见。'已而二鲤复出，愿大惊，再拜谢罪而去。"八大用此典，由黄山谷家的双井，联想到这双井中是否有双鲤鱼，如果说这鲤鱼变成了龙而飞去[1]，此时它到底在何处。八大由一个幽幽故井，说天地无穷的故事，说古与今的对话，说人天共在的真实。万古之前的明月，就在当下徘徊，永恒就在当下，瞬间即是超越。八大所画的这片怪石，置于长卷的中央，非常显目。这是千古不变的石，世历万变，磨砺其形，仍宛然自在。鱼在天上，还是在水中，是鱼，还是龙？八大通过恍惚的表述，流转于时光隧道中，追寻生命的真实。这与上海博物馆《鱼鸟图卷》中"善化"的思考颇相近。

第三段画高山大壑，是为此画作结。其诗云："三万六千顷，毕竟有鱼行。到此一黄颊，海绵冷上笙。"这首诗为八大所钟爱，曾在多画中题写。诗中写回到世界中，做世界中的一条鱼，自在而独立。三万六千顷，毕竟有鱼行：形容海洋之浩瀚，有鱼优游其间，言其无所拘束，从容自在。所谓相忘于江湖，获得自然而然的展现。黄颊：即鲫鱼的别称[2]，一条平凡的鱼，却是自在的。海绵冷上笙：海绵，这里指云海，概指缅邈的大海。[3]大意似指大海缅邈无际，游于其中，其清冷荒寒铸就心中

〔1〕 我怀疑可能是八大山人的误记，将东坡记为山谷。
〔2〕 见《兼名苑》卷十七引《辅仁本草·虫鱼》。李增杰《兼名苑辑注》，中华书局，2001年。
〔3〕 查慎行《题恬庵上人匡庐图二首》自注："壬申秋余游庐山，曾上五老峰观海绵，故云。"（《敬业堂诗集》卷三十六）

孤迥特立的音乐。

汉乐府云："客从远方来，遗我双鲤鱼。呼儿烹鲤鱼，中有尺素书。"后以双鲤鱼比喻远方来信。八大山人剖开天地古今的双鲤鱼，传递的是"生命的秘音"，回答的是何为生命真实的问题。画卷中的三段，构图简单，却由天入地，由古及今，纵横腾踔。此画有一种幽邃而神秘的色彩，山、海、鱼、石、菊花，这些凡常之景都不是外在的物象，而是八大用以指月之指，他要展现的是人在浩瀚宇宙中的地位，人在亘古如斯的变化中的体验，人在沧海桑田节律中的生命意义。从昊昊的天宇，到深幽的海洋，从远古时代而来的怪石，到当下此在的黄花，从鱼龙潜跃，到月光的徘徊，真所谓一死生为虚诞，齐彭殇为妄作，后之视今，亦犹今之视昔，一切的分别都是没有意义的，一切的执着都是梦幻，惟有放下心来，放开一切束缚，于是，虽是一条孤独的鱼，却可以在三万六千顷的大海中优游，虽然是井底清泉，但有明月徘徊。沧海桑田，妙在当下，人的真性之光照耀，无处不是天上灿烂的街市。

余　说

回到本章开始所说至乐楼藏八大山人《鱼》轴，通过上文一些简单分析，这幅作品的意义似有可解，他的不生动、很古怪似也有了答案。因为这样的作品不在于描绘鱼的快乐，不在于借飞鱼表现纵肆逍遥的心灵，而是画一条横绝太空、超然物表的鱼，一条不来不去、不将不迎的鱼，它冥冥漠漠，无言无说，在无时无空中，说世界的存在，说生命的真实。是谓其"涉事"，是谓其"实相"。（图12-35）

我承认，我以肤浅的思虑解读八大山人如获天音的深邃作品，当然所失在多。但有一点可以肯定，面对以八大山人为代表的具有深刻内涵的文人画作品，我们不应因担心"过度阐释"的批评而却步，而应寻觅更多、更有效的打开其饱蕴生命智慧的图像世界的方法和途径。

八大山人的"涉事"概念中的相关思想，对于我们今天有关"艺术"的讨论或许也有启发。在八大山人看来，他的书画活动，不是创造什么艺术作品，就是随意而往的生活，是他生命的一种直接反应形式。兴致来时为书为画，这就是他的"事"。这样的描写，比较符合中国文人艺术所追求的境，与今人一作书作画就以

图12-35
八大山人
安晚册之三
京都泉屋博古馆藏
31.8×27.9cm

为是"艺术创作"的感觉不同——抹一些笔墨于纸上,就成了进入艺术市场的"商品"。文人艺术的主旨与此也完全不同。传统文人艺术家视书画和诗歌唱和为"余事"。今天的艺术界有艺术与非艺术、艺术的终结等争论,但对于中国宋元以来的文人艺术而言,这都不是"艺术",只是诗书画印活动,只是"涉事"。

涉事,是对艺术界限的超越,是对生命畛域的超越。

十三观

吴渔山的"老格"

清初画家吴历（渔山）[1]是中国画史上的一位独特人物，被尊为"清六家"之一的他，在当世即享卓然高名。他的画由虞山画派出，画学老师王时敏、王鉴极为欣赏他的才华，王时敏说他的画："简淡超逸处，深得古人用笔之意，信是当今独步。"高士奇说他的仿古册"真仙品也"。有清一代，多有人认为渔山之画在烟客、廉州之上，甚至有人评其为清代第一人。秦祖永说："南田以逸胜，石谷以能胜，渔山以神胜"，给予其极高评论。

其友人、清初文坛领袖钱谦益说："渔山不独善画，其于诗尤工，思清格老，命笔造微。"[2]"思清格老"本是评渔山诗的，我以为移以评渔山画亦为确当。渔山绘画之妙，正妙在老格中。老，决定了渔山绘画格调形成之本，同时也在一定程度上体现了宋元以来文人画的理想世界。渔山于老格中注入了他对绘画真性的思考。

一、渔山老格之建立

《墨井画跋》有一则这样写道："大凡物之从未见者，而骤见之为奇异，澳树不着霜雪，枯枝绝少，予画寒山落木以示人，无不咄咄称奇。"画今虽不见，意甚可揣摩。这段话写于渔山在澳门三巴静院学道期间，时在1680年之后，是他正式进入天主教后的作品。这说明他在澳门学道之余，还染弄画艺，并非如有些论述所说彻底抛弃了绘画。澳门四季葱绿，并无枯树，渔山不画眼前实景，却画胸中"奇物"，当然不是为了获得别人"咄咄称奇"的快意，其中包含特别的用思。

我们还可以在相关的渔山存世文献中找到类似的内容：容庚《吴历画述》中著录渔山仿古册，其中有一页渔山有跋云："晓来薄有秋气，颇为清爽，涤砚写枯筱竹叶，可以残暑亦清。"庞莱臣《虚斋名画录》也载有渔山十开仿古山水册，其中有一页跋云："不落町畦，荒荒淡淡，仿佛元人之面目。五月竹醉日。"这两则画跋都

〔1〕吴历（1632—1718），字渔山，号墨井道人、桃溪居士，常熟人。早年学诗于钱谦益，学画于王鉴、王时敏，康熙二十一年入天主教，晚年在上海、嘉定等地传教。早年山水画就有很高水平，入天主教后，有一段时间基本停止创作，晚年又恢复创作。山水成一家之法，受黄公望、王蒙等影响最深。

〔2〕《题桃溪诗稿》，《牧斋有学集》卷四十八。宋刘道醇《圣朝名画评》评李成："思清格老，古无其人。"牧斋借用其说。

图13-1　吴历　山水册之六

记夏日画枯槁之景事。（图 13-1）

　　这使我想到明徐渭和陈洪绶的文字。徐渭曾画有《枯木石竹图》，题诗道："道人写竹并枯丛，却与禅家气味同。大抵绝无花叶相，一团苍老莫烟中。"他的画排斥"花叶相"，而以暮烟之中的一团苍老来表达情感。陈洪绶有诗说："今日不书经，明日不画佛。欲观不住身，长松谢苍郁。"[1]他画长松，荡去了苍郁，而呈之以老拙。

　　渔山、文长、老莲等不好葱茏之景，却取枯朽之相，绝不表示他们都有着怪僻的审美趣味，而是在文人画传统影响下的一种独特的生命呈现方式。

　　就渔山而言，他好枯老之境，并非偶尔的拈弄，并非晚年枯朽年月、诸事不关心的自然反应，也不仅仅属于绘画风格上的承传，这关系到他对绘画本质的看法，关系到他为什么要染弄画艺的问题，更关系到他与中国文人画传统的内在因缘。

　　苏轼生平好画枯树，北宋儒家学者孔武仲跋其画有"轻肥欲与世为戒，未许木

〔1〕《陈洪绶集》卷六。

叶胜枯槎。万物流形若泫露，百岁俄惊眼如车"的诗句[1]，满树葱茏并不比枯槎老木美，枯老中别有一种历史的内涵。而渔山也持相近的观点。容庚《吴历画述》中载渔山一首题仿迂翁笔意山水诗，画作于1692年，诗云："草堂疏豁石城西，秋柳闲鹇去不迷。好约诗翁相伴住，风景较胜浣花溪。"在他看来，秋暮老境，竟然可以胜过杜甫"两个黄鹂鸣翠柳，一行白鹭上青天"的浣花溪境。渔山晚年曾作《陶圃松菊图》，有题诗道："漫拟山樵晚兴好，菊松陶圃写秋华。研朱细点成霜叶，绝胜春林二月花。"他的心目中，春林二月花，也逊于萧瑟寒秋景。

不是渔山喜欢枯的、朽的、老的、暮气的、衰落的、无生气的东西，而是他要在老格中追求特别的用思。陆心源《穰梨馆过眼续录》卷十一载渔山与傅山一幅合作，颇有趣。渔山云："吾友青主壬戌年（1682）为西堂先生作《鹤栖堂图》，以纪产鹤之异。己卯秋（1699），余游吴门，访西堂先生于南园鹤栖堂中，出是图纵观竟日，并乞余作图。盖园中岩石秀峭，老树横空，与夫亭榭幽折、几榻位置，青主想象之所未到也，皆一一补为之。余老矣，目眵腕僵，固不能追步青主，或得附骥尾以传也，遂为作此并识。"（图13-2）

这幅"合作"并非同时所作，傅山（1606—1684）在其去世前两年为尤侗作《鹤栖堂图》，而渔山后见此图，为其补景。渔山揣摩故友画意，特为其增加了"老景"，这当然不是因为鹤栖堂中多老树的原因，而是反映了这位年近古稀的艺术家对老境的重视。尤侗在渔山补图后有题跋，并赋《老树行》，其跋云："康熙己卯中秋，吴君渔山适南园，为予作《鹤栖堂图》，并写南园道傍老树。余嘉其豪宕磊落之气，惟先生之画之诗足以传之，因题《老树行》于后。"尤侗之诗充满了豪气：

南园有古树，老干横空朴。飘零古道傍，摇落荒村坞。哑呀乌鹊噪连科，栗栗秋霜风景暮。旁有斜枝绕树中，钩盘屈折何玲珑。参差变幻不可倪，抚盖一切如虬龙。往来过客停车马，到此凝目共相访。野老权为避雨亭，儿童戏作秋千架。问树由来已几年，共言自昔为村社。村社沦芜庙貌颓，寒烟寒月侵荒台。年年岁岁冰霜冷，暮暮朝朝风雨摧。我闻此语翻然悟，万物遭逢原有数。干霄蔽日鹤栖堂，戴瘿衔瘤遗荒圃。经时耗盡渐婆娑，俯仰能无发浩歌！白木空传诧东海，枯桑只自守西河。惜此良工不回顾，幸此长能谢斤斧。眼前松柏析为薪，残叶朽株何所怵。君不见春园桃

[1]《子瞻画枯木》，见《历代题画诗类》卷七十四。

南画十六观

图13-2　吴历　墨笔山水册之一　北京故宫博物院藏　18×20cm

里几时荣，此时穹隆自今古。

"君不见春园桃里几时荣，此时穹隆自今古"，此老树，如庄子所说的散木，因不材而得其终年，正暗喻渔山绘画老格中的生命颐养思想。岁月冰霜，朝暮风雨，寒暑侵寻，虽残叶朽株，却傲然挺立，这正是两位文人抚吟终日所属意的精神气质，他们在深沉的历史感中，思考当下的生命价值。

渔山老格中包含着中国哲学和艺术的深刻内涵。渔山画艺浸染宋元规范甚深，宋的规模格局、元的气象境界成就了他的艺术。渔山有仿巨然、董源之高山大岭之作，大年之湖乡小景，云西、云林之萧瑟景致，大痴、黄鹤之荒寒风味，也都一一入其笔端。他说："画不以宋元为基，则如弈棋无子，空枰何凭下手？怀抱清旷，情兴洒然，落笔自有山林乐趣。"（《墨井画跋》）宋元是他绘画棋盘上的棋子，没有这些棋子，他绘画的这盘棋也就不存在了。他早年就对宋元笔墨下过坚实功夫，晚年学道期间仍不忘由宋元之法中寻智慧。

在宋元二者之间，渔山对元画情有独钟。[1]他认为元人之画乃是"实学"："前人论文云：'文人平淡，乃奇丽之极，若千般作怪，便是偏锋，非实学也。'元季之画亦然。"[2]在他看来，学画由元人入，方为正途。他以为，元人妙于平淡中见"奇丽"。他对元画的"淡"体会很深。清初画坛元风盛行，渔山于此体会独深。时人甚至有"渔山，今之元镇也"[3]的评论。王时敏题渔山仿云林之作说："白石翁仿宋元诸名迹，往往乱真，惟云林尚隔一尘，盖于力胜于韵，其淡处卒难企及也。渔山此图萧疏简贵，妙得神髓，正以气韵相同耳。"[4]沈周在清初画坛享卓然高名，仿倪尚难得其规模，烟客竟然以渔山过之，这是不同凡响的评价，说明渔山壮年入道前在画坛就有很高的地位。（图 13-3）

渔山山水册题跋说："绘事难于工，而更难于转折不工，苍苍茫茫，所谓外师造化，中得心源。"渔山认为，绘画之妙不在"工"处，而在"不工"处，这个"不工"处，"苍苍茫茫"，微妙玲珑，最难体会，也最不可失落。画史上评渔山画，多以"苍苍茫茫"属之，甚至有人认为他的画有某种神秘性。如王时敏评其《雪图》"笔墨苍茫间悉具全力"。杨翰说："渔山高踪遗世，如天际冥鸿，人知其高举，而不知所终，不独其画境之苍茫不可测也。"嘉庆年间李赓芸评他的名作《凤阿山房图》云："云烟竹树总苍茫。"[5]渔山画之所以能获得"菩萨地位"的高评[6]，也与他的画苍茫不可测的特点有关。

渔山生平浸染儒道佛，后半生精力又多在耶教中，论者多以为他的画染上了浓厚的宗教因素。其实并非如此。渔山之"苍苍茫茫"不在神性，而在人间性。当然这人间性，并不意味着流连世俗，而是生命的关怀。他超越世俗性，并非要遁入天国，他晚年的画也没有沦为简单的传播耶教的工具，而是将耶教与其思想中本有的

[1] 前人谓其在宋元之间，更得元人之法，如清孙星衍说："吴人吴渔山名历，与王石谷齐名，善学元人笔法。"（见其《平津馆书画记》，不分卷）

[2] 《题竹树小山册》，见庞元济《虚斋名画续录》卷三。

[3] 此乃渔山友钱陆灿语，见其《送渔山归城南序》（章文钦《吴渔山集笺注》，中华书局，2007年，第6页）。渔山仿倪之作甚多，在一定程度上可以说，他是从倪走出的一位大画家。《吴渔山集笺注》画跋补遗录某一画："高亭凭古地，山川当暮秋。有五竹醉日，拟云林子。"他为友人仿云林寒山亭子，跋云："今坐卧且听秋禅房十日，拟写云林生寒山亭子，不知稍能解渴否？"此画颇有云林之冷寒意味。枯树丛竹，远视山体兀立，中段为水。北京故宫藏其《竹树远山图》（《中国古代书画图目》编号京1-4501），为晚年之作，有题云："倪君好画复耽诗，瘦骨年来似竹枝。昨夜梦中如得见，纸窗斜影月低时。久雨晚晴，墨井道人。"此画近景疏树，一水相隔，远山也用云林笔，中峰由两边攒簇而起。

[4] 《吴渔山小景跋》，见后人所辑《王奉常书画题跋》，通州李氏瓯钵罗室本，1910年。

[5] 此图作于1677年，是渔山去澳门三巴学道之前的作品，今藏上海博物馆。

[6] 清末沈曾植说："墨井挥洒天机，略无凝滞，菩萨地位，良与四众不同耳。"（《吴墨井仿元人山水跋》，《南画大成》第十册《山水轴》二，第96页）

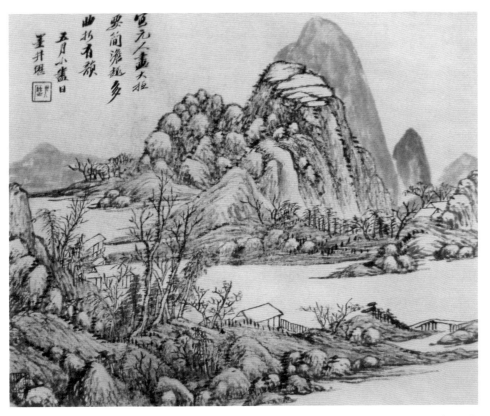

图13-3　吴历　山水册之七

生命关怀精神融合起来，贯注到绘画之中，有一种浓浓的生命温情。他的画不在出世间相，不在入世间相，而在人生命之本相。这是渔山老格的重要特点。

渔山好枯老之境，与他的个性有关。钱谦益说："渔山古淡安雅，如古图画中人物。"[1]他的好友、画家唐宇昭说："乃回视渔山之为人，则淡淡焉，穆穆焉，一木鸡也。吾故曰渔山非今之人也。"[2]但我们不能停留在性格、心理性因素上来看他的老格，因为渔山的老格是在家国的磨难中、思想的历练中形成的，是他一生智慧的结晶。

渔山早年遭家国之痛，父亲早亡，1662年母亡，他有《写忧》诗道："十年萍踪总无端，恸哭西台泪未干。到处荒凉新第宅，几人惆怅旧衣冠。江边春去诗情在，塞外飞鸿雪意寒。今日战尘犹不息，共谁沉醉老渔竿？"[3]他又历国难，报国之心

〔1〕《吴渔山临宋元人缩本题跋》，见《牧斋有学集》卷四十六。
〔2〕1668年唐为渔山所作《桃溪诗集序》，见章文钦《吴渔山集笺注》，第4页。
〔3〕章文钦《吴渔山集笺注》卷一《写忧集》，第53页。

一生都没有泯灭，曾和泪写下《读西台恸哭记》："望尽崖山泪眼枯，水寒沉玉倩谁扶。歌诗敲断竹如意，朱嚖于今化也无。"自注："宋遗民谢翱有《西台恸哭记》，西台在富春江上。"朱嚖，朱鸟之嘴，谢翱曾以竹如意敲石，作楚歌招魂，其中有化为朱鸟之语。这首诗也可见出他的国痛之深。他的《孤山诗》说："岁寒苍翠处，孤立见高风。鹤去梅犹在，亭开山半空。群峰怜脉断。湖水爱流通。处士古坟在，年年雪未融。"[1]他将家国之痛转化为独立坚韧的士人精神。因此，说渔山，就不能不说他的遗民情怀，遗民情怀是他绘画的基础，他晚年入天主教也与这一经历有关。

渔山三十岁之后即奉出世的情怀，他说"不须更作江湖计，有客秋来寄紫莼"，家国之情，只有情怀上的思念，而不是复明的躬行。他画中的秋风萧瑟景，多少带有思念家国的情感。他有诗云："岁寒身世墨痕中，写出冰霜意未穷。古木自甘岩谷老，不须花信几番风。"[2]他要做老于岩水间的"古木"，而不做春风中摇曳的飞花。老格，是他的出世之格、思考生命的价值之格。

渔山绘画的老格有愈染愈浓之势。他早年出入宋元，好元人的荒淡枯老之笔。1662年，刚刚学画不久的他，就作有《枯木竹石图》，有云林风味，并兼有曹云西的乱趣。画是赠莫逆之交许青屿的。稍后，他曾为僧人默容画《雪图》，也显示出他的倾向性。王烟客认为此图"简淡高雅，真发右丞遗意。"文坛元老施愚山《谢吴渔山作画》诗说："茅屋溪山古木疏，看来真是老夫居。延陵高士如相访，绿竹潭边钓白鱼。"[3]愚山所见之画当也是古木荒溪。同乡友人金俊明（1602—1675）认为

〔1〕章文钦《吴渔山集笺注》卷一《写忧集》，第59页。此组诗共三首，这是第一首。
〔2〕上二诗均见《题画诗四十首》，章文钦《吴渔山集笺注》卷一《写忧集》，第144、146—147页。渔山类似的表述还有很多，如《笺注》卷一所收之《灿文见访，予归不遇用原韵答之》诗云："一夜西方动碧林，故山不负卧云心。此身只合湖天外，水阔烟多莫浪寻。"
〔3〕施愚山《学余堂集》诗集卷四十八，《文渊阁四库全书》本。

图13-4（1）　吴历　白傅溢江图卷　上海博物馆藏　30×207.3cm

此图"萧寒入骨"，有"禅房时一展，兼称苦空情"的意味。1681年，渔山有《白傅溢江图卷》（图13-4），画赠许青屿，此时许朝中被贬，画中寄寓逐臣送客之思，一舟暮烟中远行，人在岸边相送，极尽萧瑟意味。远山迢迢，寒林点点，枯木裸露之相已显渔山老格荒远的成熟意味。渔山曾有诗道："溪树晴翻雨叶干，风前闹却恋秋残。莫教落尽无人问，独坐空林度岁寒。"[1]他真可谓恋上"秋残"了。

渔山晚年之笔更显老趣，可谓愈老愈淡，愈老愈枯，愈老愈简，愈老愈冷，淡而无色，枯而不润，简而不密，冷而不躁。早年还偶有着色画，晚年极少为之，其着色画也以老境笼之，愈出而境愈老。

我们可从藏于北京故宫博物院的一组山水册看入于耶教的渔山对荒老之境的推重。册页十开，未纪年，当是极晚之作。第一开题曰："写元人画，大抵要简澹趣多，

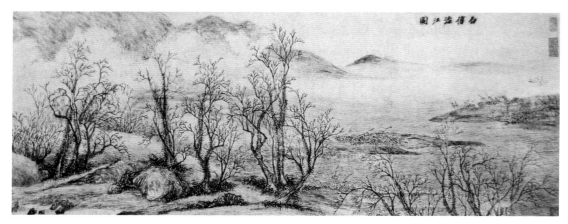

图13-4（2）　吴历　白傅溢江图卷局部

〔1〕庞莱臣《虚斋名画续录》卷三题《竹树小山册》三首之三。

507

曲折有韵。"此画对元人的枯淡体会很细腻。第四开有跋云:"春事已云莫,落花门外无。何为井上树,四月尚如枯。"此画画草庐人家,门前有一井,井右有老树两株,无叶而立,再就是江边、远山。第五开乃雨窗拟古,又是元人风味,其空亭高高立于河岸,老树纵横,山平远展开,江水渺渺,有云林《林塘诗思》境界,又杂有大痴景致。第六开跋云:"萧萧疏疏,木落草枯,空山无人,夜吼于兔。"这一幅最具老意,画老树、昏鸦、空亭、远山、丛竹,萧瑟之至。第七开画月下之景,诗云:"月中疏处最秋多,叶叶斜斜映浅波。曾折长条赠行客,只今黄落未归何。"老柳高举,秋风中萧瑟,下有小亭、远江、屿影,一派楚风楚韵。第八开有跋:"不是看山定画山,的应娱老不知还。商量水阔云多处,随意茅茨着两间。墨井老人自上洋归,作于东楼。"江山清静、阔远,近处高山立,远处平畴开,很有味道。第九开跋云:"石激水流处,天寒秋色间。"以秋烟出老境。第十开跋云:"远岫接烟光,斜阳在钓航。众渔归已尽,独自过横塘。"也是萧疏阔远之景,一小舟横江而去,江鸥盘桓,老树参差,又是一副老景。(图 13-5)

　　我们知道,老格是文人画追求的崇高境界,但像渔山这样终身着力推举老格并有独特创造的艺术家并不多见。

二、渔山老格之特点

　　渔山奉老格为其艺术理想世界,在艺术实践中予以亲证。这里从辣性、静气、冷味、清相四个方面诠释其老格的基本内涵,并由此体会渔山绘画的基本特点。

(一) 辣性

　　老境不代表衰朽和生命感的消失,相反,中国艺术强调,绚烂之极,归于平淡,老境就像大自然中成熟的秋意,红叶漫山,如一团团生命的火在燃烧,它们在生命结束时,展示出最后的绚烂。老境意味着纵肆、烂漫,意味着天真和纯全。渔山的老格充分反映出这一特征,我读渔山画,常有"海天雨霁,红日窗明"[1]的感

[1] 渔山《横山晴霭图》自识语。

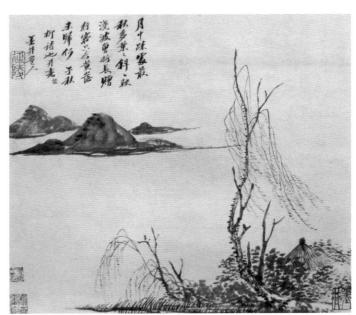

图13-5（1）
吴历
山水册之一
南京博物院藏
46×30.4cm

图13-5（2）
吴历
山水册之五
南京博物院藏
46×30.4cm

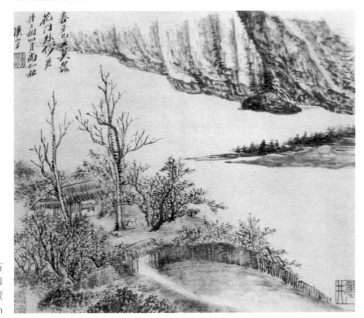

图13-5（3）
吴历
山水册之四
南京博物院藏
46×30.4cm

图 13-5（4）
吴历
山水册之三
南京博物院藏
46×30.4cm

图13-5（5）
吴历
山水册之十
南京博物院藏
46×30.4cm

图13-5（6）
吴历
山水册之九
南京博物院藏
46×30.4cm

觉。传统文人画重烂漫天真，董其昌甚至将它当作最高的绘画品格。渔山是传统文人画史上少数能达这一境界的艺术家。

清盛大士说："墨井道人吴历笔墨之妙，戛然异人。余于张氏春林仙馆中见其《霜林红树图》，乱点丹砂，灿若火齐，色丰而气冷，非红尘所有之境界。"[1]渔山于冷霜红树中，极尽老辣纵横；色丰而气冷，令人起天外之思。许之渐评他的画"天真烂漫"[2]，真是知人之论。

渔山有画跋云："前人草草涂抹，自然天真绚烂。"[3]他在《与陆上游论画诗》中也写道："谁言南宋前，未若元季后，淡淡荒芜间，绚烂前代手。"他在疏疏淡淡的前代大师作品中，看出了天真绚烂，看出了恣肆纵横。

渔山认为，作画要有天全感，画至于最高格恰同于"儿戏"之境。《湖山秋晓图》是他晚年杰作[4]（图13-6），题曰："漫采痴黄、黄鹤笔法，又以己意参之，成一小卷。便可怀之出入，如米海岳袖中之石，但终袭稚子事矣。虽然，予齿七十加三，腕力渐衰，默毫久秃，向后欲作儿戏，恐不复得，不能不为之惕然。"[5]所谓"儿戏"，就是率真自然，不为法度所牵。渔山以"儿戏"为殊世大宝，以米芾袖中之石相比，这真是渔山不大为人觉察的浪漫。我甚至认为此图为渔山生平第一杰作。这幅"儿戏"之作有八米多长，前有"吟秋山净"四大字引首，是渔山特有的苏氏大字，有骨力，有趣味。末尾以浓墨略小之字随意书款，天真豪逸，全无拘束。长卷表达高远明澈的感觉，既有大痴的苍莽，又有黄鹤的秀逸，更着渔山自己的沉

图13-6（1）　吴历　湖山秋晓图卷引首

〔1〕《溪山卧游录》卷二。渔山类似之作甚多，他曾为友人绥吉作画，题："《红树秋山》，拟叔明"，
　　　此条见《墨井画跋》。
〔2〕许之渐《吴渔山仿古山水册跋》。画作于1676年。
〔3〕见章文钦《吴渔山集笺注》之《画跋补遗》。
〔4〕此图今为香港虚白斋所藏，铃木敬编《中国古代书画总合图录》著录。
〔5〕此图曾经《梦园书画录》卷二十著录。

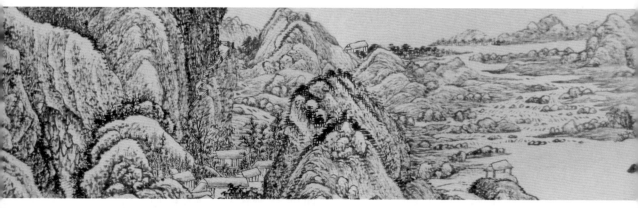

图13-6（2） 吴历　湖山秋晓图卷局部　香港虚白斋藏　24×844cm

雄。我以为，渔山毕生为画、为琴、为诗，学儒、学道、学禅、学天学，所有的秘密，似乎都于此一画中见出。凭此一作即可证明清人所说的他居于绘画之"菩萨地位"为不虚。

渔山最推元人大痴、黄鹤酣畅淋漓的感觉。他说："画要笔墨酣畅，意趣超古，画之董巨，犹诗之陶谢也。"缅规矩，超法度，自由自在，自适于天地之间，尽得酣畅淋漓之趣味。他论画说："渊明篇篇有酒，摩诘句句有画。欲追拟辋川，先饮彭泽酒以发兴。"以酒意贯画心，酒意为何？就是生命畅达之境。又说："山水要高深回环，气象雄贵。林木要沉郁华滋，偃仰疏密，用笔往往写出，方是画手擅场。"〔1〕何谓气象雄贵、沉郁华滋？也是酣畅淋漓的生命传达。清人梁章钜有诗评渔山："浑厚华滋气独全，密林陡壑有真传。不甘墨井输乌目，论画司农见未偏。"也为其老辣纵横之气所折服。渔山曾仿王蒙《静深秋晓图》（图 13-7），有题跋曰："叔明《静深秋晓图》，设色灿烂，与《秋山图》并美。苍松高下，间杂枫树红紫，山之右有牌坊门道厅堂密室，紫衣者危坐，童役抱琴书侍立其后，面楼台有云鬟珠翠红粉，溪旁之曲，有飞鸥鹭集，峰之转处，村落聚散，草树霜红，不胜繁茂……"

王蒙以后，对其设色绚烂、密林深壑体会最深者，莫出于渔山。文人画不是对色的排斥，不少人不深体董其昌分宗说的意旨，以设色和水墨分南北，淡逸的水墨为高格，鲜丽的设色入低流，这样的误解，在画坛流布甚广。元明以来，文人画不排斥设色，但在设色上斟酌绚烂平淡、腴润纤秾，自出高格。与石涛一样，渔山深

〔1〕 此三则均见于《墨井画跋》。静气乃中国文人画的基本特点之一，此重点谈其与渔山老格之关系。

窥此理。

渔山画以魄力胜，笔势奇崛，仿作者几乎如黄大痴再世。其用笔，有篆籀之味。渔山评大痴《富春山居图》："笔法游戏如草篆。"他生平最好大痴《陡壑密林图》[1]，说大痴此作"画法如草篆奇籀"，最是黄家好笔法。他曾说："元人择幽僻地，构层楼为画所，晨起看云烟变幻，欣然作画，大都如草书法，惟写胸中逸趣耳。"而秦祖永说他："魄力极大，落墨兀傲不群，山石皴擦颇极浑古，点苔及横点小树，用意又与诸家不同。惬心之作，深得唐子畏神髓。"唐子畏之法如南田评董源"雄鸡对舞，双瞳正照，如有所入"，其微茫惨淡之处，正不可形似得之，而渔山深得此法之妙。

（二）静气

正如上举渔山《静深秋晓图》，渔山画，具有"静深"的意味，是真正的静水深流。清查升（1650—1707）评渔山《仿古册》说："观吴渔山画，静气迎人，其一种冲和之度、恬适之情悠然笔外。画家逸品，如曹云西、倪高士后无以过之。山谷论文谓'盖世聪明，除却净、静二字，俱堕短长纵横习气'。吾于评画亦然云。"[2]

静气乃文人画普遍之主张，渔山的表现又有独特处。渔山于静中出老格，静中有沉雄之气；于老中融静穆，虽纵横而不放，豪逸而不狂，老中又有淡宁之风。渔山的辣由静中起，故得高深回环之妙。

渔山早年作品，由宋元入手，就有一种静气，晚年浮海归来后所作，更无丝毫喧嚣张狂，但歇息一切冲突，如

[1] 传王石谷借此画不还，渔山与其断交。此传说的真实性很难确定，但从一个侧面说明渔山之后，人多以酣畅淋漓为其当家风味。
[2]《自怡悦斋书画录》卷十四，见《中国书画全书》第十一册。

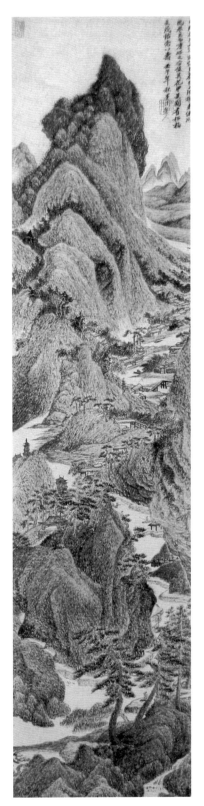

图13-7 吴历 静深秋晓图轴
南京博物院藏 95.6×24.1cm

长水无波，长天无云，秃锋纵横，老笔舒卷，满纸混沦，营造出一个静寂的宇宙，无市井相，无人我分，无躁动味。读他的画，如被满纸烟云裹入一个特别的世界，那真是永恒的寂寥。（图 13-8、13-9）

他的画是"茅舍萧萧人寂寂，霜枝高矗澹烟生"，是"一带远山衔落日，草亭秋影澹无人"[1]；他欣赏外在世界，多是"云白山青冷画屏"；他抚慰内在心灵，多流连于"只在梅花月影边"。他说："老年习气未全删，坐爱幽窗墨沼间。援笔不离黄子久，澹浓游戏画虞山。"[2]澹澹寂寂，成为他的生命依归。他的《问潮》诗说："问潮入暮来何许，但见前舟阁前渚。独倚蓬窗倦欲眠，水禽月上寒无语。""水禽月上寒无语"，这是道地的渔山之境。他欣赏这样的诗境："客来觉日吟窗下，松静门无一鸟啼"；"梦回西望碧山微，一水斜阳鸟不飞"；"玉山佳处列芙蓉，咫尺桃源路万重。此境不知谁领会，年年花雨白云封"；"东涧泉分西涧流，一溪红叶晚悠悠。虚亭小展蒲团坐，日送秋帆起白鸥"。渔山在静寂中培植他的老格。

渔山之静，不是一般的安静，一般的安静与喧嚣相对，渔山的静是老中之静。一如倪云林、陈洪绶等文人画家，他的画体现出强烈的"非时间性"。画中的意象世界非古非今，无圣无俗。渔山的老格，是超越时空的老格。

渔山的老与枯都与时间有关。一般来说，老相对于少而言，意味着一个完整生命过程的极值；枯相对于荣而言，意味着一个完整生命的结末状态。而以渔山为代表的中国文人画之老枯，并非迷恋时间的终点、物质存在的衰朽状态，更不是对枯朽老迈有偏好（不像一些存有偏见的西方艺术史家所说，中国人有一种病态的审美观念），而是在这种极值中，消解其"物质性"。

即就枯木而言，正像苏轼所说的"枯木无枝不计年"、王士禛所说的"枯木向千载，中有太古音"[3]，一段枯木，拉向无垠的时间，传统文人画家在当下和过往的转圜中，消解时间性执着，放弃枯朽和葱郁的比勘，泯灭观者之心和被观之物的区别，粉碎有限与无限的牵扯，返归一片冲和，一片静寂。在澳门画枯树，渔山当然不是向无霜的南国之人显示北国的奇特，而是在葱茏的世界说枯朽，在表相世界中说幻相，从而荡去人物质的迷思。渔山《七十自咏》诗说得好：

〔1〕 以上两联诗都为渔山所写。
〔2〕 章文钦《吴渔山集笺注》卷一《写忧集》，第 150 页。
〔3〕 《渔洋山人精华录》卷三，清康熙刻本。

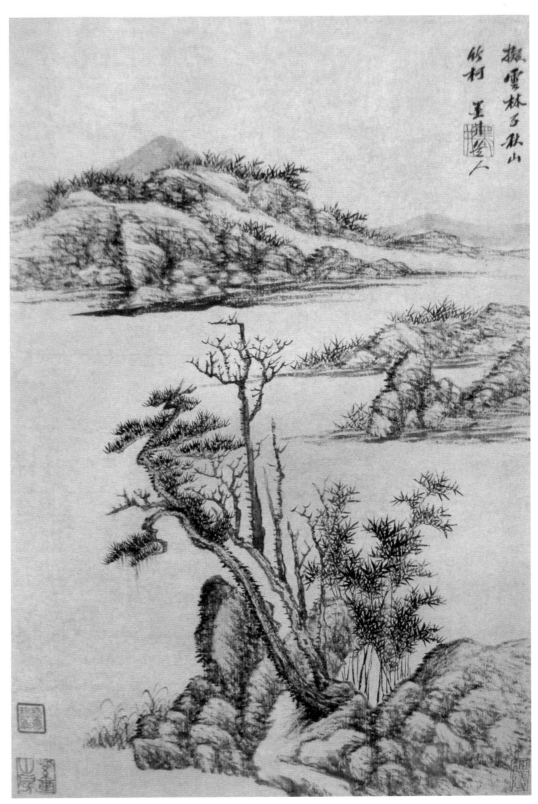

图13-8 吴历 仿古山水册之二 上海博物馆藏 22×14.9cm

图13-9　吴历　墨笔山水册之二

甲子重来又十年，山中无历音茫然。吾生易老同枯木，人世虚称有
寿篇。往事兴亡休再问，光阴分寸亦堪怜。道修壮也犹难进，何况衰残
滞练川。[1]

如果要咬文嚼字的话，真可以说，作为一位画家的渔山，虽其绘画之发动、智慧之
起因皆来自"历历"世间事，但他要在世间法中，做出世的思考。吴历艺术的妙
处正在"无历"中。生命如此脆弱，瞬间等同枯木，渔山要在枯木中寻不枯之理。

　　渔山画中多有此"无历"之想。今藏台北故宫博物院的《梅花山馆图》，作于
1678年。此画静气袭人，上有自题诗道："山迎山送程程画，花白花红在在春。五
色也须人管领，老夫端的是闲身。""在在春变"是时间的流淌，"山迎山送"是人

〔1〕《吴渔山集笺注》卷二《三巴集》，第258页。

情欲世界的沾滞，超越时间性因素，就是要放弃情欲的沾滞。其《凤阿山房图》上有自作五首诗赠道友侯大年，第五首云："而今所适惟漫尔，与物荣枯无戚喜。林深不管风书来，终岁卧游探画理。"[1]渔山推崇的无荣无枯、无戚无喜的哲学，正是中国艺术哲学中的重要思想，如苏轼由枯木发而为智慧的思考，所谓"生成变坏一弹指，乃知造物初无物"，云林诗云"戚欣从妄起，心寂合自然"，都表达了这样的思想。

（三）冷味

光绪时孙从添好渔山画，他评渔山说："曾在蓬园遇一老估，携有道人作《狮子林图》，高可六七尺，笔味荒简，非其寻常墨意，世士多忽之。"又评渔山《上洋留别图》说："奇气为骨，冷香为魂，当为道人得意之笔。"[2]所云之"笔味荒简"、"冷香为魂"，很切合渔山画境的特点。

渔山之老格，在一定程度上说就是冷格。他的画有一种幽深冷逸的格调，此风从元人荒寒画境中来。《墨井画跋》有一条说："'万壑响松风，百滩度流水。下有跨驴人，萧萧吹冻耳。'俞清老诗也。苍烟冲寒来，索图予不孤，其意以冻手写冻耳。或庶几焉。"冻手写冻耳，着意在冷，正是"灞桥风雪中驴子上"的意思。然而，渔山大量的画出以寒意，并非画凛然寒冬、漫天大雪，他就是画六月之景也有寒味，画春意盎然中也溢出幽冷。《画跋》中有道："山中茶笋初肥，山人不为梅天所困，信笔涂抹，而荒荒冷趣，颇近元人也。"所题之画今不存，茶笋初肥时，当是暮春季节，但渔山却表现出荒荒冷趣。北京故宫博物院藏渔山《疏树苍峦图》，画夏景，但满幅冷韵。题诗道："阁前疏树带苍峦，阁下溪声六月寒。想见幽人心似水，草檐斜日倚阑干。"此乃渔山晚年手笔，有大痴的苍莽和巨然的高阔，屋舍清净，山体俨然；苍峦下的疏树，传递出凄寒的韵味。（图13-10）

渔山崇尚元人，他称元画多在前加一"冷"字，如：

水活石润，树老筠幽，非拟冷元人笔，不相入耳。（《墨井画跋》）

〔1〕此图为渔山46岁作，作于1677年，今藏上海博物馆，后人多有题跋。
〔2〕《吴渔山上洋留别图卷跋》，见民国年间天绘阁珂罗版影印《吴渔山上洋留别图卷、王石谷石亭图卷合册》，1928年。

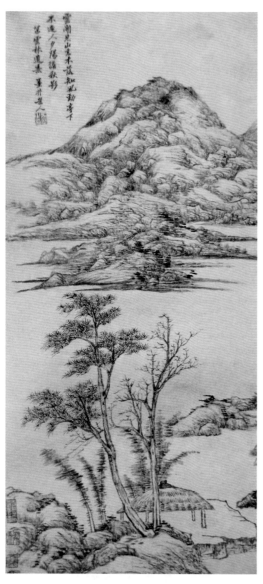

图13-10 吴历 云林遗意图 辽宁省博物馆藏
75.2×35.3cm

萧萧疏疏，木落草枯，非用冷元人笔不能相入。

枯槎乱筱，冷元人画法也。其荒远澄潇之致，追拟茫然。[1]

以"冷元"况元画的意味，画史上很少有人这样说，渔山屡致意于此，表达的是他的审美趣味。元画尚冷，当是事实，大痴的苍浑、云林的寂寥、云西的荒寒、方壶的野逸以及黄鹤的幽邃，都散发出"冷"的意味。当代艺术史家王伯敏在谈到"元四家"时说："他们的作品，尽管都有真山真水为依据，但是，不论写春景、秋意，或夏景、冬景，写崇山峻岭或浅汀平坡，总是给人以冷落、清淡或荒寒之感，追求一种'无人间烟火'的境界。"[2]渔山的枯老荒寒之境，多从元人"冷"中领取。

渔山画中冷逸的趣味又得于虞山派琴学。在我看来，读渔山画，须有琴思。渔山是一位琴家，他是虞山派的传人，虞山派清、微、淡、远的冷逸思想对他有影响。虞山琴派的前辈徐上瀛曾用唐诗人刘长卿的"泠泠表丝上，静听松风寒"来表达琴中的冷味[3]。而渔山画中的风味与琴味颇为一致。渔山琴学之师陈岷在明亡后隐于葑溪草堂，有《墨梅图》等传世，图上自题诗："折取一枝凭此笔，窗寒梦冷正堪怜。"[4]冷逸之气对渔山有影响。渔山的名作《葑溪会琴图》就记载早年从师学琴事[5]，又有《松鹤鸣琴图》(图13-11)，也是

〔1〕 以上两则分别见容庚《吴历画述》中所录仿古山水册的第七、第十帧题跋。
〔2〕 王伯敏《中国绘画通史》上册，三联书店，2000年，第589页。
〔3〕 见《溪山琴况》之《溜况》，此据大还阁琴谱本，康熙十二年（1673）刻本。
〔4〕《清二十家画梅集册》，中华书局1937年珂罗版影印出版。
〔5〕 此图今藏上海博物馆。自注云："春日访孙子山民，会琴于葑溪草堂，属作《葑溪会琴图》，用友人韵赋赠。有题诗："客路寡相识，花开独访君。葑溪常在梦，琴水久无闻。月近门多静，松高鹤不群。广陵犹未绝，醉墨自殷勤。

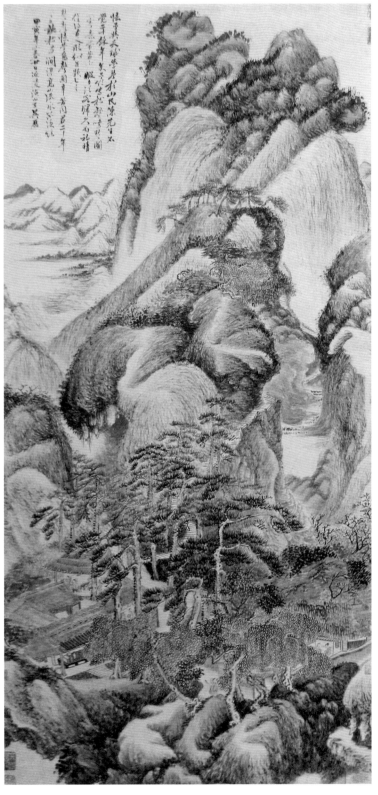

图13-11　吴历　松壑鸣琴图轴　北京故宫博物院藏
1103×50.5cm

记载陈岷师生琴事[1]，也突出冷逸的格调。

渔山以冷味出老格，深有用思。世态皆热，无处不喧，熙熙而来，攘攘而去，一个个如庄子所说，因利欲等而得了"热病"。人心浮荡，难有止息处，渔山似乎吞了一颗"冷香丸"，以冷拒斥天上的流云，以寒冻却意念中的欲望，以冰点压住心灵中的伤悲。查嗣瑮题渔山画云："落日在何处，孤亭与树深。地寒人不到，诗境有谁寻？"[2]渔山借画将自己放飞到一个幽寂的世界中，不趋时目，不染世尘，赢取心中的安宁。

（四）清相

老与秀的关系，是文人画境界创造所处理的一对关系，明末恽向对此有深入思考。其《秋亭嘉树图》自识云："吴竹屿之为云林也，吾恶其太秀；蓝田叔之为云林也，吾恶其太老。秀而老，乃真老也；老而嫩，乃真秀也。此是倪迂真面目。"[3]戴熙《习苦斋画絮》卷三云："恽香山云：学逸品有两种不入格，其一老而不秀，其一秀而不老。幽然大雅即令稍稍不似，大有妙谛在，盖所似正不在笔墨间耳。"而恽向的山水正于此体现出其特点。周亮工说，恽香山画，"其嫩处如金，秀处如铁。所以可贵，未足以俗人道也"[4]。恽向也说："画家以简洁为尚，简者简于象非简于意，简之至也，缛之至也。洁则抹去云雾，独存孤贵。"[5]（图13-12、13-13）

渔山与无锡恽家关系深厚，年轻时曾与南田相与优游。恽向这一思想对渔山有直接影响。渔山的艺术在老与秀的关系上又有新的诠释。钱牧斋评渔山所说的"思清格老"，"老"和"清"（秀）其实也是相联系的。渔山的老格，是汰去一切束缚、沾系。此深得中国艺术传统中的"秀骨清相"[6]。钱载题渔山为默容作《兴福庵感旧

[1] 此图今藏北京故宫博物院，作于1674年。其识云："忆予与天球学琴于山民陈先生，不觉二十余年矣。予欲写《松鹤鸣琴图》以寄意，常苦少暇，今从客归，久雨初晴，仅得古人形似，并题七言：'琴声忆学鸟声圆，辛苦同君二十年。今日倚松听涧瀑，高山流水不须弦。'"

[2] 见《查浦诗钞》卷十一，清康熙六十一年（1722）刻本。

[3] 《石渠宝笈》卷四十载。

[4] 周亮工《读画录》卷一，《画史丛书》本。

[5] 见陈夔麟《宝迂阁书画录》。

[6] 张彦远在《历代名画记》中称南朝画家陆探微说："陆公参灵酌妙，动与神会，笔迹劲利，如刀锥焉。秀骨清相，似觉生动。"本是南北朝佛教造像的追求，后来发展成中国艺术追求的一种审美理想。秀骨清相乃中国艺术之重要传统，在敦煌已有体现。渔山的绘画风格与这一传统有相通之处。

图13-12　吴历　款题

图13-13　吴历　论画

图》山水册[1]说:"曩在都中,与董文恪(按指董邦达)论次诸家画法,文恪首推吴
虞山,云:'寓荒寒于沉酣之中,敛神奇于细缜之表,所以密而不滞,疏而不佻,南
田之秀骨天成,西庐、石谷之浑融高雅,实兼有之。"渔山有一幅仿倪作品,今藏
北京故宫博物院,题诗道:"倪君好画复耽诗,瘦骨年来似竹枝。昨夜梦中如得见,
低窗斜影月移时。"云林的画有一种不易觉察的瘦骨清相,烟客认为渔山仿倪胜过
石田,可能也与此有关。渔山46岁作《凤阿山房图》,与渔山同龄的王石谷在72
岁时题此画说:"然每见其墨妙,出宋入元,登峰造极,往往服膺不失。此图为大年
先生所作,越今已二十年,犹能脱去平时畦径,如对高人逸士,冲和幽淡,骨貌皆
清。当与元镇之狮林、石田之奚川,并垂天壤矣。"[2]也点出了渔山"骨貌皆清"的
特点。

　　渔山的画,是为乾坤作"严净之妆"。他的画简劲明快,没有冗余笔墨,中锋

〔1〕此图今藏北京故宫博物院,有"色丰而气冷"的特点。
〔2〕大年乃吴历的天主教教友孙元化的外孙侯大年。

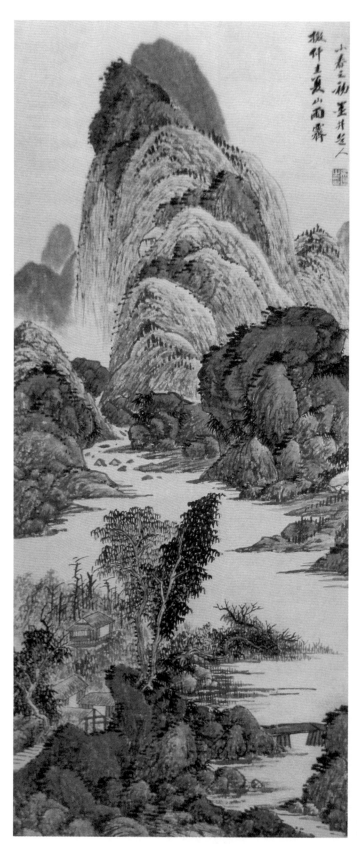

图13-14
吴历
夏山雨霁图轴
北京故宫博物院藏
94.3×39cm

运笔，画得干净利落。安静、肯定，是他的笔墨给人的感觉。他的老格，是老而坚，老而稳，不游移，深具老杜沉郁顿挫之风。在他的画中，无论是春景还是秋装，都处理得一样清净有致。他的画中山路明净，屋舍雅致，山河庄严，如《静深春晓图》、《湖天春色图》等。即如上举《湖山秋晓图》，也一样的清丽明澈，似乎没有一丝人间的沾染。他说"此身只合湖天外"，他的画画的是湖天，但是落意在湖天之外，在他的"净界"。

渔山对前人之墨法深有研究，他说："泼墨，惜墨，画手用墨之微妙，泼者气磅礴，惜者骨疏秀。"他毕生斟酌泼墨、惜墨之法。泼墨者纵，惜墨者秀，渔山之墨法在纵和秀之间，他的清净严整和老辣纵横就是通过这特别的墨法而实现的。

如渔山对点苔的体会，就可以见出他对墨法体会何等之细。他将点苔当作画眼，这也是画家中不多见的。他说："山以树石为眉目，树石以苔藓为眉目，盖用笔作画，不应草草。昔僧繇画龙，不轻点睛，以为神明在阿堵中耳。""梅道人深得董巨带湿点苔之法……前人绘学工夫，真如炼金火候。"[1] 如《夏山雨霁图》（图 13-14），乃渔山极晚之作，今藏北京故宫博物院。此画用焦墨重笔点苔，与淡墨勾皴形成明暗干湿对比，浑厚而凝重，极有质感，给人庄稳得体、酣畅淋漓的感觉。没有迟滞，没有琐碎，使此画富拙朴、深厚、凝重、飞而不飘之韵味。

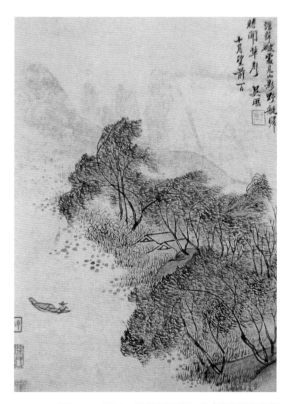

渔山《柳溪野艇图》（图 13-15）是他晚年的作品，今藏北京故宫博物院。此图仿赵大年，自识云："浮萍破处见山影，野艇归时闻草声。"画柳树风中摇摆之态，笔势柔劲，

图13-15　吴历　柳溪野艇图轴　北京故宫博物院藏
29.3×22cm

〔1〕 此二则均见《墨井画跋》。

构图精警，令人叫绝。今人吴湖帆有跋说："吴渔山《柳溪渔艇》小帧，与前《秋山行旅》一册中失群者，皆晚年精构。与《湖天春色》之景，原是墨井绝技，复何言哉！"又题《秋山行旅图》云："合南宗北派为一炉者，唐子畏之后惟吴墨井一人而已，《秋山行旅》小帧一笔一墨俱臻妙，令人爱观不释。"[1]

要言之，渔山以辣性、静气、冷味、清相成就他的老格，其中所体现出的独特审美趣尚，也成其一家品相。渔山老格的丰富性，也于此得窥。他是一位深染中国传统哲学智慧、深谙文人画风神、深体独立生命旨趣的艺术家。

三、天学与老格

渔山的老格在晚年更趋成熟，其晚年的代表作《静深秋晓图》（1695）、《湖山秋晓图》（1704）、《横山晴霭图》（1706）、《夏山雨霁图》（未纪年，当属晚年作品）等，显示出他的老笔密思，真臻于"人画俱老"之境界。如其《横山晴霭图》长卷（图13-16），老辣纵横，用笔如草篆，风格豪逸，洵为晚岁之杰构。后拖尾有嘉庆时戴兆芬跋："画禅所谓师子搏象，能用全力，笔笔金刚杵。"又说此画"苍劲古峭，直逼宋人"，当为允宜之评。

[1]《秋山行旅图》小帧今也藏于北京故宫博物院。

图13-16（1） 吴历 横山晴霭图卷 北京故宫博物院藏 27×157.5cm

　　渔山早年出入宋元，尤其受元人影响，已显示出对老格枯境的浓厚兴趣，后入天学，到了晚年重拾水墨旧好，更将其推向恣肆横逸的地步。活动于乾嘉时期的毕泷评渔山说："独渔山晚年从澳中归，历尽奇绝之观，笔底愈见苍古荒率，能得古人神髓。"[1]道光时的戴公望评渔山《横山晴霭图》说："道人从东洋回至上洋，遂僦屋而居，画学更精奇苍古，兼用洋法参之，好学黄鹤山樵图，正其浮海后之笔……"[2]

　　那么这是不是意味着渔山的老格是在天学和西洋画法影响下形成的呢？如果

图13-16（2） 吴历 横山晴霭图卷局部

　〔1〕据庞莱臣《虚斋名画录》卷五所引。毕泷为清著名学者毕沅之弟。
　〔2〕此图今藏北京故宫博物院，戴氏语见后题跋。

是，是不是意味着渔山背离了中国文人画的传统？

渔山大约在其佛门好友默容圆寂之后的 1676 年左右逐渐皈依天主教，文献显示，此年渔山曾见比利时传教士鲁日满（Francois de Rougemont）[1]，1680 年，他的天学师柏应理（Philippe Couplet）前往罗马，请求增派传教士，选拔五名中国教人同行，当时教名为 Simon Xavier de Cunha 的渔山就在其中。行至澳门，罗马教廷只允许两名中国人进入，于是渔山便留在澳门三巴静院学道，后返回江南传道，1688 晋升为司铎，后在上海嘉定东堂传道十年余，1708 年返回上海安享晚年。

在默容圆寂之前渔山就已经是很有影响的画家了，他的两位画学师王时敏、王鉴都对他欣赏有加。渔山入天学后，天学与传统思想的冲突使他对绘画有了不同的看法。费赖之、冯承钧译《在华耶稣会士列传及书目》第 156 传言及吴历云："先是历为入教时所绘诸画，间有涉及迷信者，乃访求之，得之辄投诸火。"其中所谓"迷信者"，可能指与佛教、儒学等有关画作。[2] 这一说法在历史上也得到证实。与渔山大致同时的侯开国，是陆上游的朋友，他说："迨渔山入西教，焚弃笔墨。"[3] 这一说法具有相当的可信性。1707 年，王撰《吴渔山拟宋元诸家十帧跋》云："后以虔事西教，未暇寄情绘染，故迩年来欲觅其片纸尺幅，竟不可得。"[4] 渔山画在其当世难得一见，与其宗教信仰深有关联。

但渔山入天学之后，并没有完全放弃绘画，他在澳门学道期间就常有画作（如以上所引画跋谈澳树之事），后渐少画事，在嘉定东堂传教期间，间有作品问世，如作于 1690 年的山水立轴[5]，只是数量较少。他对不能常常作画颇有遗憾之情。其《客此》诗云："春山花放濯晴湖，日载诗瓢与酒壶。客此十年游兴减，画图追写亦模糊。"流露出明显的惋惜之意。1701 年，在东堂传教的他有诗云："思山常念墨池边。"这时他渐渐恢复作画，但仍不能与早年相比。他的《画债》诗序云："九上张仲，于二十年间以高丽纸素属予画，予竟茫然不知所有。盖学道以来，笔墨诸废，兼老病交侵，记司日钝矣，兹写并题以补。"诗云："往昔年间事事忘，何从追检旧行囊。敕书画债终无及，老笔今朝喜自强。"[6] 此时他已经在急于偿还

〔1〕陈垣《吴渔山年谱》上，见《陈垣全集》第七册。
〔2〕渔山入道后，对儒学和佛教思想颇有抵牾。
〔3〕《陆上游临宋元人画障缩本跋》，见《凤阿集》跋，录自章文钦《吴渔山集笺注》，第 702 页。
〔4〕见《吴墨井仿宋元山水影本》，北京延光室影印，1922 年。
〔5〕陈垣《吴渔山年谱》，《陈垣全集》第七册，安徽大学出版社，2009 年，第 369 页。
〔6〕见章文钦《吴渔山集笺注》卷三《三馀集》，第 323—324 页。张仲，字九上，为渔山在东堂传教时的教友。

"画债"了。

不仅如此，我们看到，渔山学道期间曾与道友谈画并赠道友画作。上举晚年杰构《静深春晓图》，就是为道友金民誉所作。他们不仅是教友，也是艺术上的朋友，渔山的很多作品与他有关。如1702年所作《柳村秋思图》，有识说："昔予写柳村秋思，留别友人，民誉得而藏之，予谓其柳叶翩翩，尚有未尽，故复写此，或以为不然。民誉善画之善鉴者，定有以教我。"[1]（图13-17）

渔山有《与陆上游论元画》诗，其中表露出他对绘画的一些观点。诗中有"兹与论磅礴，冥然夙契厚"之句。磅礴，即庄子所谓"解衣磅礴"，指代绘画，说明二人不仅以道相契，而且也以画相契。陆道淮，字上游，是渔山在嘉定传教时的门徒，从其学道也学画[2]。渔山并有《汉昭上游二子过虞山郊居》等诗纪其事。诗中说："每念高怀道不贫，铎化未离海上客。"可见他们的情谊非同一般。上所言之汉昭，即他的道友张觐光，此人是一位书画鉴赏家，与渔山书画缘深厚。1704年渔山有赠汉昭《泉声松色图》，跋称："痴翁笔下，意见不凡，游戏中直接造化生动，雪窗拟此，念汉昭道词宗笃好……"[3]

章文钦《吴渔山集笺注》中收录了不少渔山与道友之间的诗画酬酢之作，如《三余集》载有他赠道友金绥吉的题画诗："多水兼葭少雁声，堂空只听海潮鸣。病余窗下试磅礴，红树秋山拟叔明。"《诗钞补遗》录赠道友陆希言的题画诗，诗中有"可知道在年光去，能惜光阴为道忙"句。《画跋补遗》载渔山《仿叔明秋山图》诗："松风谡谡行人少，云白山青冷画屏。"此赠"同学道兄"闲圃，也是道友。

晚年的渔山与道友亦道亦画的机缘越来越重，如1703年，他作仿古山水册十页，跋称："半崖先生于庚辰秋同惠于、绥吉二子访予�城，予适往上洋失值，越二年惠予复来，语及半崖有三湘七泽之游，予不能即写柳图，检笥得十小页，以当吟伴远游耳。"[4]其中的沈惠予、金绥吉都是教友。

渔山晚年大量作"天学诗"，以诗来传道。其实，论渔山，也存在着一个"天学画"的问题，山水画也是他晚年学道传道的一种方式。

看渔山晚岁作品，很难得出渔山老格是在西洋画法影响下产生的结论。上引戴

〔1〕顾文彬《过云楼书画记》卷六载。

〔2〕上游也是画家，张云章《题陆上游临宋元名画缩本》云："吾邑陆生上游，早岁即问业于二君（志按：指石谷、渔山）。二君今皆八十余，身在东南，天下之言绘事者归之。"（《朴村文集》卷二十二）

〔3〕此图见《中国绘画全集》第24册。

〔4〕此见关冕钧《三秋阁书画录》，陈垣《吴渔山年谱》引。

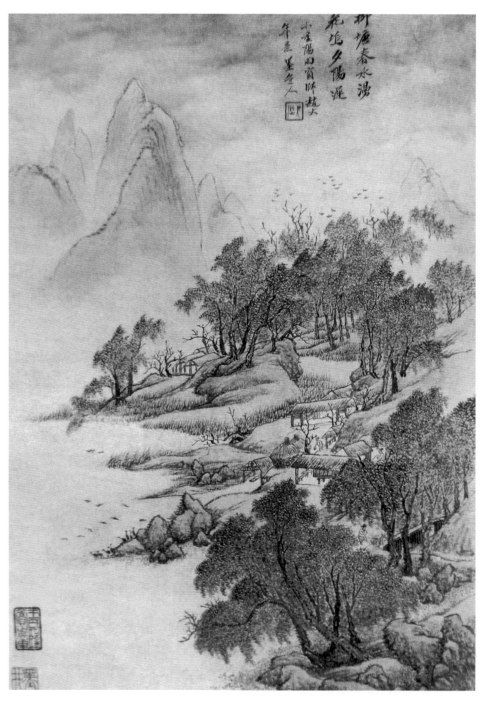

图13-17　吴历　仿古山水册之三

公望之说，代表一种观点，就是或明或暗地认为渔山晚年绘画在形式上受到西方绘画的影响[1]，由此来解释已经信奉天学的渔山为何还不放弃在"迷信"的禅道思想影响下产生的山水画。谭志成（Laurence C. S. Tam）说："中国的艺术家一般不喜欢公开承认他们欣赏西方绘画之法。"[2]故他认为，吴历其实是吸收了西洋绘画之法，只不过自己不承认罢了。渔山那段被广泛注意的话已有明确表示："若夫书与画亦然，我之字，以点画萃集而成，然后有音；彼先有音，而后有字，以勾划排散，横视而成行。我之画，不取形似，不落窠臼，谓之神逸，彼全以阴阳向背，形似窠臼上要工夫。即款识，我之题上，彼之题下，用笔亦不相同，往往如是，未能殚述。"（《画跋》）这与他晚年绘画的主要面貌也是一致的。虽然不排除渔山曾对西洋画法产生过兴趣，但从总体上说，渔山晚年的画仍然是传统的，没有越出中国典范的文人画模式。他的画绝非西方油画滋润而出，这是不容质疑的。

渔山晚年之所以存在着一个"天学画"的阶段，是这个阶段的思想旨趣上融入了西方的思想尤其是天学思想。渔山的画法有三个来源，一是中国传统哲学，一是文人画传统，三是天学。而在中国传统哲学思想上，除了早年他受到以陈瑚为代表的儒学思想影响之外，沾溉最多的当是佛学思想。学道之前，他与常熟兴福寺的默容禅师交往最是密切，如果不是默容圆寂，渔山可能做了佛门的弟子。默容也是一位画家，从渔山学画。[3]渔山还与默容等佛门友人在一起参"画禅"[4]。渔山早年的一位重要朋友许之渐，也与佛门浸染甚深。许之渐，号青屿，又号绣衣衲子，与当时南方著名遗民僧人熊开元（檗庵）过从甚密。[5]在一定程度上可以说，渔山早年

[1] 戴公望说"道人从东洋回至上洋，遂僦屋而居，画学更精奇苍古，兼用洋法参之"，这一说法非常流行。如叶廷琯《记吴渔山墓碑及渔山与石谷绝交事》说："盖道人入彼教久，尝再至欧罗巴，故晚年作画，好用洋法。"（《鸥波余话》卷一）陈垣言及渔山1706年所作仿古册："而册首广告，谓先生晚年酷爱西洋画法，苦不得其门，遂舍身西教，得西教士指示，故晚年所作，有参用西洋法者，真所谓耳食之谈也。"（《吴渔山年谱》，《陈垣全集》第七册，第380页）他认为："先生画用西洋法之说，起于晚清海禁大开之后，前此未之闻也。"（陈垣全集》第七册，第376页）

[2] Laurence C.S.Tam, *Six Masters of Early Qing and Wu Li,* Hong Kong,Urban Council, 1986, p.153.

[3] 渔山的好友徐增说："默公亦善画，与渔山有水乳之合。"（吴渔山仿古山水册跋，《中国古代书画图目》第7册，第168—169页）渔山在《拟云林子秋山竹柯》跋中称："吾禅友默容从余绘事，有至于诗学，使其早得三昧，当以弘、秀名闻，不幸挂履高岩，其命矣夫。壬子（1672）年，每过兴福，辄为陨涕，其徒圣予，喜生复修家学，一灯耿然，默容为不住矣。此册往予为默容所作，今润色并及之。"跋作于1675年。史尔祉《吴渔山仿古山水册跋》："兴福默上人常悬榻以相待，以是得渔山笔墨独多。"默容圆寂后，渔山又与此寺之证研、圣予、十师等为友。

[4] 渔山赠山畴山水小幅，并跋云："吾友山畴与默容先后同参画禅，而各得宋元三昧，默容秀而工，山畴逸而韵，二者之遗墨，世不多见，此幅笔意萧寂，乃山畴之作也。"（《画跋补遗》，见《吴渔山集笺注》卷六）

[5] 渔山《写忧集》卷一有《秋日同许青屿侍御过尧峰》诗："尧峰钟磬里，一径入云林。黄叶诗人兴，空山老衲心。茶桑秋坞静，鸳鸯水天阴。谢屐都忘险，烟霞此地深。"

的山水是在佛学影响下产生的，他从宋元入手，所继承的是中国文人画的正脉，佛道思想内化为他画中的灵魂。

渔山入道后，曾经有一段时间思想中的确存在着天学与佛学思想的冲突。但到了晚年，这样的抵触明显淡化了，以禅道思想为灵魂的文人画与他所信奉的天学甚至产生了某种程度的契合。正是这契合，才使他晚年有所谓"天学画"的存在。如他与陆上游论元画时说："我初滥从事，败合常八九。晚游于天学，阁笔真如帚。之子良苦辛，穷搜方寸久。兹与论磅礴，冥然夙契厚。"诗作于渔山晚年，是对其毕生绘画艺术的回顾。他提到，早年入道之前的作品并不成功，而心游天学之后又无暇于画，晚年方重拾旧好。这时候，他对绘画又有了不同的体会，这体会来自长久的"穷搜方寸"。其中天学思想当然是他重新认识元画乃至中国文人画传统的思想资源。他体会的结果，还是返归元画，以元画之老格铸造自己的艺术世界。渔山善于体会儒佛道本土哲学与基督教哲学的相通之处，如他《三巴集》中所言"天地氤氲万物醇，仰观俯察溯生民。古今升降乾坤在，知有中和位育人"（《澳中有感》），就是沟通儒学与天学之旨趣。我们可以从以下两个方面来看渔山所谓"天学画"的问题。

第一，画乃养性之具，此与其天学思想通。

渔山说："古人能文，不求荐举，善画不求知赏，曰：文以达吾心，画以适吾意，草衣藿食不肯向人，盖王公贵族无能招使，知不可荣辱也。笔墨之道，非有道者不能。"（《画跋》）他的以下论述或许能帮助我们理解其"画以达吾志"的观点。他说：

> 画之取意，犹琴之取音，妙在指法之外。[1]
>
> 余拟宋元诸家数方，自上洋、练川两处，四年为之卒业……此帧橅黄鹤山樵《江阁吟秋》，殊未得其神髓，观者略其妍媸，是册幸矣。[2]
>
> 李公择初学草书，刘贡父谓之鹦哥娇。意鹦鹉之于人言也，不过数句。其后稍进，问于东坡，吾书比旧如何？坡曰："可作秦吉了矣。"予稚年学画，撎撎涂抹，不逾鹦哥，今又老笔荒涩，勉仿叔明，质之民誉，得无少似秦吉了否？

[1]《十百斋书画录》乙录其山水册跋。
[2] 章文钦《吴渔山集笺注》《画跋补遗》卷六，第490页。渔山此作作于1699年。

晋宋人物，意不在酒，托于酒以免时艰。元季人士，亦借绘事以逃名，悠然自适，老于林泉矣。

人世事无大小，皆如一梦，而绘事独非梦乎？然予所梦，惟笔与墨，梦之所见，山川草木而已。（以上三则见《墨井画跋》）

以上数则论画语都是晚年所作，在入道之后，其中并不排斥绘画，他在上洋、练川传道的四年中，孜孜临摹宋元诸家画。他的画立意在笔墨技法之外、在山水形式之外。他画的是他意想中的山水，而不是真山水；他所追求的不是山水外在形态的美，他说"观者略其妍媸，是册幸矣"，其晚年的山水之作均可作如是观。同时，他作画，也不是追求笔墨的乐趣。渔山山水托于笔墨而出，然其山水之妙并不在于笔墨。渔山说，他画山水如抚琴，在于琴弦指法之外，山水只是性灵之"托"、理想之"梦"、意念之"城"。所以，他不要做一只鹦鹉，也不要落入油滑的"秦吉了"（八哥）窠臼中，那只是形似之具。

由此，我们来看《墨井画跋》一则奇妙的画论："往与二三友南山北山，金碧苍翠，参差溢目，坐卧其间，饮酒啸歌，酣后曳杖放脚，得领其奇胜。既而思之，毕竟是放浪游习，不若键户弄笔游戏，真有所独乐。"这在中国传统画论中是非常罕见的见解。渔山厌倦外观山水给自己带来声色的迷乱，而要返归山水画中，可见他之所以好山水者，不在欣赏外在真山水，不是目观，而是心体，山水只是所依托之媒介也。

在渔山这里可以感受到与传统画论的两点不同：其一，关于"君子之所以爱夫山水者，其旨安在"的问题，郭熙的回答是"猿声鸟啼，依约在耳，山光水色，滉漾夺目"，这是典型的宗炳"卧游"式的思路，无论如何形容，都可以说"在乎山水之间也"，而在渔山却被易为"君子所以爱夫山水者，非在山水之间也"。其二，宗炳、郭熙等都强调山水画的载道功能，而渔山这里也以山水为明道之具，但却悄悄地解除了山水本身的审美愉悦功能，山水的"悦于目"被易为"适于心"。

正是在这个意义上，画史上所说渔山山水的神秘性（所谓渔山山水"微茫难测"），可能在于渔山根本不将画当作山水画，渔山的山水画真可谓山非山水非水，在这一点上更接近于倪云林、八大山人等对山水的理解。这是元代以来山水画发展的新方向，它与南宋以前画家重视山水形态之美、笔墨流行之趣、诗画融合之味的倾向，是有很大不同的。

在此基础上，我们看他晚岁著名作品《横山晴霭图》上的题跋："漫学山樵而成小卷，不欲人征去，留此自养晚节。"以此老辣之画来养晚节，显然他是将画当作精神的托付。

渔山早年习儒，中年逃禅，晚岁入天学。习有迟早，教有不同，然而有一点是共同的，就是为性灵寻求"着落地"，为将自己培养成一个"有道者"。晚年入于天学的他，以非常传统、非常中国化的山水画来"养晚节"，也在于他将山水画当作一种体道、养性的工具，他的老辣纵横、老格密思，不是为了证明其笔墨高妙，而是以此传达淡然、平和、慈爱、不沾滞的心灵境界，他悠然自适，老于林泉，又不在林泉之间，而有深沉的生命寄托。

第二，画乃超越之具，此与其天学思想通。

渔山晚年的高古枯淡之笔，是淡去欲望、脱略尘世的，是超然物外、妙通天地的。或许可以这样说，渔山晚年将他的山水画当作一种"通天"的境界。在这个意义上，绘画又与他所信奉的天学相通了。他说："予鹿鹿尘氛，每舐笔和墨，辄作世外想。"（《画跋》）而他在澳门学道期间观海潮，有感曰："忆五十年看云尘世，较此物外观潮，未觉今是昨非，亦不知海与世孰险孰危。"（《画跋》）同样考虑的是超越的问题。

渔山认为："谁道生人止负形，灵明万古不凋零。真君肖像兴群汇，梓里原来永福庭。"[1]这个"灵明"其实是心学的观点，一点灵明才是人存在价值之所在。他认为，"世态曷堪哀，茫茫失本来"[2]。他之所以信奉天学，在一定程度上是为了远离物欲横流之社会。而他认为绘画也应如此，画为灵明而存，不是形式之具。他题《山馆听泉图》诗云："叠嶂迎溪住处深，密林遮屋树重阴。琴余吟罢山斋寂，更有泉声净客心。"[3]高古之画负载灵明，所以是他永远的选择。他的《澳中有感》诗云："画笔何曾拟化工，画工还道化工同。山川物象通明处，俯仰乾坤一镜中。"[4]也是这个意思。

渔山说："山水元无有定形，笔随人意运幽深。排分竹柏烟云里，领略真能莹道心。"[5]此系他晚年在嘉定东楼时所作。这里所说的"道心"，当然不是文人画一般意义上的"道心"，而是天学之心。这个天学之心，其实就是超越之心。

〔1〕章文钦《吴渔山集笺注》卷二《三巴集》，第192页。
〔2〕《吴渔山集笺注》卷二《三巴集》，第195页。
〔3〕陆心源《穰梨馆过眼录》卷三十九。
〔4〕《吴渔山集笺注》卷二《三巴集》，第233页。
〔5〕容庚《吴历画述》录其题画诗。

渔山信奉的天学充满强烈的超越色彩，对此，他有深刻的体会。他有诗说："荣落年华世海中，形神夷险不相同。从今帆转思登岸，摧破魔波趁早风。"〔1〕"幻世光阴多少年，功名富贵尽云烟。若非死后权衡在，取义存仁枉圣贤。"〔2〕世海与他的天界是不同的，这正是他能沟通中国画学超越境界的重要因缘。传统文人画有超越生死、超越荣落的传统，《墨井画跋》说："每舔笔和墨，辄作世外想。"跋《青山读骚图》诗道："高人与世无还往，醉向青山读《离骚》。"〔3〕他晚年爱山水，是为了敷陈其"耄年物外"（《画跋》语）之想。当然，天学的天堂境界与佛禅的净界以及画道的超越意义，是有不同的（渔山服膺天学，在于升于天堂，这是他的"世外想"）；但从超越的旨趣上看，又是一致的。

由此可见，渔山晚年绘画的老格密思，是在融合天学与传统哲学、画学后产生的独特审美思想。

四、渔山老格之于文人画传统

对于中国文人画传统，渔山概括出两个重要特点，一是枯淡，一是游戏。他说：

> 画之游戏、枯淡，乃士夫一脉，游戏者不遗法度，枯淡者一树一石无
> 不腴润。（《墨井画跋》）

所谓"士夫一脉"，就是文人画的传统。在他看来，理解文人画的关键在斟酌于枯淡与游戏二者之间。在文人画的理论发展中，从来没有这样的概括文人画传统的观点，这里有渔山自己的发明。

他认为，枯淡是元画的重要特点。渔山出入宋元，其老格得之于元尤多。他论元画时说：

〔1〕 章文钦《吴渔山集笺注》卷二《三巴集》，《佚题》十四首，第185页。
〔2〕 章文钦《吴渔山集笺注》卷二《三巴集》，《佚题》十四首，第189页。
〔3〕《海外藏中国历代名画》第七册，湖南美术出版社，2007年。

谁言南宋前，未若元季后。淡淡荒荒间，绚烂前代手。一曲晴雨山，几株古松柳。笔到壑崖处，白云带泉走。当其弄化机，欲洗町蹊丑。知者有几人，画手一何有？我初滥从事，败合常八九。晚游于天学，阁笔真如帚。之子良苦辛，穷搜方寸久。兹与论磅礴，冥然夙契厚。[1]

这里有三点值得注意，其一，他认为元画达到了中国绘画的最高水平，是文人画的代表，所谓"谁言南宋前，未若元季后"，即言此。其二，他认为元画之妙在"淡淡荒荒间"，这淡淡荒荒之中，有"绚烂"出焉，这也就是本章所说的老格。这样的观点他多有言及，如他说："写元人画，大抵要简澹趣多，曲折有韵。"[2]又说："不落町蹊，荒荒淡淡，仿佛元人之面目。"[3]其三，这是他晚年入天学之后论画之语，可视为其毕生论画之总结，说明他一生的绘画追求落实在元画——中国文人画传统的正脉上。（图13-18）

渔山认为，元画在枯淡之外，又充满了游戏精神。他在晚年题画跋中屡及此意：

荒荒淡淡秋烟树，元季之人游戏焉。毫间欲断意不断，使我追拟心茫然。[4]

若枯若浓，游戏而成，晚年之笔乃尔，不觉惭愧。[5]

从"毫间欲断意不断，使我追拟心茫然"这样的话语可以看出，他对元画传统有无限的仰慕之情。而"游戏"是他从元画中剔发出的重要精神。

渔山的"游戏"说的是为什么作画。他认为，作画乃"性灵之游戏"，不是刻镂形似、涂抹风景，不是邀名请赏、糊口度日，而是心灵的功课（如他说以画来"养晚节"）。一般说来，游戏与法度相对，游戏就是对法度的超越，但渔山所理解的这一法度，显然不仅在绘画的外在形式，不仅在笔墨上，还包括那些与影响人心灵自由的因素，如传统、习惯、理性、知识、欲望等。渔山的游戏落脚在自由、自

〔1〕《与陆上游论元画》，章文钦《吴渔山集笺注》卷一《写忧集》，第120页。
〔2〕北京故宫博物院藏渔山十开山水册，为晚年妙笔，未系年，此为第一开题跋。
〔3〕庞莱臣《虚斋名画录》著录渔山十开仿古山水册，此为其中一页渔山自跋。
〔4〕此为渔山1704年为其《湖山秋晓图》题跋，此画今藏香港虚白斋。
〔5〕《晚年墨戏册》跋六则。

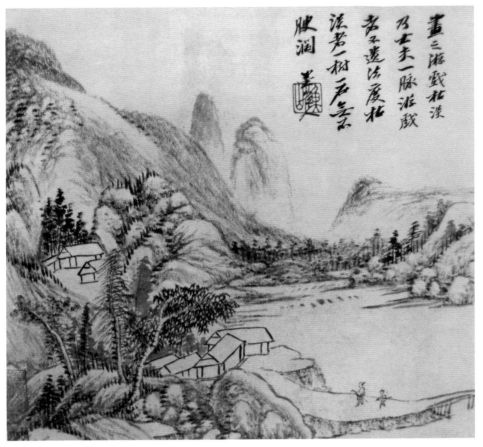

画三游戏枯淡
乃去末一脉滩戏
墨又遗法废枯
滢若一树声气
腴润　墨井

图13-18　吴历　墨笔山水册之三

在的心灵状态，这是中国文人画最重之关节。元代绘画脱胎两宋，也超越宋人之法度，如大痴所说"画不过意思而已"、迂翁所说画乃吐露"胸中之逸气"，都是一种自由的游戏。渔山看出了元人正是以性灵做游戏，切入真性，不造作，有天趣，从容中节而不死于句下。

渔山的"枯淡"说的是他推崇什么样的画。元画在形式上具有枯槁、平淡的特点，但枯槁中有"腴润"，平淡中有"奇丽"（如他所说："淡淡荒荒间，绚烂前代手。""前人论文云：'文人平淡，乃奇丽之极，若千般作怪，便是偏锋，非实学也。'元季之画亦然。"）。为什么枯淡之景有如此的风味？这不是形式上的转换，不是枯和润、淡和浓的形式上的均衡协调，而是超越浓淡、枯润之斟酌，臻于不枯不润、不淡不浓之境界，由形式上的盛衰陵替、生生灭灭，达至永恒的静寂境界，这也就是中国哲学所说的不生不灭的境界。枯境意味着色相之衰朽、时历之久远，无郁郁之生意，却可示不生不灭之境界。

535

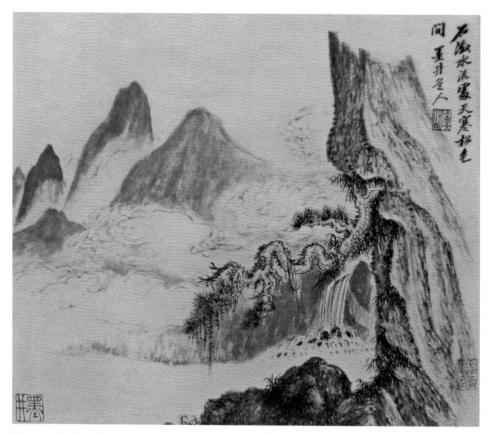

图13-19　吴历　山水册之八

　　在他看来，必须使枯淡和游戏二者相来往。所谓"荒荒淡淡秋烟树，元季之人游戏焉"，元代画手以枯淡为游戏，其游戏精神在枯淡中得以实现。故枯淡是游戏中的枯淡，游戏是枯淡中的游戏。枯淡之笔，若无游戏精神融入，其画便无灵魂，其老格便是徒然衰朽的垂暮之态；游戏之心，若无枯淡之形呈现，便会流之于放浪，流之于葱翠，流之于甜腻，成了欲望的狂澜。在游戏心灵中，方有这种神明于法度之外的枯淡之追求；在枯淡形式中，方有自由之心语。合游戏与枯淡二者言之，便是渔山提倡的老格。

　　渔山推崇老格，是由他视艺术为生命颐养之具的整体思想所决定的。他选取老拙枯淡，就是强调不能有形式上的执着、笔墨上的流连，画表达的是一种生命的感觉，一种攸关宇宙人生和历史的思考。他要在潇洒历落、老辣纵横中，展露烂漫的生命气象。（图13-19）

　　渔山以游戏与枯淡的老格来概括文人画的传统，是一个新颖的见解。这一见解在多大程度上符合文人画发展的基本脉络呢？

文人画的发展其实是与枯淡之老格密切相关的。第一个提出"士人画"或"士夫画"（即后来所言之文人画）概念的是苏轼[1]，苏轼是文人画理论的开创者。苏轼及环绕其周围的北宋文人集团所提倡的文人画新潮，在绘画功能上强调游戏心灵、娱乐情性，在身份上强调非职业性，在形式上强调超越形似，在思想上以道禅哲学为基础。

苏轼也是一位画家，其绘画在一定程度上也在实践他的文人画主张。苏轼的绘画在题材上的一个重要特点是，除了间有墨竹之作外，其传世的作品主要为枯木和怪石。今藏于北京故宫博物院的《枯木怪石图》[2]，可以代表其作品的基本面貌。上海博物馆藏苏轼《枯木竹石图卷》，后有柯九思、周伯温的题跋，一般也认为是苏轼的作品。这符合画史上对苏轼的记载。画史上多有苏轼好枯木怪石、自成一体的说法。稍晚于苏轼的邓椿在《画继》卷三中将苏轼列在"轩冕才贤"类，说其"所作枯木，枝干虬屈无端倪。石皴亦奇怪，如其胸中盘郁也"。同卷又载："米元章自湖南从事过黄州，初见公，酒酣，贴观音纸壁上，起作两行，枯树、怪石各一，以赠之。"《春渚纪闻》卷七亦载："东坡先生、山谷道人、秦太虚七丈每为人乞书，酒酣笔倦，坡则多作枯木拳石，以塞人意。"（图13-20）

画枯木怪石并非是苏轼的独创，由于受道禅哲学影响，自唐末以来已渐成风尚，贯休的罗汉像一般都有枯木怪石的背景，而水墨画家如巨然、关全等也都善为枯槁之景，沈括《图画歌》中说："枯木关全最难比。"李、郭画派也重寒林枯木的表现。而以苏轼为首的文人集团中，文同就是一位画枯木的能手。以赏石闻名于世的米芾在画中也间有枯槁之景。

南宋以来，文人画发展中对枯槁的老境越来越重视，画史上有所谓"画之老境，最难其俦"的说法，将老境提升至文人画的最高境界。元人山水多寒林、瘦水、枯木、怪石，枯槁萧疏之景成了元画的典型面目。而明清以降的画家也醉心于老树幽亭古藓香的境界。

渔山以"枯淡"和"游戏"二者释文人画的传统，既符合文人画发展的历史，又有自己的理论发明，为解读中国文人画的传统提供了一个新的角度。

〔1〕　苏轼说："观士人画，如阅天下马。""米家山谓之士夫画。"
〔2〕　此图今藏北京故宫博物院，其后有当世刘良佐、米芾的题跋，一般认为乃苏轼的真迹。这也可能是苏轼存世的唯一可靠作品。

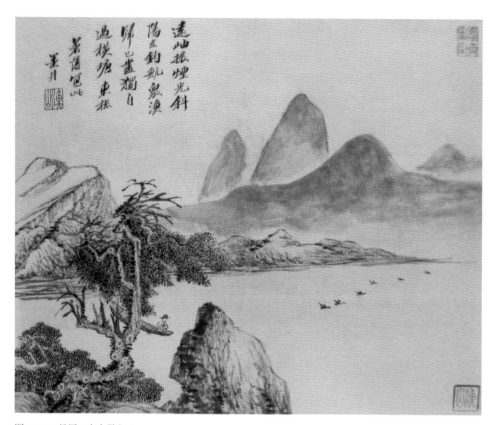

图13-20 吴历 山水册之二

十四观

恽南田的"乱"

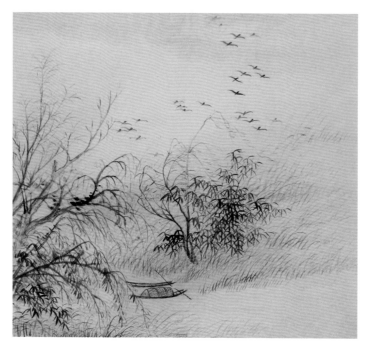

图14-1
恽南田
仿古山水册之一
台北故宫博物院藏
25.3×27.5cm

文人画创作，有一种"乱"的境界。赵大年的千株乱柳、一片寒江，成了董其昌、吴历等所崇尚的境界；曹云西古木深山的乱乱小景、王孟端的乱竹荒崖，也成为后人竞相仿造的对象。查士标推崇"野水纵横，乱山荒蔚"的境界，认为此中有特别的风味；石溪力倡山水画的荒乱之美，以此为切入苍茫的入口。文人画研究有一个"乱"的问题，从"乱"入手，是接触文人画微妙意旨的不可忽视的角度。在这方面，清初画家恽南田[1]是一位有深刻领会的艺术家。（图14-1）

在文人画的理论系统中，乱并不表示混乱，其中包含着深广的内涵。从绘

[1] 恽格（1633—1690），初名格，字寿平，后以字行，改字正叔，号南田，江苏武进人。工山水花鸟，"清初六大家"之一。有《瓯香馆集》传世。后人给南田艺术以很高评价。南田与王翚（字石谷）为生平至友，二人切磋画艺，洵为艺道雅谈。石谷为当时画坛领袖，山水画有极高成就，南田以为自己不及。然而历史上多有人以为南田山水在石谷之上。清杨翰说："其超逸名贵，深得元人冷淡幽隽之致而生面独开，转超出元人之上，如云林之秀在骨，南田之秀在神，笔笔空超，真有天际真人想。故南田之花卉为神品，山水为逸品。"（《归石轩画谈》卷五）黄宾虹说："南田山水浸淫宋元诸家，得其精蕴，每于荒率中见秀润之致，逸韵天成，非石谷所能及。"（《古画微》，见《黄宾虹文集》书画编上，上海书画出版社，1999年，第226页）康熙以来画论，多有以石谷不及南田者，如《虚斋名画录》续集卷二："至山水之妙，力追大痴，而青出于蓝，实有石谷所不能及者。"这样的评价虽不一定都允当，但可从一个侧面看出南田的艺术成就。

画的秩序看，乱与治相对，乱意味着对秩序的超越。从绘画境界看，乱与静相对，乱并不是躁动，而是对动静关系的超越。从情感结构看，乱又与定相对，乱通过无定感，表现迷离恍惚、缠绵悱恻、流连风摇的特别节奏。

南田是一位有很高成就的画家，擅长花鸟和山水，毕生服膺黄公望和倪云林，所谓意思在痴、迂之间。然痴翁画以"理"为胜，南田以"乱"而深其理趣；迂翁画以"静"见长，南田却以"荒"而变其节奏。南田的艺术有特别的风味，"乱"是他追求的崇高艺术境界。正像他诗中所说："石壁无云涧路空，荒荒竹叶夜来风。心游古木枯藤上，诗在寒烟野草中。"[1]他的诗心画意多在古木枯藤、寒烟乱草中。南田的"乱"是一种笔墨形式，一种构图方式，更是一种境界特点。他通过"乱"来实现超越的理想，来追求缠绵悱恻的情感表达，也通过"乱"来建立他的美感世界。乱入苍茫，正是南田推崇的"元真气象"，其中寓含着他的绘画真性观。

一、呈现生命真性的"乱"

南田的"乱"，具有突出的超越性特征。

南田家学渊源，父亲（日初）、叔父（本初，即明末著名山水家香山翁）于释道皆有精深造诣，他自己从童年的混乱年月开始，就注意传统哲学的研习，成年后出入儒佛道三家，形成了好玄想的习惯，他的画就是用来表达这种哲学玄想的语言。他认为，绘画不是图抹形象，需要"灵想"独造，需要使人有"可思可感"之处。他将"乱"和"思"联系在一起，在一定程度上，他的"乱"就是为了突入苍茫世界，驰骋宇宙狂想，追求生命真实意义。

台北故宫藏其八开山水册，其中第七开为山水（图14-2），有题云："如此荒寒之境界，令人可思。甲子月甲子日南田题。"此册作于癸亥，时在1683年，南田51岁。此画选择了一个重要的时间点，一个特别的甲子月、甲子日，而作此画时之癸亥年为六十甲子中最后一年，次年即为甲子，由此兴起时间和生命的思考。图上草

[1]《瓯香馆集》卷三，《壬子初夏戏学曹云西》，康熙刻本。

图14-2
恽南田
山水册之二
台北故宫博物院藏
23.4×26.8cm

草画芦苇，随风披靡，岸边泊着小舟，坡陀上有丛竹，构图很简单，却要以乱乱小景之空间，切入甲子之时间，寓示天地无限、人生短暂的道理。一个甲子，就是天地的一个轮回。时光荏苒，宇宙无穷尽矣，而人生是如此短暂，以短暂之人生独对缅邈之宇宙，这就是画中所深寓的沉思。

由这幅画，可以引出两个问题：一是南田的画追求超越之思；二是他以乱的笔墨创造呈现生命真性的境界。

先谈第一点。南田作画，其理想在"笔笔作天际真人想"。"天际真人"这个由庄子哲学和道教中引取来的概念，成了他的艺术的理想世界。呈现一个视觉世界始终不是南田注目的中心（尽管绘画不可能不建构视觉世界），他要于画中寄托关于宇宙、历史和人生的"灵想"。南田在评友人唐洁庵的画时说：

> 谛视斯境，一草一树，一丘一壑，皆洁庵灵想之独辟，总非人间所
> 有，其意象在六合之表，荣落在四时之外。

这里的"意象在六合之表"，指超越具体的空间（六合，就是上下和四方）；"荣落在四时之外"，指超越具体的时间。"意象"、"荣落"指的是绘画的具体造型，但画家造型，不在创造一个具体的时空，而在传达超越时空的境界，创造一种心灵的宇

宙。这段评论也透露出南田的绘画理想。南田的一草一树一丘一壑，都是具体的存在，但这具体的存在，作为一种对象物，并不是他关注的中心，他要由此而注入一己之"灵想"，将其浸染为一个超越的心灵境界，所以他的"意象"、"荣落"具有"非人间性"的特点。南田视觉世界中的"乱"境，就由这虚实真幻之间转出。

"元化"，是南田画学中的常用术语。元者，本也，初也，性也。元化就是归复真性，归复本明，与大化同流。南田将绘画作为"与元化游"的一种手段，他喜欢在"直塞两间"的角度来考虑他的意象世界，与那些碌碌涂红染绿、刻镂形象者不同。他仿方方壶的作品，题道："宇宙之内，岂可无此种境界。"[1]他的画多是花花草草等寻常小景，但着眼点则在宇宙，他要在宇宙中抖落他的玄想，做他的视觉文章。

"时史"也是其画学中的重要术语。时间粘带着事件，所谓"时史"，就是记录、叙说、描画。他论画，力陈时史之弊，认为画家不能做具体事件的记述者[2]，而要做世界的"发现者"。他常说："有此山川，无此笔墨。"山川人人所见，而我来观之，来写之，则有我的笔墨，有我笔墨下的山川，有此山川背后的情愫，有我心灵中的宇宙。这个心灵的宇宙就是自己的发现。（图 14-3）

正因此，南田视绘画为心灵跃升进而体验宇宙精神的过程。他有画跋说："茂绿下坐苍茫之间，殊有所思也。"[3]他的这幅画只有疏林、弱草、溪水和远山，并没有人出现，但画家却要表现一人独"坐"于"苍茫之间"——天地宇宙之间，正像顾阿瑛评云林山水时所说的，作"小山水"而有"高房山"[4]，南田的"小花草"中也有"高房山"，有大宇宙。超远的玄思，是南田绘画的特色。

他论画，推崇一种"横"的境界，他说："横坐天际。目所见，耳所闻，都非我有。身如枯枝，迎风萧聊……""吾尝欲执鞭米老，俎豆黄倪。横琴坐思，或得之于精神寂寞之表。""横琴坐忘，殊有傲睨万物之容。""横"——一个微小的生命率

〔1〕此见台北故宫博物院所藏南田山水册之四。
〔2〕关于"时史"，南田多有所论，评董其昌说："思翁善写寒林，最得灵秀劲逸之致，自言得之篆籀飞白。妙合神解，非时史所知。"又评其友人唐匹士云："吾友唐子匹士，与予皆研思山水写生。而匹士于蒲塘菡苔，游鱼萍影，尤得神趣。此图成，呼予游赏，因借悬榻上。若身在西湖香雾中，濯魄冰壶，遂忘炎暑之灼体也。其经营花叶，布置根茎，直以造化为师，非时史碌碌抹绿涂红者所能窥见。"《十百斋书画录》丁卷载南田《仿王叔明山水》，题云："《夏山图》、《丹台春晓》，皆叔明神化之迹，非时史所能拟议也。"
〔3〕此语脱胎于韩昌黎"坐茂树以终日"句，又独出机杼。
〔4〕顾瑛《草堂雅集》卷九："作小山水，如高房山。"高房山，即元山水家高克恭，此戏语中包含以小见大、在具体中有玄远之思的意思。

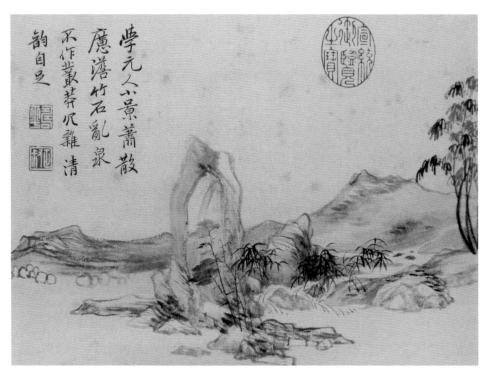

图14-3　恽南田　山水册之二　台北故宫博物院藏　22.5×30.1cm

然与渺茫的宇宙相照面、相融合，个体生命之地位、之价值、存在之可能性，都在这照面中突显。"横"就是古人所说的高蹈乎八荒之表、抗心乎千秋之间。

南田的"天际真人想"，不是追求抽象的概念。他继承文人画的传统，重视心魔的荡涤，强调对尘世束缚的挣脱，重视性灵自由的恢复。他重画中之"思"，不是以画表理，而重一种"虚己以游物"的过程。他有山水册，其中有一幅为《烟波古舟图》，画草草景致，有题云："烟波无际，渺然扁舟。意不在鱼，安用纶钩。蘋风荻花，若浮若沉。与我同眠，惟有白鸥。"他要融于天地之中，伸展自己的性灵。

他要通过绘画，发现宇宙之"大美"——本原的美、真性的美。他说，画要表现"宇宙美迹，真宰所秘"。在他看来，绘画应是一种美的呈现，要表现出"宇宙美迹"。同时，绘画又要有"真"的追求，要体现出"真宰所秘"，表现出造化的精神。这也就是他反复道及的"宇宙元真气象"。元，即文人画论中所说的"物象之原"、"造化之本"，它是本然的、原初的。南田常说画家要画得使"真宰欲泣"，就是这个意思。他的"真"和"美"是融合在一起的，惟其"真"，才能有"美"。宇宙美迹，是一种纯化和净化的形式，而不是物象的简单呈现。他的笔笔作天际真人想，就是为了追求这"宇宙美迹"。

再说第二点。南田推宗"乱"的境界，其实是要创造呈现生命真性的境界。他通过荒率寂寞的画，"乱"入宇宙苍茫中，"乱"入真实的生命体验中。他说："风雨江干，随笔零乱，飘渺天倪，往往于此中出没。""天倪"，即"天门"，真性之门。洞开真性之门，需要有"乱"的功夫。

南田说："法行于荒落草率，意行于欲赴未赴。"他说他画山水，是"变乱崖壑"[1]。他有意创造乱乱的景致，总是空山远壑，迥绝人迹；老树空林，风味阒寂；寒鸦低徊，寂寥无边。其画跋有云：

> 残叶乱泉，境极荒远。

> 乱石鸣泉，仿王孟端，非黄鹤山樵也。其皴擦渲染，相似而有间，如
> 海裂井断，不可淆，明眼者辨取。

> 乱竹荒崖，深得云西幽澹之致，涉趣无尽。

南田的画多是残叶乱泉，乱山乔木，竹影乱乱，乱柳飘拂。他刻意通过"乱"的意象创造切入荒天迥地之境界。

南田画学中的另一个术语"叫"，指审美欣赏中的灵魂震荡，更指与宇宙真性照面中人的性灵震荡。南田有一则画跋谈鉴赏："群必求同，同群必相叫，相叫必于荒天古木。此画中所谓意也。"[2]"荒天古木"是南田绘画的一个象征性符号，四际无人，空山荒寂，一人奔跑其中，对着苍天狂叫。真是前不见古人，后不见来者——一个茕独的生命在历史的荒原中踯躅。南田毕生追求这样的境界。1686年，南田题石谷《荒江垂钓图》云："千株乱柳，一片荒江，此中横小艇，为吾两人垂钓之处，王君公其有遗世之思耶？"这荒江乱柳，成了南田心仪的宇宙。（图14-4）

"荒寒"和"静深"是两个与"乱"入苍茫思想密切相关的术语。

荒寒，是宋元以来文人画的审美理想。南田的"乱"，将文人画追求的荒寒之境推向更加微妙的境地。明李日华说：王安石"有诗云：'欲寄荒寒无善画，赖传悲

[1] 藏于台北故宫的摹古册，其中有一幅仿董源，有题识云："辄欲刻画云烟，变乱崖壑，点我山灵，久矣将呼豪生一洗之。"

[2] 此段所论或受董其昌的影响，南田有《万卷书楼图》云："此即云林清秘阁也。香光居士云：倪迂画若缓散而神趣油然见之，不觉绕屋狂叫。"（《十百斋书画录》上函己卷）叫，通于啸，乃是禅家境界，禅门以大啸一声天地宽形容彻悟之境。

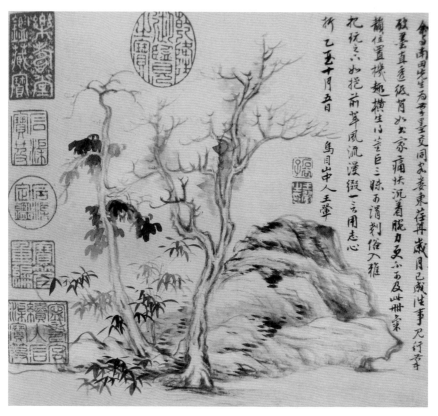

图14-4 恽南田 画山水册之一（石谷跋） 台北故宫博物院藏 20.8×22.8cm

壮有能琴。'以悲壮求琴，殊未浣筝笛耳，而以荒寒索画，不可谓非善鉴也"。南田十分重视此一境界，在理论上也有发明。他说："画家尘俗蹊径，尽为扫除，独有荒寒一境，真元人神髓，所谓士气逸品，不入俗目，非识真者能赏之。"[1]他的山水多取元人之长，他以"荒寒"二字概括元画。他说："余游长山，处处皆荒寒之色，绝似陆天游、赵善长。"他曾画山水小幅，极荒荒意态，题云："曾见倪迂小幅，极荒寒，今偶为此笔，趣绝相似。"他认为："工整易得，荒寒最难。"[2]他曾仿元人山水，有跋称："离披树影，苍茫亭榭，烟中点一月，便觉满纸皆荒寒之色。"[3]南田所推重的荒寒，是幽冷的、空旷的（非空间关系上的空旷，而是豁然置于荒天迥地中的虚灵），又是神秘的（如他所说烟中点一月便觉满纸荒寒）。

我以前曾撰文讨论过文人山水的荒寒问题[4]，但当时对此的理论分析多落在一

〔1〕 见《瓯香馆集》卷十四《补遗·画跋》。
〔2〕《梦园书画录》卷十九南田书画册第五页。此画画平沙水落、芦荻萧疏之景。
〔3〕《虚斋名画续录》卷二仿古山水册第七帧，有两题，这是第二题。
〔4〕 参拙文《中国画的荒寒境界》，《文艺研究》1997年第4期。

个"寒"上，对"荒"却有所忽视。近年来的研究使我越来越感到，文人画的"荒"具有十分重要的内涵。南田的艺术有落花残月共销魂的清寒之气，有风在烟梢月在沙的幽冷风味，但更有坐断苍茫总寂寥的荒率。荒寒画境，关键在一个"荒"字。明清以来的文人画家对此有深刻体认。就是在清初，除了半千和南田之外，渐江、梅壑、青溪、石溪，甚至包括程邃等，都很重视"荒"的境界，如不理解"荒"（"乱"）的价值，就很难领会石溪等的绘画的价值。

南田的"荒"，就是"乱"。它包括两方面内容，一是荒远意，此就空间而言。南田神迷于荒天迥地的境界，要与俗世拉开距离，从而置入生命的思考。二是荒古意，此就时间而言。荒天迥地，非现世所有，如入荒荒太古，由时间之界进入非时间的境界中。这也就是他所说的意象在六合之表、荣落在四时之外。

从空间上看，南田早年作画就有荒远的意味，晚年更穷笔追之，以之为画道至高境界。南田的绘画不与"人"游，而与"天"游。他说："痴翁画，林壑位置，云烟渲晕，皆可学而至。笔墨之外，别有一种荒率苍莽之气，则非学而至……观其运思，缠绵无间，飘渺无痕，寂焉寥焉，浩焉渺焉，尘滓尽矣，灵变极矣。"他认为黄画有一种荒率苍莽之气，是人所难及处，惟有此荒远之境，可以荡涤尘埃，飘渺天倪，在荒乱中出远游之致，驰骋人的超越之想。

南田认为，作画者，取境要近，思致要远。取景在近，人人可见也，不为仙灵之物，不务方外之奇，平平常常之物，然一经艺术之手点化，便赋予独特的用思，便大有远致。南田说："画贵深远。天游、云西，荒荒数笔，近耶，远耶？""赵大年每以近处见荒远之色，人不能知。更兼之以云林、云西，其荒也远也，不更不能知之。"他在残叶乱泉中追求荒远的境界，他认为，惟荒故能远，远是心灵的腾挪跃迁。荒荒数笔，直切入宇宙洪荒，直吟得天高地迥。

南田对黄公望《沙碛图》的体会[1]，就体现出这一思想。大痴此作是南田毕生喜欢的作品。现有他三幅仿大痴《沙碛图》存世，其中一幅仿作藏台北故宫，南田有跋云："子久《沙碛图》，不为崇山峻岭，只作水村平远，亦足玩索无尽。"他的九开山水花卉册中的一开为仿《沙碛图》，有题云："痴翁《沙碛图》，予每作画，辄仿此帧，竟未能如也。"[2]他的另一山水册中也有此仿作，有题云："大痴老人《沙碛

[1] 黄公望此图今不见传世。
[2] 南田花卉山水册，九开，此为第六开，见杨建峰编《恽寿平》上册，江西美术出版社，2009年，第138页。

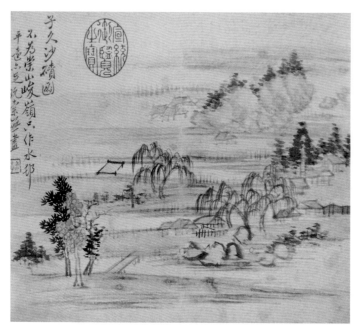

图14-5（1）
恽南田
山水册之一
台北故宫博物院藏
23.6×26.8cm

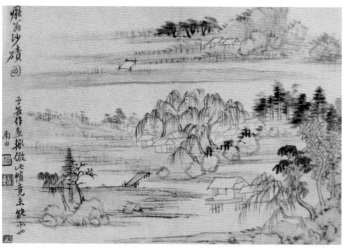

图14-5（2）
恽南田
花卉山水图册之仿大痴
北京故宫博物院藏
22.8×34.6cm

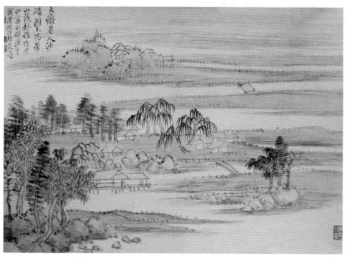

图14-5（3）
恽南田
仿大痴砂碛图

图》，不为崇山茂林，惟作平沙一曲，水村渔市，浅渚回汀，极荒远之致。"[1]他重大痴此图，其实就是在参取大痴零乱中着荒远之意趣。（图 14-5）

就时间而言，南田将"荒"与"古"联系起来。这里的"古"，不是复古，不是时间性回溯，而是脱略时间性的记述，淡去具体时间的痕迹（南田的画很少写现世现时之景，他的山水多画所见之平常之景，但一经他的笔墨，就荡去了"现时性"因素，呈现出非时间记述的特点），在高古寂历的境界中，把握混沌未分的真意。他有题画语云："老树荒溪，茅亭宴坐，似无怀氏之民。老松危崖，淙淙瀑泉，若人间有此境否？"他的意趣在四时之外，取境在地老天荒，通过对无现时性、无时间点的空间表现，脱出绵延的时间之流，滑出意象之外。用他的话说，他的意念总在"陶唐之世"。

南京博物院藏南田仿古山水册，历仿董源、二米、云林、大痴、孟端、香光等宋元以来大家，都被打上南田"荒荒寂寂"的烙印，都是他精心构思的"千古寂寥之景"。如其中一幅仿香光之作：

> "诗思乱随春草发，酒肠应似洞庭宽。"[2]董宗伯每用此语写水天空阔之致。偶一效之，风趣或未相远也。

此作画早春之景，寒意凌厉，平湖淡荡，远山在望，远处芦汀隐隐，近处则杂木参列，寒鸦乱飞。立意在离乱中创造恍惚幽眇的境界，画出了香光所谓"诗思乱"的感觉。虽然是简略小景，但高古荒寒的意味极浓。另一幅仿王孟端之作，题云："乱石鸣泉。仿王孟端。"可以说极尽乱相，乱乱之景，视之如宇宙未开之相。（图 14-6）

"静深"也是南田论画所涉的重要术语之一。南田在乱中追求"至静至深"的境界。如果说荒寒是对时空的遁逃，那么静深则是对动静关系的超越。南田认为，画道乃"证乎静域"[3]，意思是，绘画就是体证、创造一个静寂的世界。这里包含南

〔1〕同上书，第 90 页。
〔2〕南田曾以此联诗画过多图，如《梦园书画录》卷十九载南田十开的山水大册，其中有一幅山水即以此为题而画。
〔3〕朱季海《南田画学》三《家法》（古吴轩出版社，1997 年）："方方壶蝉蜕世外，故其笔多诡岸而洁清，殊有侧目愁胡、科头箕踞之态，因念皇皇鹿鹿终日骏骏马走者，而欲证乎静域者，所谓下士闻道，如苍蝇耳。"

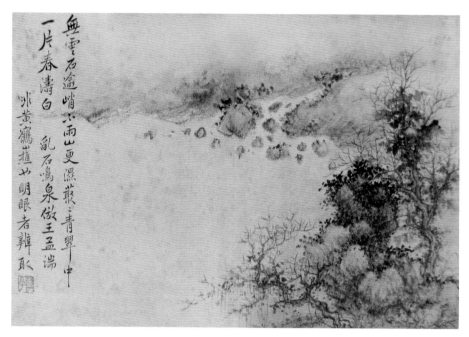

图14-6　恽南田　仿王孟端笔意乱石鸣泉图　南京博物院藏　36.8×40.5cm

田重要的思想。

笪江上《画筌》说："山川之气本静，笔躁动则静气不生。林泉之姿本幽，墨粗疏则幽姿顿减。"王石谷、恽南田作注道："画至神妙处，必有静气。盖扫尽纵横馀习，无斧凿痕，方于纸墨间，静气凝结。静气，今人所不讲也。画至于静，其登峰矣乎。"王、恽二人以"静"为南宗画最微妙的因素，画有静气，就达到了登峰造极的地步。[1] 显然，他们所说的静，与一般人理解的静是有区别的，这里并非提倡绘画要宁静、安静，也不是提倡优雅静穆的表现形式。

在中国哲学与艺术观念中，有三种不同的"静"：一指环境的安静，与喧嚣相对。二指心灵的安静，不为纷纷扰扰的事相所左右。三指永恒的宇宙精神，不增不减，不生不灭。老子说："致虚极，守静笃。万物并作，吾以观复。夫物芸芸，各复归其根，归根曰静，是谓复命。"生命的本根，或者说生命的本然状态，叫做静，静是大道之门。庄子将悟道的最高境界称为"撄宁"，就是使心灵归于宁静，达到无生无灭、无古无今的状态。佛教所说的"寂"，就是静。《维摩诘经》说："法常寂

[1] 王、恽二人都重静气，藏于济南博物馆的南田、石谷山水册，其中有石谷山水，南田题云："闲窗展观时，觉纸墨间别有一种静气，令人岑然静然，游思辄忘。"

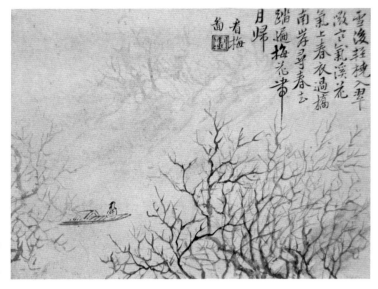

图14-7
恽南田
雪溪看梅图

然，灭诸相故。"又说："寂灭是菩提。"佛教将断灭烦恼、归复寂静之本然状态称为寂静门。

南田和石谷所说的"静气"主要指这第三层次的静。韦应物《咏声》诗说："万物自生听，太空恒寂寥。还从静中起，却向静中消。"南田也将静当作永恒的"天游"境界，他有诗句云："天籁静中闻。"[1]又说："意贵乎远，不静不远也；境贵乎深，不曲不深也。一勺水亦有曲处，一片石亦有深处。绝俗故远，天游故静。"心与天游，超越一切外在的羁绊，从"人"的境界达到"天"的境界，就是所谓"静"了。

南田将静和深联系在一切，没有静，就没有深。南田说："倘能于所谓静者深者得意焉，便足驾黄王而上矣。"南田之深，非空间意义上的深邃，而指幽深远阔的宇宙精神。南田说："十日一水，五日一石。造化之理，至静至深。即此静深，岂潦草点墨可竟？"南田至静至深的世界，就是永恒的宇宙境界。（图14-7）

当然，这宇宙之静与人心灵的宁静又是相关的。宇宙静寂之理，是在心灵的体证中实现的，没有虚静的前提，也就不可能切入宇宙静寂之中。所谓"到地声更寂，无风花更飘"[2]，一如雪落无声，这是空灵悠远的静。故此，南田推崇"平心静气"的创造，强调"静以求之"的创作方式[3]，认为心灵喧嚣必无深入之思。他还将"静"

[1]《瓯香馆集》卷十《题画》。
[2]《瓯香馆集》卷九《对雪》。
[3] 他说："川濑氤氲之气，林风苍翠之色，正须澄怀观道，静以求之。若徒索于毫末间者离矣。"

和"净"联系起来。他说:"云西笔意静净,真逸品也。山谷论文云:'盖世聪明,惊彩绝艳,离却静净二语,便堕短长纵横习气。'涪翁论文,吾以评画。"

表面看起来,静与乱是相对的。但南田却从乱中追静气,无乱也就无静。这也是南田艺术观念至为微妙的地方。南田以乱乱之笔,创造"丘壑深静"(南田题画语)的世界,进而乱入苍茫。他的"荒荒寂寂",就是乱中之静。

二、"乱"的悲剧性

南田强调绘画的"非人间性",并不意味着不食人间烟火;其清润秀逸的作品,也不是"闲适"二字所能概括。南田的"乱"包含着凄恻芳菲的情感眷恋,包含着令真宰哭泣的"恒物之大情"。斜阳春草乱莺啼,不知搅起人多少愁绪,他的"乱"有一种悲剧性。

乱石鸣泉、乱山乔木、残叶乱鸦、疏林乱草等等,南田的山水以及他的部分花鸟画酷爱这种荒乱景象,与他的人生遭际和特别的人生寄托有关。

南田从小就遭受家国之变,明清易代之际,十多岁的他跟随父亲,颠沛流离,避天台,走罗浮,流落广州,又折返福建沿海,亲见父亲(日初)、大哥(桢)抗清浴血奋战的场面,也经历了人生中最悲惨的遭遇。国破,大哥战死,二哥(桓)永远走失,自己和父亲只好削发为僧,于灵隐寺中苦度光阴。南田少年和青年时期就在这激烈的颠簸中生活,他读书、学画也伴随着这风云岁月。南田短暂的五十多年生命始终有反清复明思想的影响,他选择隐居,放弃仕进,赖诗画为生,也与这经历有关。他的绘画作品中总是或明或暗地传达出对故国的思念[1]。国家不幸诗家

[1] 如他作于 1664 年的《灵岩山图卷》,今藏北京故宫博物院,为退翁和尚六十寿辰作,引首有退翁题词,卷后有明昙为退翁寿所作《灵岩山赋》,明昙即南田父日初于佛门的法名。时乱离稍定,南田随父至苏州灵岩山拜退翁。灵岩继起(1604—1672),号退翁,灵岩山住持,为当时南方反清复明的领袖,弟子数千人。南田又有作于 1681 年的《一竹斋图卷》,款时为"甲子春正月",一个甲子开始的正月,为好友唐若营(宇肩)作此图,一竹斋为宇肩斋名,后有包括著名遗民僧人潙归等多人题跋。此画思念故国的情感倾向非常明显。藏台北故宫的南田山水册之一有题诗云:"白云还忆去年春,冷雨杨花踏作尘。十二桥头弦管散,可怜犹有荡舟人。初春偶忆湖山风物,戏为图并书旧作以实前幅。"(此诗亦见《瓯香馆集》卷八,题《初春偶忆湖山风物》)故国风物永远难忘,其画具有追忆色彩。写此云山绵邈,代致相思,并非虚语。

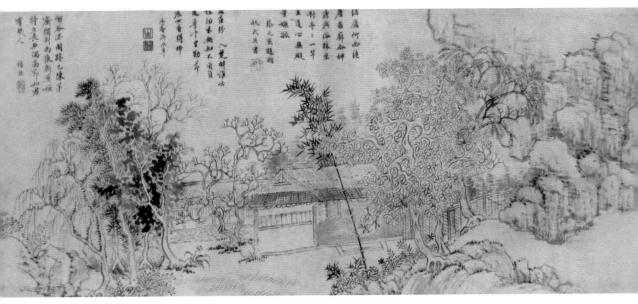

图14-8 恽南田 一竹斋图卷 北京故宫博物院藏 28.8×71.2cm

幸，不平凡的经历在一定程度上成就了他天才英发的艺术。

南田为人体验细腻，性格又偏于感伤，他的艺术中总有缠绵悱恻的因素，他的感喟中多有无可奈何的意味。其艺术清如冰雪，又哀若鸿冥，使人读后流连讽咏，不能已已。他评赵子昂《夜月梨花图》"朱栏白雪夜香浮"，月色梨花下的清逸，裹着他的凄恻情怀。他画古木寒鸦，有跋云："凄寒将别，笔笔俱有寒鸦暮色。"他画中的风物几乎是向人哀哀地诉说。遗民的情感和对生命的深切体认，铸就了南田的艺术。即使到晚年，南田仍有"话到英雄沦落恨，当筵同唱灞亭秋"的感慨。当然，我们不能将他的艺术简单理解为故国情感的宣泄，他更多地将故国情感和身世叹息转为人生命的感喟，尤其到了晚年，他的艺术更多地表达的是生命的感觉。所谓"囊中自有江山在，乱采莺花入变风"[1]，他的艺术或许就是这种"变风"。（图14-8）

他用"乱"的笔墨，创造"乱"的境界，表现凄迷的"乱"的情愫。南田论艺，非常重视"寂寞"这一概念，它与南田"乱"的悲剧性密切相关。

南田有一则题画跋说："细雨梅花发，春风在树头。鉴者于毫末零乱处见之。"[2]其实南田丰富的情感体验和生命思考，都可以于其"毫末零乱处见之"。他认为"寂

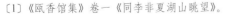

〔1〕《瓯香馆集》卷一《同李非夏湖山眺望》。
〔2〕此处的"毫末"，通"毫墨"，即笔墨。

寞"是艺术中的重要境界。他说："寂寞无可奈何之境,最宜入想,亟宜着笔。"他评董源《潇湘图》说："偶一披玩,忽如寄身荒崖邃谷、寂寞无人之境。树色离披,涧路盘折,景不盈尺,游目无穷。"他认为云林最得此境："云林通乎南宫,此真寂寞之境,再着一点便俗。"

寂寞,是南田画学的重要概念。在中国艺术理论史上,还没有哪位艺术家像南田这样,给予"寂寞"如此高的地位。南田的寂寞之境有如下特点:其一,永恒的寂寥,它是至静至深的,是人生感、历史感和宇宙感的融合,如上文所说静深之境即言此。其二,这是一种无法释怀的情愫。他说："秋夜烟光,山腰如带,幽篁古槎相间,溪流激波,又淡淡之,所谓伊人于此盘游,渺若云汉,虽欲不思,乌得不思。"虽欲不思,乌得不思——虽然想放弃,又怎么能放弃?欲罢不能,欲伸还曲,欲说还休,徘徊于绝望和希望之间。其三,正因此,寂寞是一种永恒的冲撞,是人深层生命悸动的表现,迷离凄恻,楚楚可怜,令人展玩不已。这欲放下而无从放下、欲抚慰而难以抚慰、欲平宁而没有平宁的寂寞,就是南田所说的"无可奈何"了。

佛教"寂"的境界影响中国艺术非常深,其根本特征是寂然而灭,是一种绝对的安定。而南田"寂寞"的重要特征却在无定感,他的"寂寞"是"真宰欲泣"的境界,通过创造荒天古木的意象世界,表达人的脆弱生命与荒天迥地照面中的忧伤。

南田无可奈何的寂寞之境,打上了强烈的楚辞的烙印。他评唐东园的画说："断如复断,乱如复乱,点画离披,落花游丝。能领斯旨,日与神遇。"[1]其中拈出的"断如复断、乱如复乱"的境界,正是楚辞的特点。(图14-9)

前人多有研究指出,屈赋的高妙之处在于"乱"。元人范德机评李白《远别离》说："此篇最有楚人风,所贵乎楚言者,断如复断,乱如复乱,而辞义反复屈折,行乎其间者,实未尝断而乱也。使人一唱三叹,而有遗音。"[2]一唱三叹,似断非断,断而又连,乱而又乱,未尝断,未尝乱,这是楚辞特殊的情感节奏和诗歌韵律。楚辞多乱,多复,往复回环,每一顾三回首,每一语必以三语复之。"瞻之在前,忽焉在后",构成了楚辞曲折回环的特有体式。

乱,本是中国古代乐歌名称,乐歌的结尾叫乱,一曲到结尾,诸乐合作,这叫

[1] 见《瓯香馆集·补遗画跋》。
[2] 见陈伯海主编《唐诗汇评》上册,浙江教育出版社,1995年。

图14-9　恽南田　山水花卉图册乔柯急涧图　北京故宫博物院藏　27.5×35.2cm

乱。正因此，乱又有总摄全乐的意思。楚辞的结尾就有"乱"[1]。楚辞的"乱"后来被发展成中国文学艺术中的重要思想，成了一唱三叹、缠绵悱恻的代名词。楚辞中有一诗名为《悲回风》，就是一个很好的象征。清人刘熙载说："屈子之缠绵，枚叔、长卿之巨丽，渊明之高逸，宇宙间赋，归趣总不外此三种。"（《艺概》）以"缠绵"概括楚辞，道出了楚辞乱而复的特点。

南田的绘画深得楚辞"断如复断、乱如复乱"的精髓。他论艺提出"摄情"说，他说："笔墨本无情，不可使运笔墨者无情；作画在摄情，不可使鉴画者不生情。"他认为，艺术贵在感人，"秋令人悲，又能令人思。写秋者必得可悲可思之意，而后能为之。不然，不若听寒蝉与蟋蟀鸣也"。他论诗时说："诗意极须飘渺，有一唱三叹之音，方能感人，然则不能感人之音，非诗也。书法画理皆然，笔先之音，即唱叹之音，感人之深者，舍此亦并无书画可言。"他有一则画跋这样写道："《易林》云：'幽思约带。'古诗云：'衣带日以缓。'《易林》云：'解我胸春。'古诗云：

[1]《离骚》的结尾："乱曰：已矣哉！国无人莫我知兮，又何怀乎故都？既莫足与为美政兮，吾将从彭咸之所居！"

图14-10　恽南田　山水册之一　台北故宫博物院藏　22.5×30.1cm

'忧心如捣。'用句用字，俱相当而成妙，用笔变化，亦宜师之。不可不思之。"这里不仅指用词造句的奇警，也包含对"断如复断、乱如复乱"情感节奏的强调。（图14-10）

南田说："写此云山绵邈，代致相思。笔端丝丝，皆清泪也。"他的画笔笔皆有寒鸦暮色、有潸然清泪，确实与他的故国之思有某种联系。但南田的画绝不仅仅停留在对故国情怀的表现上，他通过创造寂寞的境界而"与天同游"，他的艺术有强烈的"非人间性"特征。他说："元人幽亭秀木，自在化工之外。一种灵气，惟其品若天际冥鸿。故出笔便如哀弦急管，声情并集。非大地欢乐场中，可得而拟议者也。"顾炎武也说："恽正叔落笔如子山词赋，萧瑟江关，昔人所谓文字外别有一物主之，非大地欢乐场中仿效俳倡、郎当舞袖。"[1]南田的乱乱之景，表现的不是"大地欢乐场中"的情感，不是一己欲望的宣泄，而是"宇宙之情感"。他的画"得可悲可思之意"，"悲"是凄迷的情感，"思"是生命的智慧，"悲"必与"思"相协，没有"思"的"悲"，便等同于昵昵儿女之语，这样的"无可奈何"便不是"寂寞"中的境界，

〔1〕《大亭山馆丛书》四《诗话》，此则资料录自蔡星仪著《恽寿平》，河北教育出版社，2006年，第216页。

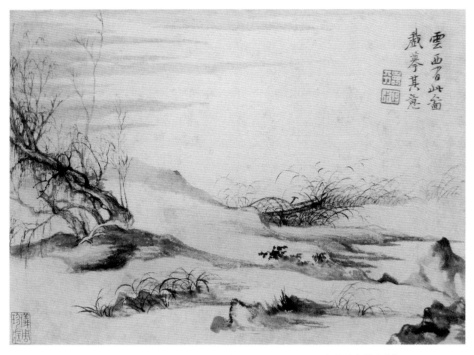

图14-11　恽南田　画山水册之一　台北故宫博物院藏　22.2×30.2cm

而变成了一种欲望不能满足的叹息了。

南田的乱，是佛寂与楚情的融合，又可以说是融合庄骚所创造的境界。清沈祥龙评词说："词得屈子之缠绵悱恻，又须得庄子之超旷空灵。"（《论词随笔》）南田的绘画正具有这样的特点。

看南田地老天荒的"乱"境，使人有一种想哭的感觉，但不是具体的人生欲望不能满足的痛楚，而是一种永恒的生命哀伤——一个脆弱的生命独临秋风的哀伤，一只孤鸿独立雪溪的寂寥，一个漂泊的游子奔走于荒天古木的忧怀。（图14-11）南田的艺术非常喜欢渲染这样的气氛。

这种哀伤来自南田刻意创造的"无定感"。南田要于三千大千世界感受人世的无常。他有诗云："出户见新月，昏鸦栖未安。"[1]"夜月南枝巢越鸟，可怜犹有未栖鸦。"[2]"惊鱼愁有网，宿鸟痛无枝。"[3]正所谓欲寻栖息无定处。我很喜欢他的一段论书画的话："皴法类张颠草书，沉着之至，仍归飘渺。予从法外得其遗意，当使古人

〔1〕《瓯香馆集》卷九《与吴子论诗夜立白云渡》。
〔2〕《瓯香馆集》卷八《送茅子移家还西泠》。
〔3〕《瓯香馆集》卷八《自叹示同好》。

图14-12　恽南田　仿方从义笔意烟波云影图　南京博物院藏　26.8×40.5cm

恨不见我。"所谓"沉着之至，仍归飘渺"真是南田用心微妙处。

沉着，是寻一个止定的；飘渺，是说无法确定。一以往之，欲有个落实，却无从落实。南田的艺术展现这内在的徘徊、纠结和缠绵。飘渺难定，又无法放弃，虽欲不思，乌得不思，只能追寻沉着；沉着不得，又归飘渺，归于脉脉含愁的冷水、萧瑟天涯的暮鸦、随风摆拂的芦苇、欲伸还曲的寒林。

南田山水的核心与其说是解脱，倒不如说是缠绵。读南田的画，隐隐中总感到有一种永不放弃的生命企望（他常常将自己描绘成性灵的饥渴者，有画跋说："陶徵士云：饥来驱我去。每笑此老皇皇何往乎？春雨扃门，大是无策，聊于子久门庭乞一瓣香。东坡谓：饥时展看，还能饱人。恐未必然也。"），有企望，就不是可有可无，企望不能实现，竟归缠绵悱恻。可有可无，是一种愿望的消解；追求闲适，更是自我的放逐。中国古代有一些艺术热衷于表达这样的境界，但南田并没有选择这样的道路。南田那样寂静、清幽、秀润的画面，其实暗藏着强烈的性灵撕裂感。

南田的艺术就这样流连往复、一意徘徊，无可奈何，不可化解。他的画种种意象都在告诉你，天下没有绝对的精神止泊的港湾：一叶小舟泊岸去，是那样的急切；而苍茫天涯无归路，却是这样的可怜。南京博物院所藏南田仿古册中有一页，仿方

方壶之山水，云烟迷离，天地寂寞（图14-12）。他题有《烟波云影歌》：

> 水澹澹兮山嵯峨，
> 林壑无声兮微风过。
> 沙渚旷兮水曾波，
> 大谷寥廓兮云阴多——
> 目眇眇兮奈愁何！ [1]

南田的寂寞就是这"目眇眇兮奈愁何"的境界，这也是屈子最微妙的情怀。《九歌·湘夫人》中的"帝子降兮北渚，目眇眇兮愁予。袅袅兮秋风，洞庭波兮木叶下"就是对此一境界出神入化的刻画。楚辞这种无可奈何的灵魂，直化为南田的寂寞境界。他的山水包括他的部分花鸟，都有"三闾大夫之江潭"的风味。

为了表现"目眇眇兮奈愁何"的寂寞，南田的画力尽零乱之意。他追求志忐，在至静处出不静，在平和中诉说愁怨。这一点有些类似云林，但与云林又有不同。就人生经历来说，在云林先有个"止定的"，晚年则流于漂泊；而南田则先有个"漂泊的"，后来归于止定。所以云林在飘渺中追求止定，南田则于止定中追忆漂泊，那曾经留下的余恨依依。南田的艺术总是在告诉人们，止定是暂时的、相对的，而漂泊则是绝对的、永恒的，由此而生出无可奈何之感。（图14-13）

南田说子久"于散落处作生活"，而他在这"散落"——漂泊无定中，创造他的"生活"——特别的人生境界。他在论艺时，此一思想每有流露。如他说："子久以意为权衡，皴染相兼，用意入微。不可说，不可学。太白云：'落叶聚还散，寒鸦栖复惊。'差可拟其象。"他还用鲍照的"孤蓬自振，惊沙坐飞"来比况绘画的最高境界。这落叶聚还散寒鸦栖复惊、孤蓬自振惊沙坐飞的诗意比况，其实都在突出一种"无定感"。

南田的无可奈何不是简单的情绪惆怅，而是生命的惊醒。比如他对秋的体会。其山水画中的风物大多有秋的气息，即使是春景，也常常染上秋的萧瑟。他喜欢秋，因为在他看来，秋令人悲，又令人思。这可悲可思之处，传达出生命的感伤。

[1]《瓯香馆集》卷八。

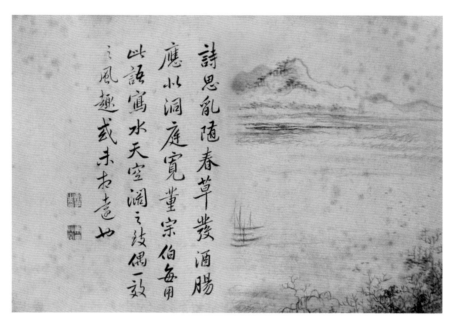

图14-13　恽南田　仿董其昌笔意水天空阔图　南京博物院藏　26.8×40.5cm

　　他说："秋冬之际，殊难为怀。"那是一段使人无法保持心灵平衡的时光。正所谓迟暮望美人，含思渺何极！他的画有一种江山不在、美人迟暮的感叹。他有画跋云："三山半落青天外。秋霁晨起得此，觉满纸惊秋。""满纸惊秋"，这样的画跋真可谓千秋一笔！他画秋，创造寂寞的境界，留意萧瑟的景致，用"无可奈何"去撩拨，再染上"惊起却回头，有恨无人省"的哀怜，这一切，都在表达他对于"生命的警悟"。落叶飘飞、寒鸦徘徊、乱泉残树，如此风物，都是为了生命的"惊醒"。他创造的点点乱相，原来是想让人从执迷不悟中醒来，从醉生梦死中醒来，从色相世界的迷雾中醒来，洞观天地本相，洞观生命本意，思索人生价值。

　　要之，南田的摄情说，超越了传统艺术论中的表达情感论，而重在展现内在生命的漂泊和惊悟，他的绘画"乱"的形式传达的是生命深层的惊悸。（图14-14）

三、"乱"之美

　　南田说："粗服乱头，愈见妍雅"；"乱石鸣泉，涉趣无穷"。乱，是南田绘画追

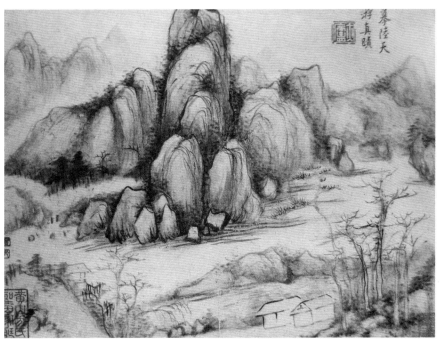

图14-14　恽南田　仿陆天游山水图

求的特别节奏和韵律，具有突出的美感。元代以来文人艺术追求"粗服乱头"的美，在书法、篆刻、绘画甚至园林等中都有体现[1]，南田对乱美的体会，呼应着文人画这一独特的理想境界。

南田以墨林为桃花源。他说："故胜国诸贤，往往以墨林为桃花源。沉湎其中，乃不知世界，安问治乱，盖所谓有托而逃焉者也。"白居易所咏叹的大林寺桃花（"人间四月芳菲尽，山寺桃花始盛开。长恨春归无觅处，不知转入此中来。"），也并非写山里温度低桃花后开的事实，而是说去除遮蔽，让心灵的桃花盛开。南田深会此意，他所创造的地老天荒的荒率世界，其实就是要去除知识、情感、欲望乃至一切的表相执着，超越谨然的"治"的秩序，进入自由的"乱"境中。墨林挥洒、寒山瘦水，就是他的桃花源。他说："昔安期生以醉墨洒石上，皆成桃花，故写生家

[1] "粗服乱头"，出自《世说新语•容止》："裴令公有俊容仪，脱冠冕，粗服乱头皆好，时人以为'玉人'。"明清书、画、篆刻等艺术都有追求"粗头乱服"的风气。周亮工说："残道人画，粗服乱头，如王孟津书法。"扬州八怪中的李鱓说："颜色费事，笔墨劳神，颜色皮毛，墨笔筋骨；颜色有不到处可以添补遮盖，墨笔则不假妆饰，譬之美人，粗服乱头皆好。"清黄钺将"乱头粗服"和士夫气联系起来，《二十四画品》中的"荒寒"品说："边幅不修，精彩无既。粗服乱头，有名士气。"清魏锡曾评高凤翰印说："咄咄尚左生，琢印如琢砚。石质具堕剥，字形随转变。乱头粗服中，姬姜终婉娈。"蒋仁说自己的篆刻是"乱头粗服"。近人杨岘评吴昌硕印："横看不是侧愈谬，娼已入骨无由医。乱头粗服且任我，聊胜十指悬巨椎。"等等。

561

图14-15　恽南田　牡丹图　南京博物院藏　23.5×30.8cm

多效之。又磅礴之山，其桃千围，其花青黑，西王母以食穆王。今之墨桃，其遗意云。"泼墨成石上灿烂的桃花，将绚烂的世界凝固为枯淡的墨色，变有序的物象为荒林乱泉，在"零乱处"追求他的大美，这是南田以墨林为桃花源思想的落脚点。他说："图桃源者，必精思入神，独契灵异，凿鸿濛，破荒忽，游于无何有之乡，然后溪涧桃花遍于象外。"他的水墨晕染绽放的是象外的桃花，是从纯粹体验中发现的美的世界。（图14-15）

　　在中国画学发展史上，南田的"逸"的理论受到高度重视[1]。南田以"逸"为至高审美境界。南田以乱的笔墨，创造乱的境界，表现乱的美，是与其追求"逸"的审美理想联系在一起的。正如南田所说："潇散历落，荒荒寂寂。有此山川，无此笔墨。运斤非巧，规矩独拙。非曰让能，聊行吾逸。"逸从乱中得来。

〔1〕此一理论自唐代就已提出，唐人论书画提出的逸神妙能四格说，成为中国艺术批评的重要标准。但它的内涵也在不断丰富中。宋人说黄筌富贵、徐熙野逸，这里的"逸"主要指不守成法、率然而发的真性。而黄休复论四格，侧重于缅规矩、超法度，这也是后来人们理解逸格的基本意思。元倪云林论画提出的"逸气"说有新颖的内涵，惜其未加界定，一般人无法得其要义。南田论"逸"的智慧主要来自云林，又有创造性的阐发。

南田以乱致逸、乱逸一体的思想，具有独特的审美价值。

第一，零乱碎相。

画要浑然，不能失以细碎，这是中国山水画的基本法则。山水画讲究气脉，一气贯通之势最不可少，所谓七宝楼台，炫惑人目，然拆下不成片断，就因有细碎之嫌。

但南田论画重荒乱，其画草草小笔，乱乱景致，往往给人细碎的感觉。南田十分痴迷细碎之境，他所说的"鉴者于毫墨零乱处思之"、"离披零乱，飘洒尽致"、"风雨江干，随笔零乱。飘渺天倪，往往于此中出没"等等，皆可见他对细碎的重视。他的画多为花残烟断、枝乱草迷。这里涉及对南田山水画理解的关键问题。

黄公望的画以浑厚华滋名世，然其细碎一面多不为世所重，甚至被当作黄的缺点。董其昌说："黄子久画以余所见不下三十幅，要之《浮峦暖翠》为第一，恨景碎耳。"南田力辩其非，他说："子久《浮峦暖翠》，董云间犹以细碎少之。然层林叠嶂，凝晖郁积，苍翠晶然，夺人目精。愈多愈细碎，愈得佳耳。小帧学子久，略得大意，细碎云讥，正未敢以解云间者自解也。"[1]南田认为董其昌没有看到黄画细碎之笔背后的脉络，没有窥见其潜在的秩序。南田真是目光如炬，子久往往于细碎中求浑成，正是越细碎越浑成。子久乃至传统文人画所强调的浑成，并非是一种无法拆解的结构，而是于细碎与浑成的相对中，超越形式的执着，直达画之内蕴层。王烟客所说的"纤细而气益闳，填塞而境愈阔"，正是就此而言。(图 14-16)

子久论画重"理"，其画也在浑厚华滋中体现出"理"的秩序。子久成为麓台等提倡"龙脉"说的不祧之祖，也与此有关。但麓台等多以秩序来解子久，他们重视子久的形式感，重视内在的气脉流荡，重视气的开合、起伏、断续、聚散，由此构成相互联系又彼此激荡的"势"的图式。

南田与麓台的画学坚持有明显不同。南田重视"毫墨零乱"的形式，他以细碎来解子久，不是否定子久的浑成，而是要超越开合起伏的表象节奏感，超越君臣主宾、画眼从属的布局，追求"洞庭张乐地，潇湘帝子游"式的天然节奏。[2]他的观点与麓台充满理学色彩的龙脉说不同，也与他的至友石谷立定古法的思想有异。按理说，南田重乱，当会对王蒙的牛毛皴和密实的构图感兴趣，但从其画学背景看，他并没有表现出这样的思想倾向性[3]，而是对云西、天游、方壶之类逸笔草草的笔墨

〔1〕《瓯香馆集》卷十四《南田画跋》。
〔2〕恽南田和王翚在《画筌》的注语中也谈到重视章法的问题，但他的章法是源于秩序，超于秩序，不为章法所牢笼。
〔3〕他以萧散读王蒙，如其评王蒙为顾瑛写玉山草堂："不为崇山峻岭，沉厚郁密，惟作山松篁筱，浅沙回渚。"

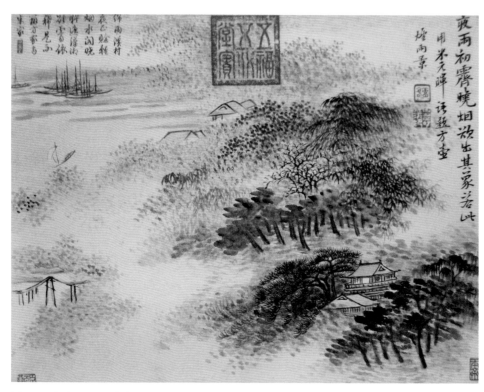

图14-16　恽南田　山水花卉图册夜雨初霁图　北京故宫博物院藏　27.5×35.2cm

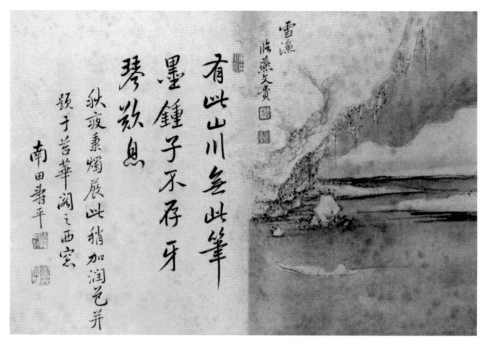

图14-17　恽南田　仿燕文贵笔意绘雪溪图　南京博物院藏　26.8×40.5cm

有更大的兴趣，这也从另一个角度说明，他的乱不是追求外在形式上的纷乱。（图14-17）

这里涉及绘画形式的节奏感问题。节奏感是在联系基础上产生的力的形式，像用墨的浓淡、笔势的断连、速度的疾涩（如音乐中的时值）、结构上的映带等等，艺术中的节奏感之重要特点是它的规律性，它是人的一种形式感觉。节奏如骨，节奏在音乐中决定了其"骨架"，而在绘画中也决定了其形式的基本脉络。南田的"乱"境，确立了一种新的节奏感。像"一片秋声横断壑，半江残雨是平沙"[1]，它的节奏在断中残中散落中萧寥中出。

台北故宫藏南田仿古山水册，十开，其中的第七开，无款题，极尽野意自萧瑟的感觉。秋末时分，枯柳偃桠，绵延无际的苇烟，归鸦在无际的天空中盘旋，无人的小舟飘荡于溪湾，正所谓野渡无人舟作横。满纸乱相，一片飞意，或有赵大年和曹云西的风味。这样的风味不似云林的萧寥中的紧张，多了一些野逸和放旷的意味。景虽乱，又很细碎，似空非空，似连非连，既悠然又凄楚，于乱中见出不乱。

正像喜龙仁所说，中国文人画在禅宗和道家思想影响下，有一种特别的节奏，在白绢和宣纸上作画，犹如在虚空中呈现形式，这是一种无限的虚空，是无一物者无尽藏的虚空（illimitable Space or all-containing Void），形成一种独特的节奏[2]，可以称为"无节奏的节奏"。董其昌评林成《寒林暮鸦图》时说："唐以前无寒林，自李营丘、郭河阳始尽其法，虽虬枝鹿角、槎枒纷挐，而挈裘振领，条理俱在。"[3]

《古木寒鸦图》（图14-18）是北京故宫所藏南田山水花鸟图册中的一页，右上题有一诗："乌鹊将栖处，村烟欲上时。寒声何地起，风在最高枝。"画家力求创造一种"乱"的境界。画暮秋黄昏之景，晚霞渐去，寒风忽起，地下的衰草随风偃伏，参差的枯枝随风摇曳。画中的一切似乎都在寒风中摇荡，树干蜿蜒如神蛇，树枝披拂有柳意，再加上盘绕的藤蔓，归来的暮鸦在天空中盘旋，若隐若现的云墙篱落，树下曲曲的小路，逶迤的皋地，远处飘渺的暮烟，形成一种纷乱而不可统绪的节奏，构图密实，恍惚幽眇，旋律漂浮，有一种超节奏的特别节奏。

他仿赵子昂的《水村图》，没有子昂的细润，却翻为断云、残叶、疏林，参差错

〔1〕《瓯香馆集》卷十《画竹诗和唐解元韵》。
〔2〕Osvald Sirén, *Chan Buddhism and Painting, The Chinese on The Art of Painting*, Dover Publications, inc., Mineola, New York, 2005, pp.96-97.
〔3〕引见潘正炜《听帆楼续刻书画记》卷下。

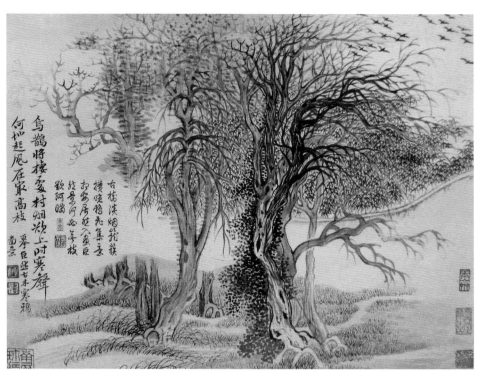

图14-18　恽南田　山水花卉图册之古木寒鸦图　北京故宫博物院藏　27.5×35.2cm

落，别有一种情绪。他有很多仿子久的作品，一般多用淡墨，偶出浓点，横坡略加数笔小皴，用笔虬劲如屈铁，枯树作盘空凌厉之态，矮树弱草，飞动如生。

他的几首《西泠吟》，真是断中之天音：

> 秋风既以及袖，秋月既以及怀。渺兹当我前，我心安在哉！西泠气，何萧森。来寻我心我心寻，若有所思所思不可得，奈何奈何兮伊人。

> 浩浩濯我魂，泠泠萦我思。我思从中来，繁音乱青丝。青丝一何悲，彼昏不知欢。乐极兮奥疑。

> 鱼戏平沙间，红香渚中莲。莼菜肥到根，芦花香上天。星明灯残，妆乱如雨，钟沉风飞，式歌且舞，君但歌且舞，西湖之水不能语。[1]

南畫十六觀

[1]《瓯香馆集》卷十。

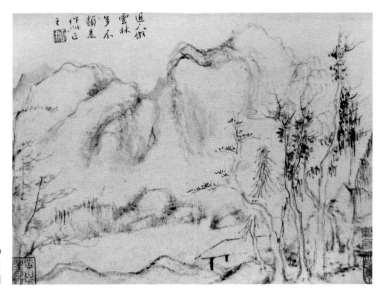

图14-19
恽南田
仿倪山水图

　　虽然没有资料记载南田是一位出色的音乐家，但他对音乐的体会却是非常微妙的。他的绘画具有强烈的"音乐性"（无论是山水还是花鸟）。他说自己作画是"聊当吹律"[1]——作画如奏乐，如吹律管[2]，应和大自然的节奏。他还提出"目听"的重要观点，他说："声在树中，可以目听，如微风触弦，响不从指。"他的画追求内在的节奏，有一种超越视觉表象、超越凡常节奏的特别的音乐感。他论画，引古代乐书《雍门琴引》的话说："须坐听吾琴之所言。"（图14-19）

　　他以零乱披离的节奏，颠覆了中国传统绘画的节奏感，那种追求开合起伏的表象节奏感。在他看来，开合起伏、阴阳互荡的节奏虽然号称合于"天理"，但如果将其作为一种定法，就容易带有强烈的人工色彩，为表象所束缚。南田的理论之于中国画的意义，可与德彪西之于西方传统音乐的意义相比，德彪西力避"制造音乐"的痕迹，以自己的主观感受为表现对象，像他的代表作《月光》用少见的8/9拍，再加上一些自由的分拍，一般意义上的节奏感几乎消失，使听者如融入空旷寂寥的世界。而南田的"乱"的节奏也正是如此，他在传统的节奏之外又开辟了新的世界，那种万物自生听、太空恒寂寥的天音。

[1]《南田画跋》有谓："翌园兄将发维扬，戏用倪高士法为图送之。时春水初澌，春气尚迟，谷口千林，正有寒色，南田图此，聊当吹律，取似赏音以象外解之也。"

[2]《后汉书·历律志》："室中以木为案，每律各一，内庳外高，从其方位，加律其上，以葭莩灰抑其内端，案历而候之。气至者灰动。其为气所动者其灰散，人及风所动者其灰聚。"古人将音律和节气相配，以芦苇的灰放在律管之中，节气一到，律管的灰就会飘起。

他说:"山林畏佳,大木百围,可图也。万窍怒呺,激謞叱吸,叫号实咬,调调刁刁,则不可图也。于不可图而图之,唯隐几而闻天籁。"山水林木等,是有形的,可以直接描摹,而像狂风怒号,则是无形的,不可画,画家就要画出不可画的无形对象的意味。他说:"画风易,画声难。"当然他不是说音乐艺术比视觉艺术高,更不是说画狂风呼啸比画一棵大树高明,而是说要超越有形的表象,超越以物来把握世界的方式,表现内在的节奏和韵律,表现微妙的生命感受。

南田于乱中追求至深的天工秩序,在碎处追求至静的宇宙浑然之性。就像他以落叶聚还散、寒鸦栖复惊来评大痴之作一样,聚集和散落、栖息和惊恐是一对矛盾,他的艺术追求永恒的精神安顿,要积聚天地间无边的美意和盎然的春意,但他并不从聚、从栖做起,而是大做散和惊的文章,极力造成一种不平衡、不宁定,于至静至深的乱境中,予精神以安慰。他的画由荒乱的秩序、细碎的笔墨作起,他说,巨然势从半空中乱掷而下,其构思之大胆、用意之幽深,非一般人能及。董源是南田山水的源头,他认为董的秃锋是人所不及处,评之曰:"雄鸡对舞,双瞳正照,如有所入。"没有子路初见夫子时高冠长剑之气势,却深孕伟力,如凝神对峙之雄鸡,有无限之雄阔,却没有斗意。

第二,迷离乱趣。

南田的"乱"境,还在于创造一种迷离恍惚的境界。他喜欢二米的云山墨戏和方方壶天马腾空、不见首尾的"诡岸"[1],但又有所改造。他的仿米之作意不在烟云漫漶,而追求迷茫中的寂寞。他以寂寞读南宫,可谓别出心裁。他说:"云林通乎南宫,此真寂寞之境,再着一点便俗。"他认为,二米山水不在模糊,而在天地未开、一片混沌的寂寥感觉。他与方壶意有相通[2],但也有差异,他掠取方壶的神秘空灵,而少其飘洒狂狷。他由二米和方壶中参出神秘幽眇的乱离,来铸造他寂寥无定的生命感觉。

南田的乱,是迷中之乱。他形容"逸"的境界:"逸品其意难言之矣!殆如卢敖之游太清,列子之御冷风也。其景则三闾大夫之江潭也,其笔墨如子龙之梨花枪,公孙大娘之剑器——人见其梨花龙翔,而不见其人与枪剑也。"[3]卢敖,传说中的道

[1] 其画跋称:"方方壶蝉蜕世外,故其笔多诡岸而洁清,殊有侧目愁胡,科头箕踞之态。"
[2] 南田曾说:"空灵瀊荡,绝去笔墨畦径,吾于方壶,无间然矣。"(《瓯香馆集》补遗)
[3] 此段话可能与恽向有关:"逸品之画,以其象则王昭君塞外马也,以其意则三闾大夫之江潭也,以其笔则胡龙舞梨花不见枪也,以其墨则则卢敖之游太清而不见天也。"他有《画旨》四卷,佚,南田此论疑出于他。

教仙人，秦始皇时隐居卢山不仕，神游太清，凄恻迷离，神龙不见首尾。屈原行吟江畔，一人独在天涯，无穷寂寞路，满目尽是脉脉寒流。南田的连喻，并非强调逸品内容的丰富性，而是强调它超越表象形式，有一种腾挪高蹈、恍惚幽眇而又凄迷悱恻的特征。南田以"不愁明月尽、自有暗香来"为画之高境，暗香浮动，月影婆娑，似愁还怨，如泣如诉，缠绵悱恻，难有尽时。他论画重一个"疑"字，他说，为人不可使人疑，画则要使人疑。一个"疑"字，真说尽了"诗罢有余地"、"篇终结混茫"、"曲终人不见，化作彩云飞"的道理。"疑"有问难的欲望，却又落入迷惑的漩涡，越迷惑而越欲求其解，越挣扎则所陷越深。由此得恍惚迷离之致，由此得"乱"之妙意。（图14-20）

南田生平喜欢画孤鸿，灭没于天际的孤鸿，闪烁飘渺，欲定而无定，寻栖而未栖。他评云林时说："迂翁正在神骏灭没处也，心与天游。"他认为，云林品若"天际冥鸿"，闪烁飘渺，若有若无，脱略表相，游于象外。他有一幅画，画一孤鸿，兀立江畔，江面几乎为大雪覆盖，远处的天地笼为白色，断岸千尺，冰棱历历，从孤鸿的神情看，既有孤独之相，又有安逸之神，这几乎是作者现实处境和思想触角的写照。

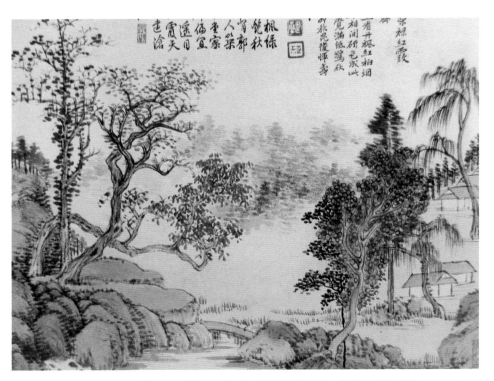

图14-20　恽南田　山水花卉图册红霞秋霁图　北京故宫博物院藏　27.5×35.2cm

荒柳是文人画家喜欢表现的对象，明末清初以来甚至形成了一种风气。明末画家李流芳就曾以善画荒柳而出名，南田同时代的龚半千也沉迷于荒柳（图14-21）。龚说："唯荒柳枯柳可画……随勾树笔，便苍老有致。"然半千爱柳重其荒，南田爱柳却重其乱。"千株乱柳，一片荒江"，就成为他心仪的画境。他很少画春天杨柳拂面的清丽，多画秋末柳叶飘零、万枝柳丝乱乱于萧瑟之中的景象。他认为，乱柳有迷离之风致，最为落泊人之友朋。

第三，萧散野意。

石谷与南田为莫逆交，石谷多谨严，南田好野意。南田荒寒历乱的山水，以"野"称名。细腻而优雅的南田，其实是放旷豁达之人，他作画"素狂不怯人"[1]，合作处有濡发之想，会心处便绕屋狂叫。读他的画，真感到才胆力识兼具，这个"胆"，尤是读南田不可忘者。

南田画创造乱乱的艺术世界，在一定程度上就是为了脱略规矩，超越秩序，崇尚天工，不被人工扭曲。他论"逸"所说的"萧散历落，荒荒寂寂。有此山川，无此笔墨。运斤非巧，规矩独拙。非曰让能，聊行吾逸"，就是在乱中超越秩序。在一定程度上可以说，他的逸就是野，就是荒乱而无规矩，在笔墨上超越法度，在精神上根绝俗念，所谓"法行于荒落草率，意行于将行未行"，这正是他的大法。

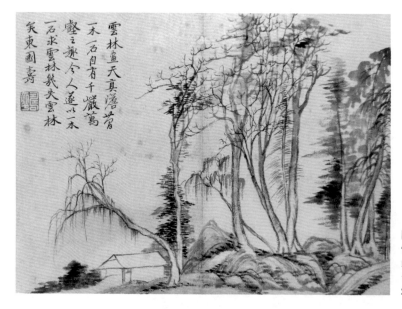

图14-21
恽南田
山水册之三
台北故宫博物院藏
22.5×30.1cm

[1]《清晖堂同人尺牍汇存》卷二所录南田致石谷第一札。

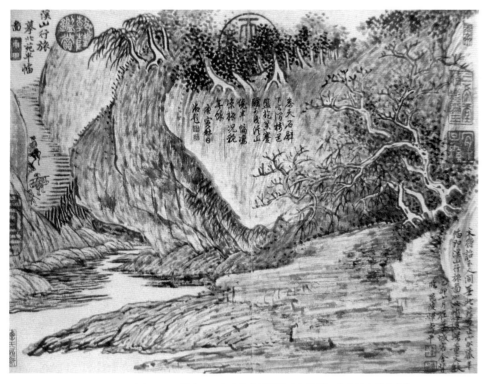

图14-22　恽南田　山水花卉图册溪山行旅图　北京故宫博物院藏　27.5×35.2cm

　　乱与治相对，乱，是未治的世界。但南田的乱并非是未治而待治，而是对治的超越。南田所推崇的萧散、荒率、野逸、荒乱，是超越治的未治世界。他说："工整易得，荒寒最难。"[1]"盛子昭《五松图》绝有风趣。因取其意为之，荒率零乱，不贵工整，聊复自运，岂束盛法？"[2]他在笔墨零乱处见高韵，不在工巧整饬中求成法。台北故宫所藏十开仿古山水册，其中第七开画苇荡之景，参差迷乱，极荒古之意，正是南田"野"法之代表。（图14-22）

　　南田以野乱之笔，追高逸之境。其野乱并非落脚在放肆，而着意为未分，也就是老子所说的"大制不割"的境界。野，表现时间上的未分割、空间上的未整治，具有原初的意态，是为真实的世界。

　　南田早年即重乱法，他的仿古山水多草草笔墨，略有古代大师意态。如其仿董源之作，只是约略有些面目。他仿云林，也只是一点意思相似，表现出绝不为成法

〔1〕《梦园书画录》卷十九南田书画册，第五页画平沙水落，芦荻萧疏。
〔2〕珂罗版印《南田墨戏册》（上海有正书局，1923年），其上南田有三题。《石渠宝笈·宁寿官》
　　也载有此图。

图14-23 恽南田 仿陆天游霜树柴门图

所束缚的特点。他所谓萧散历落，是要保留他的那一份野气。他说："莫作迂痴笔法，会寿道人纷乱无法，法亦无失。痴翁、迂老，尽此豪端，正索解人不得。"〔1〕清代画家戴熙最重南田这一特点〔2〕。

南田论画，既重宋之格法，又重元之意趣，但终以元趣去融汇宋法，显示出重元的思想倾向。他早年就重宋赵大年、惠崇的萧散历落之景，转李成格法为他的"随笔零乱"之法，又受到叔父香山翁的影响〔3〕，对元曹云西、陆天游特别倾心（图14-23）。云西、天游并非元代一流画家，却成为南田的艺术偶像，所印合者，多在荒野之处。他说："荒者，云西、天游之境也。"南田荒荒寂寂的苍乱之法，与二家有很深的因缘。

南田有《古木寒烟图轴》，题有诗云："古壁无云涧路空，荒荒竹叶夜来风。心

〔1〕《瓯香馆集》卷十一。
〔2〕戴熙说："乌目山人沉郁顿挫似杜少陵，白云外史天然去雕饰似李青莲。"（《赐砚斋题画偶识》）又说："近得南田仿云林小帧，天真烂漫，不为法缚。""南田晚年喜用草草之笔，而神明愈焕，盖得法于叔明，所谓化沉厚为缥缈者。"（以上二则见戴熙《习苦斋画絮》卷二）
〔3〕恽向（香山）传世有仿曹云西、陆天游的作品，并由此体会逸品之趣。《习苦斋画絮》卷九有载。

游古木枯藤上，诗在寒烟乱草中。"此图就是仿曹云西的。台北故宫藏其十开山水册，第五开为"云西有此图，戏摹其意"，正是草草之乱，寒江、苇叶、散木、莎草、惊沙，他推崇的"乱草如烟涧路平"，于此可见矣，幽澹之致，不减云西。南田没世后，石谷曾摩挲南田旧迹，在一册无款的南田山水中写下自己的感叹。其中有云："天游画雪，简淡中别具一种风致，而极有士气，三百年来复有南田，可谓后先辉映矣。"[1]南田将天游之境作为其荒乱画法的重要来源[2]。他说："荒崖涧路，悄无行人，此天游生画意也。"他重天游，也是重其野意。

结 语

"乱"境的创造以及对"乱"的理论内涵的探讨，是南田对文人画发展的重要贡献。他的艺术不追求闲适和绝对的解脱，而是于寂寞、离乱、无可奈何等不平衡

图14-24 恽南田 故园风物扇面

〔1〕《恽寿平山水册》第十开石谷题词，北平故宫博物院印行，1933 年。
〔2〕陆广，生卒不详，元代画家。字季弘，号天游生，吴（今江苏苏州）人。擅画山水，取法黄公望、王蒙，风格轻淡苍润，萧散有致，后人评其格调在曹知白、徐贲之间。能诗，工小楷。

中置入特别的思考。南田以其艺术的"无定感"，铸造出文人画的新境界。

由南田的理论发明可以见出，中国文人艺术强调安顿性灵，为一己陶胸次，以平和冲淡为审美理想，但并不代表这样的艺术只会追求平衡，排斥冲突；中国艺术追求"粗服乱头"的美，蕴藏着一种独特的自由野逸的精神；文人画的乱乱世界，原来包含着追求生命真性的大文章。（图 14-24）

十五观

石涛的"躁"

北京故宫武英殿的一次中国古代书画轮展，展出石涛《搜尽奇峰打草稿》等作品[1]，其中也有与石涛大致同时的一些艺术家的作品，像龚贤、查士标、恽南田等。一位同行的学者对石涛提出了批评。他说，看其他文人画家的作品，有一种静气，一种纯净的感觉，恬淡优雅，而石涛的作品却满纸"躁气"。

　　文人画讲究静气，讲究优雅，而从表面看来，石涛的艺术可以说是又"躁"又"硬"，他的画看起来不守传统，充满喧嚣躁动，任由"万点恶墨"恣肆飞舞，有时浓涂大抹，形式与文人画传统迥然不同。"文则南，硬则北"，"北派躁硬"，这是董其昌及其后学区别文人画与非文人画的基本观点。在他们看来，南派是"文"的，北派是"躁"的。南宗平和淡雅，北宗冲突喧嚣；南宗含蓄，北宗外露；南宗一般以水墨来表现，即使用色彩，也是淡逸的，北宗却是富丽的，等等。在这样的背景之下，如果董其昌生在石涛之后，我们很难想象他会将石涛归入文人画家行列。

　　但石涛自有石涛的妙处。石涛之友张景蔚说："今之画，予最爱苦瓜僧，其画也，忽起忽往，无来无止，在耳目心思之外，却天地间所自有者。"[2]陈师曾说："石溪石涛两人画，衡恪生平最所笃爱。石溪善涩，故□墨如金石；石涛善拙，故用墨如杵。石溪尚有画家面貌，石涛则一挥扫而空之。盖石涛天资在石溪上，钝根人岂能用拙耶。"[3]在文人画的发展中，石涛是一位表面上不合文人画旨趣、本质上却与之妙然相通的艺术家，他是传统文人画发展后期一位最重要的艺术家和理论家。

　　石涛与朋友谈自己的画时说："此等笔墨，世人见之没意味，而却是清湘真意味。数百年来，此道绝响，都向闹热门庭寻讨，总是油盐酱醋。清湘老人一味白水煮苦瓜，只可与余山道兄先生一路江上澹。"[4]自信之情溢于言表。石涛曾评论当时的画坛，也涉及对自己的评价："此道从门入者，不是家珍而以名振一时，得不识哉？高古之如白秃、青溪、道山诸君辈，清逸之如梅壑、渐江二

〔1〕石涛（1642—1707），明宗室，靖江王后人，出生于广西，年少时历国乱，出家为僧，早年漂
　　泊于武昌、庐山等地的寺院，后拜松江泗州塔院旅庵本月为师，法名原济，号石涛、苦瓜和
　　尚等，驻锡宣城广教寺几二十年，后至金陵，曾游历北京、天津近三年，晚年定居扬州。出
　　佛而进入道教之门，号大涤子，晚号清湘老人。诗人、画家，于画尤精于山水、人物，是明
　　清以来艺术成就最高的艺术家之一。
〔2〕张景蔚题吴渔山《兴福庵感旧图》语。
〔3〕首都博物馆藏石涛《古木丛竹图》陈师曾跋，此见《中国古代书画图目》，编号为京5-71。
〔4〕《国朝名僧书画扇面》第13帧，此扇面见嘉德2011年秋拍。余山，是石涛晚年的朋友，也是
　　八大山人的朋友，是在石涛与八大山人之间通声气的人。

老，干瘦之如垢道人，淋漓奇古之如南昌八大山人，豪放之如梅瞿山、雪坪子，皆一代之解人也。吾独不解此意，故其空空洞洞木木默默之如此。问讯鸣六先生，予之评定，其旨若斯，具眼者得不绝倒乎？"〔1〕石涛的口气很大，对自己的定位也非常微妙。

他说自己的画"空空洞洞木木默默"，其实暗含他是无法之人，是艺道的透脱自在人，不受传统法度的约束。他自知自己的画不合传统文人画的风味："画有南北宗，书有二王法，张融有言：不恨臣无二王法，恨二王无臣法。今问南北宗，我宗耶？宗我耶？一时捧腹曰：我自用我法。"这段话在他的存世文献中多次出现，几乎成了他的宣言。就连远在南昌、一生没有见过他却引以为至交的八大山人也看出了这一点，八大说："南北宗开无法说……禅与画皆分南北，而石尊者画兰，则自成一家也。"〔2〕又说："禅分南北宗，画者东西影。说禅我弗解，学画哪得省。至哉石尊者，笔力一以骋。"〔3〕"无法"成了石涛的一个标记。

因此，要理解石涛的"躁"，还要从他的"法"、从他越出文人画规范的内在逻辑中寻找原因。

一、辟混沌

石涛认为，艺术是一种生命创造活动，不是对某家某派投赞成票的行为。他将真正的艺术家称为"辟混沌手"，如同天地造化那样开辟乾坤。其中包含很有价值的思想。

石涛论画，极重"混沌"二字，他将艺术创造形容为"混沌里放出光明"。《画语录》说："笔与墨会，是为絪缊；絪缊不分，是为混沌。辟混沌者，舍一画而谁耶？画于山则灵之，画于水则动之，画于林则生之，画于人则逸之。得笔墨之会，解絪缊之分，作辟混沌手，传诸古今，自成一家。是皆智得之也。"他的《题春江图》

〔1〕 鸣六，即黄律，是一位居扬州的徽商后代，诗人，石涛与他多有往来。这段话出自石涛赠鸣
　　 六八开山水册其中一幅的题跋，此山水册藏美国洛杉矶市立美术馆，是石涛专为鸣六而作。
〔2〕 八大山人题石涛《疏竹幽兰图》跋语，见石涛《写兰册》。此册共十二页，神州国光本《大涤
　　 子题画诗跋》卷二著录，今不知藏于何处。
〔3〕《题画奉答樵谷太守附正》，见北京故宫藏八大山人等书法册页，十开，《中国古代书画图目》
　　 编号为京 1-4502。

诗写道：

> 书画非小道，世人形似耳。出笔混沌开，入拙聪明死。理尽法无尽，法尽理生矣。理法本无传，古人不得已。吾写此纸时，心入春江水，江花随我开，江月随我起。把卷坐江楼，高呼曰子美。一啸水云低，图开幻神髓。

诗的内容与《画语录》的思想完全一致。《画语录》开篇就说："太古无法，太朴不散，太朴一散，而法立矣。"[1]太朴，就是混沌。混沌是中国哲学中的重要概念，它是对宇宙未分状态的形容，或称为"浑沌"、"鸿蒙"、"洪洞"等。中国哲学将混沌当作宇宙创化的本源性力量，石涛要艺术家成为一个"辟混沌手"，也是要开掘这创造性的力量。（图15-1）

这里有几层值得玩味的意思：

第一，艺术创造是由"性"转出的，是元创。就像天地一样，鸿蒙一开，山川森列，天下万物秩然有序，艺术创造也必须从生命的根源处汲取力量，所谓凿破混沌，就是从人真实的生命冲动、从人的根性中转出创造。石涛的"一画"说，是一种生命创造的学说。

第二，艺术创造必须合于自然。大匠不斫，艺术创造从"太朴散出"，必须合于造化精神，必须是自然而然的行为。混沌与理相对，混沌是无分别的，而理意味着秩序。艺术家是辟混沌手，也就意味着他不是理法的奴隶，必须有一颗真璞的心，不能弄机巧（所谓"入拙聪明死"）。

第三，艺术家必须蒙养。就像山川草木都由"蒙养"所出，艺术也是一样，艺术家必须"蒙养"自己的生命。混沌里放出光明，是由人的真实生命放出的光明。"性"是本然的、绝对的、人人具有的，蒙养不是增加这个"性"，改变这个"性"，而是拂去"性"上的遮蔽，将真性引发出来。蒙养，就是归复混沌，而不是打破混沌。所以辟混沌，不是浑然整全状态的分别。

第四，真正的艺术创造是唯一的。艺术形式是开辟混沌留下的"迹"（如《画

[1] 这是他的基本看法，如《莲社图》石涛题云："画画外无道，画全则道全。千能万变环转，定始于画，归于画也。太古无法，太朴不散，太朴一散，而法立矣。然则尽我所有，法无居焉。法乃出世之人立之也。乙酉，清湘阿长大涤堂下。"时在1705年，此图曾于嘉德拍卖中面世。

图15-1　石涛　罗浮图册之一　普林斯顿大学博物馆藏

语录》所说的"迹化"），它由人的生命根性传出，是唯一的、不可重复的，不是对古人的重复，不是对外在世界的描摹，也不是有意追求与别人的相异，天生一人自有一人之用，天生一艺即有一艺之品。

石涛视艺术与开辟混沌等列，在他之前，传统艺术论中也有类似观点。中国艺术家将艺术当作一种宇宙的学问，就像中国人通过围棋来观宇宙之流——这是中国艺术家的形上学。

三国钟繇论书法就说："岂知用笔为佳也，故用笔者天也，流美者地也。"书虽一艺，却是经天纬地之术，以一管之笔界破鸿蒙，将一泓灵源引入世界。董其昌以作画为"开此鸿蒙"，他说："下笔即有凹凸之形。"下笔即打破虚空，划出生命的影迹，艺术是创造，是宇宙在乎我手，是代天地立心。此昂奋之语，强调真正的艺术创造所应具有的使命感。计成论园林说："掇石须知占天。"园林不是一般的空间创造，在造型上需要空间感和宇宙感的合一，园林艺术家是在宇宙的大开合中做文章的人。

与石涛大致同时的龚半千引禅语说画事："一僧问古德：'何以忽有山河大地？'答云：'何以忽有山河大地？'画家能悟到此，则丘壑不穷。"这是一段极富理论价值的论述。艺术创造是一种"忽地敞开"[1]，丘壑为我灵悟所开，艺术在我"清净本然"觉性中莹然呈现。"忽地"握有创造之权柄，使"丘壑不穷"，灵光无限。正像古人所说的，画家就是"挈云手"。

石涛的"辟混沌手"，就是山河大地的"忽地敞开"，在我的灵性中敞开。石涛与以上所举论者都在本源上赋予艺术以创造的特性——艺术是生命创造的活动。

正因为艺术是生命创造的活动，艺术家是"辟混沌手"，石涛强调，这个创造者是通过一画之法——创造之法——来辟混沌的。石涛说："辟混沌者，舍一画而谁耶！"一画，是他的最高的法，他称为"一画之法"。石涛由此引入对"法"的讨论。这里略述其意。

没有规矩不能成方圆，一物有一物之法，一画也有一画之法，画成则法立。他说："古之人，未尝不以法为也。无法则于世无限焉。"石涛并不是反对法，法是一种必然的存在，他分析法给人、给艺术带来的影响。法是一种"限"，"限"有两面，即：艺术创造具有"法"的正当性，"法"又具有一种限制性力量。艺术创造中的种种局限都是由法的执着而造成的。

正因此，须以"无法"之心待之，不执着于法，挣脱法的束缚。石涛历数"法障"给艺术创造所带来的影响，他对"不立一法"有细致的阐述[2]。

但石涛真正的理论独创在于他对"我法"和"一画之法"的分析[3]。石涛提出"我自用我法"。学术界有观点认为，石涛受晚明狂禅之风的影响，突出艺术创造的"主体性"，这是对石涛的误解。石涛《画语录》说："一画之法，乃自我立。立一画之法者，盖以无法生有法。"[4]他所突出的"我法"，并非是对我的意识的张扬。石涛说：

[1] 本书龚贤一章对此有专门讨论。

[2] 我在《石涛研究》的《论石涛画学思想中的法概念》一章中，对此有比较详细的讨论，北京大学出版社，2005年。

[3] 以上两方面是石涛画学理论的立足点，但并非是其独创，文人画理论中多有涉及。如与石涛大致同时的傅山就说："问此画法古谁是，投笔大笑老眼瞠：法无法也画亦尔，了去如幻何亏成。"（《题自画山水》，《霜红龛集》卷六，清宣统三年丁氏刻本）石涛的好友戴本孝还曾与他讨论过艺术中的"法"的问题，本孝有"无法"、"法无定"、"我用我法"、"我法"等多枚印章，与石涛非常相似。

[4] 有论者误以此为著作权的问题。如吴冠中先生《我读〈石涛画语录〉》说："石涛之前存在着各种画法，而他大胆宣言：'所以一画之法，乃自我立。'"（《中国文化》第12期）又，吴先生在另一论文中指出："石涛狂妄地说，一画之法自我开始。"（《再谈石涛画语录》，《美术研究》1997年第1期）吴先生原是想通过这样的解读肯定石涛"一画"的独创性，但理解却有误。

　　画有南北宗，书有二王法，张融有言：不恨臣无二王法，恨二王无臣
法。今问南北宗，我宗耶？宗我耶？一时捧腹曰：我自用我法。

　　古人未立法之先，不知古人法何法；古人既立法之后，便不容今人出
古法。千百年来，遂使今人不能出一头地也。师古人之迹而不师古人之心，
宜其不能出一头地也，冤哉！

石涛的"我用我法"说的是要返归人的真性，天生一人，自有一人执掌一人之事，
我来作画，没必要仰人鼻息，我手写我口，揭我之须眉，出我之肺腑，此为当然
之理。

　　但这并不代表石涛否定他法而独树我法，更不代表他高高树立一种"主体性"
原则。我自用我法，不是张扬个性主义，否则，石涛就落入了传统哲学所说的"我
执"之中了。在石涛看来，"我执"同样是一种法障。石涛曾谈到自己的认识过程：

　　我昔时见"我用我法"四字，心甚喜之，盖为近世画家专一演袭古人，
论之者亦且曰某笔有某法，某笔不肖可唾矣。此皆能自用法，不已超过寻
常辈耶？及今翻悟之，却又不然。夫茫茫大盖之中，只有一法，得此一法，
则无往而非法，而必拘拘然名之为我法，情生则力举，力举则发而为制度
文章。其实不过本来之一悟，遂能变化无穷，规模不一。吾今写此十四幅，
并不求合古人，亦并不定用我法。皆是动乎意，生乎情，举乎力，发乎文
章以成变化规模。噫嘻，后之论者，指而为吾法也可，指而为古人之法也
可，即指而天下人之法也，亦无不可。

这则画跋写于1691年，其中表达的是对所谓"我见"的思考。就像稍前于石涛的
佛教大师憨山所说的："心与众生等，则我见不立，我见不立，则禅病自消。以心
不自心，则本不生，不生则一法不立。苟一法不立，又有何法而作知见障碍哉。古
人云：'舍情易，舍法难'。禅人舍身即舍情，舍见即舍法，情法两忘，岂不为大无
碍解脱之人哉。"[1]石涛的"我自用我法"不是强调"我见"，正相反，是对"我见"
的抛弃。（图15-2）

―――――――――――――――――――――――――――――――――――――――

〔1〕明释德清《憨山老人梦游集》卷二法语，清顺治十七年毛褒等刻本，见其中《示颛愚衡禅人》
　　一文。

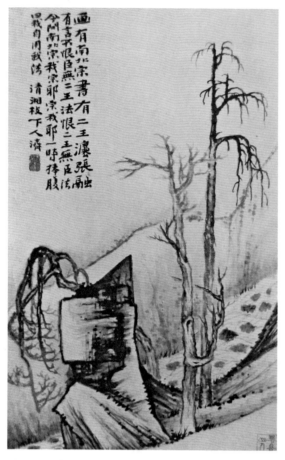

图15-2　石涛　山水册之枯木图　北京故宫博物院藏

石涛一画的创造之法，不是对"法"的否定，而是对"法"的超越。"法"是无法否定的，而人对"法"的执着却是可以通过生命的提升予以超越的。因此，石涛"一画说"的中心，不是"无法"，也不是在逻辑上论述"我法"的正当性，而是落实在对"法"的执着的警惕上。

超越"法"的执着，是石涛艺术思想的核心，是他的"辟混沌手"的根本利器，也是他的画为何不循古法、不循常法、走入"躁""硬"道路的根本原因。这包括两方面内容。《画语录》说："不立一法，是吾宗也；不舍一法，是吾旨也。"《搜尽奇峰打草稿》自题说："不立一法，是吾宗也；不舍一法，是吾旨也。学者知之乎？"他与朋友吴禹声也讨论过这一问题："禹声道兄性淡而喜博雅，正笔墨种子也。出纸命予作画。清湘道人于此中不敢立一法，而又何能舍一法。即此一法，开通万法。笔之所到，墨更随之，宜雨宜云，非烟非雾，岂可以一丘一壑浅之乎视之也。"[1]

不立一法，说的是不有。不舍一法，说的是不无。不有不无，此即中观哲学所说的无分别的不二法门。他的朋友陶蔚将其概括为"以法法无法，以无法法法"[2]。

这也就是石涛所说的"法无定相"。他说：

> 前人云："远山难置，水口难安。"此二者原不易也。如冷丘壑不由人处，

〔1〕胡积堂《笔啸轩书画录》卷上著录。
〔2〕《题苦瓜和尚》，见陶蔚《爨响》，该书不分卷。陶季《舟车集》附，清康熙刻本。

只在临时间定。有先天造化时辰八字相貌清奇古怪、非人思索得来者，世尊云："昨说定法，今日说不定法。"吾以此悟解脱法门也。

古人写树叶苔色，有淡墨浓墨，成分字、个字、一字、介字、如字、厶字，已至攒三聚五，梧叶、松叶、柏叶、柳叶等，垂头、斜头诸叶，以形容树木山色风神态度。吾则不然。点有雨雪风晴四时得宜点，有反正阴阳衬贴点，有夹水夹墨二气混杂点，有含苞藻丝璎珞连牵点，有空空阔阔干燥没味点，有有墨无墨飞白如烟点，有焦如漆邋遢透明点，更有两点未肯向学人道破：有没天没地当头劈面点，有千岩万壑明静无一点，噫，法无定相，气概成章耳。[1]

法无定，定无法，只在临时间定。这个"临时间定"，就是当下直接的妙悟，是生命的原发冲动，是生命原创力的直接抒发，这才是他超越"法"的执着的真正动能。

法无定相，并非强调随意性。学界有这样的说法，认为石涛之法就是自由之法，没有约束之法。石涛说："古人以八法合六法以成画法，故余之用笔，钩勒有时如行如楷如篆如草如隶等法写成，悬之中堂，一观上下，体势不出乎古人之相形取意，无论有法无法，亦随乎机动，则情生矣。"[2]这样的说法很容易使人觉得石涛的所谓"一画"就是随随便便之法。而石涛的绘画表现似乎也在支持这样的判断。其实这也是对石涛的误解。我们要注意《画语录》"一即一切，一切即一"的观点。

石涛的一画之法，是彰显创造性的自由之法，这自由之法是由人的根性上发出的，是人的真性的流露，这是他所说的"一"。一，与佛门的"法性"内涵相近。在佛学中，法性，或称为法界、真如、法身，即万法之体，它永恒不变，常住不改。法性是法的本体，法是一至大无外的概念，宇宙间一切有形之相或无形之理都可称为法，或者叫做法相。但一切有形之相和无形之理，都根源于法性，法性不灭，法相随缘流转，性不改而相多迁，万事万物均是法性真如之相。（图15-3）

《大乘起信论》对"真如门"和"生灭门"的区别可以帮助我们理解此一问题。"真如门"是不生不灭之性，"生灭门"是生灭无成之变。真如是一心之体，生灭是一心之用。二者融通一体，不可分割。石涛的"一画"也具有体用两面。"太古无法，

〔1〕《苦瓜妙谛》册，今藏美国堪萨斯纳尔逊—艾金斯美术馆。
〔2〕石涛《大涤子山水花卉扇册》第十页《柴门徙倚》自题，见潘季彤《听帆楼书画记》卷四。

太朴不散"就是体，石涛服膺佛学"一切众生皆有佛性"的观点，同理，每个艺术家都有自己的原发冲动，这是本，是一，是可以通过正确的修悟而获得的，艺术就是引出这一原发的冲动。而一画之用，是无中之有，一画就是他的情性种子、笔墨种子，翻而为万千气象。

石涛的"一画说"是强调人真性流露的哲学。人的真性，那宇宙中赋予一个生命存在的理由，就是"法性"，就是未散的"太朴"，就是石涛"一即一切"中的"一"。石涛整个画学努力的核心，就是在张扬这个"一"，回护这个"一"，这个艺术生命的终极实在，这个艺术存在的绝对理由（没有真性抒发，也就不需要画，不需要艺术）。他的"没天没地当头劈面点"、"千岩万壑明静无一点"，这个"万"、"一切"，都来自真性的"一"。

北京故宫藏有一套石涛十开册页，是他早期的作品，未系年，大致作于宣城到金陵时期，其中所涉山水乃为早年于宣城、黄山所见。但他不是去做山水的实录，而重在画自己的体会，画对生命的理解。这套册页中的一幅画竹，随意在平坡上点

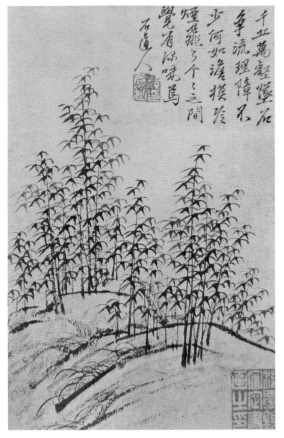

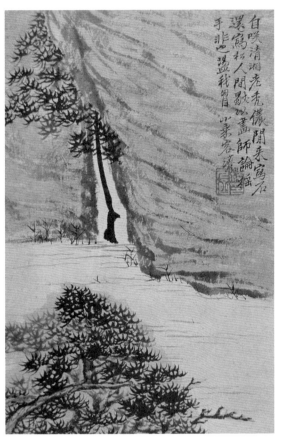

图15-4　石涛　山水图册之一　北京故宫博物院藏
22.3×15cm

图15-5　石涛　山水图册之三　北京故宫博物院藏
22.3×15cm

出一枝枝竹子，墨色浓淡中分出层次，有题跋说："千丘万壑，坠石争流，理障不少，何如澹摸？冷烟飞飞个个之间，觉有深味焉。"他画的是自己生命的感觉，竹树山林只是提供一个表达的媒介。（图15-4）

这套册页有一开画小舟泊岸之景，但这个黄昏之景却给人硬绰绰的感觉，远方的山体以枯笔扫出，略施淡色，以干笔画出丛林，一片枯萎的朽木对着苍天，而近手处小舟之上的弱柳也毫无飘拂之意，整个画面给人短促急切的感觉，没有弱柳扶风的柔媚、渔歌唱晚的怡然。他画的就是这泊于岸的急切和痛快。

这套册页还有一开画瀑布从两峰中泻下，约略写其意思。有题诗道："自笑清湘老秃侬，闲来写石还写松。人间独以画师论，摇手非之荡我胸。"读着这诗，仿佛感到石涛正在山前，笑着面对人们的质疑，他用手指着另一条路，意思是：我不走你们那条重复的路、蹈袭的路，我走的是一条通向心灵深层的路。（图15-5）

二、转动静

　　文人画是追求静气的，这是文人画的典型特征。从北宋的董巨范宽李郭二米，到元代以来的很多画家，他们的作品大都具有这样的特征。笪重光所说的"山川之气本静，笔躁动则静气不生"，石谷南田注此所说的"画至神妙处，必有静气"、"画至于静，其登峰矣乎"的观点，是对这一传统的很好概括。文人画在某种程度上真可以说是一种"好静的画"。本书所讨论的很多画家都追求静气，如云林、渔山、半千、南田等等。

　　但石涛似乎是个例外。读石涛的画，感觉到与这一传统有明显的冲突。笪重光说"笔躁动而静气不生"，而笔墨躁动恰是石涛艺术的特征。他早年的《黄山图》二十一开，就已经有石破天惊的表现，心期万类中，黄山无不有，奇崛的大自然与

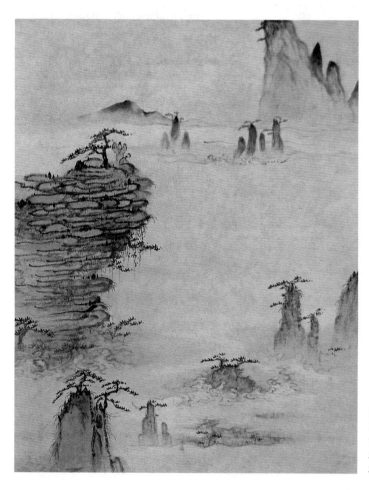

图15-6
石涛
黄山册之一
北京故宫博物院藏
30.8×24.1cm

他内在个性中的放旷和痛快结合在一起，成为石涛的当家面目。（图 15-6）

北京故宫博物院藏石涛《赠吴粲兮山水册》，这是他生平最重要的作品之一。后题跋页附有金陵诗人田林的古体诗：

> 我爱古人之画气魄殊，画中踪迹寻之无。今人之画只求似，心血呕来终不是。比之读书少神解，头白依然不识字。吾师当是佛再来，法门特为众生开。作画直与作书等，信手图成皆绝顶。脱离窠白心目空，沸腾跳跃惊游龙。莽苍之中法不失，千峰万峰如一笔。笔势具有山川灵，意兴却从行云流水出。吁嗟乎，赏音无人那得知，下士闻之徒生疑。此语收拾莫复道，但愿焚香枯坐以自怡。[1]

17 世纪 80 年代石涛居于金陵的寺院，他的画不大为人所理解。田林诗中触及石涛艺术的一些关键性问题，石涛深以为是，他在田林题诗之后又题曰："三十余年立画禅，搜奇索怪岂无巅。夜来朗诵田生语，身到庐峰瀑布间。辛酉佛道日，志山田奇老有古诗题予此册，甚妙，书谢田生……"田林成为石涛的"赏音"者，其实触及对石涛颇有争议的创造风格的态度。田林说石涛作画不守法度，一如佛为众生开新法，给予他"沸腾跳跃惊游龙"的创作方式以极高的认同。而石涛也说自己几十年的探索就在"搜奇索怪岂无巅"[2]，脱略形似，超越法度。这里所谈到的"奇"、"怪"、"颠"、"沸腾跳跃"等，都是石涛艺术"躁"的体现，石涛说他作画是"发一大痴癫"，有诗道："小山大山千点墨，一丘一壑一江烟。晚年笔秃须凭放，翠壁苍横莫我颠。"他的艺术在"颠"（癫）中得来。（图 15-7）

文人画的静，突出静绝尘氛的精神，"无人间烟火气"是它必须强调的。像云林的画中不画人，他那个永恒的江岸不是人活动的空间。董其昌的空灵之作也绝去人迹，具有冷逸的回旋。但石涛却不这样，他的作品充满了人间气味。他有《竹石图》题跋说："近年不道山水无人，兰竹更无，梅壑常见潇洒，数年绝无烟火。客问瞎尊者：'写兰竹师有何法？'余曰：'从不敢得罪此君。'"他的说法很微妙，其实他与云林有很大区别，在他看来，并非无人才是真境界，无人间烟火，并不意味

[1] 田林，字志山，是石涛在金陵时期的好友，二人在十多年间有诗词唱和。田林《诗末》（清康熙刻本）中多有记载。

[2] 石涛此诗的"巅"，当为"颠"之误。

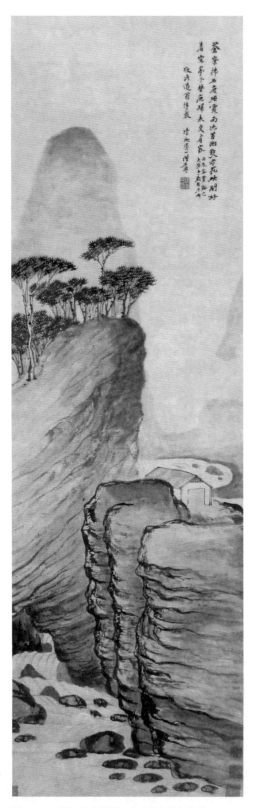

着无尘俗气，画中无人，并不一定就荡尽尘染了。虽然至今没有读到他对云林的负面评价，不过，从他的论画逻辑看，他可能觉得云林、董其昌之辈都有些矫情。文人画如果一直重复那样的道路，一定是衰败之路。比较石涛与云林这两位伟大的艺术家，都达到了传统艺术的极高水平，但石涛是丰富的，而云林则是相对单一的。这是画史上的事实。我们不能简单地说石涛的丰富就是混乱。

梅花，乃淡逸静姝之主也。前人作梅，很少不突出其静美。但在石涛笔下，却是苍莽躁乱。北京故宫博物院藏石涛《墨梅图》，是赠诗友姚东只的。右下钤有朱文"法本法无法"印，正为这幅画的创造方法做了注脚。初视之，觉得乱极了，花蕊凌乱，梅枝一层一层重叠，正是他诗中所说"梅花春乱生"的图像表现。细观后，却发现在狂乱躁动中隐有秩序。古拙之枝笔意凝滞，慢而纠结，而一圈一圈的梅蕊被快速地圈出，俯仰之间，颇有滋味。墨色浓淡干湿处理愈见微妙。笔致虽没有晚年的老辣，但也不失古拙苍莽之态。这幅作品与传统文人画的体式大相径庭，纵逸中有幽深，旋动中有静气，是幽深中的静气。（图15-8）

《金山龙游寺》图册十二开，大致作于1693到1696年间，当时他尚在僧列。龙游寺是镇江的千年古寺，石涛自北京归来之后，应朋友之约，曾在这里居住有日。此册的题跋记载作画的过程："清湘瞎尊者原济避暑金山之龙游寺，手闲心静，弄墨为快，无论纸之大小，各成其数，童子以报成册十二，用印藏之，世有高眼者与之赠。"

这套册页是在"心静手闲"的状态下画出的，不是应人之请。镇江的这座古寺安静至极，他的

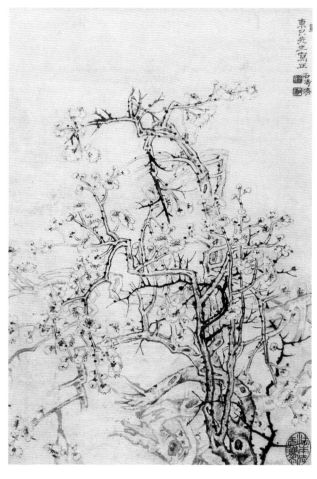

图15-8
石涛
梅花图轴
北京故宫博物院藏
51.4×35.4cm

心灵处于自由的状态中，手下的作品是他真情的流露。但就是在这样的氛围中，石涛还是故态重演，外在的安静，恰恰推荡起心灵的奔放。尤其其中一幅画江边之景，那种内在的旋转非常灼目，似乎要带动人旋转起来，笔势快，以干墨枯笔画出岸边，再用浓墨点出丛树，蓊蓊郁郁。一行大雁飞过，由画面的左下向右上飞去，与岸边坡岸的走向、村舍鳞次栉比的走向还有密密丛树的走向形成一致的趋势，造成了整个画面都在飞的感觉。但河面是静的，一舟静横，也是静的，石涛在静中飞腾自己的精神，给这个黄昏溪岸涂上了卓异的色彩。（图 15-9、15-10）

　　这些失却文人画静气的作品，具有不容置疑的艺术魅力。放到中国文人画的大背景下看，这样的作品也属上乘，因为作品中体现出充沛的生命力，有丰富而细腻的生命感受，线条虽然是粗的，用心却很细，体现出中国哲学天人相合的精神旨趣，没有忸怩，没有外在的粉饰，袒呈一片心，照彻天人。正像上面所举那幅《梅花图》一样，这样的画并不与静寂绝缘，就是在这件气氛躁动的作品中，在那飞旋

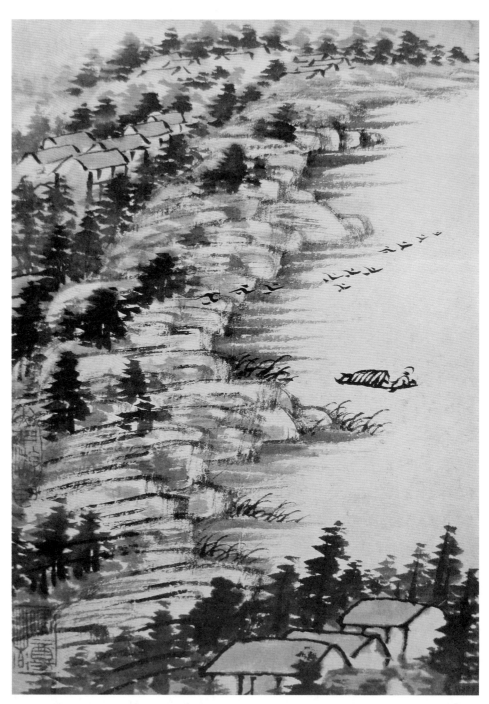

图15-9　石涛　金山龙游寺册之一　北京故宫博物院藏
24.6×17.6cm

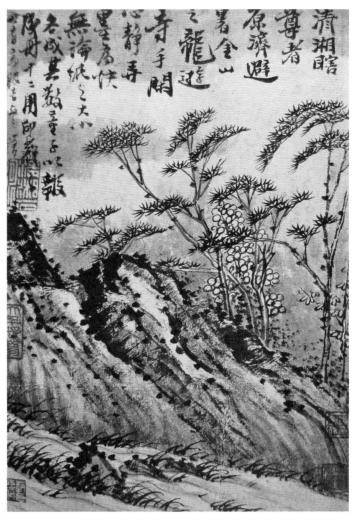

图15-10
石涛
金山龙游寺册之二
北京故宫博物院藏
24.6×17.6cm

的节奏里，我们似也能读出艺术家深心的安静和欣然，那是古朴苍老中所隐藏的千
古寂静。

如何理解石涛艺术中躁静的问题，其实牵涉到对文人画发展趋势的看法。

石涛为什么会形成这样的艺术风格？显然他不是要脱离传统文人画发展的正
脉。他的艺术以狂涛怒卷为特色，有激烈的躁动感，形式上没有传统文人画的渊深
幽静，这与他的个性有关。像上文所举的龙游寺图，呈现的是他的本色，他是一位
浪漫的诗人，一位在酡然沉醉中高蹈的艺术家。同时，也与他的艺术发展道路有关，
早年他在黄山，深受黄山画派（宣城画派可以归入广义的黄山画派）的影响，他的
艺术气质于此得以奠定，是江山之助，也由于同好之间的相互激赏。他说，"豪放
之如梅瞿山、雪坪子"，以梅清、梅庚为代表的宣城诸家豪放的艺术风格对他的艺

术有相当大的影响。但这都不是决定性的因素，石涛之所以选择"躁"的艺术风格，与他的艺术追求、他的哲学观念深相关联。

首先，躁，与他对绘画真性的追求有关。他的画大多是在一种"墨醉"的情况下创造的。北京故宫藏其杂画册十二开，其中有一开题云："畹翁先生风雅之宗，久收法书名画，济丙子再过广陵奉访，公出宋纸十二，命作花果、水山、屋木，余尝见饮酒者，初闻我使酒，既且我转为酒使，予每每不解其故。今日笔酣墨饱，拉沓模糊，一径为他拽去，而予渺不自知，遂自名之曰'墨醉'。"不是说他每画必酒，他的"墨醉"所突出的是一种酡然沉醉的生命精神，一种飞扬灵动的情怀。正像他的朋友张汝作赠其诗所说的："每于醉后见天真。"他在沉醉中显露生命的真实。躁，攸关他的生命真实观。

这样的精神在其《秋林人醉图》中体现最充分[1]。此图是赠给朋友、诗人程松皋的，画得天真烂漫，并且一题再题：

> 长年闭户却寻常，出郭郊原忽恁狂。细路不逢多揖客，野田息背选诗郎。也非契阔因同调，如此欢娱一解裳。大笑宝城今日我，满天红树醉文章。
>
> 昨年与苏易门、萧征义过宝城，看一带红叶，大醉而归，戏作此诗，未写此图，今年余奉访松皋先生，观往时为公所画《竹西卷子》，公云："吾欲思老翁以万点朱砂胭脂乱涂大抹《秋林人醉》一纸，翁以为然否？"余云："三日后报命归来。"发大痴癫，戏为之并题："白云红树野田间，去者去兮还者还。昨日郊原凭望眼，七珍八宝斗青山。人同草木一齐醉，脱尽西风试醒时。大雅不知何者是，老来情性惯寻痴。"
>
> 昔虎头有三绝，吾今有三痴，人痴语痴画痴，真痴何可得也！今余以此痴呈我松翁者，则吾真痴得之矣。索发一笑。清湘陈人大涤子济青莲草阁。

画美，诗美，情更美，意亦幽深，简直使人感觉到李白再世，极尽放纵恣肆的感觉。一带红叶，大醉而归，秋醉，人醉，在这醉意中，天地都在跳率意的舞蹈，人同草木一起醉，心如神仙一齐飞。这是那个晦暗的时代，很难见到的亮色；这是这

[1] 此图本为大风堂所藏，今藏纽约大都会艺术博物馆。

图15-11
石涛
山水图

个负载了五千年的沉重文明，很罕见的透脱。石涛简直可以说是文人画的"神"。(图15-11)

他在一则题兰竹的诗中写道："是竹是兰皆是道，乱涂大叶君莫笑。香风满纸忽然来，清湘倾出西厢调。"[1]《秋林人醉》，就像一部《西厢》，其中繁弦急管，燕舞花飞，惟有解人方能体知。在石涛，是人痴语痴画痴，一任性灵飞舞。这幅作品其实是当时扬州艺术活动的一个缩影，其中所释放出的艺术精神，具有很高的人文价值，在一个虚与委蛇、极端商品化的社会中，这样的精神弥足珍贵。

他的作品如烂漫的山花。上海博物馆藏其十二开山水花卉册，作于1699年，也是一次醉后的作品。他得到一些极为珍贵的澄心堂纸，这吸水性好、润滑如玉的

[1]《为在北先生画兰竹并题》，《大涤子题画诗跋》卷二。

图15-12　石涛　山水花卉册之一　上海博物馆藏　24.5×38cm

宝物使他无法自已，他记下性灵的飞舞，其中就有这幅兰花。古往今来兰花之作多矣，很少有像他这件作品的，犹有神助，散发出天国的逸响。那是他的真性在绽放，有一种无法以语言描绘的美感。上有题语："群芳争吐笔端新，百草千花二月春。墨染幽香埋古雪，澄心堂纸醉传神。清湘大涤子济醉后既得此纸入手，必然得罪此君为快。时己卯二月大涤堂下。"（图15-12）

石涛的作品具有狂的特性，他"一时收不住"，笔底波澜就翻卷起来。石涛有八开花卉山水人物册，藏上海博物馆，这是极尽疯狂的册页。第一帧画高山流水，远岫孤舟。第二帧画老梅一本。第三帧画兰花一丛，有"幽香拂珮亦何长，不拟湘臣远寄将。自是春芳胜秋色，东风摇映满琼珰"的题诗。第四帧画枇杷一树。第五帧画修竹一竿。第六帧画芭蕉下一人，有"野性自逍遥，新诗换酒瓢。狂来无可对，泼墨染芭蕉"的题诗。第七帧画梅枝。第八帧画菊花，有"兴来写菊似涂鸦，误作枯藤缠数花，笔落一时收不住，石棱留得一拳斜"的题诗。八幅作品，尽显狂态，读这样的作品，感觉到心都随着它们飞起来了。石涛就是要以这样激越的节奏，写他奔放的心灵，表达他的墨醉真情。

在"墨醉"中显露真情，是石涛艺术最感人的地方。每于醉后见天真，在文人画史中并不乏见，但石涛却在酡然沉醉中，着以浪漫和风华，此一境界罕有人能过

之。石涛更像是书法家中的怀素和杨铁笛，在沉醉中有酣畅和幽深。（图15-13）

其次，石涛以躁超越动静的表相感知。正像石涛所说的"三十年来立画禅"，他以画来说禅家的道理，说他的人生体验。他的"躁"深得禅宗思想的精髓。《秋林人醉图》石涛题诗中有"大笑宝城今日我"句，这种"大笑"的精神，在其狂涛大卷的《狂壑晴岚图》题诗中也有体现：

> 掷笔大笑双目空，遮天狂壑晴岚中。苍松交干势已逼，一伸一曲当前冲。非烟非墨杂遝走，吾取吾法夫何穷。骨清气爽去复来，何必拘拘论好丑。不道古人法在肘，古人之法在我偶。以心合心万类齐，以意释意意应剖。千峰万峰如一笔，纵横以意堪成律。

图15-13　石涛　观音图轴　上海博物馆藏
193.6×81.3cm

石涛有诗云："拈秃笔，向君笑，忽起舞，发大叫，大叫一声天宇宽，团团明月空中小。"这"大笑"、"大叫"的精神最为禅家推举，禅家视此为性灵的抖落。《五灯会元》卷五记载药山惟俨事，药山"一夜登山经行，忽云开见月，大啸一声，应澧阳东九十里许，居民尽谓东家，明晨迭相推问，直至药山。徒众曰：'昨夜和尚山顶大啸。'李（翱）赠诗曰：'选得幽居惬野情，终年无送亦无迎。有时直上孤峰顶，月下披云啸一声'"。北宋云门宗的法昌倚遇禅师有句云："不如策杖归山去，长啸一声烟雾深。"在大啸中，一切的束缚都解脱，我执法执荡然无存，惟有生命的烟雾深深，惟有一颗真实的心灵在自语。此时真正是宇宙在乎我手、眼前无非生机。石涛的"我自发我之肺腑，揭我之须眉"的精神，就是一种"大笑"的精神。

冯友兰先生《中国哲学简史》将禅宗称为"静默的哲学"。禅是有静思的意思，但在南宗禅的发展过程中，这样的思想被超越了，禅宗的宗旨并不在静默。老子说："静为躁君。"老子提倡渊静幽深之无为之道，以静观动是道家思想的基本方向。但

禅宗却不这么看，它的哲学指向是对躁静的超越。在真实的心灵中，无躁无静。这正是大乘佛学不生不灭、不来不出的不二哲学的逻辑使然。南禅在发展的过程中，将"莫静坐"作为它的重要坚持，反对北宗拂尘看静的静修思路。在南宗禅看来，关键不是动静，马祖就有一味寂静就会"沉空滞寂"的观点。赵州说："不识玄旨，徒劳念静。"《赵州录》记载这样的师徒对话：

> 问："无为寂静的人，莫落在沉空也无？"师云："落在沉空。"云："究竟如何？"师云："作驴，作马。"

意思就是自然而然，不劳心力。一味虚静，只能是沉空滞寂。

石涛对南禅此一思想有深刻领会，他的一画之法，不有不无，从而导向对以静观动哲学的否定。这位身体微瘦、性情沉静的艺术家[1]，胸中却蕴藏着大海一样的世界，他忽而沉静，忽而喧腾，一切都是性灵的自由展现。他有题画跋云："山以静古，木以苍古，水之古于何存？其出也若倾，其往也若奔，而卒莫之竭也。道人坐卧云瀣中，十年风雨，四合茫混，心开亲于轩辕老人前，探得此个意在。"[2]传统文人画的高古之趣，常由静中参取，而石涛却要在奔腾喧嚣之中追求水的古趣，所谓"十年风雨，四合茫混"。我们看他画黄山诸胜图，如莲花峰，他并非画山的静谧，也不画山的险奇，而是画一朵莲花在茫茫云海中浮荡，他画的是他意念中的莲花峰。在他浪漫的情怀中，天地中无静止之物。

他总是以黄海（黄瀣）来指代黄山，虽然历史上有这样的称呼，石涛特别加以强调，包蕴着他对世界的理解。他以海的感觉来读世界中的一切，在他的心中，一切都翻腾着。《画语录·海涛章》写道："海有洪流，山有潜伏；海有吞吐，山有拱揖；海能荐灵，山能脉运。山有层峦叠嶂，邃谷深崖，嶙峋突兀，岚气雾露，烟云毕至，犹如海之洪流，海之吞吐。此非海之荐灵，亦山之自居于海也。"在他心目中，山就是海，海就是山。在他意识的抚摩中，一切都在喧腾中，直立的山也飘动了，起伏了，翻飞着，带着他的性灵。他的《余杭看山图》与《搜尽奇峰打草稿》等传世名作，也有此一风格，都是满纸混沦，波动不已，不是山之曲，而是海之歌，没

──────────

[1] 时人对他的形象有描绘，说"清湘瘦面客"。其友汤岩夫题《石公种松图》说："面兹瞿昙，天然静朴。素向绝尘，孤标凌玉，韵出于桐，人瀣如菊。"此图今藏台北故宫博物院。
[2] 胡积堂《笔啸轩书画录》卷下，清道光乙照斋刻本。

有不增不减的平静，只有狂涛怒卷。他
画山，常常变化荷叶皴法，将山画得丝
丝纹理出，有迎风漫摇之感。如上海博
物馆所藏石涛作于1675年的《松阁临泉
图》，山居然有松的纹理，奇趣横生（图
15-14）。我们不能不叹服石涛奇妙的想
象力和他的艺术独特的感染力。

　　再次，石涛超越躁静的艺术思想，
有深刻的文人画发展史的因缘。元代如
倪云林高深渊静的山水成为后世之楷范，
其衣被后人，非一代也。吴门画派创造
出独特的静气山水，然而吴门后学一味
追求寂静，遂致软媚单调之作频生，文
人画发展的"无力感"也便露了出来。

　　就文人艺术的旨趣而言，这种幽深
静穆的审美风范具有很大的影响力。晚
唐诗僧皎然所描绘的"真性怜高鹤，无
名羡野山，经寒丛竹秀，入静片云闲"
的境界，在文人艺术中有崇高地位。但
在文人画的发展中也有另外一种倾向：在
满纸混沦、一片躁动中追求永恒的宁静。
像元代方方壶的奇山异水，就蕴涵着无
尽的躁动。比石涛稍长的艺术大家程邃更
是如此。这位文人印的大师引金石气入绘
画中，作画如篆刻，善用渴笔焦墨，他
所推崇的干裂秋风、润泽春雨式的风格，
对画坛有深远影响。上海博物馆藏有他
的山水册页，其中一幅上有跋云："山静
似太古，日长如小年。此二语余深味之，
盖以山中日月长也。"这幅画以枯笔焦墨，
斟酌隶篆之法，落笔狂扫，画面几乎被塞

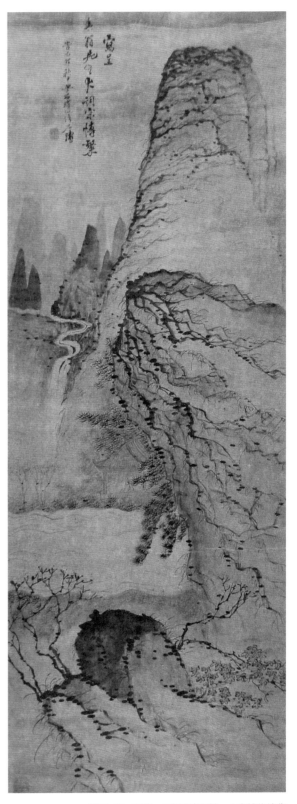

图15-14　石涛　松阁临泉图轴　上海博物馆藏
131.3×49.8cm

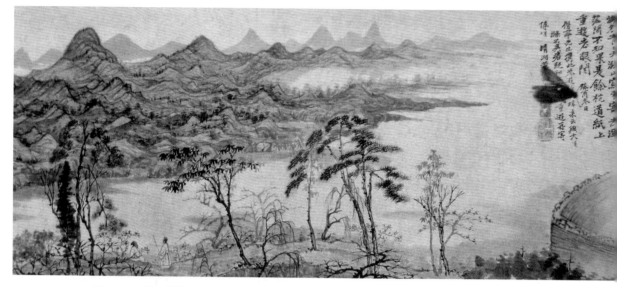

图15-15　石涛　余杭看山图卷局部　上海博物馆藏　30.5×134.2cm

满，有一种粗莽迷朦、豪视一世的气势。表面看，这画充满了躁动，但却于躁中取静。读此画如置于荒天迥地，万籁阒寂中有无边的躁动，海枯石烂中有不绝的生命。

因此，从本质上看，石涛并不是个例外，他并没有背离文人画传统，他在躁动中创造的永恒寂静的境界，其实正是文人画静气的根本旨归。（图15-15）

我们看北京故宫所藏的石涛山水十开册页，是金陵时期的作品，其中第九开画怪石，几棵老树，几乎有克里夫兰美术馆所藏陈洪绶《抚古双册》中的老树的感觉。第十开山水，上有"画有南北宗，书有二王法……我自用我法"的著名题跋，是赠

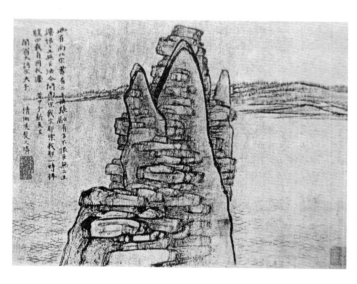

图15-16
石涛
山水册之一
北京故宫博物院藏

给金陵学使赵阆翁的作品，赵的儿子赵子泗此时正跟石涛学诗学画。照埋说，赠给官员的作品应该画得平正些，但石涛画一峰突起，怪石嶙峋，森然可怖，后面只是几笔擦出远山，简直有人间难得几回闻的感觉。山势如手指，就像是石涛在宣示。这两幅作品都给人千年奇崛的感觉。他于浑穆苍莽中追求永恒的宁静，于此作品一览即知。（图 15-16）

三、抹烟霞

石涛的"躁"还体现在他的色彩运用上。上文所举的《秋林人醉图》中有一段题跋说："公云：'吾欲思老翁以万点朱砂胭脂乱涂大抹秋林人醉一纸，翁以为然否？'余云：'三日后报命。'""以万点朱砂胭脂乱涂大抹"是石涛的能事，也是他的艺术的一大特色。他以明艳的色彩，来发他的艺术痴癫。

这与文人画的传统显然有不合之处。清代广东一位收藏家梁廷枏（1796—1861）曾评论石涛说："予生平绝不喜清湘画，顾其合作，则往往在酸咸之外，兰竹尤为惯家能事，尚存正轨，此尤其能中之，能者盖纸短而画密，故交搭处往往见心思。花之亭亭秀出，犹余事也。他卷则行草旁缀，画与字杂乱无章，令人对之作十日恶矣。"[1]这样的观点在今天也是存在的，一些论者提到石涛，常常会以极致的话来鄙夷之，认为他的浓涂大抹，作丑作怪，令人无可忍受。（图 15-17）

他的画在色彩上与文人画的恬淡优雅相去甚远。石涛的花鸟山水，水墨、着色皆有，在着色画中浓重的色和淡逸的色不时而出，并不囿于一方。在文人画的发展过程中，超越形似、水墨至上的观念影响深远，像荆浩《笔法记》以及宋人托名王维的《山水诀》都为水墨张目，北宋以来的山水大家一般都不着色，即使到了元代黄公望、王蒙之辈，也只是略施丹朱，与浓涂大抹完全不同。董其昌对文人之画与工人之画的区别，在一定程度上也贬抑了着色画的发展。求于五色之外，成了文人画的重要特征。甚至有人误解为文人画就是水墨画，是一种区别于着色画的绘画。

但这无法约束"我自用我法"的石涛。他的画可以说是山花烂漫，奇花异草

[1]《藤花亭书画跋》卷二《僧清湘画兰卷》，1934 年活字本。

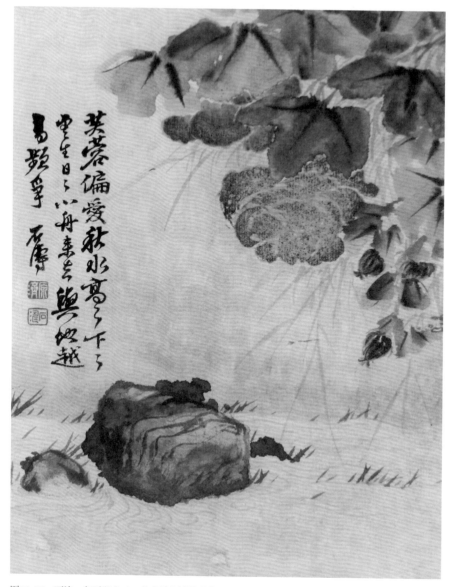

图15-17　石涛　杂画册之二　北京故宫博物院藏　32.2×25cm

频出，他的山水中也多有着色，色彩浓重，一眼视之，就与传统的文人画不同。云林号"幻霞"，他的烟霞只是一种虚幻，他要在烟霞之外求烟霞。而石涛可不这样，他就于烟霞之中求浪漫，他的画有一种浓装艳抹的装饰性风格，走的不是简澹冷寒的道路。他认为绘画在于自由的表达，而不在于冷寒简疏澹。在他看来，所谓色空观念，也不是对色的简单排斥，而是超越对色相世界的执着。

　　他认为，他作画是以性灵来照亮世界。他的一段表述极富理论价值，显示出他的卓异之处。他是一位具有很深哲学和艺术修养的艺术家，和那些大字不识几个、

只能涂抹图像的所谓艺术家完全不同[1]：

> 山林有最胜之境，须最胜之人，境有相当。石我石也，非我则不古；
> 泉我泉也，非我则不幽。山林者我山林也，非我则落寞而无色。虽然，非
> 熏修参劫而神骨清，又何易消受此而驻吾年。[2]

没有我来，山林则落寞而无色；我来了，山林与我一时都明亮起来。这正触及中国美学史上所讨论的"美不自美，因人而彰"的思想[3]。他说，墨有墨法，点有点法，形式各有其用，但他只有二法："更有两点未肯向学人道破，有没天没地当头劈面点，有千岩万壑明静无一点。"他以幽默的口吻，说这个不肯向人道破的秘诀，其实就是人自成章，随物赋形，没有什么可以捆束的，也包括色彩。面对如许丰富之大千世界，艺术家自我禁闭，岂不冤哉！他晚年有一则画跋写道：

> 春草绿色，春水绿波，春风留玩，孰为不歌！

在他看来，我为我的心灵而歌，我为生命而歌，那种认为文人画只能以无色或淡逸之色来表现的观点，对于他来说是多么的迂阔。

我们可以通过他的一件藏于上海博物馆的花卉册页，看他这方面的基本坚持。此册页大致作于1696年前后，是他的大涤堂建立前后的作品，其中有一幅署作于甲戌，时在1694年，而其他十一开未纪年，可能并不都作于此年。此册本为他的密友张景蔚收藏（其上有多枚张的收藏印），是他精心创作的作品。（图15-18）

其中有一开画杏花一枝，艳艳绰绰，丰姿不凡，枝虬结，叶纵放，花摇曳。上自题云：

> 不设此花色，焉知非别花。此画惟设色，而恐近涂鸦。如何洞如火，
> 神韵无毫差。吾为此作者，游戏炼明霞。苦瓜济。

〔1〕 文人画家中，可能有比石涛读书多、学养厚者，但若论识见之深刻、富于理论创新性，则无出其右。其《画语录》，简直有东晋哲学家僧肇的风采。
〔2〕 石涛《山林胜境图》题跋，图今藏四川省博物馆。
〔3〕 叶朗先生《美在意象》一书对此有系统论述，北京大学出版社，2010年。

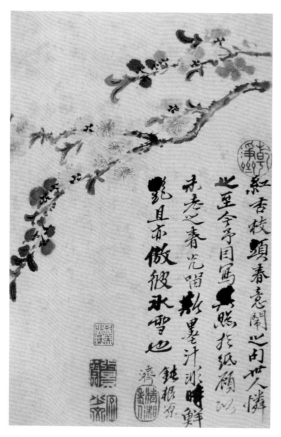

图15-18石涛　花卉册之三　上海博物馆藏　31.2×20.4cm

此诗延伸画的意思，含义颇深。他谈了三层意思。第一，不设此花色，焉知非别花。如同他所说的，太朴一散，法即立矣。画必有其形，形者，别异也。没有形，也就没有确定性，也就没有了"法"。《画语录》所谓"无法则于世无限焉"，也是这个意思。这是他的"不舍一法"。第二，此画惟设色，而恐近涂鸦。意思是，仅仅停留在图写花的形色，也即今人所说的照相式反映世界，这跟随笔涂鸦没有什么区别，这样的画没有任何价值。这是他的"不立一法"。第三，他画此画，在花又不在花。在花，说画必须有其形，无形则无基本规定；又不在花，则是说若拘于形，也就是拘于法，这样便不能产生真正的艺术。我特别为此画者，乃为我的心，我的心托于物而出，故而所画非物，而是"神韵"——是与我心灵相通的活泼韵致。（图 15-19）

他的结论是，他的花卉是"游戏炼明霞"——在游戏自在的创造中抹下性灵的明霞。这首诗对石涛的色彩观真是一个很好的概括。"炼"，不是像云林那样将明霞虚化，而是将其凝结于笔端。

正因此，他画中的色彩，不在物象的描摹，而是为心灵图影。这套册页中有一幅画荼蘼，却着意于荼蘼丛中的蔷薇。他题诗道："一样花枝色不匀，偏放野趣闹残春。分明香滴金茎露，更比荼蘼刺眼新。"并有小注云："荼蘼白而一色，此写红黄蔷薇，故刺眼新也。大涤子济。"荼蘼开白色的小花，但他有意杂入红黄的蔷薇，突出他所说的野趣，他的"刺眼新"的感觉。（图 15-20）

这套册页中又有一幅画桃花，他题道："度索山光醉月华，碧空无际染朝霞。东风得意乘消息，变作夭桃世上花。如此说桃花，觉得似有还无，人间不悟也，何泥

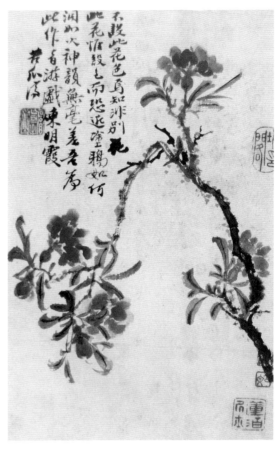

图15-19
石涛
花卉册之一
上海博物馆藏
31.2×20.4cm

作繁华观也！清湘大涤子济。"画的是桃花，着意却不在桃花之相，而是抖落一种春意，那种碧空无际中染出天地明霞的种子，桃花只不过是借一阵春风，将此明霞之意吹落。他画的是桃花的"种子"——明霞，而不在桃花。（图 15-21）

　　禅宗中有"如春在花"的思想，《石门文字禅》卷十八说："如浩荡春，寄于纤枝；如清凉月，印于盆池。""譬如青春，藏于化身，随其枝叶，疏密精神。"春是"一"，是全体，是真如，而"花"是"一切"，是分身，是事相。如春在花，随处充满，明秀艳丽，在在即是。石涛的诗解，真合禅门宗旨。

　　石涛的画可谓撒落一片明霞，我看到普林斯顿一位收藏家收藏的宣城十开册页时，就有此感觉。石涛作品的不易把握之处往往如是，他虽出一相，其意又不在相，他在恍惚中，似要抓住表相世界背后的那"一点微茫"。没有这一点，就没有石涛。正是在这个意思上说，他的画中，没有黄山，没有奇峰，没有艳绰的花朵，只有石涛。他的画哪里会在乎青藤、白阳，哪里会在乎何者古法何者我法，他只是直抒性灵而已。

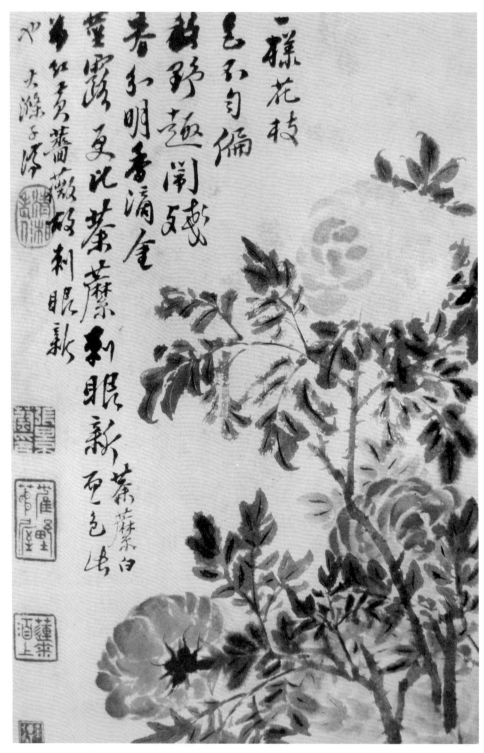

一樣花枝
色不勻偏
新野趣開蘡
春和明香滴金
董露文花荼蘼
刺眼新荼蘼白
莘紅賣薔薇放
刺眼新更色佳
大滌子濟

图15-20　石涛　花卉册之四　上海博物馆藏　31.2×20.4cm

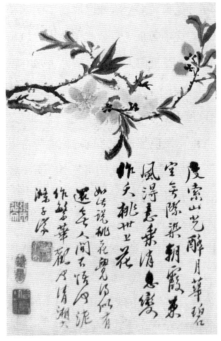

图15-21　石涛　花卉册之二　上海博物馆藏
31.2×20.4cm

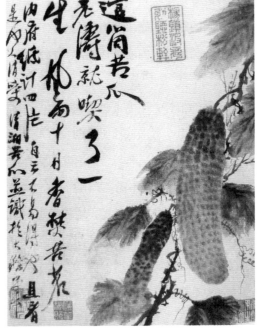

图15-22　石涛　蔬果册之一　香港至乐楼藏
28.5×22cm

这正像《二十四诗品》"精神"一品所说的："欲返不尽，相期与来。明漪绝底，奇花初胎。青春鹦鹉，杨柳楼台。碧山人来，清酒深杯。生气远出，不著死灰。妙造自然，伊谁与裁。"石涛的画中真有李白"问余何意栖碧山，笑而不答心自闲"的浪漫意味。他的画没有陈腐，没有迂讷，只有活泼泼的生命精神。采采流水，蓬蓬远春。如觅水影，如写阳春。风云变态，花草精神。海之波澜，山之嶙峋。俱似大道，妙契同尘。他要捕捉天地的妙意，铸造他性灵的天国。

正像清末金石学家吴大澂所说："从来嗜画者往往好淡逸而不喜浓重，而有识者又以古厚苍老为贵，此南田与石涛之别也。好南田者又赏其浑厚，好石涛者或喜其清腴，以为不类其生平面目……而重以苦瓜之画，绝非寻常之苦瓜，乱头粗服，而设色浓重者，比所最异者……吾吴画家布局以清淡为贵，用笔以飘忽见长，当以石涛为对症之药，当时以画著名，与南田并重，则有墨井道人，亦以苍浑古厚见重于一时。"〔1〕

〔1〕《溪南八景图》题跋。此图本为八幅，清末到民国以来有四幅不见，后由张大千仿作丢失的四幅，以成其全。合石涛与张大千而成之《溪南八景图》今藏上海博物馆。

香港至乐楼藏石涛花果册中有苦瓜一图，可与青藤"半生落魄已成翁"的葡萄相比，画的是一种痛快淋漓的人生感觉。自题云："这个苦瓜老涛就吃了一生，风雨十日，香焚苦茗，内府纸计四片，自云不易得也，且看是何人消受。清湘苦瓜并识于大涤堂下。"他号苦瓜，这个苦瓜吃了一生，寒酸乎？落魄乎？可能都不是，狷介、自得的情怀，平常心即道的思想，皆由一只苦瓜参出。此图的设色令人难忘，幽澹中有惊艳。清人钱杜所说的"石涛师下笔古雅，设色超逸，每成一帧辄与古人相合，盖功力之深，非与唐宋诸家神会心领，乌克臻此"[1]，于此图可见矣。石涛曾有《瓢儿菜图》，今不见，与至乐楼这幅苦瓜图应是相似的类型，为程梦星所藏。仇树题道："一棱春蔬设色嘉，画禅随意写烟霞。凡心涤去宜飞雨，信手拈来可当花。未必瓜壶输老圃，肯将葱薤溷仙家。问谁省识根香妙，滋味诗书许并夸。"[2]此诗移评石涛的苦瓜图似正合适。（图15-22）

张大千毕竟是一位有很高造诣的艺术家，他混乱了石涛的艺术市场，但也是少数能真正理解石涛的艺术家。虽然以他过于机心的情怀，还无法达到石涛的艺术境界，但石涛的艺术可以说是他的底色，他受石涛用色的影响非常深。我们在他大量的作品中都可以看出石涛用色的影子，包括他极尽浪漫的《爱痕湖》。张大千生平仿石涛之作很多，如大都会所藏的《野色》图册，当是大千的仿作，酷似石涛，但其设色与石涛相比又过于亮丽，缺少石涛的沉稳和幽淡。

华盛顿弗利尔美术馆藏石涛十二开山水册，张大千评之曰："此石师中年精意之作，笔法沉雄而秀泽，设色简澹而明艳，真第一希有者。"他得此画于一位日本的收藏家，视为宝物，须臾不离，战乱中也日日携带。这件作品的设色给人极深印象，韵味简澹而有内涵，色调沉稳中有力量。石涛跋称："清湘大涤子春雨中偶拈祝枝山题画诗十二首画之，以为画笔引道。"并在总跋中写道："打鼓用杉木之椎，写字拈羊毫之笔，却也一时快意，千载之下得失难言，若无斩关之手，又谁敢拈弄。悟后始信吾言。清湘大涤子并识于大本堂。"[3]石涛透出强烈的自信，将它作为"斩关"之作，是彻悟后的作品。如其中一幅画有"翠减寒山旧，红添枫叶新。杖藜盘曲径，犹是太平民"诗意，山树青红，幽人茅屋，色彩优雅而深沉。（图15-23）

〔1〕 钱杜《松壶画忆》卷下，清光绪榆园丛刻本。
〔2〕 端方《壬寅销夏录》，稿本，不分卷。
〔3〕 《大风堂书画录》（张爱编，民国铅印本）第63页"苦瓜山水"有类似题跋："打鼓用杉木之捶，写字拈羊毫之笔，却也快意一时，千载之下得失难言，若无透关之手，又何敢拈弄，图苦劳耳。岁庚午长夏，偶过岳归堂，徽五先生出纸命作此意，漫请教正。清湘石涛济樵人。"

翠帏寒山舊日红添枫
業新枕蒸盤曲径
猶是太平民

大滌子

图15-23（1）　石涛　山水册之一　弗利尔美术馆藏

图15-23（2）　石涛山水册张大千题跋局部　弗利尔美术馆藏

石涛的设色富有一种浪漫色彩，满天红树醉文章，是石涛艺术的一个象征。他的很多画总有一种奇花初胎、明漪绝底的美。《大风堂书画录》载有石涛《秋山图》，此图今不知藏于何处。图为立轴，右上引首处有"我法"朱文印，下录四诗云：

千山红到树，一水碧依人。避暑知无计，鱼缯雪染陈。

千山红到树，一水碧依人。似有云来岫，呼之澹远亲。

千山红到树，一水碧依人。寄兴前溪士，当寻作比邻。

千山红到树，一水碧依人。记得我旋路，开轩接渭滨。

款："时丁卯长夏，客三槐堂，谓老道翁见访，读案头卷上，喜予'千山红到树，一水碧依人'之句，出纸命予写山，复用为起语，并呈索笑。石涛济山僧。"[1]诗中所体现出的浪漫气息，荡漾在他的很多作品中。

藏于华盛顿弗利尔美术馆的另一石涛十二开山水册，为其晚年定居扬州时所作，有大涤之款，但所画的是金陵忆旧，笔力沉郁顿挫，色彩幽深绚烂，带有迷离的追忆色彩，是眷顾，又是怅惋。其中有一页画青龙山古银杏树，这是一棵千年的古树，历尽摧折而不倒。此图真可谓"笔墨超凡，脱尽画师气息"（收藏者瓢叟题跋语）。石涛题诗云："六朝雷火树，锻炼至于今。两起孤根岫，双分破臂琴。插天神护力，捧日露沾襟。偶向空心处，微闻顶上音。"诗画相参，别有风味。（图15-24）

美国克里夫兰美术馆藏石涛为仲宾所作八开《秦淮忆旧》图册，跋称："仲宾先生以宋纸八幅寄予真州命画，因忆昔时秦淮探梅聚首之地，写此就教。"图册作于1695年前后，也是一件回忆性的作品。吴湖帆说此作"奇宕"、"磊落"。设色有大千所说的明艳中带有沉雄的特点，属于"万点朱砂浓涂大抹"之作。近代海派画家吴华源（子深）题此画说："此册系宋代佳楮，宜其色墨融洽，非寻常名迹所能企及。"其中题仲宾一页，画奇绝之山，就如早年画宣城响山的那幅作品，所谓"响山之背，正是我法"，山石作卷云状，又如一片卷席由天而降，一舟正行于山下，舟中人仰目而望，在紧张的构图中突出其壮阔，卷云与人的仰望形成奇妙

[1]《大风堂书画录》，第49页。

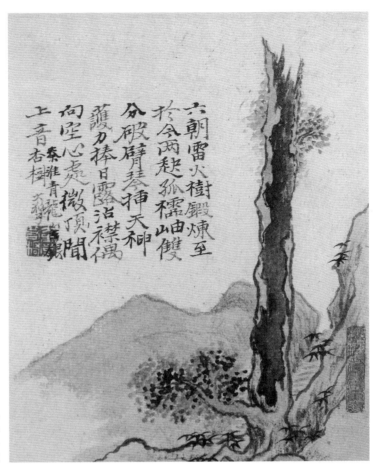

图15-24
石涛
山水册十二开之一
弗利尔美术馆藏

的关系。而色彩的运用在决定此画风味中起到重要作用，那幽澹中带有的明艳色彩，为这奇特的画面增加了神秘的意味。（图 15-25）

　　我曾在纽约一位收藏家那里看到石涛的杜甫诗意册，石涛生平画过多本此类作品，这是我所见到的最感人的杜甫诗意图[1]，充满了梦幻般的感觉。他画的是自己的生命感觉，而不是简单地图写杜诗。石涛此类作品有不少存世，如藏于普林斯顿大学的《罗浮图册》，吴湖帆曾说石涛生平中最精彩的作品便是此图，不过所存并非全者。这幅作品的用色也堪称奇特，老辣纵横，于绚烂之外，别有一种淋漓恣肆的意味。而香港至乐楼所藏的《黄砚旅诗意册》二十四开，更是石涛生平极佳之作，他"抹烟霞"的本领于此画中尽现。

〔1〕何绍基《跋苦瓜和尚画少陵诗意册》："苦瓜和尚作小帧画，至精警盖世，若作大幅往往气局散缓，意其人似狂实獧，故其画理之精妙至此。"（《东洲草堂文钞》卷十二题跋）不知何氏所见是否是此册。

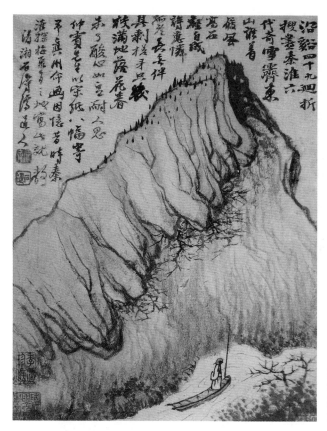

图15-25
石涛
赠仲宾山水册之一
克里夫兰美术馆藏

四、弄恶墨

石涛绘画的"躁",还体现在他"丑"的形式上。

历史上,对石涛绘画奇迥荒怪的态度大体有三种,一是鄙夷,认为他的画不合中正平和的传统,就像诗歌中的叫嚣怒张,石涛的荒怪在画坛扮演了同样的角色。上文曾谈到的梁廷枏,在看到石涛早年所作的一幅《黄鹤楼图》时忍不住表达厌恶之情:"坡老题林处士诗卷,谓无孟郊寒气,自是孤山诗隐增价人间。苦瓜和上诗去岛瘦郊寒尚远,称画僧犹或可当之,此册尚属空门别派,借吟咏以写其孤愤,而未能心契夫超妙幽旷之旨。行法之剑拔弩张,是其故态,乃忽杂以精细小楷,咄咄怪事,与所作工笔美人同一喷饭。"[1]石涛的剑拔弩张、不合规范,还有看似丑陋的形

[1]《藤花亭书画录》卷三录《僧清湘自画诗册》评语。

式表达，使这位收藏家发出了令人"喷饭"的感叹。这样的评价其实在石涛在世时就存在，至今还是一部分人的看法。

二是觉得他的画有成就，但在奇险的道路走过了。如很喜欢石涛的王文治。他在评石涛的《黄砚旅诗意图册》时说："清湘之画不依傍前人窠臼，然其过于出奇之处，反自成窠臼矣。才人之文与诗法法法如是，不独画也。此数幅萧疏淡远，正以不甚摆脱窠臼为佳。"[1] 王文治站在正统文人立场的态度还是比较明显的。

三是更多的论者肯定石涛的"奇"，认为这反映了文人画发展的新潮流。有人甚至将其与"奇文郁起"的屈赋并列。他的画的荒怪并不是真正的丑陋。就如同刘勰评楚辞"酌奇而不失其贞，玩华而不坠其实"一样，他的好友张景蔚有这样的评价："人皆谓石涛笔墨极奇矣，而不知石涛笔墨乃极平也。盖不极平则不能极大奇。虽超于法之外，而仍不离乎法之中。得古人之精微，不为古人所缚。惟石涛能至斯境。"[2] 何绍基也认为，石涛的奇不是故弄玄虚，而是本色的体现。他说："本色不出不高，本色不脱不超，搜遍奇山打稿，岂知别有石涛。"[3]

不论如何评论，石涛绘画形式上的"丑"是事实。

《万点恶墨图》今藏苏州灵岩寺博物馆，日本学者古原宏伸曾判此作为伪作，其实这应是石涛真迹。[4] 石涛跋称：

> 万点恶墨，恼杀米颠。几丝柔痕，笑倒北苑。远而不合，不知山水之
> 潆洄；近而多繁，只见村居之鄙俚。从窠臼中死绝心眼，自是仙子临风，
> 肤骨逼现灵气。

此图作于1685年，石涛"那得不游戏"的本色于此体现很充分。他以自嘲的口气说，

〔1〕至乐楼所藏《黄砚旅诗意图册》题跋。清陈仪《石涛画黄砚旅诗册题后》说"清湘老人为黄君画诗三十二幅"（《陈学士文集》卷十五），可知石涛黄砚旅诗意图至少有32幅，至乐楼藏有24幅，北京故宫藏有4幅，故宫所藏与至乐楼所藏当为同一套册页，其上皆有王文治的对题。

〔2〕上海博物馆所藏石涛书画合璧册张景蔚跋。关于石涛"奇"的一面，历史上有大量记载。如《宛雅》三编卷二十："释济：《邑志仙释志》：粤西僧济号石涛，住敬亭广济寺，能诗，尤工画，云烟变灭，夭矫离奇，见者惊犹神鬼，尝自题曰：孤峰奥处补奇松，又曰峰来无理始能奇。吴肃公、梅清、梅庚与之游，每称之。"（此中所说的"邑志"当指乾隆十八年刊之《宁国府志》卷二十一方外）

〔3〕何绍基《题石涛画册吴平斋藏》，《东洲草堂诗钞》卷二十七。他所评论的这件作品今藏上海博物馆。

〔4〕这幅画是赠给诗友杜苍略的，他是石涛在南京时期密切接触的朋友之一。

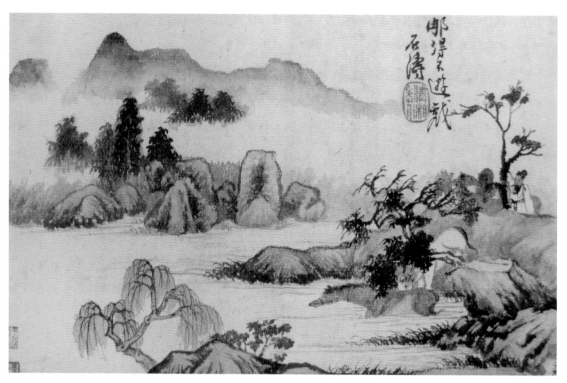

图15-26　石涛　山水花卉册之二　上海博物馆藏　24.5×38cm

自己的笔墨与董巨二米等正宗的山水找不到任何共同点。万点恶墨说点，几丝柔痕说线，他的点不是米家点，线不是董家灵秀的线，他一任自己的灵性飞舞，一任笔下的墨线翻飞，哪里管得了美丑，哪里顾得上斟酌古法与今法。他曾有画跋说："似董非董，似米非米，雨过秋山，光生如洗。近人故人，谁师谁体？但出但入，凭翻笔底。"石涛将我自用我法的观念贯彻在他的整个艺术道路中。从早年的宣城，到晚年定居扬州时期，其间虽然风格有所变化，但总体旨归并没有变，他一直是这样倔强地坚持自己的艺术观。（图15-26）

上海博物馆所藏十开山水册，可以说是他丑墨的代表。所谓"丑墨丑山挥丑树，不知多向好人家"（其中一开自题语）。这幅石涛自称为"丑"的典范作品，画老树下人家，一人从小桥那边过来，当是归家之人，远山浮现于黄昏的微茫中。作此画的主人是位"随庵"——石涛自嘲之语，他的艺术一向本着随意而往、从容东西的原则。树叶间作黑黑一团，或偃或伏，人的比例完全不合，黝黑的远山以笔拖出，毫无俊朗之象。在这个"丑"的氛围中，石涛画一种心灵的依归，他要表现的意思是，纵然再丑，那也是自己的家。他画的还是自己的心灵感觉。还有一开画一种落寞的情绪，有题云："昨乾净斋张鹤野自吴门来，观予册子，题云：'把杯展卷独沉

吟，咫尺烟云自古今，零碎山川颠倒树，不成图画更伤心。'又云：'寒夜灯昏酒盏
空，关心偶见画图中，可怜大地鱼虾尽，犹有垂竿老钓翁。'余云：'读画看山似欲
癫，并驱怀抱入先天。诗中有画真能事，不许清湘不可怜。清湘大涤子济。'"画面
很简单，迷茫之中，隐约有一舟泊岸，岸边屋舍连绵，奇山重叠。"可怜大地鱼虾
尽，犹有垂竿老钓翁"，石涛深有寓意，那是他一生都在呼唤的永恒的归家愿望。

石涛画中"丑"的表现不胜枚举。如他在用笔上有意追求躁硬感。他对金石气
非常着迷，早年就喜欢以篆法来作画。如北京故宫藏石涛十开山水册页，大致作于
金陵时期，画早年于宣城时所见之景。其中有一开以篆法作山体，山层层旋转，嶙
峋而奇崛。有题云："道过华阳，似点苍山，客狮子岩，予以篆法图此。"另一幅题
云："响山后面，恰如我法。"山间有"丁卯秋"三字，说明此画作于 1687 年。响山，
在宣城郊外，石涛居宣城时曾去过此山。这是一幅回忆中的作品。山体背面以篆法
累积而上，层层旋转。在宋元以来的文人画家作品中，很少看到这样险奇的构图。
这个响山的后面，就是他的法，他的倔强之法，不为法所拘之法。

可以这样说，没有中国传统哲学的影响，不可能有石涛如此大胆的"丑恶"的
形式；没有在传统美学思想影响下的对美丑的独特看法，石涛的艺术也不会有公众
的接受度，没有接受度的艺术，其存在基本是不可能的。

中国哲学中的美丑观念与西方相比很不同。在西方传统美学中，丑作为美的反
面而存在，美的研究一般将丑排除在外。而在中国美学中，丑不是美的负面概念，
而是与美相对存在从而决定美是否真实的概念。老子说："天下皆知美之为美，斯恶
已；皆知善之为善，斯不善已……"天下人都知道美的东西是美的时候，就有丑了；
都知道善的事情是善的时候，就有了不善。美和丑、善和恶都是相对而言的。老子
不是肯定美丑是相对的，而是强调相反相成是知识构成的特性，人为世界分出高下
美丑，是以人的理性确定世界的意义，并不符合世界的真性；以知识为主导所得出
的美丑概念，并非真实。当然，老子并非反对人们追求美，而是强调超越美丑的分
别，强调人真性的显露。正是在这样的哲学影响之下，中国艺术中出现了"宁丑毋
美"、"丑到极处，便是美到极处"的观点，在文人画领域也出现了"宁朴毋华，宁
拙毋巧；宁丑怪，毋妖好；宁荒率，毋工整"（陈师曾语）的创作倾向。

这种超越美丑的知识分别、追求生命真性传达的思想，是石涛不惜以恶墨表现
世界的思想基础。石涛对此有很深的认识。（图 15-27 、15-28）

石涛《狂壑晴岚图轴》跋诗云："非烟非墨杂逶走，吾取吾法夫何穷。骨清气爽
去复来，何必拘拘论好丑。"不在于美丑，而在于心法的传达。他在《与吴山人论

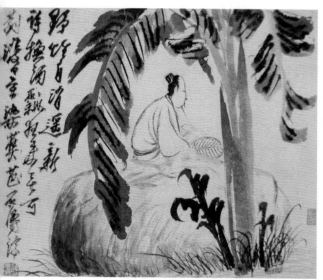

图15-27　石涛　山水人物花卉图册之一
上海博物馆藏　27×33.5cm

图15-28　石涛　山水人物花卉图册之二
上海博物馆藏　27×33.5cm

印章》诗中写道："书画图章本一体，精雄老丑贵传神。秦汉相形新出古，今人作意古从新。灵幻只教逼造化，急就草创留天真。非云事迹代不精，收藏鉴赏谁其人。只有黄金不变色，磊盘珠玉生埃尘。吴君吴君，向来铁笔许何程，安得闽石千百换与君，凿开混沌仍人嗔。"[1]印章的美丑如何置论？几乎不符合任何形式美规则的篆刻，却成了中国艺术至为微妙的形式，不在于精雄老丑的分别，而在于凿开混沌，传出人的心灵。

石涛有一则题画跋写道："丑石蹲伏，水仙亭立。蛾眉出宫，无盐新婚，别具大家风韵。"[2]他在混淆美丑的世界，无盐（传说中先秦时期的丑女）和娥眉（如西施）、丑石与水仙，就这样被糅到了一起。石涛说，他要在超越美丑的世界中追求

[1] 此书作今藏上海博物馆，是石涛著名的《书画合璧册》中的一帧。又有石涛流传书作一件，是赠画家高翔的（黄惇先生《中国印论史》所录即为此件，见该书第212页插图），其诗和书作笔势章法与上海所藏基本相同，但内容却有别。上海藏本中有云"吴君，吴君，向来铁笔许何、程"，而赠高翔之作成："凤冈，凤冈，向来铁笔许何、程"，并有"凤冈高世兄以印章见赠书谢博笑，清湘遗人大涤子草"之语。石涛不可能用同样一首诗，用完全相同的笔法、章法，赠给不同的人，二者必有一伪。石涛1707年故世，高翔生于1688年，石涛故世时，高翔尚不及20岁，如果此诗为石涛赠高翔之作，其语气就不合。流传这件石涛赠高翔书作当为伪作。从笔势上看，极有可能是张大千。高翔乃石涛弟子，石涛故世后，每年高为之扫墓，且高翔精篆刻，作伪者利用了这一点。

[2] 庞莱臣《虚斋名画录》卷十五载石涛《石涛山水花卉册》，此册本为石涛弟子洪正治收藏，凡十页，这是第二幅的题跋。

大家风范。

石涛的观点很鲜明，就是"何必拘拘论好丑"，文人艺术的精微之处，不在表面形式的美丑分别，而在内在情性之表现。石涛服膺传统文人艺术观念，其中"求之于形似之外"一条，就包含着超越美丑的思想。

石涛认为，重要的是心法，而不是形法。《秋冈远望图》[1]是他晚年一幅渴笔焦墨的杰作，图中多卧笔皴擦，题识中谈到他的作画体会：

> 公孙之剑器可通于草书，大地之河山不出于意想，枯颖尺楮，能发其奇趣者，只此久不烟火之虚灵耳！必曰如何是笔，如何是墨？与其呕血十斗，不如啮雪一团。

"呕血十斗"是技巧追逐，"啮雪一团"是冰雪颖悟。笔墨之奇思，不在于工巧，而在于心运，在于超越一切拘限的虚灵胸怀。妙悟一到，枯笔干墨，虽无烟润姿，却有高妙之意，大地河山均不出于枯笔干墨之中，匆匆一过，草草皴擦，尽管是丝丝露白，却也是满纸风烟，无边世界的奇趣囊括于其中。（图 15-29）

石涛超越美丑的思想，直接影响到他的艺术道路。当今画史讨论沈周、文徵明有所谓粗沈细沈、粗文细文之说，其实于石涛也是如此。在一定程度上说，他的粗细二者之间的差别比沈文还要大。民国年间的何冠五题石涛画说："石涛上人天分高，学力厚，粗笔幼笔并皆精妙。"这一说法是可以成立的。石涛绘画极粗的一面为世人所知，甚至一些人认为所谓"粗笔头、大圈子"就是石涛的唯一面目。其实石涛的画还有另外一面，看过纽约大都会艺术博物馆所藏石涛《十六应真图》的观者，可能都会惊讶于石涛的工笔白描的功力。这件作品，气氛是柔和的，笔调是细腻的，其水平完全不在李公麟之下，而画家当时只有 25 岁。那位讨厌石涛造型能力奇差的广东收藏家梁廷枏，如果看到这幅作品，他的"喷饭"感肯定会降低的。近年来面世的《石涛百开罗汉册页》，更进一步印证了石涛在人物场景刻画方面的不凡功力[2]，这套册页的细腻优雅程度可以与文人画史上任何一位优者相比。但石涛晚年却很少追求这样优雅的表现，不是他的绘画能力在下降，而是超越美丑分别的哲学观念在起作用，对强调真性抒发的他而言，似乎"大叫一声天地宽，团团明月空

〔1〕见郑为编《石涛书画集》，上海人民美术出版社，1990 年，第 38 页。
〔2〕这套册页分别由荣宝斋和人民美术出版社出版，作于 1667 年到 1672 年间，当是石涛真迹。

图15–29
石涛
山水图册之二
北京故宫博物院藏
22.3×15cm

中小"的艺术境界更适合他的胃口。(图 15–30)

石涛以他的"丑",力戒文人画过于"文"的倾向。因为这样的倾向对文人画造成破坏性的影响,明代中期以来,在吴门优雅细腻艺术风格影响之下,一味追求表面的工丽,带来了柔腻温软风气的流行,几乎葬送了文人艺术的前途。对此石涛是有充分认识的。

石涛《渴笔人物山水梅花册》十开,作于 1682 年,第三幅《绿杨村合图》跋云:"笔枯则秀,笔湿则俗。今云间笔墨,多有此病。总是过于文,何尝不湿,过此关者知之。"[1]此跋对董其昌后学过于重视清润湿笔作画的风习提出了不同意见。松江过于"文",这是事实,过于"文"则易流于甜腻,甜腻即会俗。而石涛强调超越干湿,他常常用"扫"这个极富动感的词来表现他的笔法,他是"扫"出林岫。松江以"文"称,他则以"粗"显。石涛的枯笔虽从云林、大痴中来,但与倪黄又有不同,倪黄枯中有松秀,雅净而高逸,而石涛则是秃笔疾驶,有高古荒莽之致。第

[1] 此山水册见《大风堂名迹》第二集《清湘老人专集》。

图15–30
石涛
山水图册之四
北京故宫博物院藏
22.3×15cm

十幅为《老屋秃树图》，石涛说他是以"老屋秃树法"来画这幅画的，这"老屋秃树法"，就是干墨秃笔，用力横扫，枯莽中有畅快，干枯中有凹凸。在这幅册页的第六幅《溪山策杖图》上，石涛题道："画家不能高古，病在举笔只求花样，然此花样从摩诘打到今，宁经三写，乌焉成马，冤哉！"他的干笔直扫，就是去掉机心，去掉矫揉造作的"花样"，也就是去掉云间的"文气"。

　　石涛有《溪山钓艇图》，题曰："或云东坡成戈字，多用病笔。又云腕着笔卧，故左秀而右枯，是画家侧笔渴笔说也。西施捧心，颦病处，妍媚百出，但不愿邻家效之。"[1]石涛这段话提出"西施之美，正在其颦病处"的观点。形态本身的细腻柔美，并不一定能带来绘画之美，而粗处、恶处、丑处、枯槁之处，或有大美藏焉。石涛努力在破一个"文"字，以美追美，便不得美，超越美丑，方得大美。

〔1〕 此图见日本《中国名画宝鉴》著录，东京大冢巧艺社，1936年，第802页。款题："永翁先生博笑，瞎尊者元济。"按：此书本名《支那名画宝鉴》，特改。

结　语

　　石涛以他的"躁"，书写了一篇中国艺术的真性文章。文人画的主脉不是对躁的排除，躁硬中也可能转出文人画所力追的真境。文则南、躁则北的说法，是一种皮相之论，石涛的艺术重在对一切形式拘束的超越。

　　理论是灰色的，而生命之树常绿。任何理论都有其局限性，对石涛来说也是如此，他的我自用我法说，释放了他的生命创造力，使他的绘画有了异常丰富的面目。他的艺术在此一理论的引导下，一路高歌，日臻佳境，塑造出一个不可无一、不可有二的石涛。但真理向前推进一步，或许就是谬误。我们不能否认，石涛顶着这一理论，作品中有随意涂鸦的成分，当他过分强调"我自用我法"的时候，就有可能陷入他所诟病的执着中；我们也不能否认，他的这一理论也给那些蔑视法度、一意飞旋的所谓艺术家以口实。如今在北京的 798，常常有人拿石涛的理论说事，为其壮胆。其实有些人连基本的绘画训练都欠缺，有一位我熟悉的身价不低的艺术家，是连基本的造型能力都没有的。他说，他作画，常常在夜晚，一觉醒来，看着挂起来的大幅画布，拎着油彩桶往上泼。他偷偷地对我说："我是泼出的艺术家。"

十六观

金农的"金石气"

金农有"丹青不知老将至"印章[1]，并题有印款，透露出一些值得重视的思想：

　　　　既去仍来，觉年华之多事；有书有画，方岁月之无虚。则是天能不老，地必无忧。曾何顷刻之离，竟何桑榆之态。惟此丹青挽回造化，动笔则青山如笑，写意则秋月堪夸；片笺寸楮，有长春之竹；临池染翰，多不谢之花。以此自娱，不知老之将至也。

　　这里所说的"长春之竹"、"不谢之花"，在金农一生的艺术中很具象征意义。在一定程度上可以说，金农的艺术就是他的"不谢之花"，花开花落的事实不是他关注的中心，而他所追求的是永不凋谢，像金石一样永恒存在的对象。大地上天天都在上演着花开花落的戏，而他心里只专心云卷云舒的恒常之道。绘画，在金农这里，只是他思考生命价值的一种途径。

　　"扬州八怪"之一的金农，是雍正到乾隆时期一位特立独行的艺术家。他的艺术生涯异常丰富，甚至可以说有些繁杂，他在诗、书、画、印等方面都有贡献，也是当时很有影响的收藏家、鉴赏家。他一生的心力并不主要在绘画，像徐渭一样，他开始作画的时间也较晚，在绘画领域并没有特别专长的类型。他喜欢画的题材有花鸟、道佛、鞍马等，并间有山水小品之作。从绘画成就来说，他的每一种形式似乎都没有臻于最高水平。如其山水不敌石涛，人物难与老莲、丁云鹏等大师相比，即如他最擅长的梅花，似乎也不在他的好友汪士慎之上。他的人物、鞍马等有明显的造型上的缺陷，与擅长人物的唐寅、擅长鞍马的赵子昂相比，有相当的距离。按照今天艺术史的一些观念看，他的很多作品中所体现出的"绘画性"并不强。

　　但就是这样一位艺术家，在中国艺术史上却享赫赫高名，被推为"扬州八怪"之冠，有的人甚至认为他是传统中国最后一位真正的文人画家。时至今日，与很多艺术界朋友说起金农，大家还是有无限的景仰和歆慕，他的艺术在今天仍然有很大的影响。

　　为什么会出现如此情况？这与金农身上独特的艺术气质有关，与他绘画中所葆有的那种充沛的创造力有关，更与他绘画中所显露出的独特人生智慧有关。

〔1〕金农（1687—1763），字寿门、吉金，号冬心、稽留山民、曲江外史等，一生布衣，杭州人，晚居扬州。工书善画，尤精于古物鉴赏。与郑板桥、汪士慎、高翔等并称为"扬州八怪"。

图16-1　金农　杂画册之一

正像"西泠八家"之一的陈曼生所说:"冬心先生以诗画名一世,皆于古人规模意象之外,别出一种胜情高致。"[1]如他有一幅画,画菖蒲,没有任何特别的地方,一个破盆,一团绿植。(图16-1)却有题道:"石女嫁得蒲家郎,朝朝饮水还休粮。曾享尧年千万寿,一生绿发无秋霜。"他画的是一种永恒的绿,永远的生命,永世的相守。这样的题跋给人奇警的感觉,与其说是作画,倒不如说以简单的图像来敷衍自己的人生哲学。

金农地位的突出,从另外一个角度说明文人画传统中的一些关键性因素:文人画不是涂抹形式之地,而是呈现生命智慧之所,文人画最重要的是给人以生命智慧的启发。潘诺夫斯基说,作为人文科学的艺术存在的重要理由,就是超越现在,发现存在背后的真实,予人以智慧的启发。[2]金农的绘画正是在这一点上显示出他的优长。

生命智慧,是金农的绘画艺术具有长久生命力的基点。本章通过他绘画中所蕴涵的"金石气"来讨论他关于绘画真性的独特见解。(图16-2)

〔1〕《西泠五布衣遗著》卷三金农砚铭引,同治癸酉钱唐丁氏刊当归草堂本。
〔2〕潘诺夫斯基《造型艺术的意义》之导言《谈艺术史为一门人文学科》,李元春译,台湾远流出版公司,1996年。

图16-2　金农　梅花册之十七　上海博物馆藏　25.8×33cm　1757年

一、把玩金石

金农在金石中玩出永恒的意味。

金农毕生有金石之好，他的好友杭世骏说："冬心先生嗜奇好古，收储金石之文，不下千卷。"他的书法有浓厚的金石气，他的画也有金石的味道。秦祖永说："冬心翁朴古奇逸之趣，纯从汉魏金石中来。"要理解金农的艺术，金石气是一个重要的角度。

金农有一号为"吉金"[1]，上古时的钟鼎彝器，因为一般用为祭礼，又称吉金。金农常用"金吉金"的画款，以张皇他的金石之好。他一生爱石如命，世传他的一方砚台，上有他的砚铭："宝如球璧，护如头目脑髓。"金石对于他来说，就是他的生命。他的艺术，也包括他的绘画都沾染上浓厚的金石色彩。（图 16-3、16-4）

<hr>

[1] 金农又号金吉金、苏伐罗吉苏伐罗，佛家经典"苏伐罗"就是汉文"金"的意思，"苏伐罗吉苏伐罗"意思就是金吉金。

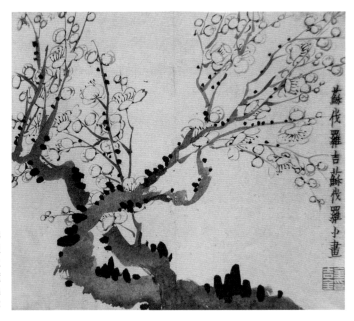

图16-3
金农
梅花册之二
浙江省博物馆藏
23.4×26.7cm
1754年

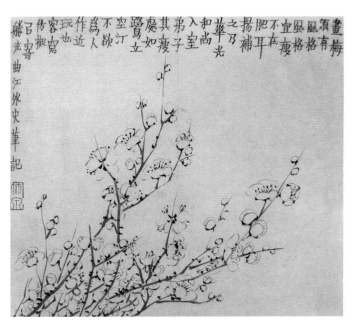

图16-4
金农
梅花册之十
浙江省博物馆藏
23.4×26.7cm
1754年

　　在中国经学和语言文字研究中有一门专门学问"金石学"，在中国艺术史研究中有一个"金石气"的专门问题。金，一般指材料为青铜器的古代流传文物，包括上古青铜礼器及其铭文、兵器、青铜雕刻、符玺等等。石，主要指石质的文物，包括各种碑刻文字及图案，如墓碑、摩崖石刻、各种以石为材料的造像（如佛教寺院的经幢）等。金石的存在为考镜古代文化提供了一个重要的角度。金石学对艺术领

域的影响也十分突出，如我们说六朝以前的书法，其实基本都在金石上。金石学的发达也影响了中国艺术的气质，如中国艺术特别重视"金石气"、"金石味"，重视古拙苍莽的格调，它还影响了中国人的审美生活。中国艺术一些观念的形成，也与金石的流布有关。如中国艺术推重的历史感，便与金石学有极为密切的关系。

清代是传统金石学继宋代以后发展的又一高潮，金农生活在金石学极为发达的时代，这对他的艺术和思想构成有直接影响。他精鉴赏，好古雅，在书画之外又精于篆刻，对明代中期以来文人篆刻的思想有深刻浸染。他与"西泠八家"之首丁敬有极深的情谊，又多识于古文奇字，一生游历于三代秦汉之间的钟鼎彝器碑刻之中，明中期以来文人所喜欢的物品，如碑版、砚台、奇石、青铜古玩等等，金农无一不精。他的"百二砚田富翁"、"吉金"等号就记载着他的金石生涯的印迹。

他玩金石，研究金石，这不仅使他成为当时有名望的金石学者，也影响到他的艺术、他的精神世界。他是一位具有独创性的艺术家，并不像那些古玩行家、博物里手，流连于物，也沉溺于物，他玩物而不为物所玩，重物又超然于物。

他喜欢珍贵的古物，为其中所包含的内在精神所着迷。如他一生留下大量的砚铭（又称研铭），这些砚铭记载着他对古砚品质的鉴赏，又体现出他独特的人生哲学。[1]如《写周易砚铭》："蛊、履之节，君子是敦。一卷周易，垂帘阖门。"此在说《周易》的卑以自牧的思想。世传他的《砚铭册》行书，是一件极为珍贵的书法作品，其中记载了他大量的题砚文字。如《巾箱砚铭》云："头上葛巾已漉酒，箱中剩有砚相守。日日狂吟杯在手，杯干作书瘦蛟走，不识字人曾见否？"其中展现的思想简直有《二十四品》中"沉着"一品之风味："绿杉野屋，落日气清。脱巾独步，时闻鸟声。鸿雁不来，之子远行。所思不远，若为平生。海风碧云，夜渚月明。如有佳语，大河前横。"他见一砚，白纹若带，裹于石上，故作《腰带砚铭》云："罗带山人，韦带隐人，吾不知世上有玉带之贵人。"表现出脱略世俗的情怀。他的画似乎就在这样的氛围中氤氲："白乳一泓，忍草一茎，细写贝叶经，水墨云山粥饭僧。"（《水墨云山粥饭僧写经砚铭》）砚的纹理形状和自己的心灵形成一种境界，他不是在赏砚，几乎是在玩赏生命的趣味。

他的艺术是在其金石之好中浸染出来的。没有金石之好，不会有他奇特的书法；

[1] 世传有《冬心斋研铭》一册，前有冬心于雍正十一年所作之序，黄裳《清代碑刻一隅》曾言及，极赞其刊刻版本之精，认为流传"稀如星凤"。同治癸酉刻本《西泠五布衣遗著》卷三也收录金农之《研铭》，并有陈曼生之序言，称其"无一凡近语"。2009年北京德宝夏拍出现了这件作品。

同样，没有金石文化的影响，也不会有他独特的绘画。金农绘画对永恒感的追求，与金石气有密切的关系。金石气，有两个重要特点，一是它历时久远，二是它的恒定性。金农在把玩金石中，玩出了永恒，也将这气息带到了绘画中，他的绘画"不谢之花"盛开，与金石气深具联系。

我们可从两幅有关金农的画像（一是他的弟子罗聘为他画的《冬心先生像》[图16-5]，一是他的一幅自画像 [图16-6]），略窥其金石之好中藏有的特别气质。

罗聘《冬心先生像》现藏于浙江省博物馆，是神似金农的作品。金农飘然长须，穿着出家人的黑色长衫，坐在黝黑奇崛的石头上，神情专注地辨别着一块书板上的古文奇字。几乎全白的胡须与黑色的衣服、石头形成鲜明对比。略带夸张的专注神情给画面带来了轻松幽默的气氛。画像形象地描绘出金农的金石之好，同时也画出

图16-5　罗聘　冬心先生像　　　　图16-6　金农　自画像

了金农超然世表的个性，他似乎不是在辨识其中的文字，而是在与永恒对话。

金农在自写小像题识中说："予今年七十三矣，顾影多鯈然之思，因亦写寿道士小像于尺幅中。笔意疏简，勿饰丹青，枯藤一杖，不失白头老夫古态也。""老夫古态"，不光表现他年龄的衰老，也是时历多艰后对人生命的感知，他的眼光已经滑出葱葱翠翠的"丹青"世态，进入不变的"古态"中。这幅自画像颇像今天流行的装置艺术，磊磊落落、如累砖块、充满着神秘的古文奇字的题识，似乎构成了一幕永恒之墙，而一飘然长须的老者，把瘦筇，拾细步，正向其淡定地走去……

这两幅画像所显示的金农意态，简直可以说是羲皇上人。其中所透露的，就是金农对时间表相背后真实的关注。金农有砚铭说："坐对常想百年前，百年前既谁识得？"他摩挲奇石、玩赏古砚，正如古人所说的"千秋如对"。眼前虽为一物，但此物曾为何人所有？它从何而来？他的金石之好，使他常常像进入一个时间隧道，与眼前的石对话，与千年的人对话。他的金石之好，给他带来的是时间的淡化。

古人有"坐石上，说因果"的说法，意思是通过石头来看人生。金石者，永恒之物也；人生者，须臾之旅也。人面对从莽莽远古传来的金石，就像一片随意飘落的叶子之于浩浩山林。苏轼诗云："君看岸边苍石上，古来篙眼如蜂窠。但应此心无所住，造物虽驶如余何？"迁灭之中，有不迁之理；无常之中，有恒常之道。金农将金石因缘化为他艺术中追求永恒和不朽的力量。

金农与朋友间相与酬酢，对此永恒感也有认识。诗人厉鹗说："吾友金冬心处士最工八分，得人笔法，方子曾求其书《孝经》上石，以垂永久。用暴秦之遗文，刊素王之圣典，方子真知所从事，而卫道之心至深且切也夫。"[1]世界中的一切，看起来都在变，但又可以说没有变，青山不老，绿水长流，秋来万物萧瑟，春来草自青青，它们都变了吗？艺术家更愿意在这种"错觉"甚或是幻觉中，赢取心灵的安静。摩挲旧迹叹己生，目对残碑又夕阳，是惆怅，也是安慰。

浙江省博物馆藏金农梅花图册，有一页为落梅，画面很简单，画一老树根，粗大，不知多少年许，地上若隐若现的怪石旁画落梅数朵。以苍莽之楷隶体书七个大字："手捧银查唱落梅。"款"金二十六郎"。(图16-7)梅花且开且落，生命顿生顿灭，捧着满手的银圆，唱着梅花纷纷飘落的歌，叹惋之情宛然自在。但金农在这里表现的不是生命的脆弱，而是从中转出一种永恒的生命之歌。花开花落凡常之事，囿于此，只有无谓的哀叹；超于此，则得永恒的宁定。就像那段老梅树根，千百年来就

〔1〕厉鹗《方君任隶八分辨序》，《樊谢山房集》文集卷二，《四部丛刊》景清振绮堂刻本。

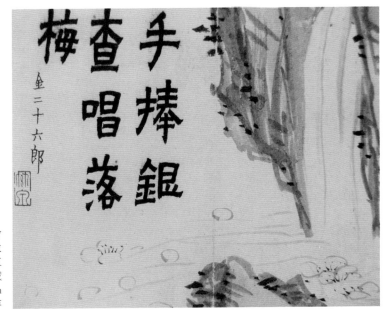

图16-7
金农
梅花册之五
浙江省博物馆藏
23.4×26.7cm
1754年

是这样，开开落落，由此悟出一种生命颖脱的智慧。

首先，为了追求永恒感，金农的艺术有一种浓郁的"回望"气质。

金农有一号为"昔耶居士"，它在金农思想中有重要意义。北京故宫博物院藏金农《昔年曾见图》（图16-8），这是一套册页中的一幅。左侧画一女子，高髻丽衣，手中抱着襁褓中的孩子，坐在大树下，目对远山。图上题有四个大字"昔年曾见"，小字款云："金老丁晚年自号也。"钤"金老丁"阳文印。这幅画似有怀念自己亡故的妻子和不幸去世的女儿的意思。昔年曾见，如今不见，一切美好的东西都如山前的云烟飘渺，无影无踪，此图中充满了"未知亭中窥人明月比旧如何"的叹息。从画面题识语看，所谓"晚年自号"，应该就指"昔耶居士"的号。

"昔耶"，显然有追忆过去、眷恋过去的意思，感叹似水流年带走多少美好的东西！这是金农艺术的突出特点，他的艺术总是带着淡淡的忧伤。他的《履砚铭》说得好："莫笑老而无齿，曾行万里路；蹇兮蹇兮，何伤乎迟暮！"他的作品所体现的美人迟暮的深沉历史感，就建立在人生之"履"上。

广西壮族自治区博物馆藏金农《杂画册》（图16-9），其中有一幅画荷叶盛开之状。题云："红藕花中泊伎船，唐白太傅为杭州刺史西湖游燕之诗也。余本杭人，客居邗上，每逢六月，辄想故乡绿波菡萏之盛，今画此幅，以遣老怀。舟中虽无所有，而衣香鬓影，仿佛在眉睫间，如闻管弦之音不绝于耳也。"

追忆，是对自己昔日经历的回望。但金农艺术的回望意识有比这宽广的视域。

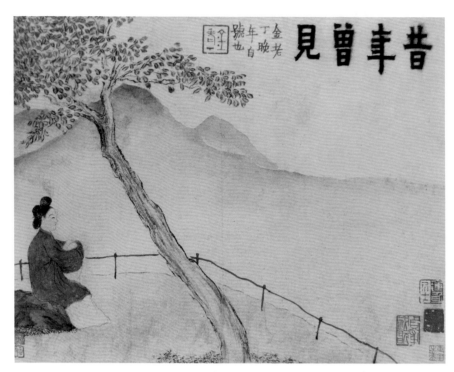

图16-8　金农　杂画册之六　广西壮族自治区博物馆藏　24×31.5cm　1759年

他常常是回望历史的纵深，来看生命的价值。他有一幅画画芭蕉和一枝灿烂的花束，题曰："晨起挹花上露，写此凉阶小品，正绿窗人睡，晓梦如尘，未曾醒却时也。"生命如朝露，倏生倏灭，但梦中人瞑然无觉。灿烂的笔意中，藏着一种生命哀怜。我很喜欢他的一幅作品，以白描法，画一枝荷花横出，别无其他。上题有一诗："白板小桥通碧塘，无阑无槛镜中央。野香留客晚还立，三十六鸥世界凉。"款"曲江外史画诗书"。这个落款很奇特，提醒人，他这里不仅有图像，还有诗、书法，有书法与荷花所组成的特有空间。"三十六鸥世界凉"，带有一种人生的叹惋之情。

其次，金农的艺术在时间的超越中，强化现实的遁逃感。

在"昔耶居士"这个号中，所突出的是"昔"与"今"的相对。人必然生活在"今"的世界中，人的种种痛苦和局限，其实都是由"今"所造成的。"今"给你束缚，刺激你的欲望，使你有种种不平，生种种绝望。金农的艺术，从根本上看，就是从"今"中逃遁的艺术。他有题梅诗道："花枝如雪客郎当，岂是歌场共酒场。一事与人全不合，新年仍着旧衣裳。""新年仍着旧衣裳"，他的思虑只在"旧"中。

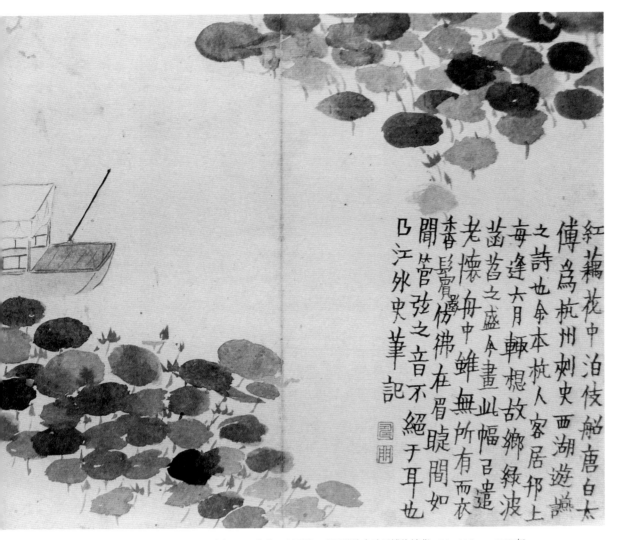

红藕花中泊伎船唐白太
傅爲杭州刺史西湖遊讌
之詩也余本杭人客居邗上
每逢六月輒想故鄉綠波
菡萏之盛今畫此幅已畫
老懷毎中雖無所有而衣
香鬢寳彷彿在眉睫間如
聞管弦之音不絶于耳也
阝江外史蕈記

图16-9　金农　杂画册　广西壮族自治区博物馆藏　24×31.5cm　1759年

　　他的艺术念念在不作"今人"之想。罗聘那幅金农画像中，金农一副凛然不可犯的样子，表现出金农不肯和葱和蒜、向世俗低头的精神追求。金农有题画竹语："一枝一叶，盖不假何郎之粉、萧娘之黛，作入时面目也。"又有题画竹诗："明岁满林笋更稠，百千万竿青不休。好似老夫多倔强，雪深一丈肯低头。"他题《冰梅图》有这样的话："冰葩冻蕚，不知有世上人。"都是在强调与俗世的疏离。

　　这独立不羁的精神，是金农绘画的重要主题。他有一幅画，画一枝梅花，上有"昔耶居士"，别无其他题识。（图16-30）此四个字似是为这枝梅花作解语，说的是一枝不变的寒梅；又在为"昔耶居士"作注解，这里有一种高出世表的精神。他题画道：

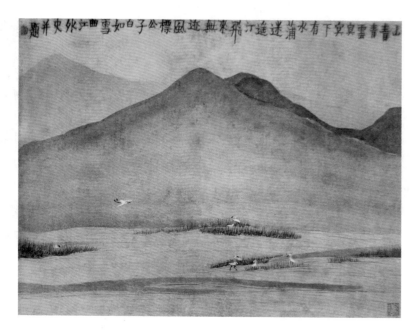

图16-10
金农
山水人物册之九
上海博物馆藏
26.1×34.9cm
1759年

茫茫宇宙，何处投人！一字之褒，难逢雅赏，其他可以取譬而不为也。

先名有言曰：同能不如独诣，又曰：众毁不如独赏。独诣可求于己，独赏罕逢其人，予画竹亦然，不趋时流，不干名誉，丛篁一枝，出之灵府，清风满林，惟许白联雀飞来相对也。

世无文殊，谁能见赏香温茶熟时，只好自看也。

不是独赏，而是独立，独立真实的生命是他追求的目标。（图16-10）

再次，他追求永恒感，还包含着生命安顿的思想。

他要做"昔耶居士"，不光是执拗地回望，还在于通过古与今的流连，寻觅精神的歇脚地，到不变的世界寻找生命支持的力量。金农的画有一重要主题，就是解脱有生之苦。他曾画一很怪的竹子，题曰："纯用焦墨，长竿大叶，叶叶皆乱。有客过而诧曰：'此嬴秦战场中折刀头也，得毋鬼国铁为硬笔耶？'吾为先生聚鬼国铁于九州铸万古愁何如？"聚鬼国冷铁，化万古清愁，他的冰冷的竹子表达的是这样的思想。他还画有一种憔悴竹，说："余画此幅墨竹，无潇洒之姿，有憔悴之状……人之相遭固然相同，物因以随之，可怪已哉。"他不画潇洒竹，而画憔悴竹，无非是要呈现人在"今"世之苦。他有一幅《放鱼图》（图16-11），画芦苇一丛，一人垂钓江上，远山如黛。有题云："此乡一望青菰蒲，烟漠漠兮云疏疏，先生之宅临水居，有时垂钓千百鱼，不惧不怖鱼自如。高人轻利岂在得，赦尔三十六鳞

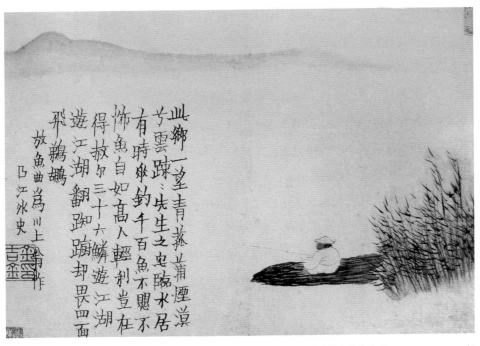

图16-11　金农　杂画册之十一　北京故宫博物院藏　19×27cm　1759年

游江湖。游江湖，翻跑蹯，却畏四面飞鹈鹕。"江湖险恶，他要躲到永恒的港湾中去，在"也无风雨也无晴"的世界中将息生命。

二、参悟净因

金农将通向永恒的道视为觉悟之道。

文人画家常常视绘画为生命觉悟的记录，文人画有一种强烈的"先觉意识"，觉人所未觉者，以其所觉晓谕他人，启迪人生。绘画是引人至精神彼岸的梯航。所以文人画中有一种"度"的观念，"度"人到彼岸，远离晦暗的人生。我们在梅花道人的"水禅"中可以读出浓厚的觉悟情怀，我们在八大山人戏墨之中忽而有情性清明、灵魂为之荡涤的感受。八大晚年名其斋为"寤歌草堂"，他在"一室寤歌处"将息生命。此名来自《诗经·卫风·考槃》，诗云："考槃在涧，硕人之宽。独寐寤言，永矢弗谖。考槃在阿，硕人之薖。独寐寤歌，永矢弗过。考槃在陆，硕人之轴。独寐寤宿，永矢弗告。"考槃，筑木屋，在水边，在山坡，在野旷的平原，这是隐逸

者的歌。诗写一个有崇高追求的"硕人",有宽阔的胸襟、坚定的意念、悠闲的体验,任凭世道变幻,我自优游。此人之所以为"硕人",就在于其独立性:"独寐寤言"、"独寐寤歌"、"独寐寤宿",独自睡去、醒来,独自歌唱。诗中反复告诫:永矢弗谖、永矢弗过、永矢弗告,永远不要忘记自己的信念,永远不要和世俗过从,永远保持沉默,不将自己的心昭示于人。八大一生似乎正是这样做的。这位沉默的天才,在心中品味着人生的冷暖。他的画就记录他的生命的觉悟,燃亮生命的灯,照彻人生的路,为自己,也为他人。

金农的艺术亦不啻为生命觉悟的自语,其中充满了"觉"的意味。自负的金农认为,他是一个觉者。他参悟今生,觉人所未觉,他的艺术就带有晓谕人生的意味,他要点破懵懂不醒的红尘人。他说:"东邻满坐管弦闹,西舍终朝车马喧。只有老夫贪午睡,梅花开候不开门。"他是独睡人,也是独觉者。文人画的"先觉意识"在金农的艺术中得到充分的展露。

苏州博物馆藏有金农《香林抱塔图》,上题一段话:"佛门以洒扫为第一,执事自沙弥至老秃,无不早起勤作也,香林有塔,扫而洗,洗而扫。舍利放大光明,不在塔中,而在手中。"说佛事,也是说他的艺事,总之是说他的修养心性之事。放一大光明,来自于艺术家的"手中"、"心中"。金农以画道为佛事,为他心灵的功课。他的画大都是随意涂抹,但在他自己看来,却是"执笔敬写,极尽庄严"。他以翰墨为游戏,游戏在不受束缚的态度。他的画多是灵魂的独白、真性的优游。

金农晚年心依佛门,自称"如来最小之弟也",又有"心出家粥饭僧"之号。他的思想有浓厚的佛家色彩,他的画思想底蕴总在道禅之间。丁敬曾有诗评金农:"笔端超出十三科,但觉慈光纸上多。欲向画禅参一语,只愁笑倒老维摩。"[1]画有十三科,但丁敬认为冬心的画都不是,他的画中藏着"慈光"——佛教之智慧。这智慧就是不来不去、无垢无净的"无生"智慧,也就是金农艺术中的永恒感。丁敬说,他与金农之间的情谊"有子自应同不死,参诗知可达无生","无生"之法,是为金农艺术的大法。(图16-12)

金农通过画来参悟"净因",来觉生命之大法。

第一,人生是易"坏"的,他要在艺术中追求不"坏"之理。

像陈洪绶等前代艺术家一样,金农一生对画芭蕉情有独钟,他在芭蕉中参悟坏与不坏之理。《砚铭》中载有金农《大蕉叶砚铭》,其云:"芭蕉叶,大禅机。缄藏中,

[1] 见《西泠五布衣遗著》,丁敬诗见此本卷二《砚林诗集》之《谢金冬心见寄画佛》。

图16-12　金农　杂画册之七　广西壮族自治区博物馆藏　24×31.5cm　1759年

生活水。冬温夏凉。"芭蕉在他这里不是一种简单的植物，而是表达生命彻悟的道具。

他有自度曲《芭林听雨》，写得如怨如诉："翠幄遮雨，碧帷摇影，清夏风光暝，窠石连绵，高梧相掩映。转眼秋来憔悴，恰如酒病，雨声滴在芭蕉上，僧廊下白了人头，听了还听，夜长数不尽，觉空阶点漏，无些儿分。"

沈阳故宫博物院藏金农《画吾自画图册》（图16-13），十二开，其中一开画怪石丛中芭蕉三株，亭亭如盖。上题一诗："绿得僧窗梦不成，芭蕉偏傍短墙生。秋来叶上无情雨，白了人头是此声。"为什么白了人头是此声？是因为细雨滴芭蕉，丈量出人生命资源的匮乏。在佛教中，芭蕉是脆弱、短暂、空幻的代名词。中国人说芭蕉，就等于说人的生命；中国人于"芭蕉林里自观身"，看着芭蕉，如同看短暂而脆弱的人生。

金农笔下的芭蕉，倒不是哀怨的符号，他强调芭蕉的易"坏"，是为了表现它的不"坏"之理，时间的长短并不决定生命的意义，生命的价值建立在人的真实体验中。他说："慈氏云：蕉树喻已身之非不坏也。人生浮脆，当以此为警。秋飙已发，秋霖正绵，予画之又何去取焉？王右丞雪中一轴，已寓言耳。"

图16-13
金农
画吾自画图册
沈阳故宫博物院藏
19×27cm
1759年

"雪中芭蕉"是中国美术史上一件公案[1]，金农从佛学的角度，认为其中深寓着金刚不坏之理，这可能是最接近于王维原意的观点。他关于这方面还有多件作品。如瀚海2002年秋拍有一件金农的花果图册，其中有一开几乎就画一棵大芭蕉，下面只有些许石头和扶风的弱草。有题识说：

> 王右丞雪中芭蕉，为画史美谈，芭蕉乃商飙速朽之物，岂能凌冬不凋乎。右丞深于禅理，故有是画，以喻沙门不坏之身，四时保其坚固也。余之所作，正同此意。切莫忍作真个耳。掷笔一笑。[2]

雪中芭蕉，四时不坏，不是说物的"坚贞"，而是说人心性不为物迁的道理。(图16-14)

金农对此彻悟念兹在兹。他画过多幅《雪中荷花图》，他说："雪中荷花，世无

[1] 关于王维此画所引起的争论北宋以来一直没有停止过，其中多有批评王维犯常识错误者。如明谢肇淛《文海披沙》卷三说："作画如作诗文，少不检点，便有纰谬，如王维雪中芭蕉，虽闻广有之，然右丞关之极寒之地，岂容有此哉？"钱锺书认为此说"最为持平之论"（见《谈艺录》附说二十四）。近现代画学中也有类似此论者，如俞剑华说："画家偶一为之，究非正规。"（《中国画论类编》上册，人民美术出版社，1986年，第44页）也有将芭蕉置雪中误为表达生意的说法，如文徵明画《袁安卧雪图》，有跋云："赵松雪为袁道甫作《卧雪图》，老屋疏林，意象萧然，自谓颇尽其能事。而龚子敬题其后，以不画芭蕉为欠事。余为袁君与之临此，遂于墙角作败蕉，似有生意。又益以崇山峻岭、苍松茂林，庶以见孤高拔俗之蕴，故不嫌于赘也。"（汪砢玉《珊瑚网》卷三十九）

[2] 金农画跋中又一则题识云："王右丞雪中芭蕉，为画苑奇构，芭蕉乃商飙速朽之物，岂能凌冬不凋乎。右丞深于禅理，故有是画，以喻沙门不坏之身，四时保其坚固也。"意思相近。

图16-14
金农
花果图册之二
翰海2002秋拍
33×30cm
1068年

有画之者，漫以己意为之。"[1]他有一则雪中荷花图题识云："此幅是吾游戏之笔，好事家装潢而藏之，复请予题记，以为冰雪冷寒之时，安得有凌冬之芙蕖耶？昔唐贤王摩诘画雪中芭蕉，艺林传为美谈，予之所画亦如是尔观者。若必以理求之，则非予意之所在矣。"[2]"雪中荷花"本是禅家悟语。元画僧雪庵有《罗汉图册》，共十六开，今藏日本静嘉堂，其后有木庵跋文称："机语诗画，诚不多见，而此图存之，亦如腊月莲花，红烟点雪耳。"雪中不可能有芭蕉，也不可能有荷花，金农画雪中荷花绽放，不是有意打破时序，而是要在不坚固中表达坚固的思想，在短暂的生命中置入永恒的思想。

心不为物所迁，就会有永远不谢的芭蕉，生命中就会有永远的"绿天庵"。他的芭蕉诗这样写道："是谁辟得径三三，蕉叶阴中好坐谭。敛却精神归寂寞，此身疑

[1]《冬心先生杂画题记》，见《美术丛书》三集第一辑。
[2] 同上。

是绿天庵。"正是在这个意义上，芭蕉叶不是显露瞬间性的物，而是"生活水"——生命的源头活水。

第二，人生是一个"客"，他要在艺术中寻找永恒的江乡。

金农有《寄人篱下图》（图16-15），是他的《梅花三绝图册》中的一幅。这幅作品构思奇迥，别有用意，是金农的代表作之一，今藏北京故宫博物院。构图其实很简单，墨笔画高高的篱笆栅栏内老梅一株，梅花盛开，透过栅栏的门，还可以看到梅花点点落地。左侧用渴笔八分题"寄人篱下"四字，非常醒目，突出了此画的主题。这幅画曾被人解释为表现封建时代知识分子的不满，高高的篱笆墙是封建制度的象征。我认为这幅画别有寓意，它所强化的是一个关于"客"的主题。画作于他72岁时，这时金农客居扬州，生活窘迫。这幅画是他生活的直接写照，他过的就是寄人篱下的生活：曾在徽商马氏兄弟和江春的别墅中寄居，最晚之年又寄居于扬州四方寺等寺院之中。

中国哲学强调人生如寄，世界是人短暂的栖所，人只是这世界的"过客"，每个人都是世界的"寄儿"。正如倪云林五十抒怀诗所说："旅泊无成还自笑，吾生如寄欲何归？"金农的这幅画展现的正是由自己寄人篱下的生活想到人类暂行暂寄的思想。高高的篱笆墙，其实是人生种种束缚的象征，人面对这样的束缚，只有让心中的梅花永不凋零。

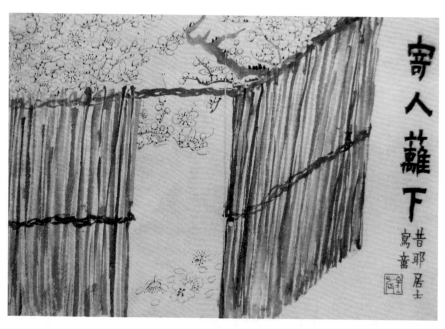

图16-15　金农　梅花三绝册之十一　北京故宫博物院藏　23.2×33.3cm　1758年

金农有"稽留山民"一号,"稽留",浙江杭县的天竺山,传为许由隐居之地,金农此号有向慕先贤隐居而葆坚贞的情怀。同时,"稽留"又寓涵淹留的意思。人的生命就是一段短暂的稽留。他有一幅图题识说:"香莳盖屋,蕉荫满庭,先生隐几而卧。不梦长安公卿,而梦浮萍池上之客,殆将赋《秋水》一篇和乎。世间同梦,惟有蒙庄。"人是浮萍池上之客,萍踪难寻,人生如梦。人是"寄"、"留"、"客",所以何必留恋荣华,那长安公卿、功名利禄又值几何?他在庄子"天地与我并生,而万物与我为一"的齐物哲学中,获得了心灵的抚慰。

金农的《风雨归舟图》(图16-16),也是这种心态的作品,作于74岁,是他晚年的杰作。右边起手处画悬崖,悬崖上有树枝倒挂,随风披靡,对岸有大片芦苇丛,迎风披拂。整个画面是风雨交加的形势,河中央有一舟逆风逆流而上,舟中一人以斗笠遮掩,和衣而卧,一副悠闲的样子。上有金农自题云:"仿马和之行笔画之,以俟道古者赏之,于烟波浩淼中也。"急风暴雨的境况和人悠闲自适的描绘,形成强烈的对比,突出了金农所要表达的思想:激流险滩,烟波浩淼,是人生要面对的残酷事实,但心中悠然,便会

图16-16　金农　风雨归舟图　徐悲鸿纪念馆藏
1760年

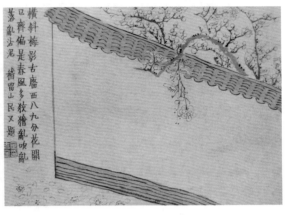

图16-17　金农　山水人物册　上海博物馆藏
26.1×34.9cm　1759年

图16-18　金农　梅花三绝册之五　北京故宫博物院藏
23.2×33.3cm　1758年

江天空阔。那永恒的江乡、漂泊生命的绝对安顿之地，就在自己的心灵中。（图16-17）

第三，人世间充满了"无常"，他要在艺术中表现"恒常"。

"终朝弄笔愁复愁，偏画野梅酸苦竹啼秋"，这是金农的两句诗。要理解其中的意思，必须要了解他的特别的思考。

似乎金农是一个害怕春天的人，他喜欢画江路野梅，他说："野梅如棘满江津，别有风光不爱春。"他画梅花，主要是画回避春天的主题。他说："每当天寒作雪冻萼一枝，不待东风吹动而吐花也。"腊梅是冬天的使者，而春天来了，她就无踪迹了。他有一首著名的咏梅诗："横斜梅影古墙西，八九分花开已齐。偏是春风多狡狯，乱吹乱落乱沾泥。"（图16-18）春风澹荡，春意盎然，催开了花朵，使她灿烂，使她缠绵，但忽然间，风吹雨打，又使她一片东来一片西，零落成泥，随水漂流。春是温暖的、创造的、新生的，但又是残酷的、毁灭的、消亡的。金农以春来比喻人生，人生就是这看起来很美的春天，一转眼就过去：你要是眷恋，必然遭抛弃；你要是有期望，必然以失望为终结。正所谓东风恶，欢情薄。

躲避春天，是金农绘画的重要主题，其实就是为了超越人生的窘境，追求生命的真实意义。杭州老家有"耻春亭"，他自号"耻春翁"。他以春天为耻，耻向春风展笑容，表达的就是这样的意思。他有诗云："雪比精神略瘦些，二三冷朵尚矜夸。近来老丑无人赏，耻向春风开好花。"清人高望曾《题金冬心画梅隔溪梅令》说："一枝瘦骨写空山，影珊珊。犹记昨宵，花下共凭阑，满身香雾寒。泪痕偷向墨池弹，恨漫漫。一任东风，吹梦堕江干。春残花未残。"[1]金农要使春残花未残，花儿在他的心中永远不谢。（图16-19、16-20、16-21）

[1] 丁绍仪《听秋声馆词话》卷十一，见《词话丛编》第三册。

画梅須有風格風格在瘦不在肥耳楊補
之乃華光和尚入室弟子其廋廋如鷺立
空江不欲身人作這般也家窗仿擬呂嶧高
流

楮留山民畫記

图16-19
金农
梅花三绝册之六
北京故宫博物院藏
23.2×33.3cm
1758年

壽道人寫意

图16-20
金农
梅花册之十
北京故宫博物院藏
26.1×30.6cm
1760年

問之

吾家有恥春因自再為恥春
翁高左右前後種老梅三十本每
當天寒作雪凍蕚一枝不待東
風吹動而吐蕚也今僑居邗上結根
江頭漫寫橫斜小幅未知高中窺
人明月此舊如何須于青蕚去時

壽門金吉金畫記

图16-21
金农
梅花册之九
北京故宫博物院藏
26.1×30.6cm
1760年

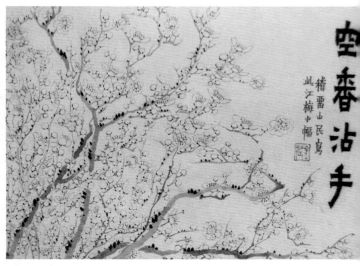

图16-22（1） 金农　梅花册之二　北京故宫博物院藏
26.1×30.6cm　1760年

图16-22（2） 金农　梅花三绝册之九　北京故宫博物院藏
23.2×33.3cm　1758年

　　金农还喜欢画竹，他的竹被称为"长春之竹"，也有"躲避春天"的意思。金农认为，在众多的植物中，竹是少数不为春天魔杖点化的特殊对象。一年四季，竹总是青青。他说，竹"无朝华夕瘁之态"，不似花"倏而敷荣，倏而挚敛，便生盛衰比兴之感焉"。竹在他这里成了追求永恒思想的象征物，具有超越世相的品性。竹不是那种忽然间灿烂，灿烂就摇曳，就以妖容和奇香去"悦人"的主儿。他说："恍若晚风搅花作颠狂，却未有落地沾泥之苦。"意思是，竹不随世俯仰。竹在这里获得了永恒的意义，竹就是他的不谢之花。竹影摇动，是他生平最喜欢的美景；秋风吹拂，竹韵声声，他觉得是天地间最美的声音。他有《雨后修篁图》，其题诗云："雨后修篁分外青，萧萧都在过溪亭。世间都是无情物，唯有秋声最好听。"

　　花代表无常，竹代表永恒。这样的观点在中国古代艺术中是罕有其闻的。难怪他说："予之竹与诗，皆不求同于人也，同乎人则有瓦砾在后之讥也。"他的思想不是传统比德观念所能概括的，无竹令人瘦、参差十万丈夫之类的人格比喻也不是金农要表达的核心意义。他批评管仲姬的竹是"闺帏中稚物"，正是出于这样的思想。

　　第四，一切存在是"空"的，他要在艺术中追求"真"的意义。

　　罗聘还画过金农另一幅画像，即《蕉荫午睡图》，金农有题："诗弟子罗聘，近工写真，用宋人白描法，画老夫午睡小影于蕉间，因制四言，自为之赞云：先生睡睡，睡着何妨。长安卿相，不来此乡。绿天如幕，举体清凉。世间同梦，惟有蒙庄。"

北京故宫博物院藏有金农十二开《梅花册》，其中有一开画江梅小幅，分书
"空香沾手"四字。他曾画梅寄好友汪士慎，题诗道："寻梅勿惮行，老年天与健。
山树出江楼，一林见山店。戏粘冻雪头，未画意先有。枝繁花瓣繁，空香欲沾手。"
（图 16-22）

这里所言"空香"，是金农艺术中表现的重要思想。他的梅花、竹画、佛画等，
都在强调一切存在是空幻的道理，这也是禅宗的根本思想。在大乘佛学基础上产生
的禅宗，强调一切存在都是因缘和合而生，本身没有自性，所以空幻不实。就像
《金刚经》所说，"一切有为法，如梦幻泡影，如露亦如电，应作如是观"，人们对
存在的执着，都是沾滞。所以禅宗强调，时人看一株花，如梦幻而已，握有的原是
空空，存在的都非实有。金农说"空香沾手"，香是空是幻，何曾有沾染，它的意
思是超越执着。（图 16-23）

金农的艺术笼罩在浓厚的苔痕梦影的氛围中。他所强调的一些意象都打上这一

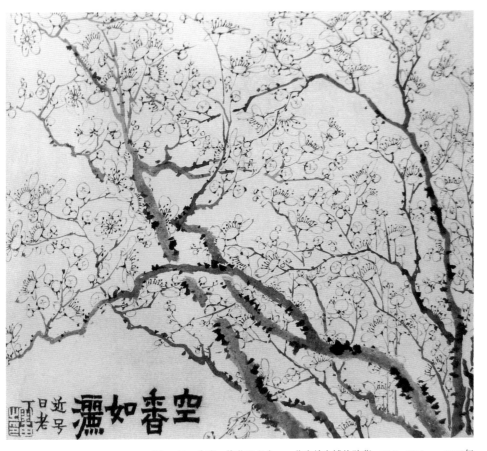

图16-23　金农　梅花册之十一　北京故宫博物院藏　26.1×30.6cm　1760年

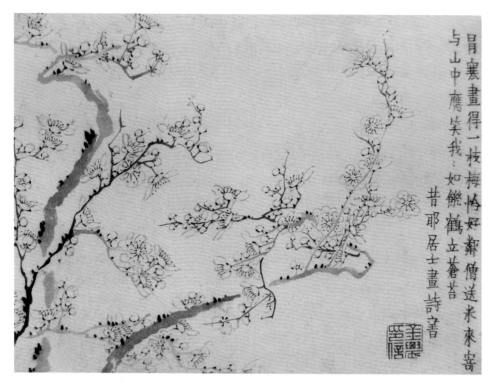

冒襄畫得一枝梅悔好辦僧送未來寄
与山中應笑我如饒鶴立著苔
昔耶居士畫詩著

图16-24　金农　梅花三绝册之三　北京故宫博物院藏　23.2×33.3cm　1758年

图16-25　金农　杂画册之五　上海博物馆藏　24.2×31.5cm　1760年

思想的烙印。如"饥鹤立苍苔"（他有诗说："冒寒画得一枝梅，恰好邻僧送米来。寄与山中应笑我，我如饥鹤立苍苔"）、"鹭立空汀"（他题画梅图说："扬补之乃华光和尚入室弟子也，其瘦处如鹭立空汀，不欲为之作近玩也"，"天空如洗，鹭立寒汀可比也"）、"池上鹤窥冰"（他有诗云："此时何所想，池上鹤窥冰"），等等。（图16-24）

上海博物馆藏金农与罗聘合璧册，其中有一幅画浮萍踪迹，一人在梦幻的影子中行走，寓涵人生之路，为生命的萍踪留影。上有题云："浮萍刚得雨吹散，吐出月痕如破环。"款"稽留山民"。（图16-25）眷恋生命，追求超脱，这正是金农"不梦长安公卿，而梦浮萍池上之客"的生命哲学的体现。

三、管领冷香

金农在金石缘中，铸成冷香调。

如石一样冰冷，如铁一样坚硬，古朴苍莽中所包含的梦一样的迷幻，造就了金农艺术的浪漫气质。

中国文人艺术追求斑驳残破的美。陈洪绶曾画过多种铜瓶清供图，一个铜制的花瓶，里面插上红叶、菊花、竹枝之类的花木，很简单的构图，却画得很细心，很传神。画中的铜瓶，暗绿色的底子上，有或白或黄或红的斑点，神秘而浪漫。这种追求也表现在篆刻艺术中。明代篆刻家沈野说："锈涩糜烂，大有古色。"文彭、何震等创为文人印，以冷冻石等取代玉、象牙等材料，追求残破感，"石性脆，力所到处，应手辄落"（赵之谦语），从而产生特别的审美效果。在书法领域，碑拓文字所具有的剥蚀残破意味，直接影响到书法的发展，甚至形成了尊碑抑帖的风习。高凤翰有诗云："古碑爱峻嶒，不妨有断碎。"他晚年的左笔力追这种残破断碎的感觉。郑板桥评高凤翰的书法说，"虫蚀剥落处，又足以助其空灵"，对他书法的残破感赞不绝口。

金农是残破断碎感的着力提倡者。厉鹗是金农的终生密友，时人有"髯金瘦厉"的说法。厉鹗曾见到金农所藏唐代景龙观钟铭拓本，对它的"墨本烂古色"很是神迷，厉鹗说："钟铭最后得，斑驳岂敢唾。"斑驳陆离的感觉征服了那个时代的很多艺术家。金农有诗赞一位好金石的朋友褚峻，说他"其善椎拓，极搜残阙剥蚀之

文"。其实金农自己正是如此。他一生好残破，好剥蚀，好断损。缺唇瓶里瘦梅孤，是金农艺术的又一个象征。他有图画梅花清供，题曰："一枝梅插缺唇瓶，冷香透骨风棱棱，此时宜对尖头僧。"厉鹗谈及金农时，也说到他的这种爱好："折脚铛边残叶冷，缺唇瓶里瘦梅孤。"瓶是缺的，梅是瘦的，孤芳自赏，孤独自怜。（图16-26、16-27）

金农有《缺角砚铭》说："头锐且秃，不修边幅，腹中有墨，君所独。"残破不已的缺角砚，成为他生命中的至爱。金农毕生收藏制作的砚台很多，他对砚石的眉纹、造型非常讲究，尤其是寥若晨星、散若浮云的眉纹，在黝黑古拙的砚石中若隐若现，显出诗意的氛围，受到他特别的重视。他有一诗说："灵想云烟总化机，砚池应有墨花飞。请看策蹇寻幽者，一路上岚欲湿衣。"朋友送他一方宋砚，砚台的"色泽如幽幽之云吐岩壑中"，他直觉得有"幽香散空谷中"的意味。黄裳先生说，金农是一位最能理解、欣赏中国艺术的人，他玩的都是一些小玩艺，但却是"实践、创造了封建文化高峰成果的人物"。2009年苏富比秋拍中，有一件黄梨木的笔筒，上面有金农的题跋和画，四字"木质玉骨"，小字款云："雍正二年仲冬粥饭僧制于心出家庵"，钤朱文"金农"小印，旁侧画古梅一枝，由筒口虬曲婉转而下，落在窟窿的上方。截取的这段黄梨木，古拙、残损，别有风致。金农的这件"小玩艺"，

图16-26
金农
梅花册之四
北京故宫博物院藏
26.1×30.6cm
1760年

图16-27　金农　杂画册之十一　广西壮族自治区博物馆藏　24×31.5cm　1759年

无声地传达出中国艺术的秘密。

　　金农非常重视苍苔的感觉，这和他对金石的偏爱有密切关系。这不起眼的苔痕，却成为他的艺术的一个符号。他有《春苔》诗说："漠漠复绵绵，吹苔翠管圆。日焦欺蕙带，风落笑榆钱。多雨偏三月，无人又一年。阴房托幽迹，不上玉阶前。"他形容自己是"饥鹤立苍苔"。金农的挚友丁敬有"苔华老屋"印，他的印款其实也可以说是对金农这方面爱好的一种诠释："余江上草堂曰带江堂，堂之东有园不数亩，花木掩映，老屋三间，倚修竹，依苍苔，颇有幽古之致，余名曰苔华老屋。古梅曲砌间置身，正觉不俗。"正所谓古木苍藤不计年，在这古木幽深、苔痕历历的"苔华老屋"中，时间似乎不流动了，滚滚马头尘、滔滔天下事都远去，惟留下一颗平淡的心，一颗与天地宇宙对话的心。丁敬所说的"苔花则存朴雅而不事华美之意"，正是此意。金农以及很多中国艺术家好残破，好斑驳，取苍苔历历，取云烟模糊，都是要模糊掉人的现实的束缚，模糊掉人的欲望的求取，将个体的生命融入宇宙之中。僧扉午后开，池荒水浸苔，时世在变，我以不变之心应之。我是一个局外人，旁观人，一个看透岁月风华的人。金农有一则画竹题跋说，古人有"以怒气

写竹"的说法（志按：这是明李日华评元代一位僧人画家的说法），"予有何怒"？他画不喜不怒的竹，在这样的画中，将"胸次芒角、笔底峥嵘"、"舌非霹雳、鼻生火"的不平之气，全数荡去。（图16-28）

赵之谦说："汉铜印妙处，不在斑驳，而在浑厚。"缺唇的瓶子，暗绿色的烂铜，漫漶的拓片，清溪中苔痕历历，随水而摇曳，闪烁着神秘的光影，老屋边古木苍藤逶迤绵延，这斑驳陆离、如梦如幻的存在，强化了历史老人留下的神奇，都反映出艺术家试图超越时间、超越现实的思想。生命如流光逸影，而艺术家为什么不能在古老的砚池中燕舞飞花？中国艺术追求斑驳残缺，并不在斑驳残缺本身，也不是欣赏斑驳的形式上的美感，而是在它的"深厚"处，在它关乎人生命的地方。唐云所藏金农《王秀》隶书册上胡惕庵的题跋说得好："笔墨矜严，幽深静穆，非寻常眼光所能到。"这"幽深静穆"四个字，真抓住了金农艺术的关键。

一般认为，金农等的金石之好，出于一种好古的趣味。表面上看，的确如此，斑驳陆离的存在，无声地向人们显示着历史的纵深，历史的风烟带走了多少悲欢离合，惟留下眼前的斑斑陈迹，把玩这样的东西，历历古意油然而生。这的确是"古"的，我们说斑驳残缺中有古拙苍莽、有古淡天真的美，就是就此而言。但掘其深处即可发现，这种好古的趣味，恰恰关注的是当下，是自我生命的感受。一件古铜从厚厚泥土中挖出，掸去尘土，与现实照面了，与今人照面了，关键的是，与我照面了。我来看，我和它千秋如对，时间上虽然判如云泥，但是我们似乎在相对交谈，一个沉年的古器在我的眼前活了，我将当下的鲜活糅入到过去的幽深之中。金石气所带来的中国艺术家对残缺感、漫漶感的迷恋，其实就是以绵长的历史为底子，挣脱现实的束缚，让苍古的宇宙来静听我的故事，通过古今对比，来重新审视人的生命的价值。这是中国文人艺术最为浪漫的地方，它是古淡幽深中的浪漫。

中国艺术好斑驳残破，好苔痕梦影，是从历史的幽深中跳出当下的鲜活。历史的幽深是冷，当下的鲜活是艳。金石气成就了金农艺术的"冷艳"特色。

清代艺术家江湜说："冬心先生书醇古方整，从汉人分隶得来，溢而为行草，如老树著花，姿媚横出。"[1]金农的字，笔笔从汉隶中来，有《天发神谶》、《华山》等的底子，他的画更得这烂漫恣肆、姿媚横出之美。（图16-29）

从形式上看，金农的艺术真可谓"老树著花"。金农有"枯梅庵主"之号，"枯梅"二字可以概括他的艺术特色。在他的梅画中，常常画几朵冻梅，艳艳绰绰，点

[1] 江湜《跋冬心随笔》，见震钧《国朝书人辑略》卷四，光绪刻本。

我生當羨同
隊魚大魚小魚
一族居綠差差
水碧玉如飛花
撲面三月初欲
寄故人千里書
故人遠爲宰
相隔十餘載尺
素迢迢望江海
北固山下有毒
鈎毋貪其餌
慎尔遊
曲江
外史
并畫
落賦
花游
魚曲
一篇

图16-28　金农　花卉册之二　天津博物馆藏
40.8×30.2cm

冷香透骨宜对头僧昔耶居士

图16-29
金农
梅花图册之二
浙江省博物馆藏
23.4×26.7cm

缀在历经千年万年的老根上。像藏于北京故宫博物院的金农古梅图，枝极古拙，甚至有枯朽感。金农说"老梅愈老愈精神"，这就是他追求的老了。而花，是娇嫩的花，浅浅的一抹淡黄。娇嫩和枯朽就这样被糅合到一起，反差非常大。他画江路野梅，说要画出"古干盘旋嫩蕊新"的感觉。他的梅花图的构图常常是这样："雪比梅花略瘦些，二三冷朵尚矜夸。"金农倒并不是通过枯枝生花来强调生命力的顽强，他的意思正落在"冷艳"二字上。（图 16-30、16-31）

金农的艺术是冷的。金农自 30 岁始用"冬心"之号，这个号取盛唐诗人崔国辅的名句"寂寥抱冬心"。金农是抱着一颗冬天的心来为艺。70 岁时，他在扬州西方寺的灯光下，在墙壁上写下"此时何所想，池上鹤窥冰"的诗句，真是幽冷之极。他的题荷花诗写道："野香留客晚还立，三十六鸥世界凉。"在他的眼中，世界一片清凉。他说他的诗是"满纸枯毫冷隽诗"。他作画，"画诀全参冷处禅"。他画水仙，追求"薄冰残雪之态"。他画梅，追求"冷冷落落"之韵，"冒寒画出一枝梅"，要将梅的冷逸韵味表现出来。他说，"砚水生冰墨半干，画梅须画晚来寒"，画梅要"画到十分寒满地"，梅总与寒的感觉联系在一起。他的竹、菖蒲、水仙乃至佛像等，都扣住一个"寒"字。他在诗中写道："尚与梅花有良约，香粘瑶席嚼春冰。"他的佛像继承了贯休以来清丑冷硬的风格。晚年他曾画一像赐于弟子项均，并题道："要使其知予冷症之吟，冷葩之奇，是业之所传，得其人矣。"他真是一个冷寒人。

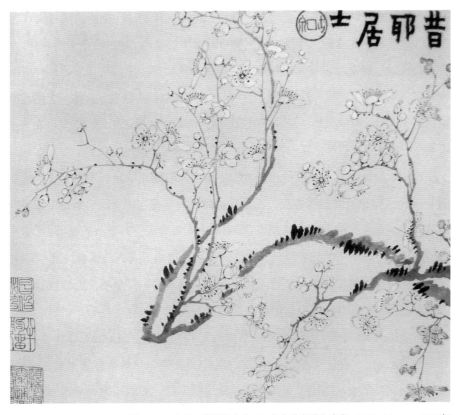

图16-30　金农　梅花册之十二　北京故宫博物院藏　26.1×30.6cm　1760年

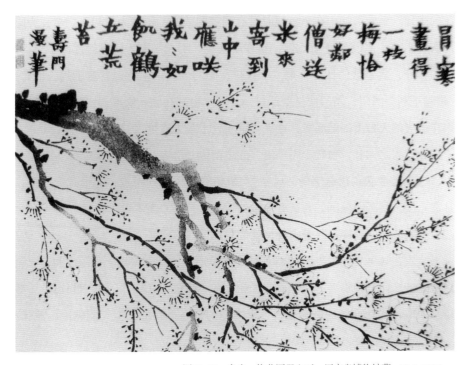

图16-31　金农　梅花图册之五　辽宁省博物馆藏　23.5×30.2cm

但是，金农的艺术并非要表现一颗冷漠的心。他的冷，像陈洪绶等文人艺术家一样，是热流中的冷静、浮躁中的平静、污浊中的清净。他的冷艺术就是一冷却剂，将一切躁动、冲突、欲望、挣扎等都冷却掉，他要在冷中，从现实的种种束缚中超越开来，与天地宇宙、与这个世界上存在的一切智慧的声音对话。他的艺术是冷中有艳，是几近绝灭中的风华，是衰朽中的活泼。幽冷中的灵光绰绰，正是金农艺术的魅力所在。时人以"香洲之芷青"评他的诗[1]，其实他的画也是如此。

　　冷艳，是金农艺术追求的理想境界。晚年漂泊扬州期间，金农给杭州的友人作图并跋曰："寄语故乡三百耆英，晚香冷艳尚在我毫端也。"（辽宁博物馆藏《金农杂画册》菊画题识）他形容自己画梅花，"亭中明月窥人，月下梅花送芬"，他要在冷逸的境界中表现出梅的暗香浮动。他真可以说是冷中寻香人。他有诗道："一丸寒月水中央，鼻观些些嗅暗香。记得哄堂词句好，梅魂梅影过邻墙。"又有题画梅诗云："最好归船弄明月，暗香飞过断桥来。"他给好友汪士慎刻"冷香"二字，说画梅就是"管领冷香"。他赠一僧人寒梅，戏诗道："极瘦梅花，画里酸香香扑鼻。松下寄，寄到冷清清地。"他有《雪梅图》，题识道："雀查查，忽地吹香到我家，一枝照眼，是雪是梅花？"香从寒出，寒共香存，无冷则不清，无清则无香。正所谓"若欲梅花香彻骨，还他彻骨一番寒"。

　　正因此，金农艺术之妙，不在冷处，而在艳处，在幽冷的气氛中体现出燕舞飞花的恣肆。金农的魅力在于，他时时有腾踔的欲望，不欲为表相所拘牵，为眼前的现实所束缚。他说："予游无定，自在尘埃也，羽衣一领，何时得遂冲举也。"他画中的梅花，就是他的仙客，是"罗浮村"中的仙客。他特别着意于鹤，他有诗云："腰脚不利尝闭门，闭门便是罗浮村。月野画梅鹤在侧，鹤舞一回清心魂。"一只独鹤在历史的天幕上翩翩起舞，这真是金农艺术最为冷艳之处。《二十四诗品》"冲淡"一品有"饮之太和，独鹤于飞"语，此之谓也。

　　这正是金农孜孜追求的"风格"。风格者，风度气格也，非形式之风格，乃精神之腾度。凝滞而深沉，并富有浪漫的惊艳，乃冬心之本色。

　　金农艺术的"冷艳"是由诗铸就的。

　　金农在《冬心先生集》序言中说："鄙意所好，乃在玉溪、天随之间。玉溪赏其窈眇之音，而清艳不乏；天随标其幽遐之旨，而奥衍为多。"金农对自己的诗颇为自恃。他的诗受李商隐的影响很大，李商隐的诗略显晦涩，但气韵幽冷，意味深长，

[1] 金农乾隆十七年所作《冬心先生续集自序》引徐澂斋评其诗语，见《西泠五布衣遗著》卷三。

図16-32　金农　杂画册之十　北京故宫博物院藏　19×27cm　1759年

其冷香逸韵令人绝倒。如他的《偶题二首》之二云："清月依微香露轻，曲房小院多逢迎。春丛定见绕栖鸟，饮罢莫持红烛行。"清月下淡淡的幽香氤氲，伴着朦胧的醉意，穿行在曲房小院的夜色中，心为这天地所"打湿"。为什么"饮罢莫持红烛行"，怕的是蜡烛的光扰乱这心灵的清幽阒寂，怕的是蜡烛的清泪勾起自己孤独的感受，写得很隐晦，极具生命张力。

金农的艺术就有李商隐的格调，其中的"清艳"气真是不让于李诗。我们看他的一幅《赏荷图》（图16-32），颇有义山的真魂。构图很简单，画河塘、长廊，人坐长廊中，望远方，河塘里，荷叶田田，小荷点点，最是风光。上面用八分书自度曲一首，意味深长："荷花开了，银塘悄悄。新凉早，碧翅蜻蜓多少。六六水窗通，扇底微风，记得那人同坐，纤手剥莲蓬。"款"金牛湖上诗老小笔，并自度一曲"。星星点点，迷离恍惚，似梦非梦，清冷中有幽深，静穆中有浪漫。

金农的"冷艳"，其实就是他提倡的"损"道。

他有一幅梅花图，画疏疏落落的几朵梅花。用他特有的古隶题有七个大字："损之又损玉精神"（图16-33），占据画面的很大部分，似乎这幅画就是为了说明这句话的。"损"是道家哲学的精髓，也与中国佛学的基本精神相合。老子说："为学日益，为道日损，损之又损，以至于无为，无为而无不为。"为学在于知识，知识的

图16-33　金农　梅花三绝册　北京故宫博物院藏　23.2×33.3cm　1758年

特点是分别，分别越多，离道就越远。老子推宗无分别的境界，必然强调对知识的
"减损"。所以，中国哲学的"损"道，是对既有知识、规则、法度的规避，以获得
性灵的自由感。

　　一个"损"字，是金农常活用的智慧。他有两则砚铭，就表达了这样的思想。《芮
子春砚铭》："烁烁者光，处幽实显，岂看破天下而始贵其眼哉！？"《写周易砚铭》：
"蛊履之方，君子是寂。一卷周易，垂帘阖门……""处幽实显"、"君子是寂"，在
"幽"处、"寂"处、"损"处做文章，寂然不动，方能感而遂通，处幽微之地，方
能发绰绰灵光。金农的"损"道，就是返归于生命本相之道。就像王维诗中所说的：
"荆溪白石出，天寒红叶稀。"春天来了，有了桃花水桃花汛，夏天大雨滂沱，池塘
里、溪涧里都涨满了水，而到了秋末冬初，大地渐渐没有了绿色，就连树上的红叶
也快落光了，一切又回到本来的样子，这叫做"水落而石出"——露出它的"本
相"，没有了咆哮和喧嚣，只有平淡和本然。中国人将"水落石出"视为一种生命
的大智慧。

　　其实，金农的艺术都是在做减法，做这种"水落石出"的功夫，刊落浮华，独
存天真。他有诗叹自己的衰老："故人笑比中庭树，一日秋风一日疏。"他的艺术也
是如此。他在"损"中脱略一切束缚。他说自己是一个独行客，天地之大，路途遥

远，但也不必随人而往，而要随孤藤，策单舫，乘片云，憩百尺孤桐，放旷含渺远山，成就自己独有的体验。（图16-34）

金农在"损"道中，"损"去了一切干扰性的因素。他的画很少用色彩，他题自画像道："自写昔耶居士本身像，但不能效阿师看人颜色弄粉墨耳。"他说他的画"不假何郎之粉、萧娘之黛"。当然，他不是不使用色彩，而是反对虚夸的文饰，那是堂皇门面的东西。金农在艺术上重一个"涩"字。涩与滑相对，金农最怕滑，滑有飘动感、游离感，甚至有油腻感、趋炎附势感，而涩除掉了火气、圆滑气。金农有一则画梅题跋很精审："宋释氏泽禅师善画梅，尝云：'用心四十年，才能作花圈少圆耳。'……予画梅率意为之，每当一圈一点处，深领此语之妙，以示吾门诸弟子也。"画梅不用圈，不是形式技法，而是一种创造的原则，一种不入时尚、不附俗趣的精神。这就是涩。他的涩，甚至近于板、滞，但他也在所不惜。他以为，金石不就如此，黝黑的石砚、残破的碑刻、剥蚀的铜印等，都是冰冷的，如铁一样的冷，也如铁一样的硬，有何附丽，有何牵挂？（图16-35）

奉行"损"道，一无牵挂，无法而法，金农的艺术颠覆了中国传统美学中的很多

图16-34　金农　杂画册之十二　北京故宫博物院藏　19×27cm　1759年

图16-35　金农　杂画册之二　北京故宫博物院藏　9×27cm　1759年

原则。如中国艺术强调不露圭角，但金农的书法乃至他的画都丝丝在露，他所自创的被称为"漆书"的渴笔八分书，横粗竖细，笔画极不匀称，没有一点柔润感，棱角分明，以渴笔为之，笔画露枯白，是真正的锋芒毕露。他不以锋芒为锋芒，反而淡尽了锋芒。他的字结体如累石，笨拙无比，上重下轻，有明显的压迫感，而没有通常中国艺术所强调的流动感。但是，我们在金农的笨拙中却可以感受到灵动，那种不着看相、本分的灵动。至于在章法上，就更是如此，他的渴笔八分，无龙脉，无承转，字与字、行与行互不关联，中国艺术所强调的一阴一阳之谓道的思想在此完全被超越，覆盖、避让、承转等形式原则在这里难觅踪影。但它并非一团散沙，不是绵延的龙脉，而是一个奇趣横生的世界。金农的艺术透露出生、拙、冷、涩、钝、辣、老、苍的意味，做出了一篇"损之又损"的大文章，一篇天真的大文章。他的艺术妙在天花烂漫，正像野花香满路，幽鸟不知春，此为其冷艳艺术的独特魅力。

结　语

很多年前读金农画，有一幅作品给我极深的印象。那是一人物画册中的一页，

画莲塘莲叶飘荡，荷花点点，轻风吹拂，香气四溢。中间画有一茆亭，亭中有一人酣然而卧，呼吸着世界的香气，身体像被娇艳的鲜花托起，随着香风而浮沉。（图16-36）这真是禅家"高卧横眠得自由"境界活灵活现的展现。上面有题诗道：

　　消受白莲花世界，风来四面卧当中。

看这样的画，真使人心一亮。不是画荷塘边休憩的故事，而是画一种心法：这里有白莲一样的清澈、荷风一样的淡荡，还有整个世界都飘拂起来的回旋。

　　荷风四面，人在当中，消受这世界的清凉，也回应这世界的灵韵。"茫茫宇宙，何处投人？"这幅画几乎是金农此问的图像解答。人本赤条条来去无牵挂，秉性清洁的人，将于何处安顿自己的心灵？金农的艺术在回答这一问题。而本书所"观"之其他文人画家，他们的艺术似也在回答这一问题。

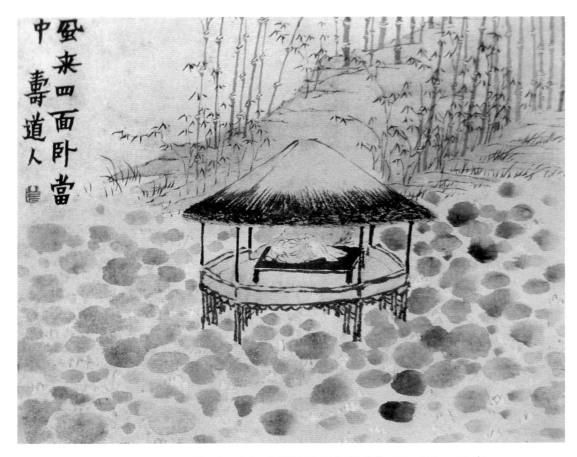

图16-36　金农　杂画册之三　上海博物馆藏　24.2×31.5cm　1760年

主要参考文献[1]

[元]倪瓒《清闷阁集》，《文渊阁四库全书》本。

[元]倪瓒《倪云林诗集》，《四部丛刊》本。

[元]倪瓒《清闷阁遗稿》，明万历刻本。

[元]倪瓒《清闷阁集》，江兴佑点校，西泠印社，2010年。

[元]耶律楚材《湛然居士集》，中国书店，2009年。

[元]王逢《梧溪集》，清知不足斋本。

[明]孙道易《东园客谈》，明钞本。

[元]陈基《夷白斋稿》，《四部丛刊三编》本。

[元]贡性之《南湖集》，《文渊阁四库全书》本。

[元末明初]贝琼《清江贝先生诗集》，《文渊阁四库全书》本。

[元]韩奕《韩山人诗集》，清钞本。

[元]顾瑛《草堂雅集》，《四库全书珍本四集》本。

[元]顾瑛《玉山璞稿》，中华书局，2008年。

[元]杨维桢《东维子集》，《文渊阁四库全书》本。

[元]杨维桢《铁崖逸编》，清乾隆三十九年联挂堂刻本。

[元]华幼武《黄杨集》，明万历四十六年华五伦刻本。

[元]张雨《贞居补遗》，清光绪丁酉刻本。

[元]贡师泰《玩斋集》，《文渊阁四库全书》本。

[元]郑元祐《侨吾集》，明弘治九年张司刻本。

[元]钱惟善《江月松风集》，《文渊阁四库全书》本。

[元]陶宗仪《沧浪棹歌》，清嘉庆四年《读画斋丛书》本。

[元]危素《危学士全集》，清乾隆二十三年刻本。

南
畫
十
六
觀

〔1〕为节省篇幅，这是一个最简要的参考文献目录，即支撑本书写作的最基本的文献。其他相关
文献或在篇章注释中列出，画册与外文文献暂不列。

［明］刘珏《重刻完庵刘先生诗集》，明万历二十二年重刻本。

［明］沈周《石田诗选》，《文渊阁四库全书》本。

［明］沈周《石田先生文钞》，《四库全书存目丛书》影印明崇祯刻本。

［明］瞿式耜编《石田先生诗钞》，《石田先生文钞》，明崇祯刻本。

［明］沈周《石田稿》，国家图书馆藏明钞本。

［明］吴宽《瓠翁家藏集》，《四部丛刊初编》本。

［明］李东阳《怀麓堂稿》，明正德刻本。

［明］庄昶《定山集》，《文渊阁四库全书》本。

［明］王鏊《王文恪公集》，明万历三槐堂刻本。

［明］王宠《雅宜山人集》，明嘉靖十六年董宜阳等刻本。

［明］杨慎《杨升庵集》，《文渊阁四库全书》本。

［明］文徵明《文徵明集》，周道振等辑校，上海古籍出版社，1987年，《文氏五家集》本明刻本。

［明］文徵明《莆田集》三十五卷本，明刻本。

［明］文徵明《莆田外集》，国家图书馆藏明刻本。

［明］文徵明《文待诏题跋》，《四部丛刊初编》本。

［明］文衡山《诗稿墨迹》，上海博物馆藏。

［明］唐寅《唐伯虎集》，明袁袠刻本。

［明］唐寅《唐伯虎全集》，中国美术学院出版社，2002年。

［明］唐寅《唐伯虎先生全集》，明何大成刻本。

［明］唐寅《六如居士全集》，明唐仲冕刻本。

［明］陈道复《陈白阳集》，《四库存目丛书》本。

［明］陆师道《陆尚宝遗文》，《四部丛刊续编》本。

［明］祝允明《怀星堂集》，《文渊阁四库全书》本。

［明］祝允明《祝氏集略》，明嘉靖三十年眉山张景贤刻本。

［明］祝允明《祝枝山全集》，明万历三十八年周孔教刻本。

［明］袁袠《袁永之集》，明嘉靖六年刻本。

［明］王稺登《王百穀集》，明嘉靖四十三年刻本。

［明］徐祯卿《迪功集》，《文渊阁四库全书》本。

［明］何良俊《何翰林集》，明嘉靖四十四年刻本。

［明］李流芳《檀园集》，《文渊阁四库全书》本。

［明］袁尊尼《袁鲁望集》，明万历十二年刻本。

［明］黄省曾《五岳山人集》，《四库存目丛书》本。

［明］《徐渭集》，明刻本，张汝霖、王思任评选本。

［明］《徐渭集》，中华书局，2003年。

［明］徐渭《徐文长文集》，明刻本。

［明］徐渭《徐文长逸稿》，明天启三年张维城刻本。

［明］袁宏道《袁中郎全集》，明崇祯二年刻本。

［明］陆治《陆包山遗稿》，明钞本。

［明］陈淳《陈白阳集》，学生书局，1973 年。

［明］屠隆《白榆集》，明万历龚尧惠刻本。

［明］谢肇淛《小草斋集》，明万历刻本。

［明］张大复《梅花草堂集》，明崇祯刻本。

［明］王世贞《弇州山人四部稿》，《文渊阁四库全书》本。

［明］姜南《蓉塘杂著》，明嘉靖二十六年刻本。

［明］陆楫《兼葭堂杂著》，《四部丛刊初编》本。

［明］董其昌《容台集》，崇祯三年董庭刻本，《四库禁毁丛书》本。

［明］董其昌《容台文集》、《容台诗集》，《四库存目丛书》本。

［明］莫是龙《石秀斋集》，清康熙五十五年云间二韩诗刻本。

［明］陈继儒《陈眉公集》，明万历四十三年刻本。

［明］陈继儒《晚香堂集》，《四库禁毁丛书》本。

［明］李渔《李渔全集》，浙江古籍出版社，1992 年。

［明］陈洪绶《宝伦堂集》，清光绪刻本。

［明］《陈洪绶集》，吴敢校注，浙江古籍出版社，1994 年。

［明］黄道周《黄石斋先生文集》，清康熙五十三年郑玫刻本。

［明］祝渊《祝子遗书》，清茹实斋钞本。

［明］祁彪佳《远山堂诗集》，清初东书堂钞本。

［明］程嘉燧《松圆淘沙集》，松圆偈庵集，明崇祯刻本。

［清］周亮工《周亮工全集》，凤凰出版社，2008 年。

［清］朱彝尊《鲒埼亭诗集》，上海古籍出版社，2002 年。

［明］钱谦益《牧斋有学集》，《四部丛刊》本。

［清］傅山《霜红龛集》，清宣统丁氏刻本。

［清］傅山《霜红龛集》，山西古籍出版社，2007 年。

［清］查慎行《敬业堂诗集》，上海古籍出版社，1986 年。

［清］曾灿《六松堂集》，民国《豫章丛书》本。

［清］程正揆《青溪遗稿》，清康熙刻本。

［清］查士标《种书堂遗稿》，清康熙刻本，上海博物馆藏。

［清］程邃《程邃诗集》，汪世清先生编，手写未刊稿。

［清］汪远生《借闲生诗》，清光绪刻本。

[清]翁方纲《复初斋诗集》，清苏斋小草三刻本。

[清]龚贤《草香堂集》，清康熙刻本，黄山学院藏。

[清]龚贤《龚半千自书诗稿》，清钞本，上海博物馆藏。

[清]董以宁《正谊堂诗文集》，清康熙书林兰荪堂刻本。

[清]吴历《吴渔山集》，章文钦笺注，中华书局，2007 年。

[清]施愚山《学馀堂集》，《文渊阁四库全书》本。

[清]查嗣瑮《查浦诗钞》，清康熙六十一年刻本。

[清]张云章《朴村文集》，《四库禁毁丛书》本。

[清]恽格《瓯香馆集》，清康熙刻本。

[清]唐宇昭《拟故宫词》，清钞本，《四库存目丛书》本。

[清]何绍基《东洲草堂诗钞》，咸丰刻本。

[清]金农《诗文集》，《西泠五布衣遗著》本，清同治癸酉钱唐丁氏刊当归草堂本。

[清]金农《冬心先生集》，清雍正十一年般若庵刻本。

[清]金农《冬心斋研铭》，《西泠五布衣遗著》本。

[清]厉鹗《樊谢山房集》，《四部丛刊》影印清振绮堂刻本。

[元]陶宗仪《南村辍耕录》，中华书局，2004 年。

[清]顾嗣立《元诗选》，《文渊阁四库全书》本。

[明]何良俊《四友斋丛说》，中华书局，1997 年。

[明]蒋一葵《尧山堂外纪》，明刻本。

[明]李日华《六砚斋笔记》，中央书店，1925 年。

[明]李日华《紫桃轩杂缀》、《紫桃轩又缀》，凤凰出版社，2010 年新刊本。

[明]郁逢庆《书画题跋记》，《文渊阁四库全书》本。

[清]顾文彬《过云楼书画记》，清光绪刻本。

[清]杨翰《归石轩画谈》，清同治十二年刻本。

[明]朱存理撰、赵琦美编《赵氏铁网珊瑚》，《文渊阁四库全书》本。

[明]张丑《清河水画舫》，《文渊阁四库全书》本。

[明]张丑《真迹日记》，清鲍士恭家藏本。

[明]朱存理《铁网珊瑚》，清雍正刻本。

[明]朱存理《珊瑚木难》，清雍正刻本。

[明]都穆《寓意编》，《文渊阁四库全书》本。

[清]孙承泽《庚子销夏录》，《文渊阁四库全书》本。

[清]安岐《墨缘汇观录》，《清粤雅堂丛书》本。

[明]姜绍书《韵石斋笔谈》，华东师范大学出版社，2009 年。

[清]吴升《大观录》，1921 年铅印本。

[清]青浮山人编《董华亭书画录》，清光绪二十二年刻本。

[清]周亮工辑《尺牍新钞》，《四部丛刊初编》本。

[明]王穉登《吴郡丹青志》，《文渊阁四库全书》本。

[清]吴荣光《辛丑销夏录》，清道光刻本。

[清]端方《壬寅销夏》，录钞本。

[清]庞元济《虚斋名画录》，清宣统乌程庞氏上海刻本。

[清]裴景福《壮陶阁书画录》，学苑出版社，2006年。

[清]陆心源《穰梨馆云烟过眼录》，清光绪十七年吴兴陆氏家塾刻本。

[明]张大复《闻雁斋笔谈》，明万历三十三年顾孟兆等刻本。

[清]周二学《一角编》，1916年重刊雍正年间刻本。

[清]孔广陶《岳雪楼书画录》，清咸丰十一年刻本。

[清]方浚颐《梦园书画录》，清光绪三年刻本。

[清]胡积堂《笔啸轩书画录》，清道光刻本。

[清]陆时化《吴越所见书画录》，清乾隆怀烟阁刻本。

[清]钱杜《松壶画忆》，清光绪榆园丛刻本。

[清]戴熙《习苦斋画絮》，清光绪十九年刻本。

[清]陆绍曾《古今名扇录》，清钞本。

[清]顾文彬《过云楼书画记》，江苏古籍出版社，1999年。

[清]王翚《清晖堂同人尺牍汇存》，清咸丰七年刊。

[清]沈世良《倪高士年谱》，清宣统元年刻本。

[清]王士祯《渔洋山人精华录》，清康熙刻本。

温肇桐《黄公望史料》，上海人民美术出版社，1963年。

陈师曾《中国文人画之研究》，天津古籍出版社，1982年。

内藤湖南《中国绘画史》，栾殿武译，中华书局，2008年。

陈传席《中国山水画史》，江苏美术出版社，1988年。

肖驰《中国诗歌美学》，北京大学出版社，1986年。

石守谦《风格与世变——中国绘画十论》，北京大学出版社，2008年。

李铸晋《鹊华秋色——赵孟𬖀的生平与画艺》，三联书店，2008年。

吕晓《髡残绘画研究》，江西美术出版社，2010年。

黄涌泉《陈洪绶年谱》，人民美术出版社，1960年。

高濂《遵生八笺》，赵立勋校注本，人民卫生出版社，1994年。

徐小虎《被遗忘的真迹：吴镇书画重鉴》，徐智远译，台湾典藏艺术家庭股份有限公司，
2011年。

黄苗子等编《倪瓒年谱》，人民美术出版社，2009 年。

王正华《艺术权力与消费：中国艺术史研究的一个面向》，中国美术学院出版社，2011 年。

江兆申《关于唐寅的研究》，台北故宫博物院印行，1976 年。

周道振、张月尊《文徵明年谱》，百家出版社，1998 年。

杨静庵《唐寅年谱》，商务印书馆，1947 年。

陈正宏《沈周年谱》，复旦大学出版社，1993 年。

刘海粟主编《龚贤研究集》，江西美术出版社，1988 年。

《龚贤研究》，人民美术出版社，2005 年。

《陈洪绶研究》，上海书画出版社，2008 年。

江兆申编《吴派画九十年展》，台北故宫博物院印行，1988 年。

李维琨《明代吴门画派研究》，东方出版中心，2008 年。

张卉编《龚贤年谱》，未刊稿。

任道斌编《董其昌系年》，文物出版社，1988 年。

龚半千《山水课徒画稿》，四川人民出版社，1981 年。

刘纲纪《龚贤》，人民美术出版社，1982 年。

劳继雄《中国古代书画鉴定实录》，东方出版中心，2010 年。

章文钦《吴渔山及其华化天学》，中华书局，2008 年。

《容庚学术著作全集》，中华书局，2011 年。

陈垣《吴渔山年谱》，《陈垣全集》第七册，安徽大学出版社，2009 年。

蔡星仪《恽寿平》，河北教育出版社，2006 年。

方闻《超越具象》，浙江大学出版社，2011 年。

黄惇《中国印论类编》，荣宝斋出版社，2011 年。

《南画大成》，广陵书店影印本[1]，2004 年。

张大千《大风堂书画录》，民国年间石印本。

张大千《大风堂名迹》，台北雅蕴堂，1954 年。

黄宾虹、邓实编《美术丛书》，神州国光社，1947 年重刊本。

于安澜编《画史丛书》，人民美术出版社，1982 年。

卢辅圣《中国书画全书》，上海书画出版社。

《中国古代书画图目》，文物出版社。

[1]《南画大成》，原名《支那南画大成》，由于"支那"二字语含侮辱，故删。

人名索引

J

T

W

后 记

　　完成全书最后一次校对，静下心，来写这篇简短的后记时，我心中却充满了不平静。这件不成熟的作品历时数年，写作过程充满艰辛，却使我获得接触历史上那些伟大灵魂的机缘。当我读到亡国后苟活人世、遁迹佛门的陈洪绶的诗句"千山投佛国，一画活吾身"，顿然感受到文人画家作品背后的沉重。当我在八大山人作品中领略"霞光零乱，月在高梧"的空灵透彻时，想到他当时是在连驴都不如的窘迫处境中创作这些作品的，真感到一种昂然的生命力量。金农说他的一枝一叶，都不假何郎之粉、萧娘之黛，以作入时面目，难怪他的枯枝老梅也有令人难忘的"冷艳"，正所谓"雪比梅花略瘦些，二三冷朵尚矜夸"。这些文人画家目对纷扰人世，借一种莲花不落的智慧，来照亮生命的本相；依一种不生不灭的精神，来安顿萧聊寂寞的人生。我在写作过程中，心随着他们的笔触而沉浮，在这沉浮中获得一种生命的信心。

　　我心中的不平静还来自对予我以帮助、给我以灵感的诸多师友的感激之情。为了寻找相关研究资料，我曾到过国内外数十间博物馆、图书馆，得到过很多熟悉的或不熟悉的朋友的帮助。在本书观点形成的过程中，我曾与很多同道者讨论过。我记得，一个下午在万圣书园与一位朋友谈"乞儿唱莲花落"时，这位朋友的一番话成为鼓励我写这本书的直接动因。在写作过程中，我常常陷入迷茫，幸亏有师友的鼓励和指点才不致中辍，我忘不了叶朗先生对我的指导、宁晓萌老师对我的帮助，还有很多老师给我的启发。全书完成草稿后，分请多位同道披阅，徐菁菁、张卉、李溪等给我提出了很多修改意见，为提高本书的质量费心费力。书稿出版过程中，责任编辑艾英老师付出的辛劳最多，她几乎为我核对每一处引文、每一句文字表述，斟酌每一幅图片的位置，做了很多本应由我完成的工作。没有她的帮助，这本书不可能顺利出版。设计师邱特聪先生以他独特的眼光和专业精神，为全书剪裁出优美的形式。我在写作的过程中，也在体验人生的温暖，这些鲜活的生命经验，使我更真切地体会到文人画大师名迹中所包含的精神。感谢凯风基金会长期以来对我学术研究的帮助，本书的出版得到国家社科基金和北京市社科出版基金的资助，在此一并表示衷心的谢意。

　　在这个清晨，当我写下以上这段话时，由感激而转入充实和轻松，我将带着这份心情，继续我以文字体会人生的路。